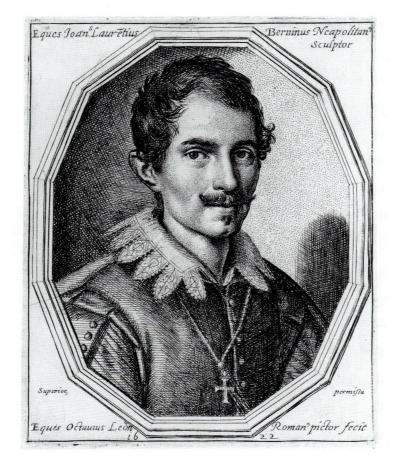

Eques Ioan.s Laurētius Berninus Neapolitanᵒ
 Sculptor

Superior permissu

Eques Octauius Leōn Romanᵒ pictor fecit
 16 22

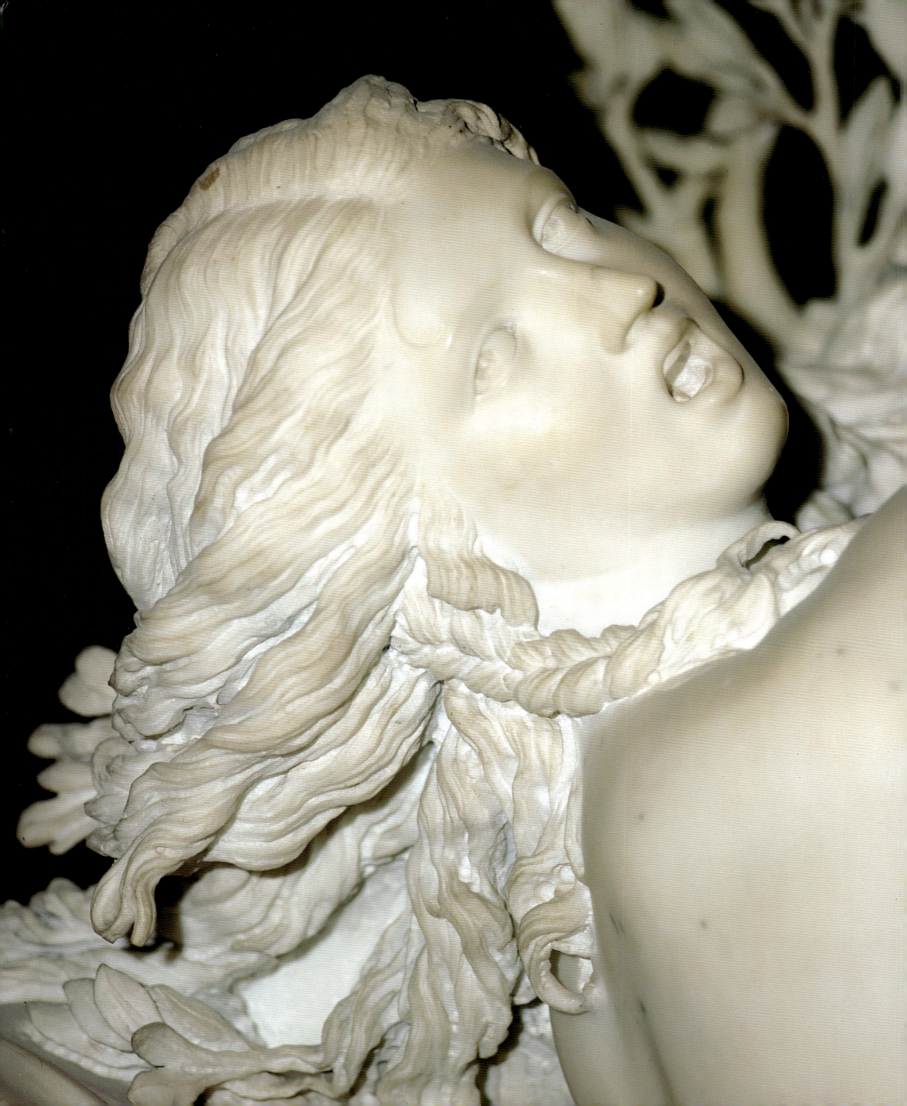

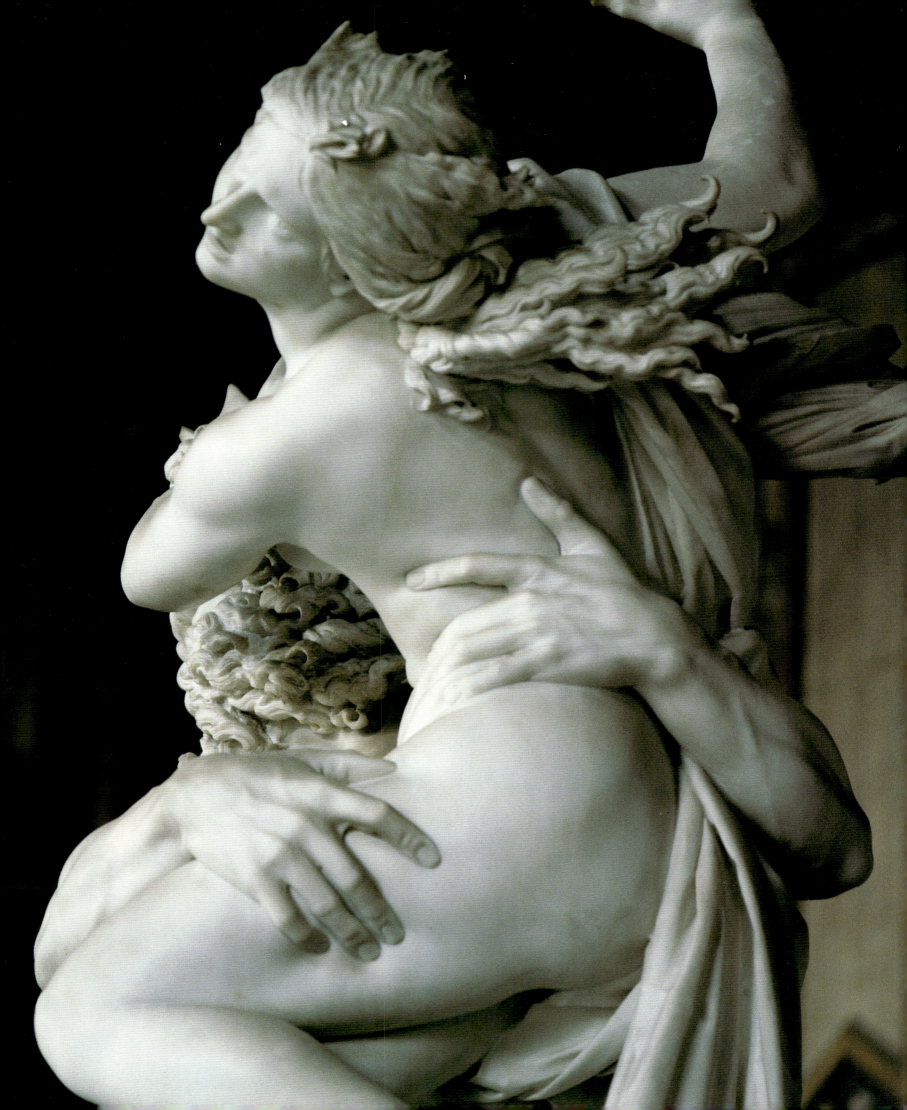

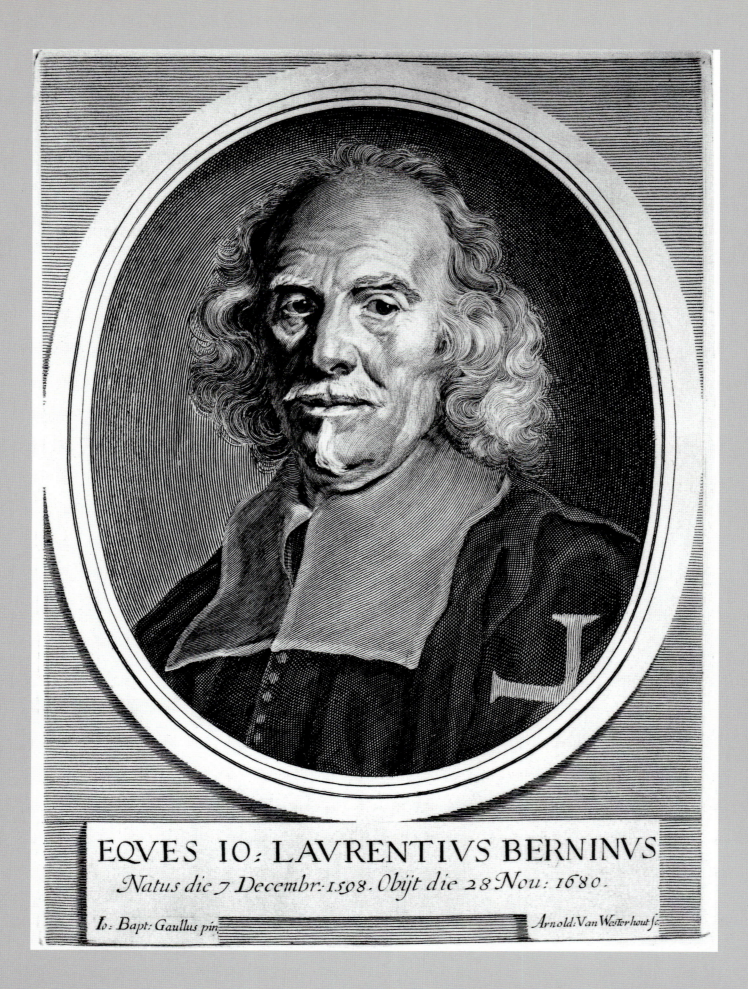

EQVES IO: LAVRENTIVS BERNINVS

Natus die 7 Decembr: 1598. Obijt die 28 Nou: 1680.

Io: Bapt: Gaullus pín.　Arnold: Van Westerhout sc.

Charles Avery

BERNINI

mit Aufnahmen von David Finn

Hirmer Verlag München

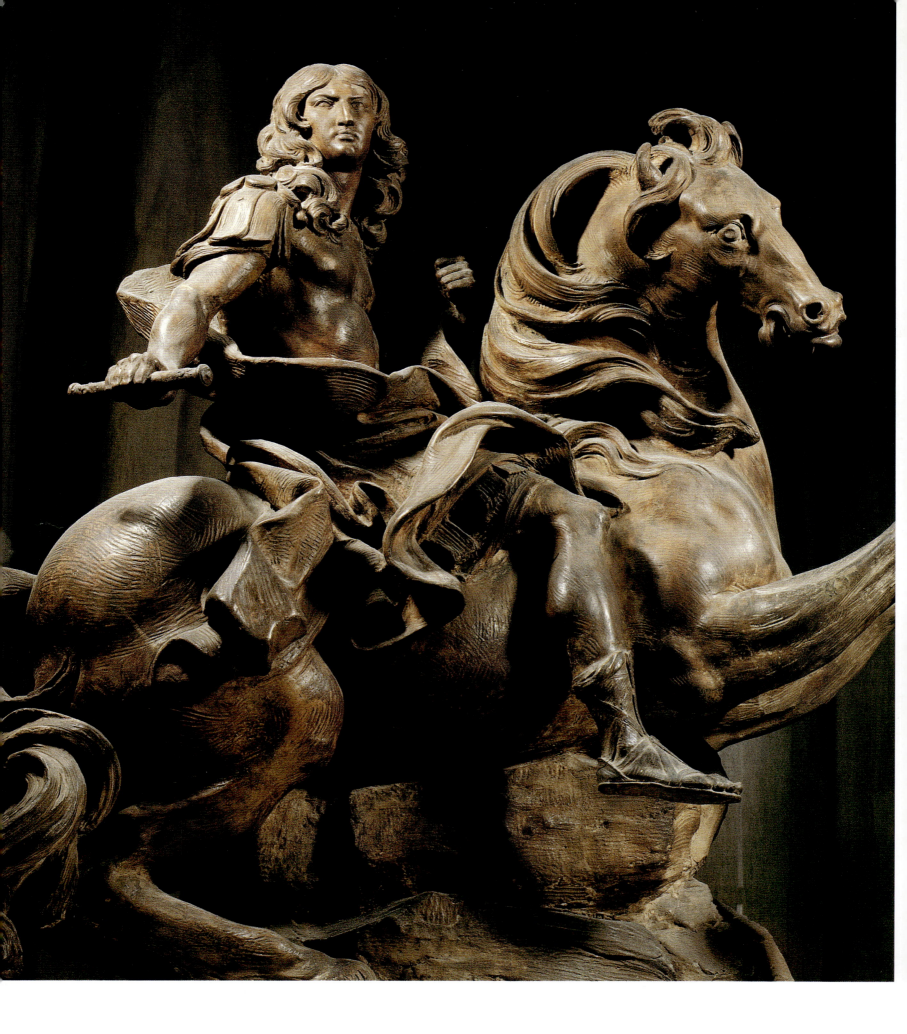

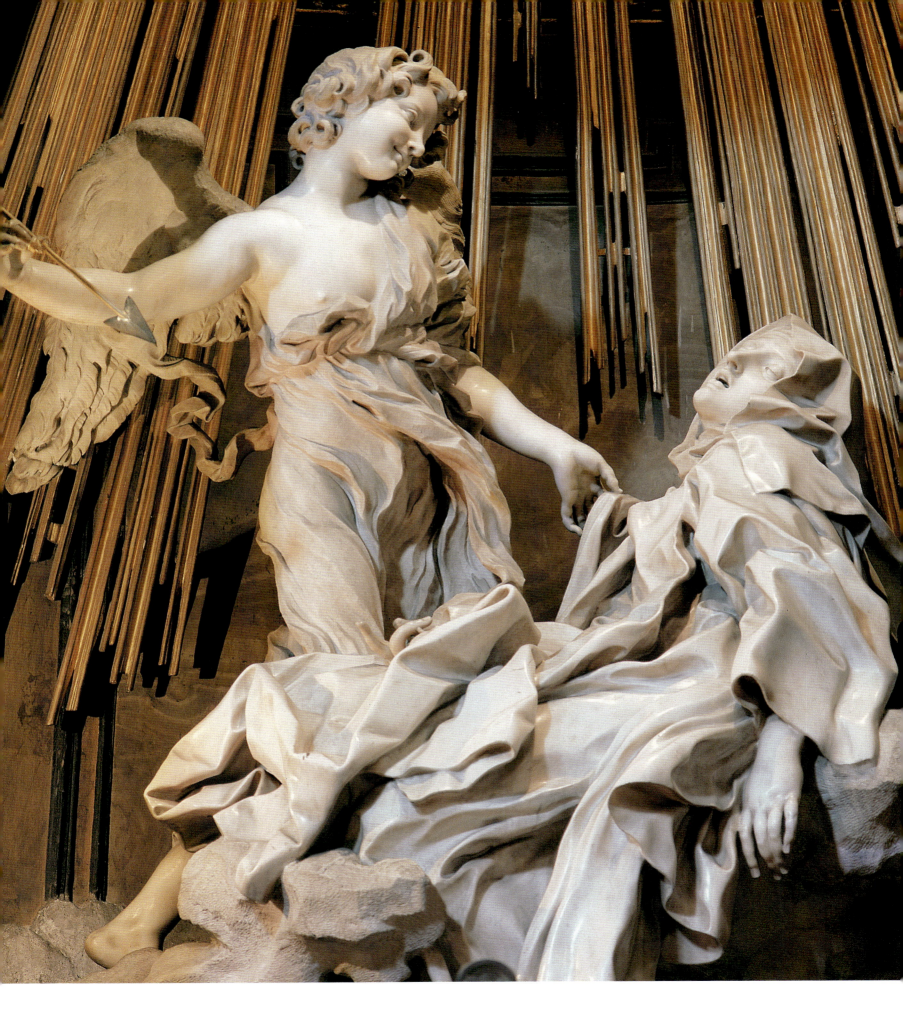

Meiner lieben Frau Mary

Die Idee zu diesem Buch kam mir während eines Besuchs in
David Finns New Yorker Atelier, als ich zum ersten Mal eine Auswahl
seiner wunderbaren Photographien nach Skulpturen Berninis an den
Wänden hängen sah. David Finn war von dem Plan begeistert
und hat zahlreiche Objekte eigens für das Buch photographiert,
vor allem die Terrakottamodelle im Fogg Museum of Art in Cambridge
(Massachusetts) und die beiden Marmorporträts Ludwigs XIV.
in Versailles. Ich bin ihm unendlich dankbar für seine Mitarbeit und
Beratung: seine großartigen Aufnahmen tragen entscheidend zur
Qualität des Buches bei.
Mrs. Virginia Guichard danke ich vielmals für die Reinschrift
meines Manuskripts.

1 Der junge Gianlorenzo Bernini. Porträt, Stich von Ottavio Leoni, 1622
2 Kopf der Daphne, aus *Apollo und Daphne*, Villa Borghese, Rom
3 Ausschnitt aus *Pluto entführt Proserpina*, Villa Borghese, Rom
4 Der reife Gianlorenzo Bernini, Stich von A. van Westerhout nach
Giovanni Battista Gaulli (Il Baciccia), 1680
6 Terrakottamodell für die *Reiterstatue Ludwigs XIV*, Villa Borghese, Rom
7 *Die Verzückung der Heiligen Theresa*, Santa Maria della Vittoria, Rom

Die Ziffern am Rand des Textes verweisen auf die Abbildungen.

Übersetzung aus dem Englischen von Annemarie Seling

Bibliographische Information Der Deutschen Bibliothek
Die Deutsche Bibliothek verzeichnet diese Publikation in der
Deutschen Nationalbibliographie,
detaillierte bibliographische Daten sind im Internet über
<http://dnb.ddb.de> abrufbar.

Satz: Utesch, Hamburg
Lektorat: Dr. Veronika Birbaumer
Umschlagentwurf: Dieter Vollendorf, München

Printed in Singapore

ISBN-10: 3-7774-3345-4
ISBN-13: 978-3-7774-3345-5

Inhalt

Vorwort

Die vierhundertste Wiederkehr von Gianlorenzo Berninis Geburtstag 1598 und der Beginn des nächsten Jahrtausends sind ideale Gelegenheiten, die Leistungen des Künstlers neu zu überdenken. Berninis Schaffen reicht weit über die Bildhauerkunst hinaus. Es umfaßt Architektur, Städteplanung, berühmte Brunnen, einheitliche Innenräume, Bühnenentwürfe, Festdekorationen und Schmuckformen jeder Art bis hin zu den Zierköpfen seiner eigenen Kutsche. Er war ein begabter Maler, ein glänzender Zeichner und einer der frühen Vertreter der Karikatur, die er gnadenlos auf seine vornehmen Mäzene, ja selbst die Päpste anwandte. Er entwarf Medaillen, verfaßte und inszenierte Theaterstücke. Mit einem Wort – er war das letzte Universalgenie der Kunstgeschichte und verkörperte noch einmal jenes in der Renaissancezeit so erstrebte Ideal.

Bernini war der Schöpfer des barocken Rom. Auch das jetzige Rom gäbe es nicht ohne ihn; es würden ihm wesentliche Teile, ja Eckpunkte fehlen. Wir könnten nicht über die Engelsbrücke gehen, wo uns seine Engel begleiten. Die Kolonnaden auf dem Petersplatz würden uns nicht umfangen. Das Innere von Sankt Peter hätte nicht seine heutige Gestalt, denn alle entscheidenden Blickpunkte sind sein Werk: der Bronzebaldachin über dem Grab des Heiligen Petrus, der vergoldete Thron des Apostels, den die vier Kirchenväter tragen, und das ovale farbige Westfenster, wo die Abendsonne die Taube des Heiligen Geistes wie eine Himmelserscheinung aufleuchten läßt. Unser Verständnis des katholischen Glaubens wäre unvollkommen ohne die *Verzückung der Heiligen Theresa* oder den *Heiligen Longinus*. Der Piazza Navona fehlte der rauschende Mittelpunkt, der dramatische *Vierströmebrunnen*. Auf der Piazza Barberini bliese nicht der *Triton* den Wasserstrahl in die Luft, und auf der Piazza Santa Maria sopra Minerva beim Pantheon entzückte uns nicht der *Elefant mit dem Obelisken*. Unser Bild der mächtigsten Männer des 17. Jahrhunderts bliebe blaß und konventionell, hätte sie nicht Bernini in Marmor oder Bronze, als Büste oder ganze Gestalt vor unseren Augen lebendig gemacht, nicht nur die Päpste und Kardinäle der römischen Kirche, sondern auch die Könige Karl I. von England und Ludwig XIV. von Frankreich.

Seine berühmtesten Skulpturen sind die mythologischen Gruppen aus seiner Frühzeit um 1620 in der Galleria Borghese. Ihre inhaltlichen Feinheiten sind unerschöpflich; die Virtuosität ihrer Ausführung ist atemberaubend. Die gewagten Aushöhlungen und Unterschneidungen des Marmors durch Meißel und Bohrer, die täuschende Wiedergabe von Oberflächenstrukturen und Farben, die raffinierte Ausnutzung von Licht und Schatten – das alles ist ohne Vorläufer und niemals übertroffen worden.

Seit Rodin interessieren wir uns leidenschaftlich für Skizzen und Modelle, die uns Einblick in den schöpferischen Prozeß des Bildhauers gewähren. Der reiche Schatz an erhaltenen Entwurfszeichnungen, *bozzetti* und Modellen Berninis erlaubt uns zu verfolgen, wie rasch und entschieden ihm seine Ideen zufielen und wie sorgfältig er sie unter allen Gesichtspunkten durchdachte und erprobte, ehe sie in Marmor oder Bronze eingehen durften. Die Zeichnungen Berninis sind in der großen Publikation von Heinrich Brauer und Rudolf Wittkower (die ihrerseits selbst zum begehrten Sammelobjekt geworden ist) vollständig erfaßt (Berlin 1931; Neuauflage München 1998). Dagegen waren die *bozzetti* und Modelle noch nicht Gegenstand einer eigenen Veröffentlichung. Ihnen ist deshalb in diesem Buch besondere Aufmerksamkeit gewidmet. Berninis Architektur hingegen, die kürzlich Franco Borsi eingehend untersucht hat, wird nur in ihrer Bedeutung als Rahmen plastischer Werke behandelt.

Das Standardwerk über die Skulpturen Berninis wurde 1955 von Rudolf Wittkower in englischer Sprache veröffentlicht. Es hat die damals übliche Form eines kurzen einführenden Textes mit umfassendem Œuvrekatalog und ist selbst für Spezialisten schwer zu benutzen. Seinen Wert als Meilenstein der Forschung wird es behalten (4. Auflage 1990), und der Katalog bleibt unentbehrlich, auch wenn einige Einträge inzwischen überholt sind. Wittkower war ein Pionier in der englischsprachigen Welt, als er für einen mißachteten Stil warb, dessen Hauptvertreter Bernini war: den Barock.

6 Ausschnitt aus *Der Heilige Longinus*, Sankt Peter, Rom.
Siehe auch Abb. 120

7 Giovanni Paolo Panninis im 18. Jahrhundert gemalte Phantasie einer Kunstgalerie mit den berühmtesten Ansichten Roms zeigt deutlich, wie entscheidend Bernini der Stadt seinen Stempel aufgedrückt hat. Das erste Bild links unten stellt den *Vierströmebrunnen* auf der Piazza Navona dar, das Gemälde daneben den *Barcaccia*-Brunnen am Fuß der (späteren) Spanischen Treppe. An der Wand darüber sieht man den Petersplatz mit Berninis Kolonnaden und ganz oben seinen *Tritonbrunnen* auf der Piazza Barberini. Unter den Bögen sind der *David* und die Gruppe *Apollo und Daphne* aufgestellt. In der rechten Bildhälfte erkennt man die von Berninis Engeln gesäumte Engelsbrücke, daneben – rechts der Säule – die Fassade von Sant' Andrea al Quirinale und darunter die *Vision Konstantins* von der Scala Regia. Die große Landschaft rechts davon zeigt Berninis *Neptunbrunnen*, das Breitformat darunter seinen *Mohrenbrunnen*. In der Bilderreihe rechts vom Pilaster erscheint der nach seinen Plänen erbaute Palazzo Montecitorio, und darunter überblickt man noch einmal die ganze Piazza Navona. Museum of Fine Arts, Boston.

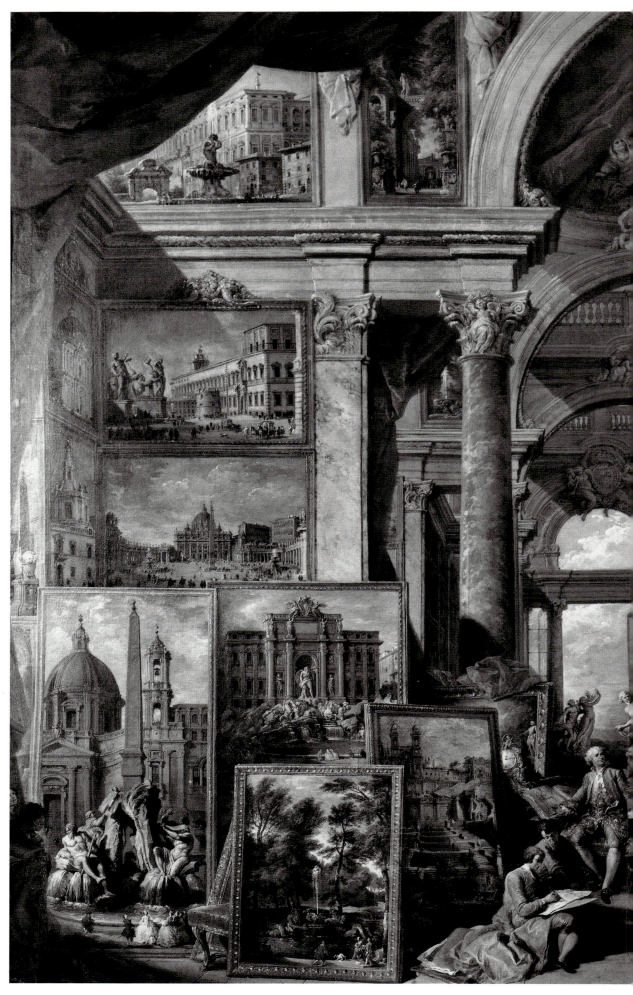

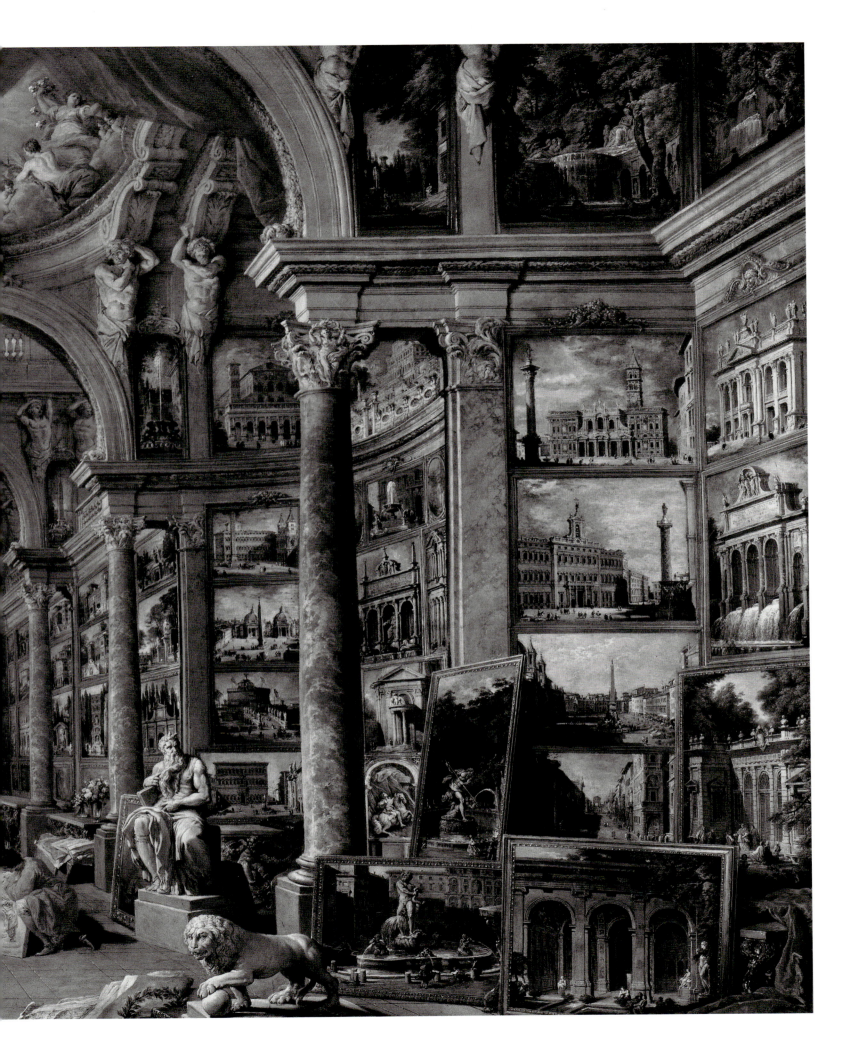

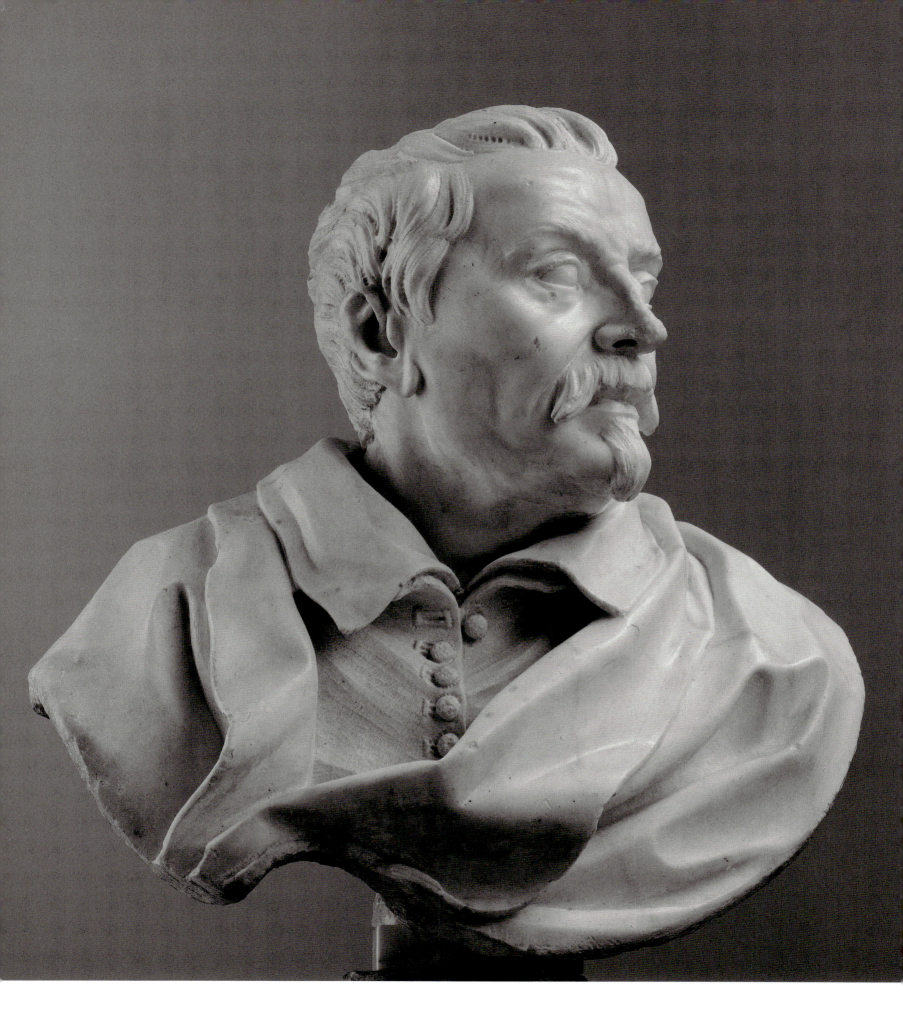

Einleitung:
»Padre Scultore«, Pietro Bernini und seine Werkstatt

Ein talentierter, aber oberflächlicher spätmanieristischer Bildhauer
Rudolf Wittkower

Gianlorenzo Berninis Vater Pietro wurde in der Nähe von Florenz geboren und lernte bei Ridolfo Sirigatti, einem wenig bekannten, aber fähigen Bildhauer, der ganz unter dem Einfluß Giambolognas stand, des nicht nur in Florenz, sondern in ganz Europa beherrschenden Meisters seines Fachs (er starb 1608).[1] Zur Weiterbildung ging Pietro 1584 nach Rom. Er scheint als Gehilfe im Vatikan und im nahegelegenen Caprarola gearbeitet zu haben, wo gerade der Palazzo Farnese vollendet wurde. Bald zog er weiter nach Neapel. Hier heiratete er eine junge Neapolitanerin und war die folgenden zehn Jahre mit mehreren Statuen für Neapler Kirchen beschäftigt.

Seine ersten faßbaren Werke sind tüchtige, aber unbedeutende Skulpturen. Die Figuren versinken in überreichen Gewändern aus flachen, durch scharfe Kanten getrennten Falten. Weder Gesichter noch Stellungen sind von geistigem Gehalt beseelt. Pietros Stil ist ein Gemisch aus dem Formenschatz begabterer Florentiner Bildhauer wie Caccini oder Francavilla. Tatsächlich ging Pietro 1594 kurz nach Florenz zurück, um an Caccinis riesigem Relief der *Dreifaltigkeit* mitzuarbeiten, das noch heute die Fassade der Kirche Santa Trinità schmückt. Pietro Berninis Anteil daran ist nicht klar zu bestimmen.

Nach einem Jahr finden wir ihn wieder in Neapel, anscheinend im Zusammenhang mit einem Auftrag des Vizekönigs an Caccini, einige Statuen und Reliefs für die Kirche des Kartäuserklosters San Martino zu meißeln. Pietro steuerte ein großes Relief des Titelheiligen bei. Es ist ein enttäuschend provinzielles Werk. Das Pferd ist hölzern, die Bewegungen des Bettlers wirken ungelenk. Vergeblich versucht der Künstler, die zwei Figuren zur Einheit zusammenzufassen durch den Schwung des Mantels, den der römische Centurio in zwei Hälften schneidet, um den Bettler zu bekleiden.

Ebenfalls aus San Martino stammt Pietros Gruppe der *Madonna mit dem Kind und dem kleinen Johannes*. Das Gesicht der Maria ahmt Caccinis Madonnentypus nach, die Modellierung läßt aber die zarte, gefühlsbetonte Oberflächenbehandlung Caccinis vermissen. Pietros Gruppe wirkt leblos und

süßlich. Sie enthält jedoch einige geglückte Einzelheiten wie das härene Gewand des Johannes und das wollige Fell seines Symboltiers, des Lamms. Hier findet man die Wurzeln für Gianlorenzos frühe Kindergruppen und seine Liebe zum naturalistischen Detail.

Pietro bekam weitere Aufträge in Neapel. Seine Werke sind solide ausgeführt und dekorativ, aber Dutzendware. Im Jahr 1600 meißelte er vier Meerungeheuer für den *Medinabrunnen*, ein typisch florentinisches Projekt, das nach Neapel verpflanzt worden war. Die anderen Partien des Brunnens stammen von Michelangelo Naccherino, einem mittelmäßigen Florentiner Bildhauer, der sich auf solche Unternehmen spezialisiert hatte. Zumindest läßt der Medinabrunnen die vielen Brunnenfiguren vorausahnen, die Gianlorenzo für Rom entwerfen sollte.

Von dem Magneten Rom fühlten sich Pietro und seine Familie 1605/06 unwiderstehlich angezogen. Hier lockten gewaltige Pläne Pauls V. zur Verschönerung von Santa Maria Maggiore, die Scharen von Steinmetzen und Bildhauern einträgliche Beschäftigung versprachen. Tatsächlich erhielt Pietro Bernini am 30. Dezember 1606 vom Papst den Auftrag zu einem großen Marmorrelief der *Himmelfahrt Mariä*; bis 1610 sind Zahlungen dafür nachgewiesen. Im bildungsfähigen Alter von acht bis zwölf Jahren erlebte Gianlorenzo, wie dieses Relief in der Werkstatt des Vaters Gestalt annahm. Es wurde Pietros Meisterwerk.

Wie bei einem Relief und einem so populären Thema verständlich, schließt sich die Darstellung vor allem an zeitgenössische Gemälde an, besonders an zwei Bilder Lodovico Carraccis von etwa 1585.[2] Die Komposition ist in ein gleichschenkliges Dreieck eingespannt, dessen Spitze Maria bildet. Ihr Schleier fällt nach links hinab, wo der Bewegungszug von den Diagonalfalten im Mantel des knienden Petrus fortgesetzt wird.

Eine ähnliche, etwas weniger betonte Diagonale geht von einem stehenden Apostel in der rechten Ecke aus. Sie führt von seinem linken Fuß über den Mantel zur Maria hinauf und wird unterstützt von seinem emporgewandten Blick; damit vervollständigt sich das imaginäre Dreieck. Solch eine Komposition – der Hochrenaissance wohlvertraut – verbürgt Festigkeit für eine Szene, die von Bewegung und Handlung erfüllt ist. Pietros Apostel mit ihren fast karikierten Köpfen

8 Gianlorenzo Bernini: Porträtbüste des Vaters Pietro Bernini, bei Antichi Maestri Pittori, Turin

9

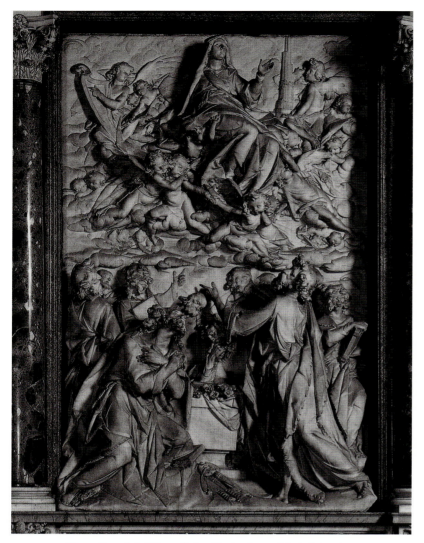

9 Pietro Bernini: *Himmelfahrt Mariä*, Santa Maria Maggiore, Rom. In den Cherubim, die die Maria zum Himmel tragen, glaubt man die Mitarbeit des jungen Gianlorenzo zu erkennen.

in Augenhöhe angebracht. Es muß Pietros Ansehen beträchtlich gesteigert haben.

Leider konnte er diesen Erfolg nicht wiederholen. Als er schon im folgenden Jahr, 1611, sein nächstes Werk für Santa Maria Maggiore, ein Relief der *Krönung Clemens' VIII.*, ablieferte, gefiel es dem Auftraggeber nicht, und der Künstler mußte sich erneut ans Werk begeben.[3] Die Schmach der Zurückweisung war um so größer, als das Bildwerk nur für eine Anbringung über dem päpstlichen Grab, also weit oberhalb des Betrachterstandpunktes, vorgesehen war. Wie es ausgesehen hat, wissen wir nicht; es ist verschollen. Für die gegenüberliegende Wand der Cappella Paolina hatte Pietros Zeitgenosse Ippolito Buzio den Auftrag zu einem entsprechenden Relief mit der *Krönung Pauls V.* erhalten. Buzio wählte eine ruhige, überschaubare Komposition mit offenem Vordergrund. Der Papst, inmitten einer wenig geistvollen Schar von Bischöfen, die alle stereotyp mit Mitren bekleidet sind, hebt sich klar als Mittelpunkt heraus. Pietro dagegen fügte in seiner endgültigen, 1614 vollendeten Fassung im Vordergrund drei Höflinge ein. Diese sind in Halbfigur wie hinter einem Fenstersims wiedergegeben und scheinen in lebhafte Unterhaltung vertieft. Sie beherrschen die Szene und drängen die Hauptfigur in den Hintergrund.

Links schließt die Komposition mit einer behelmten Figur, die dem Betrachter den Rücken zukehrt – eine kühne Idee, die Pietro einem Relief des Giambologna mit der *Krönung Cosimos I. als Großherzog* (unter dem Reiterdenkmal Cosimos auf der Piazza della Signoria in Florenz) verdankt. Pietros Mann mit Helm soll vermutlich den Kapitän der päpstlichen Schweizergarde darstellen, während seine Gesprächspartner nicht zu bestimmen sind. Alles in allem lenkt das an sich schöne Motiv vom Hauptgegenstand ab.

Trotz des Mißerfolgs bekam Pietro den Auftrag für die vier Karyatiden, die das Gesims der Grabmalswand stützen.[4] Ihrer architektonischen Funktion entsprechend waren hier leicht faßliche, dekorative Gestalten ohne hohen geistigen Anspruch gefordert. Diese Aufgabe erfüllen Pietros Statuen – alle mit gekreuzten Beinen und erhobenen Armen – ausgezeichnet. Mit ihrem reichen Faltenwerk, den hübschen Gesichtern und eng anliegenden Locken wirken sie elegant. Auch weiterhin flossen Pietro in Rom regelmäßig Bestellungen zu, obwohl er gewiß nicht als führender Bildhauer der Stadt gelten konnte. Dieses Privileg wurde erst, kaum ein Jahrzehnt später, seinem brillanten Sohn zuerkannt.

Unter den Statuen ist Pietros gelungenstes Werk die Figur *Johannes des Täufers*, die er etwa im Mai 1615 für die neuerrichtete Barberini-Kapelle in Sant' Andrea della Valle meißelte.[5] Sie gehörte zu vier Statuen in Nischen, die an verschiedene Künstler in Auftrag gegeben wurden. Später führten Pietro noch zwei Cherubim und Gianlorenzo zwei Porträtbüsten für die Kapelle aus. Die Statue des Täufers gilt aber als alleinige Arbeit Pietros. Die halb sitzende Pose der Figur, bei der die

(einer trägt eine Brille), die aus verschiedenen Blickwinkeln gesehen sind, erzeugen den Eindruck echter Erregung über das Wunder. Maria wird inmitten von Wolken durch eine Schar reizender Cherubim zum Himmel getragen, wo sie zwei größere Seraphim empfangen, die Harfe und Orgel spielen. Sie füllen die beiden oberen Ecken.

Könnte der kleine Gianlorenzo schon an diesen Putten mitgearbeitet haben? Wie ist es zu erklären, daß dieses Relief so viel lebendiger und treffender als alle früheren Werke Pietros wirkt? Gab dieser sein Bestes, weil ihn der bedeutende Auftrag, die Atmosphäre Roms, der Wettstreit mit den Rivalen anregten? Oder war es das Arbeiten unter den Augen des heranwachsenden Sohnes, dessen erstaunliche Begabung sich bereits im frühesten Alter zeigte? Pietro »übertraf sich selbst« – wie er es später auch von Gianlorenzo verlangte. Das vollendete Relief wurde im Baptisterium von Santa Maria Maggiore

Beine in verschiedenen Höhen auf Felsvorsprüngen stehen, erinnert an den *Johannes* des Jacopo Sansovino in der Frari-kirche in Venedig (wie Pietro ihn kennengelernt haben könnte, ist nicht geklärt).[6] Die Haltung und die komplizierte Ponderation sind gut gemeistert, die Einpassung in die Nische wirkt dynamisch. Das Attribut des Täufers, das Lamm, liegt ruhig zu seinen Füßen. Wie schon in Pietros Neapler Frühwerk überrascht die feine Modellierung an dem Lamm und dem Kamelfell, das Johannes als Mantel dient.

Der Täufer beugt sich vor, als wolle er anfangen zu predigen. Sein von dichten Locken umgebener Kopf reicht bis zum oberen Rand. Das hochgestellte linke Knie drängt licht-fangend in den Kapellenraum vor wie die Felsnase, auf der sein Fuß neben dem Lamm steht. Wie in der Cappella Paolina ist Wert auf verschiedene Farben der Marmorarten in und außerhalb der Nische gelegt. Diese Polychromie erzeugt Wärme und Atmosphäre wie in der Malerei und verwischt die traditionellen Grenzen zwischen den beiden Gattungen – ein Kunstmittel, das größten Einfluß auf Gianlorenzo ausübte.

Nach dem Auftrag für den Barberini-Johannes tritt mit der bedeutenden Gruppe der *Flucht aus Troja* die Frage des gemeinsamen Arbeitens von Vater und Sohn in den Vordergrund. Die Gruppe ist zumindest einmal während Gianlorenzos Lebenszeit als Schöpfung des Vaters bezeichnet worden. Wahrscheinlich war sie das Ergebnis echter Zusammenarbeit, die sich nach der Johannesfigur organisch entwickelt hatte. Im folgenden Kapitel wird ausführlich darauf eingegangen. Danach wirkten Pietro und seine Werkstatt häufig an Projekten Gianlorenzos mit, obwohl die Führung inzwischen der Jüngere übernommen hatte. Der Vater arbeitete aber auch unabhängig weiter und meißelte religiöse Statuen oder Gartenskulpturen, z. B. für Caprarola, wo er als junger Mann tätig gewesen war. Oft beteiligte er sich an den Architekturrahmen von Porträtbüsten Gianlorenzos. So an zwei Werken für auswärtige Auftraggeber: An dem Monument, das Kardinal François d'Escoubleau de Sourdis für Saint-Bruno in Bordeaux bestellte, arbeitete Pietro die beiden Figuren der *Verkündigung*;[7] und am Grabmal des Kardinals Dolfin in San Michele in Isola in Venedig schuf er die Allegorien der »Klugheit« und des »Glaubens«.[8] Keine dieser Marmorfiguren ist besonderer Beachtung wert. Pietro spielte nur noch eine Nebenrolle, nachdem er die lebenswichtigen Grundlagen für die Karriere des Sohnes, der jetzt den Löwenanteil verdiente, geschaffen hatte. Gern begnügte er sich nun mit den Handlangerdiensten des Agenten und Buchhalters; er übernahm die organisatorischen Aufgaben der großen Werkstatt. Er kümmerte sich um Marmorbestellungen und Abrechnungen. Er war es, der die Gehilfen und »Juniorpartner« einstellte.

Wittkower nennt Pietro Bernini »einen talentierten, aber oberflächlichen spätmanieristischen Bildhauer« – ein gerechtes Urteil. Im Grunde war er eher ein tüchtiger Handwerker als ein phantasiebegabter Künstler. Es ehrt ihn, daß er bereit-

<div style="margin-left:2rem">41-49</div>

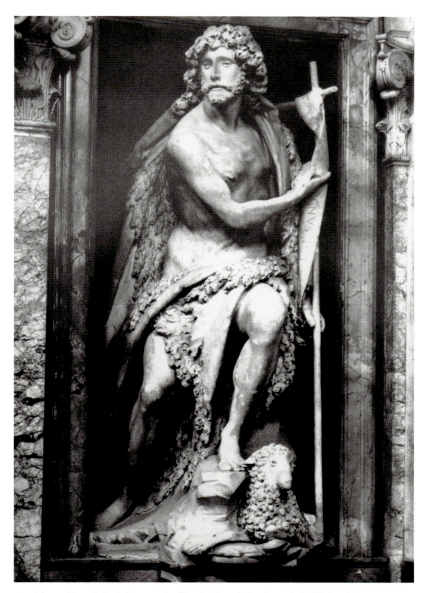

10 Pietro Bernini: *Johannes der Täufer*, Sant' Andrea della Valle, Rom

willig zurücktrat und seine Grenzen erkannte, als er sich dem frühreifen Genie des Sohnes gegenübersah. Er ermutigte Gianlorenzo und mißgönnte ihm seine Erfolge nicht – wie es leicht hätte geschehen können. Gerade diese verständnisvolle Haltung erlaubte es dem Sohn, der in Pietros Fußstapfen gelernt hatte, den Vater zu überholen und bald an jedem anderen Stern am Bildhauerhimmel kometengleich vorbeizuziehen.

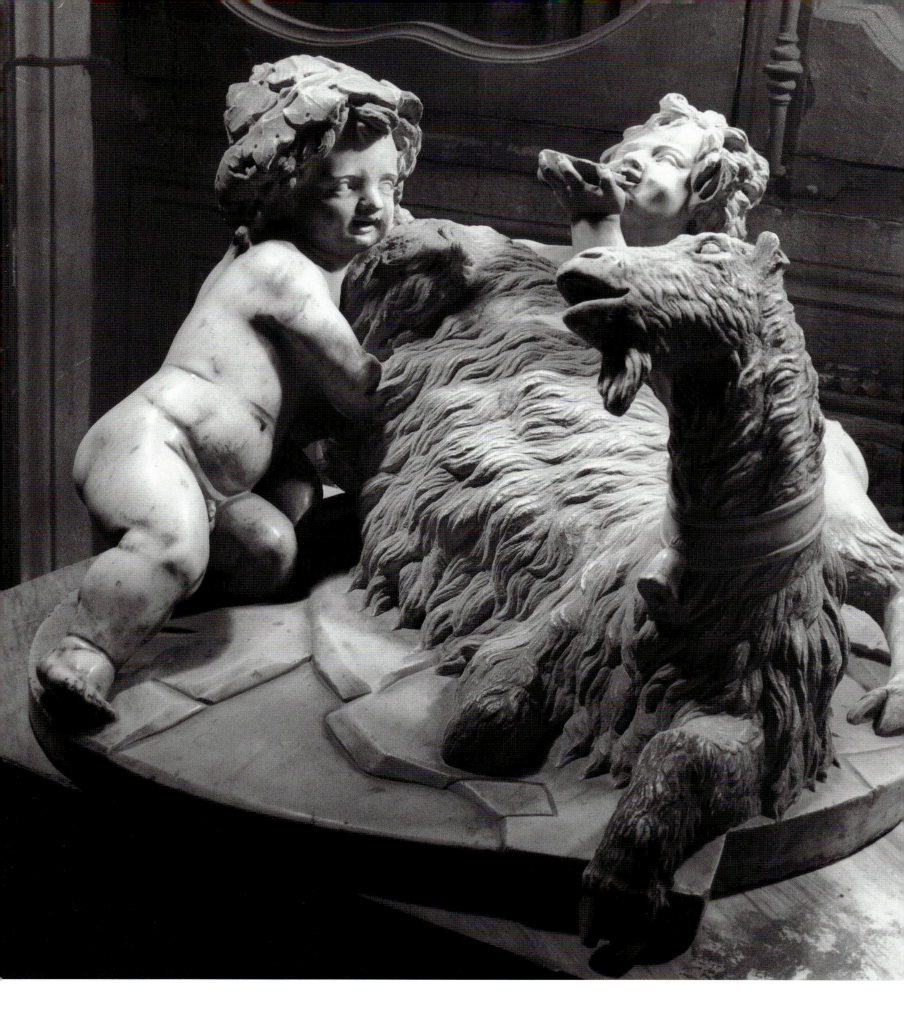

1. Vater und Sohn:
Zusammenarbeit von Pietro und Gianlorenzo

Wir hoffen, dieser Jüngling wird der Michelangelo seines Jahrhunderts werden

Papst Paul V.

Gianlorenzo Bernini war von Anfang an für eine glänzende Laufbahn als Bildhauer auserkoren. Wenn auch die Anekdoten über seine Frühreife vergoldet von Kindheitserinnerungen und übertrieben sein mögen – ganz aus der Luft gegriffen können sie nicht sein. Er war der Liebling seines Vaters. Als Pietro frühzeitig darauf angesprochen wurde, daß der Sohn ihn überflügeln werde, antwortete er diplomatisch: »Wer in diesem Spiel verliert, gewinnt.« Gut kann man sich den aufgeweckten, vor Ehrgeiz brennenden Jungen in der belebten Werkstatt vorstellen, wo jeder, vom Steinschneider und Lehrling bis zum alten Polierer, ihn verwöhnte. In dem Lärm von Steinsägen, Schleifen, Bohren und Polieren von Marmor wuchs er auf. Er wird die Erwachsenen nachgeahmt haben, sobald er die Werkzeuge halten konnte. Vorher, noch auf den Knien des Vaters sitzend, hatte er wahrscheinlich wie alle Kinder mit knetbaren Massen zum Modellieren wie Bienenwachs oder feuchtem Ton gespielt. Einige dieser kindlichen Versuche, menschliche Wesen und ihre Gesichter nachzubilden, tauchten vielleicht wieder in ihm auf, als er später seine boshaften Karikaturen zeichnete.

Laut Baldinucci hatte Gianlorenzo noch vor der Übersiedlung nach Rom »im Alter von acht Jahren einen kleinen Kinderkopf gemacht, der jeden in Erstaunen versetzte«. Diese Geschichte muß nicht erfunden sein, zieht man dazu seine nähere Umgebung in Betracht. Nach seinem zehnten Jahr spezialisierte sich Gianlorenzo auf Darstellungen mit Putten. Seine nur wenige Jahre später gezeichneten oder gemeißelten Werke offenbaren eine erstaunliche Frühreife, z. B. ein Kopf des Heiligen Paulus, den er vor Paul V. (seit 1605 Papst) zeichnete. Paul V. war so begeistert, daß er dem Kardinal Maffeo Barberini befahl, die weitere Ausbildung des Knaben zu überwachen:

Er ermahnte den Kardinal eindringlich, sich nicht nur gewissenhaft der Studien Berninis anzunehmen, sondern auch für Feuer und Begeisterung zu sorgen. Er, der Papst, bürge für das glänzende Ergebnis, das von Bernini zu erwarten sei. Nachdem er den Knaben mit freundlichen Worten ermuntert hatte, seine mit gutem Mut begonnene Karriere fortzusetzen, schenkte er ihm zwölf Goldmedaillons – so viel nämlich, als Bernini mit beiden Händen zu fassen

11 Die Ziege Amalthea säugt den kleinen Jupiter und einen Satyrknaben, Villa Borghese, Rom

vermochte – und sagte zu dem Kardinal die prophetischen Worte: »Wir hoffen, dieser Jüngling wird der Michelangelo seines Jahrhunderts werden.«

Anstatt sich eitel aufzublasen über den Erfolg seiner Anstrengungen und das Lob des Mächtigen (eine Gewohnheit, die nur Engstirnigen angemessen ist und solchen, die alles andere erstreben als wahren Ruhm), widmete sich der Knabe unermüdlich neuen, nicht endenden Studien. Und was kann eine begabte Natur nicht alles leisten, wenn sie von weiser, umsichtiger Führung begleitet wird! Sein Vater, dem er seine schönen Studien zeigte, sprach ihm Bewunderung aus, allerdings mit Einschränkungen; so lobte er die Zeichnungen, sagte aber gleichzeitig, er glaube nicht, daß Gianlorenzo dieses Ergebnis ein zweites Mal erzielen könne – als beruhe die Vollkommenheit der ersten Versuche eher auf einem glücklichen Zufall als dem Können des Sohnes. Das war ein sehr kluges Verhalten. Denn nun versuchte Gianlorenzo jeden Tag, seinen eigenen Tugenden nachzueifern, und war in beständigem Wettstreit mit sich selbst.

Merkwürdigerweise stellen mehrere frühe Arbeiten Gianlorenzos Kinder dar: jene von italienischen, besonders florentinischen Bildhauern seit Beginn der Renaissance so geliebten Putten. Dies könnte der vom Vater festgesetzten Aufgabenteilung entsprochen haben. Auch ließen sich aus relativ kleinen Marmorblöcken fast lebensgroße Kinderfiguren herausarbeiten, so daß der Junge nicht überfordert war. Manchmal mag es sich um unregelmäßig geformte Reststücke aus größeren Aufträgen gehandelt haben. Was der junge Meister innerhalb dieser engen Grenzen dem Marmor entlockte, war keineswegs naiv oder einfach. Wie hoch der Anteil Pietros oder seiner Gehilfen an diesen frühen Versuchen und selbst noch an den wenig späteren mythologischen Gruppen gewesen sein mag, bleibt im dunkeln. Vielleicht half man dem Jungen bei den Entwürfen oder sogar beim Andeuten der Figuren im Marmor: solches »Teamwork« war in den Bildhauerateliers der Zeit gang und gäbe. Es war auch in Pietros Interesse, wenn derartige kleine »Wunderwerke« aus seiner Werkstatt hervorgingen.

Von den drei Kindergruppen, die mit diesen Einschränkungen als Werke Gianlorenzos gelten können, ist nur eine näher datierbar: 1615 wurde ein Schreiner für einen Holzsockel bezahlt, der für die Marmorgruppe *Die Ziege Amalthea säugt den kleinen Jupiter und einen Satyrknaben* bestimmt war.[1]

Sie dürfte noch einige Jahre früher entstanden sein, um 1611/12, als Bernini etwa dreizehn oder vierzehn Jahre alt war. Dieses Datum ergibt sich aus seinen frühesten Porträtbüsten,

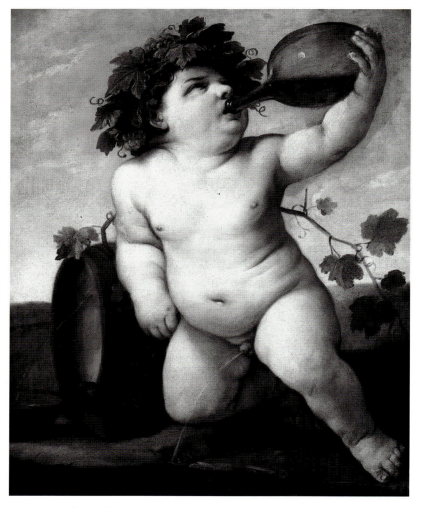

12 Guido Reni: *Der trinkende Bacchusknabe*, Gemäldegalerie, Dresden

in dem sich das Kind auf ein auslaufendes Weinfaß aufstützt. Während es trinkt, verrichtet es seine Notdurft. Bernini hat einfach die untere Hälfte umgedreht und den Arm gesenkt, der nun nach dem Euter der Ziege tastet. Das Trinken übernahm der Satyrknabe, mit dem wahrscheinlich Pan gemeint ist: In einer Variante dieser Geschichte wird Pan als Milchbruder Jupiters bezeichnet, der von derselben »Amme« genährt worden sei. Die Art, wie er die warme Ziegenmilch aus einer Muschel schlürft, erinnert an das Trinken aus Weinschalen – ein Motiv aus Bacchusdarstellungen, wie die zwei berühmten Beispiele im Bargello in Florenz, von Michelangelo und von Jacopo Sansovino, zeigen. Der Doppelsinn Jupiter-Bacchus mag gelehrte, vergnügliche Diskussionen im Freundeskreis von Kardinal Scipione Borghese ausgelöst haben; denn für ihn wurde die Gruppe wahrscheinlich geschaffen. Vielleicht gab sie der Kardinal sogar als antikes, hellenistisches Werk aus. In jedem Fall liebäugelt sie mit solchen Vorbildern, wie die Augen der Ziege und ihr realistisch wiedergegebenes Fell erkennen lassen, die von alexandrinischen Skulpturen inspiriert sind.

Die Komposition basiert auf Dreiecken, die durch die ovale Fußplatte zusammengefaßt werden. Der linke Vorderhuf der Ziege hängt über die Platte hinaus – ein absichtlich angewandtes Kunstmittel, das wie zufällig wirken soll. Der breite Gesichtstypus des Pan – mit weit auseinanderstehenden Augen und Grübchen, die durch scharfe Kerben von der Stupsnase abgesetzt sind – stammt ebenfalls von antik-römischen Vorbildern ab, besonders von Kindersarkophagen, die Bacchus-Umzüge darstellen. Auch durch Donatellos Putten könnte er angeregt sein.

Um 1613-15 scheint Gianlorenzo die zwei Gruppen von Kindern, die auf dem Boden sitzen und mit Tieren kämpfen, gemeißelt zu haben: den *mit einem Drachen spielenden Putto*, der 14 die Kinnbacken des Fabeltiers auseinanderdrückt, und den *von einem Delphin gebissenen Putto*, der mit schmerzlich verzogenem Gesicht das Maul des Tiers aufreißt.[3] Keine von beiden ist dokumentarisch bezeugt, was die Einordnung erschwert. Sie sind jedoch stilistisch und thematisch mit der Amalthea verbunden und werden gewöhnlich zwischen ihr und dem kleinen Ascanius datiert, der zur ersten mythologischen Gruppe, der *Flucht aus Troja*, von etwa 1618 gehört. Beide Kinderskulpturen sind wie die Amaltheagruppe auf eine Sicht von oben berechnet und müssen auf einer Tischplatte oder einem kniehohen Sockel gestanden haben. Das Motiv einer Figur, die auf einem Delphin sitzt und diesem das Maul aufreißt, könnte durch einen auf einem Delphin reitenden, antiken Jüngling in der Sammlung Borghese inspiriert sein. Als Quelle kommt auch der *Tritonbrunnen* von Montorsoli (um 1543) im Garten des Palazzo del Principe in Genua in Betracht.[4]

In dem zurückgeworfenen Kopf des Putto mit dem Delphin – mit geweiteten Pupillen und schmerzverzerrtem offenen Mund – parodiert Bernini offensichtlich den Ausdruck

30 denn das Denkmal des Giovanni Battista Santoni, das um 1610 anzusetzen ist, enthält im Rahmen ähnliche Cherubim.[2] Das Thema der Amaltheagruppe ist eine Abwandlung der speziell in Rom seit uralten Zeiten beliebten Zwillinge Romulus und Remus, die von einer Wölfin gesäugt wurden.

Amalthea war die Tochter eines Königs von Kreta, die den kleinen Jupiter mit Ziegenmilch aufzog. Von einigen Autoren mit dem gutwilligen Tier verwechselt, wurde sie selbst als Ziege dargestellt. Zum Dank machte sie der Göttervater unsterblich, indem er sie zum Sternbild erhob: sie wurde zum Tierkreiszeichen des Steinbocks, lateinisch *capricornus* (wörtlich »Ziegenhorn«). Eines ihrer Hörner schenkte Jupiter den Nymphen, die geholfen hatten, ihn zu ernähren; es wurde zur *cornucopia* (wörtlich »Horn des Überflusses«), zum Füllhorn.

Gianlorenzo gab dem Jupiterknaben – vielleicht auf Anraten seines gelehrten Freundes und Mentors Kardinal Barberini – als zweite Bedeutung die des jungen Bacchus, des Weingottes, wie der auffällige Kranz aus Weinblättern erkennen läßt. Die schräge, halb kniende Stellung ist vermutlich dem Bild Guido Renis *Der trinkende Bacchusknabe* entnommen,

41-49

des Leidens in der hellenistischen Skulptur; zwei der vornehmsten Beispiele dafür hatte er in Rom mit dem *Laokoon* und der *Niobidengruppe* vor Augen. Er belebte dieses Pathos durch direkte Naturbeobachtung, indem er studierte, wie ein Kind auf plötzlichen Schmerz reagiert. Bald danach sollte er den Ausdruck tiefer Qual bis zum äußersten in seiner Büste einer *Verdammten Seele* steigern. Später machte er sich den Ausdruckswert eines verzerrten Kindergesichts im *Grabmal Urbans VIII.* zunutze: in dem stehenden Knaben links neben der »Barmherzigkeit«.[5]

Dem Thema des vom *Delphin gebissenen Putto* liegt eine Geschichte des römischen Schriftstellers Aelianus in seiner Sammlung *De Natura Animalium* (Ende 2. Jahrhundert n. Chr.) zugrunde. Er erzählt von einem Delphin, der ein Kind liebte, es herumtrug und mit ihm spielte. Eines Tages jedoch tötete er das Kind, als er ihm versehentlich seine Schwanzflosse ins Herz stieß. Hier wird die gesellige Natur des Delphins, der zur Freundschaft ebenso fähig ist wie der Mensch, zum Ausdruck gebracht.

In Berninis Ausdeutung der Geschichte kann von Zufall keine Rede sein: bewußt schlägt der Delphin seine Zähne in die pralle rechte Kinderwade. Der Künstler konzentriert sich auf eine momentane Empfindung und die Reaktion darauf, wenn er wiedergibt, wie sich das Kind – linken Arm und linkes Bein gespannt – mit aller Macht gegen den Widersacher wehrt. Wegen des sehr kleinen Delphins, der um sich schlägt, ist die Handlung nicht sofort erkennbar. Von vorn wirkt die Gruppe unangenehm verkürzt. Der Betrachter muß um sie herumgehen, um die Komposition zur Gänze zu verstehen.

Die andere Gruppe des *Putto, der mit einem Drachen spielt*, zeigt ungefähr dieselben Maßverhältnisse. Der Drache ist zwar länger als der Delphin, der auf ihm sitzende Knabe aber höher aufgerichtet. Er blickt nach vorn und unten, direkt auf das Ziel seiner Handlung. In diesem Fall besteht offensichtlich eine Analogie zur klassischen Sage des kleinen Herkules, der schon in der Wiege zwei Schlangen erwürgte, die ihn töten sollten. Aufgrund von Gianlorenzos frühen Beziehungen zu seinen Auftraggebern ist zu vermuten, daß die Ersetzung der Schlangen durch einen Drachen auf das Wappentier der Borghese anspielt, das der Familie des herrschenden Papstes Paul V. In den Gärten der Villa Borghese stand ein großer bronzener Drache als Wächter, wie wir aus schmeichlerischen Versen von Gianlorenzos Schirmherrn Maffeo Barberini erfahren: »Ich sitze nicht als Bewacher da, sondern als Gastgeber für alle, die hier eintreten: diese Villa ist so zugänglich für dich wie für ihren Besitzer.« Daher sollte man Berninis lächelnden Putto so auffassen, daß er das symbolisch bedeutsame Tier eher neckt und mit ihm spielt, als daß er es töten möchte.

Ein Putto, der mit einem Meerwesen oder mythologischen Tier kämpft oder spielt, war ein gebräuchliches Thema der Renaissance für Garten- und Brunnenplastik. Donatello hatte die Tradition in Bronze begründet (*Atys-Amorino*, Bargello,

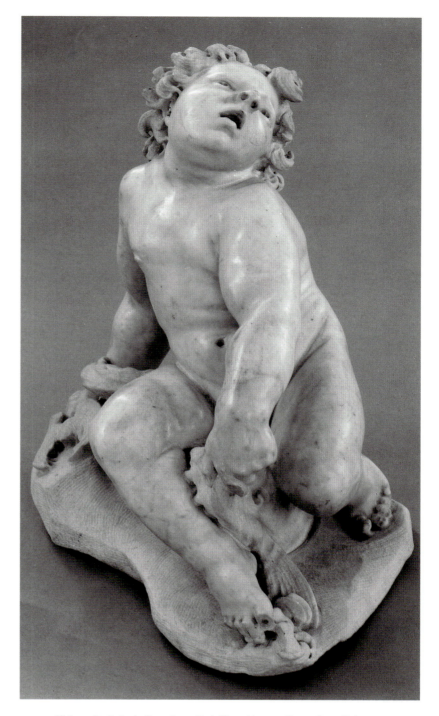

13, 15 (folgende Seite) *Von einem Delphin gebissener Putto*, Staatliche Museen Preußischer Kulturbesitz, Berlin

Florenz; *Cupido mit einem Delphin*, Victoria and Albert Museum, London). Verrocchio hatte sie fortgeführt mit seinem *Cupido mit einem Delphin* (Palazzo della Signoria, Florenz), der ursprünglich im Park der Medicivilla in Careggi, dem Sitz der Platonischen Akademie, als Brunnenspitze diente. Im 16. Jahrhundert fügten Marmorbildhauer im Gefolge Michelan-

14 (folgende Seite) *Mit einem Drachen spielender Putto*, J. Paul Getty Museum, Malibu, Kalifornien

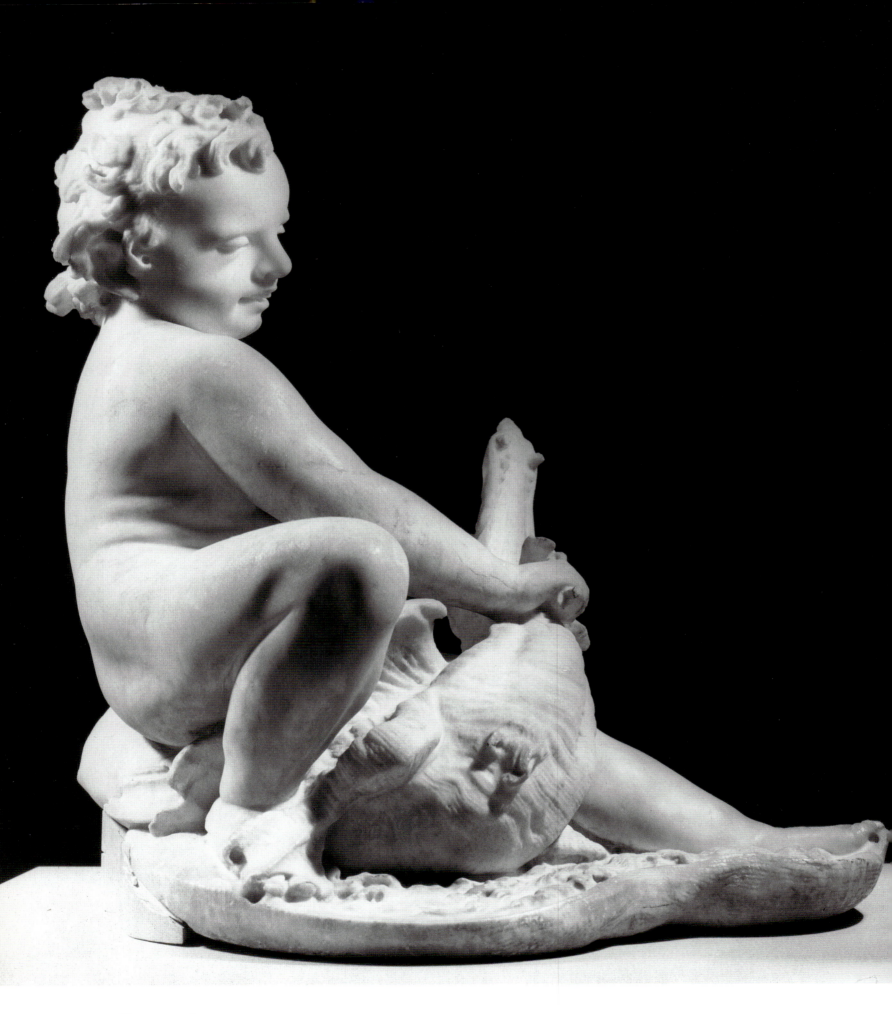

VATER UND SOHN

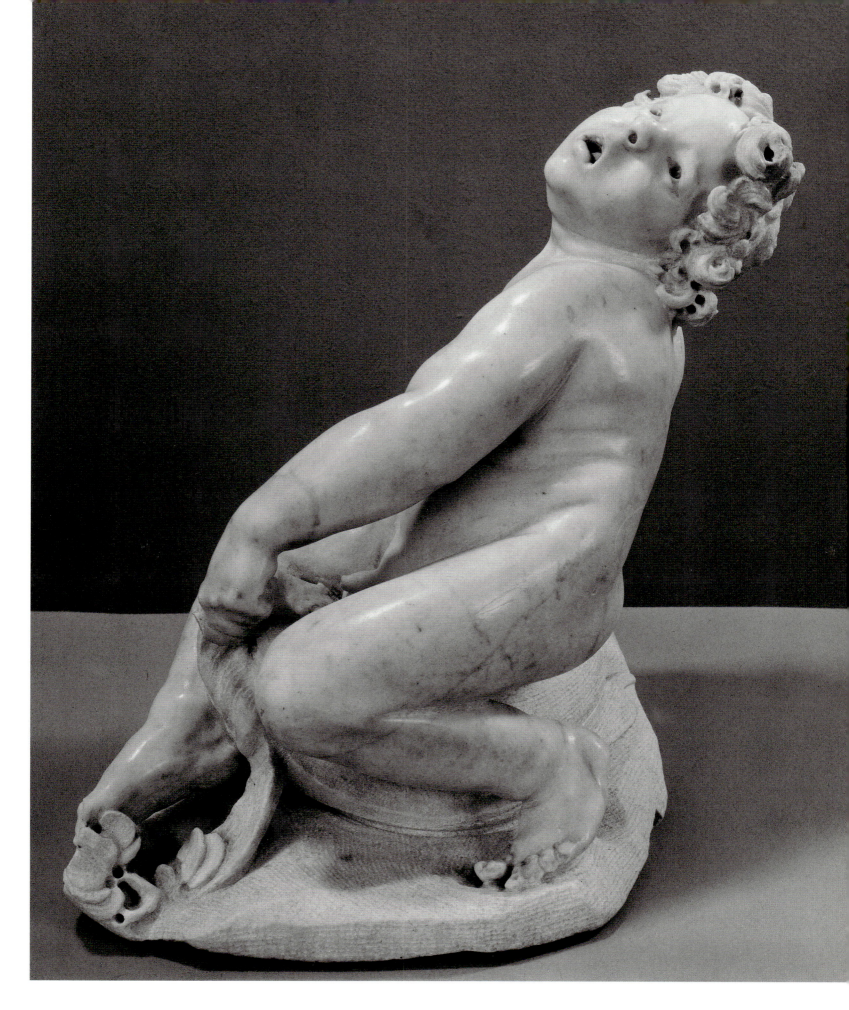

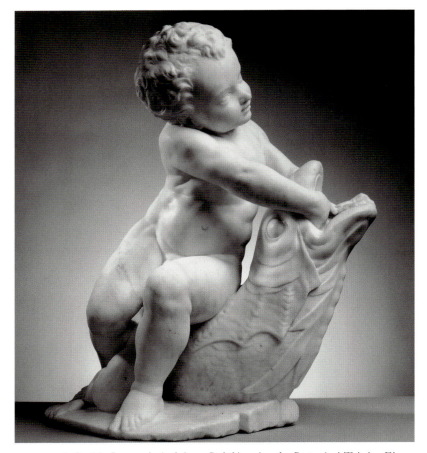

16 Stoldo Lorenzi: *Auf einem Delphin reitender Putto*, bei Trinity Fine Art, London

gelos, wie Il Tribolo, Pierino da Vinci und Stoldo Lorenzi, dem Repertoire von Kindern erwürgte Gänse (*Herkulesbrunnen*, Villa Il Castello) oder andere Wesen hinzu. Doch als Schmuck von Brunnen blieben Fische und vor allem Delphine die beliebtesten Motive.

Berninis *mit einem Drachen spielender Putto* im Getty Museum zeigt Spuren von Verwitterung und im vorderen Muschelrand Abschürfungen, die auf seinen Standort im Freien zurückzuführen sind. Daß er als Brunnenschmuck diente, wird dadurch bestätigt, daß die heraushängende Zunge des Drachen zur Aufnahme eines Wasserrohrs durchbohrt ist. Der Wasserstrahl muß dann schräg herausgespritzt sein und sich in ein tieferliegendes Becken ergossen haben. Am unregelmäßigen Rand der Muschel, auf der das Paar sitzt, hat Gianlorenzo Wellengekräusel und Wassertröpfchen vorgetäuscht und damit den Effekt von Bewegung und Wasser erhöht.

Der Putto sitzt schwer auf dem Rücken des Drachen, um ihn am Boden festzuhalten. Mit der Linken drückt er den Schwanz auf den Felsen, mit der Rechten zieht er die Kinnbacke auf. Das Haar ist nicht so tief mit dem Bohrer ausgehöhlt wie später bei Bernini üblich, aber lockig genug. Anders als bei der dicht anliegenden Haarkappe, die Stoldo Lorenzi in Anlehnung an die Antike gibt, stehen bei Bernini die Locken etwas ab und beleben die Silhouette. Die Pupil-

len sind tief ausgebohrt zuseiten einer kleinen Marmorerhöhung, die das Licht fängt und die Wirkung eines Glanzlichts auf dem Augapfel hervorruft. Das unnatürlich zusammengezogene Gesicht wird zur Karikatur kindlichsüßer Verschmitztheit.

Die Vorder- und Seitenansichten der Gruppe sind betont, während die – zwar ganz durchmodellierte – Rückseite neutral bleibt. Dort ist die Basis roh belassen und unten etwas ausgeschnitten, so daß sie im Museum durch einen Keil gestützt werden muß. Das deutet auf einen ursprünglichen Standort vor einer Mauer oder in einer Nische hin, in einer Felsengrotte oder in anderem Zusammenhang im Garten. Vielleicht befand sie sich in der Nähe der großen Hermen von *Flora und Priapus* (heute im Metropolitan Museum, New York), die unweit des Haupteingangs zum Park der Villa Borghese aufgestellt waren. [19, 21]

Den ersten Treppenabsatz seines Hauses schmückte Bernini sein Leben lang stolz mit seinem jugendlichen Bravourstück des *von Putten geneckten Fauns*.[6] In den Köpfen der [17, 18] beiden sich umarmenden Putten oben übernahm er den vom Vater geerbten Gesichtstyp sentimental idealisierter Kindlichkeit mit weit auseinanderstehenden Augen, Pausbacken und Rosenmund. Geht man davon aus, daß die anspruchsvolle Gruppe unmittelbar vor der *Flucht aus Troja* entstand und daß [41-49] ihre Ausführung wenigstens ein Jahr in Anspruch nahm, ergibt sich als Datierung die Zeit um 1616/17. Der Marmorblock ist so stark durchbrochen und ausgehöhlt, daß er einem – über festem Kern geformten – Wachsmodell für den Bronzeguß ähnelt.[7] Wie bei den anderen Puttengruppen bleibt die genaue Ikonographie – vielleicht bewußt – unklar. Berninis Sohn listete die Gruppe 1706 ungenau als »Bacchus« auf, während ein schwedischer Besucher, Graf Nicodemus Tessin, sie als »Satyr« bezeichnet hatte. Zwar zeigt die große Figur die spitzen Ohren, den kurzen Schwanz und die Gesichtszüge eines Satyrs; sie hat aber keine Bocksbeine. Daher sollte man sie korrekt als «Faun» benennen. Die begleitenden drei Kinder sind nicht geflügelt wie Cupido, müssen also als Putten angesehen werden. Die Komposition ist bizarr: Der diagonal aufgestellte, gebogene Baumstumpf spielt mit seinem Ast, auf den der Faun den Fuß stemmt, unmißverständlich auf die animalische Erotik an, die in der Antike mit diesen Waldgeschöpfen verknüpft wurde. Daß der Faun zu einem Bacchanal gehört, lassen die Attribute des Bacchus, seines Gebieters, erkennen: ein hinten am Baum hängendes Löwenfell und der Panther, der an einer Traube knabbert, während ein Putto von ihm absteigt.

Pan und sein Gefolge aus Faunen und Satyrn wurden in der Renaissance mit dem Begriff der *luxuria* (Wollust) in Beziehung gesetzt, einer der sieben Todsünden. Trotz der Unbestimmtheit der Ikonographie hat kürzlich ein Kunsthistoriker folgende Deutung der Gruppe Berninis vorgeschlagen:[8] Pan – halb betrunken, wie aus seinem »lallenden«

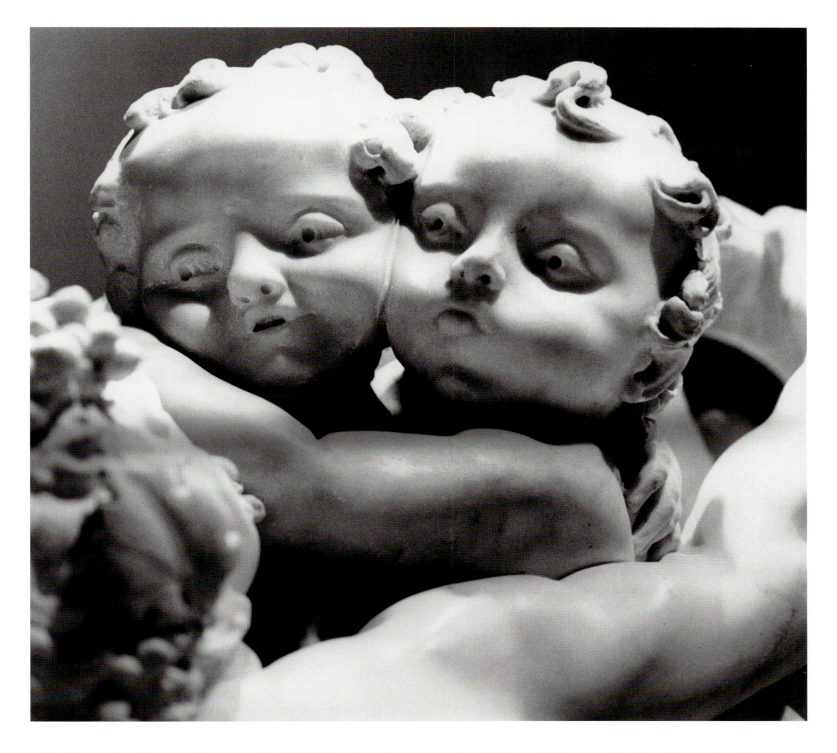

17 Ausschnitt aus *Von Putten geneckter Faun*, Metropolitan Museum of Art, New York

Gesichtsausdruck hervorgeht – versucht die Früchte der ewigen Liebe zu pflücken, symbolisiert durch eine sprießende Weinrebe an einem toten Baum. Daran hindern ihn die zwei Putten. Einer von ihnen streckt Pan die Zunge heraus, da der Waldgott den Unterschied zwischen irdischer, animalischer Liebe (Wollust) und göttlicher Liebe nicht zu begreifen vermag. Bernini wurde zum Teil von Vergils *Zehnter Ekloge* über unerwiderte Liebe inspiriert. Das Gedicht schließt mit den Worten: *»Omnia vincit Amor: et nos cedamus Amori«* (Liebe besiegt alles: so wollen wir uns der Liebe ergeben).

Die Skulptur wirft erneut die Frage der Zusammenarbeit von Vater und Sohn auf, die unzweifelhaft während des zwei-

ten Jahrzehnts des 17. Jahrhunderts stattgefunden hat. Das bacchische Thema und die vielfältig verflochtene Komposition erinnern an eine Marmorgruppe von *traubenerntenden Putten mit einem Ziegenbock*, die zum letztenmal Anfang des 20. Jahrhunderts im römischen Kunsthandel auftauchte: sie trug die Initialen »P. B.«, die zur Zuschreibung an Pietro Bernini führten.[9]

Diese Gruppen sind mit zwei anderen verwandt, die Allegorien des »Herbstes« darstellen und sich noch in Privatbesitz

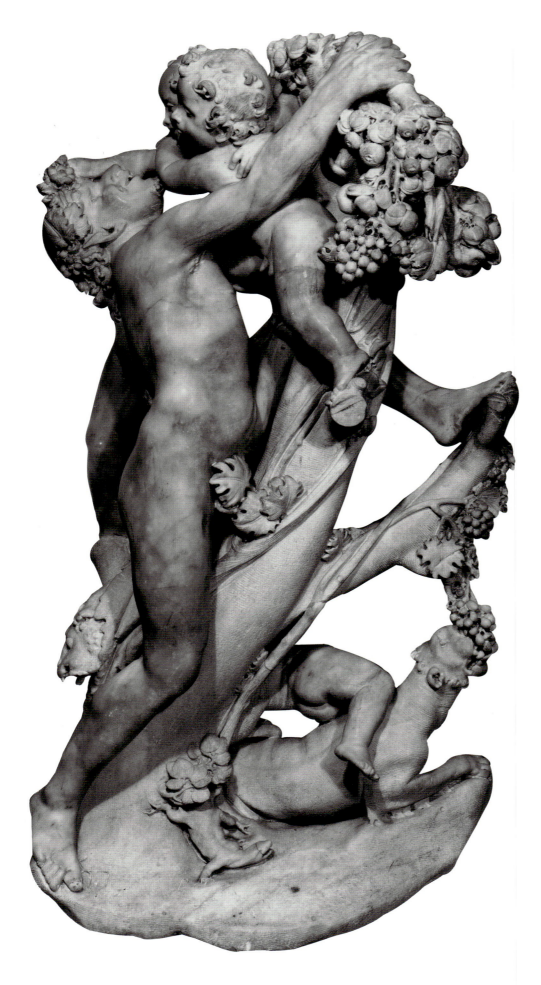

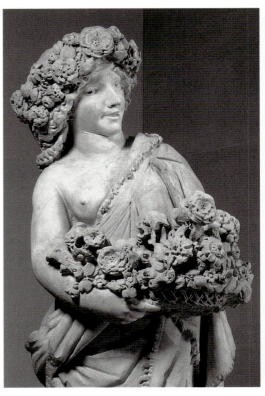

19, 21 Pietro und Gianlorenzo Bernini: Hermen
der *Flora* und des *Priapus*, Metropolitan Museum
of Art, New York. In den Blumen der Flora und
den Früchten des Priapus (die vielleicht nach
Caravaggios *Junge mit Fruchtkorb*, unten, model-
liert wurden) hat man Arbeiten des jungen
Gianlorenzo vermutet.

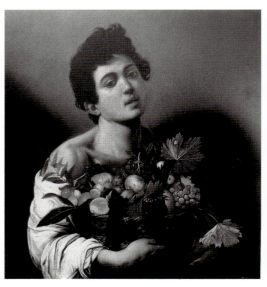

20 Caravaggio: *Junge mit Fruchtkorb*,
Villa Borghese, Rom. Dieses Bild war 1607
von Papst Paul V. Borghese erworben worden
und damit Bernini leicht zugänglich.

18 (links) *Von Putten geneckter Faun*,
Metropolitan Museum of Art, New York

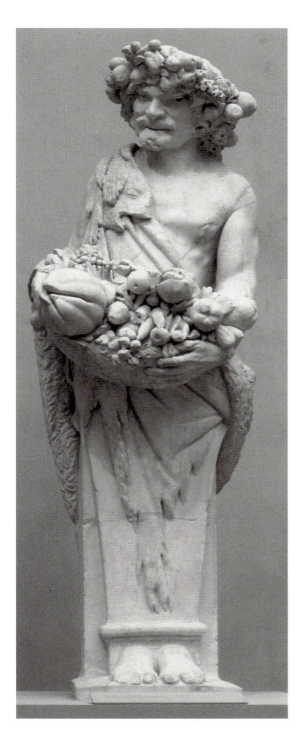

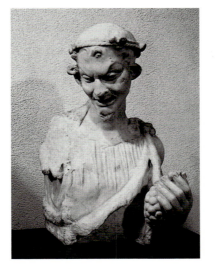

22 Römische Herme des Bacchus,
1. Jahrhundert n. Chr., ehemals
Galerie Uraeus, Paris

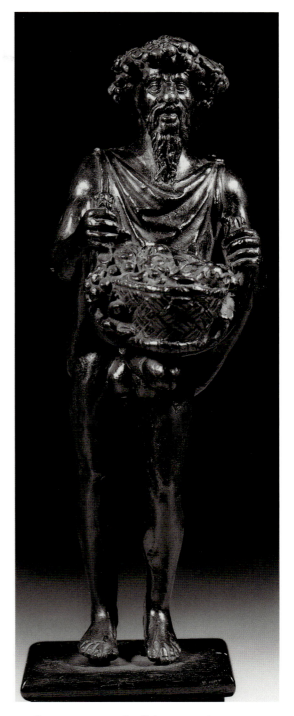

23 Teil einer Balustrade von
Giuseppe di Giacomo und Paolo
Massone nach Pietro Bernini,
Cliveden, Buckinghamshire. Die
Postamente sind den ursprünglichen
Sockeln der zwei Hermen ähnlich.

24 Bronzestatuette des Priapus aus der
Renaissancezeit, ehemals Adams Collection,
London

befinden. Von ihnen gehört eine zur Serie der *Vier Jahreszeiten* in der Villa Aldobrandini in Frascati, deren Autorschaft zwischen Vater und Sohn Bernini schwankt.[10] Beide Gruppen des »Herbstes« sind verwittert, da sie als Gartenskulpturen dienten. Ihre Funktion wie auch ihre Gesichtszüge und die üppigen Früchte verbinden sie mit dem Paar monumentaler Hermen in New York.[11] Sie sind durch Zahlungen an Pietro Bernini im Jahre 1616 datiert und stammen aus dem halbrunden »Theater«, das sich im Park der Villa Borghese unmittelbar hinter dem Haupteingang befand. Ein während Gianlorenzos Lebenszeit (1650) schreibender Autor berichtet jedoch, die Früchte des *Priapus* und die Blumen der *Flora* seien dem jungen Gianlorenzo übertragen worden. Die Blumen der *Flora* haben große Ähnlichkeit mit dem lebensechten Rosenstrauch, an den sich in der Aldobrandini-Serie der *Vier Jahreszeiten* die Figur des »Frühlings« lehnt.

Eine solche Arbeitsteilung ist völlig einleuchtend. Sie gab dem ehrgeizigen jungen Künstler Gelegenheit, sein Talent zu zeigen. Die mühevoll ausgebohrten Früchte und Gemüse, der Korb der Flora mit Rosen und Sommerblumen wie auch die schweren Kränze der beiden Hermen geben sich deutlich als Arbeiten eines eifrigen Lehrlings zu erkennen, dem man eine knifflige Aufgabe gestellt hatte, bei der er sich auszeichnen wollte. Pietro selbst wird die Modelle entworfen und an den Figuren mitgearbeitet haben. Der Rest war ohnehin mehr »stützenden« Charakters, so daß er leicht einem Gehilfen überlassen werden konnte. Daß in den Dokumenten nur Pietros Name genannt ist, schließt die Beteiligung anderer nicht aus, auch nicht die des eigenen Sohns, der theoretisch noch Lehrling war. Abgesehen davon waren die Hermen dekorative Elemente eines Gartenprogramms und nicht Kunstwerke, die der kennerischen Betrachtung gelehrter Sammler und Liebhaber in Innenräumen standhalten mußten. Die spontane Reaktion von John Evelyn am 15. November 1644 spricht genau das aus, was mit solchen Gartenfiguren beabsichtigt war: »Ich wanderte zur Villa Borghese, einem Haus und weiten Garten auf dem Mons Pincius, doch etwas außerhalb der Stadtmauern. [...] Sie stellt ein Elysium der Freude dar, in dessen Mittelpunkt sich ein vornehmer Palast befindet; doch am Eingang des Gartens sehen wir uns einem herrlichen Gebäude oder richtiger ›dore-case‹ gegenüber, das mit verschiedenen hervorragenden Marmorstatuen geschmückt ist.«

Durch die Üppigkeit der Herbstfrüchte unterscheidet sich Berninis Darstellung von den antiken Beispielen, bei denen die Trauben nicht so tief ausgehöhlt, sondern eher als Masse behandelt sind, und ebenso von vergleichbaren Arbeiten der Spätrenaissance, wie den Früchten, auf die sich die Personifikation des Flusses »Hippokrene« am *Jupiterbrunnen* Ammanatis (Bargello, Florenz) mit der linken Hand stützt.

Die Herme des *Priapus* endet an der Taille und vermeidet damit geschickt die Wiedergabe der Genitalien – obwohl gerade sie wegen ihrer Bedeutung für den Fruchtbarkeitskult

bei antiken Hermen wesentlich waren und normalerweise nicht fehlen durften. Dagegen kommt in einer bronzenen Priapusstatuette von einem unbekannten Renaissancekünstler das Geschlechtsorgan sehr wohl vor: es stützt in unschicklicher Weise den schwer beladenen Fruchtkorb, den der Gott mit seiner Ziegenfelltunika mit beiden Händen hochhält. Ein weiteres Attribut der Statuette ist ihr schwerer Kranz aus reifen Früchten. Ein solch obszönes Bildwerk in monumentaler Größe hätte sich – schon aus Rücksicht auf das Publikum – für den Parkeingang eines päpstlichen Nepoten kaum geeignet.

Bevor Berninis Blumenkorb und seine Herbstfrüchte vom Wetter abgestumpft waren, müssen sie plastische Gegenstücke zu Caravaggios frühen Stilleben oder Selbstbildnissen, in denen er sich als Bacchus darstellte, gewesen sein. Tatsächlich erinnert das durchbrochene Flechtwerk am Korb der Flora an Stilleben Caravaggios, von denen eines 1607 in den Besitz Papst Pauls V. gelangte (noch heute in der Galleria Borghese). Um Caravaggios saftige Farbigkeit nachzuahmen, mußte der junge Bernini durch tiefes Ausbohren Helldunkelwirkungen erzeugen, und er mußte illusionistische Tricks anwenden, wollte er die Oberflächenstruktur von Blättern, Blumen und Früchten kennzeichnen.

Sieht man die Hermen in Augenhöhe und faßt die Füße an den architektonischen Basen als Körperteile auf, wirken sie allzu kompakt, fast mißglückt. Für einen tiefer stehenden Betrachter dürften sich die Proportionen durch Verkürzung verbessert haben. Ursprünglich standen sie sehr hoch auf getrennten quadratischen Travertinsockeln, die mit Drachen und Adlern, den Tieren des Borghese-Wappens, verziert waren. Diese Sockel sind zwar, wie es scheint, verloren, sie glichen aber vermutlich anderen erhaltenen Sockeln an einer Balustrade des Parks, die dieselben Künstler drei Jahre später, 1619, lieferten. Der ganze Komplex wurde 1891 verkauft und befindet sich jetzt in Cliveden, Buckinghamshire.[12]

Wie in Michelangelos Frühwerk enthält das Œuvre des jungen Bernini neben profanen, heidnischen Arbeiten auch christliche Werke. Dem Alter des bestaunten Wunderkindes entwachsen, war es für ihn im päpstlichen Rom unerläßlich, auch an christlichen Themen zu beweisen, daß er sie unabhängig vom Vater ebenso ernsthaft und neuartig wie profane Bildwerke meistern könne. Sein erster Versuch auf diesem Gebiet (im fünfzehnten Lebensjahr, 1613, wie seine Biographen behaupten) betraf seinen Zweitnamensheiligen, den Heiligen Laurentius.[13] Damit war indirekt die Verbindung zur Pfarrkirche der Medici in Florenz, der Geburtsstadt des Vaters, mit ihren Laurentiusstatuen von Donatello und Desiderio da Settignano gegeben. Noch wichtiger war der Bezug zur Neuen Sakristei von San Lorenzo, die auf den Grabmälern der Medici Michelangelos berühmte *Tageszeiten* beherbergt. Ursprünglich waren darunter vier Statuen von Flußgöttern geplant. Sie hätten thematisch genau jenen antiken Plastiken entsprochen, die hier als Vorbilder gedient hatten. Das

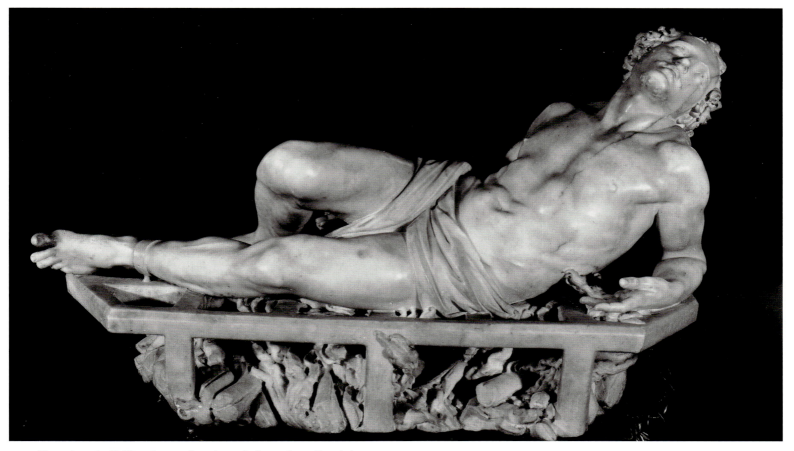

25 *Martyrium des Heiligen Laurentius*, ehemals Sammlung Contini-Bonacossi, heute La Meridiana, Palazzo Pitti, Florenz

lebensgroße Tonmodell Michelangelos für einen dieser Fluß-
götter hat sich erhalten. Vielleicht inspirierte es Bernini –
neben Zeichnungen und verschiedenen kleinen Modellen –
zu seiner einzigartigen Wiedergabe des *Martyriums des Heiligen
Laurentius*.[14]

Auch wenn die Art und Weise, wie der Heilige Laurentius
sich auf seinem Ellbogen abstützt und seinen Oberkörper auf-
richtet, den gängigen Darstellungen von Flußgöttern entlehnt
ist, die entweder den Ellbogen auf eine Vase, aus der »fikti-
ves« Wasser fließt, stützen oder sie umfassen, bleibt doch die
vornehmste Quelle Michelangelos Figur der »Abenddämme-
rung«. An ihr Gegenstück, die »Morgendämmerung«, erin-
nern das gebeugte, dem Betrachter entgegengewandte Knie
und das zurückgeworfene Haupt, obgleich es bei Laurentius
nach oben gedreht ist.

Es gab einen – 1525 datierten – Kupferstich der *Marter des
Heiligen Laurentius* von Michelangelos Rivalen Baccio Bandi-
nelli. Der Stich war berühmt für seine plastische Figuren-
darstellung und seinen reich bevölkerten Schauplatz.[15]
Bandinelli plazierte den Heiligen längs auf dem Eisenrost,
parallel zur Bildebene (wie Bernini an der Vorderseite des
Marmorblocks), und betonte die rund um den Körper aufzün-
gelnden Flammen. Laurentius richtet sich jedoch höher auf
seinem ganz ausgestreckten Arm auf, und sein Vorderbein
gleitet vom Rost hinab. Hier wiederholt Bandinelli ein Motiv,

26 Ausschnitt aus dem Stich *Martyrium des Heiligen Laurentius* von
Baccio Bandinelli

27 Ausschnitt aus dem Fresko *Martyrium des Heiligen Laurentius* von
Agnolo Bronzino, San Lorenzo, Florenz

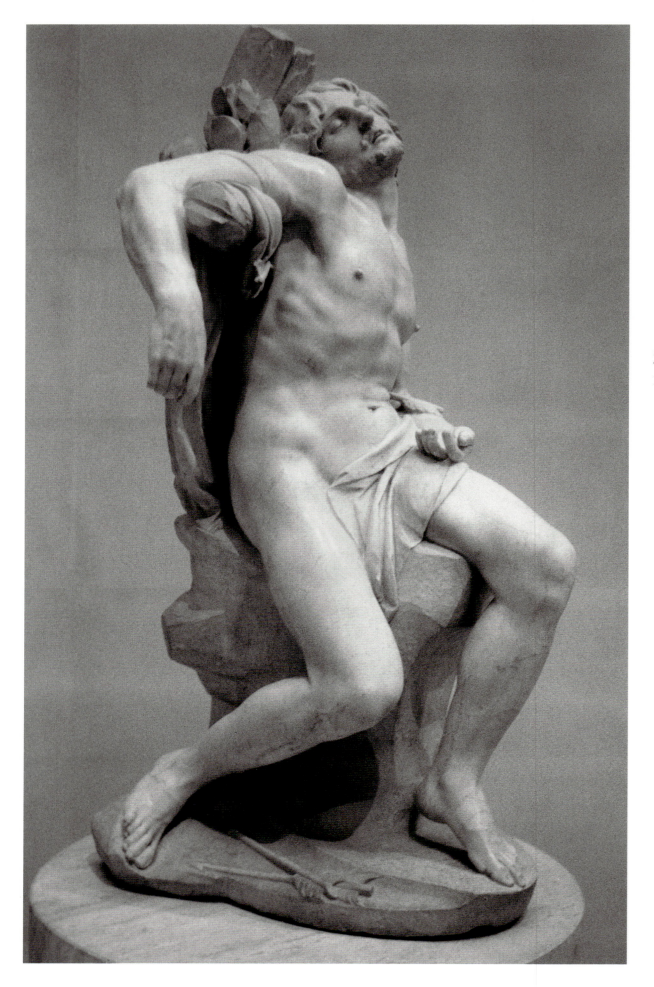

28 *Heiliger Sebastian*,
Thyssen-Bornemisza
Foundation, Madrid

das schon in Donatellos Relief an der Bronzekanzel von San Lorenzo vorgekommen war: einen Diener, der Laurentius umzuwenden versucht, um ihn auch auf der anderen Körperseite den Flammen preiszugeben.

27 Von Bandinellis Stich ist auch eine monumentale Darstellung der *Laurentiusmarter* abhängig: das Fresko auf der Südwand von San Lorenzo in Florenz, das 1569 von Agnolo Bronzino ausgeführt wurde. Bronzino zeigt die Hauptfigur in der entgegengesetzten Richtung. Ihr unmittelbares Vorbild war paradoxerweise Michelangelos Zeichnung der *Venus mit Cupido*.[16] Bernini wiederum gab den Heiligen spiegelbildlich zu Bronzinos Laurentius wieder. Seine Figur kann als glänzende Kombination von Bandinellis und Bronzinos Lösungen gelten. In der Literatur ist kürzlich dargelegt worden, Bernini habe zweierlei angestrebt: Zum einen wollte er die Möglichkeiten der Malerei in der Skulptur verwirklichen, indem er so flüchtige Erscheinungen wie Flammen oder auf Farben angewiesene Objekte wie glühende Kohlen überzeugend darstellte – und damit eine Aufgabe (*difficoltà*, wörtlich »Schwierigkeit«) meisterte, die er sich bewußt gestellt hatte. Zum andern wollte er Neues in der Komposition schaffen, der Maxime Poussins folgend: »Neuheit besteht nicht grundsätzlich in einem neuen Sujet, sondern in dessen guter, neuer Anordnung und Gefühlsdarstellung: so wird ein alltäglicher, alter Bildgegenstand einzigartig und neu.«

Indem Bernini ein bis dahin der Graphik oder dem Flachrelief vorbehaltenes Thema ins Dreidimensionale übertrug und mit Naturalismus und Gefühlstiefe ausstattete, überwand er die traditionell anerkannten Grenzen zwischen den Kunstgattungen. Er war klug genug, den Betrachter zur geistigen Rekonstruktion der Szene und persönlichen Anteilnahme am Geschehen aufzufordern, indem er gerade den Rest der Handlung – Schergen, Richter und Zuschauer – wegließ und sich allein auf die Hauptfigur konzentrierte. Bernini unterzog sich freiwillig dieser schwierigen Aufgabe, um seine Erfindungsgabe und technische Brillanz vorzuführen. Dieses an der Schwelle zum Erwachsenenalter geschaffene Werk bezeugt seine Begabung ähnlich einem Meisterstück, das ein Handwerker für die Aufnahme in seine Zunft vorlegen mußte.

Tatsächlich blieb der Erfolg nicht aus, denn sofort kaufte ein verbannter Florentiner die kleine Figur – nachdem der päpstliche Nepot, Kardinal Scipione Borghese, sie zweimal besichtigt hatte. Vielleicht war sie der Grund für dessen ersten 41-49 großen Auftrag an Bernini: die *Flucht aus Troja* von 1618.

Unmittelbar nach dem Erfolg des *Laurentius* nahm Gianlorenzo eine andere kleine Märtyrerstatue (knapp einen Meter hoch) in Angriff, einen *Heiligen Sebastian*.[17] Auch dieses Bildwerk wich von der Norm ab; gibt es doch den Heiligen nicht, wie im Mittelalter üblich, vor einem Baum stehend und ganz mit Pfeilen bedeckt wieder, sondern halb sitzend auf einem Felsblock vor dem Baumstumpf, mit gebeugten und

gespreizten Beinen. Der rechte Arm hängt über einem beschnittenen Ast, der Kopf ist zurückgelehnt. Die Stellung ist bewußt der üblichen Körperhaltung Christi in der Kreuzigung und der Beweinung angeglichen. Sie scheint durch den toten Christus in Michelangelos *Pietà* (heute im Dom von Florenz) angeregt. Michelangelo hatte diese Gruppe ursprünglich für sein eigenes Grab bestimmt und in Rom gemeißelt, wo sie zu Berninis Zeit noch zu sehen war.[18] Das Gesicht des Sebastian ähnelt außerdem demjenigen Christi in Michelangelos früher *Pietà* in Sankt Peter.

Die ungewöhnliche Stellung des *Sebastian* wählte Gianlorenzo anscheinend nicht freiwillig, sondern sie war ihm durch den Marmorblock aufgezwungen, in dem ein anderer Bildhauer die Statue eines sitzenden Johannes des Täufers begonnen hatte. Dieser Auftrag war dann an Pietro Bernini übergegangen. 1615 hatte dieser den angefangenen Marmorblock von seinem Vorgänger übernommen; er wurde ihm als Teilzahlung für den *Johannes* in der Barberini-Kapelle von 10 Sant' Andrea della Valle angerechnet. Seine eigene Figur des Täufers arbeitete Pietro jedoch aus einem neuen Marmorblock. Daraus darf gefolgert werden, daß der nachgiebige Vater den angefangenen Block seinem Sohn überließ, der dadurch gezwungen wurde, seinen Heiligen den vorgegebenen Grenzen anzupassen.[19]

Die Sebastiansfigur wird erstmals im Barberini-Inventar von 1628 als »moderne« Figur ohne Bildhauerangabe erwähnt. Mit dem Namen Berninis wurde sie vier Jahre später in einem anderen, fachmännischeren Verzeichnis verknüpft, das ein Bildhauer zusammenstellte, der für Gianlorenzo tätig gewesen war. Die Verbindung mit der Familie Maffeo Barberinis, des Mentors des jungen Bernini, legt die Vermutung nahe, daß Maffeo der Auftraggeber war.

Die zwei religiösen Figuren bewiesen trotz ihres kleinen Maßstabes Gianlorenzos Fähigkeit, den nackten menschlichen Körper entsprechend den großen Vorbildern der Antike und der Hochrenaissance in idealisierender Weise überzeugend wiederzugeben. Zwar folgte ihnen zunächst eine staunenswerte Gruppe mythologischer Kompositionen. Doch lassen schon die beiden kleinen Heiligenfiguren die Inbrunst und den Phantasiereichtum ahnen, mit denen sich Bernini nach der Thronbesteigung seines Förderers Maffeo Barberini (Urban VIII.) in Sankt Peter und den anderen römischen Kirchen den erhabensten Themen der Christenheit widmen sollte. Die Selbstsicherheit des jungen Künstlers bereits in dieser frühen Schaffensperiode geht klar aus einem wunderbar reifen Selbstporträt hervor, in dem er sein Aussehen in verschiedenfarbigen Kreiden festgehalten hat (heute in der National Gallery of Art, Washington, D. C.).

32

2. Volljährig: die ersten Porträts

Der Mann, der Marmorstücken Leben gibt
Paolo Giordano II. Orsini, Herzog von Bracciano, 1648

Gianlorenzo Bernini wurde schnell berühmt für sein Talent, »sprechende« Ähnlichkeit zu erreichen. Köpfe gehörten, wie wir sahen, zu seinen frühesten bezeugten Arbeiten. Darunter war auch ein Heiliger Johannes, den er im Alter von acht oder zehn Jahren ausführte und dem Papst schenkte. Sein Leben lang war er am eigenen Aussehen interessiert und hielt es in Kreidezeichnungen oder Ölgemälden fest. In den nach seinem Tod aufgestellten Inventaren seines Besitzes sind Bildnisse der Familie aufgeführt, und einige davon, wie die seiner Eltern, können gut frühe Versuche in der schweren Kunst des Porträtierens gewesen sein.

Eine kürzlich aufgetauchte Marmorbüste des Pietro Bernini, die überzeugend Gianlorenzo zugeschrieben wird, muß zwar wegen ihrer allgemeinen Technik und auch der Behandlung des Gewandes um 1640 datiert werden; sie könnte aber ihren Ursprung in einem Terrakottamodell haben, das Gianlorenzo in den Jahren um 1612 nach dem Kopf des Vaters modelliert hätte. Denn Pietro ist als etwa Fünfzigjähriger wiedergegeben.[1] Die zerfurchten Züge seines rundlichen Gesichts, sein Schnurrbart und Spitzbart, das gewellte, zurückgestrichene Haar – all dies hätte sich ausgezeichnet für eine Porträt-»Aufnahme« durch den frühreifen Sohn während dessen Lehrzeit geeignet. Solche Porträts von Freunden und Familienangehörigen pflegten bei jungen Künstlern allen offiziell in Auftrag gegebenen Bildnissen vorauszugehen.

Pietro Bernini war kein geborener Porträtist. Zu den wenigen identifizierten Werken seines Lehrers Ridolfo Sirigatti hingegen zählen zwei eindrucksvolle Büsten von dessen Eltern aus den Jahren 1576-78. Borghini rühmt sie in seinem Buch *Il Riposo* von 1584: »[...] ein nach dem Leben gearbeiteter Marmorkopf seines Vaters, der äußerst ähnlich ist, und ein anderer seiner Mutter, der sie uns sehen läßt, als ob sie noch lebendig wäre [...]«.[2]

In Rom hatte es sich während der Gegenreformation eingebürgert, Porträtbüsten – oft wenig mehr als den Kopf – in Wandepitaphien in Kirchen einzufügen.[3] Unter diesen ziemlich einförmigen Abbildern ansehnlicher Herren in Rüstungen oder Mänteln, die zur Einpassung ins Oval abgeschnitten sind, ragt die lebendige Büste einer hübschen jungen Witwe hervor: Virginia Pucci-Ridolfi. Ihr liebliches Gesicht mit großen Augen wird von einem Stehkragen aus gestärktem

Leinen gerahmt, den der Künstler kühn hochgeführt und auseinandergeklappt hat. Die Büste stammt von etwa 1600 und wird durch ihre Anbringung an der inneren Eingangswand der Kirche Santa Maria sopra Minerva besonders hervorgehoben. Gianlorenzo Bernini, der hier ebenfalls arbeitete, hat sie sicher gekannt. Vielleicht inspirierte sie ihn zu seinen späteren Porträts von Maria Duglioli Barberini und Costanza Bonarelli.

Bernini entwarf seine frühesten Köpfe und Büsten für ovale Rahmen, die oft durch farbigen Marmor betont sind. Baldinucci berichtet: »Das erste Werk, das in Rom aus seinem Meißel hervorging, war ein Marmorkopf. [...] Bernini hatte kaum sein zehntes Jahr vollendet.« Der Kopf gehört zu einem Wandgrab für Giovanni Battista Santoni (gestorben 1592).[4] Er ist lebensgroß und läßt nur einen kleinen Ausschnitt der Schultern sehen. Knapp umschließt ihn ein Oval mit manieristischen Voluten, das hinter und zwischen einem gesprengten Giebel steht. In den reichen Rahmen der Schrifttafel sind drei Cherubim eingefügt; sie wurden schon als Vorbilder der Putten in Gianlorenzos frühen mythologischen Gruppen erwähnt. Baldinuccis Datum 1609 ist vielleicht etwas zu früh angesetzt; wahrscheinlicher ist das Jahr 1610: Damals erhielt Santonis Neffe einen Bischofssitz, und aus diesem Anlaß bestellte er vermutlich das Porträt des alten Mannes. Der junge Künstler mußte hier also nicht nur – an Hand einer Totenmaske oder eines gemalten Bildnisses – Porträt-Ähnlichkeit erreichen, sondern auch einem Menschen, den er nie gesehen hatte, Charakter und Leben verleihen. Er vermied den Eindruck der Starrheit, indem er den Kopf etwas aus der Mittelachse nach links wandte und die tief ausgebohrten Iriden noch weiter in diese Richtung drehte; die Brauen sind leicht zusammengezogen, als würde Santoni eben in seiner Tätigkeit innehalten. Der Schädel unter der faltigen Haut ist überzeugend erfaßt. Die lebensnahe Wirkung wird noch gesteigert durch die Krähenfüße in den Augenwinkeln. Die großen Ohren sind wohlgeformt; fest ruhen Kopf und Nacken in dem aufgestellten Kragen.

Während die Schultern im Rahmen bleiben, ragt der Kopf so weit aus der ovalen Öffnung vor, daß er einer Person ähnelt, die sich aus einem Bullauge lehnt. Dieses Vorstrecken dient praktisch dazu, natürliches Licht über die Züge gleiten zu lassen und den Kopf durch Schatten zusätzlich zu modellieren. Immer suchte Bernini solche direkten Lichtquellen zu nutzen, um seinen Skulpturen ein Höchstmaß an Plastizität zu verleihen. Auf solche Weise konnte er auf dem einfarbigen

29 Ausschnitt aus dem Denkmal für Monsignor Giovanni Battista Santoni, Santa Prassede, Rom

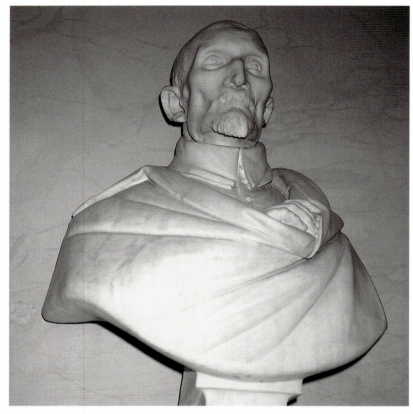

31 Erinnerungsbüste des Antonio Coppola, San Giovanni dei Fiorentini, Rom

30 Denkmal für Monsignor Giovanni Battista Santoni, Santa Prassede, Rom

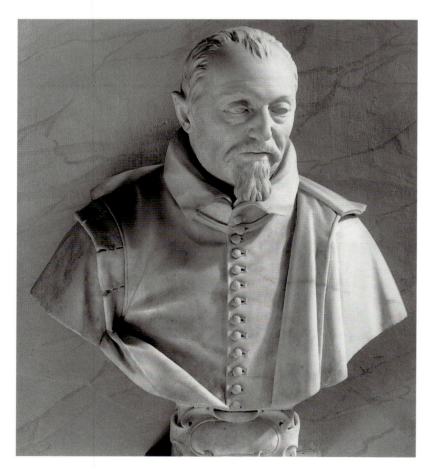

32 Büste des Antonio Cepparelli, San Giovanni dei Fiorentini, Rom

Marmor Helldunkelwerte hervorzaubern und »farbige« Effekte erzielen, die den vom Maler mit echten Pigmenten erreichten Wirkungen ähneln, wie er später seinem französischen Vertrauten Chantelou erklärte.

Berninis nächster Auftrag für eine Büste ergab sich durch den Tod von Antonio Coppola, der Anfang 1612 im Alter von 79 Jahren starb.[5] Er war ein berühmter Chirurg am Florentiner Hospital in Rom, das sich an die Kirche San Giovanni dei Fiorentini anschloß, und hinterließ dem Krankenhaus sein gesamtes Vermögen. In Anerkennung dieser Großzügigkeit beschloß man, ihm ein Denkmal im Hospital zu errichten. Es sollte über der Tür zu einem Balkon angebracht werden, von dem aus man auf den Tiber blickte. Man erstellte einen Wachsabguß nach der Totenmaske, und Bernini bekam den Auftrag, danach eine Marmorbüste zu arbeiten. Er tat es in althergebrachter Form, indem er zunächst ein Terrakotta-modell anfertigte. Das Ausmeißeln dauerte dann nur vier Monate, und am 10. August 1612 nahm Pietro die Bezahlung für seinen noch minderjährigen Sohn in Empfang. Die Büste konnte erst 1614 an vorgesehener Stelle angebracht werden, da sich das Hospital 1612 noch im Bau befand.

Diese Büste und eine zweite, die Bernini zehn Jahre später von Antonio Cepparelli schuf, spürte Irving Lavin 1966 im Untergeschoß von San Giovanni dei Fiorentini auf. Diese Entdeckung hat wesentlich zu unserer Kenntnis von Berninis Frühwerk beigetragen und eindrucksvoll seine Berichte und die seiner Biographen über dessen erstaunliche Frühreife bestätigt. Lavin schildert seinen Fund mit beredten Worten:

Coppola ist eine unvergeßliche Darstellung eines ausgemergelten alten Mannes mit eingesunkenen Wangen und tiefen Augenhöhlen. Die spinnenhaften Finger hängen kraftlos in der Draperie, die die Figur wie ein Leichentuch einhüllt. Hier ist der Unterschied zwischen Leben und Tod aufgehoben. Es ist die Figur eines Mannes, bei dem das Leben ausgesetzt hat, der bewegungs- und zeitlos ist, doch erfüllt von der überwältigenden Wirkung, die nur der Gedanke an den Tod auf den Lebenden ausüben kann.

Daß der Kopf des Arztes Coppola so klein scheint, könnte auf den natürlichen Schrumpfungsprozeß zurückzuführen sein, der eintritt, wenn der von der Totenmaske genommene Wachsabguß abkühlt. Diese verminderte Größe mag daraufhin durch exakte Messung auf das Tonmodell übertragen worden sein. Da feuchter Ton beim Brennen zu Terrakotta wegen des Wasserverlusts ebenfalls schrumpft, wäre der Kopf dann nochmals kleiner geworden. Sofern der Bildhauer diesem Prozeß nicht bewußt entgegenarbeitet, wird der endgültige Marmorkopf in seinen Ausmaßen deutlich geringer als das menschliche »Original« ausfallen. Der Gebrauch von Abgüssen nach Gesichtsmasken ist deshalb ein zweifelhaftes Hilfsmittel. Es entbehrt nicht der Ironie, daß Berninis Kopf des Santoni, der noch vor Gianlorenzos Geburt starb, wesentlich lebendiger wirkt als der des Coppola, den er persönlich gekannt haben könnte.

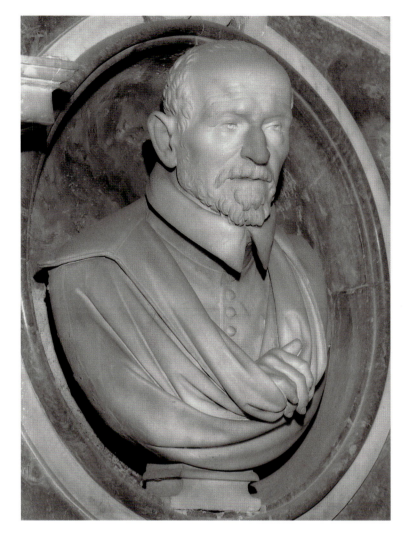

33 Büste des Giovanni Vigevano, Santa Maria sopra Minerva, Rom

Ebenfalls 1612 muß Bernini eine heute verlorene Büste des Monsignore Alessandro Ludovisi, des späteren Papstes Gregor XV., gemeißelt haben, in dem Jahr, als der Porträtierte Rom verließ, um in Bologna das Erzbischofsamt anzutreten. Sie beweist, welch hohes Ansehen Bernini bei der dritten großen – bald ebenfalls päpstlichen – Familie in Rom neben den Borghese und Barberini genoß. Am 26. April 1618 erhielt er von Maffeo Barberini 50 Scudi für eine Büste von dessen Mutter Camilla, geborene Barbadori, die 1609 gestorben war, und im Februar 1620 die gleiche Summe für eine Büste von dessen Vater Antonio (verloren).[6] Ursprünglich waren beide in der Familienkapelle in Sant' Andrea della Valle aufgestellt. 1628 wurden sie in die Privatsammlung überführt und bekamen eigens Sockel aus gelbem Marmor (noch heute bei der Frauenbüste), was ein Zeichen dafür ist, daß sie vorher direkt in ovalen Rahmen gesessen hatten. Die Büste der Camilla ist überraschenderweise frontal und schlicht wiedergegeben und zeigt keinerlei Bemühung um »Verlebendigung«. In dieser Hinsicht gleicht sie den eintönigen Bildnissen, wie sie in den vergangenen fünfzig Jahren in Rom üblich gewesen waren.

34

Sie spricht uns gefühlsmäßig viel weniger an als Sirigattis Porträt seiner Mutter. Dies mag zum einen daran liegen, daß Bernini nach einer Totenmaske arbeiten mußte, zum anderen auch an dem Wunsch Maffeos nach einem feierlich strengen Bild, das einer Büste der Jungfrau Maria ähnlich sei.

Berninis nächste Porträtbüste eines vornehmen Herrn, Giovanni Vigevano, ist eine Kombination der zwei früheren männlichen Büsten.[7] Sie zeigt im Gesicht die Lebensnähe des Santoni und übernimmt von Coppola das belebende Moment der in einer Mantelschlaufe ruhenden rechten Hand (ein später in der Büste von Thomas Baker wiederauftauchendes Motiv). Vigevano starb erst 1630. Doch in der Forschung herrscht Einigkeit darüber, daß die Büste aus stilistischen Gründen nicht so spät anzusetzen ist, sondern schon zu Lebzeiten des Dargestellten ausgeführt worden sein muß, wahrscheinlich um 1618-20. Es ist hier ein Gestaltungsmittel ge-

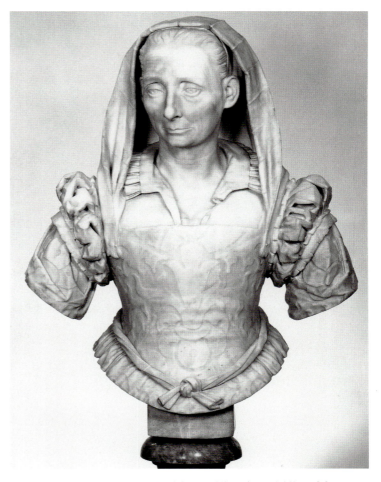

36 Ridolfo Sirigatti: Büste der Mutter, Victoria and Albert Museum, London. Sie zeigt ein Einfühlungsvermögen und eine psychologische Feinheit, die auf Berninis Büsten vorausweisen. Sirigatti war der Lehrer Pietro Berninis.

nutzt, das bereits bei Coppola angewandt wurde: ein tief mit dem Bohrer ausgegrabener Mund, der leicht geöffnet scheint. Offenbar hatte Bernini schon damals jene Idee, die er später angesichts der Büste Ludwigs XIV. Chantelou gegenüber erläuterte, daß der charakteristischste Ausdruck einer Person in dem Moment auftrete, bevor sie zu sprechen anfange oder nachdem sie eben gesprochen habe.

Etwa um die Zeit, als Bernini 1618 für Scipione Borghese zu arbeiten anfing, meißelte er ein leicht unterlebensgroßes Porträt von dessen Onkel, Papst Paul V.[8] Borghese war bis dahin – im Hinblick auf geistige wie weltliche Macht – Berninis wichtigster Auftraggeber. So mußte der junge Meister all seine Könnerschaft aufbieten, um in dem kleinen – nur etwa 15 cm hohen – Gesicht all jene Züge zum Ausdruck zu bringen, die diese mächtige, berechnende Persönlichkeit kennzeichneten. Die Augen ließ er leer, aus Achtung vor der klassischen Tradition und vielleicht aus Scheu, den Papst allzu menschlich und zugänglich wiederzugeben. Die Kugelgestalt des Kopfes wirkt unerbittlich. Bernini polierte die gewölbten Formen zu einem Bild voll Dynamik, ja Angriffs-

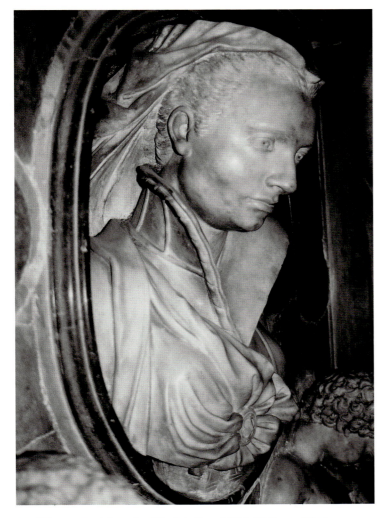

35 Erinnerungsbüste der Virginia Pucci-Ridolfi, Santa Maria sopra Minerva, Rom

34 Büste der Camilla Barberini, geb. Barbadori, Statens Museum for Kunst, Kopenhagen

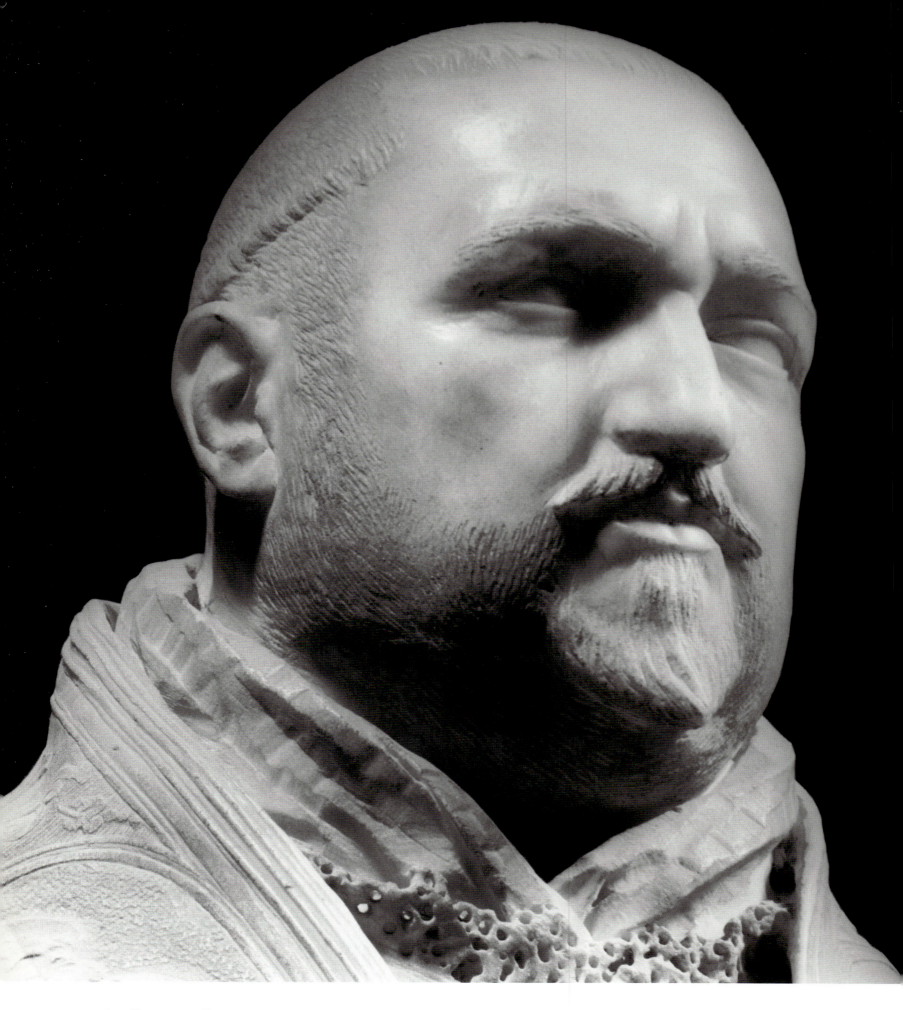

lust. Die gerunzelte Stirn, die aufgeworfenen Lippen, die Stellung des Kinns unter den stoppeligen Hängebacken, die scharfen Spitzen von Schnurr- und Kinnbart – all dies verleiht dem Papst ein bedrohliches Aussehen. Der Kopf sitzt fest im geknitterten Leinen des Amikts (Schultertuchs); es dient als Folie für die durchbrochenen Spitzen am Saum der Albe vorn und die metallisch wirkende Kurve des Pluviales hinten.

Der junge Bernini erlaubte sich hier in den Kartuschen am Chormantel einen Ausflug in das Spezialgebiet von Donatello: das zarteste Flachrelief. Der Tradition entsprechend sind die beiden größten römischen Heiligen gezeigt: Petrus mit den Schlüsseln der Kirche und Paulus mit dem Schwert, durch das er hingerichtet wurde. Bernini gab sogar die Zierstiche im gestickten Hintergrund wieder und übernahm einige Motive Donatellos, wie die krallenartigen Hände und die über den Rahmen hinausragenden Füße. Im ganzen wirken die Gestalten härter, als man bei tatsächlichen Heiligendarstellungen erwarten könnte, handelt es sich doch um gestickte Bilder, die aus steifen Goldfäden bestehen.

Kurze Zeit danach erhielt Gianlorenzo den Auftrag zu einer weiteren Büste des Papstes, diesmal in Lebensgröße. Paul V. starb am 28. Januar 1621, und noch im selben Jahr wurde Bernini für das Porträt bezahlt. Das Werk befand sich früher in der Kirche Il Gesù, später in der Villa Borghese. 1893 wurde es verkauft und ist heute verschollen. Glücklicherweise ist sein Aussehen durch einen Bronzeabguß überliefert, der in der Auktion, bei der Teile von Beständen der Villa Borghese zu ersteigern waren, erworben wurde.[9] Dieser Abguß ist auf einem reichverzierten, volutengeschmückten Sockel montiert, der das päpstliche Wappen trägt. Auf einem ebensolchen Sockel steht ein Bronzeabguß des folgenden Papstes, Gregor XV.: die beiden Büsten waren also sicher als Paar gedacht.[10]

Lassen wir Baldinucci erzählen:

Inzwischen starb Papst Paul V., und die heilige Tiara wurde Alessandro Kardinal Ludovisi aus der vornehmsten Familie Bolognas übertragen, der sich den Namen Gregor XV. zueignete. Es verstrich nicht viel Zeit, bis es dem neuen Papst – der Berninis Verdienst über das jedes anderen Künstlers seiner Zeit schätzte – gefiel, diesen in Dienst zu nehmen, um ein Porträt von sich meißeln zu lassen. Bernini machte nicht nur ein Porträt, sondern drei, sowohl in Marmor als auch in Bronze. Die Porträts entsprachen so sehr den Erwartungen des Papstes, daß Bernini ein hohes Maß an Achtung durch sie gewann. Der Kardinalnepot – der wohl wußte, daß Bernini großen Adel des Denkens besaß und ebensoviel Gelehrsamkeit wie Vollkommenheit in der Kunst – machte sich danach das Vergnügen, an Feiertagen mit ihm zu speisen, um ihn in anregende Unterhaltung zu verwickeln. Er sorgte dafür, daß Bernini den Christus-Orden und die reiche, damit verbundene Pension erhielt.

39, 40 Bernini begann mit der Marmorbüste Gregors XV. unmittelbar nach der Papstwahl im Februar 1621 und führte sie in

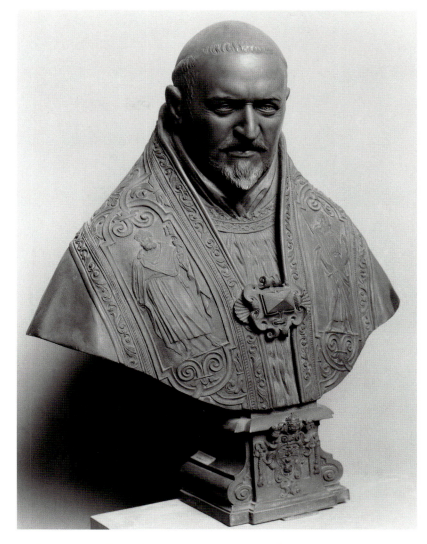

38 Bronzebüste Papst Pauls V., Statens Museum for Kunst, Kopenhagen

großer Eile aus, vielleicht aufgrund des Alters und der Gebrechlichkeit des Papstes. Im September, nach einer Arbeitszeit von nur acht Monaten, war sie vollendet. Gleichzeitig wurden zwei Bronzeabgüsse von ihr angefertigt.[11] Der Gewaltakt konnte nur gelingen, weil Bernini Anordnung und Muster von Pluviale, Amikt und Albe mit nur geringen Änderungen aus der Büste Pauls V. übernahm: er variierte die Heiligenbilder und die Einzelheiten der Brustschließe. So ist es nicht weiter verwunderlich, daß sich die beiden Papstbüsten trotz der verschiedenen Physiognomien stark ähneln. In beiden versenkte er das Haupt noch tiefer in den Kragen des Chormantels als in der kleinen Büste Pauls V., wodurch sich der Umriß stärker einem Dreieck annähert.

Berninis Aufgabe war hier, einen kränklichen, obgleich noch geistig regen Menschen von 67 Jahren wiederzugeben und ihn gleichzeitig in der majestätischen Rolle des direkten Nachfolgers Petri zu zeigen. Um Macht und Reichtum der Kirche zum Ausdruck zu bringen, wählte der Künstler das von Goldfäden schwere Pluviale mit seiner formelhaften Stickerei und einer juwelenbesetzten Brustschließe. Petrus und Paulus

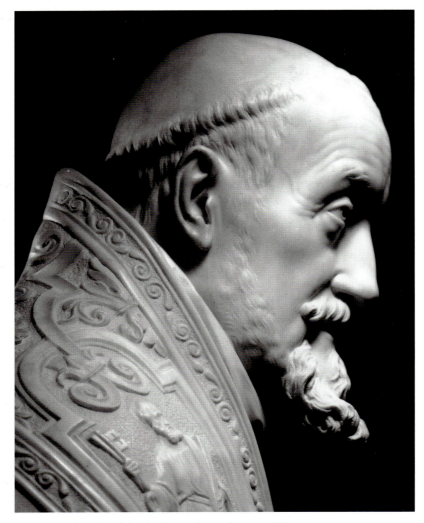

39 Profilansicht der Büste Papst Gregors XV.,
Mr. und Mrs. J. Tanenbaum, Toronto

in den aufgesetzten Kartuschen veranschaulichen das Amt
des Dargestellten und sind seine heiligen Schutzpatrone. Die
Dicke des Stoffs und die metallische Stickerei werden durch
die scharfe Abwärtskurve des Mantels angedeutet. Gerahmt
von der gespannten Hufeisenform des Pluvialerands wird das
zarte, vergeistigte Gesicht des Papstes über dem weicheren
Stoff von Amikt und Albe eindrucksvoll hervorgehoben.

Das Haupt des Papstes ist geneigt vom Alter und der
Bürde des Amtes, die symbolisiert wird durch das auf den
Schultern lastende Gewicht des Chormantels. Um den Blick
geradeaus zu richten, muß Gregor die Augenbrauen heben
und damit die Stirn in Falten ziehen. Die Wangen sind einge-
fallen, die Lippen leicht vor Anspannung geöffnet. Der Blick
scheint fest; er ist in die Ferne gewandt, auf die Ewigkeit. Die
Haut hat Bernini auf Hochglanz poliert, um die natürliche
Blässe im Gesicht Gregors anzudeuten, die alle Zeitgenossen
erwähnen. Ihre Glätte wird durch die vielen knapp umris-
senen Härchen gesteigert, die sich von der Tonsur über Schlä-
fen und Backen hinabziehen und im kräftigen Schnurrbart
und im geraden Kinnbart ihren rauschenden Kontrast finden:
hier fangen sich Licht und Schatten, hier wird räumliche

Tiefe erzeugt durch Gianlorenzos liebstes Werkzeug, den
Bohrer.

Berninis Vorgehen beim Porträtieren ist aus aufschlußrei-
chen Erklärungen bekannt, die er später selbst gegeben hat.[12]
Statt der üblichen Sitzungen, die bei seinen vielbeschäftigten
Auftraggebern nur schwierig zu bewerkstelligen gewesen wä-
ren und die ohnehin die Porträts steif und förmlich gemacht
hätten, pflegte Bernini seinen »Kunden« bei der täglichen
Arbeit zuzusehen und dabei zahlreiche Skizzen anzufertigen.
So prägten sich deren Züge und ihre charakteristischen Bewe-
gungen seinem inneren Auge ein. Erst bei der Ausformung
des vorbereitenden Tonmodells und im letzten Stadium der
Marmorfassung griff er auf Porträtsitzungen im konventionel-
len Sinne zurück.

Äußerst zutreffend für die Büste Gregors sind die Aus-
führungen Berninis über die Probleme, die sich bei einem
Porträt aus weißem Marmor stellten. »Wenn jemand in Ohn-
macht fällt«, erklärte Bernini, »genügt die Blässe, die sein
Gesicht überzieht, um ihn fast unkenntlich zu machen, so daß
man sagt: ›Er ist es nicht.‹« Daher sei es nötig, in einer Mar-
morbüste Farbwirkungen zu erzielen durch Tricks, durch
Übertreibungen oder Verzerrungen, indem man an gewissen
Stellen Schattenakzente durch tieferes Bohren und Lichteff-
fekte durch vorragende Marmorteile erzeuge. Diese Technik
ist im Porträt Gregors XV. deutlich erkennbar: im Hervorrufen
von Schatten um die Augen, bei den Brauen und Augen-
höhlen wie den Krähenfüßen in den Augenwinkeln. Bernini
erklärte auch: »Bloße Ähnlichkeit genügt nicht. Man muß
ausdrücken, was in den Köpfen der Helden vorgeht.« Bei
Gregor gelang es dem jungen Bildhauer, Charakter und Stim-
mung wunderbar zu erfassen: Würde und Rechtschaffenheit
des Gesetzgebers sind vereint mit der persönlichen Demut
und Empfindsamkeit des Priesters, Hinfälligkeit des Körpers
mit der Entschlußkraft des Reformpapstes.

Gianlorenzo erhielt für seine Mühen eine fürstliche Beloh-
nung. Im Alter von 22 Jahren wurde er zum päpstlichen Ritter
ernannt und bekam seitdem die damit verbundene Pension.[13]
1622 veröffentlichte Antonio Leoni einen Stich, der den
Künstler mit dem besonderen Kreuz des Ordens zeigt; von da
ab hieß er nur »Il Cavaliere«. In demselben jungen Alter
wurde er zum Präsidenten der »Accademia di San Luca«
gewählt, der Standesorganisation der römischen Künstler,
deren Mitglied er erst seit drei Jahren war. Diese Ehren waren
der Höhepunkt seiner frühen Erfolge. Entscheidend ver-
dankte er sie den großen mythologischen Gruppen in der Gal-
leria Borghese, die im nächsten Kapitel behandelt werden.

40 Büste Papst Gregors XV., Mr. und Mrs. J. Tanenbaum, Toronto

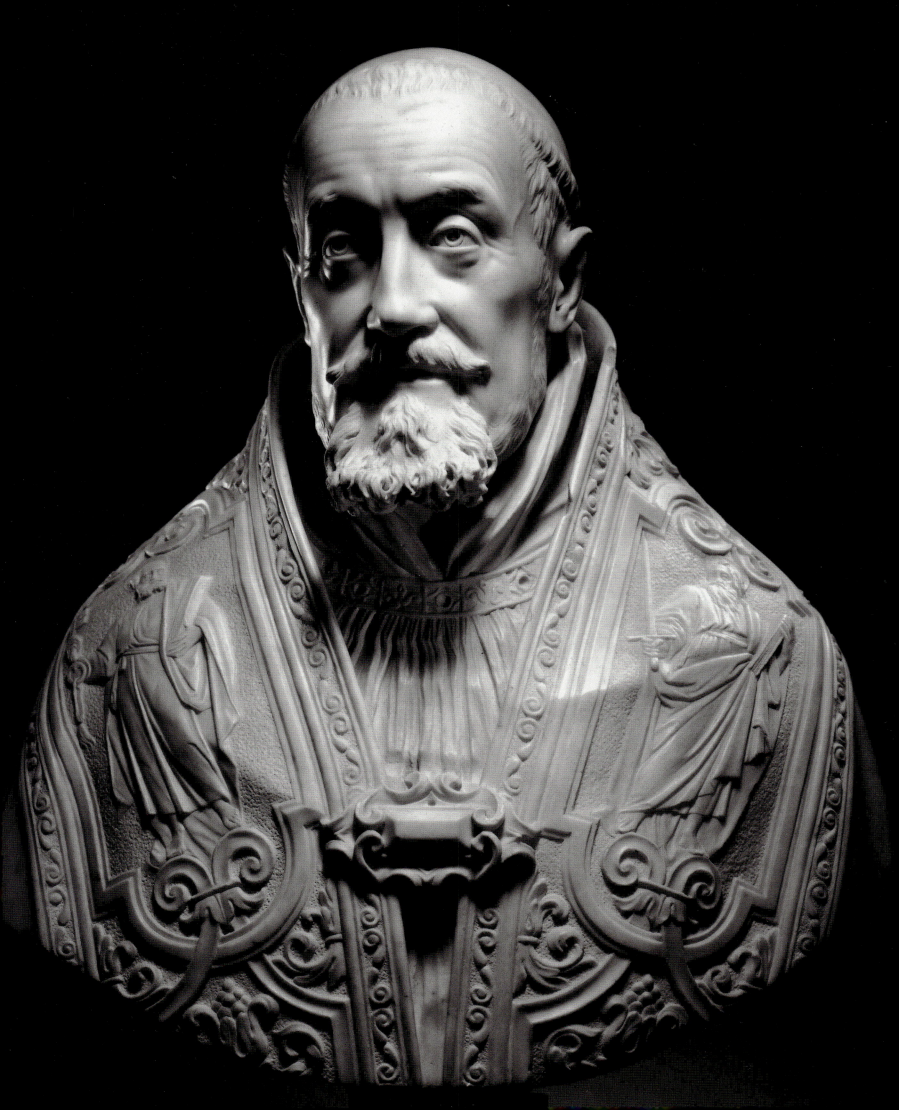

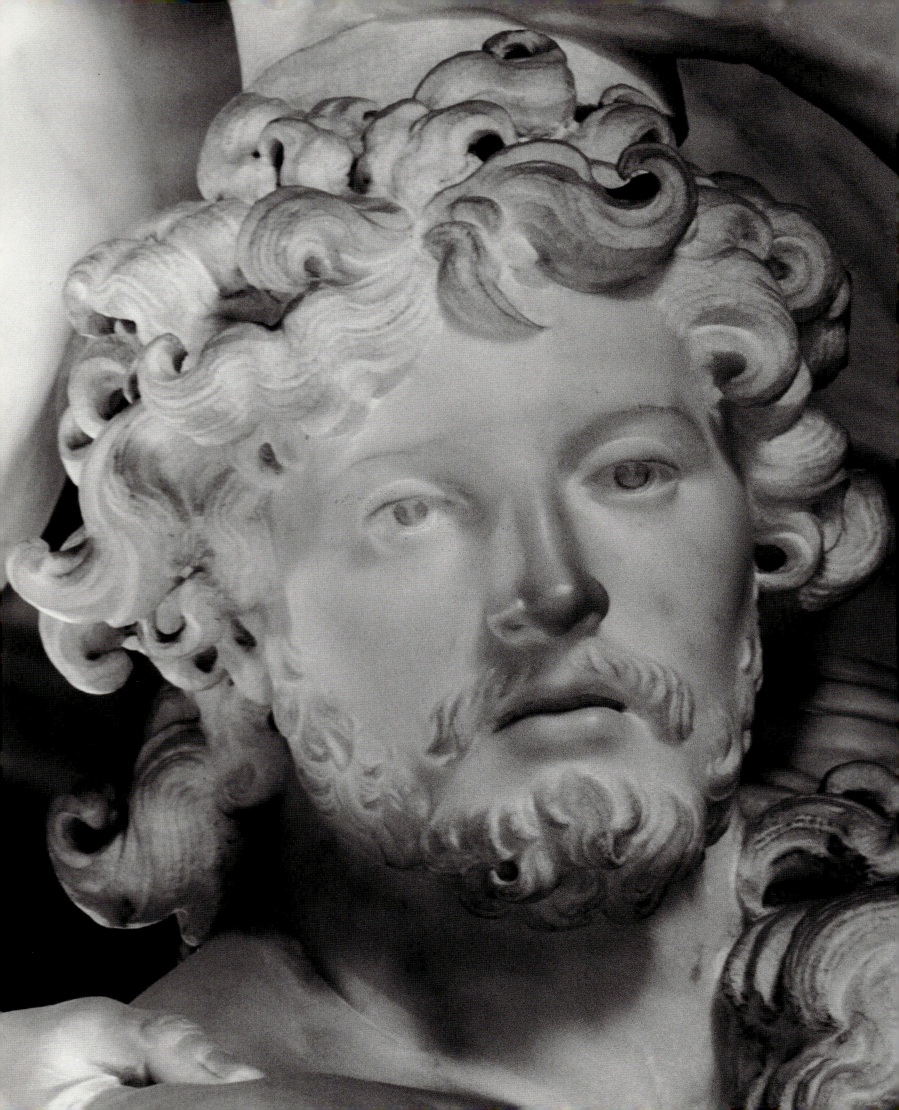

3. Die großen mythologischen Gruppen:
Äneas, Proserpina und Daphne

Von Jugend an verschlang ich Marmor und tat nie einen falschen Schlag
Gianlorenzo Bernini

Berninis Stern war jetzt in steilem Aufstieg: Erfolgreiche Porträtbüsten, religiöse Statuen für Mitglieder der Florentiner Kolonie in Rom und für Maffeo Barberini wechselten sich ab mit Skulpturen für die päpstliche Familie. Der weitgespannte Themenkreis reichte von der *Ziege Amalthea, die den kleinen Jupiter und einen Satyrknaben säugt*, über *Priapus* und *Flora* bis zur kleinen Büste Papst Pauls V. Zur Geschichte und Würdigung von Berninis erstem großen Werk, der *Flucht aus Troja*, schreibt Baldinucci folgendes:

Dann machte er für Kardinal Borghese die Gruppe von Äneas, der den alten Anchises trägt, Figuren von mehr als Lebensgröße. Dies war sein erstes großes Werk. Obwohl noch manches von der Art seines Vaters Pietro zu erkennen ist, kann man hier schon im feinen Stil der Ausführung eine gewisse Annäherung an das Zarte und Wahre sehen, zu dem ihn von nun an sein hervorragender Geschmack führte. Am klarsten erscheint es im Kopf des alten Mannes.

Die Gruppe muß um 1618 ausgeführt worden sein. Denn am 14. Oktober 1619 wurde ein Steinmetz dafür bezahlt, daß er einen antiken Altar in Zylinderform als Sockel für eine »Statue des Äneas« umgearbeitet habe; und am selben Tag erhielt Gianlorenzo Bernini im eigenen Namen die Summe von 350 Scudi für »eine neulich von ihm gemachte Statue«, bei der es sich schwerlich um eine andere als Äneas handeln konnte, für die der besagte Sockel bestimmt war.[1] Trotzdem wird bei Baldinucci die Beteiligung des Vaters angedeutet; und an sie glaubte offensichtlich Joachim von Sandrart 1629 bei seinem Besuch in Rom, denn in seinem Buch von 1675 schreibt er die Gruppe allein Pietro zu.

Dargestellt ist die Flucht des Äneas aus Troja, des Helden von Vergils Epos *Äneis*,[2] der schließlich nach vielen Abenteuern die Stadt Rom gründete. Im Geist frommer Sohnesliebe (eines wichtigen Begriffs der altrömischen Religion) trug er aus dem brennenden Troja seinen alten Vater Anchises hinaus, der ängstlich die Hausgötter (die Laren und Penaten) umklammert. Neben ihm trottet sein eigener Sohn Ascanius, der die Öllampe mit der heiligen Flamme der Vesta hält, die ähnlich wie die Flammen in Berninis *Laurentiusmarter* stili-

siert ist. Sie sollte Licht ins Dunkel bringen und dazu dienen, in der Verbannung die Feuer zu entfachen.[3]

Die drei männlichen Figuren sind in ganz verschiedenen Lebensstadien wiedergegeben und stellen damit bewußt die »Drei Lebensalter des Menschen« dar, ein weiteres aus der Antike überkommenes Bildthema. Bernini schien die uralte Herausforderung von Leonardos »Paragone« annehmen und die Behauptung widerlegen zu wollen, daß die Skulptur aufgrund ihres Mangels an Farbe zwangsläufig weniger überzeugend sei als die Malerei.[4] Ascanius, noch nicht gezeichnet von Zeit und Erfahrung, hat das rundliche, unausgeprägte Gesicht eines unschuldigen Kindes; Äneas, an der Schwelle seiner mühevollen Irrfahrt, zeigt das vollkommene, antiken Normen entsprechende Gesicht eines Erwachsenen. Seine Körperhaltung läßt deutlich die Nähe zu Michelangelos *Christus mit dem Kreuz* in Santa Maria sopra Minerva spüren: das Standmotiv, die Stellung der Arme, der nach außen und unten gewandte Blick über die niedrigere, vordere Schulter – aus allem geht hervor, daß Michelangelos Christusfigur das unmittelbare Vorbild für Berninis Äneas darstellte.

Darüber hinaus zeigt die Figur auch Ähnlichkeit mit Pietro Berninis *Johannes dem Täufer*.[5] Dieser ist das Zwischenglied zwischen Michelangelos *Christus* und Gianlorenzos Äneas. Denn Pietro hatte seine Figur spiegelbildlich zu der Michelangelos angelegt und damit das Grundmotiv des Äneas geschaffen, bis hin zu dem Detail des Tierfells. In der Trojagruppe ist es vom Kamelhaar zum Löwenfell umgeformt, das die Lenden des Anchises schamhaft verdeckt.[6] Die ebenen Gesichtszüge und eng anliegenden Haare der Christusfigur verwandelte Pietro in den Anblick eines Mannes der Wüste, der besonders in der wilden Mähne zum Ausdruck kommt. Bei Äneas sind die Haare wie auch das Löwenfell – dem Thema und Tenor der neuen Gruppe entsprechend – etwas gebändigt: die Haarbüschel gleichen Flammen, und man kann Locken und Gegenlocken unterscheiden.

Anchises mit seinem vor Schreck geweiteten Blick scheint buchstäblich »versteinert«. Bernini meißelte ihn aus kaltem, schneeweißem Marmor und bediente sich noch anderer geläufiger Ideen, um einen steifgefrorenen alten Mann zu charakterisieren. Ein vor Kälte schaudernder Graubart war die übliche Personifikation des »Winters« in den Serien der »Vier Jahreszeiten«. Der pelzgefütterte Hut und der lange Bart

41 Kopf des Äneas, aus der *Flucht aus Troja*, einer Gemeinschaftsarbeit von Pietro und Gianlorenzo Bernini, Villa Borghese, Rom. Rund um die Augen sind Bleistiftspuren zu erkennen.

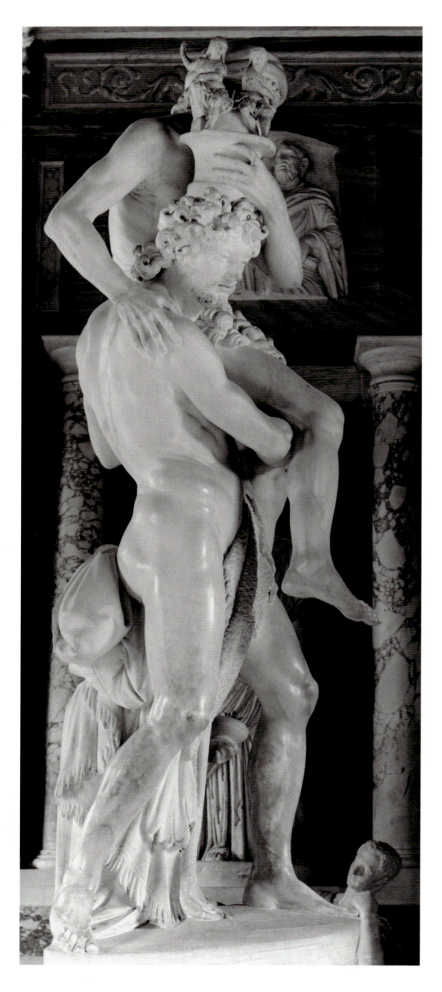

(Details, die in ihrer Struktur auch an die Flammen Trojas denken lassen) waren die gängigen Attribute für die alte weißhaarige Figur des »Winters«, die man meist wiedergab, wie sie sich an einem Kohlenfeuer wärmte – auf das hier mit der Lampe des Ascanius angespielt wird.

Das vorgestreckte Kinn – es läßt vermuten, daß die oberen Zähne ausgefallen sind – deutet auf die Sturheit des Alters hin, wenn es sich einer Bedrohung gegenübersieht. Bei diesem Gesicht zog Bernini alle Register: Die tief ausgebohrten, starrenden Pupillen wie auch die hochgezogenen Muskeln seitlich über den Augenbrauen lassen Furcht erkennen (erneut einer Formel Leonardos folgend). Bernini verwendete einige dieser Kennzeichen hohen Alters wieder, als er wenige Jahre später den alten, kränklichen Papst Gregor XV. porträtierte, wie oben beschrieben wurde. 39

Abermals folgte Bernini Leonardos Vorgaben, als er die knotigen, runzeligen Fußsohlen des Anchises modellierte. 49
Die von Leonardo als Kennzeichen des Alters empfohlene Schlaffheit der Haut über Muskeln und Knochen kommt besonders großartig an der Stelle zur Geltung, wo Äneas' feste, wunderbar ebenmäßige Finger versehentlich am mürben Fleisch hinter dem linken Knie des Vaters ziehen, während Äneas die Last ausbalanciert – echte Bravourstücke! Und derer gibt es mehrere.

Die Gruppe ist zwar vollrund modelliert, doch von hinten am wenigsten interessant. Anders als ihr offenkundiges Vorbild, der *Raub einer Sabinerin* von Giambologna aus dem Jahre 54
1583, war sie wahrscheinlich nie für eine Ansicht von hinten bestimmt – im Gegensatz zu heute, wo sie irreführend in der Mitte eines Raumes auf einem nicht passenden modernen, rechteckigen Sockel (von 1909) steht.[7] Der ihr ursprünglich zugedachte antike Sockel befindet sich an anderer Stelle in 48

43 Grundriß der Villa Borghese mit den ursprünglichen Standorten der Gruppen: A: *David*. B: *Apollo und Daphne*. C: *Die Flucht aus Troja*

42 Pietro und Gianlorenzo Bernini: *Die Flucht aus Troja*, Villa Borghese, Rom

44 Kopf des Anchises mit den Hausgöttern, aus der *Flucht aus Troja*, Villa Borghese, Rom

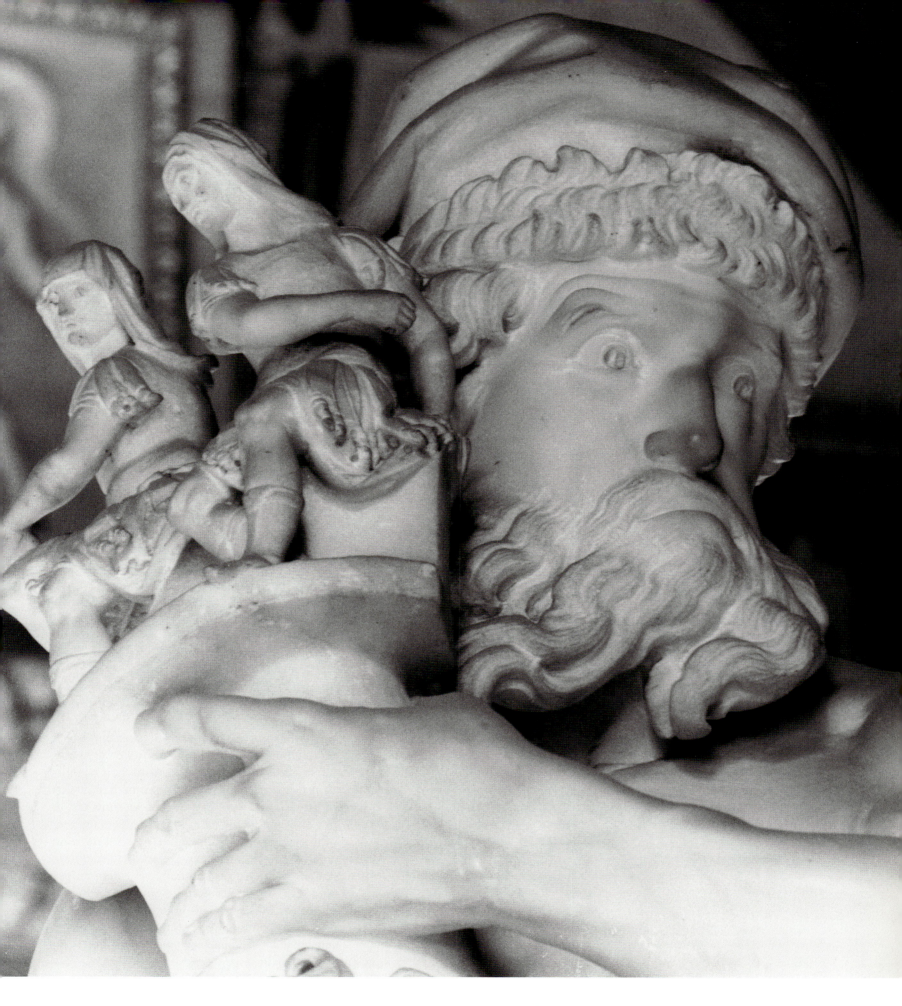

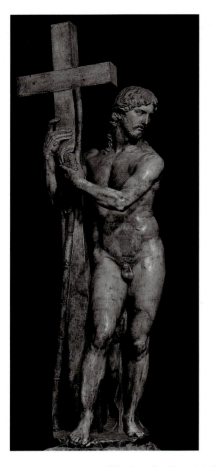
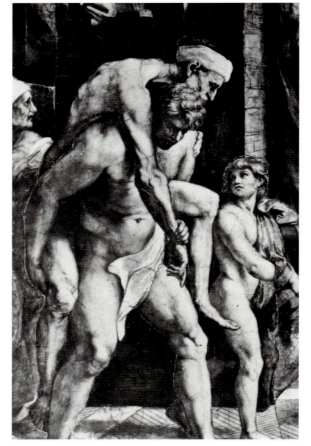

45, 46, 47 Werke, die Bernini für die *Flucht aus Troja* als Quellen gedient haben könnten: Michelangelos *Christus mit dem Kreuz*, Santa Maria sopra Minerva, war das Vorbild für Äneas. Raffaels *Borgobrand*, Stanzen, Vatikan, stellt eine enge Parallele zu der Gruppe dar, ebenso Raffaels andere Komposition des gleichen Themas, die aus dem Holzschnitt Ugo da Carpis von 1518 bekannt ist.

der Galerie. Seine zylindrische Form hätte auch die Rundheit der Komposition unterstrichen. Aus einem vertikal abgeschnittenen Segment dieses Sockels kann man schließen, daß sich die Gruppe ursprünglich an eine Wand anlehnte. Man sollte sie sich vor einem schmalen Wandstück zwischen zwei Fenstern denken, in einem Raum an der Nordostecke der Villa, der »Zimmer der Daphne« genannt wurde, weil an der gegenüberliegenden Wand Berninis Gruppe *Apollo und Daphne* aufgestellt war.

In dieser Position wäre für den aus der Südwestecke des Raumes Eintretenden die Seite mit Ascanius diagonal sichtbar geworden. Dies muß als Hauptansicht gegolten haben; denn von vorn oder von der anderen Seite wäre von der Komposition dieser dritte, wichtige Teilnehmer überhaupt nicht zu sehen gewesen (ausgenommen die vorgestreckte Öllampe, die aber an sich keine Erklärung finden konnte). Die Lage der Fenster erlaubte die Beleuchtung der Gruppe von hinten und von beiden Seiten, während von einem entfernteren Fenster zur Linken des Besuchers ein sanfteres Licht diagonal einfiel, so daß die Skulptur auf keinen Fall direkt von vorn oder von oben Licht erhielt.

Die deutlichsten Vorbilder für die Komposition finden sich in der Malerei. Man denkt sogleich an Raffaels berühmtes, dramatisches Fresko *Der Borgobrand* in den Vatikanischen Stanzen. Hier tritt an auffallender Stelle links eine Gruppe von drei männlichen Figuren in verschiedenen Lebensaltern auf (begleitet von einer halb verborgenen Frauenfigur), die unmißverständlich auf Äneas anspielt, der seine Familie aus dem brennenden Troja rettet.

Weniger bekannt ist ein Holzschnitt von Ugo da Carpi nach Raffael, der Bernini gewiß zugänglich war. Er ist *Flucht aus Troja* betitelt und zeigt Äneas ähnlich dem älteren Mann im Borgobrand, wie er auf den Schultern Anchises trägt, der die Hausgötter in Gestalt von zwei Statuetten hält (eine ist als Minerva gekennzeichnet).

Der junge Meister sah sich vor der Aufgabe, eine solch vielsagende erzählerische Gruppe in eine freistehende Skulptur zu verwandeln und gleichzeitig die dramatischen Begleitumstände der Flucht anzudeuten. Bernini bediente sich zweier Kunstgriffe. Einmal fügte er das Kind Ascanius fest in die Gruppe ein. Zum andern behalf er sich mit einem uralten, durch die Antike geheiligten Hilfsmittel und führte eine abgebrochene Säule hinter Äneas ein, die an die Zerstörung Trojas gemahnt. Er drapierte sie bildkräftig mit dem ausgefransten Mantel des Flüchtenden und einem am Boden schleifenden Löwenfell. Damit gewann er die nötige Stütze für die zwei erwachsenen Figuren, ohne auf das wichtige Motiv, das kräftige Ausschreiten des Äneas, verzichten zu müssen. So verkörperte die ehrgeizige Komposition die Theo-

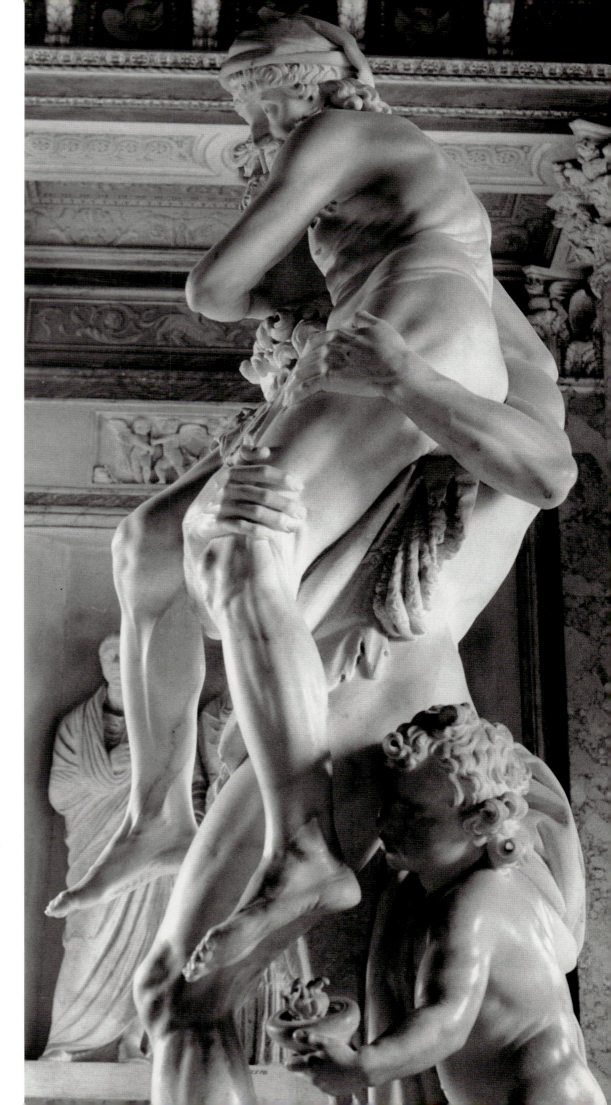

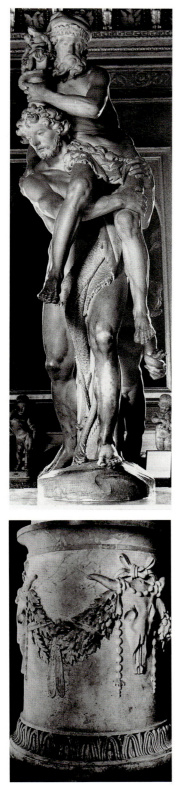

48 A, B Als Sockel der *Flucht aus Troja* diente ursprünglich ein umgearbeiteter runder antiker Altar. Die Wirkung wird ähnlich wie in dieser Rekonstruktion gewesen sein.

49 Seitenansicht der *Flucht aus Troja* mit dem jungen Ascanius, Äneas' Sohn, der seinen Vater und Großvater begleitete; er trägt eine Öllampe mit der Flamme der Vesta.

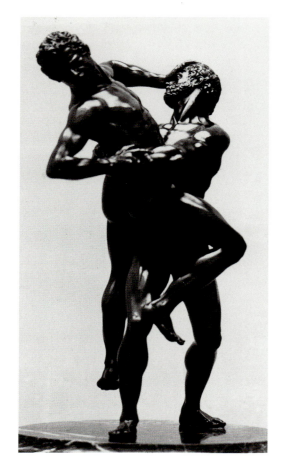

50 Bronzegruppe von *Herkules mit Antäus*, die dem Pietro Tacca zugeschrieben wird, Art Institute of Chicago. Diese Komposition, in der eine Figur eine andere in die Luft hebt, muß Bernini gekannt haben.

51 Vorbereitende Kreidezeichnung für *Pluto entführt Proserpina*, Museum der bildenden Künste, Leipzig

rie Michelangelos, nach der eine Gruppe von drei Figuren, in einer Handlung vereint und mit flammenartigem Umriß, als Nonplusultra der Bildhauerkunst anzusehen sei. Die Wirkung des »Altrömischen« muß noch ungleich stärker über dem ur-
48 sprünglichen Sockel gewesen sein, einem runden antiken Opferaltar, der mit seinen aus dem Grabkult stammenden Bukranien (enthäuteten Stierschädeln) einen schwermütigen Eindruck, passend zum Untergang einer antiken Stadt, vermittelte.

Damals maß man der heidnischen Geschichte des Äneas nicht nur eine tiefe Bedeutung für die Ursprünge Roms, sondern auch für die der katholischen Kirche bei.[8] Passagen aus Vergil galten als Prophezeiungen der jungfräulichen Geburt Jesu und der ewigen Herrschaft der Kirche. Die Gruppe war daher hervorragend geeignet für die Villa eines Kirchenfürsten.[9]

Die *Flucht aus Troja* wurde gegen Ende des Jahres 1619 vollendet. Unmittelbar danach vertraute Scipione dem jungen Bildhauer, der seine Fähigkeit zu selbständiger Arbeit bewiesen hatte, die Restaurierung der fragmentarischen antiken Figur eines liegenden *Hermaphroditen* an. Sie war Scipione besonders teuer, hatte er doch angeblich, eigens um dieser Trophäe habhaft zu werden, den ganzen Neubau der Fassade von Santa Maria della Vittoria finanziert. Bernini konzipierte seine Restaurierung so, daß der hinreißende Realismus der Figur noch gesteigert wurde: Er legte sie auf ein gepolstertes, dicht mit Knöpfen besetztes Ruhebett mit weichem Kopfkissen.[10]

Im Jahre 1621 wurde Gianlorenzo zur schnellen Ausführung der wichtigen Porträtbüsten Pauls V. und Gregors XV. 37, 40 gedrängt, die wir bereits kennengelernt haben. Etwa zu dieser Zeit muß er auch mit der nicht dokumentierten Gruppe von *Neptun und Triton* beschäftigt gewesen sein. Sie war für die 242, 24 Gärten des Kardinals Alessandro Peretti bestimmt, der im Juni 1623 starb. Hier wagte sich Bernini an eine ehrwürdige Aufgabe, die besonders in Florenz Anhänger gefunden hatte: eine Komposition aus zwei Figuren, die durch eine einzige Handlung verbunden waren. Den Anstoß dazu hatte Michelangelo mit seiner für das Grabmal Julius' II. geplanten Gruppe *Der Sieg* gegeben. Berninis Skulptur wird im Kapitel der Brunnen besprochen werden.[11]

Im Juni 1621 wurde Bernini für seine nächste dokumentierte Gruppe bezahlt: *Pluto entführt Proserpina*.[12] Die Anzahlung von 300 Scudi schloß auch das Honorar für seine zweite Marmorbüste Papst Pauls V. ein.[13] Am 15. September erhielt der Bildhauer eine weitere Anweisung auf 150 Scudi, und ein Jahr später war die Plutogruppe vollendet. Auf die abschließende Zahlung mußte Bernini allerdings bis 1624 warten; erst für dieses Jahr sind die Kosten für den Transport der Gruppe von der Familienwerkstatt bei Santa Maria Maggiore in die Villa Ludovisi vor der Porta Pinciana bezeugt – dies war damals das Schicksal der Künstler, die ihre vornehmen, aber säumigen Besteller nicht zu drängen wagten. Der originale Sockel, der seit langem verloren ist, wurde durch einen Steinmetz im Sommer 1622 gehauen.[14]

Der Bildgegenstand war eine weitere, noch schwierigere Variation des Themas einer Figur, die eine andere, in der Luft schwebende hält; in diesem Fall wehrte sich nämlich die obere Figur, Proserpina, leidenschaftlich und suchte dem Zugriff zu entkommen, anders als der passiv auf den Schultern des Äneas sitzende Anchises. Frühere Versuche zu diesem Thema waren meist in Bronze gegossen worden und hatten die Festigkeit dieses dehnbaren Materials ausgenutzt, um das Gewicht des in der Luft gehaltenen Opfers zu tragen.[15] Es existierten auch einige Beispiele in Marmor: ein restaurierter antiker *Herkules mit Antäus* im Hof des Palazzo Pitti, eine Gruppe desselben Themas von Girolamo Campagna in San Pietro di Lavagno bei Verona[16] und zwei monumentale *Arbeiten des Herkules* von Vincenzo de' Rossi (»Saal der Fünfhundert«, Palazzo della Signoria, Florenz). Die deutlichste Inspirationsquelle für Bernini bildeten einige Umsetzungen des Themas – zwei miteinander kämpfende Figuren – durch seinen unmittelbaren Vorläufer Giambologna, die in Bronzestatuetten verfügbar waren.

Pluto entführt Proserpina ist die früheste Skulptur Berninis, für die sich eine vorbereitende Zeichnung und einige – obwohl fragmentarische – Terrakottamodelle erhalten haben. Die Studie ist zudem seine früheste datierbare Handzeichnung und schon aus diesem Grund ein wichtiger Hinweis auf die Quellen seines Stils. Sie scheinen, grob gesprochen und vielleicht überraschend, in der venezianischen Malerei zu liegen, vor allem bei weichen anatomischen Kreidestudien von Palma Vecchio und Tintoretto, und – was weniger überrascht – im Zeichenstil der Carracci.[17] In dieser Skizze – vielleicht einem ersten Einfall – stellt Bernini einen heftigen Kampf zwischen dem weitausschreitenden Pluto und seinem Opfer Proserpina dar; er hält sie schwebend vor sich, ihr Gesäß an seine Taille pressend. Sie wehrt sich verzweifelt gegen seine Umarmung, indem sie ihren Oberkörper mit dem ausgestreckten linken Arm von seinem Kopf wegstemmt, während sie mit der Rechten seine Hand an ihrer Taille abzuwehren sucht und den Kopf voll Abscheu abwendet. Die Komposition (*invenzione*, Erfindung) folgt klar dem X-Schema, einer Grundform, die Kampf und Abwehr ausdrückt, während die Arme die Auswärtsbewegung betonen.[18]

Der dramatische Kampf der Geschlechter in der Kreidezeichnung erinnert an eine Pietro Tacca zugeschriebene Bronzegruppe von *Herkules und Antäus*, die auf eine der *Arbeiten des Herkules* von Giambologna zurückgeht. Die Ähnlichkeiten sind offensichtlich: Stand und Griff des Herkules, beide Arme des sich wegstoßenden Antäus und die Abwendung seines zur Grimasse verzerrten Gesichts. In der endgültigen Ausführung verwandelte Bernini seine stark erotische Gruppe in eine angemessenere elegante, immer noch hochdramatische Komposition, in der die Figuren der Zeichnung gegenüber umgedreht sind. Er schuf eine Stütze, indem er hinter Pluto den wilden Torhüter der Unterwelt, den dreiköpfigen Höllenhund

<div style="margin-left:2em">375</div>

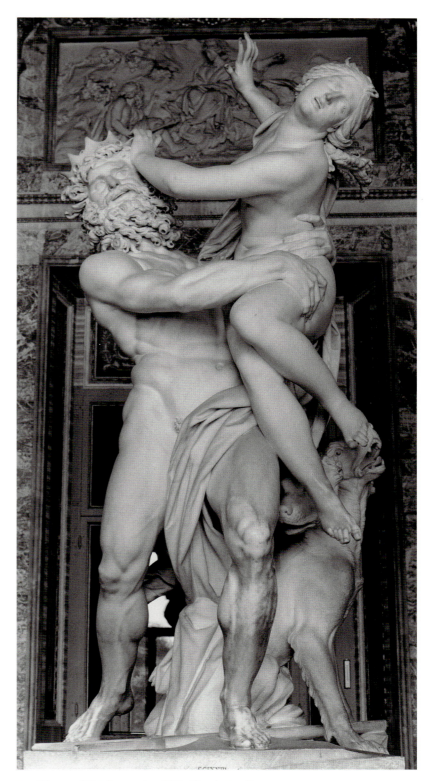

52 *Pluto entführt Proserpina*, Villa Borghese, Rom

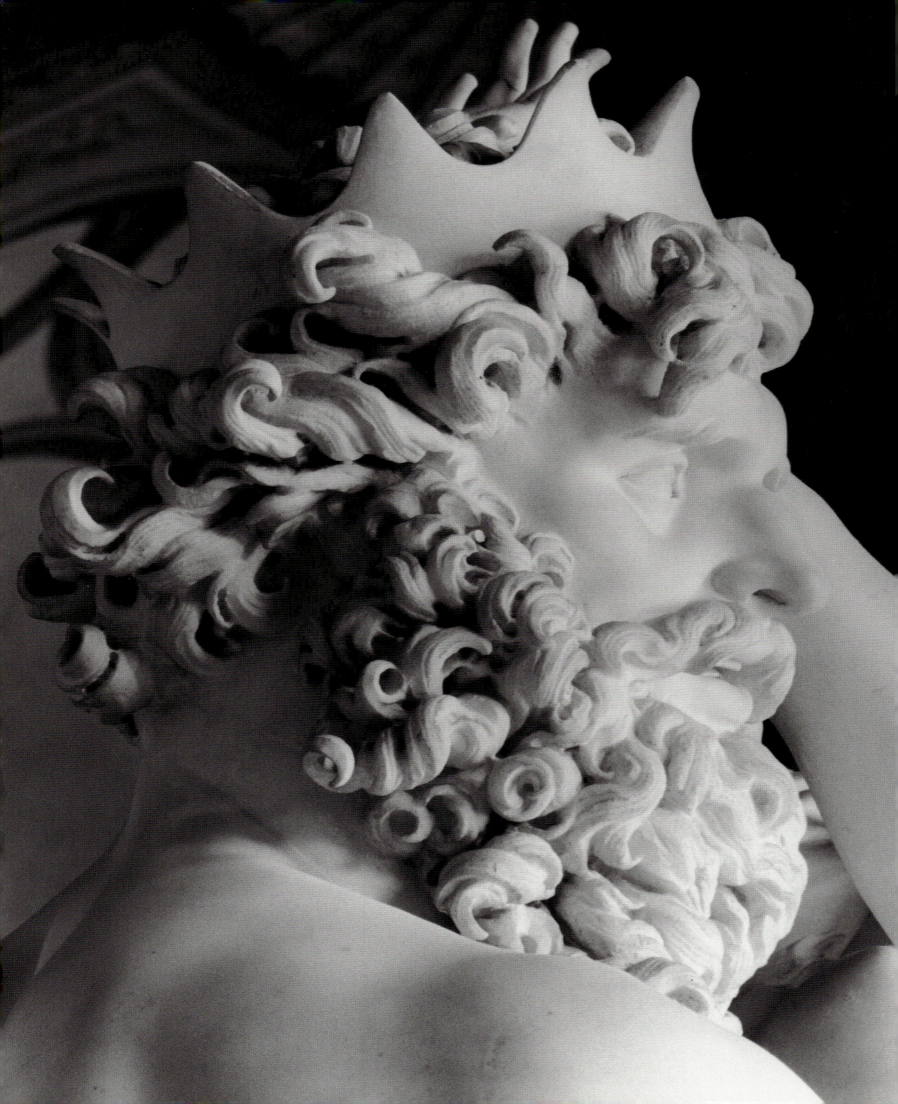

53 Kopf des Pluto, aus *Pluto entführt Proserpina*, Villa Borghese, Rom

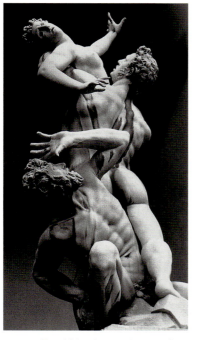

54, 55 Zwei Versionen des *Raubs einer Sabinerin* von Giambologna, die Bernini beeinflußt haben müssen: die Marmorgruppe in der Loggia dei Lanzi, Florenz, und ein Ausschnitt aus dem Bronzerelief an ihrem Sockel (1583).

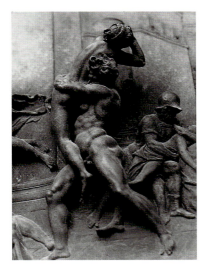

56 *Pluto entführt Proserpina*, Ansicht mit Zerberus, Villa Borghese, Rom

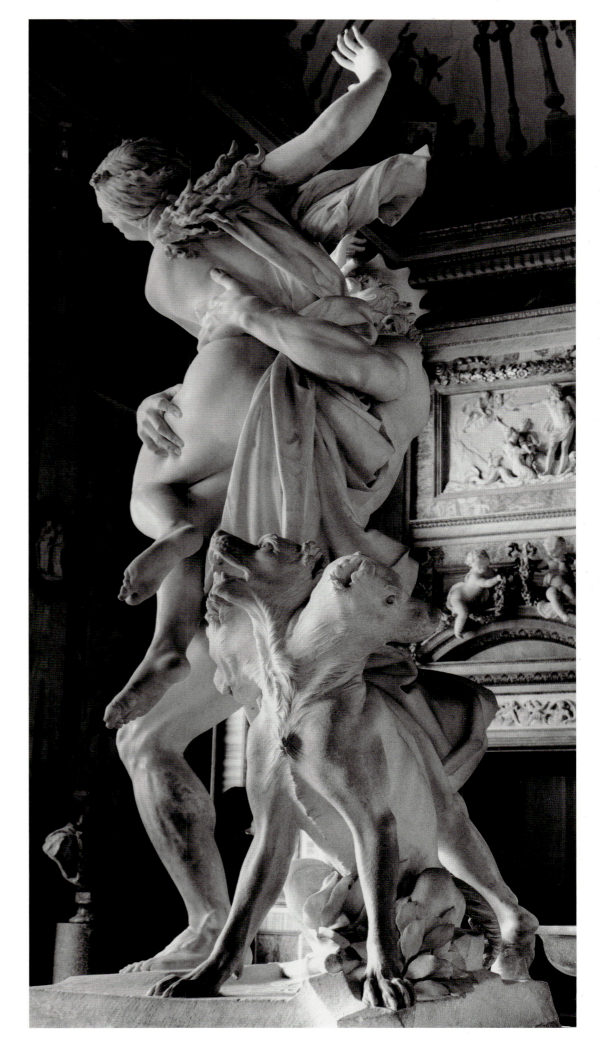

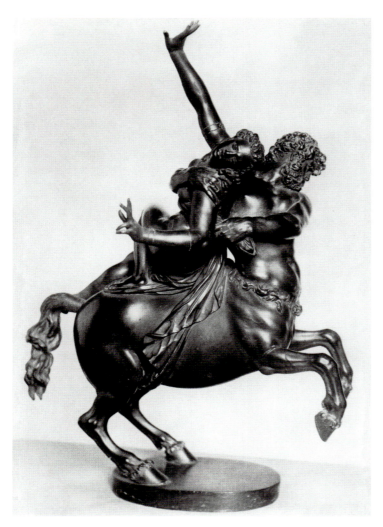

57 Giambologna: *Der Zentaur Nessus entführt Dejanira*, Staatliche Kunstsammlungen, Dresden. Diese Bronzeskulptur hat sicher die Armstellung Proserpinas in Berninis Gruppe beeinflußt.

aus derselben Quelle, auch wenn sie Bernini noch sinnlicher ausgedeutet hat.

Bisher wurde in der Forschung übersehen, daß Bernini nahezu alle charakteristischen Elemente seiner endgültigen Komposition bei Giambologna finden konnte.[20] Der weitausholende Schritt Plutos und das Umfassen seiner Beute in Schulterhöhe, so daß sein rechter Arm horizontal ausgestreckt ist, sind eine spiegelbildliche Übernahme von Giambolognas Römer, der eine Sabinerin nach links davonträgt; man findet ihn in den erzählenden Reliefs am Sockel der Monumentalgruppe in Florenz (Loggia dei Lanzi). Falls Bernini das Original nicht gesehen hatte, konnte er die Komposition ebensogut aus einem riesigen, 1585 von Andreani veröffentlichten Holzschnitt kennenlernen.[21] Nachdem er die Pose der männlichen Figur aufgegriffen hatte, drehte er die gespannte Kurve des Frauenkörpers um, so daß sie dem Mann entgegengesetzt ist und sich nun dramatisch von ihm abwendet. 55

Der geniale junge Meister machte sich noch eine andere Bronze Giambolognas zunutze: aus der Gruppe *Der Zentaur Nessus entführt Dejanira* entlehnte er die Frauenfigur für seine wild gestikulierende Proserpina. Die Haltung ihrer Arme und der abgewinkelte Kopf ähneln der Dejanira in der vorderen Seitenansicht der Bronze, und das hochgezogene linke Knie, das auf den rechten Oberschenkel gepreßt wird, um die Scham zu verdecken, stammt aus der Rückansicht von Giambolognas unerschöpflicher Komposition.

Vorausgesetzt, daß Bernini die Nessusgruppe genau kannte, so könnte ihn auch der Kopf des Zentauren für Plutos kraftvolle Gesichtszüge mit den finsteren Brauen inspiriert haben und für seine üppigen Locken, die an züngelnde Flammen erinnern, wie es zum Herrn der Unterwelt paßte. 53

Anders als die Äneasgruppe wurden *Pluto und Proserpina* nicht für einen runden, sondern einen längsrechteckigen Sockel entworfen, um die Vorwärtsbewegung der Hauptfigur zu betonen. Von den vier Seiten des Marmorblocks beschnitt Bernini die Ränder der Basis bis zu den äußersten Extremitäten der Füße der Dargestellten: bis zu der Klaue von Zerberus' rechter Vorderpfote und zum Ende der linken; bis zu den Spitzen der Lorbeerblätter, auf denen der Hund sitzt; bis zu Plutos linkem Fuß und zu den Zehenspitzen seines rechten Fußes, während die gehobene Ferse über den Sockel hinaus in den Raum des Betrachters ragt. Plutos waagerechter Arm dagegen bezeichnet die vordere Schmalseite des Marmorblocks. Überall erkennt man den virtuosen Gebrauch des Bohrers, der die Korkenzieherlocken in Plutos Bart und Haar ebenso exakt kennzeichnet wie die feineren Strähnen Proserpinas. Das Tuchende hinter ihrer rechten Schulter läuft in einer Spirale aus, ähnlich dem Mantelende an der Statue des *Neptun*. Unten fällt die Draperie in breiten rechteckigen Fal- 56 248

56, 58 Zerberus, einfügte. Wie unabsichtlich fällt auf ihn das schleifende Ende von Proserpinas Draperie herab, das gleichzeitig ihren Angreifer schamvoll bedeckt. So entspricht Zerberus dem Ascanius in der *Flucht aus Troja*. Der Höllenhund dient 49 auch der Belebung des unteren Teils der Komposition, die der Betrachter bei der Aufstellung der Figur auf einem Sockel in Augenhöhe vor sich hat; er dient ferner zur zusätzlichen Erklärung des Bildgegenstands und als interessantes, blickfangendes Detail. Seine sitzende, wachsame Stellung ist von einer wohlbekannten antiken Skulptur abgeleitet, dem *Molosserhund*. Vielleicht kannte Bernini auch Bandinellis Wiedergabe der Bestie, die durch die Musik des Orpheus betört wird, eine Statue, die damals im Hof des Palazzo Medici in Florenz stand.[19]

Proserpinas in die Luft gestreckter Arm mit seinen verzweifelt – aber elegant – gespreizten Fingern ist eine schamlose Anleihe bei der ähnlichen Geste, die eine schreiende Frau veranschaulicht, in Giambolognas Bronze- und Marmorfassungen seines *Raubes einer Sabinerin*. Die rechte Hand Plu- 54 tos, die sich in den weichen Frauenschenkel preßt, stammt 56

58 Einer der Köpfe des Zerberus, aus *Pluto entführt Proserpina*

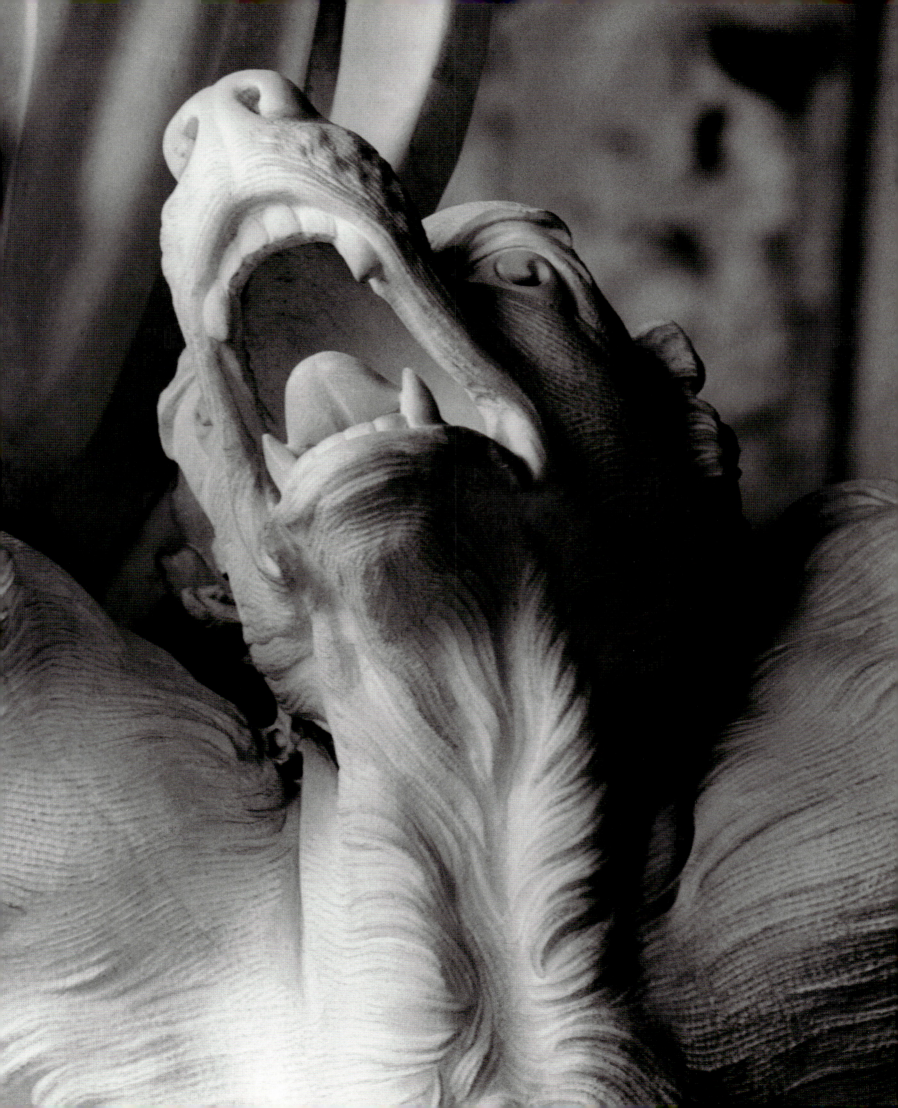

59, 60 Von Bernini ergänzte Details einer beschädigten antiken Skulptur, des *Mars Ludovisi*, Museo Nazionale delle Terme, Rom: die rechte Hand des Gottes mit Schwertgriff und Groteskenhaupt sowie der Kopf des Cupido.

ten, die noch an den Stil Pietro Berninis erinnern und, durch ihn vermittelt, an Giambologna oder Caccini in Florenz.

Es bleibt noch Scipione Borgheses Themenwahl zu erklären. Ein Grund könnte die vermutete Nähe des Familienpalastes – er lag unweit des antiken Marsfelds und des Tibers – zu einem altrömischen Heiligtum, dem Tarentum, gewesen sein, das einen den Unterweltsgöttern Dis (Pluto), Proserpina und Ceres geweihten Altar beherbergt hatte.[22] Kaiser Augustus hatte hier 17 v. Chr. die »Ludi Saeculari« mit einem Opfer gefeiert. Nach dem Tode Papst Pauls V. im Januar 1621 bezog Scipione diesen Palast, zusammen mit dem einzigen männlichen Erben der Familie, Marcantonio Borghese, Fürst von Sulmona. Hier bewahrte er seine Sammlung von Altertümern auf, bis er sie 1625 in seine Villa überführen ließ. Die Gedankenverbindung zwischen der Melancholie heraufbeschwörenden alten Stätte und dem Schmerz über den Tod des Papstes könnte die Wahl des Themas beeinflußt haben.

Außerdem enthielt der Mythos des Pluto und der Proserpina allegorische Bezüge. Sie sind ausführlich dargelegt in dem Gedicht des Claudianus *De Raptu Proserpinae* (3, II. 1-66),

das in einer Dichtung von 1661 mit Berninis Gruppe in Verbindung gebracht worden ist.[23] Hinter Zerberus, der zuweilen als Symbol für die Fruchtbarkeit der Natur aufgefaßt wurde, sprießen junge Blätter aus einem beschnittenen Lorbeerbaum. Dieses Bild wurde gewöhnlich in der Renaissance, z. B. auf der Rückseite von Medaillen, als Emblem für den Fortbestand einer Familie nach dem Tod eines wichtigen Mitglieds benutzt – meist verbunden mit dem Vergil entnommenen Motto »*Primo avolso, non deficit alter*« (Mag auch einer dahingerafft sein – ein anderer wird nicht ausbleiben). Marcantonio Borghese hatte 1620 Camilla Orsini geheiratet; so mochte sich mit der Trauer um den schmerzlichen Verlust die Hoffnung auf einen Erben vermischt haben.

Man wußte zudem aus Plinius und dem Vorwort von Vasaris *Lebensbeschreibungen der Künstler* (1568), daß der berühmte griechische Bildhauer Praxiteles das Thema in Bronze umgesetzt hatte. Auch von daher könnte es dem ehrgeizigen Besteller wie Künstler als willkommene Gelegenheit des Wettstreits erschienen sein. Praxiteles galt allgemein – irrtümlich! – als Schöpfer einer der beiden antiken Marmorgruppen der *Rossebändiger*, die jetzt auf dem Quirinal stehen. Ihre Schrittstellung könnte Einfluß auf Bernini ausgeübt haben.[24] Außerdem schrieb man Praxiteles – ebenfalls zu Unrecht – die berühmte Gruppe der *Bestrafung der Niobe* zu. Sie war erst kurz zuvor, 1583, entdeckt worden und befand sich zu Berninis

55

56

Zeit in der Villa Medici in Rom: das Gesicht der Niobe wäre eine großartige Quelle für ein schönes, schmerzvolles Frauenantlitz wie das der Proserpina gewesen.

Wie wichtig für Scipione der Proserpina-Mythos war, geht auch daraus hervor, daß er ihn als Thema für das riesige Deckenfresko von Lanfranco im Saal des Piano nobile seiner Villa wählte (begonnen 1624). Berninis Gruppe hatte Scipione ein Jahr zuvor – vielleicht aus kirchenpolitischen Gründen – dem Kardinal Ludovisi geschenkt.

Berninis Leistung lag darin, frühere bildhauerische Ideen und antike Vorbilder zu einer neuen, viel dramatischeren Komposition zu verschmelzen. Merkwürdig genug – vielleicht weil die Skulptur in der Villa Ludovisi dem öffentlichen Interesse entrückt und (bis 1908) von den übrigen mythologischen Gruppen getrennt war – überging sie Baldinucci einfach in seinem Lebensbericht Berninis und bemerkte nur kurz:

Während dieses Zeitabschnitts schenkte Kardinal Borghese dem Kardinal Ludovico Ludovisi die schöne Gruppe des Raubs der Proserpina, die Bernini kurz vorher für ihn gemeißelt hatte. Kardinal Ludovisi bezahlte den Künstler nicht weniger großzügig für sie, als wenn die Statue ausdrücklich für ihn gemacht worden wäre. Es besteht kein Zweifel: Wäre die Regierungszeit Gregors XV. nicht so kurz gewesen, hätte man große und höchst ehrenhafte Werke bei Giovan Lorenzo bestellt.

Es wäre seltsam gewesen, hätte Kardinal Ludovisi den Bildhauer noch einmal für eine Skulptur entlohnt, die der Geschenkgeber bereits bezahlt hatte. Wahrscheinlich hat Baldinucci das Honorar für die wohlbekannte Gruppe mit einer Zahlung verwechselt, die Bernini für die Restaurierung verschiedener Antiken erhielt. Zu ihnen gehörte der *Mars Ludovisi*, der 1622 in die Sammlung Ludovisi gelangte und für den der Bildhauer tatsächlich am 20. Juni dieses Jahres eine Summe quittierte.[25] Bernini fügte einige fehlende Gliedmaßen hinzu; das wichtigste war die rechte Hand des Gottes mit dem Schwertgriff. Der Griff trägt als Knauf einen wunderbaren grotesken Kopf, der an die Gesichter von Monstern erinnert, wie Giambologna und Tacca sie modelliert hatten. Später variierte Bernini ihn leicht und ließ ihn viermal in Bronze als Besatz für seine Kutsche gießen. Außerdem ergänzte er den rechten Fuß des Gottes und den Kopf des unten sitzenden, zu Mars aufblickenden Cupido. Dieser Puttenkopf ist eine der Glanzleistungen Berninis, ein Vetter des Ascanius der Äneasgruppe, obgleich seine Augen leer und die Haare weniger gekräuselt sind, um sie dem klassischen Stil des Mars anzugleichen. Liebevoll schälte Gianlorenzo das pausbäckige kleine Gesicht aus dem harten Marmor heraus, verlieh ihm Grübchen und Fältchen, am Kinn sogar Poren, und machte durch verschieden gerichtete Meißelschläge deutlich, wie sich die kindliche Haut über Knochen und Muskeln spannt. Bewußt verzichtete er auf Politur, um diese Spuren atmenden Lebens nicht zu beeinträchtigen und dem Kopf das leicht verwitterte Aussehen einer Antike zu geben.

Von diesem Intermezzo für Ludovisi abgesehen, konnte Scipione Borghese den jungen Künstler ganz für sich beanspruchen, zumindest für große erzählende Skulpturen. Schon am 8. August 1622, sechs Wochen vor der Beförderung der Pluto-Proserpina-Gruppe in seine Villa, ersetzte er Bernini die Kosten für einen neuen Marmorblock und dessen Transport in sein Atelier, damit er »eine Statue des Apollo« für ihn meißele. Die nächste Zahlung von 100 Scudi, die im Februar 1623 erfolgte, war als Rate für eine Statue von *Apollo und Daphne* spezifiziert. Eine dritte Zahlung wurde am 17. April 1624 getätigt; die endgültige Abrechnung über 450 Scudi ist für November 1625 bezeugt.[26]

Der ornamentierte Sockel, auf dem die Gruppe heute noch steht, wurde im September 1625 ausgeführt. Seine Längsseite, die ursprünglich auch sichtbar war, zeigt ein faszinierendes Ungeheuer, das wohl den heraldischen Drachen der Borghese darstellen soll. Er trägt eine Kartusche mit einem Gedicht.[27] Die gräßlichen Gliedmaßen des Monsters überschneiden den architektonischen Rahmen und ziehen – indem sie vorragen – unsere Aufmerksamkeit auf sich. Die vollständige Ausführung der Apollogruppe und ihres Sockels nahm Bernini und seine Werkstatt also drei Jahre in Anspruch, eine relativ lange Zeit für ihn, selbst wenn man die Kompliziertheit der Aufgabe berücksichtigt.

Der Grund lag teilweise darin, daß er vom 18. Juli 1623 an auch an einer Statue des *David* arbeitete, die Scipione Borghese fast unmittelbar nach dem Tod Papst Gregors XV. in Auftrag gegeben hatte. Scipione wollte damit vielleicht Wünschen des neuen Papstes an »seinen« Bildhauer zuvorkommen. Der *David* wurde außerordentlich schnell vollendet, in weniger als einem Jahr; denn schon im Mai 1624 wurde der Sockel ausgehauen. Danach erhielt Bernini von dem neuen Papst, seinem alten Beschützer Maffeo Barberini (der am 6. August 1623 den Stuhl Petri bestieg), den Auftrag zu einer christlichen Altarfigur, der *Heiligen Bibiana*.

Doch dies heißt dem Verlauf vorgreifen. Wieder soll Baldinucci, mehr oder weniger Augenzeuge der Ereignisse, über Auftrag und Erfolg von *Apollo und Daphne*, der letzten mythologischen Gruppe des Bildhauers, berichten:

Kardinal Borghese hätte ihn nicht in Dienst behalten, ohne daß er mit einem schönen Werk beschäftigt gewesen wäre. So ließ er ihn die Gruppe des jungen Apollo mit Daphne, die sich gerade in einen Lorbeerbaum verwandelt, meißeln. In ihrem Entwurf, den Proportionen, im Ausdruck der Köpfe, in der Erlesenheit aller Teile und der Feinheit der Handwerksarbeit übertragt sie alles Vorstellbare. In den Augen der Kenner und Gelehrten war Berninis Daphne immer – und wird es immer sein – ein Wunder der Kunst, da sie in sich selbst den Maßstab der Vollkommenheit setzt. Ich brauche nur zu sagen: Sobald sie vollendet war, erhob sich solch ein Beifall, daß sich ganz Rom drängte, sie zu sehen, als wäre sie ein Wunder. Wenn der junge Künstler, der noch nicht das neunzehnte Jahr erreicht hatte, durch die Stadt ging, zog er jedermanns Blick auf sich. Die Leute verfolgten ihn mit den Augen und zeigten ihn anderen als Naturwunder.

61, 65-68

69

70, 73-75

81

49

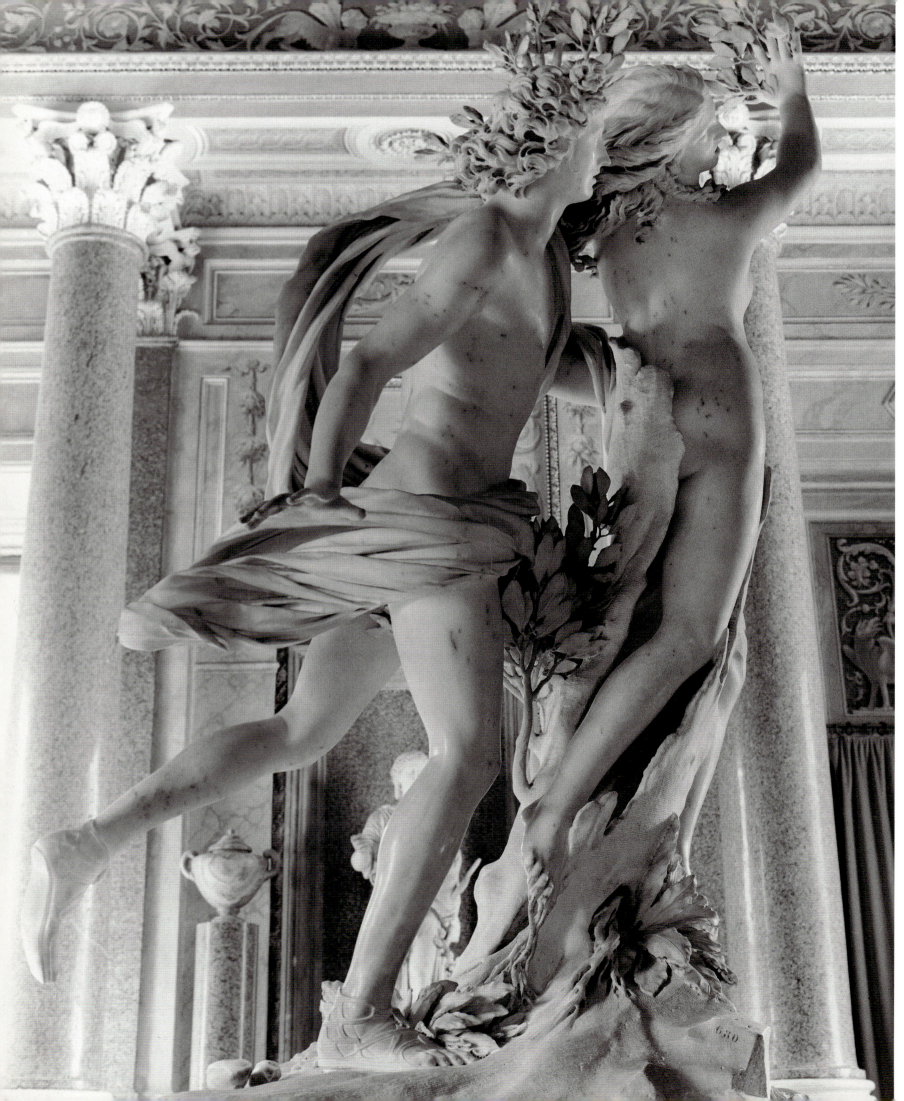

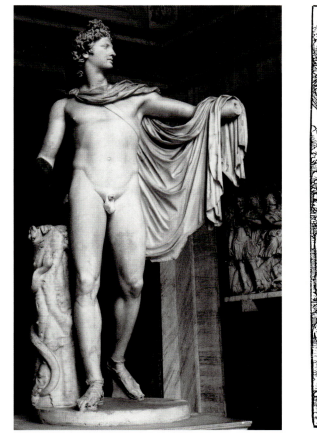

61 *Apollo und Daphne*,
Villa Borghese, Rom

62 *Apoll vom Belvedere*,
Vatikanische Museen. Die
berühmte antike Statue war
Berninis Vorbild für seinen
eigenen Apollo in *Apollo und
Daphne*.

63 Stich des »JB mit dem
Vogel«, in dem der Augen-
blick von Daphnes Ergreifung
und Verwandlung dargestellt
ist. Dieses Blatt war Bernini
wahrscheinlich bekannt.

Von dieser Zeit an gehörte es gewiß für jeden, der nach Rom kam und herausragende Dinge sehen wollte, zu den bevorzugten Wünschen, ein so großartiges Werk anzuschauen. Damit die Figur der Daphne – so echt und lebendig – in den Augen eines keuschen Betrachters weniger Anstoß erregen sollte, hatte Kardinal Maffeo Barberini darunter das folgende Distichon, edle Frucht seines gebildeten Geistes, meißeln lassen:

> Der Liebende, der vergängliche Schönheit
> umklammern wollte, pflückt bittere Frucht;
> er wird nur trockene Blätter ergreifen.[28]

Der im Original lateinische Vers des künftigen Papstes war als vorsorgliche Warnung gedacht, um dem Bildgegenstand eine christlich-moralische Bedeutung zu verleihen. Die reine Schönheit der Daphne hatte (wie Bernini später Chantelou erzählte) Kardinal François d'Escoubleau de Sourdis so überwältigt, daß er zu Kardinal Borghese sagte, er würde sie nicht in seinem Hause haben wollen, denn ein derart schönes nacktes Mädchen errege die Sinnlichkeit.[29] Dennoch bestellte der prüde Franzose bei Bernini seine Porträtbüste.[30]

Bei einem so klassischen Sujet wie der aus Ovids *Metamorphosen* (I, 453 ff.) entnommenen Sage von »Apollo und Daphne« griff Bernini, wie nicht anders zu erwarten, auch visuell auf die Antike zurück. Die Forschung ist sich darin einig, daß der Apollo von seinem berühmtesten Abbild, dem *Apoll vom Belvedere*, abgeleitet ist, der im Vatikan in der Nähe des *Lao-*

koon steht. Den Schritt des Bogenschützen verwandelte Bernini in den eines Läufers, der seinen Schritt verlangsamt, während er sich seinem Ziel nähert: der linke Arm, den das Vorbild zum Halten des (verlorenen) Bogens ausstreckt, greift nun begehrlich nach der verfolgten Nymphe. Das wunderbare, doch stumme Gesicht, das wir im Belvederehof sehen, ist jetzt atemlos nach der Jagd und in ungläubigem Staunen über die Verwandlung der geliebten Nymphe in einen Lorbeerbaum dargestellt. Auch für Daphne ist ein antikes Vorbild ausfindig gemacht worden, die Statue der *Laurea*, die Bernini aus einem Stich von Giovanni Battista de Cavalieri kennen konnte.

Leider haben sich weder vorbereitende Skizzen auf Papier noch Terrakottamodelle erhalten, aus denen wir nachvollziehen könnten, wie Bernini zu seiner vollkommenen Lösung des skulpturalen Problems gelangte: den unwahrscheinlichen Vorgang sichtbar zu machen, wie eine fliehende Frau plötzlich am Boden festhaftet, um in einen Baum umgewandelt zu werden.[31] Wie bei allen großen Kunstwerken wird die endgültige Fassung am Ende eines langen Entwicklungsprozesses gestanden haben.

Die Gruppe selbst gibt deutlich zu erkennen, daß sie von zweidimensionalen Vorstufen ausgeht, so etwa von Gemälden und Zeichnungen der Renaissance, die Bernini gesehen haben könnte.[32] Man hat besonders zwei Beispiele zum Vergleich herangezogen: eines nach Giulio Romano, wo der Gott

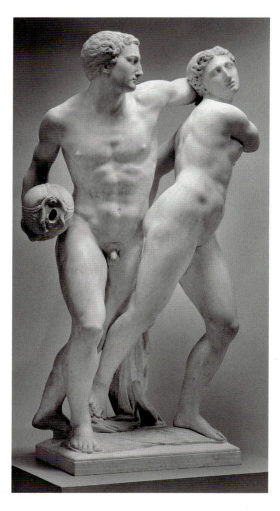

64 Battista Lorenzi:
Alpheus und Arethusa,
Metropolitan Museum
of Art, New York:
Die von dem Flußgott
Alpheus verfolgte
Nymphe Arethusa
wird in eine Quelle
verwandelt. Diese
Gruppe ist Berninis
Apollo und Daphne
thematisch und
kompositionell nahe
verwandt. Sie wurde
um 1570 gemeißelt
und stand in einem
Garten nahe Florenz.

ren, still fließenden Bachs niederließ. Unfähig, der Versuchung zu widerstehen, warf sie ihre Kleider ab und begab sich ins kühle Wasser. Doch ihr Vergnügen war von kurzer Dauer; denn kaum hatte sie zu baden begonnen, als eine leise Stimme aus der geheimnisvollen Tiefe des Flusses erscholl. Erschrocken floh sie ans Ufer und über das Land hin, den Flußgott Alpheus dicht hinter sich. Schließlich vollkommen erschöpft, flehte Arethusa zu Diana, und die Göttin erbarmte sich ihrer, indem sie sie in eine Quelle verwandelte genau in dem Augenblick, in dem sie eingeholt wurde.

Lorenzis Gruppe stellt jenen erregenden Moment unmittelbar vor der Verwandlung dar. Alpheus hat seine schöne Beute erreicht und greift eben nach ihr, um sie zurückzuhalten. Noch laufen beide, während er in einem letzten Versuch, sie einzufangen, den linken Arm auf ihre Schulter legt. In der Rechten hält er eine Vase, das traditionelle Attribut des Flußgottes. Sein schöner Kopf ist Arethusa zugewandt, das Gesicht zeigt den Ausdruck innigen Verlangens. Sie blickt flehend nach oben, während sie Diana um Hilfe anruft.

Daß Bernini eine derart ähnliche Gruppe über das schwierige Thema einer gehemmten Flucht und gleichzeitigen Verwandlung des Opfers in ein völlig anderes Wesen ohne Kenntnis von Lorenzis eindrucksvoller Lösung entworfen haben sollte, scheint nahezu unmöglich.[35] Der Vorgang, eine Statue aus dem Garten- und Grottenbereich zu »domestizieren«, ist charakteristisch für Berninis weitgespannte Suche nach Quellen. Im Kapitel über Brunnen wird diese Motivsuche mit weiteren Beispielen belegt.

Lorenzi ordnete seine Figuren innerhalb des quadratischen Blocks so an, als liefen sie um eine Ecke. Alpheus tritt mit dem rechten Fuß entlang der Seite der Basis ganz nach vorn, während Arethusa diagonal zum Block schreitet und ihr linker Fuß die gegenüberliegende Ecke bezeichnet; so scheint sie nach rechts davonlaufend seinem Griff zu entweichen (in der Sage wurde sie durch eine Wolke verhüllt). Bernini übernahm die Stellung des Alpheus für seinen Apollo, versetzte ihn aber parallel zur Längsseite seines Marmorblocks, so daß beide Handlungsträger in Seitenansicht gesehen werden, wie sie längs des Blocks laufen. Kühner als Lorenzi streckte er das linke Bein des Apollo nach hinten aus, so daß es frei in der Luft schwebt. Damit schuf er einen starken diagonalen Akzent, der im hoch hinaufgehobenen Arm der Daphne, der sich in Lorbeer zu verwandeln beginnt, fast vertikal ausklingt. Die zugrunde liegende geometrische Figur ist ein rechtwinkliges Dreieck, das aber verborgen wird durch ein Gedränge zusammenlaufender Diagonalen aus Gliedern und Körpern und sogar dem Erdboden, der aufbricht, während die Baumwurzeln aus ihm emporwachsen. Diese Diagonalen werden von dem sich im Wind bauschenden Mantel des Gottes umhüllt. Der Mantel fliegt mit einem Gewirr von Falten horizontal zu Apollos Schenkeln und bläht sich – besonders wirkungsvoll in der hinteren Längsseite – frei hinter ihm auf.

Es ist schwer zu entscheiden, wo man mit der Beschreibung der unendlich feinen Oberflächenstrukturen und Einzelformen anfangen sollte, »kann doch nur«, wie Baldinucci

im Vordergrund die Nymphe verfolgt, während sie sich im Hintergrund in den Baum verwandelt; und einen Kupferstich 63 des anonymen Stechers »JB mit dem Vogel«, in dem der Augenblick des Ergreifens und der Verwandlung diagonal und stark vereinheitlicht gegeben ist; er könnte tatsächlich die Rückseite von Berninis Komposition angeregt haben.

Eine bedeutende plastische Quelle, die Berninis Zeit näher steht – und die Pietro ohne weiteres während seiner Lehrzeit hätte sehen können –, ist bisher in der Forschung kaum beachtet worden; sie diente als Brunnenaufsatz in einer Grotte der Villa Il Paradiso bei Florenz, die Alamanno Bandini gehörte.[33] Sie wurde um 1570-74 von dem manieristischen Bildhauer Battista Lorenzi gemeißelt und verkörpert eine andere von Ovids *Metamorphosen* (V, 562-600): die Geschichte des Flußgotts Alpheus und der Nymphe Arethusa. Als das Metropolitan Museum in New York 1933 diese Gruppe kaufte, faßte der Sachbearbeiter die weitschweifige Schilderung Ovids elegant zusammen:[34]

Lorenzi wählte für seine Gruppe den dramatischsten Augenblick in einer der reizendsten Erzählungen der klassischen Mythologie. Die Geschichte berichtet, daß sich die liebliche Waldnymphe Arethusa, erhitzt nach einem Tag voll anstrengender Jagd, am Rand eines kla-

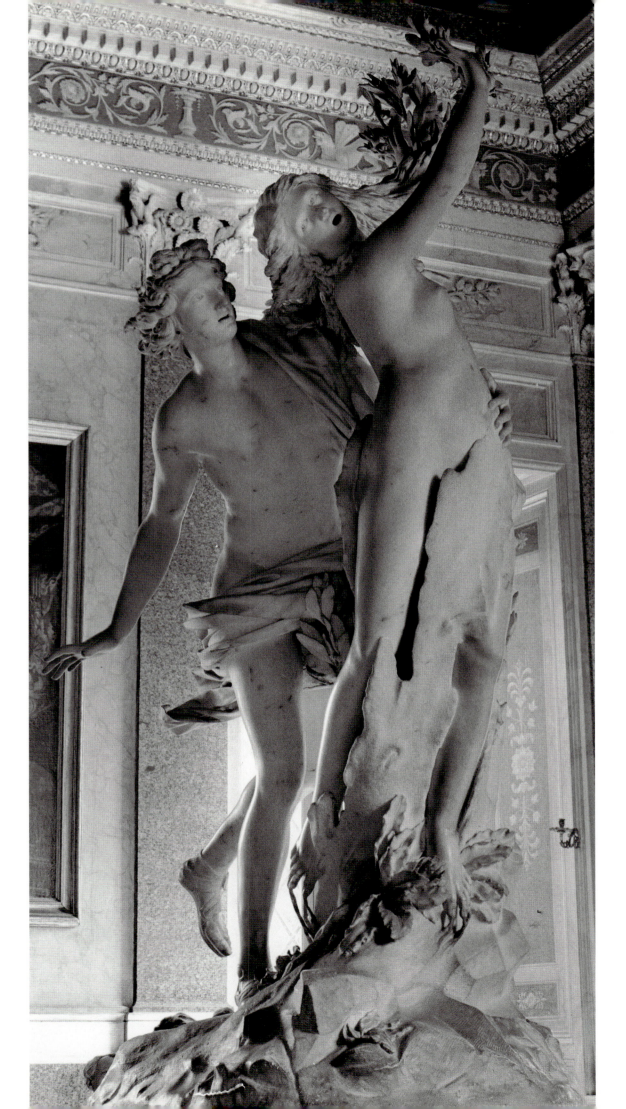

65 *Apollo und Daphne*,
Villa Borghese, Rom

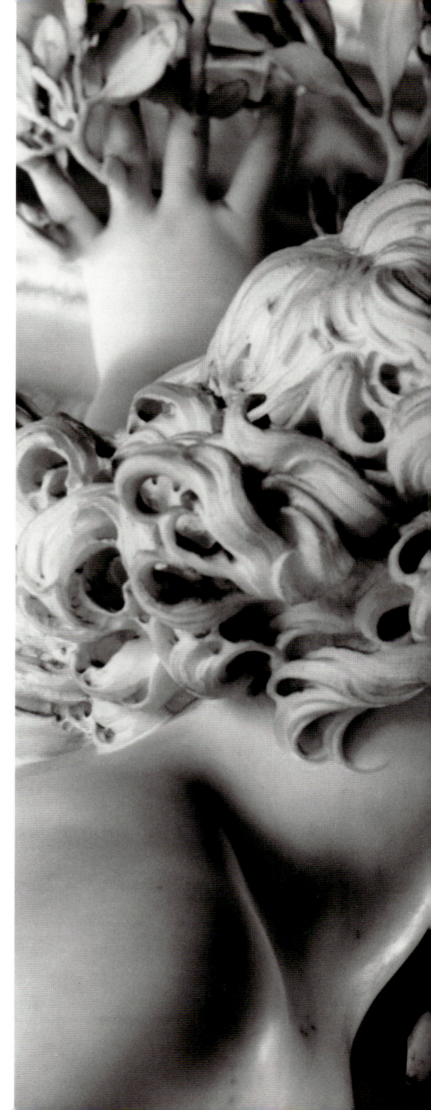

schrieb, »das Auge, nicht das Ohr einen stimmigen Eindruck von ihnen vermitteln«. Baldinucci hätte hinzufügen können, daß auch der Tastsinn nützlich wäre, wollte man die verschiedenen Texturen würdigen. Wie ein Maler Farbkontraste einsetzt, so nutzt der Bildhauer die Verschiedenheit der Oberflächenstrukturen. Das nackte Fleisch an beiden Figuren ist zu seidiger Glätte poliert. Auf ihr spielen Lichtreflexe, während Glanzlichter das Relief bestimmter Körperteile hervorheben. Vielleicht soll auf der Haut sogar der Schweiß nach der Anstrengung angedeutet werden. Apollos Mantel ist sorgfältig geglättet, aber nicht poliert, um den Gegensatz zwischen gewobenem Stoff und glänzender Haut zu veranschaulichen. Spuren von Riefelungen oder von Bimssteinpuder (mit Tüchern aufgerieben) betonen die Bewegungsrichtung
68 einzelner Partien. Die Blätter des frisch sprießenden Lorbeers sind sämtlich matt belassen; Spuren des hier benutzten flachen Meißels – um die leicht genarbte Blattoberfläche nachzuahmen – sind überall festzustellen. Der Erdboden und die Baumrinde, die die köstlichen weiblichen Formen überzieht, sind in parallelen Rillen mit einem Kratzmeißel aufge-
67 rauht, der auch für bestimmte Partien in den Stirnlocken des Apollo verwendet ist. Im Gegensatz dazu sind die fließenden
66 Strähnen der Daphne, während sie sich nach dem Verfolger umdreht, höchst wirkungsvoll mit einem flachen Meißel bearbeitet. So entsteht eine Reihe paralleler gewellter Stege, die durch scharf eingegrabene Rillen getrennt sind. Glanzlichter werden durch winzige vortretende Marmorbörtel geschaffen. Diese Technik könnte gewählt worden sein, um ihr Haar als blond zu charakterisieren, denn die facettierten Strähnen reflektieren Licht, statt es in tiefen Rillen zu absorbieren.

An der Stelle, wo Daphnes lockere Haare über die Schultern fallen und sich zu ihrem Kinn hin stauen, ist ein laufender Bohrer benutzt worden, um Unterschneidungen zu schaffen, so daß die Locken in kleinen Haken enden. Apollos zerzauste Lockenmähne hat ein völlig anderes Aussehen; hier ergibt eine – durch tiefes Bohren entstandene – Vielzahl runder Locken eine »Stakkato«-Wirkung. An Wange und Brauen entdeckt man bei beiden jungen Geschöpfen entzückende Härchen von etwa einem Millimeter; sie sind durch kurze Linien definiert, die in die Oberfläche einschneiden.

Die Glanzlichter in den Augen sind durch winzige Marmorstege angedeutet, die runden Iriden durch leicht gebohrte Halbkreise gebildet. Aus Chantelous Bericht wissen wir, wie
380 Bernini am Ende des Arbeitsprozesses an der Büste Ludwigs XIV. vorging: er markierte die Dunkelheiten auf der Wölbung des Augapfels sorgfältig mit Holzkohle. Dies scheint eine lange geübte Praxis gewesen zu sein; denn bei Apollo und
67 Daphne sind Spuren von schwarzen »Bleistift«-Markierungen stehengeblieben.

66 Ausschnitt der Gesichter von Apollo und Daphne, Villa Borghese, Rom, die den Gegensatz zwischen Begierde und Angst verkörpern.

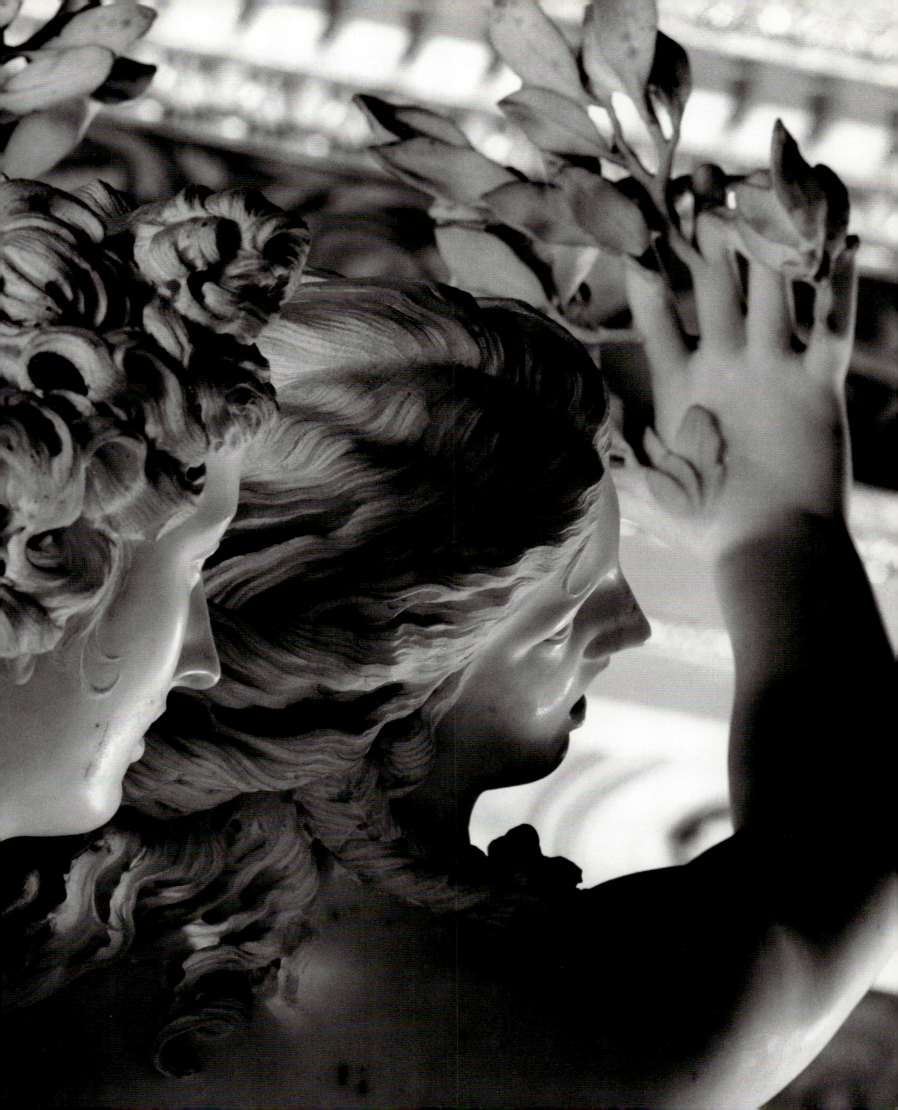

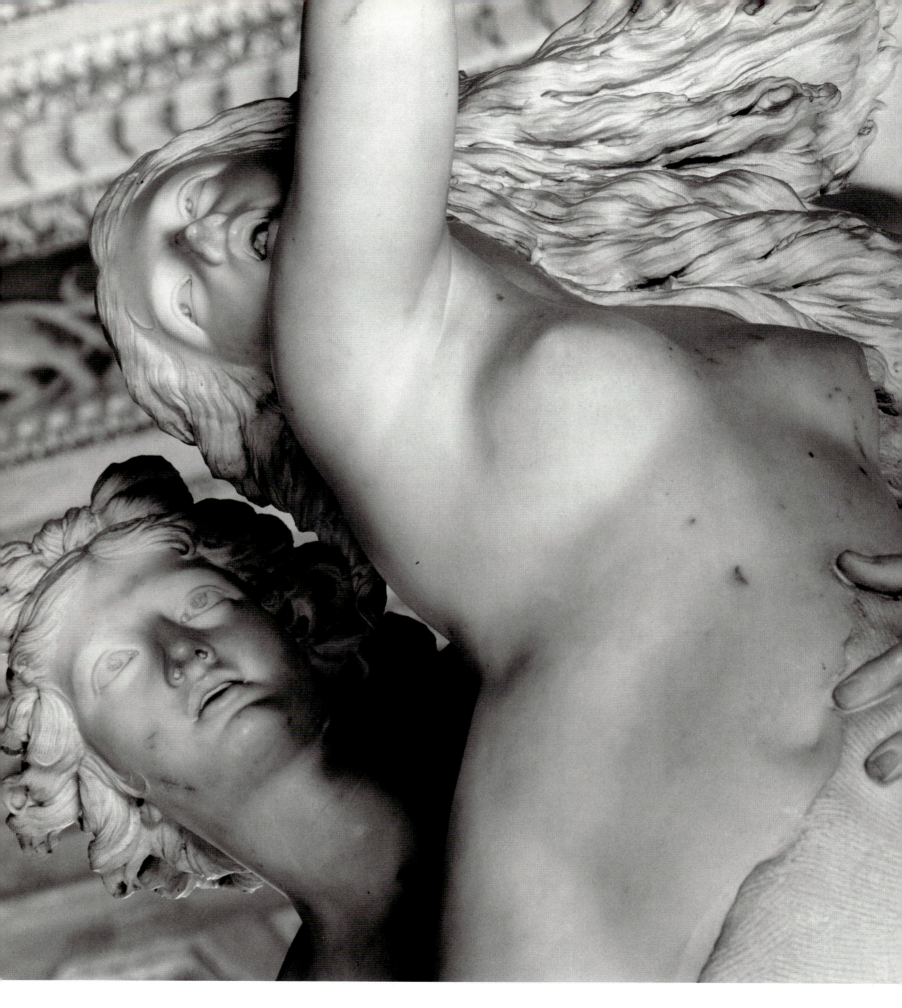

Dies führt zu der Frage, für welchen Standort Bernini die Gruppe entworfen hat. Obgleich sie vollständig auf allen Seiten ausgemeißelt ist, bilden ihre Hauptansichten die Längsseite des Blocks, in der sich die Handlung wie ein sehr hohes Relief nach einer graphischen Vorlage entfaltet, und die Schmalansicht zur Rechten des Betrachters, bei der Apollos Gesicht und Schulter hinter der frontalen Figur der Daphne sichtbar sind. Von einem Punkt zwischen diesen beiden Ansichten ist die Verwandlung des Frauenkörpers am besten zu würdigen. (Von der anderen Längsseite und vom hinteren Ende aus bieten sich dem Blick nur Rückansichten ohne Gesichter.) Wie schon bei den anderen Statuen angedeutet, stand die Gruppe von *Apollo und Daphne* nicht wie heute in der Mitte des nach ihr benannten Raumes, sondern direkt vor seiner Westwand.[36] Dies verbot den Blick auf die hintere Längsseite.

43

Noch ungewöhnlicher ist, daß die zwei in diesen Raum führenden Türen hinter der unbetonten Schmalseite der Gruppe lagen, so daß der Eintretende zuerst nur Apollos Rücken, Daphnes fliegende Haare und sich in Lorbeerzweige verwandelnde Hände sehen konnte. Dies aber sollte dazu führen, die Aufmerksamkeit des Besuchers auf ungewöhnliche Weise anzuziehen, ihn in die Mitte des Raums zu locken, um das Rätsel der Statuen zu entschlüsseln, und ihn in die gleiche Bewegungsrichtung zu lenken wie das in Marmor verkörperte Paar. Um die Gesichter zu sehen und die Lösung des Dramas zu verstehen, mußte man der Spiralbewegung der Daphne folgen und wurde so immer weiter um die Gruppe herum bis zur Hauptansicht auf der anderen Schmalseite geführt. Hier lag den Figuren ein Fenster in den privaten Garten gegenüber, und es wirkte so, als liefen sie dorthin. Von diesem Fenster fiel stärkstes natürliches Licht auf sie. In der jetzigen Aufstellung den Türen gegenüber, die den Besucher abrupt mit der Gruppe konfrontiert, gehen alle diese Feinheiten unter. Bernini hatte sie offensichtlich bewußt eingeplant, um das Drama der Gruppe zu steigern und den Betrachter gefühlsmäßig und fast körperlich in die Handlung einzubeziehen.

Der Entwurf wurde als herausragend und die Ausführung, an der ein Mitarbeiter beteiligt war, als einzigartig anerkannt. Doch dem jungen Cavaliere war sein Ruhm zu Kopf gestiegen, und schamlos beanspruchte er das Verdienst an dem neuen Werk für sich allein. Folgendes weiß Jennifer Montagu darüber zu berichten:[37]

Die Gruppe war natürlich von Bernini selbst entworfen worden. In diesem Bild der Verwandlung krallen sich die Baumwurzeln an [Daphnes] Zehen fest und heften sie an den Boden; die rauhe Rinde überzieht das zarte Fleisch ihrer Schenkel, und die Blätter sprießen aus ihren Fingern. Doch die ebenso wundersame Verwandlung des Marmorblocks in feine Wurzeln und Zweige wie in fließende Haar-

67 Ausschnitt aus *Apollo und Daphne*, Villa Borghese, Rom. Apollos Hand drückt in Daphnes zartes Fleisch.

68 Ausschnitt aus *Apollo und Daphne*, Villa Borghese, Rom. Daphnes Fuß schlägt Wurzeln in der Erde.

69 Lateinisches Gedicht Papst Urbans VIII. auf dem Sockel von *Apollo und Daphne* (siehe S. 57)

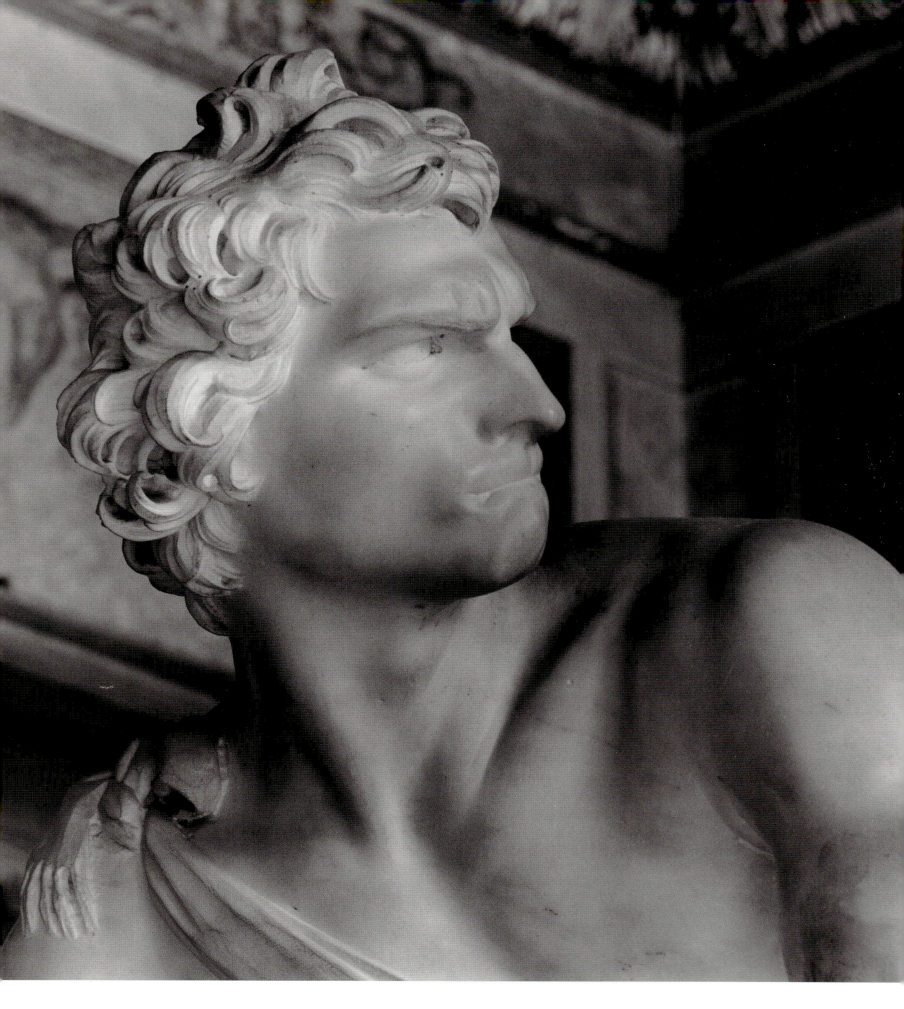

strähnen war zum größten Teil das Werk von Giuliano Finelli. Die außergewöhnliche Virtuosität dieses jungen Bildhauers aus Carrara wurde hier genutzt.[38] [...] Bernini aber, vielleicht weil er eifersüchtig auf Finellis offenkundige Talente war oder weil er dessen widerspenstiger Persönlichkeit mißtraute, verweigerte ihm den versprochenen Aufstieg und förderte statt dessen seinen Kollegen und Rivalen, den fügsameren Andrea Bolgi. Wie alle großen Männer hatte Bernini Feinde, und sie waren begierig zu verkünden, ein anderer habe die Arbeit geleistet, für die er die Anerkennung erhalte. Auch zögerte Finelli nicht, sie in dieser Ansicht zu bestärken. Des Ärgers überdrüssig, mitansehen zu müssen, wie ein anderer sich an seinen Triumphen bereichere, verließ er Berninis Werkstatt und machte sich selbständig, um so zu demonstrieren, daß er es gewesen sei, der die bewunderte Meißelarbeit vollbracht habe. Dieses Vorkommnis verdient Beachtung, denn nach meiner Kenntnis war es nicht nur das erste, sondern auch das letzte Mal, daß ein hier beschäftigter Bildhauer Berninis Studio im Zorn verließ und sich gegen die untergeordnete Stellung auflehnte, durch die sein Talent an der Entfaltung gehindert werde. Bernini scheint aus dem Ereignis eine Lehre gezogen zu haben, denn nie wieder ließ er einen Bildhauer von vergleichbaren Talenten auf diese anonyme Weise für sich arbeiten.

Finelli war 1622 zufällig im richtigen Moment nach Rom gekommen, und aufgrund seines Geschicks in der Bearbeitung von Marmor hatte ihn Pietro eingeladen, in seine Werkstatt als Partner einzutreten. Gianlorenzo stand damals unter zunehmendem Druck durch eine Flut von Aufträgen von verschiedenen Seiten, ganz abgesehen von Borgheses ständiger Forderung nach großen mythologischen Gruppen. Daher vertraute er notgedrungen die letzte Feinarbeit dem neuen »Teilhaber« an. Er erlag dann der Versuchung (die übrigens normaler Tradition in allen Bildhauerwerkstätten damals wie heute entsprach), auch jene virtuos gemeißelten Partien als sein eigenes Werk auszugeben, die er moralisch korrekt als »Lehrstück« des begabten Neuankömmlings hätte erklären sollen.

Berninis feuriges mediterranes Temperament kommt besonders deutlich in einem seiner gemalten Selbstbildnisse in der Galleria Borghese zum Ausdruck. Vielleicht stammt es aus der Zeit, als er für Kardinal Scipione tätig war. Sein »Adlerauge« starrt den Betrachter an und ruft zusammen mit den gewichsten Schnurrbartspitzen und dem Kinnbart einen grimmigen Eindruck hervor. Solch eine Miene könnte er aufgesetzt haben, wenn ihn jemand nach dem Anteil Finellis an der Gruppe von *Apollo und Daphne* gefragt hätte.

Wegen desselben Auftraggebers und der gleichzeitigen Ausführung wird der *David* gewöhnlich zusammen mit den drei großen mythologischen Gruppen behandelt.[39] Seine Nacktheit, die heftige Bewegung und sein zugespitzter realistischer Ausdruck machen es schwer, ihn als »religiöse« Skulptur zu begreifen. Auch ist er der letzte der großen Auf-

träge, die Bernini von Scipione Borghese erhalten hat. Doch das Thema ist dem Alten Testament entnommen und hat deutlich christologische Züge, da Christus aus dem Hause Davids war. Vom Regierungsantritt des neuen Papstes an war Bernini fast ständig mit christlichen Werken der Architektur und Plastik beschäftigt, und im Austausch mit seinen erlauchten Auftraggebern tauchte er selbst immer tiefer in die römisch-katholische Lehre ein.

David als freistehende Figur war ein Hauptthema der Florentiner Bildhauerkunst gewesen. David galt hier als Held der freien Stadt, der nur mit Johannes dem Täufer und Herkules zu vergleichen war. Donatello hatte zwei David-Skulpturen geschaffen: Mit seinem Marmordavid, einer bewaffneten, bekleideten Figur, hatte er seinen Ruhm begründet; sie war seit 1416 als politisches Symbol im Palazzo della Signoria, dem Sitz der demokratischen Florentiner Regierung, ausgestellt. Später hatte er eine fast nackte Version in Bronze für Cosimo de' Medici geschaffen, der wahrscheinlich neuplatonische Ideen zugrunde lagen. David ist in beiden als Jüngling und Sieger dargestellt, mit dem Haupt Goliaths zu Füßen. Verrocchio, Donatellos Nachfolger als »Hausbildhauer« der Medici, hatte seine Davidfigur ebenso aufgefaßt, jedoch praktischer gekleidet und realistischer geschildert; auch sie war zum Schmuck des Palazzo Medici bestimmt. (Alle drei Figuren werden jetzt im Bargello-Museum aufbewahrt.)

Der vierte Florentiner David ist der großartigste: die um 1502 im Auftrag der republikanischen Regierung gemeißelte kolossale Marmorstatue Michelangelos, die wie ein Wächter vor dem Portal des Palazzo della Signoria aufgestellt wurde. Sie erneuerte die Vorstellung des völlig nackten – daher griechischen – athletischen Helden und brach mit der früheren Tradition, zu seinen Füßen das abstoßende Haupt des besiegten Goliath einzufügen. Michelangelos Statue scheint den Jüngling vor dem Kampf wiederzugeben, wie er den riesenhaften Gegner abschätzt und seine ganze Kraft aufbietet, um ihn mit Gottes Hilfe zu Fall zu bringen. Er blickt gelassen, aber wachsam (wie Donatellos *Heiliger Georg*, dem der Kampf mit dem Drachen ebenfalls noch bevorsteht) und hat die eigentliche Kampfhandlung noch nicht begonnen.

Bernini sah sich also einerseits einer großen Herausforderung gegenüber, wollte er vor diesen altberühmten Meisterwerken bestehen oder sie gar übertreffen. Andererseits muß er sich gefreut haben, sein Talent zeigen zu können. Baldinucci berichtet über die Figur:

In diesem Werk übertraf Bernini in überwältigender Weise sich selbst. Er vollendete es in der kurzen Zeit von sieben Monaten dank der Tatsache, daß er von Jugend an, wie er zu sagen pflegte, Marmor verschlang und nie einen falschen Schlag tat – eine Leistung derjenigen, die sich über die Kunst erhoben haben, mehr als einer derer, die nur in der Kunst geschickt sind. Er modellierte das schöne Antlitz dieser Figur nach seinem eigenen Gesicht. Die stark zusammengezogenen Brauen, das schreckliche Starren der Augen und der fest auf die Unterlippe gepreßte Oberkiefer – all dies drückt wundervoll den

72

73-75

70 Kopf des *David*, Villa Borghese, Rom

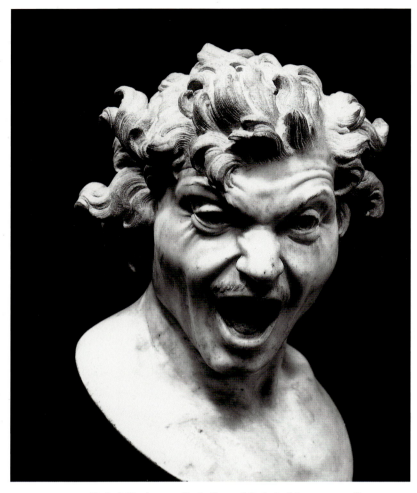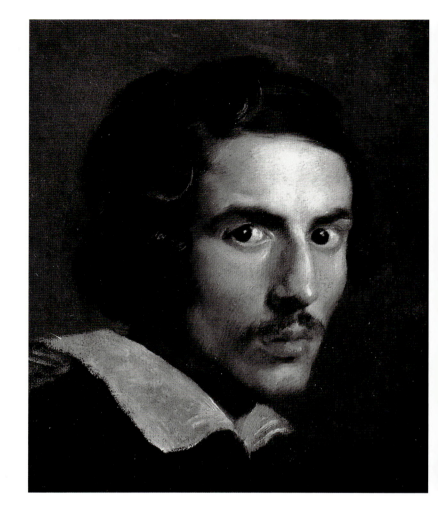

71, 72 (links) *Verdammte Seele*, Santa Maria in Monserrato, Rom, und (rechts) *Selbstporträt*. Bernini habe, wird behauptet, sein eigenes Gesicht als Vorbild für den *David* verwendet, ebenso für die *Verdammte Seele*.

gerechten Zorn des jungen Israeliten aus, während er mit seiner Schleuder auf die Stirn des riesigen Philisters zielt. Derselbe Geist von Entschlossenheit und Kraft ist in allen Teilen seines Körpers zu sehen, dem nur die Bewegung fehlt, um zu leben. Es muß noch erwähnt werden: Während Bernini an der Figur nach seinem eigenen Aussehen arbeitete, kam Kardinal Maffeo Barberini oft in dessen Studio und hielt ihm mit eigener Hand den Spiegel.

Dies kann, wenn auch durch die Überlieferung romantisiert, durchaus der Fall gewesen sein, und wir haben keinen Grund, dem ausführlichen Bericht zu mißtrauen. Die Dokumente bestätigen die kurze Arbeitszeit – sieben Monate –, die Baldinucci nennt. Fast alle großen Porträtisten haben zunächst ihr eigenes Aussehen in verschiedenen Stadien mit Hilfe eines Spiegels festgehalten. Bei den Malern denkt man sogleich an Albrecht Dürer und sein Interesse am eigenen Gesicht. Doch auch Bernini war ein fruchtbarer Porträtist seiner selbst in Kreide und Farben. Als Bildhauer hätte er wahrscheinlich mit einem lebensgroßen Gipsmodell begonnen, nachdem er eini-

ge grundlegende Maße zwischen den hervorstechenden Punkten seines Kopfes mit einem Zirkel abgenommen hatte. Das gegenwärtige Projekt war anspruchsvoller, mußte er doch sehr genau abschätzen, wie die Form der Muskeln wechselte, wenn diese aufs äußerste angespannt wurden. Die Verzerrungen übertrieb er sicher leicht, um die gewünschte Wirkung bei seinem Helden noch zu steigern.

Er war vertraut mit physiognomischen Versuchen, hatte er doch eben für Monsignore Montoya, einen spanischen Prälaten, den er in einem seiner berühmtesten Porträts verewigt 91 hat, ein Paar Marmorköpfe modelliert, die zwei entgegengesetzte Pole des Ausdrucks darstellten, die *Verdammte Seele* und die *Erlöste Seele*. Wie die meisten von uns fand auch Bernini es 80 leichter, sich ewige Verdammnis vorzustellen als die Glückseligkeit im Paradies: seine Frauenbüste der Erlösten ist im Vergleich schwach ausgefallen und entbehrt für moderne Augen nicht gewisser Sentimentalität. Die Verdammte Seele scheint er ebenfalls nach seinem eigenen Gesicht geformt zu haben: eingefangen in dem Augenblick des Schmerzes, als er – der Sage folgend – seine linke Hand über eine brennende Kerze hielt. Er konnte hierbei auf die berühmten Gesichtsstudien von Kriegern in anstrengendem Kampf zurückgreifen, die ein

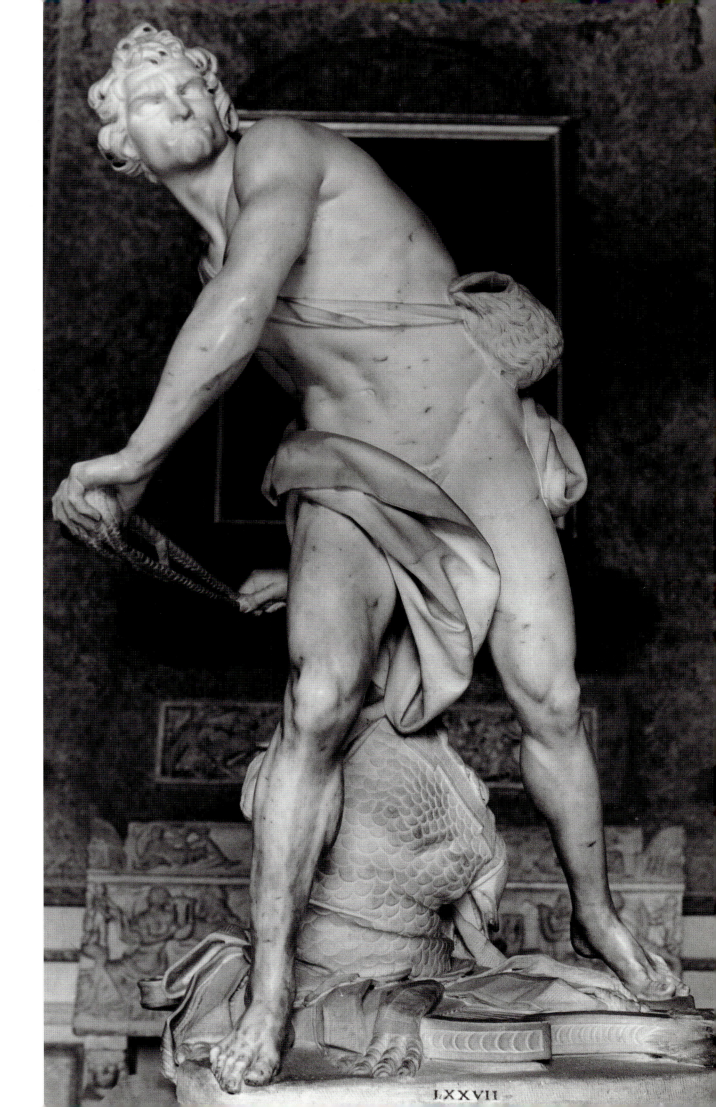

73 *David*, Villa Borghese,
Rom

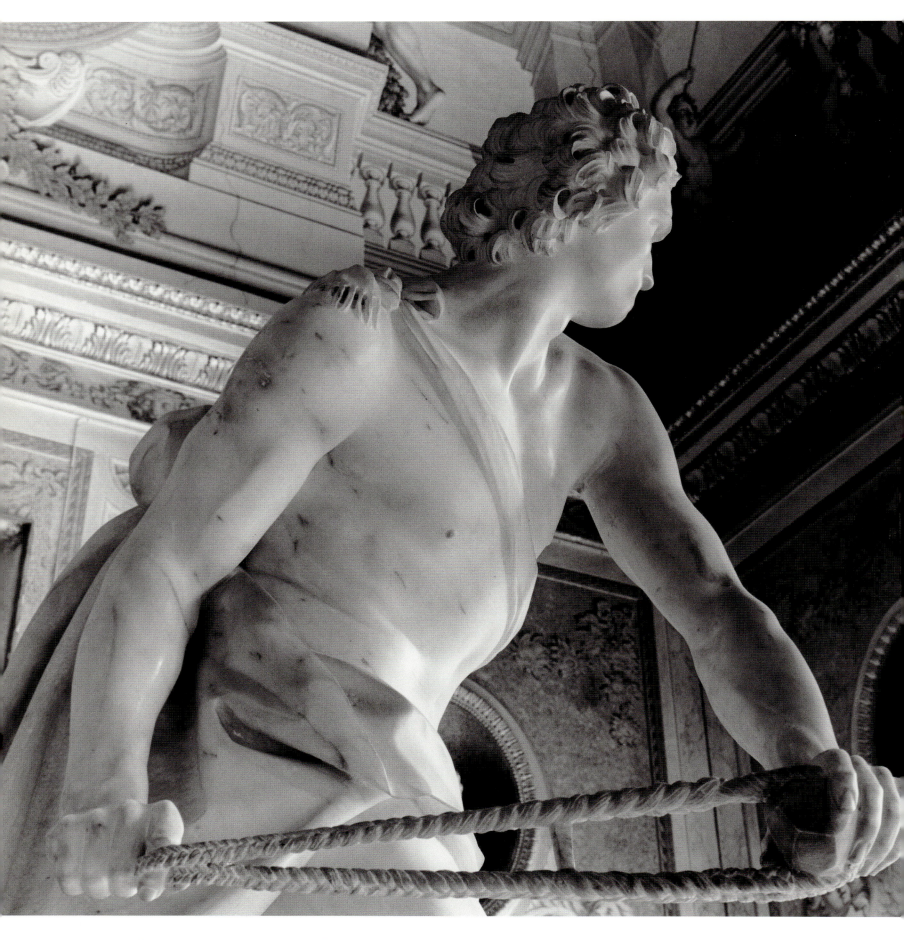

Jahrhundert vorher Leonardo da Vinci für sein verlorenes Fresko der *Anghiarischlacht* gezeichnet hatte. Vielleicht kannte Bernini auch dreidimensionale Wiedergaben dieser Köpfe, denn Nachbildungen nach der gemalten Schlacht wurden in Florenz auch in Terrakotta hergestellt.[40]

Ein Vergleich zwischen den im Zustand der Anspannung gemeißelten Köpfen und Berninis gemalten – wiewohl in ruhiger Haltung gegebenen – Selbstbildnissen scheint die Berichte zu bestätigen, er habe sich selbst als Modell gedient. Im Falle des *David* könnte er sogar seine ganze Gestalt in ähnlicher Weise benutzt haben, da Baldinucci feststellt, er habe »an der Figur [d. h. nicht nur am Kopf] nach seinem eigenen Aussehen gearbeitet«. Zur Bestätigung lese man Chantelous Tagebucheintrag vom 14. Juli 1665:[41]

»Wenn es mir auf den Ausdruck ankommt«, erzählte der Cavaliere, »bediene ich mich gern eines Hilfsmittels, das ich selbst erfunden habe. Um eine Gestalt ausdrucksvoll zu bilden, nehme ich selbst die Haltung an, die mir dafür vorschwebt, und lasse mich so von einem tüchtigen Zeichner aufnehmen.«

In unserem Beispiel übernahm Bernini ziemlich genau die unerschütterliche Stellung des *Borghesischen Fechters*,[42] einer Marmorfigur, die erst 1611 ausgegraben worden war und die Scipione Borghese 1613 gekauft hatte. Bernini bog jedoch den linken Arm seiner Figur nach unten, damit sie den Stein in die Schleuder klemmen könne; und im Gegensatz zur Ausfallstellung des antiken Gladiators, die in eine einzige Richtung weist, drehte er David in den Hüften, um ihn zum Schleudern ausholen zu lassen. So war bereits die Stellung des *David* eine bildgewordene Schmeichelei für Kardinal Borghese, die gewiß jeder seiner archäologisch gebildeten Freunde einschließlich der Kardinäle Barberini und Ludovisi sofort verstand.

Anders als Donatello oder Michelangelo – obwohl vielleicht in Anlehnung an die eindrucksvollen Waffentrophäen an den Medicigräbern – beschloß Bernini, Davids Nacktheit zu erklären. Er verwandelte daher den Baumstumpf, der dem antiken Bildhauer als Stütze für seinen Gladiator gedient hatte, in eine abgelegte klassische Rüstung: den königlichen Panzer, den König Saul dem David angeboten, den der Jüngling jedoch zurückgewiesen hatte. Er ist »unsichtbar« mit der nackten Figur durch die hinabfallenden Falten des kurzen Mantels verbunden, den er mit dem Gürtel seiner aus Fell genähten Hirtentasche festklammert.

Tief verpflichtet war Berninis radikale Ausdeutung seines Bildgegenstands auch Leonardo da Vincis *Traktat der Malerei*.[43] Aus ihm entnahm er einige Bestandteile des Gesichts, wie Rudolf Preimesberger festgestellt hat:

Die Mimik des Zorns folgt traditionellen Regeln: das gesträubte Haar, die niedrigen, zusammengezogenen Augenbrauen, die zusammengebissenen Zähne. Doch nicht jeder Zug in Davids Gesicht ist

74, 75 *David*, Villa Borghese, Rom

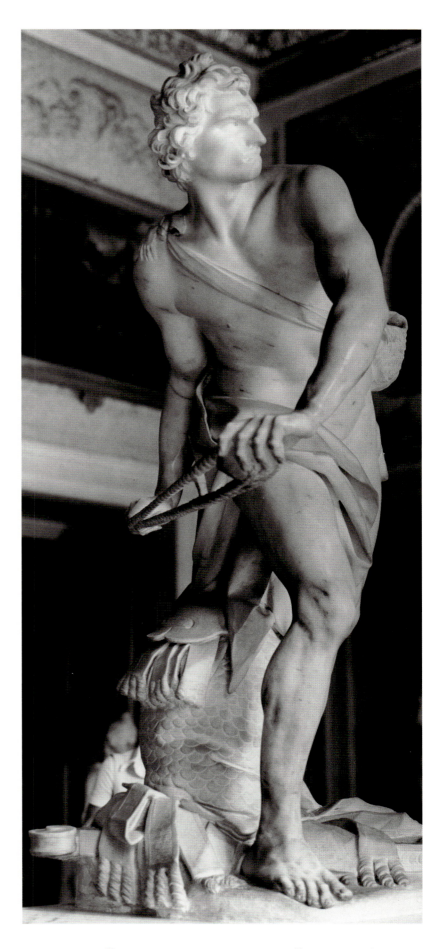

76 Annibale Carracci: *Polyphem*, Galleria Farnese, Rom. Dieses Fresko war sicher ein Vorbild für die Haltung von Berninis *David*.

durch die Mimik bedingt. Die fliehende Stirn, die vorgewölbten Augenbrauen, die gebogene Nase – all dies folgt der traditionellen Tierphysiognomie der »facies leonina« [des löwenhaften Gesichts], die dem cholerischen Charakter des [Kriegers und] »Löwen von Juda« angemessen ist.

Die zugespitzte Haltung von Berninis *David*, die den Betrachter fasziniert und jedem unvergeßlich bleibt, liest sich zudem wie eine Illustration zu Leonardos Anweisung, wie »ein Mann« darzustellen sei, »der einen Speer oder Felsen oder ähnliches mit aller Kraft werfen will«:

Wenn du ihn am Anfang der Bewegung darstellst, dann soll die Innenseite des ausgestreckten Fußes in einer Linie mit der Brust sein und die gegenüberliegende Schulter über den Fuß gebracht werden, auf dem sein Gewicht ruht. Das heißt: Der rechte Fuß soll unter seinem Gewicht sein und die linke Schulter über der Spitze des rechten Fußes. [...] Die größte Kraft entsteht, wenn er, nachdem er seine Füße in die Richtung des zu werfenden Geschosses gewendet hat, sich selbst dreht und auf die entgegengesetzte Seite herumwirft, wo er sich, wenn er seine Kräfte sammelt und den Wurf vorbereitet, mit Eile und Leichtigkeit in die Stellung begibt, in der das Gewicht seine Hände verlassen wird.

Bernini dürfte auch, wie so oft, aus dem ungeheuren Repertoire edler, überzeugend bewegter Figuren geschöpft haben, welches das riesige, von Annibale Carracci geschaffene Deckenfresko in der Galleria Farnese darbot. Die Vorderansicht des *David* ist Carraccis Gestalt des einäugigen Riesen Polyphem entnommen, der sich anschickt, einen Felsen zu schleudern. Hier fand Bernini das kunstvolle Heben des hinteren Beins über die Höhe des vorderen sowie die Stellung beider Arme, mit der die muskulöse Gestalt die zerstörerische Last nach rechts wirft. So bewegt, starrt David über die vordere, gehobene Schulter konzentriert auf den Feind und schätzt seine genaue Position ab.

Meißeln ist eine körperlich anstrengende künstlerische Tätigkeit, und durch stundenlanges Schwingen des schweren Hammers entwickelt sich beim Bildhauer eine kräftige rechte Hand. Der erwachsene Bernini könnte also gut die athletische Muskulatur besessen haben, die in seinem »Selbstbildnis als David« so vorteilhaft zur Wirkung kommt. Er könnte sich mehrmals so in der Werkstatt aufgestellt haben, als ob er einen Brocken schleudern wollte. Ein Mitarbeiter hätte dann eine Anzahl von Bewegungsstudien gemacht, eilige Niederschriften mit Feder und Tinte, wie sie Bernini selbst hinzuwerfen pflegte, wenn er in Skizzen nach dem Leben seine ersten Gedanken zu einem Werk festhielt.

Scipione Borghese hatte vielleicht noch einen besonderen Grund, als er für eine Statue von der Hand seines »Hauskünstlers« das Thema des »David« wählte. Unter der abgelegten Rüstung am Boden liegt eine Leier, das Instrument, mit dem David später seine Psalmen begleiten sollte; diese Anspielung auf Musik und Dichtung zum Ruhme Gottes liefert wahrscheinlich für die Themenwahl den entscheidenden Hinweis. Preimesberger führt dazu folgendes aus:

Im funktionalen Kontext einer der kulturellen Aktivität gewidmeten Villa eines Kardinals ist das Bild Davids, der einst den *cultus divinus* um Poesie und Musik bereichert hatte, Vorbild des *princeps litteratus* (des literarisch gebildeten Fürsten). – Als Schirmherr kultureller Tätigkeit stand David im ersten Raum der Villa. *Apollo und Daphne* standen im letzten Raum, der wegen seiner Lage nahe von Kapelle, Galerie und »geheimem« Garten mehr privat gewesen zu sein scheint.

Vielleicht verstand man David auch als Symbol der damaligen kirchlichen Reaktion auf einige der so erfolgreichen, aber allzu sinnlichen Gedichte des Giambattista Marino, eine Strömung, mit der sich der religiös gesinnte Dichter Maffeo Barberini (Urban VIII.) eingehend auseinandersetzte. Jedenfalls entwarf Bernini für die Publikation der Gedichte Barberinis eine Titelseite mit dem kämpfenden David.[44]

Wie bei den anderen Bernini-Gruppen in der Villa Borghese entspricht die jetzige, freistehende Aufstellung des *David* nicht den ursprünglichen Absichten. »Der Besucher des 17. Jahrhunderts konnte die Bedeutung der Statuen nicht in einem dramatischen Augenblick erfassen und sie beim

Betreten der entsprechenden Räume nicht von einem idealen frontalen Blickpunkt aus sehen.«[45] Ursprünglich stand der *David* in dem Eckraum im Südosten der Villa vor der inneren Wand, so daß ein aus der großen Eingangshalle Kommender sich zunächst der rechten Seite der Statue gegenüberfand. Er sah zuerst die (dem *Borghesischen Fechter* ähnliche) Pose, die, obwohl sehr ausdrucksvoll, nicht die Handlung oder den Bildgegenstand der Figur erraten ließ. Der Betrachter wurde durch die starke Diagonale der Komposition und den Schwung des Athleten auf die rechte Körperseite in den Raum gezogen. Dann erblickte er die Dreiviertelansicht, in der die Schlinge und die Aktion der linken Hand deutlich werden und in der auch die Augen sichtbar sind. Im Uhrzeigersinn um die Vorderseite herumgehend, enthüllten sich dem Betrachter das ganze ausdrucksvolle Gesicht und ebenso die zurückgenommene rechte Hand, die in die Schlinge greift. David umklammert mit seiner rechten Zehe den äußersten Rand der Basis, ähnlich wie Donatellos *Maria Magdalena* und einer seiner *Propheten* an Giottos Campanile des Florentiner Doms. Dieses Motiv deutet unterschwellig an, daß die Figur in die »reale« Welt hinaustritt, und erhöht die Identifikation des Betrachters mit der Statue und ihrer Handlung.

Von der folgenden Diagonalansicht aus verschwindet das zurückgestellte Bein; die Figur scheint gespannt wie ein Bogen, während sie sich auf dem vorderen Bein dreht; die aggressiv auseinandergezogenen Schnüre der Schleuder wirken fast wie ein auf seinen Gleisen dahinrasender Schnellzug. Auch zeichnet sich von diesem Standpunkt aus das so wichtige Profil des Helden vor der dunklen Innenwand des Raumes ab. Von einem mittleren Punkt der dritten Ansicht glaubt man die Straffheit der Schnüre wahrzunehmen: Die technische Brillanz des Bildhauers in der Wiedergabe der Schleuder mit ihren geflochtenen Formen, die nur eine kleine Querstrebe zusammenhält, ist atemberaubend. Es ist ein Wunder, daß sie nie kaputtgegangen ist. Der Betrachter sieht nun vor seinem geistigen Auge den entfernten Goliath fast vom Blickwinkel Davids aus, und das steigert die Dramatik. Dies ist der Höhepunkt von Berninis Komposition, die nur zu erfassen ist, wenn man um die Statue herumgeht. Ihre volle Bedeutung und Handlung entfaltet sich Schritt für Schritt.

Diese moderne, sequenzartige Interpretation entspricht wesentlich besser den beobachteten Tatsachen als die frühere Auffassung, die Barockskulptur könne nur – anders als die manieristische, allansichtig geplante Plastik – von einem einzigen beherrschenden Standpunkt aus gewürdigt werden, der sich aus ihrer Stellung im Raum, nämlich gegenüber der Haupttür, ergebe. Tatsächlich verhinderte Bernini den Blick auf seine Gruppen von hinten, indem er sie vor eine Wand stellte. Er entwarf sie aber nicht dahingehend, daß der Betrachter auf seinem Weg innehalte; dieser sollte vielmehr mit Spannung erfüllt und in den Raum hineingezogen werden, sollte sich auf eine Entdeckungsreise begeben, auf der

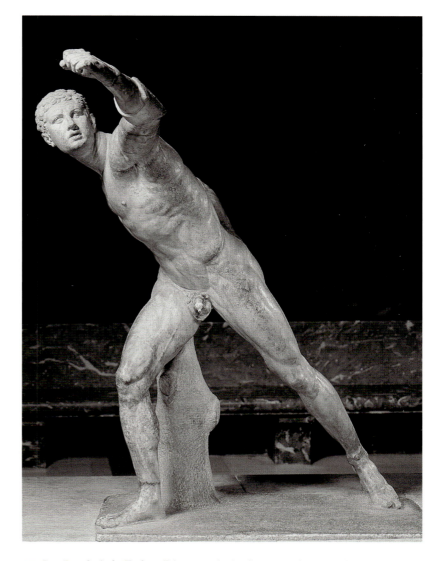

77 *Der Borghesische Fechter*. Diese römische Statue weist, von einem bestimmten Blickpunkt aus gesehen, in ihrer Haltung eine gewisse Ähnlichkeit mit dem *David* Berninis auf.

ihm Form und Bedeutung allmählich enthüllt würden, bis er schließlich zur Lösung gelangte. Es war tatsächlich Berninis größte Erfindung, einer Skulptur erzählenden Charakter zu verleihen.

In der Spanne von nur fünf Jahren (1618-23) hatte Bernini in einem gigantischen Ausbruch jugendlicher Kraft – vergleichbar Michelangelos Ausmalung der Sixtinischen Decke in nur vier Jahren – eine Serie von vier Skulpturen geschaffen, die nicht nur einen der Höhepunkte der abendländischen Kunst darstellen, sondern auch das Manifest eines völlig neuen Stils: des römischen Barock. Er selbst war dabei zum größten Bildhauer der Welt geworden.

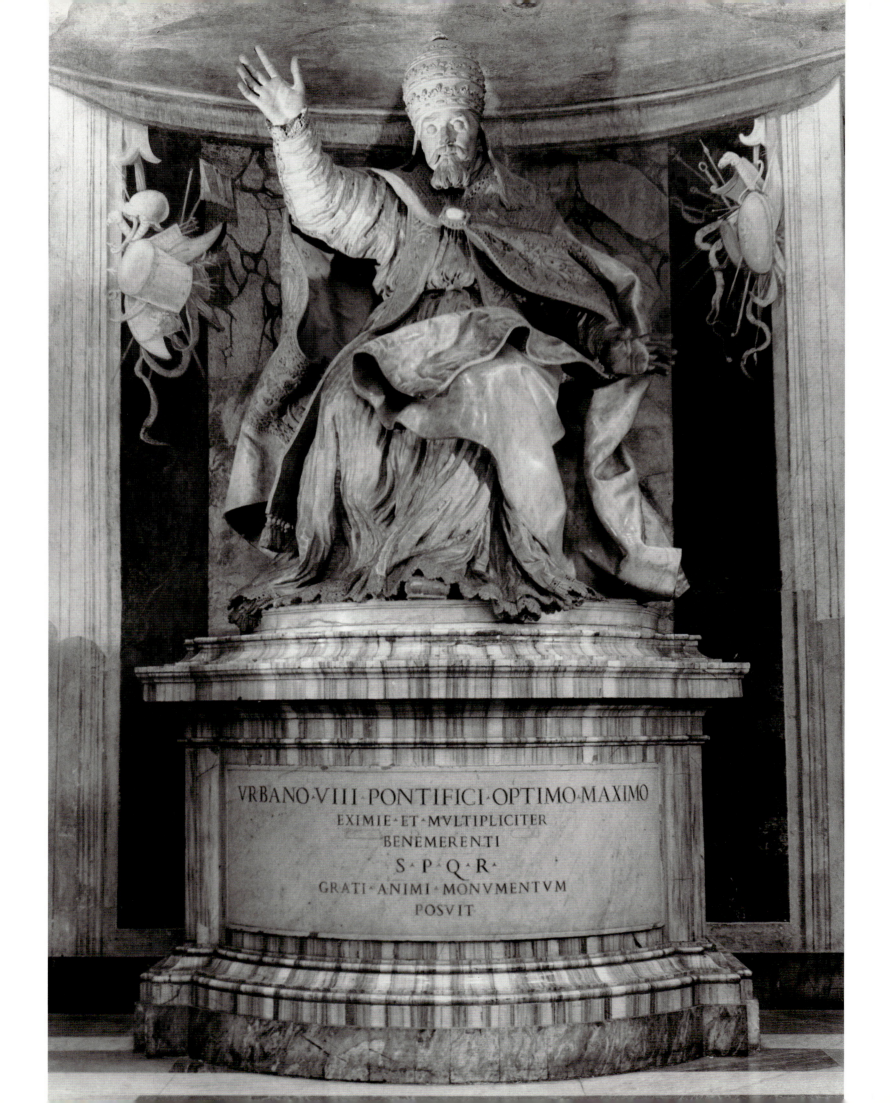

VRBANO·VIII·PONTIFICI·OPTIMO·MAXIMO
EXIMIE·ET·MVLTIPLICITER
BENEMERENTI
S·P·Q·R
GRATI·ANIMI·MONVMENTVM
POSVIT

4. Papst Urban VIII. Barberini als Mäzen

Dein Glück ist groß, Cavaliere, Maffeo Barberini als Papst zu sehen;
doch viel größer ist unser Glück, daß der Ritter Bernini unter unserem Pontifikat lebt
Papst Urban VIII.

Es war ein Wendepunkt in der Laufbahn Berninis, als sein Mentor Maffeo Barberini im August 1623 als Urban VIII. den Stuhl Petri bestieg. Bernini konnte, obwohl noch keine 25 Jahre alt, bereits auf eine fünfzehnjährige Erfahrung als Bildhauer zurückblicken, gipfelnd in drei wunderbaren mythologischen Gruppen und dem *David*. Er war bereit für eine noch größere Aufgabe, die ihm sein neuer Mäzen, der mit 56 Jahren mehr als doppelt so alt war wie er, stellte: die – mit dem Namen Barberini verbundene – Verherrlichung des römisch-katholischen Glaubens durch die Verschönerung seiner wichtigsten Kirche, der Basilika von Sankt Peter. Von nun an schuf Bernini, von Brunnenskulpturen abgesehen, keine mythologischen Figuren mehr, die immer mit dem leicht anrüchigen Ruf heidnischer Freigeisterei behaftet waren.

Wie stets bei einer Thronbesteigung wurden zunächst Bildnisse des neuen Herrschers verlangt: Rasch schuf Bernini ein Porträt Urbans im Pontifikalmantel, das den Porträts seiner unmittelbaren Vorgänger, Paul V. und Gregor XV., ähnelte, und bald auch ein anderes, weniger offizielles Bildnis, das sich noch im Besitz der Familie Barberini befindet.[1] Diese Abbilder scheinen für fast ein Jahrzehnt genügt zu haben. Erst als sich durch die Last des Amtes und der Jahre Maffeos Aussehen verändert hatte, wurde ein neues »öffentliches« Bildnis nötig.[2]

Bereits im ersten Pontifikaljahr Urbans bot sich ihm und seinem erwählten Künstler die Möglichkeit einer Generalprobe für das, was ihnen für Sankt Peter vorschwebte. Hören wir dazu Baldinucci:

Der Papst erneuerte die alte Kirche Santa Bibiana, die nahe […] einer Katakombe mit reichen Schätzen an Reliquien gemarterter Heiliger liegt. Während der Restaurierung gefiel es Gott, daß […] der Leichnam jener Heiligen entdeckt wurde. […] Bernini bekam den Auftrag zu einer Statue der Heiligen, die dann in der Kirche den Platz erhielt, an dem sie heute zu sehen ist.

Der Leichnam der frühchristlichen jungfräulichen Märtyrerin Bibiana kam im März 1624 ans Tageslicht, und die Entdeckung wurde von Urban als glückliches Omen für sein Pontifikat ausgelegt. Nachdem er den Ort persönlich besucht hatte, um die Reliquien der Heiligen zu verehren, beauftragte er Bernini mit der Restaurierung der Kirche, dem Neubau der Fassade[3] und der Neugestaltung des Chors, um einen wirkungsvollen Rahmen für die neue Altarfigur zu schaffen: eine Statue der gleichnamigen Heiligen.[4]

Bernini verwandelte den dunklen Innenraum der kleinen Kirche, indem er im Chor ein Fenster einfügte, durch das am frühen Morgen helles Licht von Osten einfällt. Durch eine breite Lünette über dem Altar, die mit dem Barberini-Wappen und den päpstlichen Insignien in buntem Glas geschmückt ist, ergießen sich die Sonnenstrahlen in die Chorwölbung und sogar ins Schiff. Außerdem führte Bernini noch eine verdeckte Lichtquelle ein: ein Mansardenfenster links oben von der Altarwand, das sein sanftes Licht auf den Brennpunkt der Neugestaltung wirft, auf seine Statue der schönen Jungfrau. Die Figur ist an den Vorderrand der Muschelnische ins Licht gerückt; ein Glanzlicht fällt besonders auf ihre Wange. Erfüllt von christlicher Ergebung und stiller Freude, erwartet sie ihr Martyrium an der Säule, auf die sie den Ellbogen stützt. Hier wird zum ersten Mal mit bewußt eingesetzter versteckter Beleuchtung gearbeitet, ein Kunstgriff aus dem Theater, den Bernini in einigen seiner größten Schöpfungen virtuos anwenden sollte. Der Kopf der Bibiana variiert das Thema eines weiblichen Wesens in himmlischer Verzückung, das der Bildhauer erstmals fünf Jahre vorher in seiner *Erlösten Seele* gestaltet hatte.

Um das reine Weiß der Marmorfigur in der dunklen Nische zu betonen, verteilte Bernini um sie herum Gold und Farben: Die Laibung der Mansarde dekorierte er mit Lorbeerzweigen und den drei heraldischen Bienen der Barberini in vergoldetem Stuck; ein achteckiges Feld im Scheitel der Wölbung, zu dem die Heilige aufblickt, schmückte er mit einem Fresko Gottvaters inmitten von Sonnenstrahlen, einem weiteren Emblem der Barberini, während ein anderes Fresko im rechten Chorbogen himmlische Musikanten in Lebensgröße mit Posaune und Violine zeigt.

Wie bei den Borghese-Gruppen entwarf Bernini die Haltung der Bibiana mit dem Ziel, mehrere verschiedene Ansichten entstehen zu lassen – auch wenn sich diese Möglichkeiten hier auf drei beschränkten, da die Seitenschiffe der Kirche durch dicke antike Säulen vom Hauptschiff getrennt sind. Vom linken Seitenschiff aus blickt man mitten in Bibianas offene Handfläche (die unterschwellig ihre Unschuld zu beteuern scheint). Ihr Antlitz ist nur im verlorenen Profil

78 Denkmal für Papst Urban VIII., Konservatorenpalast, Rom. Es wurde 1635 vom Senat von Rom bestellt.

79, 81 Chor der Kirche von Santa Bibiana, Rom, mit der Statue der Heiligen (gegenüber) über dem Altar

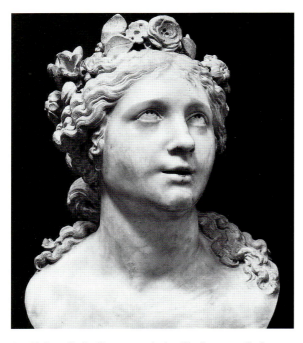

80 *Erlöste Seele*, Gegenstück der *Verdammten Seele* (Abb. 71); hier zeigt sich ein für Bernini charakteristischer Ausdruck zur Darstellung einer himmlischen Vision.

sichtbar; der lange goldene Palmwedel leitet den Blick aufwärts – wie auch die Heilige nach oben in den Himmel schaut.

Die Hauptansicht von vorn erscheint im Brennpunkt des Marmorgebälks und der antiken Säulen. In der Nische hebt das Horizontalgesims wiederum den Palmwedel und Bibianas erhobene Hand hervor. Vom rechten Seitenschiff aus hat man ihr Gesicht beinahe frontal vor sich, ihre Hand fast im Profil; der Kopf steht nun im Mittelpunkt der ausstrahlenden Kehlen der Muschel.[5] Das vorgestreckte Knie wird durch Falten und Säume des Mantels unterstrichen; sie treten allmählich aus dem Schatten heraus bis zu dem Punkt, wo Bibiana mit ihrer linken Hand den Mantel über dem Knie rafft.

Die Ausführung der Statue dauerte fast zwei Jahre, vom August 1624, als Bernini den Betrag für den Marmorblock erhielt, bis Juli 1626, als die Restzahlung erfolgte.[6] Finelli wurden einige Partien übertragen; vor allem der Lorbeerzweig zu Füßen der Martersäule erinnert an die Lorbeerblätter der Gruppe *Apollo und Daphne*, die zur selben Zeit vollendet wurde.

Die ziemlich lange Arbeitszeit kann an technischen Problemen gelegen haben, wie der sorgfältigen Justierung der Statue an ihrem Standort, bei dem zum ersten Mal eine verdeckte Lichtquelle berücksichtigt werden mußte. Wiederum gibt uns Baldinuccis Bericht Aufschluß:

Der Papst hatte die stolze, ehrgeizige Vorstellung, Rom werde unter seinem Pontifikat einen zweiten Michelangelo hervorbringen. Sein Ehrgeiz wuchs noch höher, denn ihn beschäftigte schon die großartige Idee für den Hochaltar von Sankt Peter an der Stelle, die wir die Confessio nennen, und für die Ausmalung der Benediktionsloggia. Der Papst teilte daher Bernini mit, es sei sein Wunsch, daß er, Bernini, einen großen Teil seiner Zeit dem Studium von Architektur und Malerei widme, damit er auch diese Gattungen mit Auszeichnung beherrsche und mit seinen anderen Tugenden vereinen könne.
Er studierte bei keinen anderen Lehrern als den antiken Statuen und Bauten von Rom. [...] Während eines Zeitraums von zwei aufeinanderfolgenden Jahren widmete er sich der Malerei, um Erfahrung in der Behandlung von Farbe zu sammeln; die großen Probleme der Zeichnung hatte er schon durch gründliches Studium gemeistert. Während dieser Periode malte er, ohne das Studium der Architektur zu vernachlässigen, eine große Zahl von Bildern, große und kleine, die heute ihre glänzenden Qualitäten in Roms berühmtesten Galerien und an anderen würdigen Plätzen zeigen.

Einige dieser Gemälde sind identifiziert worden; sie lassen Begabung, wenn nicht Brillanz erkennen.

Die Peterskirche beherbergt zwei Marmorskulpturen Berninis, die am sinnvollsten außerhalb der chronologischen Folge zu besprechen sind, also getrennt von den Hauptwerken für Vierung, Schiff und Chor, die Bernini viele Jahre beschäftigten und die später im Zusammenhang vorgeführt werden.

Der Bibiana am nähesten verwandt ist eine andere alleinstehende Frauenstatue, die zu einem zehn Jahre später geschaffenen Wandgrab gehört: die Figur der Markgräfin

65

85

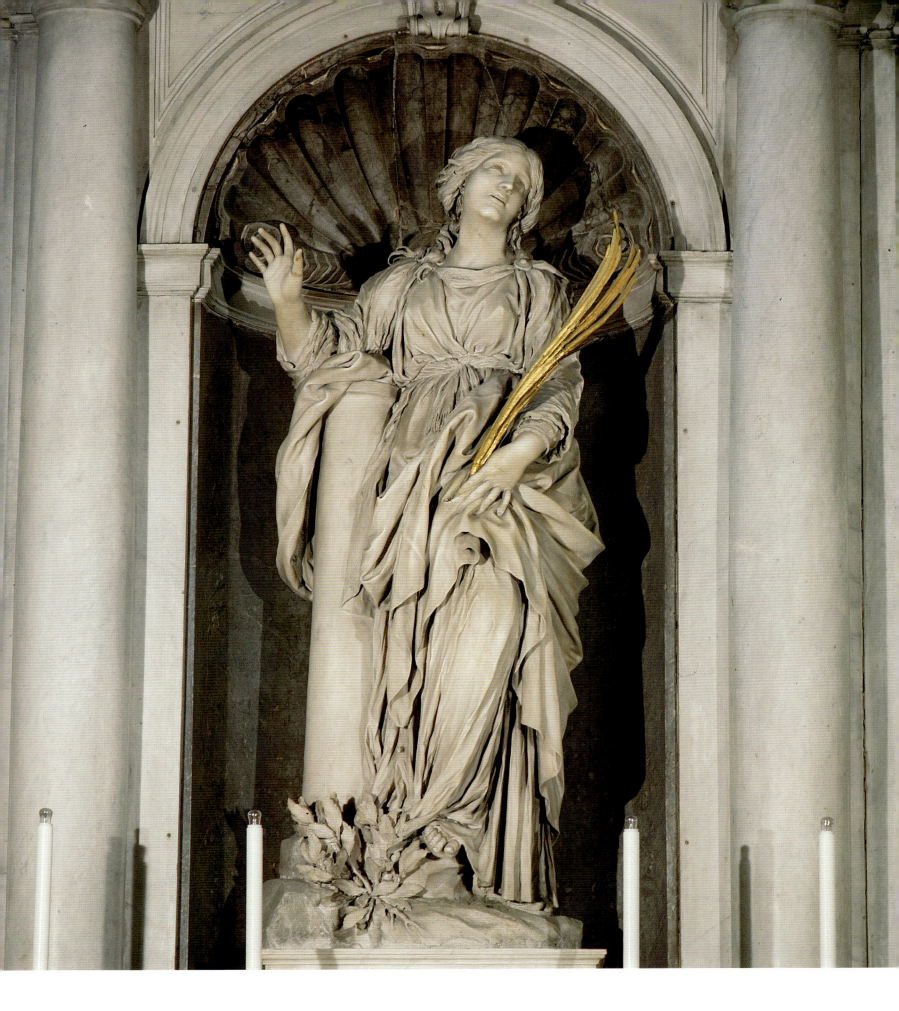

82 Berninis endgültiges Modell für das Monument der Markgräfin Mathilde, eine von mehreren in Bronze gegossenen Kopien.

Mathilde von Tuszien (1046-1115).[7] Sie war von besonderer Bedeutung für das Papsttum, da sie ihren ganzen Besitz dem Heiligen Stuhl vermacht hatte, und für die Barberini, weil sie wie diese aus Florenz stammte. Papst Urban VIII. hatte 1633 ihre sterblichen Überreste nach Rom bringen lassen, um sie mit gehörigem Pomp in Sankt Peter zu bestatten, und gab ein prunkvolles Grabmal bei Bernini in Auftrag.

Die Lage des Monuments im dämmrigen rechten Seitenschiff stellte den Bildhauer vor die Aufgabe, das dort gegebene natürliche Licht so gut wie möglich auszunutzen, wobei es wie im Fall der *Heiligen Bibiana* von links einfällt. Aus dieser Richtung wirkt Mathildes Gesicht als Silhouette vor den Profilen der Bogenrahmung, während ihr Zepter weit über den Kopf des Betrachters hinausragt. Aus einer vorbereitenden lavierten Federskizze geht hervor, daß Bernini von Anfang an unter der Figur einen trapezförmigen Sarkophag mit der Darstellung eines historischen Ereignisses plante. Der Sarg sollte eine aufwendige Bekrönung mit einem gebrochenen Volutengiebel bekommen, darunter eine hohe Kartusche mit den sitzenden Figuren des »Glaubens« und der »Gerechtigkeit«. Diese Allegorien sind auf zwei kniende Putten

reduziert worden zugunsten der Grabstatue, die dadurch wesentlich mehr Platz erhielt. In der endgültigen Ausführung scheint die Gräfin eben königlich hinauszutreten aus der dunklen, in grau geädertem Marmor gehauenen Nische, die im Verhältnis zu ihr nicht größer wirkt als eine kleine rundbogige Tür.

Es sind einige Bronzeabgüsse nach einer kleinen Figur der Gräfin erhalten, die man als Berninis endgültiges Vorbereitungsmodell ansehen darf. Die Statuetten sind zwar nicht sehr fein ziseliert, sie zeigen aber jene Spuren, die für Berninis Bearbeitung von feuchtem Ton mit gezahnten Holzwerkzeugen charakteristisch sind.[8] Eine der Bronzestatuetten, vermutlich ein Geschenk an Maffeo, ist noch immer in der Sammlung Barberini. Wie stets bei *bozzetti* seit Cellinis und Giambolognas Zeit sind die Proportionen schlanker als in der Ausführung, so daß die endgültige Figur im Vergleich zum Modell gedrungen wirkt. Die wesentlichen Züge stimmen aber überein: der Kontrapost und der Faltenwurf, auch das – symbolisch gemeinte – schwere Gewicht der päpstlichen Tiara und der Petrusschlüssel wie der deshalb weit ausladende linke Ellbogen. Er bildet das Gegengewicht zu dem ausgestreckten anderen Arm, der das weit über den Marmorblock hinausgestreckte Zepter hält. Dem Gesicht Mathildes – einem symbolischen Porträt, da die Dargestellte längst tot war – gab Bernini die Gelassenheit einer altrömischen Matrone. Dieser Eindruck wird noch durch die an Juno gemahnende üppige Brust verstärkt.

Die Meißelarbeit wurde vorwiegend von Gehilfen ausgeführt, deren Namen bekannt sind. Allerdings erklärte Bernini in einem Dokument von 1644, er habe selbst folgendes beigetragen: kleine und große Zeichnungen; Modelle für die dekorative Umrandung; Modelle aller Figuren; sowie die letzte Überarbeitung aller Figuren, vor allem der Statue der Gräfin, »die fast gänzlich von ihm ist, denn sie enthält keine Partie, die er nicht überarbeitet und vollendet hätte«. Es gibt gewiß feine Stellen, wie das weiche Leinen des Ärmels, das zum Teil roh belassen, zum Teil durch zufällige Meißelschläge belebt ist, so daß senkrechte Schattenstreifen entstehen. Doch der Augenschein bestätigt nicht Berninis Behauptungen; das erzählende Relief z. B. ist nicht sehr sorgfältig ausgeführt.[9]

Berninis nächstes Marmorwerk für Sankt Peter war ebenfalls ein Auftrag Papst Urbans von 1633. Thema war der Befehl, den Christus nach der Auferstehung Petrus gegeben hatte (Johannes XXI, 15-19), »Weide meine Schafe« (»*Pasce oves meas*«)[10], also eine der Grundlagen des Papsttums, die auch als wesentlich die Idee der Vergebung enthält, da Petrus den Heiland am Vorabend der Kreuzigung dreimal verleugnet hatte. Die Szene sollte in einem riesigen Marmorrelief über der Eingangstür der Basilika dargestellt werden, zunächst innen im Schiff, wo sie sich unter der *Navicella* befand, dem aus Alt-Sankt-Peter stammenden Mosaik Giottos mit dem

83, 84 Vorbereitende Skizzen für das Relief *Weide meine Schafe*, Museum der bildenden Künste, Leipzig: In der oberen wendet sich Christus von Petrus ab, wohingegen er sich in der unteren Petrus zuneigt, wie auch im endgültigen Relief über dem Hauptportal von Sankt Peter (rechts).

verwandten Thema des »Sturms auf dem See Genezareth«. Bernini selbst versetzte das Relief später auf die Außenseite über das Portal unter dem großen Portikus. Hier symbolisiert es die Rolle der Kirche, die Pilger willkommen zu heißen, die in den Schafen verkörpert sind, die links im Vordergrund grasen.

Für das Relief *Weide meine Schafe* haben sich drei Vorstudien erhalten.[11] Der Künstler konzentrierte sich anfangs auf die zwei Hauptfiguren, so auf den am Boden knienden Petrus, der die Hände vor der Brust faltet und zu seinem Herrn aufblickt. Diese Figur wurde in der Endfassung im großen und ganzen beibehalten; allerdings löst der Künstler die Hände und gibt sie auf der Brust liegend wieder, als wolle Petrus Jesus sein Herz öffnen. Er stemmt sich gegen das Gewicht der ihm übertragenen Bürde mit dem ausgestreckten linken Bein und dem zur Erde gepreßten Fuß, der vom senkrechten Rahmen überschnitten wird. Dagegen schwingt die Gestalt Christi im ersten Entwurf von Petrus weg und blickt nur über die Schulter zu ihm zurück.

Bernini erkannte aber, daß es passender wäre, wenn der Heiland engeren »Körperkontakt« mit seinem Jünger aufnähme. So drehte er auf der unteren Zeichnung Christus um, damit dieser sich dem knienden Petrus zuwende. Doch wohin gehen Jesu Arme? Was wie eine rasende Zusammenballung von Federstrichen aussieht, ist in Wirklichkeit eine Folge ver-

schiedener Möglichkeiten, besonders im linken Arm Jesu: Jesus könnte Petrus ein Zeichen geben, ihn fürsorglich an der Schulter umfassen oder unten am Ellbogen berühren. Als Alternative ist zu denken, daß Jesus diesen Arm vor dem eigenen Körper ausstreckt und so symbolisch auf die Herde weist. Diese letzte Position wurde der Ausführung zugrunde gelegt, bei der der linke Arm in Faltenknäuel eingewickelt ist. Der daneben senkrecht hinabfallende Mantel Christi schafft einen Einschnitt zwischen den zwei Hauptfiguren. Die Trennung, die durch einen Baumstumpf im Hintergrund unterstrichen wird, entspricht einer Naht zwischen zwei aneinanderstoßenden Marmorblöcken; denn das riesige Relief mußte aus drei Marmortafeln zusammengesetzt werden. Hinter Petrus wächst dunkler Wald auf, ein Kontrast zu der offenen Landschaft links. Hier heben sich im Mittelgrund die Silhouetten mehrerer Jünger ab, die schon in der zweiten Skizze angedeutet waren. Gewand und Haltung Christi stehen dem Modell für die *Markgräfin Mathilde* nahe. Außerdem ähneln sie einem anderen Modell, das Bernini kurz vorher geformt hatte: der Studie für seinen Marmorkoloß des *Heiligen Longinus*. Nachdem 1633 Anfangszahlungen für das Relief geleistet worden waren, zog sich die Ausführung wegen vielfältiger Ablenkungen über Jahre hin; 1639-46 arbeiteten Gehilfen daran. Bernini nahm den Entwurf fünfzehn Jahre später für die Rückseite der *Cathedra Petri* wieder auf.

118

137

Der Künstler erhielt noch einige andere Aufträge zu Ehren der Barberini. Sie bestehen aus kunstvollen Rahmen für rühmende Inschriften, die die innere Westwand der Pfarrkirche von Rom beherrschen, des neben dem Kapitol gelegenen Gotteshauses Santa Maria in Aracoeli. Der erste Auftrag ergab

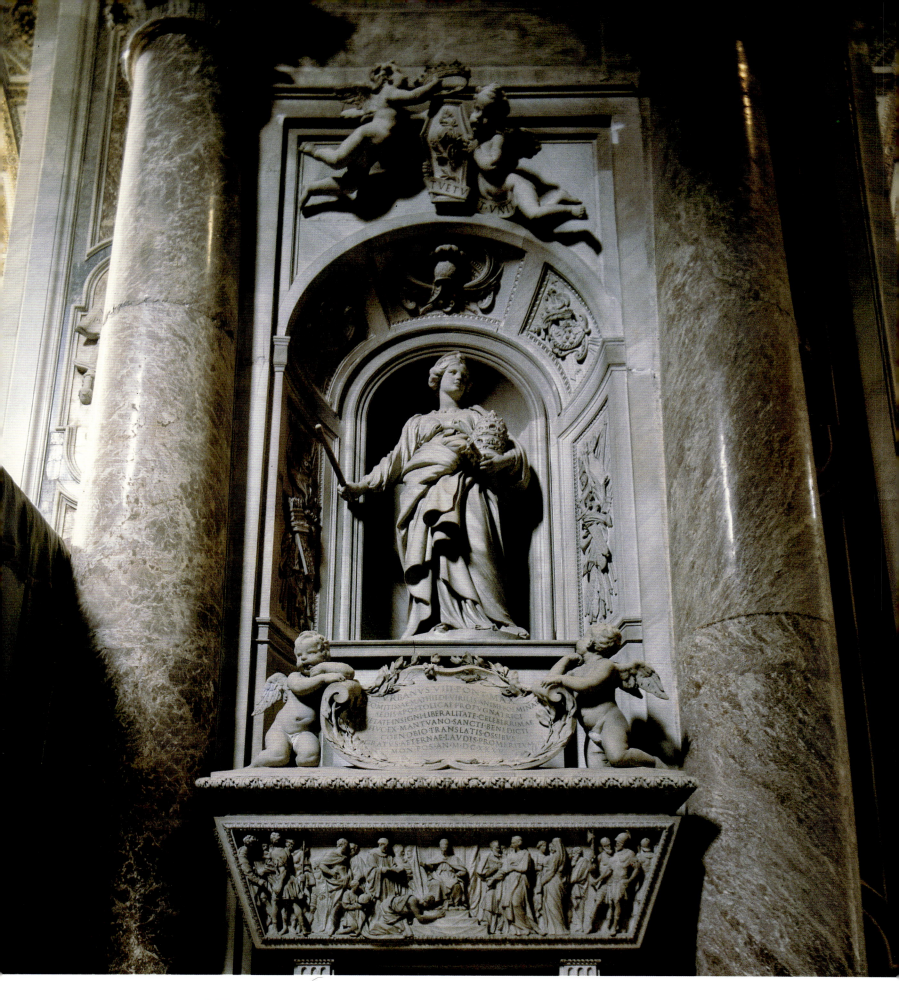

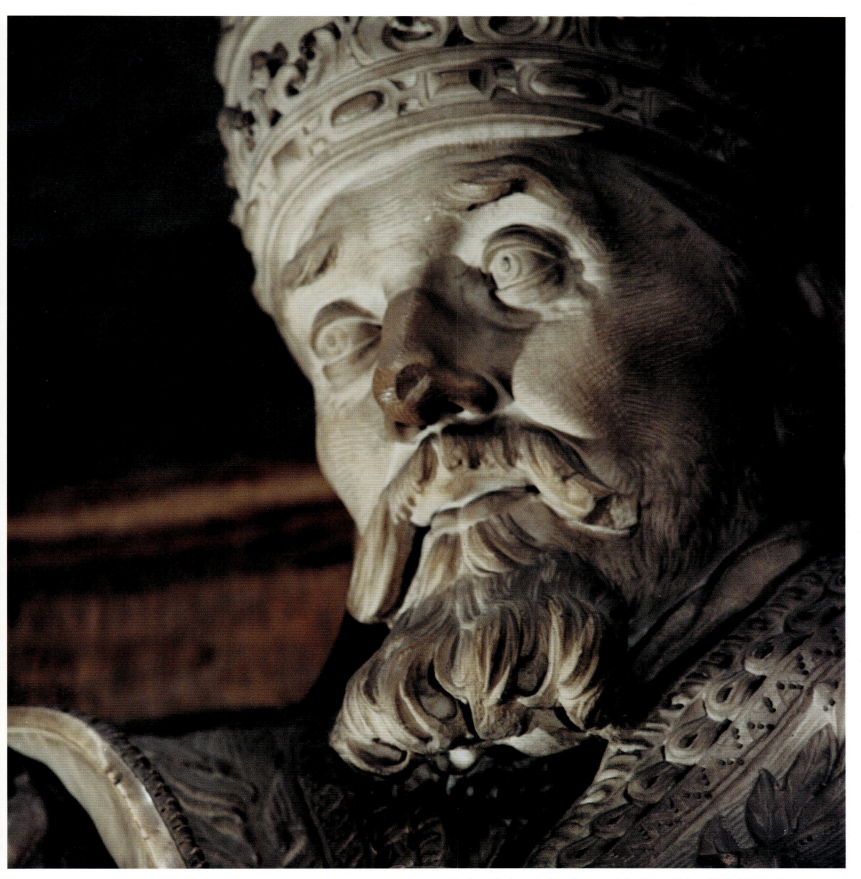

86 Ausschnitt aus dem Denkmal für Papst Urban VIII. (Abb. 78)

85 Grabmal für die Markgräfin Mathilde von Tuszien, Sankt Peter,
Rom; der Sarkophag wurde von Stefano Speranza gemeißelt.

87 Denkmal für Carlo Barberini, Santa Maria in Aracoeli, Rom

88 Vorbereitende Skizze zum Denkmal für Carlo Barberini,
Museum der bildenden Künste, Leipzig

89 Terrakottamodell der »Triumphierenden Kirche«,
Teil des Denkmals für Carlo Barberini, Fogg Museum of Art,
Cambridge, Mass.

sich aus dem Tod von Urbans Bruder Carlo, dem General der päpstlichen Truppen, der 1630 starb. Er wurde durch ein glänzendes Begräbnis in Santa Maria in Aracoeli geehrt. Bernini entwarf dafür einen prunkvollen Katafalk, dessen Aussehen wir aus einer detaillierten Zeichnung kennen. Dennoch wurde Carlo schließlich in der Barberini-Kapelle in Sant' Andrea della Valle begraben.

Das Denkmal für Carlo Barberini besteht aus einer großen, unregelmäßig geformten Kartusche mit leicht aufgerollten Rändern,[12] die an ein Stück Leder oder an Teig erinnern. (Bernini rühmte sich an anderer Stelle, bei ihm habe sich Marmor so formbar wie Teig erwiesen.) Oben zeigt die Kartusche einen Schild mit dem Wappen des Toten und eine Krone; unten springt ein schwermütiger Totenschädel weit aus der Wand vor. Über der Inschrifttafel rahmen zwei überlebensgroße Frauenfiguren das Wappen (entfernt erinnern sie an Michelangelos »Tageszeiten« auf den Medici-Gräbern). Sie stellen die »Kämpfende Kirche« und die »Triumphierende Kirche« (oder Soldatentugend) dar. Für die rechte, die triumphierende Figur, existiert eine frisch und kraftvoll modellierte Terrakottastudie, die auf Berninis persönliche Beschäftigung mit dieser Figur deutet.[13] Sie ist von einem Katafalk abgeleitet, den man kurzzeitig zur Unterbringung von Carlos Überresten im Dom von Ferrara errichtet hatte.[14] Die andere Allegorie ist das Werk eines Gehilfen. Eine Skizze auf Papier zeigt zwei Variationen eines traditionelleren Schemas: eine rechteckige, durch Riemenwerk gerahmte Platte, die von Personifikationen des »Ruhms« flankiert wird. Das Denkmal muß sofort ausgeführt worden sein, denn Bernini erhielt bereits am 30. September 1630 das ganze Honorar in Höhe von 500 Scudi, eine großzügige Entlohnung, die seinen persönlichen Einsatz widerspiegelt. Außerdem bekam der Bild-

89, 37

90 Denkmal, das an die Rückkehr Urbinos in den Kirchenstaat erinnert, Santa Maria in Aracoeli, Rom. Es wurde von Bernini entworfen, jedoch nicht von ihm ausgeführt.

hauer den Auftrag zu einem Porträtkopf Carlos, der auf einen antiken Torso Julius Caesars in Feldherrntracht gesetzt und im Konservatorenpalast aufgestellt werden sollte.[15]

Der zweite Auftrag für Santa Maria in Aracoeli bedeckte die ganze Breite der Westwand über dem Denkmal für Carlo Barberini. 1634 beschloß der Senat von Rom, in einem Denkmal an die Rückkehr Urbinos in den Kirchenstaat und an andere Verdienste Papst Urbans für die Stadt Rom zu erinnern.[16] Bernini wurden für das Relief nur klägliche 100 Scudi gezahlt. Das läßt erkennen, daß er an der Ausführung kaum beteiligt war, so daß das Werk entsprechend weniger qualitätvoll ausgefallen ist. Der Entwurf aber stammt von ihm. Das ergibt sich unmißverständlich aus der genialen Einbeziehung der in der Fassade vorhandenen Fensterrose: Ihr Umriß wurde für den Anblick von innen maskiert und in einen Wappenschild mit farbigem Glas verwandelt, in dem die Barberini-Bienen golden vor blauem Grund erscheinen, »als flögen sie durch die Luft« (Baldinucci).

Außerdem bestellte der Senat von Rom 1635 bei Bernini ein kolossales Marmordenkmal Papst Urbans VIII. in der alt-

ehrwürdigen Form des Thronenden, der den Segen erteilt.[17] Die Komposition ist eng verwandt mit der Figur, die Bernini für das Grabmal des Papstes modelliert hatte und die um 1630 in Bronze gegossen wurde. Obwohl oft unbeachtet gelassen und schlecht beurteilt, ist die Marmorfigur meisterhaft ausgeführt, und die Bravour einiger Details deuten auf die persönliche Beteiligung Berninis neben der von Gehilfen hin. Wer außer ihm selbst wäre wohl so kühn gewesen, im Gesicht des Papstes die Spuren des Klauenmeißels sichtbar zu lassen? Dieser bewußte Verzicht auf die letzte Verfeinerung belebt die Statue ebenso wie die Kolossalfigur des *Heiligen Longinus.*

147

120

78, 86

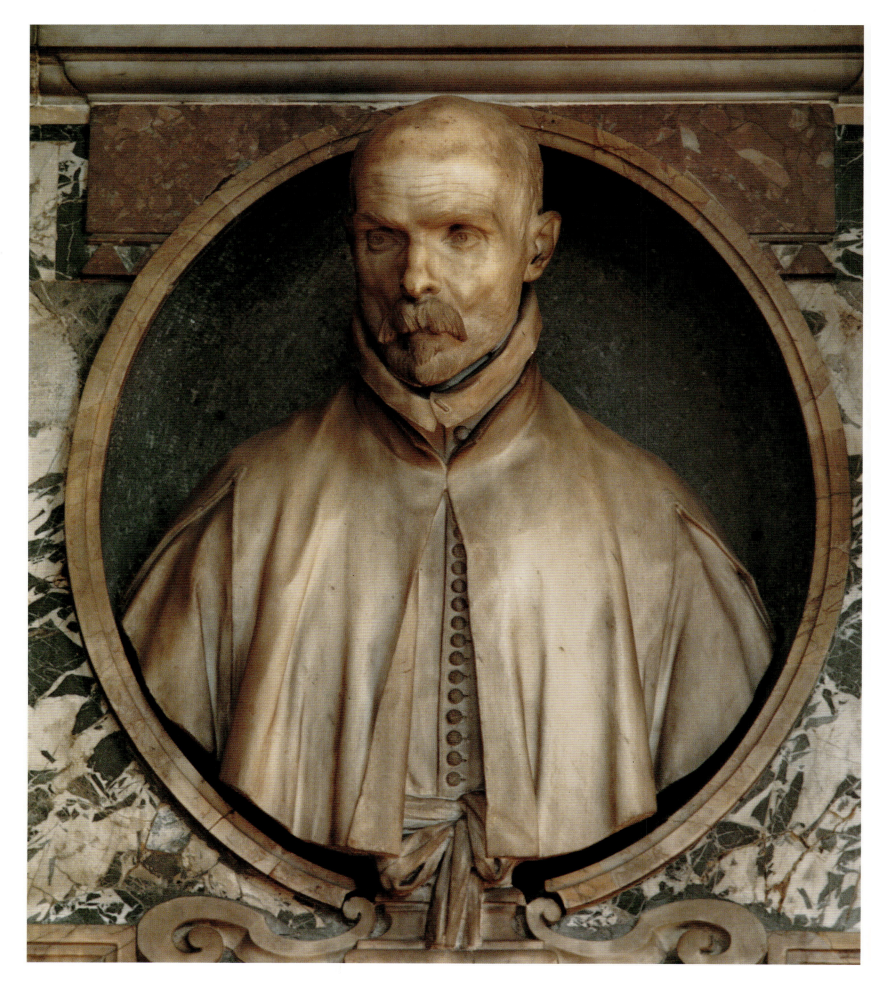

5. Päpste und Prälaten: die reifen Porträts

Das ist der versteinerte Montoya
Unbekannter Kardinal, 1622

Ehe wir Papst Urbans VIII. großartige Aufträge für Sankt Peter betrachten, müssen wir zu den Porträts abschweifen – unter ihnen auch Bildnisse Urbans –, mit denen Bernini Jahr für Jahr sein Œuvre bereicherte.

Baldinucci hat hierzu eine der beliebtesten Anekdoten über den Künstler erzählt:

Wenig später beschloß Pedro de Foix Montoya, sein Grabmal mit seinem eigenen, in Marmor gemeißelten Porträt für die Kirche San Giocomo degli Spagnuoli in Auftrag zu geben […] Bernini machte ein so lebensnahes Porträt von ihm, daß jeder von uns verblüfft war. Als das Werk an seinem Platz aufgestellt war, kamen viele Kardinäle und andere Prälaten ausdrücklich zu dem Zweck in die Kirche, ein so schönes Werk anzuschauen. Einer von ihnen sagte: »Das ist der versteinerte Montoya«. Er hatte kaum zu Ende gesprochen, als Montoya selbst erschien. Kardinal Maffeo Barberini, der spätere Papst Urban VIII., der sich unter den Kardinälen befand, ging ihm entgegen, berührte ihn und sagte: »Das ist das Porträt des Monsignor Montoya«, und, sich zu der Statue umwendend, »und das ist der Monsignor Montoya«.

Die Büste wurde um 1622 gemeißelt, lange vor dem Tod des spanischen Juristen im Jahre 1630.[1] Bernini verstand es jetzt meisterhaft, den Gesichtsausdruck zu erfassen und unter Fleisch und Muskeln den Knochenbau anzudeuten, nicht nur im kahlen Schädel, sondern auch in den Augenhöhlen, an Wangenknochen und Nase. Die Augen stehen weit auseinander; sie liegen in tiefen Höhlen unter überhängenden Brauen. Dies zeigt das vorgerückte Alter des Dargestellten, aber auch seine geistigen Fähigkeiten: die hohe, leicht gerunzelte Stirn weist auf tiefes Nachdenken und Konzentration hin. Die Augen Montoyas sind etwas nach rechts gerichtet. Sorgfältig sind Iriden und Pupillen ausgemeißelt, während ein Marmorstückchen darüber als Glanzlicht stehen gelassen ist – ähnlich wie in der zweiten Büste Papst Pauls V., im Porträt Papst Gregors XV. und bei der Figur der Proserpina.

Feinfühlig und aufmerksam steht der eiförmige Kopf im festen Rahmen des gestärkten Kragens. Die Schultern unterstreichen den Eindruck von Bewegung: die eine tritt leicht vor den ovalen Rahmen vor, die andere zurück, und die unterschiedliche Höhe der Ärmelausschnitte verstärkt diese Asymmetrie. Die geknotete Schärpe, die den Sockel halb verdeckt, mildert den krassen Gegensatz zwischen dem strengen Rahmen und der Büste. Die Diagonalen der Schleife schaffen

eine Verbindung zu den unten liegenden Voluten, die wie bandartige Fortsätze der Schärpe wirken.

Wie Bernini das dünne Kopfhaar von den rasierten Stoppeln auf den verhärmten Wangen unterscheidet, und davon wieder die steiferen Borsten des Schnauzbarts, ist überwältigend. Als Joshua Reynolds 1751 Rom besuchte, notierte er mit dem geübten Auge des Fachmanns:[2]

Der Marmor ist so wundervoll bearbeitet, daß er wie echtes Fleisch erscheint; die mit Haar bedeckte Oberlippe hat all die Leichtigkeit der Natur. Er hat ein eingefallenes, mageres Gesicht, aber sehr viel Geist im Blick. Diese Büste steht gewiß in keiner Hinsicht dem Besten der Antike nach: ich jedenfalls kenne keine, die ihr meiner Ansicht nach gleichkommt. Es hieß, sie sei so wunderbar ähnlich (bei dem starken Charakter, den sie anschaulich macht, glaubt man das ohne weiteres), daß die, die ihn kannten, zu sagen pflegten, es sei Montoya in Stein.

Interessant, wie Reynolds fortfährt:

Auch in der Sakristei befinden sich zwei Köpfe desselben Meisters – einer stellt eine *Verdammte Seele* dar –, sie sind großartig im Ausdruck wie in der Behandlung des Marmors. Im Antlitz der Erstgenannten hat der Bildhauer alle Süße und vollkommene Glückseligkeit ausgedrückt, die man sich vorstellen kann.

Bernini hatte wirklich für Montoya – vielleicht einige Jahre vor dem Porträt – dieses Paar christlicher Allegorien gemeißelt und dabei womöglich einen Spiegel benutzt, um sein eigenes Aussehen im Schmerz für die *Verdammte Seele* einzufangen. Die Büsten könnten für Montoyas Grab geplant gewesen sein, auch wenn sie nicht eingefügt wurden.[3] Bernini benutzte bewußt, wie Irving Lavin dargelegt hat, die heidnische, traditionell der Wiedergabe von Menschen dienende Form der Büste für einen christlichen Zweck, um die beiden Pole der menschlichen Natur, das Gute und das Böse, abstrahiert zu verkörpern. Die Versenkung in den Tod und die Vorbereitung auf ihn waren eine verbreitete geistige Übung, die den Gläubigen seit dem späten Mittelalter auferlegt wurde, und verschiedene Handbücher (einige davon mit Holzschnitten, später mit Kupferstichen illustriert) waren erschienen, um die Kunst des »guten Sterbens« zu lehren. Während der Gegenreformation war dies vor allem ein Anliegen der Jesuiten, und Kardinal Robert Bellarmin schrieb darüber in seinem *Kleinen Katechismus*.[4] Berninis allegorische Büsten sind fest verankert in der Tradition der Jesuiten, zu deren Anhängern auch er zählte.

91 Büste des Pedro de Foix Montoya, Santa Maria in Monserrato, Rom

92 Denkmal des Kardinals Robert Bellarmin, Il Gesù, Rom

chen. Sein leidender Ausdruck, der fest auf ein Ziel gerichtete Blick und nicht zuletzt die kaum geöffneten Lippen erzeugen jenen Eindruck »sprechender Ähnlichkeit«, für den der Bildhauer bald berühmt wurde. Die knapp umrissene Fältelung von Amikt und Albe, die schwere, mit steifen Goldfäden bestickte Kasel, die mit einem Cherubkopf geschmückte Schließe und sogar der weichschwingende Kartuschenrahmen am Sockel – all dies schafft einen prunkvollen Rahmen für den vornehmen Kopf. Die andere Büste aus jener Zeit stellt den Adligen und Wohltäter des Florentiner Hospitals in Rom, Antonio Cepparelli, dar. Er starb im April 1624. Hier wandte 32 Bernini wieder den Kunstgriff an, den Mund leicht zu öffnen, als ob der Porträtierte eben gesprochen hätte.

Unter den Büsten der frühen 20er Jahre zeigt eine Kardinal Alessandro Damasceni-Peretti Montalto (1571-1623), den Großneffen Papst Sixtus' V. (1585-90).[7] Er war ein großer Kunstförderer und hatte bei Bernini kurz vor seinem Tod die Gruppe *Neptun und Triton* in Auftrag gegeben. Die Büste 248 stand auf einem vergoldeten Holzsockel nahe der Halle des Piano nobile im Palazzo Peretti.[8] Die Erben könnten sie aber für ein Grabmal des Kardinals in der Kapelle seines Großonkels Papst Sixtus' V. in Santa Maria Maggiore gedacht haben,

Kurz darauf schuf er eine Figur in Dreiviertelansicht von eben jenem Kardinal Bellarmin, der im September 1621 gestorben war. Das Porträt war für das Grabmal des Kardinals in der römischen Kirche Il Gesù bestimmt, ein Projekt, das durch Papst Gregor XV. und Kardinal Odoardo Farnese gefördert wurde.[5] Bernini zeigte den Verstorbenen im Gebet, wie es in französischen Grabmälern üblich war, gab ihm aber ein lebendiges Aussehen, nicht zuletzt durch sein betontes Herausrücken aus der Mittelachse. Bellarmins Kopf und Oberkörper wenden sich zur Linken des Betrachters, unterstützt von den Schultern, während als Ausgleich die im Gebet gefalteten Hände nach rechts verschoben sind. Das dünne, dicht gefältelte Leinen der Albe, das Bernini durch matte gemeißelte Linien charakterisiert hat, steht in wirkungsvollem Gegensatz zum schimmernden Satin des Capes, das auf Hochglanz poliert ist.

65 Während der Arbeit an *Apollo und Daphne* schuf der Künstler zwei Büsten: die eine für François Escoublau de Sourdis,
333 den französischen Kardinal, der die Schönheit der Daphne mißbilligt hatte, als er Kardinal Barberini zur Besichtigung der Gruppe begleitete.[6] Obgleich weniger bekannt und seltener photographiert als andere Werke des Meisters, ist diese Büste doch den übrigen Porträts ebenbürtig und vor allem derjenigen des regierenden Papstes Gregor XV. verwandt. Begeistert modellierte Bernini die borstigen, zerzausten Haare, die buschigen Augenbrauen, den sorgfältig geschnittenen Schnurr- und Kinnbart dieses edlen, dynamischen Geistli-

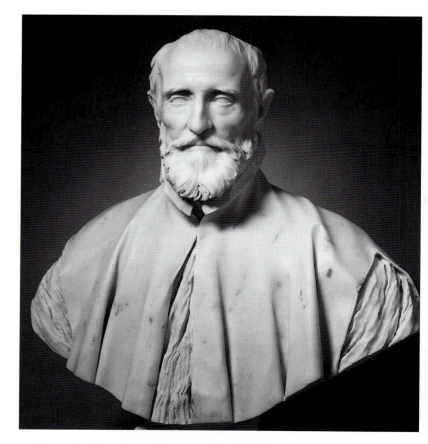

93 Büste des Monsignore Francesco Barberini, National Gallery of Art, Washington D. C.

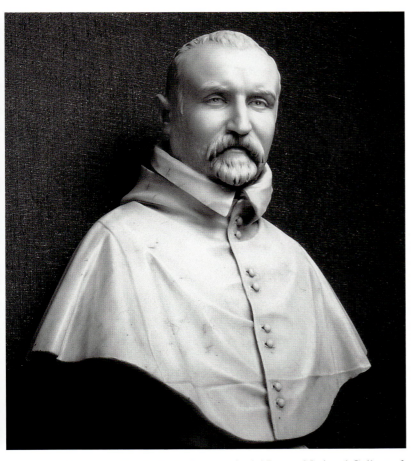

94 Büste des Kardinals Carlo Antonio dal Pozzo, National Gallery of Scotland, Edinburgh

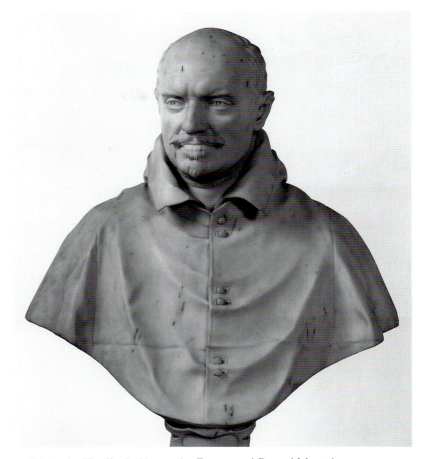

95 Büste des Kardinals Alessandro Damasceni-Peretti Montalto, Hamburger Kunsthalle, Hamburg

das allerdings nie verwirklicht wurde. Die Familie Bernini dürfte reges Interesse an einem solchen Plan gehabt haben, hatte doch Pietro ein großes erzählendes Relief für diese Kapelle gemeißelt. Außerdem lagen sein Haus und Studio nahe der Apsis der Kirche.

Zeitlich in die Nähe der Montalto-Büste muß wegen verwandter technischer Details – wie der Augenwiedergabe – das Porträt von Carlo Antonio dal Pozzo gesetzt werden, des Erzbischofs von Pisa, der in Gianlorenzos Jugend 1607 gestorben war.[9] Ein ähnliches Datum kann für eine noch majestätischere Büste angenommen werden: die des Monsignore Francesco Barberini, des Onkels Papst Urbans VIII. Da beide Büsten postume Porträts sind, bezeugen sie Berninis Begabung, Menschen zu verlebendigen, denen er nie begegnet war und deren Aussehen er nur aus so dürftigen Quellen wie Bildern, Stichen oder Totenmasken erschließen konnte.

Besonders überzeugend ist in beiden Büsten die Behandlung der Haare. Bernini ließ den Meißel so auf dem Marmor spielen wie ein Barbier das Rasiermesser auf wirklichem Haar. Die Barthaare sind mit Reihen winziger Bohrlöcher, unterbrochen durch erhabene Teile, charakterisiert, um durch die entstehenden Zwischentöne graue Farbe anzudeuten. Die feinen Abstufungen der Schatten, je nachdem, wie sich die Haut über dem Knochenbau spannt, sind sogar in guten – nicht überbelichteten – Photographien zu erkennen.

Ein anderes Mitglied der Familie Barberini, die hübsche, verheiratete Nichte Papst Urbans, Maria Duglioli, die 1621 früh verstarb, war Gegenstand eines der bezauberndsten Porträts des Künstlers. Bei der Meißelung des einzigartigen Spitzenkragens von Marias modischer Kleidung soll Giuliano Finelli wieder Bernini assistiert haben, wie es bereits bei *Apollo und Daphne* und der *Heiligen Bibiana* der Fall gewesen war. Dies kann nur geschehen sein, nachdem Finelli 1622 in die Bernini-Werkstatt eingetreten war. Die Büste wurde 1627 in den Palazzo Barberini geliefert. Sie wird im Kapitel über Berninis Technik ausführlicher behandelt.

In einer Büste aus derselben Periode – sie wurde Mitte 1623 modelliert – scheint der geistvolle Bildhauer eine Karikatur, wie er sie gern aufs Papier warf, ins Dreidimensionale übersetzt zu haben: das Porträt eines beleibten Soldaten mit Schnauzbart, Paolo Giordano II. Orsini, Herzog von Bracciano. Die originale Fassung, die im September 1624 in Bronze gegossen wurde, könnte unterlebensgroß gewesen sein, denn der Gießer Sebastiani erhielt nur 25 Scudi für seine Arbeit. Es existieren drei leicht voneinander differierende kleine Bronzebüsten von Paolo Giordano; allerdings ist eine von ihnen nachweislich das Werk eines anderes Gießers, des Medailleurs Cormano. Alle drei scheinen das Porträt Berninis zu wiederholen, wie ihre Ähnlichkeit mit einer späteren, lebensgroßen Version in Marmor nahelegt, die sich noch im Schloß

388

65, 81

341

96, 97 Skizze in schwarzer Kreide (links) von Kardinal Scipione Borghese, Pierpont Morgan Library, New York. Die Karikatur Borgheses (rechts) ist in wenigen kraftvollen Federstrichen angelegt, Biblioteca Vaticana.

98 Büste des Kardinals Scipione Borghese, Villa Borghese, Rom

von Bracciano befindet.[10] Der Dargestellte ähnelt überraschenderweise einem Buffo. Daß der Herzog – ebenso überraschend – sein Porträt akzeptierte, lag daran, daß er Berninis bissigen Humor teilte und sich selbst mit dem Zeichnen von Karikaturen die Zeit vertrieb. Wir erfahren dies aus einem Gedicht von ihm, das ein Gelage von 1648 beschreibt; an ihm nahm auch Bernini teil, den Orsini den »animator di marmi« (den Mann, der Marmorstücken Leben verleiht) taufte. Daß der Bildhauer auf so vertrautem Fuß mit dem Herzog stand, beweist seinen errungenen sozialen Rang, der den eines bloßen Künstlers weit überstieg.

Nun folgen die entscheidenden Porträts in Berninis Laufbahn, nämlich die seiner leidenschaftlichsten Förderer. Baldinucci ergötzt uns mit einer klassischen Geschichte:

Dann meißelte der Künstler das Porträt des Kardinals Scipione Borghese, des Neffen des Papstes. Dieses schöne Werk war beinahe vollendet, als ein Mißgeschick passierte: ein Riß durchzog im Marmor die ganze Stirn. Bernini, der sehr kühn war und schon eine bewundernswerte Kenntnis im Bearbeiten von Marmor hatte, wollte sich und den Kardinal von der Verlegenheit befreien, die aus solch einem Umstand entstehen mußte. Er nahm daher ein genügend großes Stück Marmor von besonderer Qualität, das heimlich zu ihm gebracht worden war. Ohne einer Menschenseele etwas davon zu sagen, arbeitete er fünfzehn Nächte (mehr Zeit stand ihm für diese ermüdende Aufgabe nicht zur Verfügung) an einer neuen Büste, die der ersten genau glich und nicht ein Jota weniger schön war. Er ließ dann die erste Büste in sein Studio transportieren, wohl verpackt, so daß niemand in seinem Haushalt sie hätte sehen können. Dann wartete er, daß der Kardinal käme, um sich das fertige Werk anzusehen. Schließlich erschien der Herr und betrachtete das erste Porträt, dessen Schaden im polierten Zustand noch auffälliger und entstellender wirkte. Der Kardinal war sehr erregt, verbarg aber seine Reaktion, um Bernini nicht zu verletzen. Der schlaue Künstler gab indessen

vor, die Enttäuschung des Kardinals nicht bemerkt zu haben; und da die Erleichterung desto größer ist, je stärker das Leiden war, hielt er den Kardinal noch eine Weile mit Gesprächen hin, ehe er endlich das andere schöne Porträt aufdeckte. Die Freude, die der Prälat bekundete, als er das zweite Porträt ohne den Mangel sah, ließ erkennen, welche Qualen er ausgestanden hatte, als er das erste Bildnis sah. [...] Heute befinden sich beide Porträts im Palazzo der Villa Borghese. Sie sind so schöne und glänzende Werke, daß Bernini selbst, als er vierzig Jahre später mit Kardinal Antonio Barberini dahin kam, ausrief: »Wie klein der Fortschritt ist, den ich in diesen vielen Jahren in der Bildhauerkunst gemacht habe, wird mir deutlich, wenn ich sehe, wie ich bereits als Knabe Marmor bearbeitete.«

Baldinucci (und Domenico Bernini, Gianlorenzos eigener Sohn) irrten sich über das Datum des herrlichen Werks, als sie glaubten, es sei in Berninis Jugend entstanden. Es ist vielmehr eine der Glanzleistungen seiner reifen Zeit. Wohl scheinen die Bildnisse der letzte Tribut an den Förderer gewesen zu sein, der seiner Karriere durch Bestellung der mythologischen Gruppen und des *David* einen so glänzenden Start verschafft hatte, denn Scipione Borghese starb im Oktober 1633. Bernini wurde kurz vor Weihnachten 1632 mit 500 Scudi für das Porträt bezahlt – vielleicht jedoch nur für ein Exemplar. Da sich der Auftrag durch Zufall von selbst verdoppelt hatte, scheint ein ebenso großzügiges Honorar für die zweite Fassung gefolgt zu sein.[11] Die Existenz von zwei gleichwertigen Exemplaren der Büste in der Sammlung Borghese und die Tatsache, daß in einer Fassung eine unschöne Ader diagonal über die Stirn verläuft, bestätigen Baldinuccis reizende Erzählung. Wenn es wahr ist, daß Bernini unter Druck eine Büste dieser Qualität in zwei Wochen arbeiten konnte (und dies nur nachts nach anstrengendem Tagespensum), ist sein fruchtbares Porträtschaffen hinreichend erklärt.

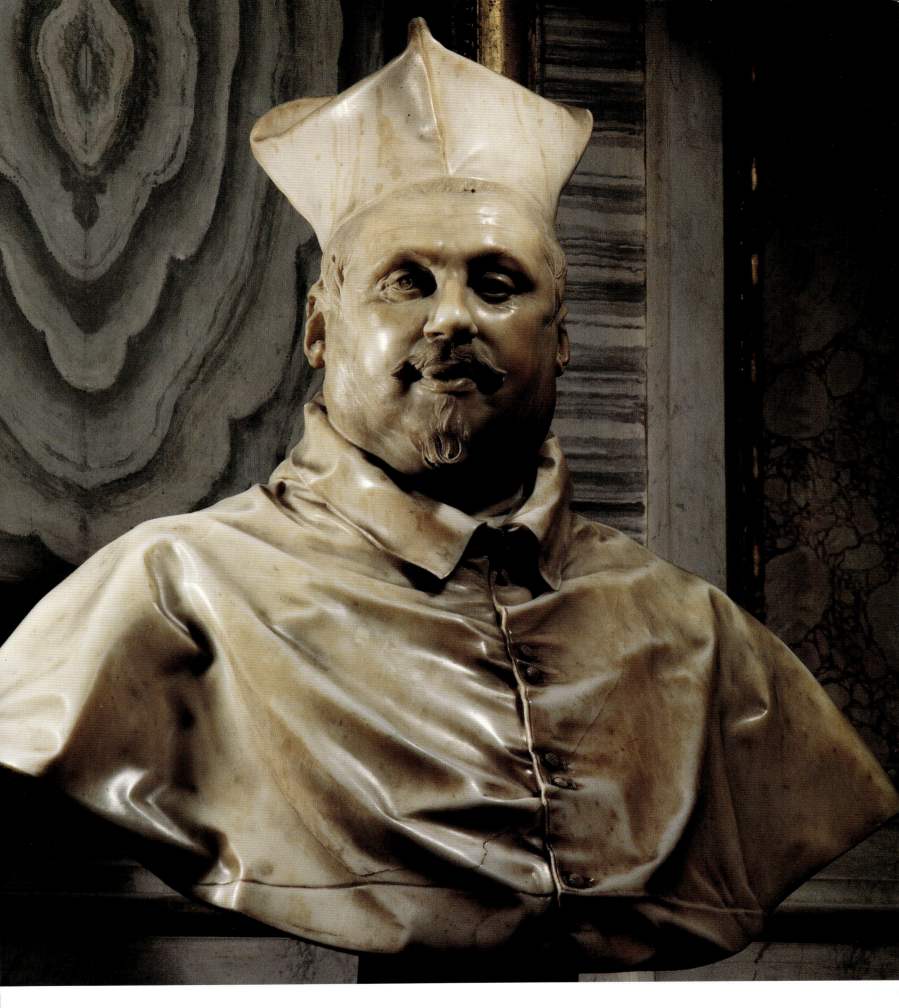

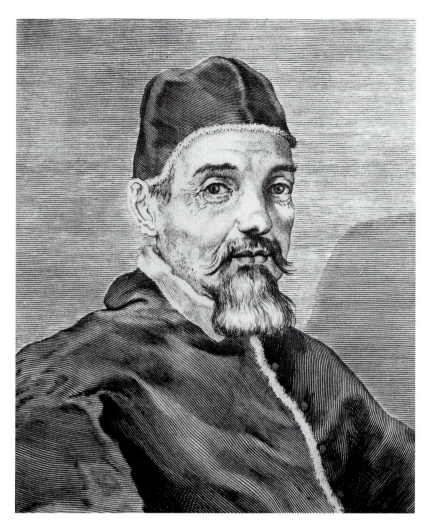

99 Titelblatt einer Ausgabe von lateinischen Gedichten Papst Urbans VIII. Stich nach einem Gemälde Berninis.

Eine wunderbar spontane Skizze in schwarzer Kreide – ein einzigartiges Dokument – zeigt Borghese in einem Augenblick entspannter Plauderei. Zahlreiche Pentimenti offenbaren die Suche des Künstlers nach dem aussagekräftigsten Profil, nach dem Winkel des Baretts und ähnlichem.[12] Die Zeichnung verdankt ihren Ursprung der Praxis Berninis, die von ihm Porträtierten während ihrer normalen Tätigkeit zu skizzieren. Die Bewegungen eines Kopfes im Gespräch können die leichten Änderungen der Konturen erklären, die der Künstler rasch in Kohle festhielt. Dann zeichnete er die typischen Einzelheiten, wie Haar, Schnurr- und Kinnbart, stets in ihrem Verhältnis zu den grundlegenden Formen von Ohr und Auge. Die rauhe Oberfläche von Borgheses Kinnbacken, der Zug der Haut, das zarte Spiel der Ebenen sind durch feine Kreuzschraffuren angedeutet – ganz ähnlich den Schrammen, die Meißel oder Raspel im Marmor hervorrufen. Eine solche Skizze, die sich von Berninis sonstigen, viel detaillierter ausgeführten Porträtzeichnungen (häufig Selbstbildnissen) stark unterscheidet, diente ihm dazu, den Kopf in seiner Vorstellung zu fixieren und das Konzept (*invenzione*, Erfindung) zu finden, nach dem er die Büste anlegen wollte. Er behauptete

Chantelou gegenüber, diese Skizzen oder die danach geformten *bozzetti* aus Ton brauche er nicht, wenn er am endgültigen Modell oder an der Marmorbüste arbeite; denn etwas zu kopieren, was an sich schon Kopie sei, bedeute einen sicheren Weg, die Frische einzubüßen.

Worauf Berninis »Konzept« abzielte, läßt eine köstliche Karikatur erkennen, die lieblos – aber treffend – Borgheses Hängebacken und seinen gewaltigen Brustkorb hervorhebt und damit den Eindruck von Selbstsicherheit und behaglichem Lebensgenuß einer entschiedenen, erfolgreichen Persönlichkeit vermittelt.[13] Selbst die leicht übertriebene Form des Baretts, das beide Büsten schwungvoll bekrönt, geht auf die fünf kraftvollen Federstriche der Karikatur zurück, und die merkwürdig verschrumpelten Ohren, die den Umriß der Marmorköpfe akzentuieren, sind von den Schnörkeln der Federzeichnung abgeleitet, die sowohl die Ohren als auch die einzelnen Härchen darüber andeuten.

Der makellose Marmor der zweiten Büste offenbart dem Betrachter unmittelbar Borgheses Erscheinung und Charakter. Seine fleischigen Lider und Augenhöhlen scheinen mit seinem Herzschlag zu vibrieren, und so lebensnah ist der Blick aus diesen funkelnden Marmoraugen, daß der Betrachter sich fast unbehaglich fühlt bei der unerwarteten Gegenüberstellung. Der Satin des Capes, dessen Glanz durch höchste Politur erzeugt ist, scheint zerknittert durch das pure Volumen und das Heben der mächtigen Brust: man glaubt den rasselnden Atem des Kardinals in dieser momentanen Gesprächspause zu hören. Die Falten dienen nicht nur dem Umreißen der Form, sondern auch der Charakterisierung von Taft. Ein Knopf ist nicht richtig zugeknöpft, scheint aber festgeklemmt in dem deutlich umstürzten Knopfloch.

Es mag erstaunen, daß es dem Künstler in einem Zeitalter höfischer Schmeichelei gestattet war, ein so unvorteilhaftes Porträt zu schaffen, sind doch die abstoßenden Proportionen in keiner Weise zu mildern versucht. Berninis »Kunden« waren offenbar entzückt von ihrer schieren Ähnlichkeit, die von allen Seiten gleich stark zur Geltung kam. Die Büste ist die Schöpfung eines Genies und gehört zu den größten, in welcher Gattung auch immer geschaffenen Porträts.

Berninis Marmorbüste von seinem anderen Mäzen, Maffeo Barberini, Papst Urban VIII., nunmehr in vorgerücktem Alter, entstand vermutlich fast gleichzeitig mit den Büsten Scipione Borgheses im Sommer 1632, denn beide Porträts werden in einem Brief aus dem Jahr 1633 hoch gepriesen. Auch hier existieren zwei offensichtlich eigenhändige Fassungen desselben Porträts Urbans in Marmor: eine noch in Rom, die aus der Sammlung Barberini stammt,[14] die andere in Ottawa.[15] Der Marmor der Büste in Kanada ist auf der Brust stark von Adern durchzogen (die allerdings geschickt in den Falten des Capes versteckt und zur Vortäuschung von Taft ausgenutzt sind) und zeigt auf der Rückseite einen Riß. Die Bearbeitung ist hervorragend, so daß es sich auch hier um eine

Erstfassung gehandelt haben wird, die dann wie im Fall Scipiones durch ein Duplikat in fehlerfreiem Marmor ersetzt wurde.

1631 zeichnete und malte Bernini ein Porträt Papst Urbans VIII., der durch die Mühsal des Amtes gealtert war; das Bildnis wurde als Titelblatt einer Ausgabe der lateinischen Gedichte Barberinis gestochen. Diese Studien genügten Bernini, um die Form seiner Büste festzulegen. Allerdings wirkt die Stimmung Urbans im Kupferstich – dank der weit offenen Augen und der vergrößerten, den Betrachter direkt anblickenden Pupillen – selbstbewußter. In dem Porträt in Ottawa ist der Kopf etwas vorgebeugt, die Augenlider sind gesenkt, die Brauen leicht gerunzelt, so daß der Eindruck eines introvertierten, eher nüchternen Menschen entsteht.

Der Kopf ist leicht zur linken Seite des Betrachters gedreht, der Blick noch etwas mehr in dieser Richtung. Bernini zieht bei der Ausarbeitung des Gesichtes die Brauen vor, um darunter Schattenhöhlen zu schaffen. Wo die Augäpfel vortreten, macht er einen scharfen Einschnitt. Von da ragen die Lider über den dunklen, ausgehöhlten Iriden vor und bündeln das Licht, das durch die durchsichtigen Lidränder hindurchzudringen scheint. Die beiden Augen sind verschieden behandelt: In Urbans rechtem Auge rahmen zwei tiefe, kleine Bohrlöcher einen Mittelsteg, das linke Auge dagegen besteht aus drei kleinen Bohrlöchern. Die Krähenfüße in den Augenwinkeln sind durch zarteste Einschnitte bezeichnet, während die alternde Haut dazwischen abgeschürft, nicht poliert ist.

Um Licht einzufangen, sind auch die Backenknochen vorgewölbt. So betonen sie den Kontrast zu den tiefen Schattenlinien, die von der Nase diagonal nach unten laufen. Urbans hängender Schnurrbart ist links unterschnitten; auf der anderen Seite ist die dünne Bartspitze abgebrochen. Auch fehlt heute eine Strähne des Kinnbarts. Beide Schäden stören den vorgegebenen Rhythmus und den Effekt der Symmetrie, auf die Urban tatsächlich Wert legte. Ein Kritiker versah ihn einmal mit dem Spitznamen »*Papa Urbano della bella barba*« (Papst Urban mit dem schönen Bart). Bernini war sehr gewissenhaft im Porträtieren des Kinnbarts. Seine Spitzen stoßen erst ins Licht vor und rollen sich dann sauber zurück; die Barthaare sind durch eine Reihe kalligraphischer S-Formen bezeichnet, die durch kühne Unterschneidungen von der Masse abgehoben sind, so daß ein Filigran vorgetäuschten Haars entsteht. Die Stoppeln auf den Kinnbacken sind dagegen mit einem Punktmeißel einzeln eingekratzt.

Die Ohren – groß, wenn auch proportional zum Kopf – sind tief in organischen Windungen ausgehöhlt. Oben werden sie durch den Pelzbesatz der Kappe leicht nach außen gedrückt, und wenn hier volles Licht auf den Marmor fällt, so wirkt er in diesen Partien durchscheinend wie wirkliches Fleisch. Der Kopf ruht behaglich im Rund des gestärkten Leinenkragens, dessen Steifheit in scharfem Gegensatz zur

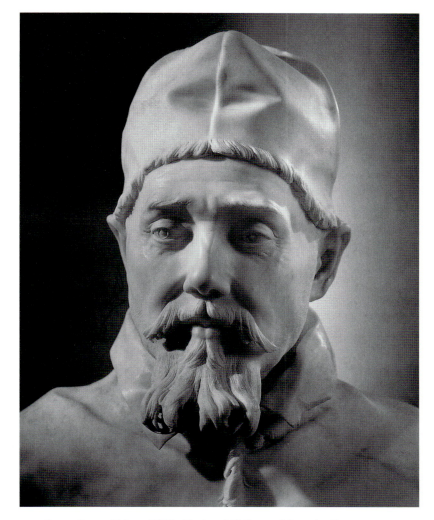

100 Büste Papst Urbans VIII., National Gallery of Canada, Ottawa

weichen Haut steht. Der Pelzbesatz, der vorn im Cape bis hinunter durchläuft, ist bewegt modelliert: die einzelnen Haare sind mit einem Punktmeißel in kalligraphische Wellen geteilt. Die Vorwölbung der Kante ist rund ausgearbeitet, und zwar von oben rechts nach unten links in spiraligen Schnitten. Dann sind zwischen einzelnen Pelzhaaren Schatten eingebohrt. Schließlich hat Bernini, wie es seine Praxis war, die Pelzleiste innen und außen sauber beschnitten.

Diese Einzelheiten verdienen eine so genaue Beschreibung, zeigen sie doch Berninis unendliche Mühe und seinen Stolz auf jedes winzige Detail – und sei es der Pelzbesatz an Cape und Kappe – wie auch seine Phantasie, die er spielen ließ, um sein Werk abwechslungsreich und dadurch realistisch und lebendig zu gestalten. Der Künstler haßte es, unterbrochen zu werden, und das überrascht nicht, denn es riß ihn aus seiner tiefen Konzentration und brachte seine Hände aus dem Rhythmus.

Dem Porträt war so viel Erfolg beschieden, daß man – wie es üblich war – Bronzeabgüsse nach dem Terrakottamodell herstellte. Das Modell behielt Bernini sein Leben lang in seinem Haus.[16] In den folgenden Jahren wurden zwei weitere kunstvolle Varianten des Porträts ausgearbeitet. In einer von

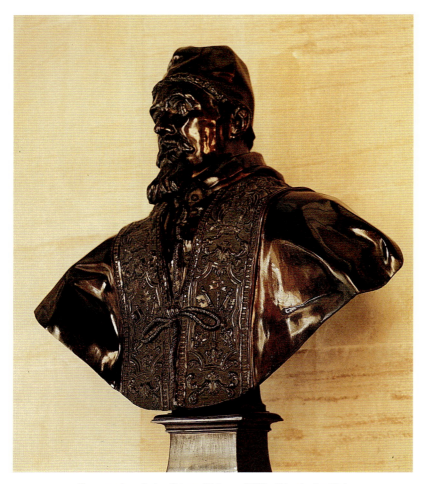

101 Bronzeabguß der Büste Urbans VIII., Blenheim Palace, Oxfordshire

ihnen trägt Urban eine Kasel mit breitem gestickten Rand. Ein Abguß dieser Variante war im Besitz König Ludwigs XIV. und gehört heute dem Louvre.[17] Ein anderer exzellenter – unveröffentlichter – Abguß befindet sich in Blenheim Palace.[18] Die letzte und großartigste Variante, die Urban in Pontifikaltracht mit allen päpstlichen Insignien zeigt, wurde 1640 von ihm für den Dom von Spoleto bestellt. In Wirklichkeit handelte es sich um eine neue Büste, denn Urban war acht Jahre älter geworden. Bernini verwandte einige Zeit auf die Umarbeitung von Kopf, Tiara und Pluviale.[19] Das Ergebnis ähnelt Urbans Grabstatue in Sankt Peter.

147

Noch unter Urbans Pontifikat, um 1636, schuf der Bildhauer drei seiner herrlichsten Porträts für vornehme ausländische Besteller: für die Engländer König Karl I. und Thomas Baker und für Kardinal Richelieu von Frankreich.[20] Sie bedürfen einer gesonderten Abhandlung.

329, 332
334

Im folgenden Pontifikat, demjenigen von Innozenz X. (1644-55), endete Berninis Monopol als päpstlicher Porträtist abrupt: nun schlug die Stunde seines Rivalen Alessandro Algardi, der sich in der Gunst von Camillo Pamphili sonnen konnte, wenigstens bis zu Berninis Triumph mit dem *Vierströmebrunnen*. Berninis Porträt von Innozenz X. ist nicht ohne Spuren von Verbitterung geblieben, war er doch verzweifelt bemüht gewesen, den Papst für sich zu gewinnen. Algardis

Porträt des Papstes war das »offizielle«, das immer wieder in den verschiedensten Materialien reproduziert wurde; in einem davon ist der Kopf aus vergoldeter Bronze, während die Schultern aus Porphyr bestehen. Berninis Porträtauffassung war eine andere, weniger gütige, und sein Porträt war eher zum genießenden Betrachten durch die Familie Pamphili als zur öffentlichen Verehrung bestimmt.

Wie im Fall der zweifachen Büsten von Scipione Borghese und Maffeo Barberini war Bernini offenbar auch bei Papst Innozenz X. zur Herstellung einer zweiten Fassung gezwungen, da bei der ersten Version ein Fehler im Marmorblock erst in einem späten Arbeitsstadium sichtbar wurde. In diesem Fall hat die erste Büste einen störenden Riß durch Unterkiefer und Kinn, der durch Mißgeschick während des Meißelvorgangs verschlimmert worden sein kann. Die leicht entstellte Fassung behielt der Bildhauer in seinem Hause.[21] Die Betrachtung beider Büsten offenbart die gleichen Kunstgriffe, die das Porträt Urbans VIII. verlebendigt hatten: Knöpfe, die nicht richtig eingesteckt sind (bei Innozenz sind es zwei); die zottelige Wirkung der Pelzkante, die durch spiralig nach unten geführte Meißelschläge und zwischengesetzte Bohrlöcher erzeugt ist; die Wiedergabe des unordentlichen Bartes durch ein dichtes Filigran (durch Bohren von unten und Nachbohren mit feinerem Einsatz). Kinn und Kragen sind durch eine tiefe Furche getrennt. Wiederum drückt der Pelzrand der Kappe Innozenz' riesige Ohren nach außen. Die Haut ist glatt, die Bartstoppeln sind eingekratzt. In beiden Fassungen sind die kleinen Augen des Papstes durch zwei konzentrische Kreise wiedergegeben – vielleicht um sie als blau oder als kurzsichtig zu kennzeichnen. Der auffallendste Zug jedoch, der viel stärker als in Algardis Büste oder dem Porträt von Velázquez zur Geltung kommt, ist die mächtig vorspringende Stirn über tiefen Augenhöhlen. Sie verleiht dem Kopf zusammen mit der stumpfen Nase das Aussehen eines streitsüchtigen Charakters (vielleicht eine unterbewußte Erinnerung Berninis an ihre anfängliche gegenseitige Abneigung?).

100

Bernini porträtierte auch die nachfolgenden Päpste: Alexander VII., nach Urban sein wichtigster Mäzen, und Clemens X., dessen Büste er wegen Clemens' Tod nicht vollendete (sie wird an anderer Stelle des Buches ausführlich besprochen).[22]

381-3

Zwei unterschiedliche weibliche Büsten sind zeitlich hier anzuschließen: ein Porträt und eine Gestalt aus der Mythologie. Costanza Bonarelli wurde um 1637/38 modelliert.[23] Die schöne lebhafte Frau war die Ehefrau eines Gehilfen, der um 1636 in die Werkstatt eintrat. Bald wurde sie Berninis Geliebte und Modell. Sicher war es nicht sein einziges Liebesabenteuer, denn sogar der taktvolle Baldinucci räumt ein, »Cavalier Bernini« habe »bis zu seinem 40. Jahr, in dem er heiratete, einige romantische jugendliche Verwicklungen« gehabt. Costanzas Ehemann Matteo scheint die Sache gelassen hingenommen zu haben – er wollte wohl seine einträg-

104

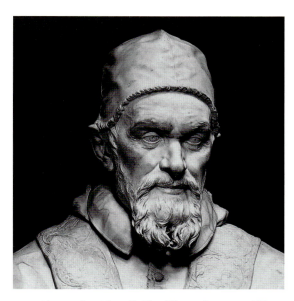

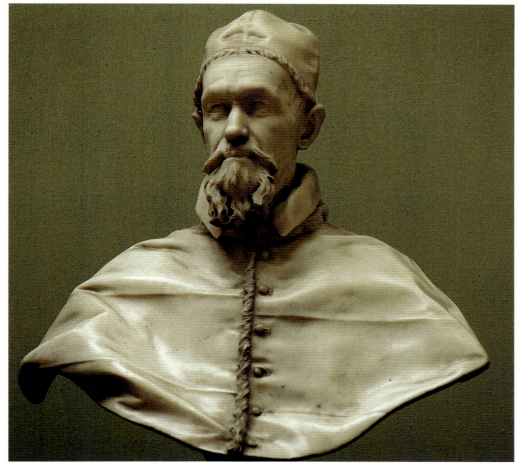

102 Alessandro Algardi: Kopf Papst Innozenz' X.,
Palazzo Doria, Rom

103 Berninis »rivalisierende« Büste Innozenz' X.,
Palazzo Doria, Rom

liche Stelle nicht verlieren. Doch die Affäre wurde schnell zum Stadtgespräch und kam schließlich von selbst zum Ende durch eine Tat Berninis, die er an Costanza verübte, wie später noch zu berichten sein wird. Sie brachte Papst Urban in größte Verlegenheit, und 1639 bestand er darauf, daß der Künstler eine ehrbare Frau heiratete. Costanzas Büste endete in der Sammlung des Großherzogs der Toskana, in der sie John Evelyn 1645 zu Gesicht bekam; seitdem ist sie im Florentiner Exil geblieben.

Von allen anderen Porträts Berninis unterscheidet sich Costanzas Büste, die fast nur aus dem Kopf besteht, durch ihre Ungezwungenheit. Da es keine offizielle Tracht für ihren Stand gab, stellte Bernini sie einfach im Hemd dar. Damit ist sie zur Vorläuferin der dekolletierten französischen und englischen Frauenporträts des 18. Jahrhunderts geworden. Schon durch die Kleidung wird eine Stimmung von Unmittelbarkeit hervorgerufen und der Eindruck »sprechender Ähnlichkeit« verstärkt. Mit leicht gerunzelter Stirn öffnet Costanza die Lippen wie überrascht, während sie ihre großen Augen auf einen ins Studio Eintretenden richtet. Für moderne Begriffe ist ihr Gesicht etwas zu voll – doch wir sind im Zeitalter von Peter Paul Rubens. Ihr Profil wird durch die gerade Nase und die vollen Lippen gekennzeichnet. Immer wieder führte Bernini den Meißel über die feinen Haarsträhnen und verlieh ihnen besonders über der Stirn schimmernden Glanz. Dann deutete er winzige Härchen auf Schläfen und Kinnbacken an. Seitlich

ist das Haar locker zurückgenommen, ehe es hinten in einen schweren Zopf geflochten ist. Eine entzückende, am Ende ganz durchgebohrte Ringellocke belebt den Nacken. Costanza scheint ferner als Modell für die Figur der »Barmherzigkeit« am Grabmal Papst Urbans VIII. gedient zu haben, an der Bernini in der Zeit ihrer Beziehung arbeitete. Mit der gegenüberstehenden Allegorie der »Gerechtigkeit« begann er erst 1644, fünf Jahre nach seiner Heirat; sie könnte seiner jungen Frau Caterina Tezio nachgebildet sein.

Die andere Frauenbüste aus dieser Zeit gibt *Medusa* wieder, das todbringende Ungeheuer der Sage, das statt der Haare Schlangen auf dem Haupt trug.[24] Wenig früher hatte sie Caravaggio in einem Rundbild dargestellt, das er nach seinem eigenen Gesicht im Spiegel gemalt hatte. Es verkörperte die schreiende Medusa, die sich im glänzenden Schild des Perseus widerspiegelt, während sie der Held enthauptet. Die skulptierte Medusa ist nicht urkundlich gesichert, doch kann man die Gründe für Berninis Autorschaft nicht treffender formulieren als Wittkower:

Die brillante Oberflächenbehandlung, das technische Zauberkunststück der sich frei im Raum ringelnden Schlangen, die überzeugende Umwandlung einer antiken tragischen Maske in ein Haupt der Medusa, das Spiel der Übergänge zwischen Haar und Schlangen (eine geniale Ausdeutung von Ovids Text der *Metamorphosen*, IV, 784 ff.) – dies alles stützt die traditionelle Zuschreibung an Bernini.

104 Kopf der Costanza Bonarelli, der Geliebten Berninis, Bargello, Florenz

105 Kopf der *Medusa*, wahrscheinlich nach dem Vorbild der Costanza modelliert, Palazzo dei Conversatori, Rom

Wenn die Büste von Bernini ist, überrascht das Fehlen von Dokumenten angesichts des sonst so reichen ihn betreffenden Archivmaterials. Die Unterschneidung der nach allen Seiten frei balancierenden Schlangen ist ein technisches Bravourstück. Wittkower erwog deshalb, ob sie eine der Skulpturen gewesen sei, die Bernini zu seinem eigenen Vergnügen meißelte, als er 1636 aufgrund einer Krankheit ans Haus gefesselt war. Später wurden solche Stücke dann in seinem Hause aufbewahrt. Es wäre möglich gewesen, doch ist das Thema dadurch noch nicht erklärt.

Costanza Bonarelli dürfte, wie gesagt, als Modell für die »Barmherzigkeit« am Grabmal Papst Urbans VIII. gedient haben. Vergleicht man die Büste der Costanza mit dem Haupt der *Medusa*, entdeckt man Ähnlichkeiten. Bernini war zweifellos schuldbewußt über die ehebrecherische Beziehung und wütend über den gewaltsamen Ausgang. Könnte er nicht in einer Art Raserei seine Wut- und Rachegefühle ausgelebt haben, indem er Costanza als seine eigene Medusa darstellte? Das hübsche Gesicht der Medusa drückt eher Trauer als Qual aus. Könnten sich darin nicht Berninis eigene stürmische Gefühle widerspiegeln? Wir wissen, daß er dazu neigte, seine Gefühle durch allegorische Figuren abzureagieren: so schuf er nach der Niederlage, die der Abriß der Fassadentürme von Sankt Peter für ihn bedeutete, seine Skulptur *Die Zeit enthüllt die Wahrheit*. Sollte die Hypothese zutreffen, wären die Büsten eine höchst persönliche Variation der früher verkörperten Gegensätze der *Erlösten Seele* und der *Verdammten Seele*. Das könnte erklären, daß Bernini die *Medusa* für sich selbst geschaffen hätte wie vorher den Kopf der Costanza Bonarelli. Man müßte die *Medusa* dann nur, wie Wittkower vorgeschlagen hat, ein oder zwei Jahre nach der Costanza-Büste datieren, um 1638/39, auf jeden Fall nach dem gewaltsamen Ende der Affäre.

Das dramatischste aller italienischen Porträts war ein Fürstenbildnis: das des Herzogs Francesco I. d'Este von Modena. Bernini mußte nach Bildern beider Profile und der Vorderansicht des Fürsten arbeiten (persönlich kannte er ihn nicht)[25] – wie schon bei den Porträts Karls I. von England und Kardinal Richelieus[26] und einigen in der Jugend modellierten Büsten verstorbener Geistlicher. Das Ergebnis war wie früher einzigartig. Der Herzog bestellte die Büste im Juli 1650 durch seinen Bruder, der als Kardinal in Rom lebte. Am 31. August war das Werk schon weit gediehen, und während des September wurde unter den wachsamen Augen des Kardinals fleißig daran gearbeitet. Im Januar 1651 wird das Porträt als weit fortgeschritten beschrieben. Dann stockte die Arbeit, weil sich Bernini beklagte, wie schwierig es sei, den richtigen Ausdruck ohne Kenntnis der Person zu finden. Die Ausführung zog sich noch vierzehn Monate hin. Am 1. November 1651 schließlich wurde die Büste, nachdem sie von Kennern im Studio besichtigt worden war, nach Modena abgesandt. Trotz der Verzögerung bekam Bernini die fürstliche Summe von 3 000 Scudi,

340

71, 80

329, 33

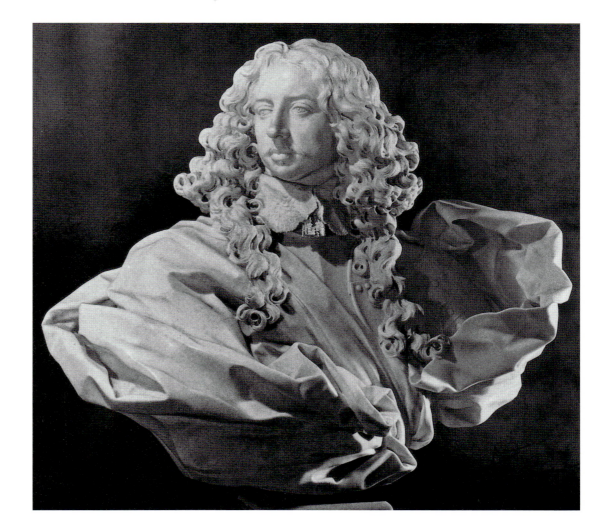

106 Büste des Herzogs Francesco I.
d'Este von Modena, Galleria Estense,
Modena

sechsmal so viel wie die Honorare des großzügigen Scipione Borghese und nur 1 000 Scudi weniger, als der Diamant für seine Büste König Karls I. wert war.

Die Ähnlichkeit können wir nicht nachprüfen, da die zugrunde liegenden Gemälde verloren sind. Der Bruder des Herzogs wird sich aber während der Arbeit von ihr überzeugt haben. Doch in diesem Fall geht es nicht nur um Ähnlichkeit: es ist Berninis große Leistung, wie er im Marmor die Idee des Herrschertums verkörperte. Königin Christina von Schweden und andere Adlige waren entzückt.[27] Das Motiv der Rüstung war in einer Büste traditionell ein Zeichen hohen Ranges. Daß man auch mit einer scharfen Kopfwendung Herrschertum ausdrücken konnte, hatte Michelangelo in seinem *Brutus* bewiesen, der seinerseits von antiken Porträts des Kaisers Caracalla inspiriert war. Bernini hat sich vermutlich auch an Michelangelos *Moses* in der Kirche San Pietro in Vincoli erinnert; von dessen langem wallenden Bart könnten die weit hinabhängenden Locken Francesco d'Estes angeregt sein.[28]

Doch nur Bernini vermochte es, mit der unnatürlich gebauschten Draperie und ihren wolkenartigen Formen eine Aura von Ewigkeit um den Herzog zu erzeugen, ein Motiv, das er in der Büste Ludwigs XIV. bis zum äußersten steigern sollte. Der zerknüllte Stoff teilt sich in Licht- und Schatten-

351

zonen; seine Ränder schaffen ein wildes Zickzackmuster – nicht anders als die Schwünge der Feder in einer vorbereitenden Zeichnung. Bisher kannte man so freies Fluten der Gewänder nur aus der himmlischen Sphäre, zur Andeutung fliegender Engel oder verzückter Heiliger – welch ein Sprung der Phantasie, es einem Laien, wenn auch vornehmen Geblüts, zuzuordnen! Die Büste Francescos I. d'Este galt in Italien als absoluter Höhepunkt von Berninis Porträtkunst.

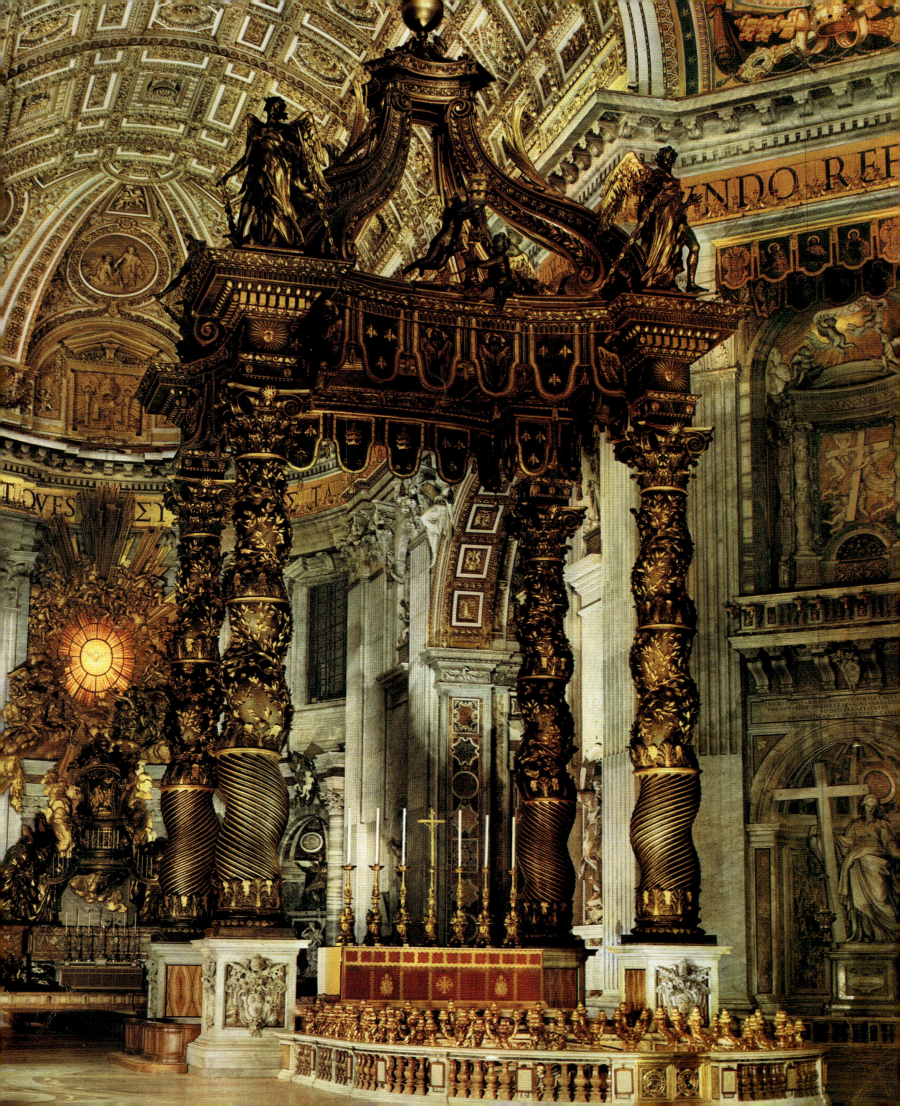

6. Architekt von Sankt Peter: der Baldachin und die Cathedra Petri

Oh, könnte ich derjenige sein!

Gianlorenzo Bernini im Alter von zehn Jahren zu Annibale Carracci

Was den Besucher erwartet, ist etwas völlig Neues, etwas, das er sich nie erträumt hat

Filippo Baldinucci, 1682

Der Altarbaldachin

Beginnen wir Berninis so entscheidende Tätigkeit für Sankt Peter mit einem Blick auf die Vorgeschichte. Erst 1589-93 war die Kuppel vollendet worden. Seitdem rissen die Diskussionen nicht ab, wie man den Altar über dem Allerheiligsten der Kirche, dem Grab Petri, das mitten unter der Kuppel lag, in seinem Verhältnis zu einem Altar am Eingang des eben erbauten Chors gestalten solle. Eine Reihe provisorischer Baldachine hatten die Stelle des Grabes überdeckt. Da der Blick auf den Hochaltar freibleiben mußte, waren sie nicht viel mehr als vergrößerte Zeremonienbaldachine gewesen, wie päpstliche Ritter sie an vier Stangen über dem Haupt des Papstes hielten, wenn er seinen Palast verließ.

1606 ließ Papst Paul V. den einfachen Holzbaldachin durch einen von vier Engeln getragenen Baldachin, der von dem Architekten des Baues, Carlo Maderno, entworfen worden war, ersetzen. Das war der Baldachin, den Bernini mit dem dahinterstehenden Hochaltar als Kind gesehen haben wird. Baldinucci erzählt dazu:

Es geschah eines Tages, daß er sich in Gesellschaft Annibale Carraccis und anderer Meister in der Basilika von Sankt Peter befand. Sie hatten ihre Andacht beendet und wollten eben die Kirche verlassen, als jener große Künstler, sich zur Tribuna wendend, sagte: »Glaubt mir, es wird der Tag kommen – niemand weiß, wann –, an dem ein genialer Künstler zwei große Monumente, in der Mitte und am Ende dieses Gotteshauses, machen wird, in einem Maßstab, der der Weite des Gebäudes entspricht.« Das genügte, um in Bernini die Sehnsucht zu entfachen, dies selbst ausführen zu können; und unfähig, seinen inneren Drang zurückzuhalten, sagte er aus tiefstem Herzen: »Oh, könnte ich derjenige sein.«

Änderungen wurden schon unter dem kurzen Pontifikat Gregors XV. ins Auge gefaßt; doch erst sein Nachfolger, Urban VIII., nahm sie tatsächlich in Angriff. Auf seine Veranlassung arbeitete Bernini vier neue, größere Engel in Stuck

107 Der Altarbaldachin von Sankt Peter mit der *Cathedra Petri* im Hintergrund.

für Madernos Baldachin, wofür er 1624 mehrere Zahlungen erhielt. Dieser ergänzende Entwurf ist uns aus einem Kupferstich bekannt. Er zeigt, daß Berninis Engel die Stangen wirklich hielten. Auch diesem Projekt war nur die kurze Lebensdauer von zwei oder drei Jahren beschieden.

Die Sache drängte etwas. Denn der Ausbau des Schiffs war jetzt so weit fortgeschritten, daß man an eine Weihe der ganzen Kirche denken konnte. Dafür bot sich das Jahr 1626 an, genau 1300 Jahre nach der Einweihung von Alt-Sankt-Peter 326; Urban war viel daran gelegen, das Jubiläum auf diese Weise begehen zu können. Das Kernproblem war, wie Carracci richtig erkannt hatte, einen durchsichtigen Aufbau zu schaffen, der sich doch in dem ungeheuren Raum, den Bramantes und Michelangelos Vierung und Kuppel darstellten, nicht verlöre. Gleichzeitig mußte die Frage nach dem endgültigen Hochaltar beantwortet werden.

Die Lösung bestand darin, den Altar über dem Grab Petri mit dem päpstlichen Altar am Choreingang zusammenzulegen und einen neuen Hochaltar am Ende des Chorhaupts zu errichten. Ein so aufgewerteter Baldachin konnte eine feste, großartige Form bekommen, die entfernt an die beiden heiligen Stellen in der alten Basilika denken ließ, die er ersetzte und die bis vor kurzem in Gebrauch gewesen waren. Die vier geraden, unverzierten Stangen des vorhandenen Baldachins wurden durch gewundene Säulen ersetzt, die in riesigem Maßstab die Säulen des alten Ziboriums über dem Petrusgrab wiederholten. Sie galten als sakrosankt; man maß ihnen große symbolische Bedeutung bei, da sie irrtümlich für Säulen gehalten wurden, die Konstantin, der erste christliche Kaiser, aus dem Allerheiligsten des Salomonischen Tempels in Jerusalem mitgebracht hätte (daher der technische Ausdruck »salomonisch« für diese Säulenform; sie erscheint in Darstellungen des Tempels, z. B. von Raffael und Giulio Romano). Acht der alten Säulen benutzte Bernini für die Reliquientabernakel in den inneren Schrägwänden der Kuppelpfeiler (siehe unten).

Gewundene Säulen waren auch in der gotischen italienischen Architektur vorgekommen und oft durch Mosaikeinlagen geschmückt worden. Die Marmorsäulen in Alt-Sankt-

108 Der Baldachin des Carlo Maderno von 1606 mit den vier neuen, von Bernini entworfenen Engeln.

Peter waren außerdem mit Silber verkleidet. Vielleicht trug das zu der Entscheidung bei, die neuen Tabernakelsäulen aus Metall herzustellen – wenn sich auch durch ihre Größe der Gebrauch von Edelmetall verbot. Bronze ist eine Legierung mit goldenem Farbton, der sich durch teilweise Vergoldung noch steigern läßt. In ihrer sinnlich schwellenden Form und ursprünglichen Farbe kontrastieren Berninis Säulen herrlich mit Michelangelos strengen kannelierten Kolossalpilastern aus einfachem Marmor. Das war die Art von optischem Gegensatz, die Bernini entzückte; er nannte ihn »*contrapposto*«.[1]

Die Entscheidung, den Baldachin in Bronze auszuführen, war bereits Ende 1624 gefallen. Damals wurden Berechnungen angestellt, welche Bronzemengen sich aus den überzähligen Klammern der Peterskuppel und aus den Kassetten des alten römischen Pantheons gewinnen ließen. Der Gedanke, ein heidnisches Bauwerk um wertvolles Metall zu berauben, um damit die größte christliche Kirche zu schmücken, hatte Symbolcharakter, obgleich er einen humanistisch gebildeten Papst wie Urban als philisterhaft abstoßen mußte. Trotzdem wurde so verfahren, und dies veranlaßte einen empörten römischen Bürger, den Familiennamen Urbans zu dem griffigen Spottvers auszuwerten: »*Quod non fecerunt barbari, fecerunt*

Barberini« (Was die Barbaren nicht schafften, schafften die Barberini).

Im März 1625 begann man die Fundamente für den mächtigen Aufbau auszuheben. Seine Ausmaße waren monumental und ohne Vorläufer. Eine Zusammenfassung dessen, was Bernini selbst zum Modellieren und Gießen der Säulen beigetragen hat, findet sich in einem *Memorandum* von 1627: »Er machte den Entwurf und das kleine Modell für die besagten Säulen. Er machte auch die großen Modelle.« Als Zeugnis dieser umfangreichen Vorbereitungen gibt es lediglich eine große Federzeichnung für die rechte Stirnseite mit den herumgewundenen Lorbeerzweigen, den Barberini-Bienen und Putten.[2] Die naturalistische Behandlung der Lorbeerblätter erinnert an die Lorbeerdarstellung der *Apollo-Daphne-Gruppe*, die zu jener Zeit unter Mithilfe Finellis im Atelier Gestalt annahm.

Das kleine Modell bestand wahrscheinlich aus einem hölzernen Schaft, den man auf einer Drehbank bearbeitete, während die Lorbeerzweige in Wachs aufgelegt wurden. Die Spiralen laufen an den zwei Säulenpaaren in entgegengesetzten Richtungen; so benötigte man zwei große Modelle für die Wachsabgüsse, um die herum die Tonformen für den Bronzeguß gestaltet wurden. Auch die großen Modelle dürften ähnlich Fässern um runde Gehäuse aus Holz gearbeitet worden sein, wobei man die Schwellungen, Kanneluren und Ornamente in Stuck ansetzte. Wahrscheinlich den Ratschlägen Pietro Taccas folgend, der als Florentiner Hofbildhauer mit dem Gießen monumentaler Kunstwerke vertraut war und 1625 Rom besuchte, entschloß sich Bernini – die Höhe, die benötigte Materialmenge und das schwere Gewicht bedenkend –, die Säulen jeweils aus drei Stücken hohler Bronze zu gießen. Die drei Teile wurden dann übereinandergesetzt und durch eine senkrechte, in den Fundamenten verankerte Eisenstange zentriert; schließlich wurden die Hohlräume ganz mit Mörtel ausgegossen. So konnten die Säulen als solider Sockel für den geplanten Aufsatz dienen. In entsprechenden Teilstücken muß man die Modelle geformt haben; sie wurden am 8. Juni 1625 bezahlt.

Berninis persönlichen Anteil an der komplizierten technischen Prozedur, die diese gigantischen Güsse im Wachsausschmelzverfahren darstellten, hat Jennifer Montagu auf der Basis des genannten *Memorandums* von 1627 analysiert.[3] Das Memorandum stellt fest, er habe folgendes gemacht:

die Entwürfe und die kleinen und großen Modelle; die Gipsformen und die Wachsabgüsse; die Reinigung der Wachsabgüsse und ihre Zusammenfügung, um danach das Metall gießen zu können; das Anbringen der Eingußröhren für das Metall und der Röhren zum Entweichen der Luft; das Arbeiten mit dem Vorarbeiter, um das Wachs mit den endgültigen Formen zu bedecken und die Formen durch Metall zu verbinden; das Ausschmelzen des Wachses und das Verankern der Formen in der Erde zur größeren Festigkeit; das Schmelzen des Metalls und Gießen der zwanzig Formen. Alles in

109 Berninis erster Entwurf für den Baldachin mit der Statue des
»Auferstandenen Christus«.

110 Ausschnitt aus einer der gewundenen Säulen mit den nach
natürlichen Ästen abgegossenen Lorbeerzweigen.

allem hatte er drei Jahre lang mit seinen Händen am Guß der Säulen gearbeitet, und es war ein beträchtlicher Unterschied zwischen der Arbeit im eigenen Haus und dem Gang nach Sankt Peter durch gleißende Sonne und strömenden Regen, auch bei Nacht, und der Arbeit am Brennofen, oft unter Lebensgefahr.

Es wurden spezialisierte Gießer oder kleine Teams eingestellt, die unter Berninis strenger Aufsicht an jedem Satz der Güsse arbeiteten. Die fünf Bronzeteile für jede Säule – Basis, drei Schaftstücke, Kapitell – waren im September 1626 alle gegossen und wurden im Lauf von fünf Monaten im Sommer 1627 aufgerichtet: Am 1. September 1627 wurden sie enthüllt, genau drei Jahre nach dem Termin, an dem Bernini sein erstes maßstabgetreues Modell für eine Säule vorgelegt hatte. Der Guß war eine gewaltige Ingenieurleistung und eine Probe größter Kunstfertigkeit. Er hatte Bernini in unmittelbare

Berührung mit der anderen wichtigen Technik der antiken Plastik und Renaissance-Skulptur gebracht, dem Bronzeguß. Außerdem hatte er seine Begabung als Unternehmer erwiesen, der komplizierte Arbeitsvorhaben organisieren und einer vielfältig zusammengesetzten Schar von Künstlern und geschickten Handwerkern vorstehen konnte – schon durch das Beispiel seiner eigenen Anstrengungen. Wenn er im Arbeitsrausch war, konnte ihn nichts aufhalten. »Laßt mich in Ruhe; ich bin verliebt [in mein Werk]«, pflegte er denen zu antworten, die ihn in seinem eigenen Interesse zu bremsen suchten oder zu konventionelleren Methoden überreden wollten.

Sobald die Säulen standen, erhob sich die noch schwierigere Frage nach ihrer Bekrönung. Die Medaille, die Papst Urban VIII. zum Gedächtnis an die offizielle Weihe von Sankt Peter 1626 prägen ließ, gibt auf der Rückseite die zunächst geplante Lösung wieder, die durch einen späteren Stich 109

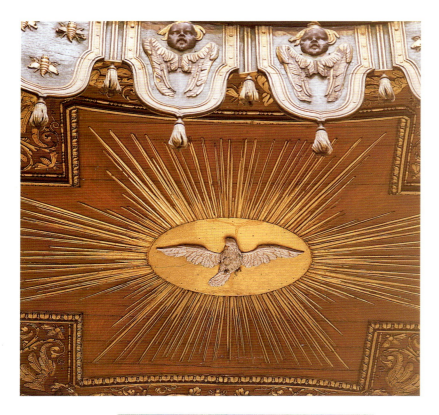

111, 112 (oben) Die Taube innen im Himmel des Baldachins.
(unten) Berninis erste Skizze für die schließlich ausgeführte
Bekrönung des Baldachins, Biblioteca Vaticana.

bestätigt wird. Auf den Säulenspitzen standen Engel, von
denen halbkreisförmige Rippen ausgingen. Auf dem Kreu-
zungspunkt war die Statue des auferstandenen Christus vor-
gesehen. Vom Kreuzungspunkt sollten ferner vier Bänder
herabhängen, die von den Engeln gehalten würden. Diese
sollten den quadratischen Baldachinhimmel tragen, der die
vorkragenden Kapitelle der gewundenen Säulen aussparte.
Von diesem Projekt ließ Bernini aus Holz und Pappmaché ein
originalgroßes Modell bauen und vergolden. Es wurde *in situ*
angebracht und blieb dort bis zum Juni 1631. Dann wurde es
durch ein radikal verändertes Modell ersetzt, das Papst Urban
am 28. Juni, dem Tag der Heiligen Petrus und Paulus, endgül-
tig gebilligt hatte.

Die Veränderungen waren in mehreren Etappen anhand
vieler alternativen Ideen erarbeitet worden. Entscheidend
war daran Francesco Borromini beteiligt, der später ein be-

rühmter Barockarchitekt und Rivale Berninis werden sollte.
Gemeinsam lösten sie Schritt für Schritt die mechanischen
Probleme, die sich aus dem Gewicht und Seitenschub des
Aufsatzes ergaben: Er mußte nach allen Seiten durchsichtig
sein und durfte nicht den Blick in den Chor behindern. Die-
ser Vorgabe folgt eine Zeichnung Borrominis, die eine senk-
rechte Hälfte des Baldachins wiedergibt.[4] Ein bitteres Opfer
für Bernini als Bildhauer war der Verzicht auf die bekrönende
Statue des Auferstandenen. Doch ihr Gewicht in Bronze
hätte, nur auf den Rippen ruhend, die Säulen gefährlich nach
außen gedrückt. Andererseits war das Opfer so groß wiederum
nicht, betraf es doch eine von unten nur sehr verkürzt sicht-
bare, hoch oben stehende Figur, deren Wertschätzung damit
erschwert gewesen wäre.

Auch entsprach ein ornamentaler Aufbau besser dem
architektonischen Charakter der Säulen. So wählte Bernini
den üblichen Aufsatz von Kirchenkuppeln: eine Weltkugel mit
Kreuz. Eine Fülle von Ideen schwirrten ihm durch den Kopf,
wie ein Blatt in Wien zeigt: Einige Bekrönungen ähnelten den
Mastkörben zeitgenössischer Schiffe, andere Entwürfe krei-
sten um ein großes Barberini-Wappen und palmenhaltende
Putten. Alle wirken überladen im Vergleich zu dem entschei-
denden Entwurf, den der Künstler in wenigen kräftigen
Federstrichen aufs Papier setzte. Hier wischte er alle figür-
lichen und heraldischen Elemente unterhalb des Globus bei-
seite. Statt dessen beschränkte er sich auf die fließenden
Linien der Rippen, wie wir sie heute sehen. Sie führen orga-
nisch zu dem Globus hinauf und bilden eine kühne Silhouet-
te gegenüber dem helleren Marmor und den goldenen
Kassetten des Tonnengewölbes. Der Globus erhielt einen ele-
gant einschwingenden Sockel, der mit vier großen Bienen,
den Wappentieren der Barberini, geschmückt ist.

Die aus dem ersten Entwurf übriggebliebenen vier Engel
stabilisieren und beleben den Aufbau, ebenso wie die Paare
von Cherubim in der Seitenmitte, die die Schlüssel Petri, das
Schwert des Heiligen Paulus und die Tiara halten. Die Mo-
delle für die Engel des ersten Entwurfs waren schon im Win-
ter 1628 für den Guß vorbereitet worden und konnten schnell
überarbeitet werden. Sie wurden zugleich mit den Architra-
ven, Friesen und Gebälken in einem Gewaltakt der Gießerei
im September 1632 gegossen; wenig später wurde der ganze
Aufbau montiert.

Die vier großen Rippen sind so gestaltet, daß sie wie aus
Bronze gegossen wirken. Tatsächlich besteht jede aus drei
dünnen, durch eine Metallstange verstärkten Holzrippen. Sie
sind mit Platten aus patiniertem Kupfer verkleidet, die mit
Lorbeerzweigen besetzt sind, um mit den gewundenen Säu-
len zu harmonieren. Die mit den Barberini-Bienen verzierten
Lambrequins (Behänge) des Baldachins bestehen ebenfalls
aus Holz mit Kupferverkleidung. Die Metalltroddeln sind wie
echte Quasten an Schlaufen aufgehängt. Der ganze Baldachin
gleicht einer Theaterdekoration, wie Bernini sie für seine vie-

113 Vier Skizzen Berninis für mögliche Lösungen der
Baldachinbekrönung, Graphische Sammlung Albertina, Wien

len Theaterproduktionen erfand. Er ähnelt auch kunstvollen
Katafalken aus vergänglichem Material, die bei Staatsbegräb-
nissen üblich waren. Einen solchen entwarf Bernini gerade in
dieser Zeit, 1630, für Carlo Barberini. Er verwirklichte dabei
seine Idee des über allem schwebenden Auferstandenen, die
am Baldachin nicht zur Ausführung gelangt war, durch eine
fliegende Figur in Gestalt eines Skeletts.

Wie schon erwähnt, arbeitete vermutlich der junge Borro-
mini die mechanischen und praktischen Lösungen aus. Da-
gegen konzentrierte sich Bernini auf die bildhauerischen
Aufgaben und führte die Oberaufsicht über das gigantische
Unternehmen, stets bemüht, die von den großen Kirchen-
festen bestimmten Termine einzuhalten, um seinem Dienst-
herrn gefällig zu sein. Wenn Bernini später gefragt wurde,
welchen Maßstab er der Proportionierung des Baldachins
zugrunde gelegt habe, antwortete er barsch: »Mein Auge«.

Um sein bronzenes Meisterwerk abwechslungsreich zu
gestalten – eine zu dieser Zeit hochgeschätzte Eigenschaft –,
scheint Bernini die Möglichkeit des Wachsausschmelzverfah-
rens in verlorener Form genutzt zu haben, um Abgüsse nach
der Natur herzustellen. Es ist anzunehmen, daß die Lorbeer-
ranken, die sich um die Säulen winden, nach natürlichem Lor-
beer gearbeitet sind, indem man die durch Leim gefestigten
Pflanzenzweige auf die originalgroßen Wachsmodelle auf-
legte. Sie verbrannten dann im Schmelzofen, während das
Wachs aus den Gipsformen ausgeschmolzen wurde. Bienen,
die Symboltiere der Barberini, scheinen frei über die Ober-
fläche zu wandern, ebenso Fliegen und Eidechsen.

Noch amüsanter sind andere Einzelheiten, die jedoch
heute mit bloßem Auge kaum noch wahrgenommen werden
können, da die Bronze stark nachgedunkelt ist. Dazu gehört
der Rosenkranz auf einer der Säulenplinthen: Einige seiner

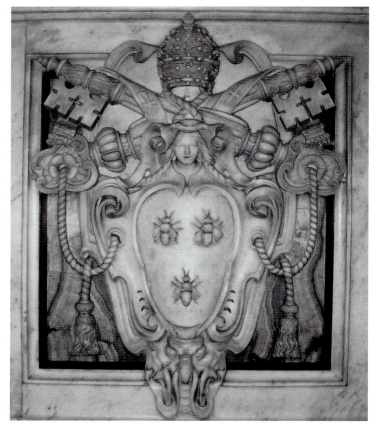

114 Das Papstwappen der Barberini an einem der Sockel des Baldachins.

115

116

Perlen liegen auf dem Rand, während das Kruzifix am Ende herunterhängt – als ob ihn ein vorbeigehender Geistlicher verloren hätte. Das ist die Art von Späßen, die sich der Künstler hinter vorgehaltener Hand gönnte, der Komödiendichter Bernini, der Karikaturist, der mit seinem bissigen Humor selbst seine Förderer nicht verschonte. Übrigens war das Abgießen von kleinen, kunstvollen Objekten wie Medaillen oder von Naturgegenständen wie Blättern oder Eidechsen eine vielgeübte Praxis in den Gußwerkstätten der Renaissance- und Barockzeit. Viele Alltagsgegenstände hat man auf diese Weise verziert, z. B. einen massiven Mörser, der von einem der Lucenti gegossen wurde, einer Familie, die am Guß des Baldachins beteiligt war.[5]

Vielfalt und Züge von Humor finden sich auch in den prunkvollen Kartuschen, die die acht riesigen, in Marmor gemeißelten Barberini-Wappen auf den Außenseiten der Säulenbasen einfassen: Unter den gekreuzten päpstlichen Schlüsseln schaut ein Menschenhaupt heraus, während unter dem Wappenschild eine gräßliche Maske hängt. Alle Masken und Köpfe unterscheiden sich voneinander. Die Köpfe zeigen meist zum Schreien geöffnete Münder und verzerrte Gesichter.[6]

Bernini war ehrlich genug zuzugeben, daß er das Gelingen dieses Mammutunternehmens auch dem Glück verdankt habe. Es war gewiß ebenso der guten Organisation einer Werkstatt zuzuschreiben, der man in den vielen Dokumenten Phase für Phase folgen kann. Man hat festgestellt, daß ein Zehntel der jährlichen Einkünfte des Kirchenstaats von 200 000 Scudi neun Jahre lang in die Kosten für den Baldachin flossen. Bernini selbst erhielt im ganzen 10 000 Scudi für seine Arbeit – und darüber hinaus Weltruhm.

115, 116 Ein achtlos von einer Säulenbasis herunterhängender Rosenkranz mit Kruzifix, einer von Berninis Späßen. Es handelt sich um eine auf die Bronzegießer zurückgehende Tradition, z. B. auf die Familie Lucenti, die sowohl die Säulenbasis als auch den massiven Mörser (unten) gegossen hat, Victoria and Albert Museum, London. Der Mörser ist mit Reliefs einer Eidechse, einer Medaille und mehrerer Blätter verziert.

Die Vierung, die Reliquienbalkone und der Heilige Longinus

Die Säulen des neuen Baldachins standen kaum an Ort und Stelle, als die Kommission für Sankt Peter entschied, der Baldachin solle mit vier monumentalen Altären für vier berühmte Reliquien umgeben werden, die in Nischen an den inneren Schrägwänden der Kuppelpfeiler aufzustellen seien; im Mai 1628 genehmigten die Verantwortlichen einen Entwurf Berninis für den südöstlichen Pfeiler. Bernini als geborener Bildhauer konnte sie überzeugen, die Altäre in die darunterliegende Krypta zu verbannen und statt dessen in die vergrößerten Nischen Kolossalstatuen der vier mit den Reliquien verbundenen Heiligen zu setzen.[7] Die Reliquien sollten in großen Reliefs über den Heiligen dargestellt werden, und zwar hinter Balkonen, auf denen an Festtagen die heiligen Gegenstände selbst vorgezeigt werden konnten. Man beschloß, originalgroße Modelle der vier Heiligen aus Stuck zur Probe in die vertieften Nischen zu stellen.

121

Baldinucci schildert die Hintergründe des Auftrags:

Auf Wunsch Urbans VIII. lieferte Bernini den Entwurf für die Ausschmückung der vier großen Nischen in den Pfeilern, die die große Kuppel von Sankt Peter tragen. Diese Nischen sind ausgespart unterhalb der Stellen, wo die Reliquien aufbewahrt werden; früher waren dort eiserne Gitter von oben bis unten angebracht gewesen. Diese Nischen wurden die würdigen Stätten für vier kolossale Marmorfiguren von vier ganz ausgezeichneten Künstlern: Longinus ist vom Meißel Berninis; der Heilige Andreas ist das Werk von Francesco [Duquesnoy]; die Heilige Helena wurde von Andrea Bolgi gemeißelt; und die Veronika ist das schöne Werk von Francesco Mochi.

Der gigantische Auftrag, der Statuen von fünf Meter Höhe vorsah, überzeugte die Besteller von der Notwendigkeit, die Verantwortung zwischen Bernini, der am liebsten alles selbst gemacht hätte, und den drei anderen, ebenfalls tüchtigen Bildhauern aufzuteilen.

Berninis Entwurf für den *Heiligen Longinus* wurde im Mai 1628 angenommen. Im Juli 1631 legte der Meister ein originalgroßes Stuckmodell *(modello in grande)* vor, das begutachtet und im Februar 1632 vom Papst gebilligt wurde. Im Hinblick auf die Probleme, die bei dem Brechen so riesiger Marmorblöcke und ihrem Transport aus Carrara zu erwarten waren, entschied man, daß jede Statue aus mehreren Blöcken gearbeitet würde, auch wenn das der traditionellen italienischen Bildhauerpraxis und der Berufsehre widersprach. Für den *Longinus* wurden vier Blöcke benötigt, die Mitte 1635 in die Bernini-Werkstatt manövriert wurden. Das Meißeln beanspruchte drei Jahre, bis im Mai 1638 dem Papst die vollendete Skulptur gezeigt werden konnte. Die für die Fertigstellung der Statue benötigten Kräfte der gesamten Werkstatt waren vermutlich die Ursache für die Verzögerungen, die zwischenzeitlich bei der Ausführung des Reliefs *Weide meine Schafe* eingetreten waren.

84

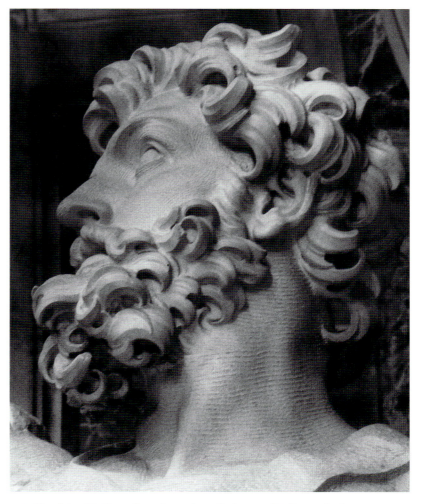

117 Kopf des Heiligen Longinus, Ausschnitt aus der Statue in der Vierung von Sankt Peter (Abb. 120)

Der deutsche Künstler und Kunsthistoriker Joachim von Sandrart erinnerte sich, er habe bei seinem Aufenthalt in Rom 1629-35 nicht weniger als 22 *bozzetti* für den *Longinus* zu Gesicht bekommen, ein Beweis für Berninis fast besessene Arbeitsweise, deren Keim schon in der Kindheit gelegt worden war – hatte ihm doch sein Vater eingehämmert, im »Wettstreit mit sich selbst« für eine einzige Komposition eine Folge verschiedener Lösungen auszuprobieren.[8] Sandrart berichtet, die Modelle seien aus Wachs gewesen, womit er sich aber geirrt haben dürfte. Die zwei einzigen Modelle, die sich erhalten haben, sind aus Terrakotta, offenbar dem von Bernini bevorzugten Material. Diese *bozzetti* müssen dem originalgroßen Stuckmodell vorausgegangen sein, das 1631 in der Basilika aufgestellt wurde. Die Komposition hatte Bernini schon in einer vorbereitenden Studie in Feder und Tinte festgelegt. Sie blieb in dem kleineren, früheren *bozzetto* erhalten und ging dann in den endgültigen Entwurf ein. Sie erhält ihre Dramatik aus dem schräggestellten rechten Winkel, den das rechte Bein und der ausgestreckte rechte Arm des Heiligen bilden. Die entgegengesetzten Ecken und Bewegungen werden unterstrichen durch das stark lineare Muster der Gewandfalten.

118, 371

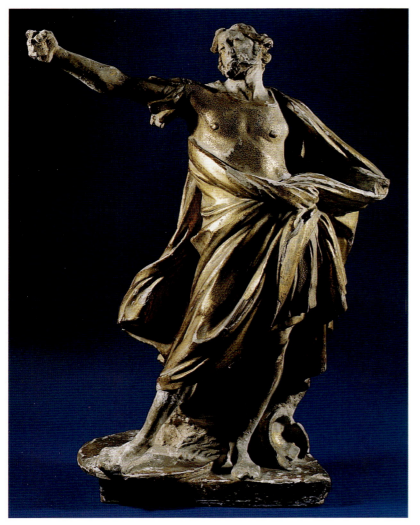

ses Ausdrucks in Rom war der Kopf des *Laokoon.* Bewußt hat Bernini die Oberfläche des Marmors ohne die letzte Verfeinerung belassen, um das Licht zu absorbieren statt widerzuspiegeln. Die stehengebliebenen Rillen des Klauenmeißels beleben die einzelnen Flächen und betonen ihre verschiedenen Richtungen – ähnlich den Kreuzschraffuren einer Zeichnung.

6, 386

Es ist interessant zu beobachten, daß die Faltenführung der endgültigen Statue bereits in dem größten erhaltenen *bozzetto* vorkommt: schon hier hat Bernini das anfangs geometrische Faltenschema – das er in Federzeichnungen ausgearbeitet und in dem früheren *bozzetto* realisiert hatte – in ein weniger logisches, tief ausgehöhltes und stark bewegtes Faltenmuster verwandelt. So bringt er den Sturm der Gefühle im Herzen des Centurios und den Aufruhr der Natur zum Ausdruck, der sich nach dem biblischen Bericht bei der Kreuzigung ereignete: Der Himmel verfinsterte sich, es erhob sich ein entsetzlicher Sturm, und der Vorhang im Tempel Salomos riß in zwei Stücke von oben bis unten. Die großzügige Geste der ausgebreiteten Arme, die die Annahme eines neuen Glaubens verkörpert, hat die Falten des Mantels in noch heftigere Bewegung versetzt: eine weitere Waffe Berninis in der Veranschaulichung leidenschaftlicher Gefühle.

Über der Statue des Longinus zeigen Engel seine Lanze. Die weißen Figuren heben sich kräftig vor dem farbigen Marmor ab. Bernini behielt die Aushöhlung der Rundbogen-

121

118, 119 Die einzigen erhaltenen der 22 Modelle, die Bernini zur Vorbereitung des *Heiligen Longinus* formte, Fogg Museum of Art, Cambridge, Mass. und Museo di Roma

120 *Heiliger Longinus,* Sankt Peter, Rom

Durch die Einführung der Lanze (im Modell nur angedeutet) in die endgültige Statue ergeben sich Dreiecksformen innerhalb der Komposition: Eine Seite bildet die Lanze, während die ausgestreckten Arme eine weitere darstellen; die dritte Seite läßt sich vom unteren Ende der Lanze über Longinus' linkes Knie bis zu seiner ausgestreckten linken Hand verfolgen. Dieses locker zugrunde liegende Schema wird kühn durchkreuzt durch die senkrechte Achse: Sie führt vom Standbein bis zu den vortretenden Sehnen im Hals der Figur. Unterstützt von diesem Gerüst, entfaltet sich Longinus' einzigartige Gebärde in einer Mischung von Staunen, Bedauern und Erkennen. Sie spricht die zu spät kommende Einsicht des römischen Centurios über den eben von ihm Gekreuzigten aus: »Wahrlich, dieser Mensch ist Gottes Sohn gewesen«. Verstärkt wird die Hingabe durch den zurückgeworfenen Kopf und den nach oben gerichteten Blick: ein Bild höchster Verzweiflung oder erhabenen Pathos, wie es von hellenistischen Skulpturen bekannt ist; das bekannteste Beispiel dieses

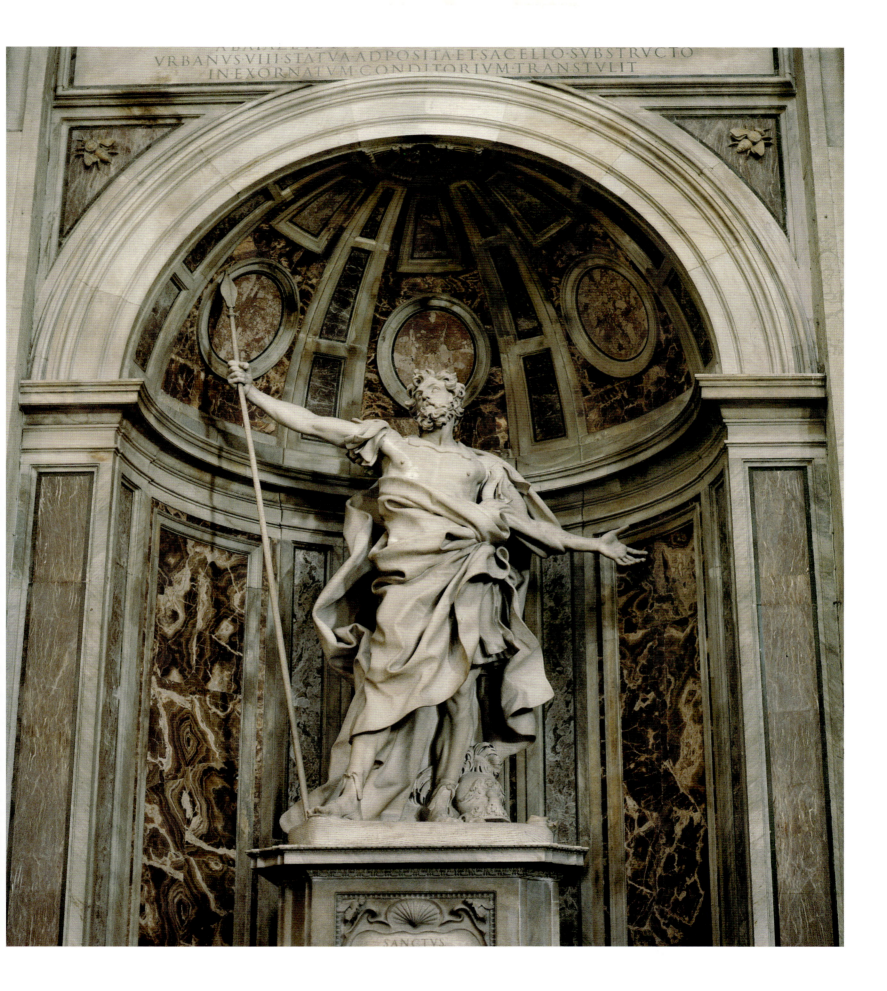

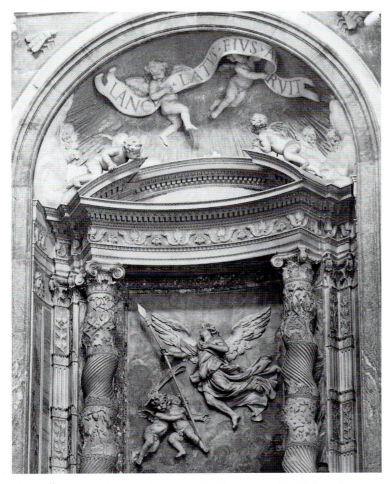

121 Über den vier überlebensgroßen Statuen in den Ecken der Vierung zeigen »Reliquienbalkone« in Reliefs die hinter ihnen verwahrten Reliquien – hier die Lanze des Heiligen Longinus, die von Putten und einem Engel in der Luft getragen wird.

122 Die Inschrift unter dem Heiligen Longinus

nische bei und nahm sie zum Anlaß eines faszinierenden Systems dreidimensionaler Kurven in seiner neuen Architektur; er bekrönte die Nische mit einem Segmentgiebel, dessen obere Ränder »gebrochen« sind. Die darunterliegende Öffnung, die in die Spiraltreppe im Innern des Pfeilers führt, erhielt ebenfalls einen Rundbogenabschluß und eine prunkvolle Tür aus durchbrochener, vergoldeter Metallarbeit.

Kunstvolles Detail bedeckt fast alle umgebenden Flächen. Vor dem vergoldeten Hintergrund schweben die Engel, die

die Reliquien tragen, und oben in den Nischen fliegen Putten, die flatternde Bänder mit lateinischen Inschriften halten. Die reiche Verwendung von Gold und Farben in den Balkonen schafft einen wirkungsvollen Gegensatz zum grau geäderten Marmor der Kuppelpfeiler. Die Marmorreliefs der Engel und die Stuckfiguren der Putten führten Gehilfen Berninis unter der Aufsicht des Meisters zwischen 1633 und 1640 aus.

Die Ausschmückung des Schiffs und der Seitenkapellen

Jeder der Seitenaltäre von Sankt Peter sollte mit einem Satz aus sechs Leuchtern und einem Kruzifix auf gleichen Ständern ausgestattet werden. Das Projekt wurde 1657 unter Papst Alexander VII. in Angriff genommen. Daher erscheinen auf allen Ständern die Hügel und der darüberstehende Stern des Chigi-Wappens, vergleichbar den Barberini-Bienen bei den Aufträgen von Papst Urban.[9] Eine sauber ausgeführte schattierte Zeichnung der Werkstatt, die wahrscheinlich auf einer Skizze des Meisters beruhte, diente als Blaupause für die Ständer.[10] Danach wurde ein Meistermodell in Holz geschnitzt, das die Grundlage der Wachsformen bildete. Den Bronzeguß der 25 Sätze zu je sieben Stücken besorgte Giovanni Maria Giorgetti. Die Arme der Kruzifixe laufen in merkwürdigen volutengerahmten Schilden aus, um sie von ihren farbigen Hintergründen abzuheben.

Das zugrunde liegende Modell des Gekreuzigten zeigt den toten Christus mit herabgesunkenem Haupt und geschlossenen Augen. Achtzehn der gegossenen Figuren haben sich in Sankt Peter erhalten; eine ist im Kunsthandel aufgetaucht.[11] Berninis Beitrag kann wegen anderer drängender Aufgaben nicht mehr als eine Entwurfsskizze gewesen sein. Tatsächlich berichten die Urkunden, daß sein bewährter Mitarbeiter Ercole Ferrata die Wachsmodelle ausführte. Die Bronzefiguren wurden in Serien von Paolo Carnieri gegossen und von Bartolommeo Cennini ziseliert. Der Gekreuzigte ist dem Kruzifix verwandt, das sich in Berninis gleichzeitiger Statue des *Büßenden Heiligen Hieronymus* findet. Der verhaltene Leidensausdruck im Gesicht, der leichte Kontrapost, der schöne Fluß des Lendentuchs – all dies entspricht einer ruhigen Andachtsfigur, die sich zur Verehrung durch Gläubige hervorragend eignete. Die Figur ist auf einen Betrachterstandpunkt hin berechnet, wie er in etwa von den knienden Gläubigen eingenommen wird, was sich durch vergleichende Aufnahmen belegen läßt. Ebenso genau wie alles andere hat Ferrata die Rückseiten ausgearbeitet, obwohl sie nie zu sehen waren.[12]

Die Aufgabe, das eben erbaute, kahle Schiff Carlo Madernos auszustatten, war so gewaltig, daß sie sich durch die Regierungszeiten mehrerer Päpste hinzog. Jeder der Nachfolger Petri wollte sein Wappen dem aufprägen, was unter seinem Pontifikat hinzugefügt wurde – gewöhnlich mit Hilfe Berninis. Er wurde immer erfahrener im Organisieren und

212

123, 124 Leuchter und Kruzifix,
entworfen von Bernini für die Seitenaltäre
von Sankt Peter.

Überwachen dieser Arbeiten, die ständig neben seinen persönlichen Aufträgen auszuführen waren. Ein junger englischer Student der Bildhauerkunst, Nicholas Stone der Jüngere, hat 1639 bei einem Besuch in Rom sein Erstaunen über Sankt Peter in folgenden Worten zum Ausdruck gebracht:

Alle Pilaster sind mit weißem Marmor verkleidet und kanneliert; die kleinen Pilaster oder Träger unter den eingestellten Bögen sind eingelegt mit verschiedenfarbigem Marmor. Alle Altäre außer dem Hochaltar sind in derselben Art gearbeitet; jeder hat zwei große antike Säulen, die aus den Diokletiansthermen stammen; es sind vierundvierzig. Alles in allem ist es das wunderbarste, am besten erfundene Bauwerk, das es in unserer Zeit auf der Welt gibt.[13]

Das Schiff und die Seitenkapellen wurden unter Papst Innozenz X. ausgestattet; die Vierung war 1644 kurz vor seiner Wahl vollendet worden. Er mißbilligte die riesigen Ausgaben seines Vorgängers aus päpstlichen Mitteln; deswegen wandte er sich gegen den Hauptbegünstigten dieser Ausgaben. Er glaubte, Bernini habe den Papst verführt, über das vertretbare Maß hinauszugehen. Bernini erlebte auch an anderer Stelle in Sankt Peter einen Rückschlag seines früher so fest verankerten Ruhms: Einer der Türme, die er auf Madernos Fundamenten und unteren Stockwerken auf beiden Seiten der Fassade zu bauen begonnen hatte, drohte einzustürzen und wurde daraufhin abgerissen. Nicholas Stone notierte dazu: »Der obere Teil des Campaniles oder Glockenturms von Sankt Peter in Rom niedergerissen. In demselben Monat der Cavaliere Bernini todkrank und plötzlich gestorben, wie berichtet wurde.« Bernini hatte offenbar angeordnet, die

125

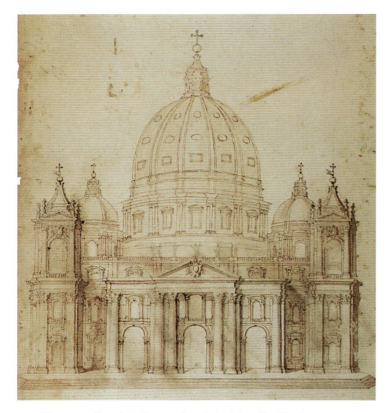

125 Einer von Berninis Entwürfen (1645) für die Glockentürme, die auf beiden Seiten der Fassade von Sankt Peter errichtet werden sollten, Biblioteca Vaticana

126 Das Schiff von Sankt Peter. Bernini hatte die Gesamtaufsicht über die Ausschmückung des Kirchenraums.

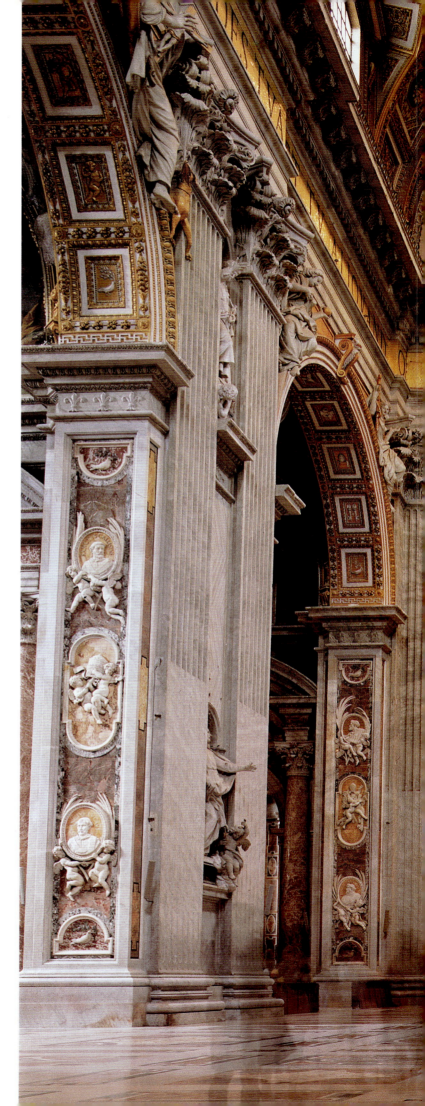

bestehende Architektur, die tatsächlich wegen unterirdischer Strömungen zur Senkung neigte, zu vermessen, und das Ergebnis war zufriedenstellend gewesen; daher fühlte er sich beruflich abgesichert. Dennoch wurde die Niederlage durch zahlreiche Gegner begierig zu einem Skandal aufgebauscht. Einige von ihnen, die für Bernini gearbeitet hatten, fühlten sich gekränkt durch die Art, wie er sich das Verdienst für Leistungen zuschrieb, die der Mitarbeit anderer viel verdankten. Zu ihnen gehörte der Architekt Borromini; er ließ nicht ab, den neuen Papst, der Borromini ohnehin in jeder Weise bevorzugte, auf Fehler und Überheblichkeiten Berninis hinzuweisen.

Trotzdem behielt Bernini die Stellung des Architekten von Sankt Peter bis zu seinem Tod. Er war weiterhin für die Entwürfe und Überwachung der Innendekoration verantwortlich, wie die zuständige Kommission 1645 bestätigte. Sie verlangte aber, es seien jeweils zwei gemalte Alternativvorschläge in Originalgröße vorzulegen, ehe ein Entwurf genehmigt würde. Bernini ließ alle glatten Flächen mit farbigen Marmorplatten verkleiden, in die ornamental gerahmte, figürliche Darstellungen eingelegt wurden: ein sehr dekorativer Schmuck. Er wird in den Bogenzwickeln durch liegende Stuckfiguren ergänzt, die Allegorien der christlichen Tugenden darstellen. Ein Heer von fast vierzig Maurern und Bild-

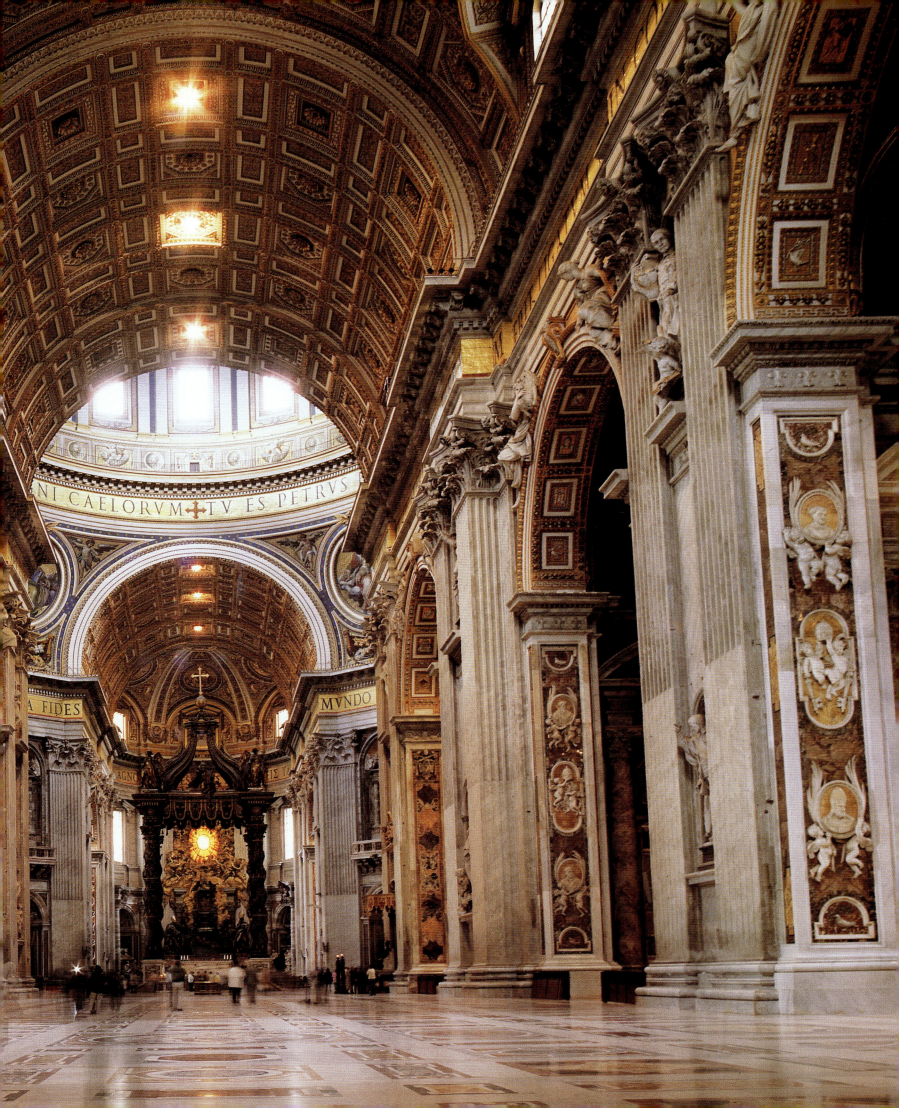

127, 128 Die karolingische *Cathedra Petri* aus dem 9. Jahrhundert und Berninis erster, hölzerner »Behälter«, Fabbrica di San Pietro

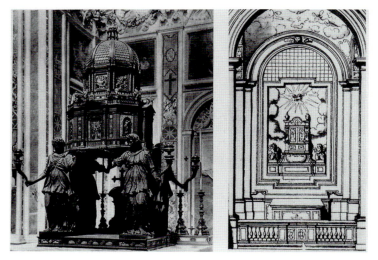

129, 130 Tabernakel des 16. Jahrhunderts in der Kapelle Sixtus' V. in Santa Maria Maggiore, Rom; und rechts die *Cathedra Petri* mit Berninis »Behälter«, wie sie anfangs im Baptisterium von Sankt Peter aufgestellt war.

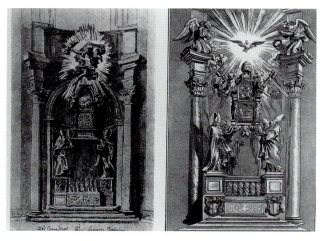

131, 132 Berninis erster Entwurf, Royal Collection, Windsor Castle, und zweiter Entwurf für die Versetzung der *Cathedra Petri* in die Hauptapsis von Sankt Peter.

hauern führte die ganze Dekoration in der unglaublich kurzen Zeit von zwei Jahren 1647/48 aus. Da praktisch jeder verfügbare Bildhauer zur Teilnahme gedrängt wurde, ging alle Feinheit im einzelnen verloren. Reihen monotoner Engel, Putten und Papstporträts wurden mit so geringer persönlicher Beteiligung Berninis produziert, daß sie zwar für das Studium seiner Mitarbeiter und Nachfolger ergiebig sein mögen, für sein eigenes Œuvre jedoch uninteressant sind.

Die Cathedra Petri und die Glorie [14]

Berninis bedeutendste Schöpfung für den Innenraum von Sankt Peter, eines der Hauptwerke seiner Karriere, wurde unter Papst Alexander VII. realisiert. 1630, noch unter Papst Urban VIII., hatte die Kongregation von Sankt Peter Bernini den Auftrag zum Entwurf eines neuen Altars im Baptisterium gegeben, der die vornehmste Reliquie der Kirche aufnehmen sollte: die *Cathedra Petri*, den Thron, von dem man glaubte, der Heilige Petrus habe ihn als erster Bischof von Rom benutzt. In Wirklichkeit war es ein karolingisches Werk, ein Holzsessel aus dem 9. Jahrhundert, der mit erzählenden Elfenbeinreliefs verkleidet war.[15] Er verkörperte – gleich einem leeren Stuhl bei einem Fest – die Idee der unsichtbaren Gegenwart und Herrschaft Gottes; er symbolisierte die Nachfolge des Apostels (die Weitergabe der geistigen Gewalt von Papst zu Papst, da die Papstwahl vom Heiligen Geist inspiriert werde), den Vorrang des Heiligen Petrus vor den zwölf Jüngern und schließlich die Vorherrschaft der römischen Kirche.

All dieser Gedankengänge war sich Bernini bewußt, als er eine Hülle für den Thron plante, eine Art riesiges Reliquiar, das ursprünglich im Baptisterium, später hinter dem Hochaltar der Basilika aufgestellt werden sollte. 1630 entwarf er einen hohlen »Behälter« für den Thronsitz mit zwei schrankähnlichen Türen vorn, die an Festtagen den Zugang zu der Reliquie gestatteten. Dieser »Behälter« ist im Depot des Vatikans erhalten: Er ist reich mit Cherubimmasken, Voluten und – im Hinblick auf den herrschenden Papst – Barberini-Bienen geschmückt.[16]

Der Behälter wurde im Baptisterium hoch über dem Altar aufgestellt. Die Wand dahinter war mit marmornen Wolken verkleidet, in deren Mitte die bronzene Taube des Heiligen Geistes schwebte, umgeben von einer vergoldeten Strahlenglorie. Der Thron war von einem Paar marmorner Engel flankiert, die die päpstlichen Insignien Tiara und Schlüssel trugen. Aus einem Rundbogenfenster oben fiel zwar Licht in den Raum, der Thronsessel dürfte aber nur wenig durch das reflektierende Licht und durch Kerzen beleuchtet gewesen sein.[17]

Zehn Jahre später beschloß man, den Thron an einen bedeutenderen Platz zu verrücken: in die Hauptapsis der Basilika. Er sollte dort in der Mitte einer Nische aufgestellt

werden, die von einem Paar großartiger Säulen aus rötlichem Cottanello-Marmor gerahmt wurde. Die Cottanello-Säulen stehen heute noch. Im März 1657 entwarf Bernini für diese Aufstellung eine phantastische Szenerie, die uns in einer Zeichnung der Werkstatt überliefert ist.[18] Sie sah folgendes vor: Die Nische mit dem Thron bildete die Mitte eines Triptychons; denn unmittelbar daneben schlossen sich zwei Papstgräber an, links das Grab Pauls III. von Guglielmo della Porta, rechts das Grab Urbans VIII. von Bernini.[19] Die Cathedra stand auf gleicher Höhe mit den thronenden Päpsten. Ihr Raum wurde durch die Cottanello-Säulen begrenzt, auf die hohe, konkave Gebälke gesetzt waren. Über dem Schlußstein der Nische schwang ein Erzengel in einer Lichtglorie die päpstlichen Insignien. Das war, ähnlich dem päpstlichen Wappen über dem Grab Urbans VIII., als symbolischer Bezug zu verstehen.

Um die vorgegebene Nische besser auszufüllen und um für die Gemeinde besser sichtbar zu sein, war der Thron hoch in die Höhe gehoben, als schwebe er in der Luft. Er wurde von zwei riesigen Kirchenvätern getragen, deren Hände die Plinthen stützten und deren goldene Mitren die dunklen Nischen punktuell mit Licht erfüllten. Mit ihren vom himmlischen Wind aufgebauschten Gewändern standen sie auf hohen rechteckigen Sockeln zuseiten des Altars. Eine ähnliche Situation ist in die endgültige Ausführung eingegangen. Hier sind die Kirchenväter nochmals vergrößert und auf vier ergänzt worden; zwei von ihnen, um die Abwechslung zu steigern, sind barhäuptig, ohne Mitra wiedergegeben. Auf der Rückseite des Throns erscheint als Relief die heilige Taube, umgeben von zwei palmenhaltenden Engeln, die sie in einer Art Spitzbogen nach oben abschließen.

Die Idee einer Reliquie, die, von Engeln getragen, den Gläubigen gezeigt wird, war aus der gotischen Goldschmiedekunst bekannt. Neu in Berninis Anordnung sind der riesige Maßstab und die Wahl der Trägerfiguren. Berninis Lösung am nächsten verwandt ist ein Sakramentstabernakel aus den 1580er Jahren in der Kapelle Sixtus' V. in Santa Maria Maggiore, bei dem ein Renaissance-Tempietto auf den Schultern von Engelskaryatiden ruht. Von dem ersten Entwurf Berninis für die Chornische wurde ein maßstabgetreues Modell in Holz und Stuck ausgearbeitet, zu dem Ferrata, Raggi und Morelli vier Figuren der Kirchenväter beisteuerten.

Im folgenden Jahr, 1658, entwarf Bernini eine zweite Lösung, die in einem Stich festgehalten wurde. Sie übernahm aus dem früheren Plan die Mittelgruppe, ließ aber den Gedanken der Nische fallen. Die Trägerfiguren und der Thron füllen den ganzen Raum zwischen den Cottanello-Säulen. Die Kirchenväter halten den Thron jetzt an voluten-

133 Die zweite und dritte von drei Skizzen Berninis mit dem Blick durch den Baldachin auf die *Cathedra Petri*, Biblioteca Vaticana

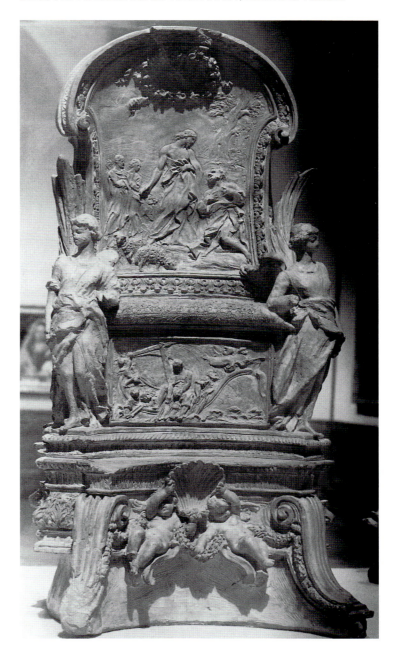

134 Terrakottamodell für die *Cathedra Petri* mit den Reliefs *Weide meine Schafe* und *Wunderbarer Fischzug*, Detroit Institute of Arts

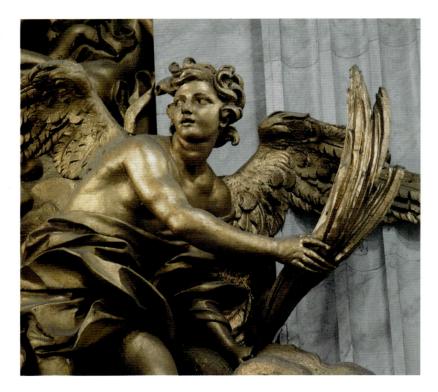

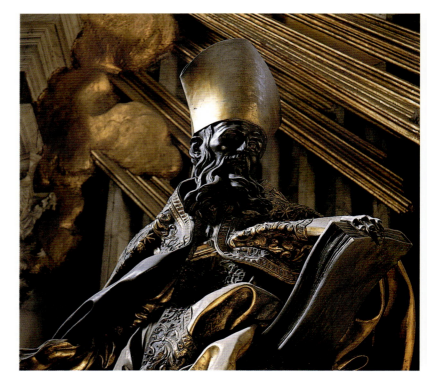

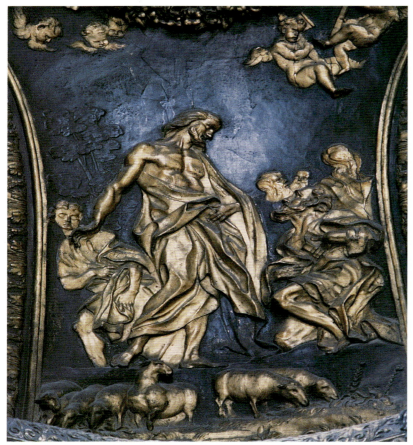

135, 136, 137 Drei Details aus der »Glorie« und der *Cathedra Petri*:
ein Engel, einer der Kirchenväter und die Rückseite des Throns mit
dem Relief *Weide meine Schafe*.

138 Das gesamte Ensemble der *Cathedra Petri* und der »Glorie«
rund um die Taube im Westfenster von Sankt Peter, die von
Putten, Engeln und Strahlen göttlichen Lichts umgeben ist.

förmigen Konsolen – wie in der endgültigen Ausführung. Die
entscheidende Veränderung gegenüber dem ersten Projekt
war der obere Abschluß: Die Taube schwebt anstelle des
Erzengels inmitten der strahlengesäumten Lichtglorie, ähn-
lich wie an der Wand im Baptisterium.

Auf den hohen Gebälken der rahmenden Säulen kniet ein
Paar anbetender Engel. Sie sind von Cherubim begleitet, von
denen sich einer an der Thronlehne anklammert. Die sechs
Cherubim halten die päpstlichen Insignien – Schlüssel und
Tiaren – und schließen sich unterhalb der Taube zu einem
Segmentbogen zusammen. Aus diesem Motiv ging schließlich
die Idee der endgültigen Engelsglorie hervor, die jetzt das
ovale Westfenster der Basilika mit der in Glas gemalten Taube
umgibt.

Dieser zweite Entwurf war offenbar eine wichtige Etappe
der Planung, die zu ihrer Zeit wahrscheinlich als endgültig
angesehen wurde. Angesichts des wichtigen Platzes beschloß
man, ein Modell in Originalgröße *in situ* aufzustellen. Den
Figurenschmuck übertrug man denselben untergeordneten
Bildhauern wie beim ersten Entwurf; das Holzmodell lieferte
ein Schreiner. Allein diese Arbeit nahm zwei Jahre in An-
spruch. In ihrem Verlauf scheinen sich weitere Änderungen
von selbst ergeben zu haben. Bernini arbeitete einen *modellino*
des Throns aus, der erhalten ist und heute in Detroit auf-

13

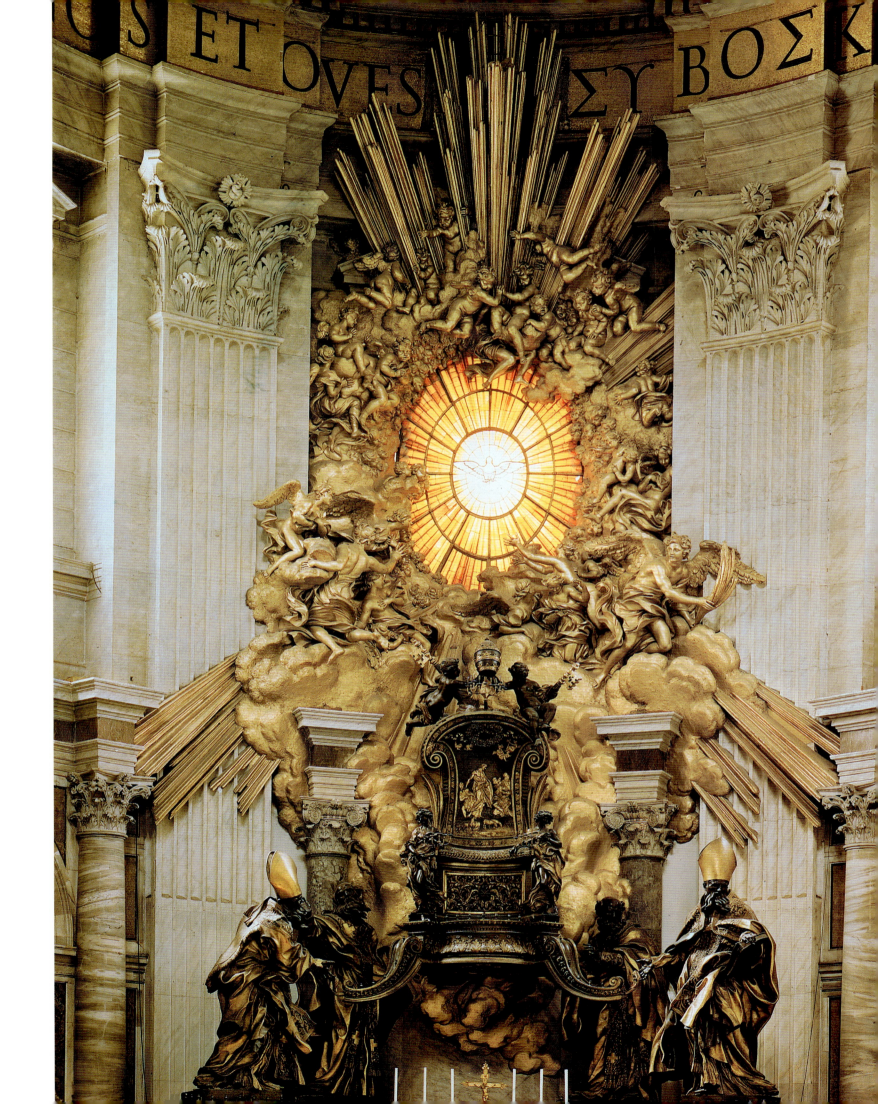

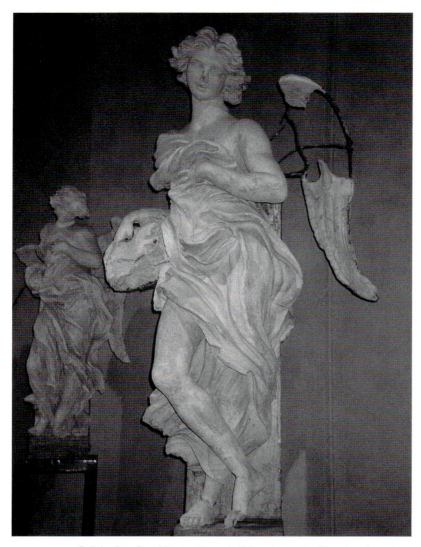

139 Originalgroßes Alternativmodell für einen der Engel neben der *Cathedra Petri*, Pinacoteca Vaticana

bewahrt wird. Er scheint sich auch mit einem *modello in grande*
139 beschäftigt zu haben. Das läßt sich aus zwei fast lebensgroßen
Engelfiguren in vergänglichem Material für den Platz neben
dem Thron erschließen. Sie sind weniger statuarisch als die
Engel am *modellino*,[20] deren Flügel der Thronlehne folgen.
Bei den einzelnen Engeln ragen die Flügel jedoch über die
Figurensilhouette hinaus. Sie sind reizende Wesen mit lie-
benswürdigem Ausdruck, die sich im Kontrapost an den Thron
lehnen, dessen Beine sie völlig überdecken. Und dennoch
sind sie noch weit von dem endgültigen Entwurf entfernt.
Verschiedene andere große Engel wurden 1660/61 durch Gio-
vanni Artusi in Bronze gegossen, wurden aber schließlich in
die Engelsgloriole eingefügt.

134 Der etwa halbmeterhohe *modellino* in Terrakotta hingegen
stellt praktisch den letzten Entwurf des Throns dar. Nun hat
die Lehne an den Seiten »Ohren« und zeigt darunter dreidi-
mensional geschwungene Gegenkurven, die in die seitlichen
Stuhllehnen übergehen. Der Schwung wird wiederholt von
den auf den Lehnen stehenden Märtyrerpalmen. Die vorde-

ren Thronbeine sind, wie im früheren Entwurf, als Engel
gebildet. Im *modellino* haben sie noch ihre eigenen Flügel –
im Gegensatz zur endgültigen Ausführung, wo Flügel und
Palmzweige verschmolzen sind.

Das schöne Relief der Rücklehne *Weide meine Schafe* 137
schließt sich bewußt an die große Marmortafel über dem 84
Hauptportal an, das in einer Achse am entgegengesetzten
Ende des Schiffes liegt. Es ist aus dem *modellino* in die Aus-
führung übernommen worden. Das untere Relief dagegen,
der *Wunderbare Fischzug*, fiel in der Ausführung einem reich-
verzierten Gitter zum Opfer, hinter dem der alte Petrusthron
durchscheint.[21]

Der *modellino* enthält als weitere Reminiszenz aus dem
Kupferstich, der zu Füßen des Throns einen Engelskopf 132
zeigt, unter dem Sitz ein Puttenpaar mit einer riesigen Herz-
muschel, die vielleicht auf verehrende Pilger anspielt. Auch
diese Gruppe ist in der Schlußphase weggefallen. Der im
modellino einspringende untere Rand wölbt sich in der Aus-
führung vor und bildet nun mit den großen Voluten der
Thronfüße eine geschwungene Linie.

Drei schematische, schwache Kohleskizzen, die sich noch 133
im Vatikan befinden, stammen wahrscheinlich aus der ent-
scheidenden Arbeitsphase. Sie lassen Berninis Interesse an
dem Blick auf den Chor vom Langhaus aus erkennen, auf des-
sen Wichtigkeit viele Jahre vorher Annibale Carracci hinge-
wiesen hatte. Sie geben die Cathedra hinter den gewundenen
Säulen und Behängen des Baldachins wieder. Das erste Blatt
hält nur eine allgemeine Ansicht mit einem Altar unten fest.
In der zweiten Skizze scheint es um die Höhe des Throns
zu gehen, denn mit raschen Strichen ist ein alternativer
Bogenabschluß eingezeichnet, während die Kirchenväter als
eiförmige Köpfe über geraden Senkrechten nur ungefähr
angegeben sind. Auch die dritte Skizze ist schnell hinge-
worfen, erfaßt aber alle wesentlichen Elemente vom Thron
bis zu den Trägerfiguren und gibt durch Kreuzschraffuren
Helldunkelwerte an. Das Konzept der Gloriole erscheint
oben als zarter ovaler Umriß, der von den Kurven und einer
Zickzacklinie, die den Baldachin andeuten, durchschnitten
wird.

Berninis folgende Überlegungen haben sich in einer sorg-
fältig quadrierten Zeichnung des ovalen Fensters niederge-
schlagen, mit radialen Strahlen oben und mit Cherubim, die
in freier Luft vor Freude tanzen, einige mitten vor dem Fen-
ster. Die Rückseite des Blattes enthält eine Skizze der heili-
gen Taube in einer Strahlenglorie für die Fenstermitte. Die
Cherubim wurden schließlich an den Rand des Fensters ver-
bannt. Doch die Engelscharen bevölkern die ganze Wand, so
daß immer wieder Arme und Beinchen in die Öffnung hinein-
ragen. Einige weitere Skizzenblätter in weicher Kreide oder
Feder halten Engelfiguren oder Posen und Gewänder der Kir-
chenväter fest und zeigen die Ideen, die Bernini in seiner
überschäumenden Phantasie durch den Kopf gingen, nach-

dem sich die einzigartige Lösung in ihm geklärt hatte. Die Gloriole wird am stärksten durch die untergehende Sonne beleuchtet, da der Hochaltar von Sankt Peter im Westen liegt – sie wirkt dann so, als ob ein Schwall himmlischen Lichts hereinströmte.

Die wichtigste Entscheidung, das hoch oben gelegene Fenster mit der Altarkomposition zu verschmelzen – ein Gedanke, der vorher noch nicht aufgetaucht war –, machte eine radikale, endgültige Vergrößerung aller Elemente notwendig. Die Chorlösung mußte sich nun gegenüber Michelangelos Ordnung der den ganzen Raum umziehenden Kolossalpilaster durchsetzen, nicht mehr nur gegenüber den Cottanello-Säulen, zwischen denen der Thronsessel eingespannt ist.

Die Strahlen der Glorie stoßen neben diesen Säulen herab bis zu den Papstgräbern. Die gestaffelten, nach oben gerichteten Strahlen steigen fast senkrecht auf und überschneiden dramatisch die riesige Inschrift, die als Band von Goldmosaik die ganze Apsis umzieht. Das gleichschenklige Dreieck, das durch die unteren Strahlen gebildet wird, mündet in die Taube des Heiligen Geistes. Die dunklen Linien der Stege, die das Glas halten, strahlen in einer Fülle von Diagonalen aus und werden von den umgebenden Cherubim und Seraphim aufgenommen, die auf den Wolkenbänken verstreut sind.

Am Ende dieses langen Prozesses von Versuchen und Irrtümern, der zu ständigen Verbesserungen führte, mußten auch alle Figuren beträchtlich vergrößert werden, um sie der 374 Erhöhung des Ganzen anzupassen. Vier eindrucksvolle Modelle für die Köpfe der Kirchenväter haben sich erhalten.[22] Sie sind etwa einen Meter hoch und geben eine Vorstellung von den kolossalen Ausmaßen der Bronzestatuen. Innerhalb des riesigen Apsisraumes wirken sie jedoch keineswegs besonders monumental. Die Köpfe und die zugehörigen originalgroßen Figuren wurden hauptsächlich von Bernini modelliert, da Raggi und Ferrata nun weniger mit ihm zusammenarbeiteten. Der hinreißende Schwung, der aus ihren gewaltigen Schädeln, den rollenden Augen und wehenden Bärten spricht, ist der des Meisters selbst. Die letzten Figuren, die erst 1665, unmittelbar vor Berninis Abreise nach Paris, neu modelliert wurden, waren die beiden Engel zuseiten des Throns, die das frühere Paar ersetzten. Auch sie mußten auf das Anderthalb-136 fache vergrößert werden.[23]

Der Guß der Kirchenväter, der ihrer puren Größe wegen schwierig war, wurde zwischen 1661 und 1663 bewerkstelligt. Der Guß des Thronbehälters folgte im Sommer 1663; das Ziselieren und Vergolden dauerte bis Ende 1665. Ein geschickter Ornamentzeichner, G. P. Schor, schuf den floralen Schmuck auf der Unterseite der Plattform. Der Meister überwachte auch Entwurf und Guß der Reliefs auf der Rückenlehne und auf den Thronseiten.[24]

Vor und während Berninis sechsmonatiger Abwesenheit in Paris modellierten Raggi (1664) und Morelli (1663-66) von

140 Skizze Berninis für die Ausgestaltung des von Cherubim umflatterten Ovalfensters, Royal Collection, Windsor Castle

einem hohen Gerüst aus die Stuckfiguren der Glorie *in situ* – eine gewaltige körperliche Anstrengung, bei der sie von Hilfskräften unterstützt wurden. Nachdem die schmutzige Stuckarbeit beendet war, wurde als letztes das beherrschende Mittelmotiv der heiligen Taube durch G. P. Schor auf das Glas 127 gemalt. Der als Sitz des Heiligen Petrus geltende alte Thron wurde am 16. Januar 1666 in den »Behälter« eingesetzt, und am folgenden Tag konnte das Ganze feierlich enthüllt werden. Die Gesamtausgaben beliefen sich auf die Riesensumme von mehr als 106 000 Scudi. Der Gießer Artusi hatte davon 25 000 Scudi, Bernini selbst die stattliche Summe von 8 000 Scudi erhalten.

Dieses Ensemble, in dem sich Plastik und Architektur vermischen, das durch farbigen Marmor und Vergoldung veredelt und in natürliches, durch farbiges Glas golden gefärbtes Licht getaucht ist, war der Höhepunkt in Berninis lebenslanger Suche nach dem idealen »Gesamtkunstwerk«. Hier spricht sich aus, was Wittkower treffend in dem Begriff »*a sublime dynamic intensity*« (eine erhabene dynamische Intensität) zusammengefaßt hat. Es war die größte Leistung seiner Laufbahn.

141 Terrakotta-*bozzetto* eines Engels zu einem frühen Entwurf für das Ziborium, Fogg Museum of Art, Cambridge, Mass.

142 Ziborium in der Sakramentskapelle in Sankt Peter

Der Sakramentsaltar

Berninis letzter Beitrag zum Innenraum von Sankt Peter lag nicht in der Hauptachse, sondern in einer Kapelle neben dem rechten Seitenschiff. Es war trotzdem ein wichtiger Raum, beherbergte er doch das Heilige Sakrament.[25] Mehr als vier Jahrzehnte früher hatte Urban VIII. seinem Bildhauer-Architekten die Planung einer Monstranz unter dem Baldachin vorgeschlagen. Das Projekt war dann zugunsten eines Ziboriums in der Seitenkapelle fallengelassen worden. Auch dieser Plan wurde zunächst nicht weiterverfolgt, obgleich Pietro da Cortona 1633 ein Altarbild für die Kapelle gemalt hatte, auf dem die Heilige Dreifaltigkeit von herabstürzenden Engeln verehrt wird. Vor diesem Hintergrund mußte Bernini sein Werk planen. Weitere Projekte für das Ziborium, die unter Alexander VII. aufgetaucht waren, wurden abermals zurückgestellt, vielleicht wegen Restaurierungen in der Kapelle und wegen Berninis Besuch in Paris. Endlich nahm sich Clemens X. 1672 des lang hinausgeschobenen Projekts an. Am Heiligen Abend

1674 wurde das Ziborium vollendet und im Laufe des Jubeljahrs 1675 eingeweiht. Besonders reiches Aktenmaterial erlaubt uns, jeden Schritt des Aufbaus in faszinierender Ausführlichkeit nachzuvollziehen, und nennt uns alle Namen der beteiligten Handwerker. In der Kuppel wurde eigens eine Laterne geöffnet, um Berninis Altar mit natürlichem Licht zu erhellen. Als Bezahlung erhielt der Meister 3 000 Scudi.

Eine frühe Skizze für einen der Pläne – mit spitzer Feder auf ein Stück Papier geworfen – zeigt vier große Engel, die auf einem Altar knien und verehrend zu der Hostie aufblicken. Diese erscheint in einer Monstranz, von der Strahlen ausgehen und die durch Kerzen beleuchtet ist. Die Engel halten mit ihren Händen den weitausladenden Fuß der Monstranz.[26] Ein anderer Entwurf steht der Ausführung wesentlich näher, gibt also sicher die zweite oder die letzte Phase der Planung wieder. Es ist eine wunderbar gezeichnete und lavierte Präsentationsskizze; für welchen Papst sie bestimmt war, ist unklar, da man das päpstliche Wappen in die beiden Kartuschen einzusetzen vergaß.[27]

143

144

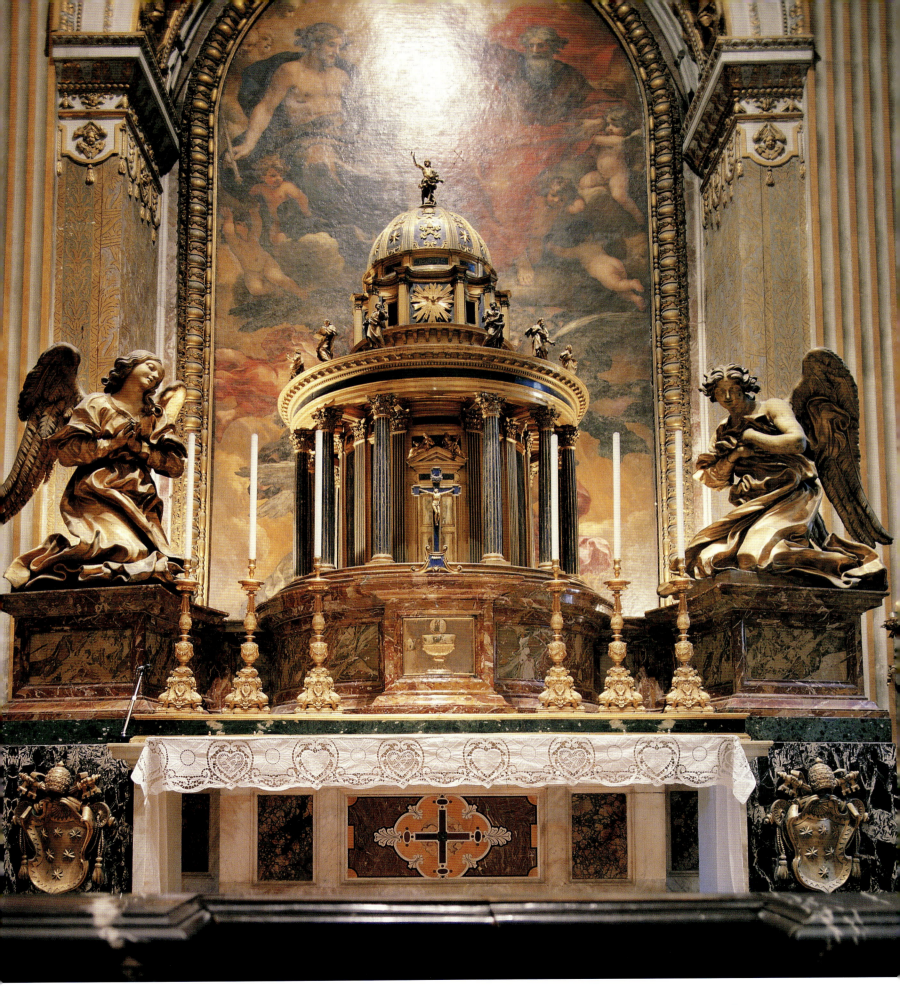

143 Frühe Federskizze, die vielleicht mit dem Altar für das Heilige Sakrament in Verbindung steht: vier Engel blicken auf zu einer Monstranz, Museum der bildenden Künste, Leipzig

144 Spätere Zeichnung mit Maßstab für den Altar und das Ziborium, die dem ausgeführten Werk nähersteht, Staatliche Eremitage, Sankt Petersburg

Das Konzept der vier großen tragenden Engel ist beibehalten. Doch der Altar darunter und die geplanten Sockel der Engel schließen sich deutlich an den vorletzten – gestochenen – Entwurf für die *Cathedra Petri* an. An diesen Entwurf erinnern die sturmzerzausten Gewänder und Haare der Engel: sie wiederholen die dort auf den Gebälken der Säulen knienden Engelfiguren.

Wie im Fall der Kirchenväter, die um die Cathedra stehen, halten auch die Engel am Sakramentsaltar mit einer Hand das Ziborium wie schwebend in freier Luft, während sie in der anderen Hand eine lange Kerze tragen. Doch die wesentliche Neuerung dieser Entwurfsphase ist die Form des Ziboriums: der zylindrische *tempietto*, der jetzt die Monstranz umschließt. Wieder wie bei der *Cathedra Petri* geht die Komposition auf das Sakramentstabernakel der 1580er Jahre in Santa Maria Maggiore zurück. Außerdem ist das Tempelchen dem Renais-

sance-Tempietto Bramantes in San Pietro in Montorio verpflichtet. Ein weiteres Vorbild scheint ein schlichtes, kleines halbkugelförmiges Tabernakel mit Kuppeldach in Santa Croce in Gerusalemme gewesen zu sein, das 1536 von Jacopo Sansovino, Berninis Vorläufer als Bildhauer-Architekt, entworfen wurde: es wird ebenfalls von knienden Engeln flankiert, die Kerzen tragen.[28] Angeregt waren diese Tempelchen letztlich von der als Zentralbau geplanten Heilig-Grab-Kirche in Jerusalem.

Im Winter 1672/73 ließ Bernini ein Holzmodell bauen; im Dezember 1674 wurden die Architekturteile des *tempietto* gegossen, wobei das beste Material, Kupfer aus Ungarn, Verwendung fand. In die Säulen wurden Platten aus Neapler Lapislazuli eingelegt, die man auch über Wände und Kuppel verteilte. Vergoldung und Lapislazuli sorgen für ein prunkvolles Erscheinungsbild, so daß der Tempel den gebräuchliche-

ren, kleineren Reliquiaren aus Edelmetall und *Pietra dura* ähnelt.

Die Präsentationszeichnung zeigt – wie später auch die Ausführung – über der Säulenstellung die zwölf Apostel, die »Säulen der Kirche«, während die Kuppel durch das Kreuz bekrönt wird. Dabei fand ein merkwürdiger Ideenaustausch mit dem Baldachin statt, der am Ende der Planung als Aufsatz ein Kreuz bekommen hatte. Beim Tabernakel dagegen wurde das ursprünglich geplante Kreuz durch eine Statuette des auferstandenen Christus ersetzt, ähnlich der großen Figur, die Bernini für seinen Baldachin projektiert hatte (und die vielleicht sogar gegossen wurde), die jedoch in der Schlußphase entfiel.[29] Der in der Präsentationszeichnung festgehaltene Entwurf scheint makellos, ja glänzend, genügte aber dem kritischen Auge und der rastlosen Phantasie des Meisters noch nicht. In einer Reihe von Kreidezeichnungen[30] gab er allmählich den Gedanken der tragenden und beleuchtenden Engel auf und konzentrierte ihre Funktion auf die Anbetung der im Tempel aufbewahrten Hostie. Einige Zeichnungen in dieser Folge von Skizzen zeigen die tief gebeugten, knienden Engel entweder neben den durch senkrechte Striche angedeuteten Kerzen oder diese haltend. Doch in einer Serie von Modellen im Fogg Art Museum in Cambridge (Massachusetts), die die lebendige und plastische Formgebung verdeutlichen, die für Bernini selbst charakteristisch ist, hat er dieses Beiwerk weg-

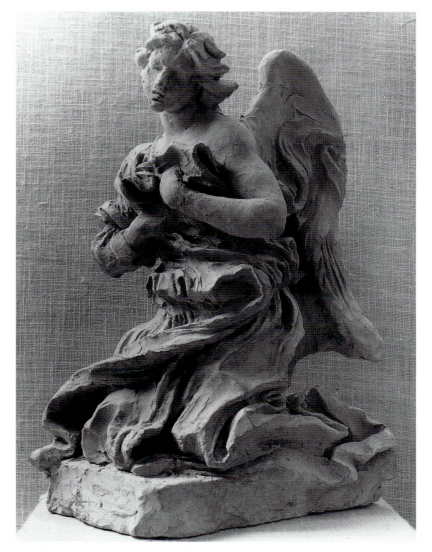

146 Terrakotta-*bozzetto* für den Engel rechts vom Sakramentsaltar, Fogg Museum of Art, Cambridge, Mass.

145 Kreideskizze für einen der knienden Engel am Sakramentsaltar, Royal Collection, Windsor Castle

gelassen und die Engel in Anbetung kniend wiedergegeben.[31] Indem er die flankierenden Bronzeengel auf die Seite schob und den *tempietto* tiefer setzte, erreichte Bernini, daß sein Tabernakel nur die untere Zone der dahinter gemalten *Dreifaltigkeit* Cortonas verdeckt. So scheinen einige der großen gemalten Engel jetzt auch den *tempietto* zu umflattern.

Die Rundheit des Tempels wirkt als geistige und psychologische Brücke, die den fundamentalen Glauben an die Eucharistie widerspiegelt und damit auch den Glauben daran, daß in der Teilnahme an ihr jeder einzelne durch den Opfertod Christi erlöst wird. Die Worte Jesu beim Letzten Abendmahl, die in jeder Messe wiederholt werden, sowie die Erinnerung an seinen Tod und seine Auferstehung im Glaubensbekenntnis werden sichtbar gemacht in dem Grabbau und der darüber triumphierenden Gestalt des Auferstandenen, während die Heilige Dreifaltigkeit in Cortonas illusionistischem Himmelsraum darüber schwebt. Die Verschmelzung des Greifbaren und des Geistigen ist, wie wir sahen, Berninis große Leistung.

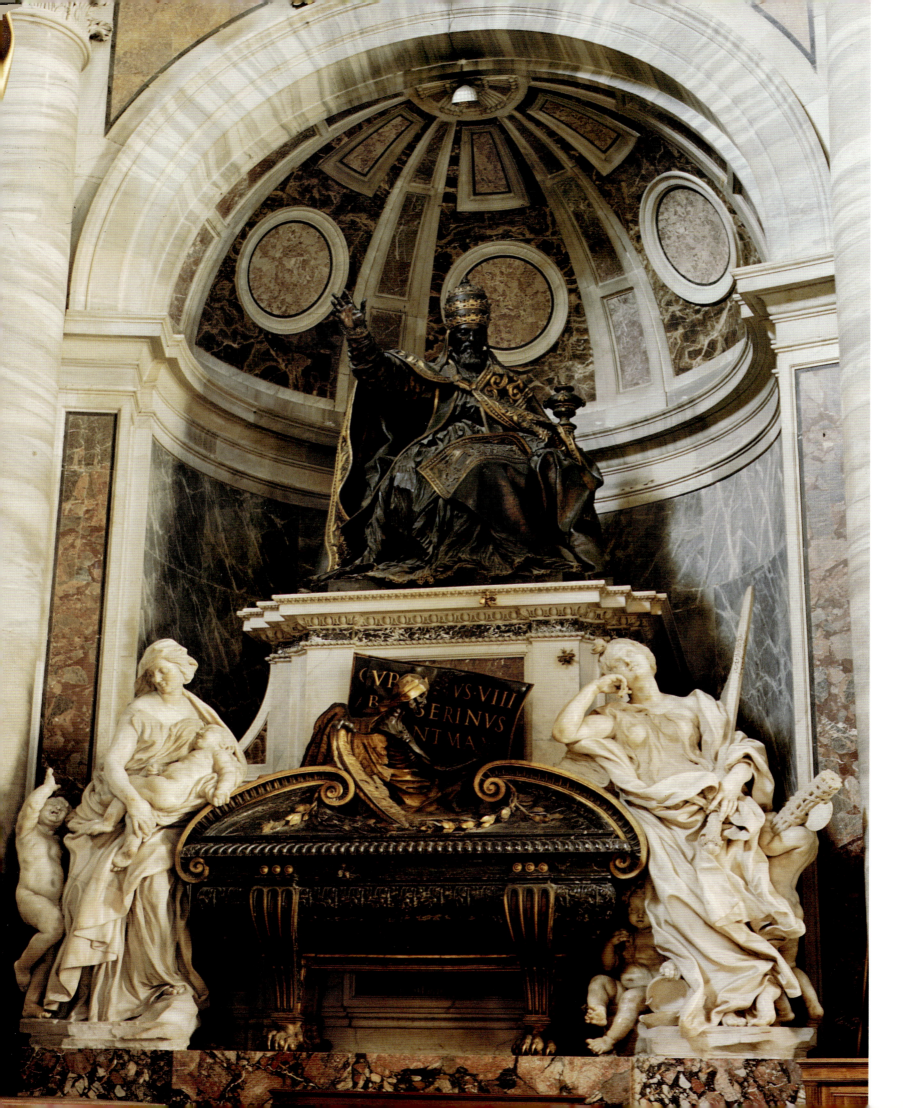

7. Die Papstgräber: Bernini und der Totentanz

So lebendig hat Bernini den großen Urban gemacht,

dessen Geist so der harten Bronze eingeprägt,

daß, um den Glauben wiederherzustellen,

der Tod selbst auf dem Grab erscheint, um ihn als tot zu erweisen.

Kardinal Rapaccioli, 1647

Der Tod war allgegenwärtig im Europa Berninis, in dem fürchterliche Kriege und tödliche Seuchen wüteten, während die ärztliche Kunst noch unterentwickelt war. Bernini selbst entwarf 1657 die Rückseite einer päpstlichen Medaille, die das Ende der Pest in Rom feierte, das man dem Schutzheiligen der Stadt, dem Heiligen Petrus, zuschrieb. Diese allgemeine Vertrautheit mit dem Tode hatte die positive Folge, daß man gegen seine Schrecken ankämpfte und sich um ein »gutes Sterben« bemühte. Bei Berninis Porträt des Kardinals Montoya und den von ihm bestellten Büsten der *Verdammten Seele* und der *Erlösten Seele* sind diese Gedankengänge schon angedeutet worden. Jede wohlhabende Familie in Europa strebte danach, ihre Toten in einer würdigen Zeremonie zu bestatten und deren Gedächtnis in einem Grabmal festzuhalten, sei es in Form einer einfachen Inschrifttafel oder eines prunkvollen Monuments mit architektonischem Anspruch, das in der Familienkapelle einer Pfarrkirche oder Kathedrale errichtet wurde.[1]

Das Grabmal Urbans VIII.

Papst Urban VIII. hatte vier Jahre regiert und das Alter von sechzig Jahren erreicht, als er 1627 seinem bevorzugten Bildhauer erstmals auftrug, ihm ein außergewöhnliches Grabmal zu entwerfen, das sich mit den Gräbern seiner Vorgänger messen könne.[2] Um es neben den vielen laufenden Projekten für Sankt Peter und anderen Aufgaben zu vollenden, brauchte Bernini volle zwanzig Jahre: erst 1647 wurde es enthüllt, drei Jahre nach Urbans Tod. Baldinucci gibt eine genaue, begeisterte Beschreibung, in der die Atmosphäre der Zeit eingefangen ist und die typischen Gedanken und Reaktionen eines Zeitgenossen klar zum Ausdruck kommen:

Doch was sollen wir zu dem großen Wunder der Kunst sagen, dem großartigen Grabmal Urbans VIII., das Bernini in Marmor und Bronze für Sankt Peter anfertigte. Dieses Monument ist wirklich so originell, daß jeder, der nur nach Rom kam, um dieses Werk zu sehen, Zeit, Mühe und Kosten gut aufgewendet hatte. Es steht in einer riesigen Nische links [rechts] der großen Kapelle der *Cathedra Petri*. Zwischen zwei Säulen von glattem Marmor steigt eine rechteckige Basis vom Boden auf [...] in drei Stufen. Auf ihr steht der große,

147 Das Grabmal Papst Urbans VIII. in Sankt Peter, Rom

reich ornamentierte Sarkophag des Grabmals. Über dem Sarkophag erhebt sich eine große Plinthe mit der gewaltigen Bronzestatue Urbans, der thront und den Segen erteilt. Er ist so realistisch beschrieben, wie man es nicht besser wünschen könnte. Rechts ist die Gerechtigkeit dargestellt, zwei Kinder neben sich, anderthalbmal lebensgroß, in feinstem, weißestem Marmor. An den Sarkophag gelehnt, hebt sie die Augen zur Figur des Papstes auf und scheint in tiefste Trauer versunken. Links steht die Barmherzigkeit. Sie hat ein trinkendes Kind an der Brust und ein anderes, größeres Kind neben sich, das, untröstlich trauernd über den Verlust jenes großen Vaters, nach oben blickt. Voll Mitgefühl schaut die Barmherzigkeit auf den Knaben hinab. Sie scheint ihre eigene Trauer zu bezeugen, indem sie ihren Kummer über die Tränen des Kindes zum Ausdruck bringt. Über dem großen Sarkophag, direkt im Mittelpunkt der Komposition, sehen wir die Figur des Todes. Er ist zugleich schamhaft und stolz. Er trägt am Rücken Flügel und wendet sich von uns ab; sein Kopf ist teilweise verschleiert und bedeckt, das Gesicht nach innen gewandt. Das große Buch in seiner Hand ist poetisch als dasjenige gedacht, in das der Tod die Namen der Päpste einträgt, die seine Sense niedergemäht hat. Er schreibt gerade in goldenen Lettern die Worte: URBANUS. VIII. BARBERINUS PONT. MAX. Auf dem winzigen Stück der vorhergehenden Seite, die Bernini in seiner Kunstfertigkeit sichtbar macht, erkennen wir in goldenen Buchstaben einen Teil des Namens von Gregor, Urbans Vorgänger. Das Grabmal war wahrhaftig eine großartige Idee und erregte bei allen Bewunderung.

Bernini sah sich gezwungen, auf ein früheres Grabmal in einfachem farbigen Marmor mit einer Sitzfigur in Bronze Rücksicht zu nehmen; dies war gerade im Rahmen der Planung von 1627, als alle Nischen der Vierung von Sankt Peter freigemacht werden mußten, in den Chorraum versetzt worden.[3] Es handelte sich um die Überreste des ursprünglich aufwendigeren, freistehenden *Grabmals Papst Pauls III. Farnese* von Guglielmo della Porta.[4] Einst hatte es fast Michelangelos geplantes *Grab Julius' II.* in den Schatten gestellt; es galt aber als vom Schicksal verfolgt. Immerhin behielt es im Gegensatz zu Michelangelos Projekt einen – sogar herausragenden – Platz in der Peterskirche: Man errichtete Teile des Grabes, die jedoch während des Baues der Kirche buchstäblich von Ort zu Ort wanderten. Um 1585 schließlich hatte das Monument seine freistehende Form eingebüßt und war in der Nische im Südostpfeiler der Vierung aufgestellt worden.

Urban hatte ursprünglich die Nische am Ende des linken Seitenschiffs der Vierung – wo jetzt das *Grab Alexanders VII.* steht – für sein Grabmal vorgesehen, während sich im Chor in

148 Guglielmo della Porta: Grabmal Papst Pauls III. in Sankt Peter, Rom, Kupferstich

der Nische links vom Hochaltar noch der Zeremonialthron des Papstes als Bischof von Rom befand. Die Nische rechts vom Hochaltar war aber verfügbar und bot sich als passender Standort für das Grab Pauls III. an. Irgendwann um die Wende 1627/28 kam dann einer von beiden, Mäzen oder Bildhauer, auf die Idee, den Hochaltar durch ein Paar ähnlicher Grabmäler einzurahmen. Daraufhin wurde der Zeremonialthron entfernt. Im Januar 1629 schließlich vertauschte man die beiden Papstgräber, vermutlich aus dem praktischen Grund, weil Paul III. mit seiner rechten Hand segnet und auch nach dieser Richtung hinunterblickt – eine Haltung, mit der er sich nur aus der linken Nische der Gemeinde zuwendet. Bernini ließ seine Statue Urbans ebenfalls in Richtung der Gemeinde blicken und damit zugleich auf den Baldachin, den größten Beitrag von Papst und Bildhauer für den Innenraum von Sankt Peter.

Berninis frühester Entwurf sah drei Figuren in einer Dreieckskomposition vor, um dem Grab Pauls III. zu entsprechen.[5] Außerdem übernahm er die zwei liegenden Marmorallegorien des »Friedens« und des »Überflusses«. Sie hatten sich am freistehenden Monument Della Portas auf Bodenniveau befunden und waren bei dessen Reduktion in ein Nischengrab auf den Giebel versetzt worden. Auch bei Bernini lagern diese Figuren auf dem gebrochenen Giebel[6] und zeigen an, wie eng ursprünglich die Verbindung zwischen den

beiden Grabmälern gedacht war. Selbst die ovale Kartusche für die Inschrift ist aus dem älteren Grab übernommen. Bernini wollte aber einen Sarkophag in seine Komposition einfügen. Er wählte für ihn die von den Medici-Gräbern in Florenz abgeleitete Form mit gebrochenem Segmentgiebel und paßte ihn den S-förmigen Voluten Della Portas an, auf die sich seine beiden unten verbliebenen Allegorien – die »Gerechtigkeit« und die »Klugheit« – lehnen: Bernini setzte an diese Stelle die ausgestreckten, ausgehöhlten Flügel des »Todes«, der in der Mitte der Komposition mit Schädel und Vorderarmen aus dem Sarkophag auftaucht. Die Allegorien sind bei ihm als stehende, sich aufstützende Gestalten an die Seiten gerückt. Selbst der Totenschädel schließt sich an ein Motiv Della Portas an, das heute verloren ist: eine monströse Maske aus farbigem Marmor, die unten in der Mitte den Tod symbolisierte.

149 Berninis erster Entwurf für das Grabmal Papst Urbans VIII., Royal Collection, Windsor Castle

150, 151 Zwei Werke, die Bernini wahrscheinlich bei seinem Entwurf für das Grabmal Urbans VIII. beeinflußten: ein spätmanieristischer Stich *Der Triumph der Gerechtigkeit* und ein Renaissance-Fresko von Giulio Romano *Der thronende Heilige Petrus* in den Stanzen des Vatikans.

Die Maurerarbeiten und die reiche Verkleidung der beiden Nischen mit verschiedenfarbigem Marmor erfolgte umgehend, zwischen 1628 und 1631. Wieder war der junge Borromini beteiligt, und um die Beschaffung des Marmors für den Sarkophag und die Allegorien kümmerte sich Pietro Bernini, jedenfalls bis zu seinem Tod 1629. Gianlorenzo muß sehr schnell die vorbereitenden Modelle für die Papstfigur geschaffen haben, denn schon im Dezember 1628 arbeitete man am großen Modell für den Guß, und im April 1631 war die Bronzefigur vollendet. Dieser Gewaltakt wurde jedoch aufgrund äußerer Umstände für acht Jahre, bis 1639, unterbrochen.

Della Porta hatte Paul III. in Haltung und Geste bewußt als friedliebenden Greis dargestellt (so daß sich Michelangelo an einen Richter, der einen Streit schlichtet, erinnert fühlte). Bernini belebte dagegen seine Papstfigur durch die triumphierend erhobene Rechte, die den Segen »*urbi et orbi*« erteilt. Die wesentlichen Züge des Entwurfs mit seinen beherrschenden Diagonalen sind auch in die ausgeführte Statue eingegangen. Solch ein Porträt entsprach vollkommen der Tradition, besonders für Statuen aus Bronze, deren dehnbare Festigkeit die weitausladende Geste der rechten Hand erlaubte.

Schon Antonio Pollaiuolo hatte diese Geste 1498 an seiner Grabstatue Innozenz' VIII. in Sankt Peter verwendet und eine Diagonale (von links oben nach rechts unten vom Betrachter) durch die unterschiedliche Höhe der beiden Hände geschaffen.[7] Mehrere ehrwürdige Papstfiguren in Bronze oder Marmor an verschiedenen Orten waren gefolgt: Michelangelos Statue von Julius II. für San Petronio in Bologna, 1508 gegossen, kurz darauf zerstört;[8] Baccio Bandinellis Entwurf für die Marmorfigur auf dem Grab Clemens' VII. in Santa Maria Maggiore;[9] Vincenzo Dantis Statue Julius' III. in Perugia 1555;[10] Alessandro Mengantis Bronzefigur Julius' III. auf

dem Balkon des Palazzo Pubblico in Bologna von 1575-78; und in jüngerer Zeit die würdige, wenn auch schwächere Bronzestatue Papst Pauls V. von Paolo Sanquirico in Santa Maria Maggiore.[11]

Bernini am nächsten verwandt unter all diesen Vorläufern sind die zwei Porträts Julius' III. Die Statue Dantis in Perugia (die vielleicht Michelangelos verlorenem *Julius II.* folgt) zeigt das von der Brustschließe aus nach beiden Seiten herunterhängende Pluviale, dessen unteren Rand der Papst aufgehoben und über das Knie gezogen hat. Menganti, der offenbar Dantis Statue im nahen Perugia kannte, trennte die Beine und ließ den Saum in weitschwingender Kurve ausbiegen, ehe der Papst ihn mit der Linken auf sein Knie drückt. Genau diese Gewandführung wählte Bernini, dramatisierte aber die weichschwingende Kurve durch Winkel und Falten. Doch die ausgeführte Figur Urbans übertrifft alle Vorläufer an machtvoller Breite, reicht doch ihr rechter Arm bei kaum gebeugtem Ellbogen kühn über den Nischenraum hinaus, während der Rand des zurückgleitenden Pluviales – durch Vergoldung unterstrichen – senkrecht hinunterfällt. So schließt er die Komposition und hebt die Figur wirkungsvoll vom dunklen Nischengrund ab. Das Gegengewicht zur ausgestreckten Hand bildet der riesige, reichgeschmückte Knauf des Papstthrones, der mit den Barberini-Bienen verziert ist. John Evelyn sah die fertige Statue, vermutlich auf einem noch glatten Sockel, in der Grabnische und bezeichnete sie in seinem Tagebuch im November 1644 kurz als »würdevoll«.[12]

Nachdem die Hauptfigur aufgestellt war, konnte Bernini an die Nebenfiguren seines Dramas denken, denn seine Inszenierung ist – anders als die strengen Überreste vom Grab Pauls III. – ganz auf den Gedanken der Trauer abgestimmt. Seine Phantasie wurde vielleicht durch einen großartigen spätmanieristischen Stich von Lucas Kilian nach Joseph

152
153

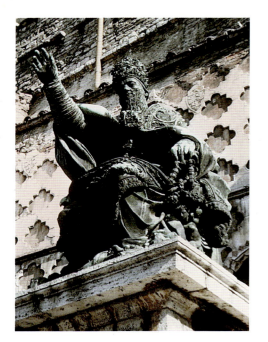

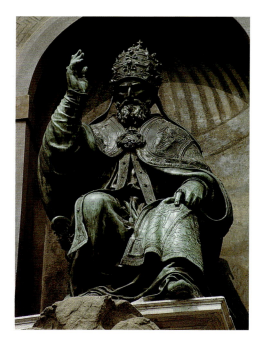

152, 153 Vorbilder in Bronze für die Figur Urbans VIII.: Vincenzo Dantis Statue Papst Julius' III. in Perugia und Alessandro Mengantis Statue Julius' III. in Bologna

154 Berninis zweiter *bozzetto* für die Figur der »Barmherzigkeit« am Grabmal Urbans VIII., Vatikanische Museen

Heintz' *Der Triumph der Gerechtigkeit* angeregt, bei dem der architektonische Unterbau und die wildbewegten allegorischen Figuren dem *Grabmal Urbans* ähnlich scheinen. Besonders verwandt sind die Kindergruppen, im Stich am rechten, bei Bernini am linken Rand.[13] Auch ein Bild in Rom ist Berninis Allegorien außerordentlich ähnlich: das um 1523 von Giulio Romano in den Stanzen des Vatikans gemalte Fresko *Der thronende Heilige Petrus*. Der Heilige sitzt in einer vorgetäuschten Architekturnische, gerahmt von den weiblichen Allegorien der »Kirche« und der »Ewigkeit«. Alle sind in üppige Gewänder gehüllt, die die Komposition optisch zusammenhalten. Eindeutig ist hier ein Vorbild für Berninis Anordnung der Allegorien und deren Tätigkeiten gegeben, was, bedenkt man die Identifikation aller Päpste mit Petrus, Urban ansprechen mußte. Berninis frühe Präsentationszeichnung von 1627 gibt links eine Figur der »Barmherzigkeit« wieder, die ein Kind nährt. Es liegt in ihrem gebeugten Arm, der bequem auf dem Giebel des Sarkophags ruht. Ein anderes Kind weint halb sitzend zu ihren Füßen; es ist in die Ecke zwischen dem Pilaster der Nische und der rahmenden Säule eingeklemmt. Das ist auch sein Platz in der endgültigen Ausführung, wo die Figur jedoch aufrechter und schlanker ist.

Während alle weiteren Zeichnungen verloren sind, haben sich zwei wundervolle *bozzetti* von strotzender Plastizität erhalten, die zwei Stadien in Berninis Erwägungen über die Kinder der »Barmherzigkeit« festhalten. Aus einer Urkunde vom März 1630 geht hervor, daß der Bildhauer damals zwischen zwei und drei Kindern schwankte. Das frühere Modell sieht sogar vier Kinder vor; vielleicht gibt es eine Entwicklungsphase vor der Präsentationszeichnung wieder. Die zusätzlichen zwei Putten bilden ein Paar, das sich unter dem Ende des Sarkophags zärtlich umarmt: ein ablenkendes Motiv. Auch der Knabe auf der Seite unterscheidet sich stark von seinen späteren Nachfolgern.[14] Olga Raggio hat zu der Komposition folgendes bemerkt:

Die noch manieristische doppelte Drehung der Figur, die Kompliziertheit ihres anliegenden, vom Wind bewegten Gewandes und die einfühlsame Modellierung der Kinder erinnern an Berninis frühe Verehrung der Gemälde Guido Renis und legen ein sehr frühes Datum für diese Studie nahe.

Das zweite Modell ist beinahe endgültig, wie Raggio erläutert:

Es gibt charakteristische Unterschiede im Detail: Die Barmherzigkeit und das schlafende Kind haben ausgeprägtere Züge als die Marmorausführung, und das weinende Kind klammert sich fester an sie und zieht den Arm eher über sein tränenbedecktes Gesicht als ihn aufzuheben. Doch die Terrakottagruppe muß klar als fast endgültiges *modello* verstanden werden, das der Ausführung in Marmor unmittelbar vorausging. Die Änderungen zwischen dieser Gruppe und der früheren Studie zeigen Berninis Fortschritt von einem noch konventionellen, stückhaften und im Grunde manieristischen Schema zu einer streng monumentalen Komposition. Die vom Wind aufgewehten Gewänder der ersten Barmherzigkeit sind jetzt schwerer geworden und umfangen das Kind, das beim Trinken eingeschlafen ist. Durch Vereinfachung der Haltung und der zugehörigen Elemente der Barmherzigkeit erzeugt Bernini das Gefühl ihrer allumfassenden mütterlichen Natur. Es ist eine machtvoll gebändigte Schöpfung, die sich organisch in die alles umfassende Komposition des Papstmonuments einfügt.

Obwohl die Marmorblöcke 1631 geliefert wurden, verstrichen drei Jahre, bis 1634, ehe einer von Berninis bewährten Bildhauern die »Barmherzigkeit« in groben Zügen anlegte. Das deutet darauf hin, daß das zweite Modell damals schon existierte; sicher vorhanden war es 1639, als die Meißelarbeit dann tatsächlich begann. Der Übergang zu pralleren Formen bei der ausgeführten »Barmherzigkeit«, auf den Raggio hinweist, könnte mit Berninis Beziehung zu Costanza Bonarelli nach 1636 zusammenhängen.[15] Es ist interessant, in Berninis viel späterem Grabmal Alexanders VII. den Wechsel zu einer noch einfacheren Stellung und Bewegung der »Barmherzigkeit«, die dort an der gleichen Stelle auftritt, zu beobachten. Ihre wesentlich dichteren Falten mit den nach oben drängen-

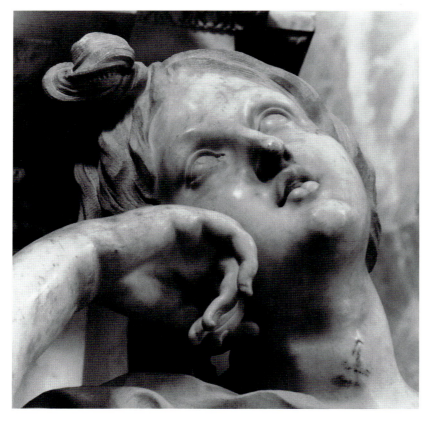

155 Detail aus dem Grabmal Urbans VIII. in Sankt Peter: das Gesicht der »Gerechtigkeit«

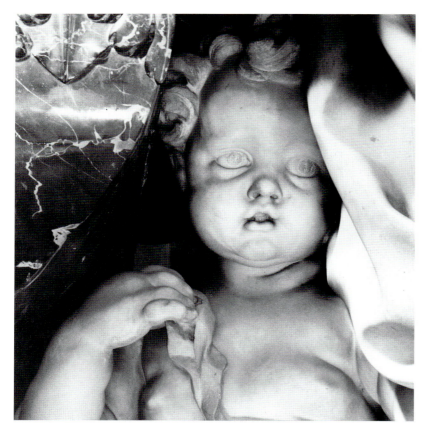

156 Detail aus dem Grabmal Urbans VIII.: das Kind zu Füßen der »Gerechtigkeit«

den Diagonalen erzeugen den Eindruck leidenschaftlicher Erregtheit.

An der »Gerechtigkeit« müssen sogar noch einschneidendere Veränderungen stattgefunden haben, die sich nur schwer nachvollziehen lassen: Die winzige skizzierte Silhouette einer nach rechts gelehnten Figur könnte Berninis erste Idee für diese Allegorie gewesen sein, wobei die Stellung der Arme noch nicht festgelegt ist. In jedem Fall war die Figur anders als jene auf der Präsentationszeichnung.[16] Dort sieht man eine verhüllte, sinnende Gestalt, deren Kinn über dem aufgestützten Arm in der Hand ruht. Der andere Arm ist längs des Sarkophaggiebels ausgestreckt, während sie zur Rechten des Betrachters aus der Szene hinausschaut, vielleicht voll Trauer über den Tod des Papstes. Es ist eine ausdrucksstarke Figur, die aber nicht gefallen zu haben scheint. Denn in der Ausführung ging Bernini zur Frontalstellung und einer lässigeren Haltung mit gekreuzten Beinen über. Jetzt stützt die »Gerechtigkeit« ihren rechten Arm auf ein dickes Gesetzbuch, das bedenklich nahe der abschüssigen Brüstung des Segmentgiebels liegt, und blickt mit geöffnetem Mund nach oben, während ihre Wange auf den Fingerknöcheln ruht. Mit der Linken drückt sie das Heft ihres riesigen symbolischen Schwertes an sich, schützt sich aber durch einen dicken Faltenbausch vor dessen scharfer Schneide. Die Quaste des Schwerts trägt Barberini-Bienen. Ein entzückendes kleines Kind sitzt unter dem rechten Ende des Sarkophags, als verstecke es sich in einer Höhle, und blickt den Betrachter geradeaus an. Es spielt mit einer der Waagschalen der »Gerechtigkeit«; die andere Schale liegt abgenommen am Boden. Ganz rechts erfand Bernini ein amüsantes Nebenmotiv: Ein kleiner Junge müht sich mannhaft ab, die Faszes zu schleppen, das an Ruten gebundene Beil als Sinnbild altrömischer Amtsgewalt. Selbst solch eine Nebenfigur entwarf der Künstler mit voller Konzentration, wie ein Blatt mit zwei energischen Vorstudien zu diesem Knaben beweist. In der Ausführung änderte Bernini die Stellung nochmals, indem er die übergroße Last nicht der hinteren, sondern der vorderen Schulter des schwankenden Kindes auflud.

157 Zwei Skizzen Berninis für den die Faszes tragenden Knaben hinter der »Gerechtigkeit« am Grabmal Urbans VIII., Museum der bildenden Künste, Leipzig

158 Das Grabmal des Erard de la Marck, ehemals im Dom von Lüttich. Vielleicht hat dieses Werk Bernini zu dem Skelett angeregt, das aus dem Grab Urbans VIII. aufsteigt.

Die letzte, faszinierendste Umbildung erfuhr die Gestalt des »Todes«, die der Künstler aus einem stummen Schädel, ausgebreiteten Flügeln und gekreuzten Armknochen in einen außerordentlich tätigen Mitspieler verwandelte. Die Idee war glänzend und ebenso charakteristisch für Bernini wie für das barocke Denken überhaupt. Jetzt scheint ein geflügeltes Skelett, das in das abgenommene Leichentuch des Toten gehüllt ist, aus dem Sarkophag zu steigen. Die Anregung dazu könnte Bernini in einem Stich gefunden haben, der ein bedeutendes – schon 1527 begonnenes – Grabmal in Nordeuropa darstellte: das des Erard de la Marck, Fürstbischof von Lüttich (1472-1538). Hier kniet der Verstorbene im Gebet, den Blick starr auf ein Totengeripp gerichtet, das, ein Stundenglas schwingend, aus seinem Sarkophag hervorkommt. So entzückt – oder eher erregt – war der Künstler über seine fast schalkhafte Erfindung, daß er alle Einzelheiten der Handlung in vier kräftig hingesetzten Zeichnungen sorgfältig studierte.[17] In der ersten Skizze hält das Skelett mit seinen linken Fingern eine große, rechteckige und offensichtlich feste Tafel in die Höhe, auf die es am rechten Rand mit einer Feder schreibt. Die Kurve des Rückgrats und der summarisch gegebenen Flügel – alle in kalligraphischen Schnörkeln – antwortet den Voluten des Giebels, aus dem das Geripp aufsteigt. In der zweiten Skizze ist die Figur aufrechter. Die Ebene, auf die sie schreibt, wölbt sich nach unten ein, als wäre es eine große Pergamentrolle; viele Schnörkel deuten mehrere, rasch hingeschriebene Zeilen an. In der Skizze rechts davon hat sich das Pergament in einen rechteckigen Folioband verwandelt, dessen breite Seiten mit Schrift bedeckt sind. Der Schädel steht so, als beginne der Tod von links oben zu lesen, während die rechte Hand ruht. Die vierte Skizze unterscheidet sich davon nur wenig, scheint aber die Idee des Schreibens in solch ein offenes Buch zu wiederholen, ist doch der

159, 160, 161 Drei Skizzen Berninis für den »Tod«, der die Grabschrift für Papst Urban VIII. schreibt, Museum der bildenden Künste, Leipzig

Unterkiefer am Schädel deutlich sichtbar und der Federstrich rechts unten mächtig verstärkt.

Berninis endgültige Lösung war noch geistvoller, dabei einfacher und monumentaler: Das Skelett scheint die lateinische Inschrift mit Beifall zu billigen und setzt – ein Knöchelchen als Griffel benutzend – den letzten Punkt dahinter, um das Ende von Urbans Regierung festzuhalten. Dann wird der »Tod« dieses letzte Blatt auf dem Stapel von Blättern, für den

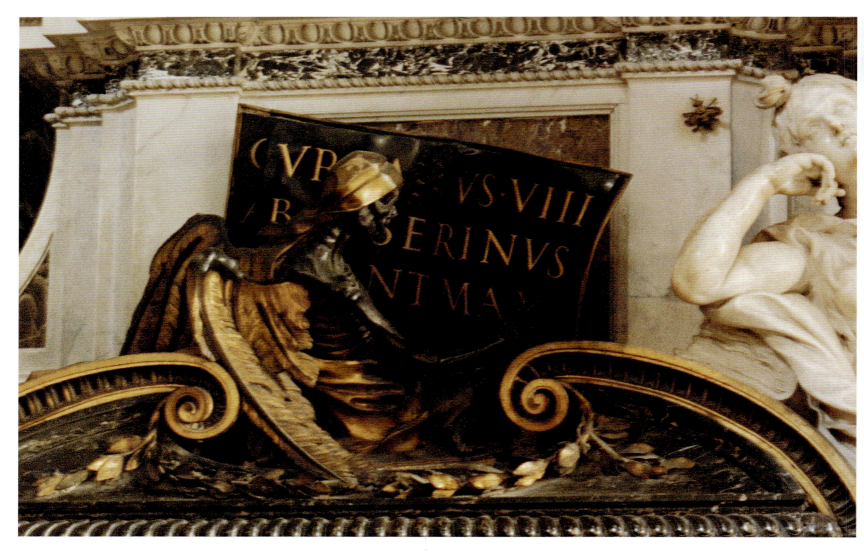

162 Ausschnitt aus dem Grabmal Urbans VIII.: Der »Tod« schreibt die Grabschrift.

ein rechteckiger Raum im Epitaph ausgespart ist, anheften; auf ihm sind in goldenen Kapitalbuchstaben der Name Urbans und dessen hohes Amt geschrieben. Auf der linken Seite des vorhergehenden Blattes kann man die Anfangsbuchstaben von Urbans Vorgänger Gregor entziffern und noch weiter hinten die Buchstaben Clemens' VIII. Aldobrandini, eines Papstes, den Urban sehr bewunderte und der in Santa Maria Maggiore begraben war. In der vierten Skizze und noch deutlicher auf dem Grab selbst ist das rechte Bein des »Todes« extrem gebeugt, so daß der Fuß unter dem Ellbogen vorstößt und auf eine Sense tritt, die flach am Boden liegt. Das Gerippe – zurückgelehnt auf großen Flügeln, die wie die Sense aus den üblichen Darstellungen des »Vaters Zeit« entnommen sind – wird zum »grimmen Schnitter Tod«, eine Thematik, über die später zu sprechen sein wird.

Das letzte dem Grabmal hinzugefügte Motiv war ein riesiges Barberini-Wappen über dem Schlußstein der Nische. Es besteht aus schwarzem polierten Marmor, vor dem zwei weiße Marmorputten schweben. Der rechte Putto hält den Wappen-schild aus rotem Marmor mit goldenen Bienen, während der andere auf seiner rechten Schulter die gekreuzten Schlüssel trägt, wodurch sein Kopf verdeckt ist. Bronzene, teilweise vergoldete Lorbeergewinde hängen auf beiden Seiten herab und stellen die Verbindung zum Bogen der Nische her. Drei Bienen scheinen aus dem Bienenkorb des Barberinischen Familienwappens herausgeflogen zu sein und irren umher, als suchten sie Urban, ihren auferstandenen Herrn. Baldinucci erzählt dazu folgende Anekdote:

Dieses einzigartige Werk wurde [...] etwa dreißig Monate, nachdem Urban dahingegangen war, in Gegenwart seines Nachfolgers, Papst Innozenz' X., enthüllt. Ich möchte nicht versäumen, hier eine scharfe Antwort zu wiederholen, die Bernini einer dem Hause Barberini unfreundlich gesinnten Person von hohem Rang gab, die mit einigen anderen das Grab anschaute. Aus einer Art Verrücktheit hatte Bernini einige Bienen, die auf das Wappen des Papstes anspielen, hie und da über das Grab verstreut. Jene Persönlichkeit betrachtete sie und sagte: »Signor Cavaliere, Euer Ehren wollten wohl durch die zufällige Anordnung dieser Bienen die Zerstreuung der Familie Barberini zeigen?« (denn zu dieser Zeit waren mehrere Mitglieder des Hauses nach Frankreich ausgewandert). Bernini antwortete: »Euer Ehren wissen doch wohl, daß sich zerstreute Bienen beim Klang einer Glocke sammeln.« Er bezog sich damit auf die große Glocke auf dem Kapitol, die nach dem Tod eines Papstes ertönt.

Bernini und der Totentanz

163 Holzschnitt zur Illustration einer Predigt von Savonarola (1495): Der »Tod« sitzt auf dem Bettende, der Sterbende jedoch, der das Kruzifix vor sich hat, erblickt eine Vision der »Maria mit dem Kind«.

So endet all der menschliche Prunk
Gianlorenzo Bernini am 25. September 1665[18]

Vom Tag seiner Hochzeit an und (wie wir heute wissen) aus Reue über die schrecklichen Ereignisse, die vorausgegangen waren, begann Bernini, wie Baldinucci berichtet,

sich mehr wie ein Geistlicher als ein Laie zu benehmen. So musterhaft war seine Lebensweise [...], daß er oft den strengsten der Mönche ein Beispiel hätte geben können. Immer war er sich der Gegenwart des Todes bewußt. Er hatte oft ausführliche Gespräche über dieses Thema mit Pater Marchesi, seinem Neffen, der Oratorianerpriester an der Chiesa Nuova und berühmt für seine Güte und Gelehrsamkeit war. So groß und immerwährend war die Inbrunst, mit der er sich einen guten Tod ersehnte, daß er allein aus diesem Wunsch vierzig Jahre lang regelmäßig die Andachten besuchte, die die Väter der Gesellschaft Jesu in Rom zu diesem Zweck abhielten. Dort nahm er auch zweimal die Woche das Heilige Abendmahl.

Die hier erwähnten Andachten sind in der Biographie von Domenico Bernini von 1713 genauer bezeichnet als »die Andacht zum guten Tod«,[19] die jeden Freitag in der Kirche Il Gesù stattfand. Domenico fügt hinzu, die Leute seien verblüfft gewesen, daß ein so beschäftigter Mann jeden Morgen zur Messe ging, täglich das Heilige Sakrament verehrte (wo immer es aufbewahrt wurde), jeden Abend die »Krone der Heiligsten Jungfrau Maria« betete und auf Knien den offiziellen Gottesdiensten für die Jungfrau und den sieben Bußübungen beiwohnte – und das sein Leben lang. Um sich zu rechtfertigen, pflegte Bernini verständnisvoll vom Tod zu sagen: »Dieser Schritt ist für alle schwer, denn für alle wird er neu sein«; und so versetzte er sich oft ins Sterben in dem Bemühen, dessen Schrecken zu mildern und des Todes gewärtig zu sein, wenn er tatsächlich komme.[20] In seinem Testament vom 28. November 1680 erläuterte er diese Gedankengänge:

Da der Tod der bange Punkt ist, von dem eine Ewigkeit des Guten oder der Strafe abhängt, muß der Mensch stets dessen eingedenk sein, recht zu leben, um recht zu sterben. Es ist ein unverzeihlicher Fehler für jeden, die Anordnungen über seine irdischen Angelegenheiten bis zum letzten Atemzug hinauszuschieben, wenn sich die Seele mit großer Furcht darauf vorbereiten sollte, Rechenschaft vor dem göttlichen Gericht abzulegen, vor dem es keine Berufung gibt.[21]

Die Abhandlungen über die Kunst des Sterbens gehen bis ins Mittelalter zurück. Der Berühmteste, der das Thema in der Renaissance in Italien behandelt hatte, war der Dominikanermönch Savonarola gewesen. Seine Predigt von 1497 war durch einen großartigen Holzschnitt illustriert worden, in dem der »Tod« über einer symbolischen Landschaft fliegt, die mit Leichen bedeckt ist. Im protestantischen Norden hatten Schongauer, Dürer und Holbein graphische Blätter zu diesem The-

matik geschaffen. Außerdem zeigten Serien in einer Abfolge menschlicher Tätigkeiten und Berufe, wie der Tod zu »Jedermann« kam. Auf den vierzig Holzschnitten von Holbeins *Totentanz* (1538) greifen höchst lebendige Gerippe auf vielfältige Art in das Leben der Hohen und Niederen ein.[22]

Ferner wurden in Deutschland im 16. Jahrhundert gräßlich realistische Holzgerippe geschnitzt *(Tödlein)*: mit abfallender Haut oder von Würmern zerfressen, häufig ein Stundenglas hochhaltend. Stiche von – oft bewegten – Skeletten kamen auch in anatomischen Abhandlungen vor, z. B. in Giovanni Stradanos *The Academy of Art* von 1587, die Bernini gekannt haben muß. Auch gab es in den größeren Bildhauerateliers Skelette, an denen Anatomie studiert wurde.

Zu den großen öffentlichen Ereignissen jener Tage gehörten die Staatsbegräbnisse von Fürsten. Sie wurden durch geistvoll ausgedachte Trauerprozessionen begangen, bei denen der Leichenwagen mit passenden Darstellungen geschmückt war. Oder man dekorierte die Innenräume (manchmal auch die Fassaden) von Kirchen und errichtete während der Zeit der Aufbahrung und Beisetzung Katafalke oder Zeremonialbaldachine über der Bahre. Sie mußten rasch nach dem Trauerfall unter Einsatz aller Kräfte aufgebaut werden, oft nach Entwurf bedeutender Hofkünstler. Aus Eile und Sparsamkeit verwendete man vergängliche Materialien. Trotzdem wurde alle Kunstfertigkeit aufgeboten, und die größten Maler und Bildhauer waren an diesen Projekten beteiligt, da sie gern das schnell verdiente Honorar mitnahmen.

War das übliche Symbol des Todes ein einfacher Totenschädel, zum Teil mit gekreuzten Knochen, gelegentlich mit Flügeln, zeigten im Laufe des späten 16. und frühen 17. Jahrhunderts mehrere dieser Begräbnisprojekte darüber hinaus noch belebte Skelette in oder über Lebensgröße bei verschiedenen Tätigkeiten. Am reichsten war zeitweise die Fassade von San Lorenzo in Florenz, der Hauskirche der Medici, mit Skeletten versehen, und zwar nach Entwurf des Hofkünstlers

164, 165 Die Fassade von San Lorenzo in Florenz, kunstvoll für zwei Begräbnisse dekoriert: (links) für das der Königin Margarethe von Spanien 1612 und (rechts) für die Beisetzung *in absentia* Kaiser Ferdinands II. 1637.

Giulio Parigi für das Begräbnis der Königin Margarete von Spanien 1612. Die Dekoration wurde in einem prunkvollen Band mit Stichen verewigt, den Großherzog Cosimo II. in Auftrag gegeben hatte.[23] Fünfzehn Skelette, alle überlebensgroß, bevölkerten die oberen Stockwerke der Fassade. Sechs davon waren Hermenkaryatiden, die die Hände im Gebet falteten. Die übrigen gestikulierten gegen den Himmel oder traten gemeinsam in zwei größeren Darstellungen in der Mitte auf. Gut hätte sich Maffeo Barberini oder der in Florenz ausgebildete Pietro Bernini ein Exemplar des Bandes beschaffen können, so daß der vierzehnjährige Gianlorenzo, der schon in diesem zarten Alter als Bildhauer Wunder vollbracht hatte, in diesen Illustrationen geblättert hätte. Für die Bestattung des jungen Francesco de' Medici 1634 wurde das Schiff von San Lorenzo mit Gerippen gesäumt, während ein Paar berittener Skelette die Bahre unter der Kuppel flankierte.[24]

1637 dann, genau zu der Zeit, als sich Bernini wieder der Frage des geflügelten Skeletts für sein Grab Urbans VIII. zuwandte, wurden in Florenz eine Fassade und ein vielteiliger Katafalk für die Begräbnisfeiern *in absentia* des Heiligen Römischen Kaisers Ferdinand II., eines Verwandten der Medici, geschmückt. Im Inneren von San Lorenzo umstanden vier monumentale Skelette wie Wächter die Bahre, während auf dieser vier kleinere Skelette hockten, die lebhaft gestikulierten und voll Trauer zum Himmel aufblickten. Außen über dem Hauptportal stand eine geflügelte »Fama« mit Trompete über einer von drei großen Kartuschen, die ebenfalls von Skeletten eingefaßt waren. Das äußere Paar am Rande der Komposition lehnte sich zurück und trug Flügel. Waren sie das

unmittelbare Vorbild für Berninis ähnliche Skizzen und seine ausgeführte Bronzefigur des »Todes«? Er könnte die Stiche von Stefano della Bella gekannt haben. Den Schmuck der Fassade hatte Alfonso Parigi, der Sohn Giulios, entworfen.

1620 hatte ein geschickter Zeichner in Rom, Filippo Napoletano (1585/90-1629), eine Anzahl von Skizzen für Titelblätter gedruckter Bücher, oft über moralische Themen, gezeichnet. Besonders eine davon könnte Bernini inspiriert haben: *Der Tod auf einem Stein sitzend*.[25] Das Gerippe trägt Flügel und scheint ein hohles Lachen auszustoßen. Es schwingt ein geflügeltes Stundenglas, das das antike Sprichwort »*Tempus fugit*« (Die Zeit verfliegt) symbolisiert. Die enge Verbindung zwischen Skelett und Steinblock (der einen Sprung aufweist, um zu zeigen, daß selbst das scheinbar festeste Material letztlich vergeht) und die Art, wie die Knochenglieder auf den Blockkanten liegen und die Hand schlaff hinunterhängt, erinnern an die Haltung des halb verborgenen Skeletts auf Berninis Präsentationszeichnung.

Im Rahmen dieser Vorstellungen erdachte Bernini um 1640 zwei außergewöhnliche Denkmäler, die beide von Kardinal Francesco Barberini finanziert und von Berninis Werkstatt ausgeführt wurden: Das eine ist Ippolito Merenda gewidmet, einem Geistlichen, der eine große Summe zum Neubau der Kirche San Giacomo alla Lungarna gestiftet hatte, die schließlich sein Denkmal aufnahm; das andere erinnert in der Kirche San Lorenzo in Damaso an Alessandro Valtrini (gestorben 1633).[26] Beide sind *scherzi* (Gedankenspiele) über das Thema eines belebten Skeletts vor weißem Leichentuch oder schwarzer Sargdecke mit Inschrift. Sie gehen auf das um 1615 von beiden Bernini in der Barberini-Kapelle in Sant' Andrea della Valle entworfene Skelett zurück, das – halb verborgen – das Epitaph hochhält.

Im Merenda-Denkmal fliegt das Skelett direkt vor dem gesprenkelten Marmor der Kirchenwand, während sein unte-

149

rer Fuß in eine tatsächliche Fenster- oder Türöffnung hinein-hängt, als sei es eben in die Kirche eingedrungen. Wie ein Tuchhändler, der Stoff abmißt, nimmt das Geripppe die Mitte des Leichentuchs in die Zähne und streckt die Arme nach außen, wenn auch der Stoff keineswegs straff, sondern zer-knittert ist und an den Enden von den Knochenfingern gehal-ten wird. Um den Realismus auf die Spitze zu treiben, verlau-fen die römischen Kapitalbuchstaben der Inschrift nicht in waagerechten Zeilen, sondern folgen dem Steigen und Fallen des Stoffs, wie auf dem beschrifteten Pergament am Grab Urbans VIII. Im Valtrini-Monument fliegt das bleiche Geripp-pe vor einem Sargtuch aus schwarzem Marmor, das oben an der Wand aufgehängt scheint[27] – ganz ähnlich, wie man die Kirchen bei Trauerfeiern zu drapieren pflegte. Auch hier trägt das fiktive Tuch eine Inschrift, die dem Faltenverlauf folgt. Das Skelett hält ein ovales Porträt des Verstorbenen. Die Kon-sole, an der das Sargtuch fixiert ist, zeigt das Wappen des Toten; darüber ist ein griechisches Kreuz angebracht.

Berninis Faszination vom Tod und sein Interesse an den Mitteln, mit denen man dessen Furchtbarkeit lindern könne, kam auch in anderen Werken zum Ausdruck, die Skelette ent-hielten und auf das unaufhaltsame Verstreichen der Zeit anspielten. Eines war ein langes, rhombenförmiges Relief in Terrakotta, das seinem französischen Mitarbeiter Niccolò Sale als Modell für die Vorderseiten zweier Sarkophage diente: diese waren für zwei Mitglieder der Familie Raimondi in einer Kapelle in San Pietro in Montorio bestimmt, die Bernini für die Familie entwarf. Die Form des Reliefs erinnert an die

85 Front des Sarkophags der Markgräfin Mathilde an ihrem Grab in Sankt Peter, das rund ein Jahrzehnt früher entstanden war. Die Darstellung folgt der Erzählung des Propheten Hesekiel vom Feld mit den Totengebeinen:[28] »Und ich weissagte [...] Und siehe, da rauschte es, [...] und die Gebeine rückten zusammen, Gebein zu Gebein. Und ich sah, und siehe, es wuchsen Sehnen und Fleisch darauf, und sie wurden mit Haut überzogen.« Es folgt eine Weissagung über die Aufer-stehung der Toten. Bernini und sein Mitarbeiter schwelgten darin, die verschiedenen Stadien der Wiederbelebung der Gebeine in menschliche Wesen zu veranschaulichen, alles zum Klang der letzten Posaune, die ein vom Himmel herab-steigender Engel bläst. Sie waren offenbar inspiriert von ei-

169 nem großartigen mantuanischen Stich von 1554, der dieselbe Szene schildert. Er war mehrmals in Rom neu aufgelegt wor-den, zuletzt durch Giovanni Giacomo de' Rossi, der zwischen 1638 und 1691 eine Werkstatt bei Santa Maria della Pace betrieb. Seine Kupferplatte hat sich in Rom erhalten.[29] Berni-ni und Sale wurden also durch ein Blatt angeregt, das frisch

170 Detail aus Berninis Dekoration der Chigi-Kapelle in Santa Maria del Popolo, Rom: Der »Tod« trägt das Wappen der Chigi zum Himmel; die großen Buchstaben der Inschrift MDCL ergeben das Datum 1650.

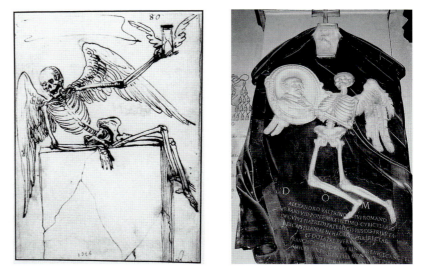

166 Filippo Napolitano: *Der Tod auf einem Stein sitzend*, Musée des Beaux-Arts, Lille. Dieses Werk war vermutlich ein Vorbild für Berninis Figur des »Todes«.
167 Berninis Grabdenkmal für Alessandro Valtrini, San Lorenzo in Damaso, Rom

168, 169 Berninis Terrakottamodell, Sakristei, Santa Maria in Trastevere, für eines der Raimondi-Gräber in San Pietro in Montorio, Rom: das Feld mit den Totengebeinen nach Hesekiel. Der Entwurf entnimmt einige Motive einem Mantuaner Stich derselben Szene (unten).

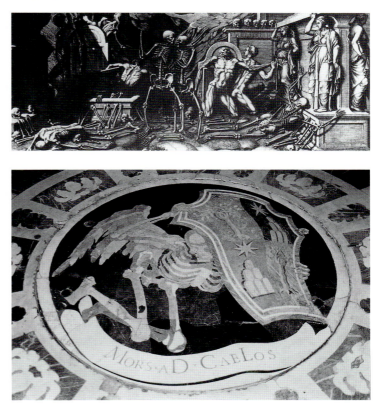

171 Berninis Entwurf für ein großes Medaillon in flachem Relief: Der »Tod« steht an einem Sarkophag mit offenem Deckel, in dem man den Toten liegen sieht, bei Marcello Aldega und Margot Gordon, New York.

aus der Druckerpresse kam, auch wenn die Erfindung über achtzig Jahre zurücklag. Die Beziehungen sind meist allgemeiner Art, nur eine Figur zeigt eine direkte Übernahme: Die männliche Rückenfigur rechts der Mitte, die den Deckel von einem Sarg hebt, ist sicher nach einer Figur des Stichs kopiert, die einen Auferstehenden mit dem Arm ins Leben zurückzieht.

Neu ist in der Raimondi-Kapelle auch ein Motiv, das aus der früheren französischen Skulptur stammt und vielleicht auf Niccolò Sale zurückgeht: Puttenpaare mit Fackeln halten die Deckel der beiden Sarkophage auf, in denen gemeißelte Abbilder der Toten liegen, während Halbfiguren darüber die Verstorbenen noch als Lebende und in voller Tätigkeit schildern. Im Gebet kniende Abbilder der Verstorbenen (priants) zusammen mit den üblichen Liegefiguren der Toten in voller Tracht (gisants) zu geben und diese darunter nochmals als gräßlich verwesende Leichen (transis) darzustellen, war typisch für Adels- und Königsgräber in Frankreich. Solche schreckenerregenden realistischen Bilder reizten Bernini in seiner besessenen Suche nach neuem Ausdruck.

Die makabre Idee eines geöffneten Sargdeckels, unter dem ein Leichnam sichtbar wird, taucht in einem kürzlich entdeckten Entwurf für ein riesiges Medaillon auf. Es sollte laut Berninis rasch hingeschriebenen Instruktionen in zartem Relief (bassissimo relievo) und – was überrascht – in Lebensgröße (grande quanto il naturale) ausgeführt werden.[30] Sein Stil deutet auf eine etwas spätere Entstehungszeit, um 1660, hin, und die Beschriftung läßt vermuten, daß es für einen weit

entfernten Ort (vielleicht in Frankreich) bestimmt war. Das hinten stehende geflügelte Skelett löscht die Flamme des Lebens, indem es eine Kerze ausbläst. Gleichzeitig schickt es sich an, den Deckel des ungewöhnlich geformten, zylindrischen Sarges mit Getöse fallen zu lassen. Innen liegt friedlich ein Geistlicher. Sein Wappen am vorderen Sargende ist durch einen Prälatenhut mit Quasten bekrönt, sonst aber freigelassen; zweifellos sollte es vom Empfänger ergänzt werden. Auf dem Boden sind gelehrte Bücher verstreut, während unter dem Sarg der Knochenfuß des »Todes« vorschaut. Die große Rundscheibe sollte offensichtlich vor einer dunklen Wand an einer – von einem Stift gehaltenen – bronzenen Schlaufe aufgehängt werden.

Der erste Auftrag, den Bernini von Papst Alexander VII. wenige Tage nach seiner Thronbesteigung 1655 erhielt, war die Bestellung eines echten Sarges und eines marmornen Totenschädels, die im päpstlichen Schlafzimmer aufgestellt werden sollten, um den Heiligen Vater immer an seine Sterblichkeit zu gemahnen. Der Schädel ist wahrscheinlich derjenige im Palazzo Chigi in Ariccia, der auf einem Kissen aus schwarzem Marmor ruht. Der Sarg ist nicht erhalten; Alexander wird darin begraben worden sein. Ein Sargmodell kommt jedoch in dem faszinierenden bozzetto Der Tod hält die Zeit an vor, der Bernini zugeschrieben wird.[31] Die Gruppe ist höchst lebendig in feuchtem Ton modelliert, die Rückseite roh belassen. Viele technische Details sind typisch für Bernini, so die summarische Wiedergabe der Hände des »Todes« und seines Kopfes, die deutlich mit dem Messer aus feuchtem Ton ausgeschnitten sind. Die Komposition der Gruppe, eine stehende Figur, die zu einem Flehenden hinabschaut, ist dem Christus-Petrus-Relief Weide meine Schafe vergleichbar. Ähnliche Figuren des »Vaters Zeit« erscheinen in einer frühen Zeichnung für die Montierung des Obelisken auf der Piazza Santa Maria sopra Minerva und in einem verwandten Entwurf, in dem die »Zeit« eine Scheibe hochhält, in die vielleicht ein Zifferblatt eingesetzt werden sollte.[32] 84

Die vornehme, bärtige, nur leicht bekleidete Gestalt des »Vaters Zeit« trägt auf der Schulter einen Sarg mit einem Schädel und gekreuzten Knochen am Ende. Er ist mit einem Sargtuch bedeckt, das heruntergezogen wird von der skelettierten Figur des »Todes«, die aus einem Grab am Erdboden auftaucht. Es sind auch Reste eines Kardinalshuts erhalten. Ein in den Ton geritztes Oval bezeichnet vielleicht den Deckel eines Grabgewölbes, denn ein von Bernini für die Chigi-Kapelle in Santa Maria del Popolo entworfenes Skelett, das das Chigi-Wappen zum Himmel trägt, sollte auf solch 170

172 Bozzetto mit Der Tod hält die Zeit an, traditionell Bernini zugeschrieben, Victoria and Albert Museum, London. Man beachte den Totenschädel und die gekreuzten Knochen am Ende des von der »Zeit« getragenen Sargs. Bernini schuf auf Wunsch Papst Alexanders VII. einen Sarg und einen marmornen Totenschädel.

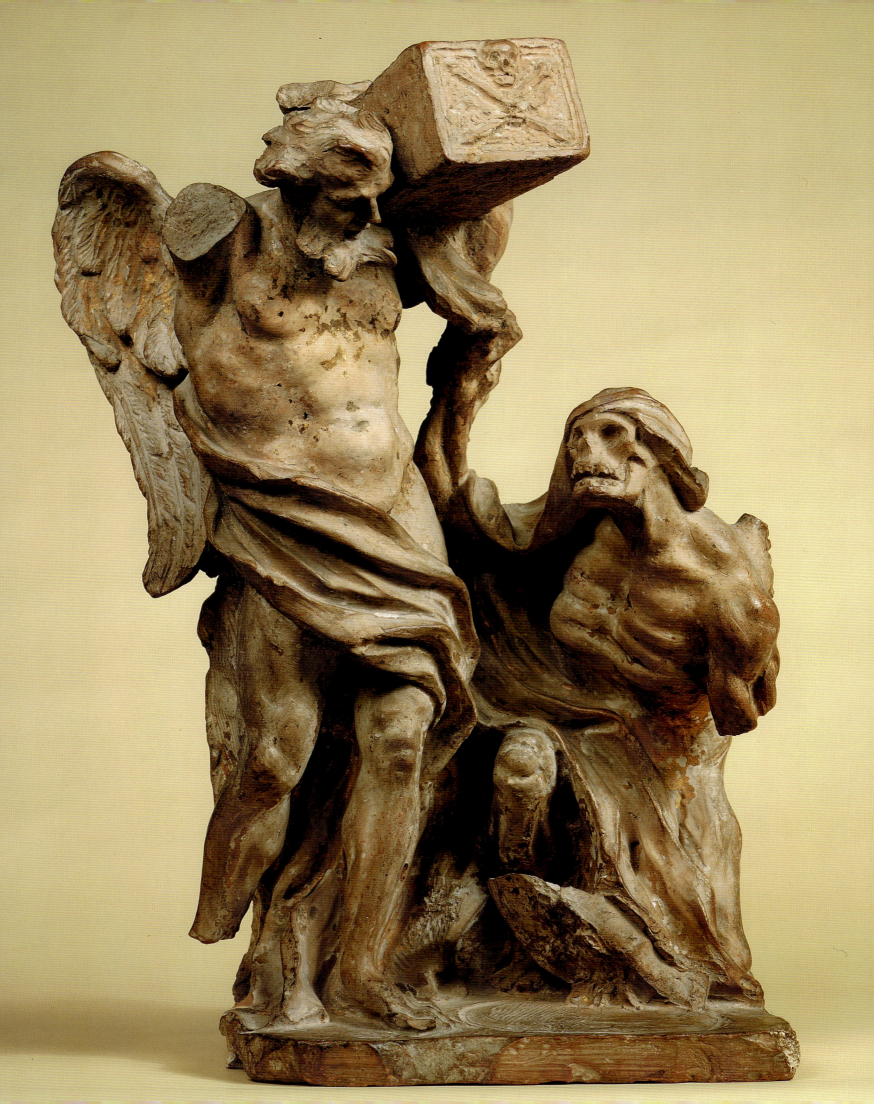

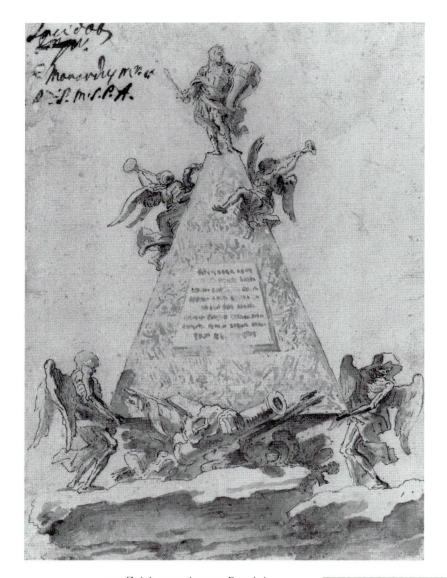

einem ovalen Deckel in farbigem Marmor eingelegt werden. Entzückt von der Wirkung, fügte Bernini auch in die zwei Rundscheiben im Boden der Cornaro-Kapelle in Santa Maria della Vittoria zwei halbe betende Skelette ein.[33]

Die Aufnahme eines tatsächlichen Sarkophags in die Gruppe ist selbst innerhalb der Begräbnisthematik ungewöhnlich. Sie könnte eine Verbindung des *bozzetto* zu einer der Laienbruderschaften – »Compagnie della Morte« – anzeigen, die sich der Beerdigung der Toten widmeten und seit langem in Italien tätig waren. Oder das Modell galt der Vorbereitung eines Katafalks,[34] denn ähnliche belebte Skelette mit verhüllten Häuptern und mit Flügeln trugen die Grabpyramide in einem prunkvollen, sicher von Bernini entworfenen Katafalk, den der Papst 1669 in Santa Maria in Aracoeli für das Begräbnis des Herzogs von Beaufort errichten ließ. Die Trauerfeierlichkeiten von 1658 für Herzog Francesco d'Este wurden in einer Beschreibung verherrlicht, auf deren Titelblatt interessanterweise die von Bernini gemeißelte Büste des Herzogs auf einem hohen Sockel wiedergegeben ist. Zu seinen Füßen erscheint links ein skelettierter »Tod« als Bildhauer. Er holt mit Hammer und Meißel zum letzten Schlag für die Inschrift aus, die das Todesdatum des Herzogs nennt. Mit ihm wetteifert der »Ruhm« als schöne Bildhauerin, die vorn am Sockel den erfreulicheren Bericht mit den Titeln und Leistungen Francescos vollendet.[35]

In Zusammenhang mit Berninis skelettierten und grotesken Figuren ist ein kleiner Kopf zu sehen, den er zu unbekannter Zeit als Modell für den Bronzeguß formte. Gegossen dienten ihm diese Köpfe als ornamentale Aufsätze für seine

190

106

173 Zeichnung der von Bernini entworfenen Pyramide für das Begräbnis des Herzogs von Beaufort in Santa Maria in Aracoeli, Rom, 1669, British Museum, London

174 In Bronze gegossener Groteskenkopf, als Knauf an Berninis Kutsche, heute noch im Besitz seiner Nachkommen

175 Titelblatt mit Berninis Büste (Abb. 106) zu der Beschreibung der Begräbnisfeiern für Herzog Francesco I d'Este 1658

Kutsche. Der Kopf stellt einen ältlichen Mann mit schütterem Haar und Bart dar, der mit hochgezogenen Augenbrauen nach oben schaut. Aus dem aufgerissenen Mund scheint ein entsetzter Schrei zu dringen.[36] Was der Künstler mit diesem sehr persönlichen *scherzo* meinte, harrt noch der Erklärung.

Das Grabmal Alexanders VII.

Erinnern wir uns an den Auftrag von Papst Alexander an Bernini, ihm einen Sarg und Schädel als *memento mori* für seine Wohngemächer zu schaffen. Das führt uns zu Berninis genialstem Gebrauch des belebten Skeletts, denn an keinem seiner Werke erscheint das Motiv auffallender als am Grab Alexanders VII. Hören wir, was Baldinucci in bewährter Klarheit und Begeisterung darüber zu berichten weiß:

Während der Lebenszeit Alexanders VII. hatte Cavalier Bernini einen Entwurf und ein Modell ganz mit eigener Hand für das Grabmal des Papstes gemacht, das in Sankt Peter aufgestellt werden sollte. Beide hatten nicht nur die Billigung Seiner Eminenz des Kardinals Chigi, des Neffen des Papstes, gefunden, sondern auch die Alexanders VII. selbst, der Bernini beauftragte, den ganzen Plan zu vollenden. Als Clemens X. starb und Innozenz XI. [...] auf den päpstlichen Thron erhoben wurde [1676], beschäftigte sich Bernini selbst fleißig mit dem Grab und brachte es zur Vollendung. In diesem Grabmal glänzt Berninis Genius mit gewohnter Lebenskraft. Er setzte das Grab in eine große Nische, die eine Tür enthält, durch die ein ständiges Kommen und Gehen stattfindet. Doch er machte so guten Gebrauch von der Tür, die anderen als großes Hindernis erschienen wäre, daß sie ihm als Hilfe diente oder – richtiger – als notwendiger Bestandteil, um seinen glänzenden Einfall auszuarbeiten. Bernini schuf die Illusion, das Tor sei durch ein großes Sargtuch bedeckt; das meißelte er aus sizilischem Jaspis. Unter dem Sargtuch taucht in vergoldeter Bronze der Tod aus der Tür auf und hebt das Tuch, mit dem er sein Haupt bedeckt, fast wie in Scham. Gleichzeitig streckt er einen Arm nach der Figur Papst Alexanders VII. aus, der oben in einer knienden Marmorfigur von doppelter Lebensgröße dargestellt ist. Der Tod zeigt durch das Stundenglas in seiner Hand an, daß für den Papst die Zeit abgelaufen ist. Unten am Grab sind auf jeder Seite zwei große Marmorfiguren; die eine stellt die Barmherzigkeit, die andere die Wahrheit dar. [...] Im oberen Teil des Grabes sind zwei andere Statuen, von denen wir nur die obere Hälfte sehen; es sind Gerechtigkeit und Klugheit. Das ganze Grab wird bekrönt durch das Wappen des Papstes, das über die vergoldete Nische gesetzt ist und von zwei großen Flügeln getragen wird.

Wenn wir dieses Grabmal im selben Kapitel wie das 1647 enthüllte Grab Urbans VIII. besprechen, überspringen wir mehr als ein Vierteljahrhundert intensiver bildhauerischer Tätigkeit auf anderen Gebieten, ganz zu schweigen von Papst Alexanders architektonischen Aufträgen für Sankt Peter oder von Berninis Aufenthalt in Frankreich. Doch die zwei Grabmäler, wenn sie auch nicht (wie die Urbans VIII. und Pauls III.) gleichzeitig zu überblicken sind, haben so viel Gemeinsames, daß man sie nur im Zusammenhang, als zwei Entwicklungsstadien von Berninis Grabmalsidee betrachten kann.[37]

Dieses vielschichtige Projekt wirft so zahlreiche Fragen

176 Berninis Terrakottamodell für die »Barmherzigkeit« am Grabmal Papst Alexanders VII., Pinacoteca, Siena

auf, daß es kürzlich allein behandelt wurde.[38] Nur die interessantesten Punkte können hier angeschnitten werden.

Das von Baldinucci erwähnte Modell ist verloren. Erhalten sind jedoch zwei damit zusammenhängende *bozzetti*, beide großartige Beispiele für die Fähigkeit des späten Bernini, frühere Ideen zu einem neuen originellen Plan umzuarbeiten. Eines der Terrakottamodelle, das der »Barmherzigkeit«, wird heute in Siena aufbewahrt. Dahin gelangte es durch den Bildhauer Giuseppe Mazzuoli, der die entsprechende Marmorstatue meißelte. Das zweite Modell, heute im Victoria and Albert Museum in London, gibt den Papst im Gebet kniend wieder. Beide *bozzetti* stehen dem ausgeführten Denkmal nahe.[39]

Trotzdem ergaben sich vor der letzten Ausführung noch eine Fülle von Veränderungen. Bereits 1655 betraute Alexander seinen Neffen, Kardinal Flavio Chigi, mit der Errichtung eines Grabmals, und in den folgenden Jahren wurden »Marmore« bestellt. Sie dürften aber eher für die architektonische Umrahmung als für den Statuenschmuck bestimmt gewesen sein. Wie beim Grab Urbans war geplant, dasjenige Alexan-

147

176

368

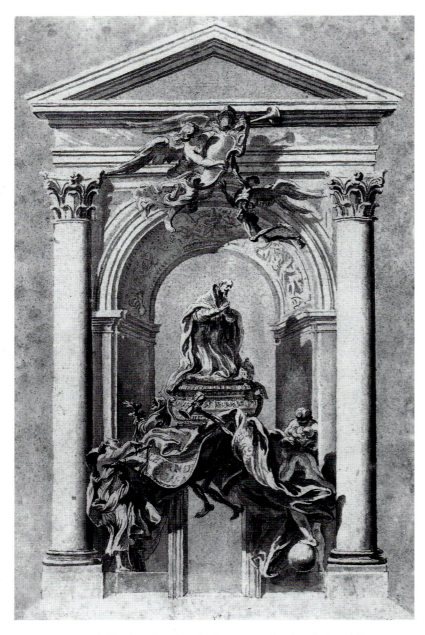

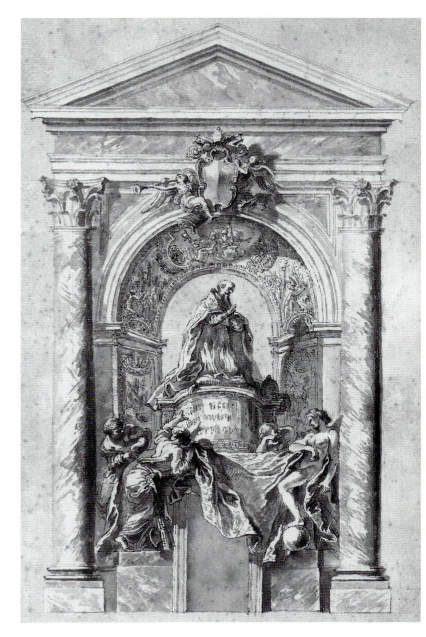

177, 178 Zwei vorbereitende Fassungen für das Grabmal Papst Alexanders VII. Die erste enthält zwei skelettierte Figuren des »Todes«, die obere hilft der »Fama«, das päpstliche Wappen aufzurichten, die untere ist teilweise unter den Falten des schweren Sargtuchs über der Tür verborgen. In der zweiten Fassung, Royal Collection, Windsor Castle, ist der »Tod« weggelassen worden; im endgültigen Entwurf jedoch wurde er wieder eingefügt.

ders in eine der vielen Nischen von gleicher Breite (40 *palmi*), die sich in den tiefen Mauern von Sankt Peter öffnen, aufzustellen; die beiden erhaltenen Präsentationszeichnungen richten sich nach diesem Maßstab. Das Grab sollte von einem Paar frisch gebrochener Säulen aus dem gleichen Cottanello-Marmor wie an der Nische der *Cathedra Petri* gerahmt werden.

Merkwürdigerweise bezieht sich keine der beiden Zeichnungen auf die schließlich gewählte Nische, die einen Segmentgiebel trägt; beide Entwürfe zeigen einen Dreiecksgiebel (Dreiecks- und Segmentgiebel wechseln regelmäßig in

der ganzen Peterskirche ab). Trotzdem kann durch drei Züge der Zeichnungen genau die Stelle erschlossen werden, für die das Grab anfangs geplant war: die Wand direkt zur Linken des Chorbogens. Darauf weisen die auffallende Tür in der Mitte, der nach rechts gewandte betende Papst und das von links einfallende Licht hin. In der Rundbogennische hinter dem Papst sind keinerlei Schatten gegeben; sie sollte also offen bleiben, um der dahinterliegenden Sakristei Licht zuzuführen. In der endgültigen Position ist die Rückseite geschlossen. Der Grund für die Entfernung des Grabes von dem bevorzugten Platz unmittelbar neben dem Chor lag wahrscheinlich darin, daß das Monument so vom Kirchenschiff aus nicht sichtbar gewesen wäre, da es der Baldachin und sein Aufbau verdeckt hätten. Am jetzigen Platz ist das Grabmal vom Ende des Schiffs aus klar zu sehen: diagonal durch das

179 Das Grabmal Papst Alexanders VII. in Sankt Peter, Rom

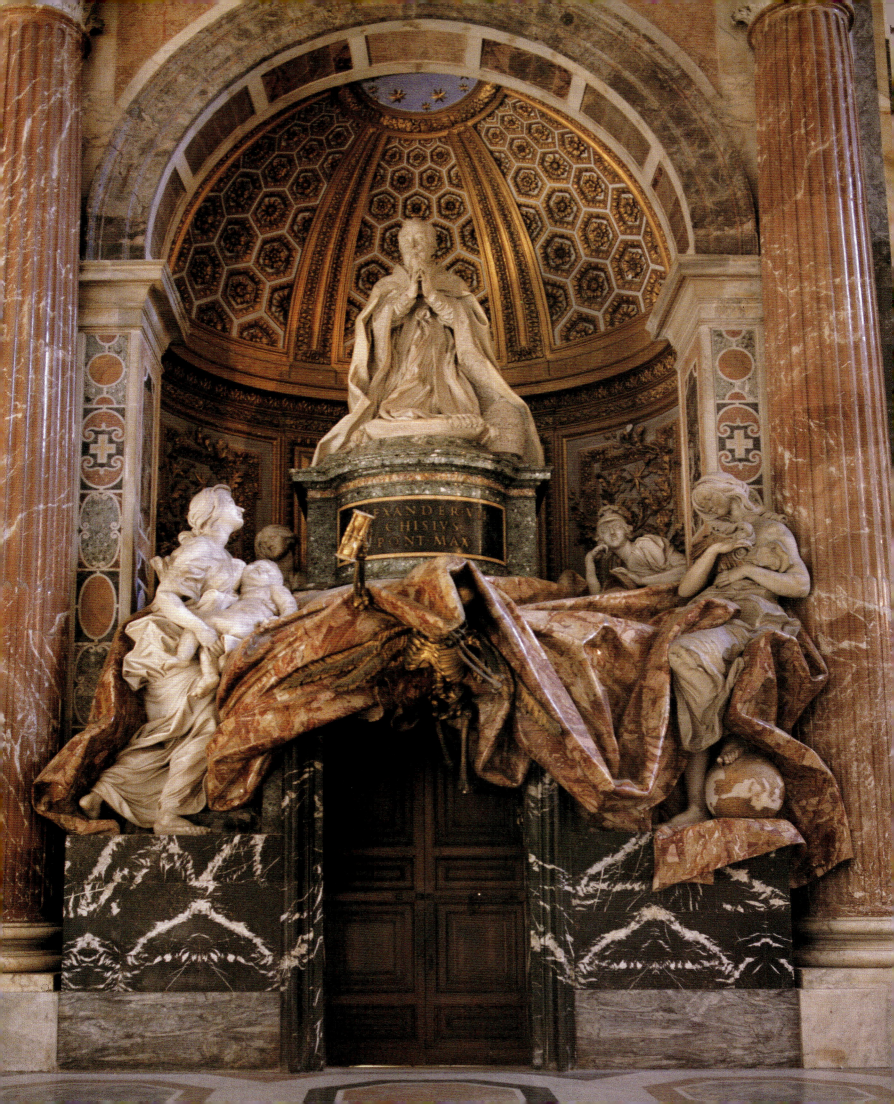

breite Querhaus. Die Figur des Papstes bietet sich am günstigsten einem im Schiff stehenden Betrachter dar. Dann fällt auf ihn natürliches Licht von rechts, was Bernini sicher einkalkuliert hat.

In allen drei Planungsstadien mußte Bernini auf die Tür Rücksicht nehmen. Aber er faßte sie – charakteristisch für ihn – positiv auf und machte, wie Baldinucci bemerkte, aus der Not eine Tugend, indem er sie als Eingang in die Unterwelt ausdeutete. Die leicht geöffnete doppelte Tür, die auch auf antiken Sarkophagen vorkommt, war der Zeit als Symbol wohlvertraut. Auf dem Türsturz konnte der Sockel für die Figur des knienden Papstes ruhen. Bernini probierte ihn einmal als etwas zusammengestutzten Sarkophag aus, auf dem rechts die Tiara steht, das andere Mal – wie in der Ausführung – als vorgewölbten Sockel, der die Inschrift trägt.

Unten sind vier Tugenden symmetrisch angeordnet. Das hintere Paar ist nur halb sichtbar; auch im Monument sind nur die Oberkörper ausgearbeitet. Die frühere Zeichnung enthält

177

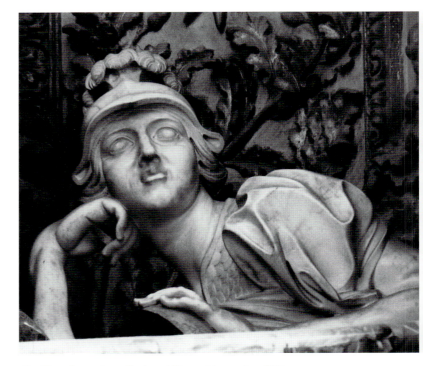

181 Detail aus dem Grabmal Papst Alexanders VII.: die »Gerechtigkeit«

zwei lebensgroße Skelette des »Todes«. Das eine steigt aus dem Tor zur Unterwelt auf; sein Schädel ist noch unter den Falten des Sargtuchs verborgen (auf dessen Rand links der Name Alexanders gestickt erscheint). Es schwingt ein Stundenglas vor dem betenden Papst, während seine ausgebleichten Beine gräßlich nach unten baumeln – ein unpraktisches Motiv über einer Tür, das jedem größer gewachsenen Geistlichen zur Falle werden mußte. Die wesentlichen Züge dieses dramatischen Gerippes gingen schließlich in das ausgeführte Denkmal ein – nachdem es in der zweiten Entwurfszeichnung weggelassen worden war. In der früheren Präsentationszeichnung schwebt die zweite Gestalt des »Todes« ganz oben frei in der Luft und hilft der trompeteblasenden Allegorie des »Ruhms«, das Wappen des Papstes auf den Schlußstein der Nische zu heben. Das zweimalige Vorkommen des »Todes« erinnert an die mittelalterliche Sitte der fortlaufenden Erzählung, in der eine Figur mehrmals in verschiedenen, zeitlich aufeinanderfolgenden Episoden auftritt. Die Flügel des oberen Skeletts tragen es einerseits bei seinem vorgetäuschten Flug; zum anderen erwecken sie die Vorstellung der verstreichenden Zeit, die Tod, Auferstehung und Ruhm bringt. Der fliegende »Tod« dient als Pendant der fliegenden »Fama«. Auch erinnert er an einen Engel oder Cherub, der in ähnlichen Darstellungen an dieser Stelle üblicher ist, z. B. in der Gruppe mit dem Wappen in Sant' Andrea al Quirinale. In der Ausführung wurde die obere Figur des »Todes« weggelassen.

322

Die Tugenden, zahlreicher als am Grab Papst Urbans, wurden als verschiebbare Elemente aufgefaßt. In beiden Präsentationszeichnungen steht die »Gerechtigkeit« – mit Faszes zu Füßen, eine Waage hochhaltend – links vorn. In der Ausführung ist sie nach hinten rechts verbannt, jetzt gedankenvoll

147

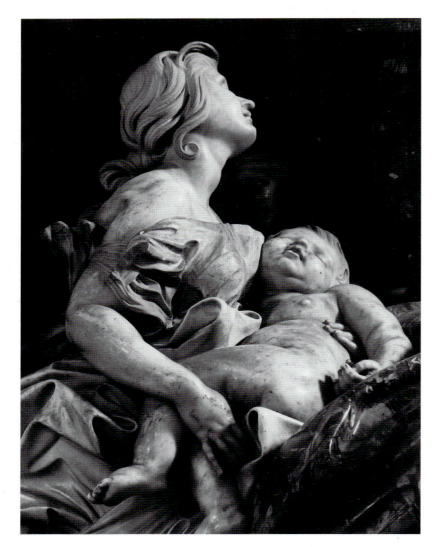

180 Detail aus dem Grabmal Papst Alexanders VII.: die »Barmherzigkeit«

blickend, mit Helm bekleidet und nur als Halbfigur gearbeitet. Bloß eine der Tugenden ist in beiden Zeichnungen und im Grabmal am selben Platz geblieben: die »Wahrheit« rechts vorn. Sie ist die am seltensten personifizierte Allegorie. Hier erscheint sie als schöne, junge Frau, die fest auf der Erde steht. In der ersten Zeichnung ist sie Berninis »weltlicher 340 Wahrheit«, die jetzt in der Galleria Borghese steht, ähnlich. Sie wendet sich Alexander zu und ist verhüllt vom dramatischen Faltenschwung des Sargtuchs, das ihre Nacktheit teil-178 weise verdeckt. In der Windsorzeichnung ist sie, der Ausführung näherstehend, weiter an die Seite gerückt und zeigt – vergleichbar einer saftigen Tiepolozeichnung – mehr von ihrem herrlichen Körper. Hier sah sich Bernini am Schluß zu einer Konzession gezwungen. Baldinucci erzählt dazu:

Diese letzte Figur war völlig nackt, obwohl die Nacktheit etwas durch das Sargtuch verborgen wurde, auch durch die Sonne, die ihre Brust teilweise verdeckte. Doch eine nackte Frau, wenn auch aus Stein und von der Hand Berninis, paßte nicht zum lauteren Sinn Papst Innozenz' XI. Er ließ den Bildhauer auf liebenswürdige Weise wissen, es wäre ihm angenehm, wenn sie Bernini auf irgendeine Art, die ihm selbst am besten scheine, bedecken würde. Bernini machte ihr geschwind ein Gewand aus Bronze, das er weiß anmalte, damit es wie Marmor aussehe. Für ihn bedeutete es großes Nachdenken und viel Mühe, da er zwei Dinge einander angleichen mußte, die er mit verschiedener Absicht gemacht hatte.

176 Die Position der »Barmherzigkeit«, die im Modell ebenfalls noch nackte Brüste hat, wurde am häufigsten verändert: zu-nächst zurückgesetzt hinten rechts (mit nur einem trinkenden 178 Kind), wanderte sie auf dem Windsorblatt nach hinten links, wo sie in voller Länge zwischen der »Gerechtigkeit« und der angrenzenden Säule sichtbar ist. In der Ausführung gab ihr Bernini dann fast dieselbe Haltung wie der »Gerechtigkeit« auf der Windsorzeichnung und rückte sie an den bevorzugten 147 Platz links vorn, wie ihre Schwester auf dem Grab Urbans VIII. Alle Züge – Diagonalbewegung, Gewandlinien und emporgerichteter Blick – leiten zum Kompositionsmittel-punkt, zu Alexander selbst. Dies ist für den langen Blick vom Schiff durch die Vierung wichtig.

179 Im ausgeführten Denkmal taucht das Skelett des »Todes« wieder auf. Klugerweise in Bronze gegossen und durch Ver-goldung vom Jaspis des Sargtuchs abgehoben, erscheint es wieder mit Flügeln und allen bekannten Attributen. Nur das Gesicht bleibt in den Falten verborgen, und die Beine sind zur Seite gerückt, um Zusammenstöße zu vermeiden. Seine Knochenfüße ruhen auf dem Türpfosten. Das erhöht die Zweideutigkeit des »realen« Raums im Gegensatz zum Bild-raum. Fliegt dieses alarmierend natürliche Gerippe tatsäch-lich aus der (wirklichen) Sakristeitür heraus, oder gehört es zu der himmlischen Vision darüber? Täuschung, Allegorie und Glauben – alles ist in Berninis Konzeption eingegangen.

Vom praktischen Standpunkt aus war es ein unglaublich kompliziertes Projekt. »Jede einzelne Zahlung ist spezifiziert

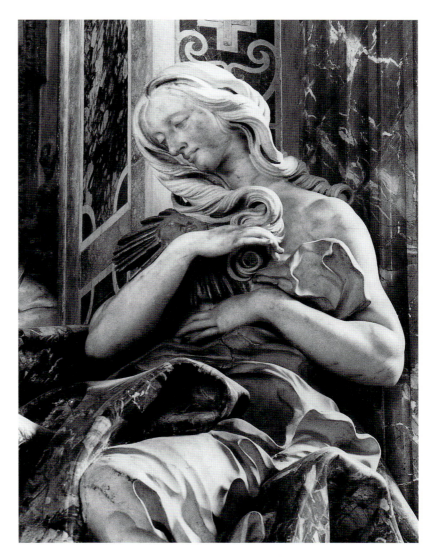

182 Detail aus dem Grabmal Papst Alexanders VII.: die »Wahrheit«

183 Detail aus dem Grabmal Papst Alexanders VII.: die Hand des »Todes«, die das Stundenglas hält.

und gerechtfertigt in einer von Bernini selbst geschriebenen Aufstellung«, sagt Wittkower. »Das zeigt, wie wachsam er jede Phase des Werkes beaufsichtigte.«[40] Trotzdem hatte die Dekoration des Chors von Sankt Peter, wie schon der in Baldinuccis Erzählung vorkommende Name Innozenz' XI. (der dritte Papst nach Alexander) andeutet, nach einem raschen Beginn am Grabmal immer Vorrang. Das Grab sollte sogar eine Zeitlang nicht errichtet werden. Um 1670 scheint Clemens X. kurz mit dem Gedanken geliebäugelt zu haben, das Projekt nach Santa Maria Maggiore zu verlegen und Bernini als Pendant dafür ein Grabmal für sich selbst entwerfen zu lassen, auf dem er kniend auf oder vor einem Sarkophag (wie Alexander auf einer der Zeichnungen) dargestellt sei. Das hat für Verwirrung in der Forschung gesorgt: zwei praktisch identische Zeichnungen in Windsor sind deshalb fälschlicherweise beide dem Grab Papst Alexanders zugeordnet worden.[41]

177 Die erste Nachricht über das ganze Projekt ist ein Eintrag in Alexanders Tagebuch vom 11. November 1660, in dem er vermerkt: Bernini »kam mit der Zeichnung unseres Grabes«. Nur eine der Zeichnungen scheint bis dahin im Gespräch gewesen zu sein. Vermutlich war es das Blatt mit den zwei Skeletten, denn Ende Januar schrieb Alexander in einer Instruktion an den Bildhauer: »Laßt den Tod eine Sense anstelle eines Buchs haben«, und dieses Attribut zeigt eben 178 die erste Zeichnung.[42] Die andere Zeichnung, in Windsor, muß vor dem Tod des Papstes 1667 entstanden sein, versichert doch Domenico Bernini, Alexander habe den endgültigen Entwurf für sein Grabmal gebilligt. Die Windsorzeichnung jedoch ist von der Ausführung sehr verschieden; das Gerippe, das am Schluß wieder auftaucht, enthält sie gar nicht. Es gibt eine Fülle anderer Details in der Ikonographie und Darstellung der Tugenden, die zwischen Auftraggeber und Bildhauer erwogen wurden. Und mehr als zehn Jahre sollten vergehen, ehe Bernini schließlich 1672 die Summe von 1 000 Scudi für seine Zeichnungen und sein Modell wie auch für die Aufsicht über die Ausführung des Monuments in Empfang nehmen konnte. Das ganze Werk wurde delegiert. Lebensgroße Modelle für die »Tugenden«, den »Tod« und das Sargtuch waren ebenfalls 1672 fertiggestellt. Die Namen aller Bildhauer und die Zeiträume, in denen sie tätig waren – grob gesprochen zwischen 1673 und 1677 –, sind verzeichnet, ebenso der Name des Gießers, der die Figur des Todes goß (Girolamo Lucenti, 1675/76; Probleme ergaben sich aus den vorstehenden Gliedern des Skeletts). Zahlreiche Details kamen hinzu, so das geflügelte Chigi-Wappen über dem Gesims und verlorene Einzelheiten wie das Flügelpaar am Stunden-183 glas und ein Spiegel als Attribut der »Klugheit«.

Nachdem Innozenz XI. seine Abneigung gegen die Nacktheit der vorderen Tugenden ausgesprochen hatte, sah sich Bernini nochmals zu persönlichem Eingreifen gezwungen, da ihre »Bekleidung« die allgemeine Komposition so wenig wie 180, 182 möglich stören sollte. Die neuen Gewandstücke modellierte

ein Mitarbeiter entweder auf den fertigen Marmorfiguren oder auf den großen Modellen. Dann wurden sie in Bronze gegossen, ziseliert und weiß bemalt, um der übrigen in Marmor gegebenen Kleidung zu entsprechen. Wahrscheinlich legte Bernini auch bei der Vollendung von Alexanders Porträt um 1676 selbst Hand an: er hatte ihn so lange gekannt und zu Beginn seines Pontifikats seinen Kopf in Ton modelliert, ohne je eine endgültige Porträtbüste von ihm zu schaffen.[43] Dagegen hatte er 1661 ein Modell zu einer überlebensgroßen Statue des Chigi-Papstes für den Dom seiner Heimatstadt Siena geformt.[44] Alexander war sitzend und den Segen erteilend 147 dargestellt, in derselben Haltung wie Berninis Bronze- und 78 Marmorstatuen Urbans VIII. Das Meißeln wurde – vielleicht mit Ausnahme des Gesichts – Antonio Raggi überlassen.

Die Tatsache, daß vier Tugenden an den Ecken des Ensembles wiedergegeben sind, deutete an, daß es sich im Grunde um ein freistehendes Monument handele – eine Fiktion, die Bernini schon um 1653 wirkungsvoll (und besser erkennbar) an seinem Grabmal des Kardinals Pimentel in Santa Maria sopra Minerva hervorgerufen hatte.[45] Beim Grab Alexanders war die tatsächlich vorhandene Tür in die Sakristei ein tiefer Eingriff in die architektonische Struktur, und so wählte Bernini den Ausweg, die Tiefen- und Niveauunterschiede durch das große Sargtuch zu verschleiern. Die Falten des Tuchs schlingen sich um die zwei Figuren vorn und ragen über die Grenzen der Nische hinaus bis zu den flankierenden Säulen. Die »Wahrheit« lehnt sich bequem zurück an die 182 Säule. Deren Farbe, die dem sizilischen Jaspis des Sargtuchs ähnelt, bildet einen großartigen Kontrast zum weißen Marmor der Haare und Schultern und bringt die glatten, schönen Arme wunderbar zur Geltung. Die »Barmherzigkeit« gegen- 180 über, die wie außer sich heraneilt, bleibt dagegen im Rahmen des Bogens. Das natürliche, von Westen einfallende Licht läßt ihr aufwärtsgewandtes Gesicht und das Kind, das sie an sich drückt, hell aufleuchten.

Die ganze Komposition wird zusammengehalten durch die starken Diagonalen in den vorderen Tugenden und – noch betonter – in den Knitterfalten des Sargtuchs, Elemente, die alle nach oben weisen: auf das steile gleichschenklige Dreieck, das die betende Figur des Papstes umschließt. Geeint wird das Ganze auch durch die Orgie aus Farben, Gold und Intarsienmustern in der Architekturumrahmung. Majestätisch heben sich die fünf weißen Marmorfiguren vor diesem Hintergrund ab. Dieses dramatische und doch so geschlossene Grabmal ist ein Höhepunkt in Berninis Werk und eine der größten Offenbarungen barocken Geistes.

184 Detail aus dem Grabmal Papst Alexanders VII.: der Chigi-Papst selbst

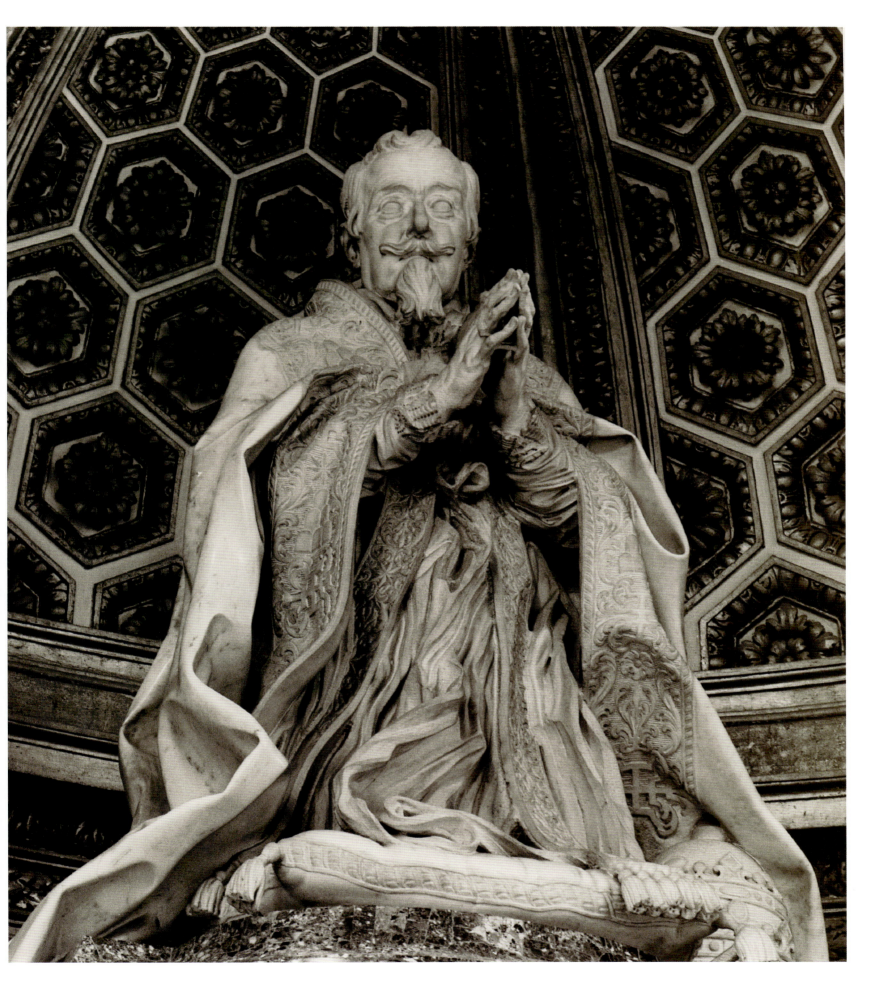

185 Vorbereitende Zeichnung zum Denkmal für Schwester Maria
Raggi, Palazzo Chigi, Ariccia

8. Mystische Vision: die späten religiösen Skulpturen und Porträts

*Die Meinung ist weit verbreitet, Bernini habe als erster die Architektur mit der
Bildhauerkunst und Malerei zu vereinen versucht, so daß sie zusammen ein schönes Ganzes bilden*

Filippo Baldinucci, 1682

Wer nicht manchmal die Regeln durchbricht, wird nie über sie hinauskommen

Gianlorenzo Bernini

Einheitliche Entwürfe für Kapellen: die Heilige Theresa und die Selige Ludovica Albertoni

Bernini war in allen drei Kunstgattungen gleichermaßen begabt. Er glaubte, daß alle drei auf demselben Prinzip des *disegno* (Zeichnung, Entwurf) beruhten. So konnte er in seinem leidenschaftlichen Ehrgeiz, sich auszuzeichnen, seine Vielseitigkeit in der Mitte seiner Laufbahn ganz neuen Aufgaben widmen und damit »*stupori incredibili*« (unglaubliche Wunder) schaffen, die der zeitgenössische Dichter Giambattista Marino als eines der Hauptziele der Dichtkunst bezeichnet hatte.[1] Das war in der Barockzeit auch für die Malerei (und von daher für die Skulptur) verbindlich, galt doch der Grundsatz »*ut pictura poesis erit*« (Die Dichtkunst wird wie die Malerei sein). Es war Aufgabe des Dichters oder bildenden Künstlers, das Unmögliche oder kaum Glaubhafte durch täuschenden Realismus einleuchtend zu machen. Ferner strebte die Poesie nach »Großartigkeit«, indem sie Taten von »gebieterischer und unwiderstehlicher Kraft« vorführe oder »ganze Zusammenhänge mit der Schlagkraft eines Blitzes erhelle«. Dies alles war auch auf die Bildhauerkunst anzuwenden, besonders wenn sie in einem architektonischen Rahmen auftrat.

Auch die Idee des Reichtums, die darin lag, daß sich an einem Werk durch genaues Betrachten Schicht um Schicht seiner Bedeutung enthülle, war Bernini und seinen Zeitgenossen ein tiefes Anliegen. Ein Beispiel wurde schon genannt: die Barberini-Bienen, die aus dem Bienenstock und unbeweglichen Reich der Wappen, auch wenn sie ihm angehören, ausschwärmen, um – symbolisch und manchmal humoristisch – an größeren Ereignissen teilzunehmen. Die Stadien der Überraschung (eine Biene scheint frei herumzufliegen: ist es vielleicht eine wirkliche, riesengroße?); des Erkennens (es ist nicht nur eine, es sind drei Bienen; vielleicht die aus dem päpstlichen Wappen?); der geistigen Verknüpfung (mit den wirklichen Ereignissen, an die das Kunstwerk erinnert) und schließlich des Verstehens (der Absicht des Künstlers und manchmal des Bestellers) – das sind die Eindrücke, die Bernini mit seinen Werken hervorrufen wollte, um die Aufmerksamkeit seines Publikums zu erregen. »Er war der größte Meister des Illusionismus im weitesten Sinne«, schrieb

Anthony Blunt über ihn,[2] er »verwendete Illusionismus, um eine besondere Art tief empfundenen religiösen Gefühls auszudrücken, und so hob er den Illusionismus auf ein viel höheres Niveau schöpferischer Phantasie«.

Bernini als geschickter Dramatiker, der er immer war, wollte den Betrachter sprachlos machen, wollte ihn überwältigt sehen und zu Verehrung und Glauben führen. Er tat es nicht eifernd oder mit Gewalt, sondern forderte lediglich dazu auf, den Unglauben abzulegen. Ein ganz einfaches Motiv wie ein realistisch wiedergegebenes, vom Wind bewegtes Tuch – wie im Valtrini- und im Merenda-Monument – kann die Gegenwart des Todes, die Allmacht Gottes oder den Flug eines Engels bedeuten. Vor allem soll es den Betrachter im Unbewußten anrühren, soll seine Neugier wecken und ihn zu intelligenter Ausdeutung anregen.

Gerade dieses Motiv wertete er – verfeinert – in seinem großartigen Grabdenkmal für die Ehrwürdige Schwester Maria Raggi aus.[3] Diese war als Witwe dem Dominikanerorden beigetreten und hatte ein heiligmäßiges Leben im Kloster neben der Kirche Santa Maria sopra Minerva geführt, in der sie nach ihrem Tod auch begraben werden sollte. Sie selbst hatte sich zwar als »arme Nonne, Unwissende und Sünderin« bezeichnet, wurde aber berühmt für ihre Güte und für Wunder, die sie bewirkt hatte. Um 1585 war ihr wie dem Heiligen Franziskus und der Heiligen Katharina von Siena (ebenfalls Dominikanerin) Christus erschienen, und sie hatte die Wundmale, die Zeichen seiner Kreuzigung, empfangen. Um 1625 waren Bemühungen um ihre Seligsprechung im Gange, die jedoch von Urban VIII. abgelehnt wurde. Das Grabmal förderten Mitglieder der Genueser Familie ihres verstorbenen Mannes: Ottaviano Raggi hinterließ dafür 1643 eine Summe, und Lorenzo Raggi nahm, als er 1647 Kardinal geworden war, die Sache tatsächlich in Angriff.

Das Grabmal mußte an einen Bündelpfeiler im Schiff von Santa Maria sopra Minerva angelehnt werden. Bernini verband die Idee des Valtrini-Monuments, eines herabhängenden Sargtuchs aus schwerem Marmor, mit dem übergeordneten Gedanken einer Vision.[4] Das wird in einer Vorzeichnung in Feder und Lavierung deutlich, tritt aber im ausgeführten Denkmal zurück. Die Zeichnung zeigt die Nonne mit Blumen bekrönt,

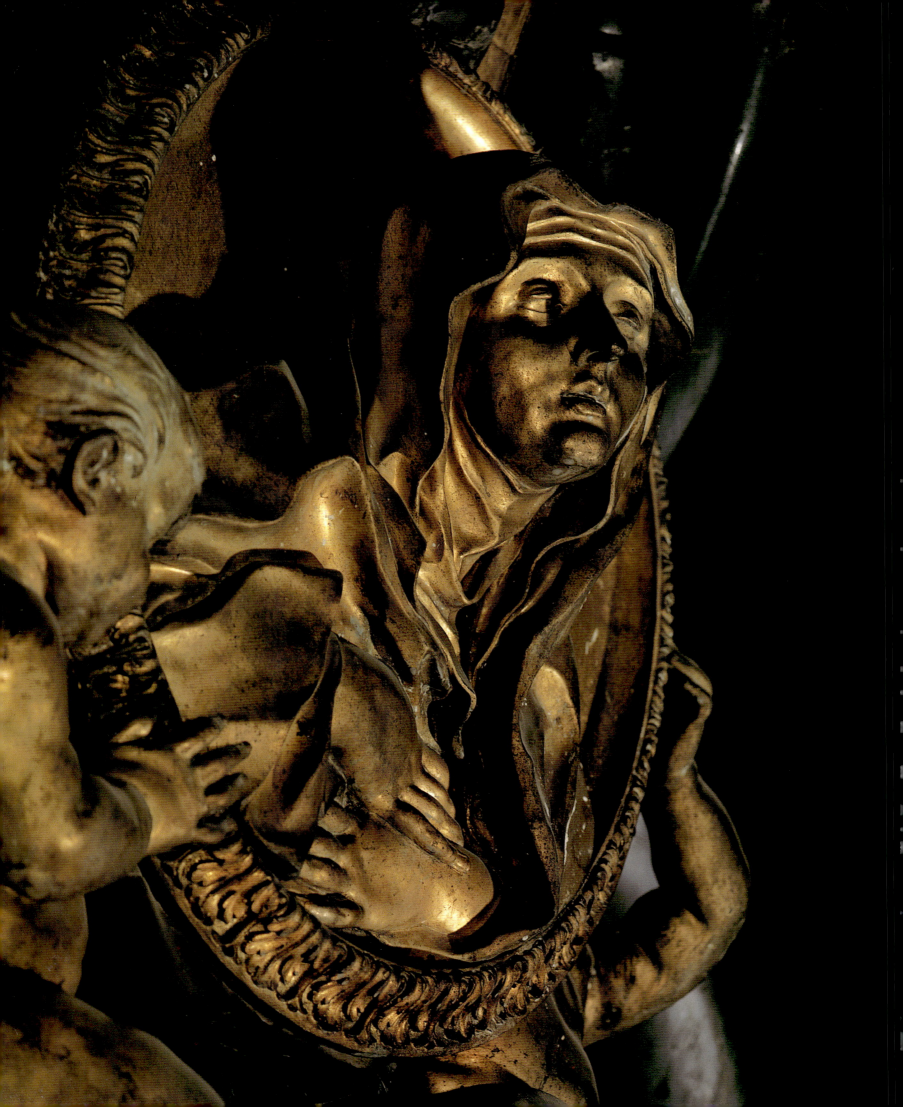

entsprechend einer ihrer Visionen der Jungfrau Maria, und in Orantenstellung mit frontal erhobenen Händen, um die Stigmata zu zeigen. In der Ausführung sind diese Merkmale verschwunden oder zurückgedrängt, vielleicht weil die Tote nicht als Selige von der Kirche anerkannt worden war.

Aus Achtung vor ihrer Heiligkeit und dem weiblichen Geschlecht ist auf die Figur des »Todes« verzichtet worden. Statt dessen wird das Tuch durch einen imaginären Wind heftig hin- und hergeworfen, den man – weltlich – als tatsächlichen Luftzug vom Westeingang der Kirche zur Nebentür im Osten deuten kann, oder als »himmlischen« Wind, der durch den Flügelschlag der Cherubim erzeugt wird, die vor dem Tuch schweben und ein Medaillon mit dem Bild der Verstorbenen hochhalten. Praktisch dienen die umgeschlagenen Falten dazu, die unglückliche Stellung an einer vorgelegten Halbsäule zu verschleiern.

Zwei Nebenmotive sind optisch bedeutsam: oben ein bronzenes Kreuz, wie es Maria im Jahre 1600 auf ihrem Totenbett betrachtet hatte, unten das Wappen der Familie Raggi. Beide Elemente sind auf der Zeichnung senkrecht und rein achsial gegeben. Im ausgeführten Monument ist das vergoldete Bronzekruzifix schräggestellt und wird an einem Arm von dem Sargtuch verdeckt. Der Kreuzesstamm ist hinter dem Medaillon verborgen und scheint von dem rechten Putto gehalten zu werden. Das Wappen ist nach links unten versetzt worden, wo es durch Kerzenlicht heller beleuchtet wird und von Verehrern im Schiff deutlicher erkannt werden kann. Diese Neuerungen rufen andere Diagonalbewegungen als im Entwurf hervor.

Bernini versah das Tuch mit einer wunderbaren umlaufenden Bordüre aus Giallo-antico-Marmor, um das Monument im dämmerigen Kirchenschiff hervorzuheben. Dem gleichen Zweck dienen Kreuz, Medaillon und Putti in vergoldeter Bronze.[5] Zur besseren Sichtbarkeit löste er das verhüllte Haupt der Nonne vom Hintergrund und ließ es frei in den Raum des Betrachters vortreten. Die Hände preßt sie inbrünstig – in der üblichen Gebärde frommer Hingabe – auf die Brust. Einer ihrer Handrücken ist akzentuiert und weist damit unauffällig auf ihre Stigmata hin. Der Blick Mariens fällt diagonal auf den Hochaltar und damit in die Richtung des 45 *Christus* von Michelangelo, der am linken Chorpfeiler steht.[6] Das war sicher beabsichtigt, erinnerte es doch an eine andere Vision der Nonne: Auf ihrem Totenbett war ihr Jesus erschienen und hatte gesagt: »Sei guten Mutes, Schwester Maria, meine Gemahlin, denn ich erwarte dich.« So brachte Bernini hier ein dramatisches geistiges Zusammenspiel zwischen dem Betrachter und zwei Gegenständen im Kirchenraum in Gang, die praktisch nichts anderes waren als zwei Stücke leblosen Marmors. Wenn auch dem heutigen Besucher Bildgegenstand und Ausführung fremd erscheinen mögen, so gehört das Monument doch zu Berninis phantasievollsten und erfolgreichsten kleinen Meisterstücken der Andachtskunst.

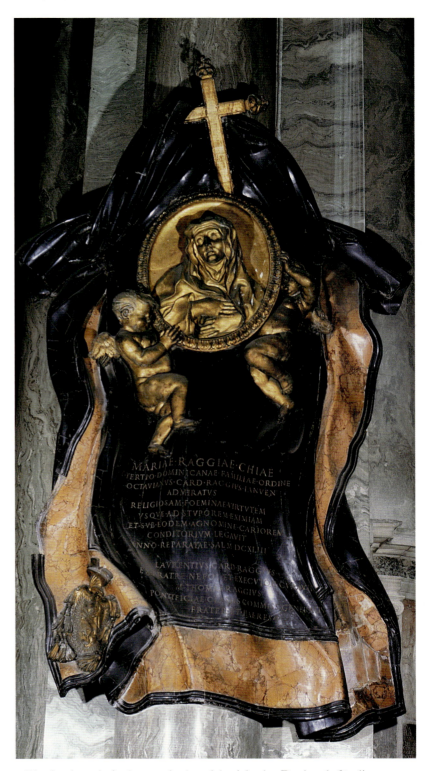

186, 187 Ausschnitt (gegenüber) und Ansicht des Denkmals für die Ehrwürdige Schwester Maria Raggi, Santa Maria sopra Minerva, Rom

In den 1640er Jahren erhielt Bernini von allen Seiten Aufträge für Kapellen und Altäre, von denen er einige notgedrungen nur überwachen konnte und im übrigen jungen Mitarbeitern überlassen mußte. Die früheste, die Raimondi-Kapelle in San Pietro in Montorio, wurde schon erwähnt, weil dort die Toten in ihren Sarkophagen zu sehen waren und weil Bernini für einen der Särge das Relief »Das Feld mit den Totengebei- 168

188, 189 Die Cornaro-Kapelle in Santa Maria della Vittoria, Rom, in einem Gemälde des 18. Jahrhunderts, Staatliches Museum, Schwerin; und (unten) Grundriß der Kirche von Graf Nicodemus Tessin, der die Anlage des Altars zeigt.

nen« entworfen hatte.[7] Obgleich solch ein Konzept einheitlich ausgestalteter Kapellen seit der Renaissance üblich war,[8] verschmolz Bernini hier erstmals bildhauerische und architektonische Elemente in größerem Maßstab, die durch Freskomalerei im Gewölbe ergänzt wurden. Eine Idee wiederaufgreifend, die er einst in der Kirche Santa Bibiana ausprobiert hatte, ließ er ein genau berechnetes direktes Licht auf den Altar bzw. auf das Hochrelief in Marmor mit der *Stigmatisation des Heiligen Franziskus* fallen. Schwere, weit vorkragende konkave Gesimse und flankierende Pilaster bilden einen Rahmen um das Relief und verbergen die Lichtquelle (ein kleines Fenster links oben). Dies erweckt den Eindruck, als erhelle ein aus überirdischer Quelle einströmendes Licht eine Vision. Verstärkt wird dieser Effekt noch durch die Rippen und Strahlen des Lichtes, das vom gemalten Heiligen Geist in der Halbkuppel darüber auszugehen scheint. Die Kapelle ist reich mit zart gemeißelten Pflanzenornamenten verziert. Aber noch hält Bernini die Regeln ein, indem er die Malereien durch architektonische Elemente von den Skulpturen trennt (es treten aber wie in Michelangelos Sixtinadecke und in Carraccis Fresko im Palazzo Farnese viele fiktive Skulpturen auf: vorgetäuschte Flachreliefs und scheinbar dreidimensionale Putten in weißem Marmor, die bronzene Medaillons halten).

Gerade diese strenge Teilung der drei Kunstgattungen ist in der großartigsten, von Bernini ganz ausgestatteten Kapelle aufgegeben: der Cornaro-Kapelle, deren Altar mit der *Verzückung der Heiligen Theresa* seine berühmteste religiöse Skulptur enthält. Auftraggeber war der venezianische Kardinal Federico Cornaro (1579-1653), der 1647 das Patronat über das noch leere linke Querhaus der neuerbauten Kirche der Unbeschuhten Karmeliterbrüder in Rom, Santa Maria della Vittoria, erwarb. Da sich Cornaro schon in Venedig für diesen Mönchsorden interessiert hatte, war es logisch, daß er als Altarbild seiner Grabkapelle die Gründerin des Ordens wählte. Hier sollte nicht nur seiner gedacht werden, sondern auch früherer Mitglieder seiner erlauchten Familie, die an verschiedenen Orten begraben waren. Anders als bei den offiziellen Aufträgen für den Vatikan sind nur wenige Dokumente für private Bestellungen erhalten. Zumindest wissen wir seit neuestem aus dem Rechnungsbuch des Kardinals, daß ihn die Kapelle die gigantische Summe von 12 089 Scudi kostete.[9] Bernini selbst meißelte nur die Hauptgruppe des Altars, nicht die Porträts, die deshalb meist schwächer sind. 1651 wurde die Kapelle geöffnet.

Die Cornaro-Kapelle ist eine Orgie von Farbe und Bewegung. Ursprünglich erhielt sie Licht von vier Seiten: direktes Licht durch ein Fenster mit farbigem Glas in der Querhauswand; ein verdecktes Licht von oben, das senkrecht auf den Altar fällt; die Lichtreflexe vom Glanz der polierten Marmore im Schiff; und schließlich an Festtagen den Schein von Hunderten von Kerzen, die im Luftzug flackern und funkelnde Lichter über den Raum tanzen lassen. Das Entscheidende an

Berninis Leistung, die Stimmung von Geheimnis und göttlicher Gegenwart, ist heute zerstört durch erbarmungsloses elektrisches Licht, das die Kapelle viel zu hell ausleuchtet.

Der Künstler täuscht vor, die Kapelle im Querschiff der Kirche habe sich in ein kleines, intimes Privattheater der Familie Cornaro verwandelt. Einige Familienmitglieder sind wie in Theaterlogen zu beiden Seiten auf Balkonen wiedergegeben. Sie sind in lebhaftes Gespräch vertieft, vielleicht über das Wunder, bis auf einen, der versunken auf den Altar blickt. Und auch die ovale Bühne ist zu sehen. Sie befindet sich hinter einem Proszeniumsbogen, gerahmt von Pfeilern und Säulen, die einen herrlichen gebrochenen Giebel tragen. Seine Mitte wölbt sich vor, die Seiten schwingen zurück, eine typisch barocke, gegenläufige Kurve bildend. Die göttlichen Kräfte im Inneren und das Wunder, das sie vollbringen, scheinen die umgebende Architektur zu sprengen. Die Gruppe ist dramatisch beleuchtet durch natürliches Licht, das durch viele scharf profilierte goldene Pfeile kanalisiert wird, als ströme es vom Himmel – in Wirklichkeit kommt es aus einer Laterne oben (die am Außenbau sichtbar ist).

Das Drama gibt eine von Theresas wiederholten mystischen Erfahrungen wieder, die sie in ihrer Autobiographie genau beschreibt:

Ich sah immer neben mir zur linken Hand einen Engel in menschlicher Gestalt [...] Er war nicht groß, sondern klein und sehr schön; sein Gesicht glühte so, daß er mir wie einer jener höchsten Art von Engeln vorkam, die ganz Feuer zu sein scheinen. [...] In seiner Hand sah ich einen langen goldenen Speer, und an seiner eisernen Spitze glaubte ich einen Punkt von Feuer zu sehen. Damit schien er mehrmals mein Herz zu durchbohren, so daß es meine Eingeweide durchdrang. Als er den Pfeil herauszog, dachte ich, er zöge auch mein Innerstes heraus und ließe mich ganz entflammt mit einer großen Liebe zu Gott zurück. Der Schmerz war so scharf, daß ich mehrmals ein Stöhnen ausstieß; und so überwältigend war die Süße, die jener scharfe Schmerz hervorrief, daß man sie nie wieder verlieren möchte und sich die Seele niemals mit etwas Geringerem als Gott zufriedengeben kann.[10]

191 Skizze Berninis mit dem von Wolken und Engeln umgebenen Fenster der Cornaro-Kapelle, Biblioteca Nacional, Madrid

192 Rechte Seite der Cornaro-Kapelle, Santa Maria della Vittoria, Rom. Mitglieder der Familie Cornaro, darunter der Bauherr, Kardinal Federico (zweiter von rechts), sind Zeugen der Verzückung der Heiligen Theresa.

190 Detail aus dem Fußboden der Cornaro-Kapelle: betendes Skelett

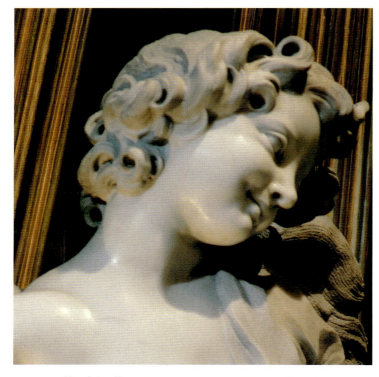

193, 194 Kopf des Engels und Ansicht der Cornaro-Kapelle mit der *Verzückung der Heiligen Theresa* in Santa Maria della Vittoria, Rom (siehe Abb. 5)

Einem Ungläubigen mag das widernatürlich und einem Protestanten damals wie heute fast geschmacklos vorkommen, während man die sexuellen Untertöne psychologisch erklären möchte. Doch zu jener Zeit, muß man bedenken, war Theresa von Avila eine wichtige Figur der internationalen katholischen Kirche. Sie hatte einen Reformorden von Nonnen gegründet, die »Unbeschuhten Karmeliterinnen« (»barfüßig« wegen erneuter Betonung der Armut), der bei ihrem Tode 1582 sechzehn von ihr gegründete Klöster in Spanien umfaßte. Nach vierzig Jahren strenger Prüfungen ihrer Visionen war sie 1614 seliggesprochen und 1622 von Papst Gregor XV. als Heilige kanonisiert worden. Sie war also für Berninis Generation eine völlig reale Erscheinung mit greifbaren irdischen Erfolgen.

Berninis Beitrag zu ihrer Heiligsprechung bestand darin, daß er ihre Worte so getreu und einfühlsam, wie er nur konnte, in Marmor übersetzte, um ihre Entzückung dem Betrachter lebendig zu machen. Die ganze Kapelle stand im Dienst dieser göttlichen Offenbarung. Der Eingangsbogen hoch über dem Besucher ist – ähnlich den Bordüren illuminierter mittelalterlicher Manuskripte – mit einer himmlischen Schar bevölkert: fliegenden Cherubim, die Pflanzengirlanden aufhängen, Engeln mit einer im Wind flatternden Fahne, die eine Inschrift trägt. Sie liefert den Schlüssel zu der ganzen Szene.[11] »Hätte ich nicht den Himmel schon erschaffen, würde ich ihn für dich allein schaffen«, Worte, die Theresa während einer ihrer Visionen aus dem Mund Jesu vernommen hatte.[12]

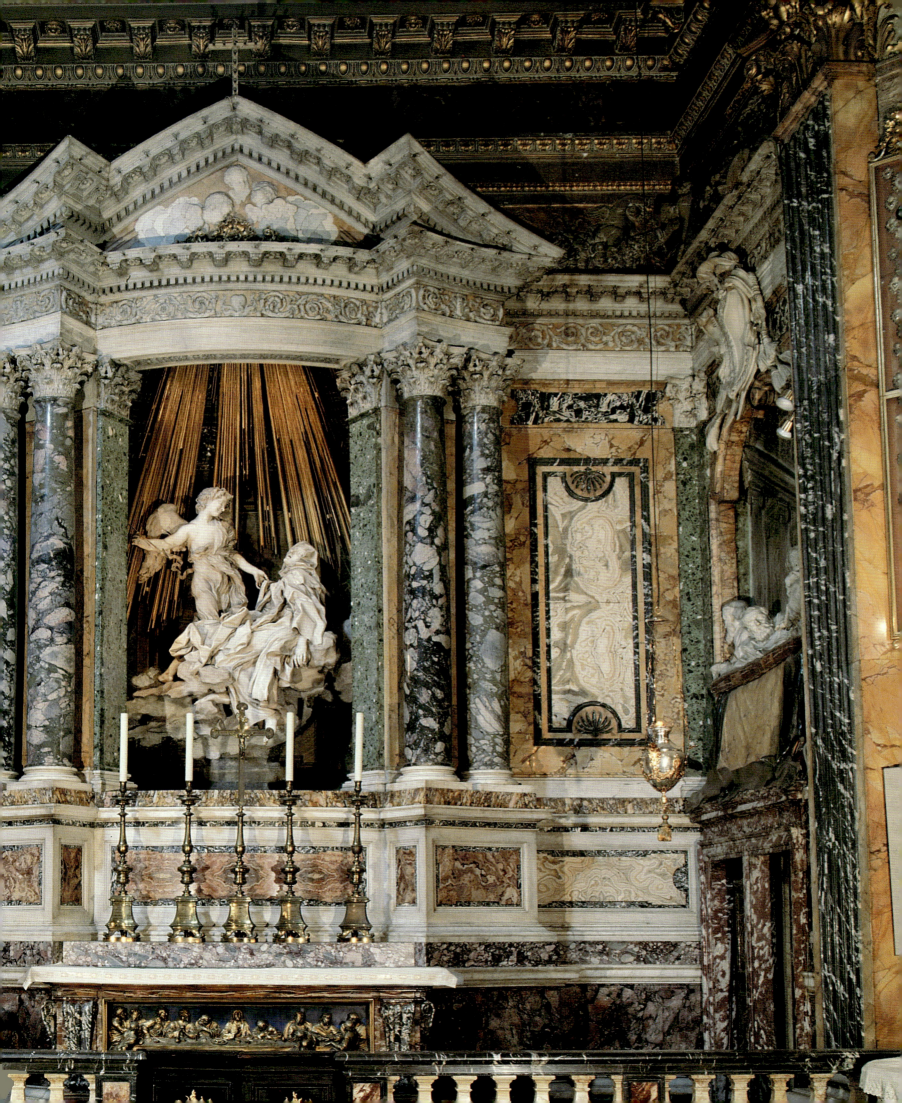

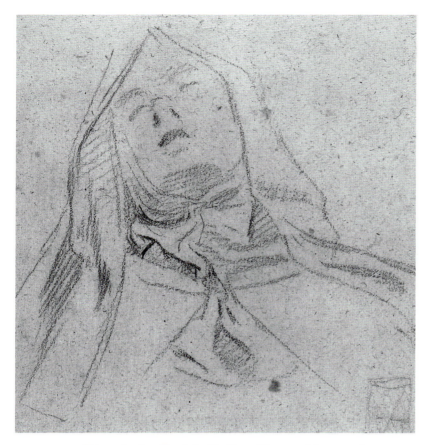

195 Skizze für den Kopf der Heiligen Theresa, Museum der bildenden Künste, Leipzig

Hinter dem Bogen erblickt man (in Wirklichkeit in einem ganz flachen Raum) ein Fresko mit der himmlischen Taube in einer Glorie, deren Strahlen Wolken mit noch reicheren Engelschören durchbrechen. All das ist so auf glatten Verputz gemalt, als spiele es sich *vor* dem tatsächlichen Gewölbe ab, das in – ursprünglich dreidimensionalen – gerahmten Reliefs Szenen aus dem Leben der Heiligen Theresa zeigt.[13] Auf einer vorbereitenden Skizze ist das tatsächliche Fenster der Querhauswand gezeichnet, in das Bernini Wolken und Engel hineinragen läßt, womit er bewußt die Grenzen der Architektur überschreitet, um einen höheren Effekt zu erzielen. Ein kräftiges Gebälk trennt die himmlische von der irdischen Sphäre. Hier wechselt die Szene zu dem genannten »Privattheater« über, dessen Wände üppig mit Marmor in verschiedenen Farben verkleidet sind. Der Betrachter wird durch eine Balustrade aufgehalten; von hier kann er wie aus der ersten Zuschauerreihe dem Schauspiel beiwohnen.

Tritt man vom Schiff heran, fällt der Blick zuerst auf die zweite männliche Figur auf dem rechten Balkon, der sich mit seinem kahlen weißen Marmorkopf aus dem Dämmerlicht heraushebt: es ist der Bauherr Federico, der geradeaus zu uns hinunterschaut. Kommen wir näher, treten allmählich die anderen vornehmen Verwandten ins Blickfeld; und ins Kapel-

leninnere gelangt, erblicken wir symmetrisch gegenüber die andere Gruppe. Von ihr existiert ein großartiger *bozzetto* aus Ton. Jetzt wird die Aufmerksamkeit des Betrachters unweigerlich von der außerordentlichen Erscheinung angezogen, die durch den dunklen Proszeniumsbogen und das viel hellere Licht dahinter noch gesteigert wird. Sogar der Marmorboden der Kapelle ist in das ikonographische Programm einbezogen, zeigt er doch in zwei Rundscheiben perspektivisch verkürzte Halbfiguren von betenden Skeletten, die, aus der Unterwelt emporgestiegen, auf die Auferstehung kraft des Gebets zu hoffen scheinen.

Berninis frühe Ideen für die Hauptgruppe sind uns in einigen Zeichnungen überliefert, die in weicher Kreide ausgeführt sind – ein Medium, das vielleicht bewußt von Anfang an auf weibliche Zartheit und gedämpftes mystisches Licht verweisen sollte.[14] Die damals gebräuchlichen Merkmale einer verzückt in Ohnmacht Sinkenden sind angewandt: das zurückgeworfene Haupt, die geöffneten Lippen, aus denen das von Theresa beschriebene Stöhnen dringt, und die halbgeschlossenen Lider, dies alles von der Kapuze eingerahmt. Bernini gibt diese Kapuze auf der Zeichnung mit einer scharfen Spitze wieder, vielleicht als Anspielung auf den Pfeil, von dem sich die Heilige »durchbohrt« fühlte. Später ließ er den Gedanken wieder fallen. Mit verschieden gerichteten Schraf-

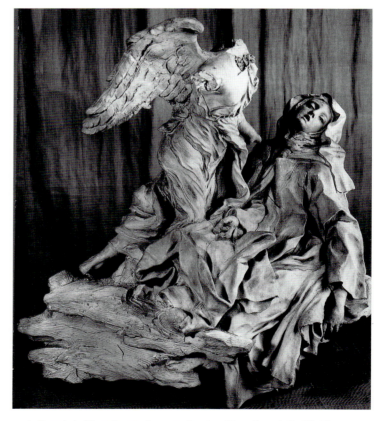

196 Berninis Terrakotta-*bozzetto* für den Engel und die Heilige Theresa, Staatliche Eremitage, Sankt Petersburg

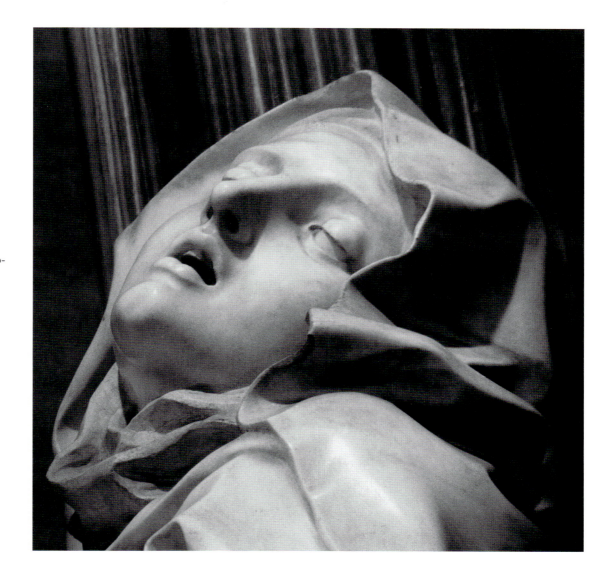

197 Kopf der Heiligen Theresa, Cornaro-
Kapelle, Santa Maria della Vittoria, Rom

furen markierte er rasch die tiefsten Schattenpartien, die am
weitesten auszubohren waren. In einer Terrakottastudie be-
gann er die hingebungsvolle Haltung der Heiligen unter der
schweren Kutte festzulegen: Das Herunterhängen des linken
Arms und Fußes und das erhobene hintere Knie wirken, als
befände sich Theresa frei in der Luft; die Glieder deuten
entrücktes Schweben an, das Bernini auch bei anderen Gele-
genheiten verwirklichte. In der Ausführung ist die Stellung
realistischer. Die Heilige wird nun auf einer Wolkenbank
emporgetragen, mit regungslosen Gliedern, die Theresas
Beschreibung entsprechen: »Der ganze Körper zieht sich
zusammen, so daß weder Arm noch Fuß bewegt werden
können.«

340 Bernini benutzte eine offene Körperhaltung, ähnlich sei-
ner nackten Figur der *Enthüllten Wahrheit*, an der er in dieser
Zeit arbeitete. Im Entwurf klammert sich Theresas rechte
Hand aus Schmerz über den eindringenden Pfeil an der Taille
fest. In der Ausführung änderte Bernini das Motiv; jetzt liegt
die Hand ruhig auf dem erhobenen Knie. Ein weitgehend
vollendetes Terrakottamodell diente als Hilfsmittel für die
mitarbeitenden Bildhauer.[15] Der rieselnde Fall der Falten bei
der Heiligen und das durchscheinende Gewand des Engels

sind darin bereits festgelegt. Während der Ausführung erga-
ben sich noch zahlreiche Änderungen, z. B. das Heraustreten
des rechten Fußes, das die Gruppe stabiler macht. Die Süße,
die Bernini in das lockenumrahmte Gesicht des Engels legte, 193
und der Ausdruck des Sehnens in Theresas offenem, nach
Atem ringenden Mund und in ihren zitternden Augenlidern
verleihen der Gruppe eine Vergeistigung und Entrücktheit,
die sie zu einem seiner anrührendsten Werke machen.

Sein Sohn Monsignore Pier Filippo Bernini fühlte sich zu
dem Gedicht inspiriert:

> Eine so schöne Ohnmacht
> Sollte unsterblich sein;
> Doch da Schmerz nicht aufsteigt
> Zum göttlichen Thron,
> Verlieh ihr Bernini in diesem Marmor Ewigkeit.

Auch Baldinucci bezeichnete sie in lyrischen Tönen als »die
wundervolle Gruppe der Heiligen Theresa und des Engels,
der das Herz der Heiligen mit dem Pfeil göttlicher Liebe
durchbohrt, während sie in der Entrückung der süßesten
Ekstase liegt. Wegen seiner großen Zartheit und all seiner
anderen Qualitäten ist das Werk stets ein Gegenstand der

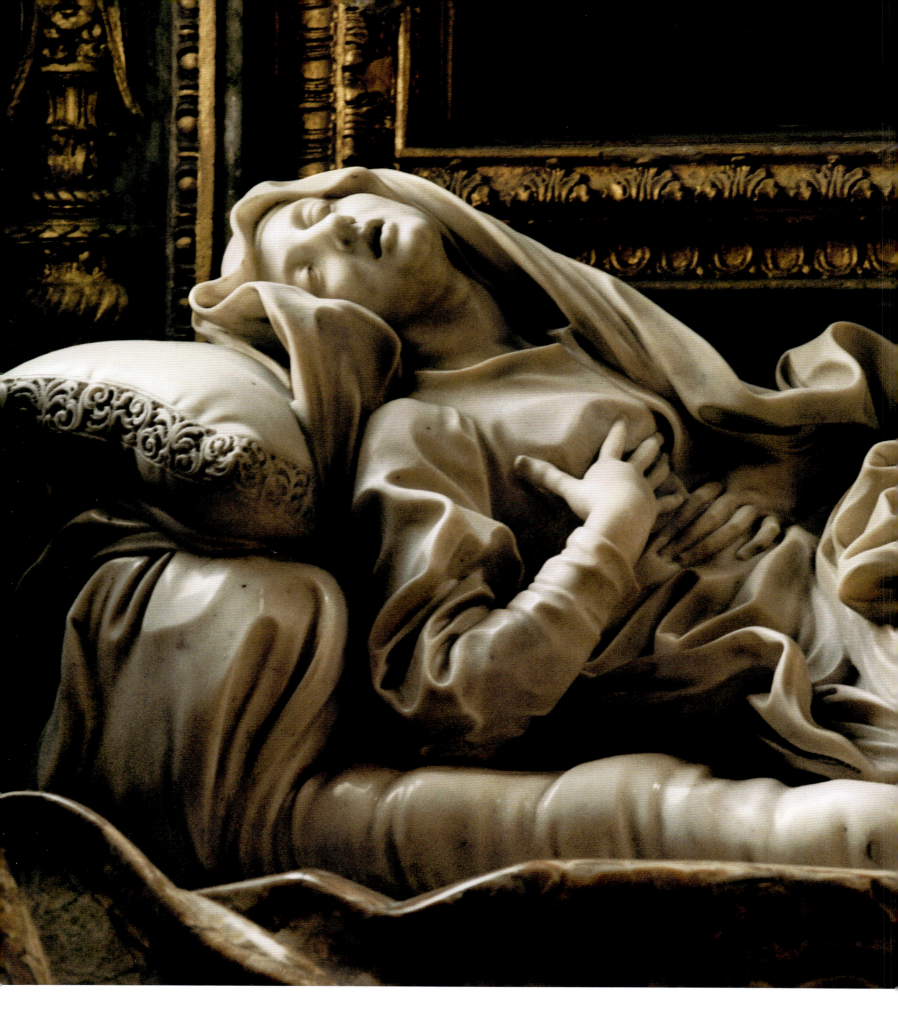

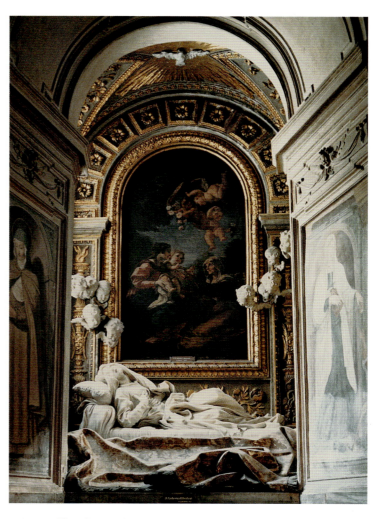

198, 199 Kapelle der Seligen Ludovica Albertoni, San Francesco a Ripa, Rom, mit Il Baciccias *Maria mit Kind und der Heiligen Anna* und (links) der Figur der Seligen Ludovica in mystischer Verzückung

Bewunderung gewesen.« Bernini selbst nannte es »eines meiner am wenigsten schlechten Werke«, und manchmal in seinem späteren Leben sah man ihn still vor der Gruppe beten.

Rund zwei Jahrzehnte und mehrere Pontifikate später stand Bernini noch einmal einer ähnlichen Aufgabe gegenüber: einer Kapelle, in der die Franziskanernonne Ludovica Albertoni verehrt wurde. Sie war eine römische Adlige gewesen, die, nachdem sie Witwe geworden war, die Gelübde abgelegt und ein frommes Leben geführt hatte. Sie hatte sich ganz den Armen von Trastevere gewidmet, angeleitet durch die Mönche von San Francesco a Ripa, in deren Kirche sie 1533 bestattet worden war. Der Neffe eines ihrer Nachkommen, des Kardinals Albertoni, hatte die Nichte des neuen Papstes Clemens X. geheiratet. Dieses glückliche Ereignis veranlaßte den Papst, den Kardinal offiziell als seinen Neffen zu adoptieren und ihm den Gebrauch seines eigenen Familiennamens, Altieri, zu gestatten. 1671 wurde seine würdige Vorfahrin in die Hierarchie der katholischen Heiligen als Selige aufgenommen.[16] Der Kardinal reagierte begeistert und ließ die Kapelle in San Francesco a Ripa, in der sich nach Ludovicas Tod ein lokaler Kult entwickelt hatte, bedeutend verbes-

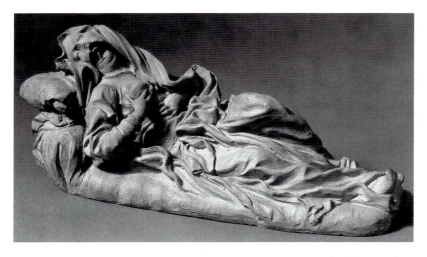

200 Berninis Terrakottamodell für die Selige Ludovica Albertoni,
Victoria and Albert Museum, London

sern. Um dem Papst zu schmeicheln, übernahm der alte Ber-
nini die Arbeit kostenlos.[17] Er meißelte die Hauptfigur zum
größten Teil selbst, wie ihre wunderbare Feinheit bezeugt.
Die Ausführung dauerte jedoch drei Jahre, da der Künstler
179 mit anderen großen Aufträgen wie dem Grab Papst Alexan-
142 ders VII. und dem Sakramentsaltar in Sankt Peter stark in
Anspruch genommen war.

194 Wie bei der *Heiligen Theresa* gestaltete Bernini auch hier
die umgebende Architektur, um die Aufmerksamkeit auf die
ruhende Marmorskulptur zu konzentrieren. Er rahmte sie
durch einen neuen Bogen, mit dem er die abschließende
Wand der Kapelle durchbrach, an der vorher ein Altarbild
gehangen hatte. Die Kapelle springt tief im schrägen Winkel
zurück und trägt an den Wänden ältere Fresken, auf denen
die Heilige Klara und Ludovica selbst, einem Bettler Almosen
gebend, wiedergegeben sind. Diese Wände mit ihren Darstel-
lungen behielt Bernini bei als Flügel eines Triptychons, die
seine Altarszene rahmen und die Hauptfigur näher bezeich-
nen. Hinter dem Bogen schuf er einen Anbau mit verdeckten,
weit geöffneten Fenstern auf beiden Seiten, die helles Licht
auf die Marmorgruppe fallen lassen.[18] Ludovica liegt auf
einem Lager ausgestreckt wie im Todeskampf (so faßte es
Baldinucci auf) oder, wahrscheinlicher, in mystischer Zwie-
sprache mit Gott (siehe unten). Ihr Gewand ist in wildem Auf-
ruhr; ihr Kopf sinkt auf ein gesticktes Kissen zurück, das auf
einer Stütze ruht. Unter ihr liegt ein dramatisch geknittertes
Sargtuch (es war ursprünglich aus Holz geschnitzt und ver-
goldet; um 1700 wurde es mit rötlichem Marmor eingelegt)
über einem gebauchten Sarkophag aus rotem Marmor, in
dem Ludovica bestattet werden sollte. An der Wand da-
hinter sind stilisierte Granatäpfel und unter den Fenstern
flammende Herzen geschnitzt. Die neue Altarwand enthält
ein Gemälde von Il Baciccia *Maria und Kind mit der Heiligen
Anna*, dessen Komposition genau auf die Marmorskulptur

abgestimmt wurde. Vor seinem Rahmen schweben, asymme-
trisch verteilt, zwei Gruppen von Cherubim in Stuck, auf
deren Stirn sich das Licht fängt. Oben am Gewölbe erscheint
inmitten einer Strahlenglorie die Taube des Heiligen Geistes,
während die dreieckigen Zwickel der Decke mit Rosen
bestreut sind. Alles rundum ist mit Gold und Marmor ver-
kleidet – die Wirkung des Ganzen ist überwältigend.

 Eine flüchtige, auf Körperhaltung und Gewand konzen-
trierte Federskizze zeigt Ludovica zweimal mit einer Falten-
anordnung, die schon die wesentlichen Züge der Ausführung
enthält.[19] Sie ist diagonal gegeben wie Theresa, eine Stellung,
die Bernini offenbar bald als zufällig empfand und aufgab;
denn in allen erhaltenen *bozzetti* ist sie nahezu liegend ge-
zeigt. Wie auch immer, in der Zeichnung gibt es keine Hin-
weise für eine horizontale Unterlage, auf der sie liegen
könnte, und da der Auftrag ursprünglich für ein Relief erteilt
wurde, war die diagonale Lage vielleicht beabsichtigt, weil sie
das hochrechteckige Feld besser als eine liegende, der Unter-
kante parallele Figur ausgefüllt hätte. Die Stellung der Hände
und die Neigung des Kopfes ähneln dem Ovalmedaillon der 186
Maria Raggi.

 Der vermutlich früheste *bozzetto* in der Eremitage in Sankt
Petersburg zeigt Ludovicas Körper direkt auf einer flachen
Unterlage, während der Kopf auf zwei aufeinandergetürmten
Kissen ruht.[20] Der Mund ist weit geöffnet und rund um die
Zunge tief ausgebohrt, während sich unter den Augenlidern
die Pupillen abzeichnen. Die Hände, deren Position sich
gegenüber der Skizze geändert hat, sind edel geformt. Ludo-
vica greift sich jetzt mit der Rechten an die Brust in einer
Gebärde, die an die übliche Geste der »Barmherzigkeit« erin-
nert, wenn sie ein Kind nährt: ikonographisch ein neuer, fein
erdachter Hinweis auf ihre barmherzige Tätigkeit. Der *bozzet-
to* zeigt Werkzeugspuren am Gewand, die eher auf organisch
fließende Falten hindeuten als auf die erregte Faltensprache,
die einen anderen *bozzetto*, jetzt in London, kennzeichnet.[21] 200
Dieser steht der endgültigen Lösung näher: Jetzt breitet sich
die Matratze weit nach unten aus, und das Lager und die
Kopfstütze sind durch ein Tuch umwickelt, das sie klar von
der liegenden Gestalt abhebt. Das Licht fängt sich auf den
vorstehenden Faltenrändern und schafft ein ausdrucksvolles
Muster vor einer verschatteten Zone.

 Die Hüften sind in der Ausführung gehoben, und diese
Bewegung wird durch den Sturm der Falten unterstützt.
Wahrscheinlich ist Ludovica in jener Ekstase wiedergegeben,
die sie kurz vor ihrem Tod nach Erhalt der Letzten Ölung
durch eine Zwiesprache mit Gott erlebt hatte. Ihr Herz bren-
ne vor göttlicher Liebe, hatte sie gesagt. Darauf deuten sym-
bolisch die Wandschnitzereien hinter ihrem Kopf und ihren
Füßen hin, während sich unten am Sarkophagaltar eine kleine
herzförmige Vitrine mit einem ständig brennenden Licht öff-
net. Vielleicht führte jene Zwiesprache mit Gott Bernini dazu,
die Figur über statt unter dem Altar wiederzugeben, wie es

sonst für die Körperreliquien von Märtyrern und Heiligen üblich war.[22] Berninis ganzes Arrangement ähnelt älteren Wandgräbern, die ein Fresko oben im Bogen zeigen, darunter – aber noch über Augenhöhe – ein von Engeln flankiertes Abbild der Toten und ganz unten den Altar. Das von Cherubim umschwebte Altarbild Il Baciccias an der Altarwand könnte hier als Ludovicas Vision der Heiligen, die sie bald im Paradies zu treffen hoffte, aufgefaßt werden.

Propheten und Büßer für Papst Alexander VII.: die Chigi-Kapellen in Rom und Siena

Als Fabio Chigi, der spätere Papst Alexander VII., 1652 Kardinal geworden war, richtete er seine Aufmerksamkeit auf die Grabkapelle seiner Vorfahren in Santa Maria del Popolo.[23] Kein Geringerer als Raffael hatte sie in der Hochrenaissance für den reichen Bankier Agostino Chigi entworfen. Wegen des Todes von Künstler und Mäzen war sie jedoch unvollendet geblieben.[24] Jetzt wurden Idealporträts der verstorbenen Chigi in ovalen Marmormedaillons geschaffen und auf die beiden pyramidenförmigen Grabmonumente gesetzt, die aus dem ersten Entwurf stammten. Dank der zurückweichenden Wände der Pyramiden und der Höhe über dem Fußboden erschienen sie optisch zu Rundscheiben verkürzt. Meisterhaft modellierte Bernini in flachem Relief – einer ihm ungewohnten Technik – die vornehmen Köpfe über Togen mit über Kreuz

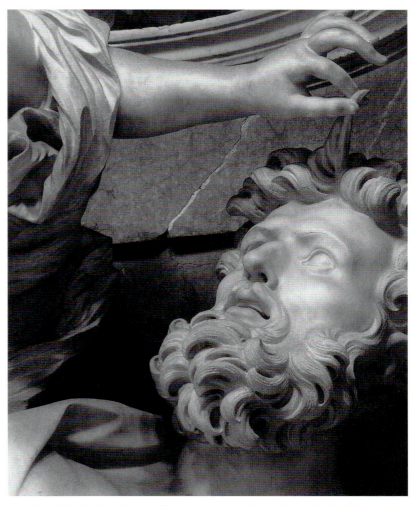

202 Kopf des Habakuk, aus *Habakuk mit dem Engel*, Santa Maria del Popolo, Rom

201 Reliefmedaillon eines Mitglieds der Familie Chigi, Santa Maria del Popolo, Rom

gelegten Falten. Ferner bekam er den Auftrag, ein Paar noch leerer Nischen mit zwei Statuen zu füllen, die sich mit den beiden anderen Nischenfiguren aus Raffaels Generation messen könnten. Sein *Daniel in der Löwengrube* steht in der Nische links vom Eingang und korrespondiert diagonal mit der Gruppe von *Habakuk mit dem Engel* rechts vom Altar (die erste der vier Statuen, auf die der Blick fällt, wenn man sich der Kapelle nähert). Beide gehören zu einer einzigen Begebenheit, die Bernini durch den gelehrten Bibliothekar des Vatikans anhand eines griechischen Manuskripts in der Chigi-Bibliothek kennenlernte. Es handelte sich um eine apokryphe Ergänzung zum alttestamentarischen Buch Daniel, in der folgendes erzählt wurde: Dem Propheten Habakuk erschien, als er einen Korb mit Brot zu Schnittern hinausbrachte, ein Engel, der ihn an der Stirnlocke packte und mitsamt der Nahrung auf wunderbare Weise zu Daniel trug. Die Carracci hatten die gesamte Geschichte mit beiden Heiligen in einem einzigen Zwickelfeld dargestellt.

Bernini sah sich wegen der tatsächlichen Breite der Chigi-Kapelle vor eine größere Distanz für seinen wunderbaren Ortswechsel gestellt: Der bezaubernde junge Engel – ein Vetter des Boten, der in der eben vollendeten Cornaro-Kapelle

206
205
204
193

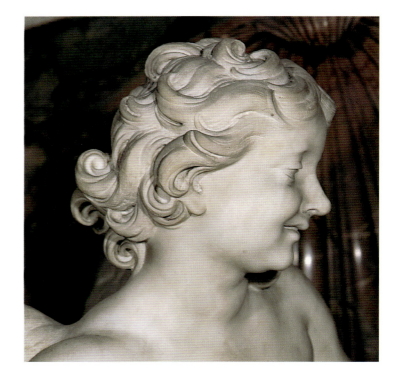

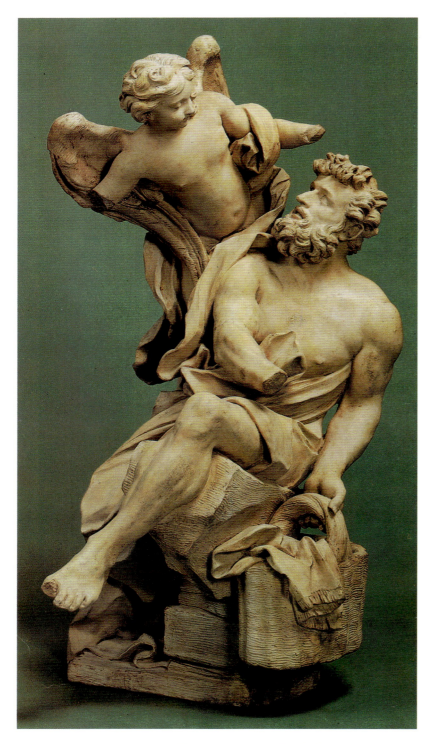

203, 204, 205 Berninis Terrakotta-*bozzetto* für *Habakuk mit dem Engel*, Vatikanische Museen, und (gegenüber) die vollendete Gruppe in Santa Maria del Popolo, Rom, mit (oben) einem Detail des Kopfes des Engels.

der Heiligen Theresa erschien – weist diagonal aus der Nische hinaus, hinüber zu der anderen Figur, und zeigt dem erstaunten Habakuk seine neue Richtung an. Umsonst protestiert der Prophet, der Korb sei für andere Hungrige bestimmt. Während die Gruppe die Nische voll ausfüllt, gibt sie sich keineswegs mit diesem Raum zufrieden. Der Oberkörper, der rechte Arm und Flügel des Engels wie auch das vordere Bein des

Propheten, das auf einem Felsen steht – alle ragen weit über die Nische hinaus.

Im Gegensatz dazu fügen sich die um 1520 von Lorenzetto nach Raffaels Entwurf gemeißelten Statuen fast vollkommen in ihre Nischenräume ein: besonders der *Elias*. Der *Jonas* ragt nur etwas mit seinem rechten Fuß vor, während er in das Maul des symbolischen Wales tritt, der ihn eben aus dem Meer errettet hat.[25] Bernini nahm gewissenhaft Rücksicht auf die Erfindungen seines Vorgängers, die als Pendants konzipiert waren, hielt er sie doch sicher für eigenhändige Schöpfungen Raffaels. Besonders auffallend ist der Bezug des *Habakuk* zur Pose des *Elias*, der mit weit offenen Beinen dasitzt und den rechten Arm quer über den Körper legt; Berninis Prophet jedoch weicht vor dem Engel zurück. Der Kopf des *Jonas* war von antiken Porträts des Antinous (des Günstlings Kaiser Hadrians) inspiriert gewesen. Auch darauf bezog sich Bernini, als er den Kopf seines *Daniel* nach klassischen Büsten Alexanders des Großen modellierte (wie er es später bei Ludwig XIV. wiederholte). 352 351

Die Haltung *Daniels* ist leidenschaftlich bewegt und folgt einer Serpentinendrehung – beides Züge, die Michelangelo empfohlen hatte. Das beherrschende Motiv ist – wie im ersten Entwurf für die Heilige Theresa – eine zum Himmel weisende pfeilförmige Spitze, im Fall Daniels sind es die zum Gebet zusammengelegten Finger, die das verzweifelte Flehen um Rettung zum Ausdruck bringen. Der Himmel hat das Gebet offenbar erhört, denn sanft leckt der Löwe an Daniels verwundbarem Fuß. Bernini hat hier eines seiner herrlichen Tierporträts geschaffen, das sich gleichwertig neben Löwe, Pferd und Gürteltier am *Vierströmebrunnen* stellt. Der Löwe 195 207 288, 2

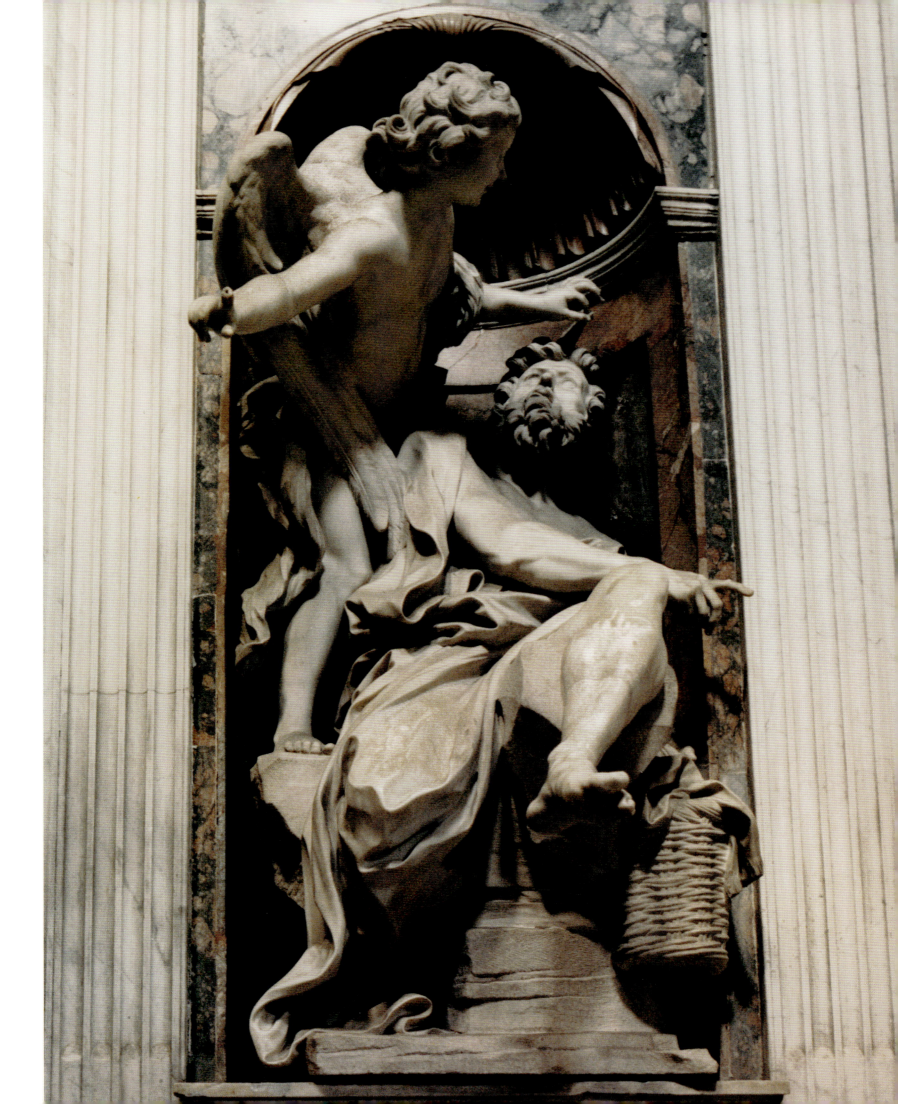

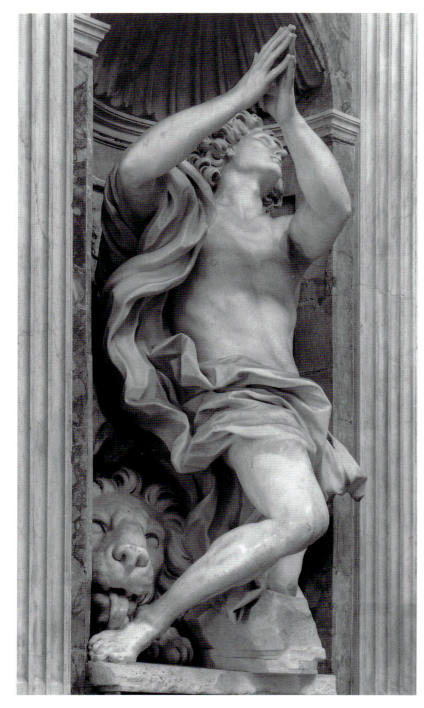

über den Armen ganz zu sehen. In der Ausführung schließlich taucht für den Gläubigen, der betend in der Kapelle kniet, der Kopf unter den Händen auf, zwischen den erhobenen Armen wie in der Mitte eines Parallelogramms. Diese linearen Muster setzen sich in der Achse des Torsos und im rechten Bein fort, dessen Knie fast aggressiv in den Raum vorstößt. Die scharfe Brechung, typisch für Berninis ewige Suche nach dem *disegno*, wird gemildert durch das sanft flatternde Tuch. Von der Schulter fallend, ist es geschickt um die Lenden gewickelt. In das Tuch zeichnet Bernini wie mit schwarzer Kreide auf Papier dunkle, geschlungene Linien, die mit dem laufenden Bohrer zu tiefsten Schatten gesteigert sind.

Diese Statue paßt sich nicht symmetrisch oder ausgewogen in die Nische ein. Wie bei den großen Papstgräbern scheint sich Bernini auf Korrekturen in letzter Minute verlassen zu haben, um die Gesamtansicht der Kapelle zu vervollkommnen. Vielleicht plante er anfangs, seine beiden Statuen in die den Altar flankierenden Nischen zu stellen, die damals frei waren, und versetzte erst später eine der Renaissancefiguren, um für sein Statuenpaar die endgültige, der Erzählung entsprechende diagonale Anordnung zu gewinnen.

Als sein Mäzen 1655 als Alexander VII. den Stuhl Petri bestieg, wurde Berninis Tätigkeit für Santa Maria del Popolo radikal erweitert und auf die Verschönerung der ganzen Kirche und des benachbarten Stadttors, der Porta del Popolo,

206, 207 *Daniel in der Löwengrube*, Santa Maria del Popolo, Rom, und (rechts) Detail mit dem Kopf des Löwen

hat menschenähnliche statt katzenhafte Züge und folgt damit der Tradition von Donatellos *Marzocco*. Eine Reihe wunderbarer Kreideskizzen läßt uns die Entstehung des *Daniel* nachvollziehen. In den Zeichnungen mischen sich Erinnerungen an antike Skulpturen mit Studien am lebenden Modell. Zunächst scheint Bernini die Schwingung des Torsos probiert zu haben. Dann ging er zur entscheidenden Geste der zusammengelegten Hände über und studierte ihre Beziehung zum Kopf, der hinter ihnen sichtbar bleiben mußte.[26] Im *bozzetto* ist bei der Ansicht von vorn der Kopf über der Schulter und

378, 379

210

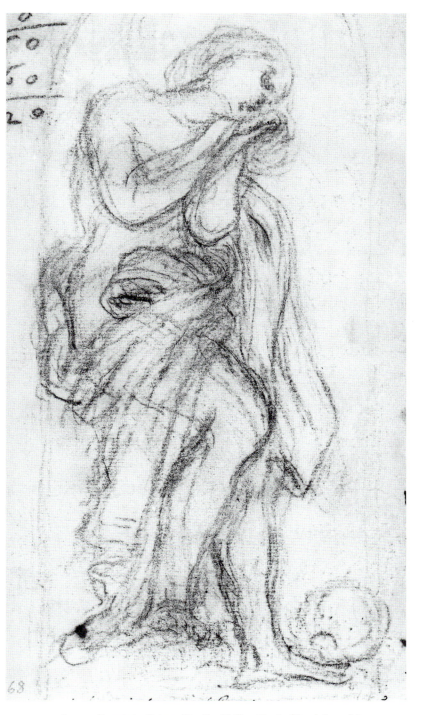

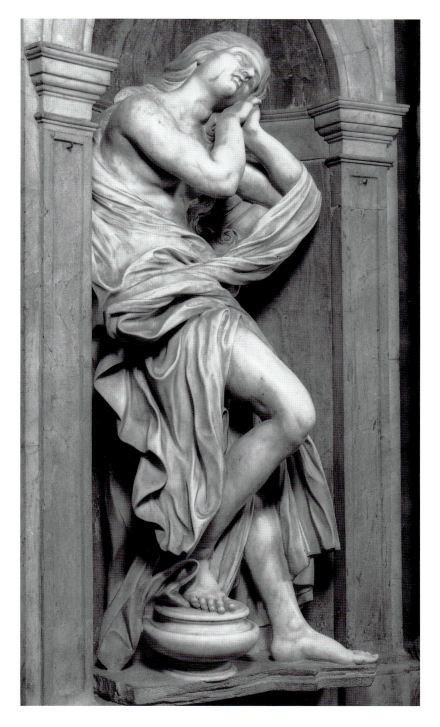

208, 209 Berninis Skizze für die *Heilige Maria Magdalena*, Museum der bildenden Künste, Leipzig, und (rechts) die vollendete Statue, Chigi-Kapelle, Dom, Siena

ausgedehnt. Bernini lieferte eine Anzahl Entwürfe für die Innendekoration der Kirche mit Heiligen, Engeln, Allegorien und Cherubim in Stuckreliefs. Die Ausarbeitung mußte er ganz seinem bewährten Team von Mitarbeitern überlassen,[27] da er selbst mit dem wichtigeren Projekt für die *Cathedra Petri* voll beansprucht war.

Papst Alexander VII. erwählte Bernini auch zu seinem persönlichen Architekten. In dieser Eigenschaft schuf er gleichzeitig (1658-70) nicht nur drei vollständige Kirchen in Rom und Umgebung (die später behandelt werden), sondern auch

eine Chigi-Kapelle in der Heimatstadt von Alexanders Familie, im Dom von Siena (1659-63).[28] Sie liegt am Übergang vom südlichem Querschiff in das Langhaus; ihr Grundriß ist rund innerhalb rechteckiger Außenmauern. Die Kapelle wird durch ein Rundfenster in der kassettierten Wölbung und durch mehrere große Rechteckfenster im Kuppeltambour erhellt.[29] Die Ecken zwischen innerem Kreis und äußerem Rechteck sind durch Rundbogennischen bezeichnet. Die flankierenden Nischen des Altars, der ein altes, verehrtes Madonnenbild umschließt, sind den Statuen der Hauptheiligen Sienas vorbehalten, dem *Heiligen Bernhardin* (von Raggi) und der *Heiligen Katharina* (von Ferrata). Die Nischen zusei-

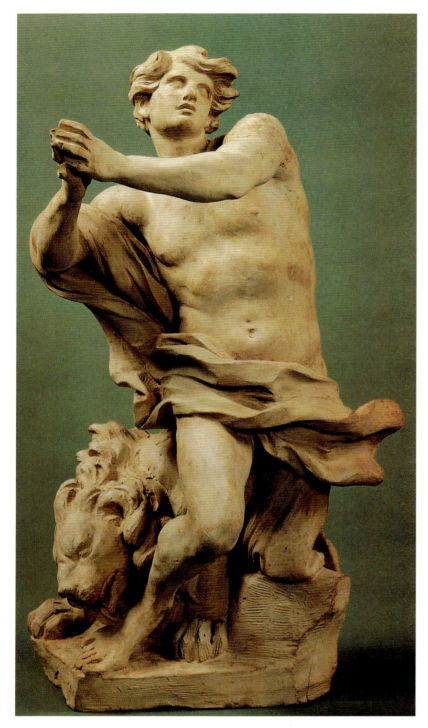

210 Berninis Terrakotta-*bozzetto* für *Daniel in der Löwengrube*,
Vatikanische Museen

ten des Eingangs nahmen Eremiten- und Büßerfiguren auf,
die *Heilige Maria Magdalena* und den *Heiligen Hieronymus*.
Diese beiden Statuen entwarf und meißelte Bernini 1661-63.
Im Juni 1663, nachdem sie der Papst in der Bernini-Werkstatt
besichtigt hatte, wurden sie nach Siena transportiert. Man
wählte das Thema der Buße, weil die ehemalige Kapellentür
– früher ein Nebeneingang der Kathedrale, der nur zu feier-
lichen Gelegenheiten geöffnet worden war – »Porta del Per-
dono« (Tür der Vergebung) geheißen hatte.

Berninis Statuen wurden, wie bei ihm üblich, genau über-
legt und sorgfältig vorbereitet. Eine gebeugte Haltung und
niedergeschlagene Augen drückten die Tradition nach Reue
aus; beiden Figuren verlieh er diese Züge. Sie knien aber
nicht, wie es üblicher war, sondern stehen, wenn auch mit tief
gebeugtem Knie. In drei aufeinanderfolgenden raschen Skiz- 213
zen sind die Grundzüge des Hieronymus ausprobiert. Alle
drei zeigen dasselbe Standmotiv, mit dem Gewicht auf dem
gestreckten rechten Bein. Das andere Bein ist entspannt und
gebeugt; in den Skizzen ruht es auf einem Stein, in der Mar-
morstatue auf dem zahmen Löwen, der sich zu Füßen des
Heiligen zusammenrollt. Die wichtigste Veränderung inner-
halb der Skizzen, die sich als endgültig erwies, bestand darin,
die Silhouette rechts vom Betrachter mehr zu öffnen. In der
ersten Skizze umklammert die linke Hand den Stamm des
Kreuzes und drückt ihn an den Körper; in der Ausführung
aber berührt die Hand nur leicht das äußere Ende des Kreuz-
balkens. Das dehnt nicht nur die Figur aus, sondern gibt dem
Künstler auch die Möglichkeit, das Kreuz dramatisch über
den Köpfen der Gläubigen in den Raum vorstoßen zu lassen.

Dann studierte Bernini in einem *bozzetto* aus Ton das drei-
dimensionale Verhältnis der Figur zur Nische.[30] Er probierte
aus, wie der Wind (vielleicht als Andeutung der unwirtlichen
Wüste) den Mantel des Hieronymus gegen den Nischenrand
weht. Illusionistisch ragt das Mantelende über den Pfeiler
und schafft dahinter einen tiefen Schatten, als wäre es der
Eingang zu Hieronymus' Einsiedlerhöhle. Als nächstes klärte
er in einer Reihe von *bozzetti* den Kopftyp. Aus diesen Unter-
suchungen ging ein lebensgroßes Tonmodell hervor, das zu 211
Berninis herrlichsten plastischen Studien gehört. Es zeigt
Spuren der eigenhändigen Bearbeitung und enthüllt seine
Arbeitsmethoden. Man erkennt die Verwendung von spitzen
oder gezahnten Modellierwerkzeugen und Spachteln (um
glatte Flächen zu bearbeiten, die wirken, als habe er mit
einem Messer Späne aus weichem Holz abgeraspelt). Schließ-
lich sind die Spuren seiner Finger und Daumen zu sehen, mit
denen er glättete, Richtungen gab, gewisse Partien in Fluß
versetzte. Der Kopf ist eine Lektion in Bildhauertechnik. Das
Gesicht ist so lebensnah, daß man sich fragt, ob er nicht ein
Modell benutzt hat. Die tief in die Höhlen gesunkenen
Augäpfel, die herabhängenden Mundwinkel und der weit
offene Mund könnten zum Porträt eines im Sessel fest einge-
schlafenen älteren Herrn gehören.

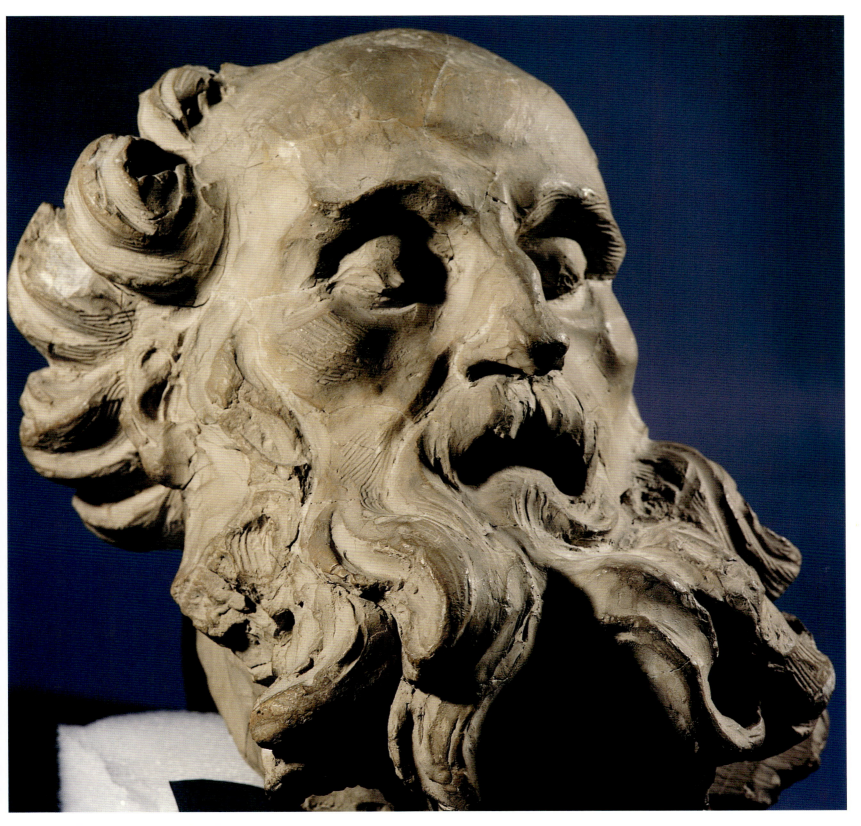

211 Lebensgroßes Modell für den Kopf des Heiligen Hieronymus,
Fogg Museum of Art, Cambridge, Mass.

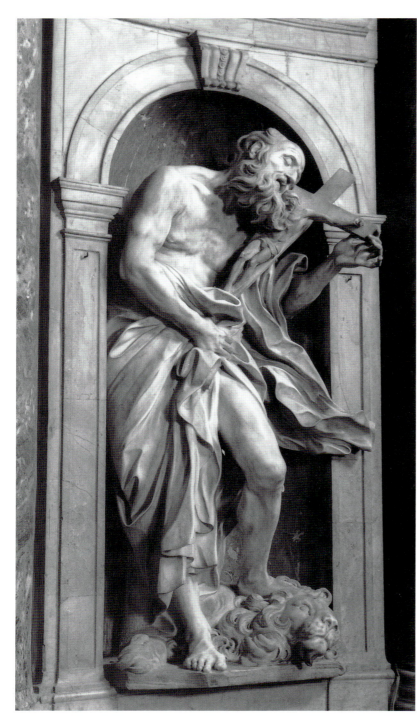

212 *Heiliger Hieronymus*, Chigi-Kapelle, Dom, Siena

213 Federskizze für den *Heiligen Hieronymus*, Museum der bildenden Künste, Leipzig

So ausdrucksvoll der Tonkopf ist – Bernini konnte es, wenn er am Marmor meißelte, nicht lassen, noch zu verändern, zu riefeln, abzuraspeln, die Oberflächenwirkung noch zu steigern. Einige Änderungen sind dadurch verursacht, daß 214 Hieronymus in der Ausführung seine linke Wange buchstäblich gegen das Haupt des Erlösers preßt, der an dem zärtlich von ihm gehaltenen Kruzifix hängt: das drückt die Haut aufwärts gegen den Backenknochen. Überall kann man beobach-

ten, wie der Bildhauer die Glanzlichter erhöht, die Schatten vertieft und in jeder Weise den Ausdruck der Hingebung des Einsiedlers verstärkt hat. Hieronymus ist in dem Moment dargestellt, in dem er am Gegenstand seiner Verehrung in Ohnmacht sinkt, alles um sich vergessend, wie sein davonfliegendes Gewand symbolisiert.

Für die Gegenfigur der *Maria Magdalena* gibt es keine 209 *bozzetti* mehr, nur noch eine Zeichnung in weicher Kreide, ein 208 (wie bei der *Heiligen Theresa*) vielleicht bewußt gewähltes Medium, um weibliche Zartheit anzudeuten. Die Stellung erinnert an die Diagonalansicht des Daniel in der römischen 206 Chigi-Kapelle. Doch läßt Bernini die von ihrer Buße erschöpfte Heilige gegen die Rückwand der Nische sinken und sich

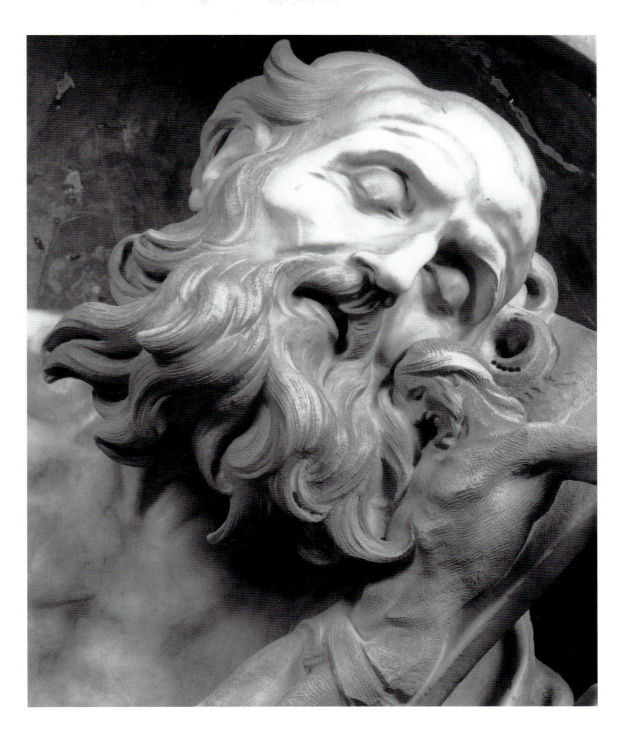

214 Kopf des Heiligen Hieronymus,
Chigi-Kapelle, Dom, Siena

mit dem ganzen Gewicht auf das linke Bein aufstellen, das
diagonal vorgestreckt ist, um dem Fuß Halt zu geben. Das
andere Knie wird wie bei Daniel stark gebeugt. Bei Magdale-
na steht der Fuß auf einer Vase (dem Gefäß des kostbaren Öls,
mit dem sie die Füße Jesu gesalbt hatte). Zwischen Skizze
und Ausführung sind Unterschiede deutlich: Jetzt preßt Mag-
dalena nicht mehr die Ellbogen über der Brust zusammen,
sondern drückt sie auseinander, den Nischenraum stärker fül-
lend. Das Gewand ist schwerer als in der Skizze, und die
wichtigsten Faltenzüge sind verändert worden, vor allem
durch den gehobenen linken Ellbogen, der den Mantel aus-
einanderzieht. Bernini trennt wirkungsvoll den oberen vom
unteren Teil mit Hilfe herabstürzender Faltendiagonalen.

Der Oberkörper bietet ein feines Bild weiblicher Schönheit
und Hingabe, nicht unähnlich Berninis späten männlichen
Büsten mit ihren bewegten Posen. Der geneigte, von sanften
Haarsträhnen gerahmte Kopf, die himmelwärts gerichteten
großen Augen, der leicht geöffnete kleine Mund – alles ent-
spricht dem Ideal sich zum Himmel sehnender Weiblichkeit,
das Bernini seit frühesten Tagen, von der *Heiligen Bibiana* und 80, 81
der *Erlösten Seele* bis zu den Allegorien der Grabdenkmäler, 147, 179
realisiert hatte.

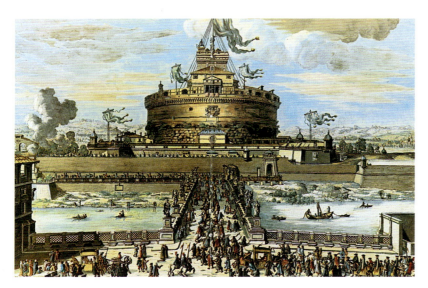

215, 216 Die Engelsbrücke, Rom. Oben: ein zeitgenössischer Druck von Falda, der Papst Clemens X. beim Überschreiten der Brücke zeigt, kurz nach der Aufstellung von Berninis Engeln, und (rechts) die Brücke heute.

Die Schar der Engel

Im Anfang des Pontifikats Clemens' IX. erhielt Bernini den Auftrag, die alte römische Brücke, die Kaiser Hadrian 134 n. Chr. als triumphalen Zugang zu seinem Grabdenkmal errichtet hatte,[31] wiederherzustellen und zu einem zusammenhängenden Torweg zu vergrößern. Das Mausoleum Hadrians war längst umfunktioniert in eine riesige Festung, die den Zugang zu Rom und zum Vatikan bewachte. Von Hadrian glaubte man, er habe die Brücke mit geflügelten Viktorien geschmückt, die Lorbeerkränze hielten. Von da aus war es nur ein Schritt zu dem Plan, die Brücke nun mit den christlichen Äquivalenten, Engeln mit den Leidenswerkzeugen Christi, auszustatten. So konnte ein symbolischer Kreuzweg (Via Crucis) entstehen, wie ihn der Tradition nach die Pilger in Jerusalem entlang der originalen Leidensstätten Christi zurücklegten. Die Sitte war weithin in Italien durch Kreuzwegstationen im Freien nachgeahmt worden, die meist in Stufen zu hochgelegenen heiligen Stätten (zum Beispiel dem Sacro Monte von Varallo) hinaufführten. Mitte des 17. Jahrhunderts hatten die Päpste diese Bußübung neuerlich empfohlen; die Brücke entsprach also einem dem Volksempfinden vertrauten Brauch.

Ein aus der Mitte Roms kommender Besucher des Vatikans sah sich nun an der Stelle einer alten heidnischen Brücke von einer Schar von Engeln begleitet. Der Fluß mochte manchen Gebildeten an den Styx erinnert haben, über den nach griechisch-römischem Glauben der Fährmann Charon die Verstorbenen in die Unterwelt schiffte. Für Christen dagegen war Wasser mit Reinigung und Erlösung verbunden. Jetzt gedachte der Besucher auf der Brücke der Leiden Christi. Am

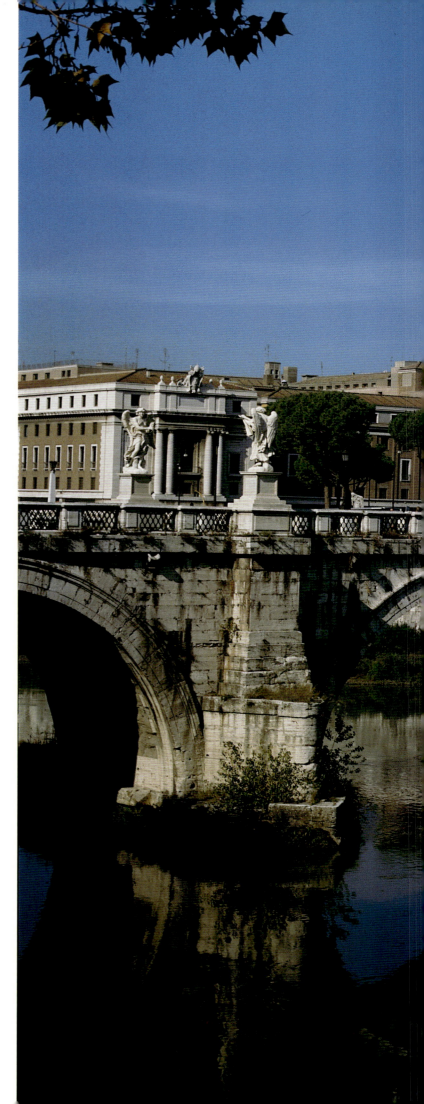

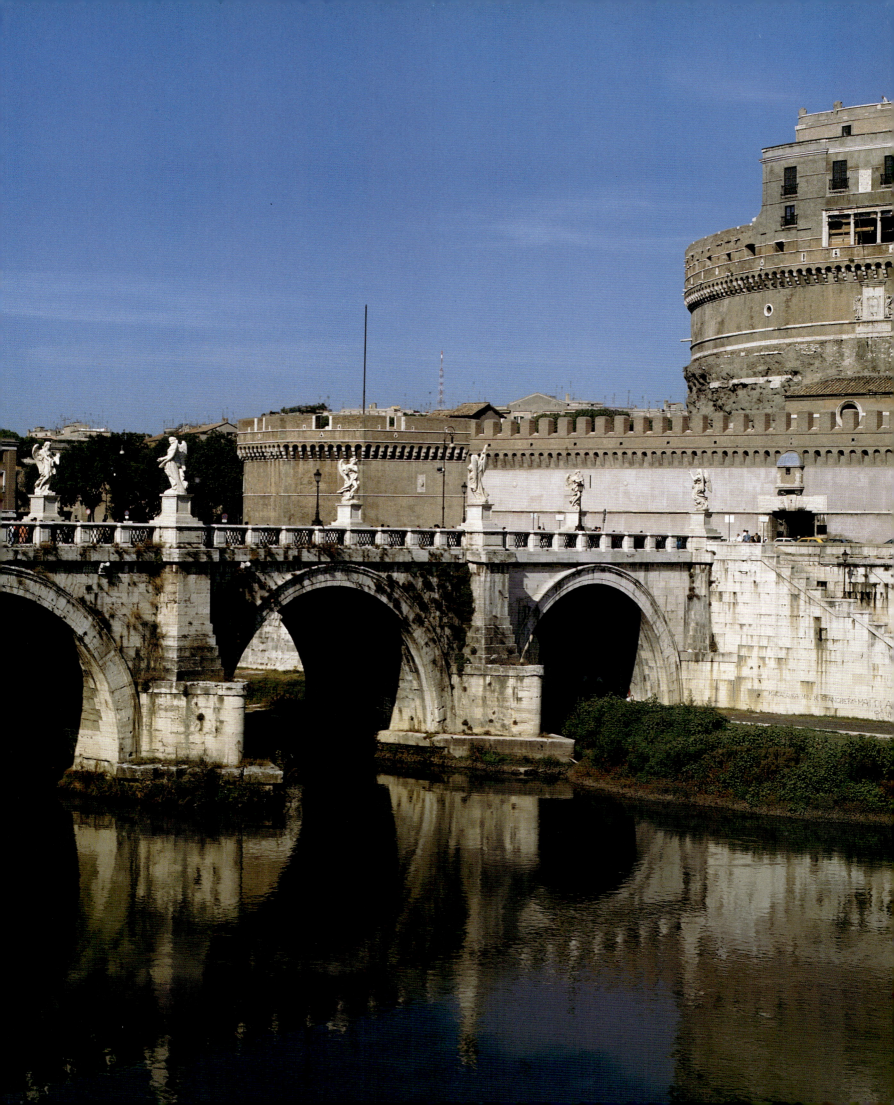

217, 218 Berninis vorbereitende Skizzen für seine zwei Engel auf der Engelsbrücke, Gabinetto Nazionale delle Stampe, Rom und Museum der bildenden Künste, Leipzig

anderen Ende erwarteten ihn, wenn er die neue einladende Piazza überquert hatte, die Wunder von Sankt Peter, in denen der Triumph Christi über den Tod und der Triumph der heiligen römischen Kirche verherrlicht wurden – und die wichtigsten Stationen dieses Weges hatte ein schöpferischer Geist erdacht: Gianlorenzo Bernini. Etwas von diesem Gefühl triumphalen Fortschreitens spricht aus einem Druck von Giovanni Battista Falda, der die Prozession wiedergibt, mit der die Wiederherstellung der Brücke und die Enthüllung des neuen Figurenschmucks gefeiert wurden.

Seit 1534 standen am südlichen Brückeneingang wie Wächter die – allerdings stilistisch verschiedenen – Statuen der Apostelfürsten Petrus und Paulus, die in Rom das Martyrium erlitten hatten. Diese ehrwürdigen Figuren galten als feste Bestandteile des Ortes und sollten durch Berninis Programm nicht angetastet werden.[32] 1536 hatte man zum feierlichen Einzug Kaiser Karls V. eine Reihe religiöser Statuen auf der Brücke errichtet. Sie waren aus Stuck gewesen und längst verloren, aber in zeitgenössischen Stichen überliefert; Bernini muß diese Stiche gekannt haben.[33]

Bernini reservierte für sich zwei Skulpturen (obwohl eine Figur offiziell, um der Sache einen fairen Anstrich zu geben, seinem jüngeren Sohn Paolo zugeteilt wurde): den *Engel mit der Dornenkrone* und den *Engel mit der Kreuzaufschrift*.[34] Die

anderen acht Engel vergab er an verschiedene Bildhauer. Einige von ihnen waren selbst angesehene, selbständige Meister (Ercole Ferrata, Domenico Guidi und Antonio Raggi). Doch der Auftrag war so außerordentlich, daß sie gern mitarbeiteten. Bernini entwarf eine Reihe andeutender, aber genügend spezifizierter Zeichnungen und schuf mehrere Terrakottamodelle, um der Serie eine gewisse Einheitlichkeit zu sichern. Er scheint auch einige große Modelle geformt zu haben; zumindest ist eines im Fogg Museum of Art in Cambridge (Massachusetts) erhalten.

Die Statuen waren von vorn in voller Breite zu sehen. Die Rückseiten waren dem Fluß zugewandt und daher zweitrangig.[35] Bernini behandelte die Figuren praktisch als Hochreliefs und modellierte sie dementsprechend; gewöhnlich ließ er hinter den Figuren eine feste Tonstütze stehen. Sie sollten jeweils als Pendants erscheinen, wenn man sich ihnen auf der Brücke von beiden Seiten näherte.[36]

Seine beiden eigenen Figuren legte Bernini anfangs offensichtlich als Spiegelbilder an, beide in gedrehtem Kontrapost: die Hüften auswärts schwingend und die Passionswerkzeuge nach der anderen Seite haltend. Merkwürdigerweise stehen sie auf der Brücke nicht nebeneinander, auch nicht gegenüber. Die chronologische Reihenfolge der Ereignisse, die die Engel mit ihren Instrumenten symbolisieren, ist keineswegs genau eingehalten. Die Reihe beginnt aber auf der Stadtseite – hinter der älteren Figur des Heiligen Paulus – mit dem *Engel mit der Säule*, der auf das früheste Ereignis der Passionsgeschichte, die Geißelung Christi, verweist, und endet am

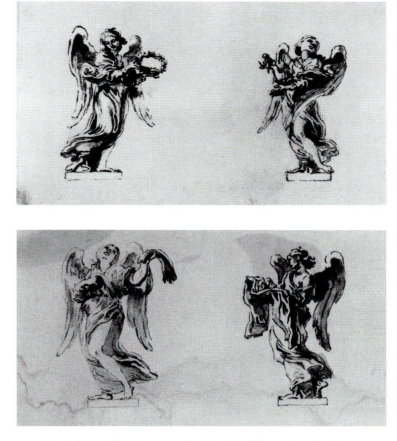

Castel Sant' Angelo mit dem *Engel mit dem Speer*, der auf den Tod Christi anspielt, den Longinus mit seinem Lanzenstich herbeiführte. Berninis beide Statuen – oder richtiger ihre Ersatzfiguren (siehe unten) – stehen auf der Westseite der Brücke und haben zwischen sich einen Engel von anderer Hand, so daß sie als getrennte Einheiten wirken. Man fragt sich, ob die ursprüngliche, logischere Reihenfolge aus irgendeinem unbekannten Grund unterbrochen wurde oder ob die – schon früh bezeugte – Erweiterung auf zehn Statuen das einst nur acht Figuren umfassende Programm durcheinandergebracht hat, weil dadurch zwei weitere Kreuzwegstationen eingefügt werden mußten.

7, 218 Für beide Engel Berninis sind Vorzeichnungen des Meisters erhalten. Sie geben offenbar seine ersten Ideen wieder, als er das Gesamtkonzept festlegte und das Aussehen der ganzen Serie im Kopf hatte. Ein sorgfältig in Kreide gezeichnetes Blatt enthält zwei wiederholte Skizzen – fast Diagramme – einer in klassischem Kontrapost dastehenden Figur. Obgleich Engel theoretisch geschlechtslos sind, gibt sie Bernini als männliche Figuren und studierte sie vermutlich am lebenden Modell, vielleicht auch an einem fragmentarischen Athleten des Praxiteles (dem die rechte Figur ohne Kopf und Arme deutlich ähnelt). Die linke Figur auf dem Blatt war wahrscheinlich die frühere, obgleich sie – im Gegensatz zur rechten – bereits mit Engelsflügeln versehen ist und auf der dem Rippenschwung entgegengesetzten Seite das Attribut, die Kreuzinschrift, nach außen hält. Ein Faltenwirbel ist angedeutet, der von der ausgestellten Hüfte hinunter über die Lenden gezogen ist, hinter dem anderen Oberschenkel durchläuft, dann wieder nach vorn kommt und über der Wade des Standbeins ausschwingt. Die rechte Zeichnung wiederholt in kräftigeren Strichen die gleiche Figur, jedoch ohne Kopf und Arme, ohne Flügel, Attribut und Draperie. Der Kontrapost ist stärker ausgeprägt; der hintere Fuß ist höhergehoben, wodurch die Wadenmuskeln kräftiger vortreten. Hier interessierte Bernini die Ausbalancierung der nun asymmetrischeren Gestalt um eine senkrechte Achse, die bei der endgültigen Statue das Zentrum der Schwerkraft bilden mußte. Für diese Achse war aber ebenso das Gewicht der Glieder, Flügel und Gewänder zu berücksichtigen. In beiden gezeichneten Figuren liegt die Halsgrube genau über der Ferse des Standbeins. Sorgfältig vermerkt sind in der zweiten Skizze die Höhe der geschwungenen Hüfte, die Neigung des Beckens und die ihr entgegengesetzte imaginäre Linie, die durch die beiden Knie verläuft. Die Konturen hat Bernini hier verstärkt und durch wiederholte Kreidestriche leicht verändert. Angedeutet ist auch die innere Modellierung an Thorax, Schenkeln und Waden. Diese klassische Pose sollte das Grundmodell für die ganze Engelreihe bilden.

Als Bernini sich seiner zweiten Figur, dem *Engel mit der Dornenkrone*, zuwandte, drehte er die Stellung einfach um. Er nahm eine Feder zur Hand und notierte rasch die Lage der

219 Bernini oder Werkstatt: vorbereitende Skizzen für vier der Engel auf der Engelsbrücke, Galleria Pallavicini, Rom

Glieder (verlängert, wie üblich in der zeichnerischen Wiedergabe), die Stellung der Arme mit dem Kreis der Dornenkrone, die Drehung des Gesichts und den geschlossenen Umriß auf der Seite der geschwungenen Hüfte. Diesem antwortete er auf der anderen Körperseite durch das Ausschwenken des Flügels, während der linke Flügel nur summarisch hingesetzt ist. Schließlich deutete er das Gewand zwischen den Beinen und das aufgewirbelte Ende – ihrer potentiellen Bewegtheit wegen – bewußt in Zickzacklinien an.

220-229 Für diese beiden Engel existieren mindestens elf *bozzetti*, deren Beziehung untereinander nicht immer klar ist: vier in Cambridge (Massachusetts) und drei in Sankt Petersburg; die übrigen sind auf den Louvre, den Palazzo Venezia in Rom und das Kimbell Art Museum in Fort Worth (Texas) verteilt.[37] Sie geben uns die einmalige Gelegenheit, dem Bildhauer sozusagen über die Schulter zu schauen, während er an seiner Werkbank sitzt und wie rasend modelliert: wenigstens in diesem kleinen Ausschnitt können wir »hautnah« seinen Gedankengängen folgen. Es ist eine der erregendsten Serien vorbereitender Arbeiten in der ganzen Bildhauerkunst.

222 Der erste *bozzetto* für den *Engel mit der Dornenkrone* in Cambridge folgt ziemlich genau dem gezeichneten Schema. Der Engel ist weiterhin eine wohlgebildete männliche Figur; das legt den Gedanken des Studiums am lebenden Modell nahe. Bernini wollte in klassischer Manier das rhythmische Spiel

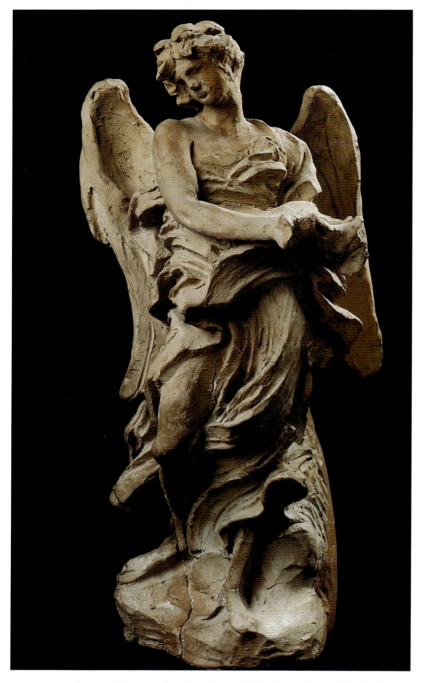

220 Berninis *bozzetto* für den *Engel mit der Dornenkrone*, Kimbell Art Museum, Fort Worth, Texas

221 Berninis *bozzetto* für den *Engel mit der Kreuzaufschrift*, Fogg Museum of Art, Cambridge, Mass.

der Formen im Raum festlegen, ehe er das Gewand hinzufügen würde. Er zeigte dagegen bereits die ästhetisch wichtigen Flügel. Ohne Gewand fehlte der Figur noch die durch Falten kaschierte Stütze; er deutete sie hinter dem unteren Teil durch einen Tonklumpen an, sorgfältig getrennt von den fein modellierten, glattgewischten Beinen (die Stütze ist mit dem Griffel in horizontale Streifen zerlegt, die wie Schraffuren auf Papier wirken). Vom Engel mit der Inschrift existiert kein *bozzetto* auf dieser frühen Entwicklungsstufe. Nachdem Bernini einmal die Komposition festgelegt hatte, die er spiegelbildlich wiederholen wollte, meinte er vielleicht, ein Modell sei überflüssig und er könne sich die Arbeit sparen.

Das nächste Modell für den *Engel mit der Dornenkrone* im Louvre (nicht abgebildet) zeigt die Figur noch ruhig wie in der Federskizze, aber sorgsam bekleidet. Verändert hat sich die Richtung der Flügel, während die stärker gedrehte Stellung und der eher abwärts (statt himmelwärts) gerichtete Blick größere Trauer verraten.

In den zwei folgenden *bozzetti* für diesen Engel vollzieht Bernini eine überraschende Wendung, die am klarsten in Detailaufnahmen der Mittelpartie zu erkennen ist: Er dreht den Kontrapost und den Hüftschwung um; die Hüften schwingen nicht mehr nach links, sondern auf die (vom Betrachter) rechte Seite, also unter der Dornenkrone aus. Ein großer Faltenbausch läuft fast waagerecht über die Bauchpartie, die er völlig verdeckt, und dient als Stütze für den Vorderarm. Im *bozzetto* in Kimbell nur versuchsweise angedeutet, ist der Faltenbausch in Cambridge tief aufgeschlitzt, und die seitlichen Ausbuchtungen sind verstärkt. So entsteht in der Figurenmitte eine dramatische Zone aus tiefen Schatten und vortretenden Glanzlichtern: der an sich unbelebte Stoff strahlt tiefe Erregung aus. Bernini hat sich offenbar entschlossen, diese Erregung durch die ihm eigene Gewandbehandlung auf den Höhepunkt zu treiben. Die dichtgelegten Falten und die Schlaufen, die in sich selbst zurückkehren, gönnen dem betrachtenden Auge keine Ruhe. In der ausgeführten Statue, vielleicht während des Meißelprozesses selbst, wurden die Falten noch zarter gekräuselt und in noch kleinere Einheiten zerbrochen.

222, 22

220
223

230

Der *bozzetto* im Fogg-Museum ist 1,65 Meter hoch und wirkt monumental. Bei aufmerksamer Betrachtung wird deutlich, daß der Meister die Figur von einem pyramidenförmigen Grundpfeiler aus – und vor diesem Pfeiler – zu formen begann. Brandrisse zwischen Flügeln und Schultern beweisen, daß die Flügel getrennt modelliert und dann angesetzt wurden. Tatsächlich ist im Fogg-*bozzetto* der linke Flügel an der Ansatzstelle abgefallen. Am erhaltenen Flügel trägt die Innenseite die Spuren von Berninis Daumen. Er setzte hier eine dicke Schicht Ton in die ausgehöhlte, gerundete Form und drückte sie an. Mit einem Griffel markierte er die Mitte der Halsgrube als Fixpunkt der anatomischen Richtigkeit und

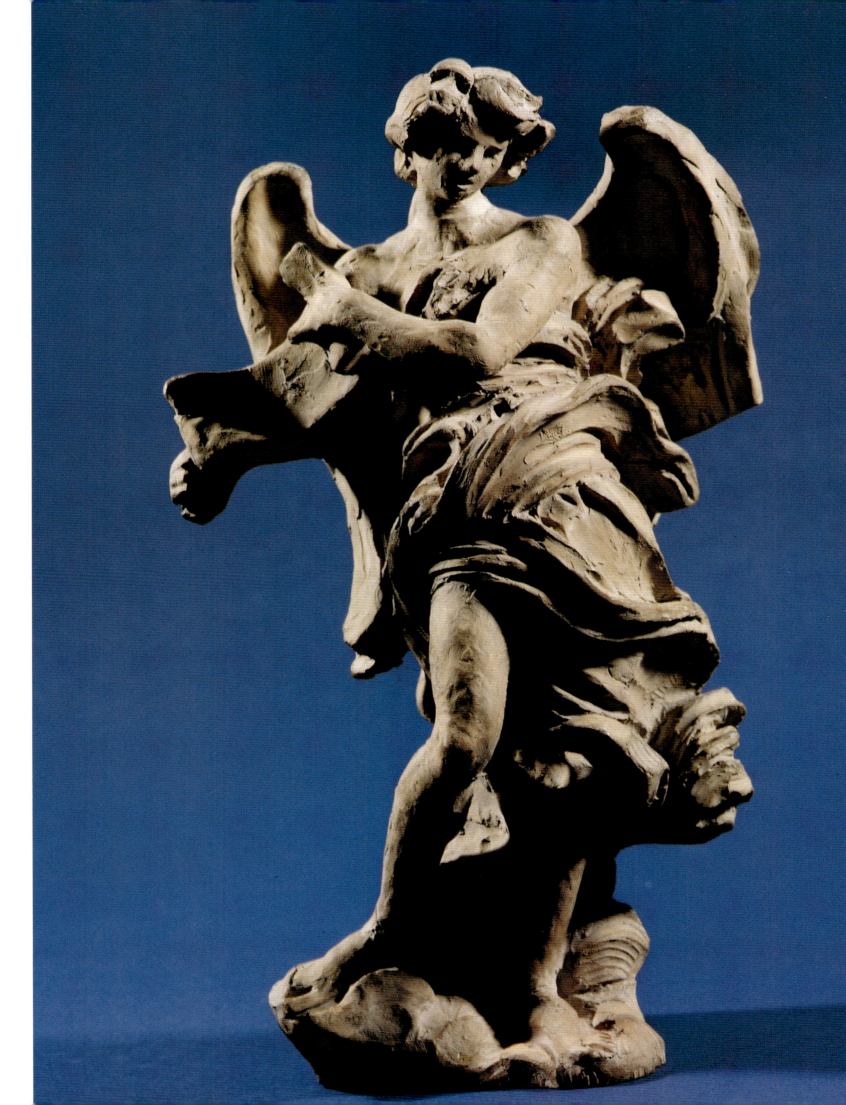

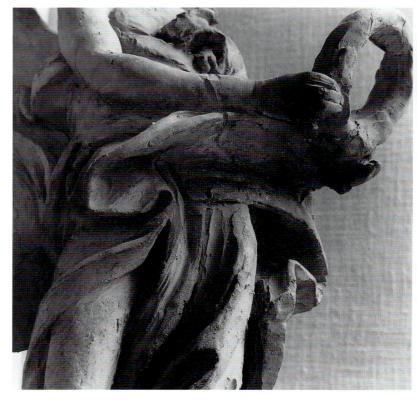

222 *Engel mit der Dornenkrone*, erster *bozzetto*, Ausschnitt, Fogg Museum of Art, Cambridge, Mass.

223 *Engel mit der Dornenkrone*, zweiter *bozzetto*, Ausschnitt, Fogg Museum of Art, Cambridge, Mass.

Symmetrie, bezeichnete mit dem Griffel Runzeln und Falten in Fleisch und Stoff und bohrte damit Schattenhöhlen aus, z. B. in der rechten Achselhöhle. Die Dornenkrone war in diesem Stadium nur ein zwischen den Fingern gerollter Zylinder, der wie eine Brezel aussieht. Tonkügelchen auf der Oberfläche des schön geformten Schädels deuten Locken an und beleben die Silhouette. Sie geben schon eine Ahnung von dem herrlichen endgültigen Lockenhaupt.

Vom Augenblick der ersten Planung an dachte sich Bernini, wie wir sahen, seine zwei Engel als Paar. Daher hatte er ihnen die gleichen, genau entgegengesetzten Stellungen und Gesten gegeben. In einem ziemlich frühen Entwicklungsstadium jedoch wurde ihm klar, daß sie auf der Brücke niemals als Paar gewürdigt werden könnten. So rückte er vom Prinzip strenger Symmetrie ab und ließ die Hüften des *Engels mit der Dornenkrone* in die gleiche Richtung wie an der Pendantfigur schwingen. Beide Engel strecken nun den nackten rechten Fuß aus; das Faltenende scheint vom Wind aufgeweht zu werden, während sich die Engel auf ihrer wolkigen Unterlage am Brückenrand niedergelassen haben. Vom zweiten Engel gibt es keinen Tonentwurf in nacktem Zustand. Aber danach 220, 224 sind die *bozzetti* paarweise geformt worden; die beiden Stücke im Kimbell Art Museum machen den Anfang. Der *Engel mit der Inschrift* zeigt die Pose der Zeichnung, aber keine ausgeprägte Muskulatur. Die Aufmerksamkeit richtet sich auf die Inschrift, die der Engel aufzurollen sucht, und auf die Faltengebung über und unter dem auf der linken Zeichnung zart angedeuteten Faltenbausch. Die Falten ordnen sich in

X-Form, mit nach rechts unten fließenden, dünnen Parallelfalten, die in einem gerollten Ende auslaufen.

Dieses Schema wird weiterentwickelt in einem (nicht abgebildeten) Fogg-*bozzetto*, der stark beschädigt ist. Die Diagonale links wirkt bei ihm eher als Gürtel. Das nackte rechte Bein ist verloren. Am linken Arm – der über die Brust gelegt ist – wird die Muskulatur genau studiert. Die nächste, dritte Stufe scheint in dem Exemplar im Palazzo Venezia in Rom 225 vorzuliegen. Die Draperie ist über dem Gürtel deutlich bereichert; unter ihm verdeckt sie rechts die Figur fast ganz. Überall ist das Bestreben spürbar, die Windungen zu verstärken; der Körper verschwindet immer mehr unter der Faltenflut. Im folgenden vierten *bozzetto* des *Engels mit der Inschrift* in 226 Cambridge vollzog Bernini dasselbe wie am Pendant: er gab ihm einen kühn nach oben gerichteten Faltenbausch, um den diagonalen Gürtel zu ersetzen oder zu verbergen. Diese Faltenfigur fächert sich von einem Punkt der (vom Betrachter) linken Hüfte über Magen und Lenden in einem einzigen zusammenhängenden Muster auf – und dieses Motiv ging in die Endfassung ein. Darunter laufen die Falten im *bozzetto* hinter dem rechten Bein durch und kommen über dem linken Bein des Engels wieder nach vorn, ehe sie in einem Rundwirbel ausklingen.

Diese Figur in Cambridge gehört zu den schönsten von Berninis *bozzetti*. Sie wölbt sich vor einer Stütze vor, die sich oben verjüngt. Mit einem gezahnten Werkzeug überging Bernini – Streifen hervorrufend – die ganze Figur. Dann arbeitete er an den Fleischteilen nur noch mit den Fingerspitzen; über-

all können wir ihre Spuren erkennen. Mittlerweile hat er aus der abstrakten Fußform die Zehen mit dem Griffel ausgeschnitten und dasselbe Werkzeug für die feinen, weich schwingenden Falten des vom Wind bewegten Gewands und die wunderbare Spirale rechts unten benutzt. Diese linearen Details heben sich scharf von der glatteren, aber fein geschwungenen Inschrift und von den Innenseiten der Flügel ab. Vom ästhetischen Standpunkt aus möchte man die lebensvolle Vielfalt dieses *bozzetto* der gleichförmiger aufgewühlten, glatteren Oberflächengestaltung des Engels in Sant' Andrea delle Fratte vorziehen. Das ganz freie, vorgestellte rechte Bein dient als Leitmotiv der Komposition; in der zweiten Fassung im vollen Tageslicht auf der Brücke kommt es noch stärker zur Geltung.

2, 233

7, 228 Zwei Pendants in der Sammlung Farsetti in der Petersburger Eremitage können ihrer zahlreichen hinzugefügten Details wegen als *modellini* angesprochen werden; doch ihr genauer Standpunkt innerhalb der Entwicklungsreihe ist umstritten. Auf der Basis dieser oder ähnlich detaillierter Modelle meißelten Bernini und sein Sohn Paolo die endgültigen Statuen. Ob der Meister auf dieser Stufe ein *modello* in Originalgröße überhaupt brauchte, ist nicht klar; scheint er doch die Blöcke nicht delegiert, sondern eigenhändig bearbeitet zu haben. Für die letzte Oberflächenbehandlung setzte er allergrößte Geschicklichkeit ein: der Marmor ist verfeinert, oder, wie er gesagt haben mag, »geliebkost« bis zur Perfektion. An den noch stärker S-förmig geschwungenen Flügeln arbeitete er die Federn aus, bohrte tief in die zerzausten Locken, schnitt geduldig, aber auch gewagt mit dem Bohrer das Filigran der Dornenkrone aus und mattierte die Wolken der Standflächen. All diese Züge dienten zur äußersten Bereicherung und Verfeinerung dieser und der Pendantfigur.

230

226 *Engel mit der Kreuzaufschrift*, vierter *bozzetto*, Fogg Museum of Art, Cambridge, Mass.

227 *Engel mit der Dornenkrone*, *modellino*, Staatliche Eremitage, Sankt Petersburg

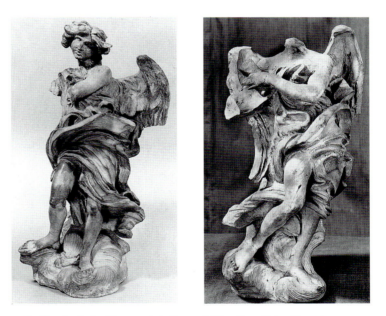

228 *Engel mit der Kreuzaufschrift*, *modellino*, Staatliche Eremitage, Sankt Petersburg

229 *Engel mit der Kreuzaufschrift*, *bozzetto* für die Ersatzstatue, die heute auf der Engelsbrücke steht, Staatliche Eremitage, Sankt Petersburg

224 *Engel mit der Kreuzaufschrift*, erster erhaltener *bozzetto*, Gegenstück zu Abb. 220, Kimbell Art Museum, Fort Worth, Texas

225 *Engel mit der Kreuzaufschrift*, dritter *bozzetto*, Museo di Palazzo Venezia, Rom

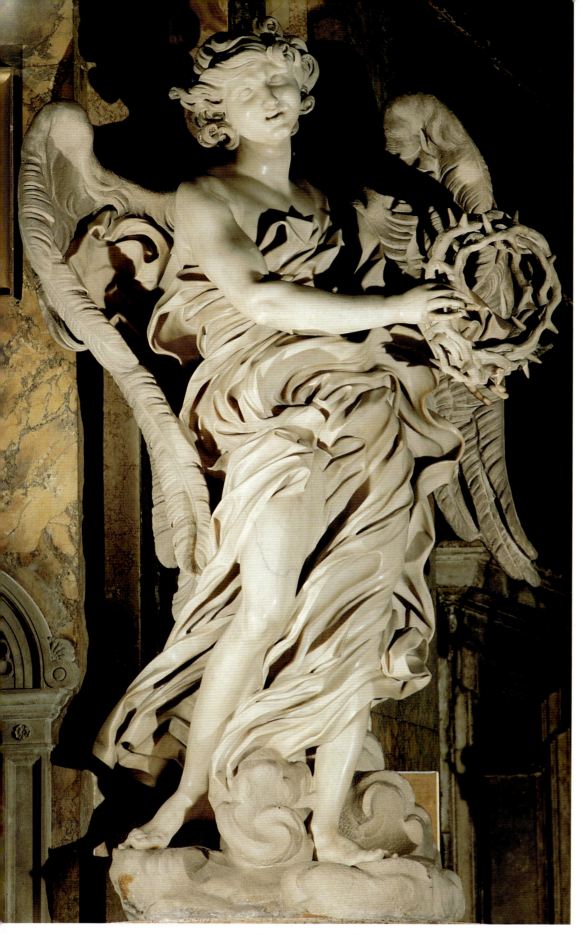

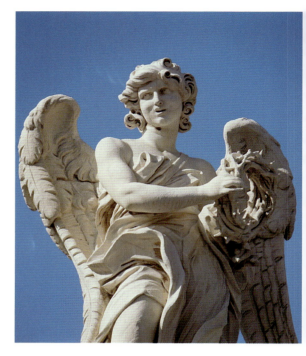

231, 232 Kopien des *Engels mit der Dornenkrone* und des *Engels mit der Kreuzaufschrift* auf der Engelsbrücke, Rom

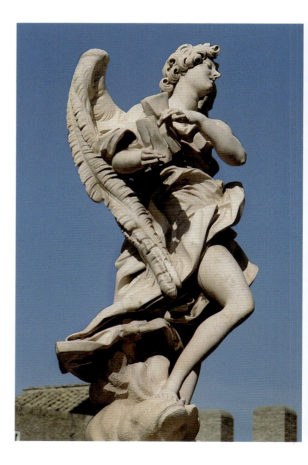

230 *Engel mit der Dornenkrone*, Berninis originale Fassung in Sant' Andrea delle Fratte, Rom. Sie wurde später auf der Engelsbrücke durch eine Kopie ersetzt.

233 *Engel mit der Kreuzaufschrift*, Berninis Kopie mit Veränderungen, Engelsbrücke, Rom

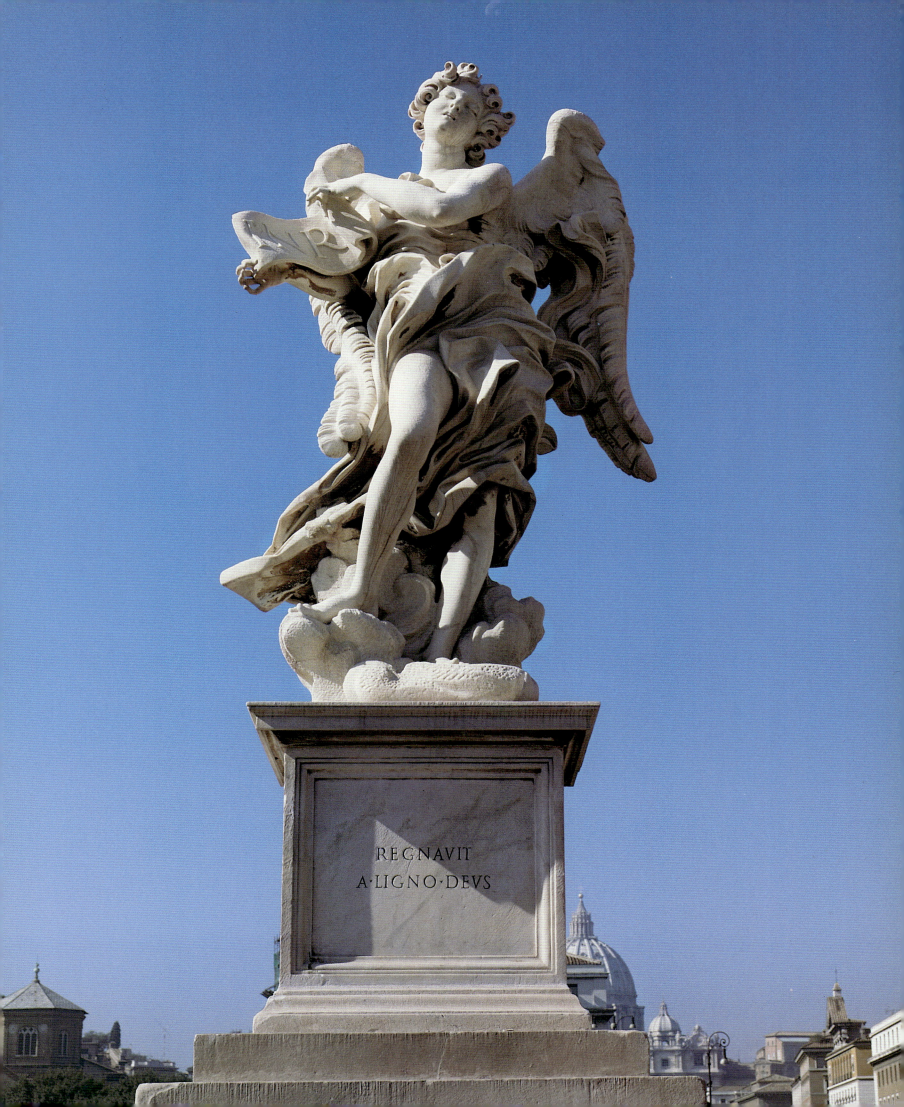

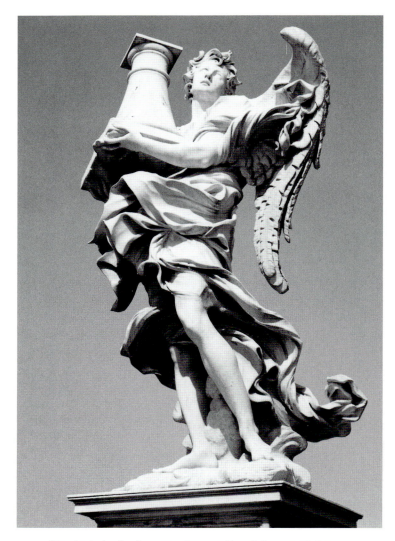

234 *Engel mit der Säule*, entworfen von Bernini, gemeißelt von
Antonio Raggi, Engelsbrücke, Rom

Von solcher Bravour war der Auftraggeber tief beein-
druckt; Baldinucci erzählt:

Doch es schien Papst Clemens nicht recht, daß solch schöne Werke
dort ausgestellt bleiben sollten, wo sie vom Wetter beschädigt wür-
den. Daher ließ er Kopien von ihnen machen. Die Originale wurden
irgendwo auf Anordnung des Kardinalnepoten aufgestellt. Nichts-
destoweniger meißelte Bernini einen anderen Engel heimlich, den
mit der Kreuzaufschrift, damit der Auftrag für jenen Papst, dem er so
viel verdankte, nicht ohne ein Werk von seiner Hand sei. Als der
Papst davon erfuhr, sagte er, obgleich er erfreut war: »Kurz gesagt,
Cavaliere, ihr wollt mich zwingen, noch eine weitere Kopie in Auf-
trag zu geben.«

Obwohl Bernini bei dieser Gelegenheit die Körperformen
verbesserte, die Oberflächen breiter anlegte und die Vertie-
fungen weniger aushöhlte, haben die Statuen in den letzten
drei Jahrhunderten stark unter Wetter gelitten. Die Originale
hingegen in Sant' Andrea delle Fratte, Berninis Pfarrkirche,
sind taufrisch geblieben.

Als es an die Ausführung der vom Papst bestellten Kopien
ging, wurde der Bildhauer Paolo Naldini verpflichtet, eine

vereinfachte Fassung des *Engels mit der Dornenkrone* zu schaf- 231
fen. Bernini gab jedoch Giulio Cartari den Vorzug und model-
lierte manches am zweiten *Engel mit der Inschrift* neu und 232, 23
meißelte auch selbst an der Marmorfigur aus dem von Bal-
dinucci genannten Grund. In einem frischen Modell (jetzt in 229
Sankt Petersburg) führte er einige grundlegende Änderungen
in der Draperie ein, um die Wettereinflüsse herabzumindern.
Das wichtigste neue Motiv ist das nach links aufgewehte
Gewand, das nun hinter dem ausgestellten Bein auffliegt.
Durch eine dahinter verborgene, als Wolkenbank geformte
Marmormasse ist die Standfestigkeit wesentlich erhöht. Dem
dient auch eine in den linken Flügel des Engels eingesetzte
Strebe, die durch Falten kaschiert ist.

Berninis persönlicher Anteil am Erfolg der Serie, in der Viel-
falt und Einheitlichkeit verbunden sind, ist zu ermessen an
den Entwurfszeichnungen und dem *bozzetto* für den *Engel mit
der Geißel*, den ein junger Bildhauer ausführte, ferner an einer
der anmutigsten Gestalten der Serie, dem *Engel mit der Säule* 234
von Raggi. Ein *bozzetto* Berninis scheint, von rechts gesehen,
Raggis Engel vorzubereiten – so ähnlich ist die Zickzackpose
mit schrägem Kopf und stark vortretendem nackten Knie, das
sich in die großzügige Kurve und Gegenkurve aus Flügel und
Gewand organisch einfügt. Berninis Kunst, einen Klumpen
Ton in das Abbild eines geschmeidigen Menschenwesens zu
verwandeln, dessen Gewänder im Wind flattern, kann nicht
schlagender vorgeführt werden als im unteren Teil dieses
bozzettos. Raggis Statue steht dem Stil des Meisters so nahe
und ist in den Unterschneidungen sogar noch kühner, daß
man kaum glauben kann, daß sie nicht von Bernini selbst ist.

Der Papst bewilligte die fürstliche, in Berninis Karriere
einmalige Summe von runden 10 000 Scudi, die der Meister
Anfang November 1667 erhielt. Dieses Honorar und das vor-
gerückte Alter von Mäzen und Künstler bewirkten, daß die
Arbeiten buchstäblich durchgepeitscht wurden. Sofort be-
stellte man acht, später zehn Blöcke von fehlerfreiem weißen
Marmor, die im Eilverfahren geliefert und auf die verschiede- 220-22
nen Ateliers verteilt wurden. Die einzigartige Sequenz von
Zeichnungen und *bozzetti*, die wir betrachtet haben, muß Ber-
nini alle im Winter 1667/68 in einem wahren Rausch geschaf-
fen haben. Von Mitte bis Ende 1668 wurden die acht ausfüh-
renden Bildhauer in schneller Folge unter Vertrag genommen
und gingen an die Arbeit (der letzte ab Januar 1669). Berninis
eigenes Engelspaar war im Juni 1669 vollendet, denn bereits
einen Monat später wurde als Folge des päpstlichen Verbots,
die Originale der Witterung zu überlassen, der erste Block für
eine der Kopien bestellt. Im Juni 1670 waren beide Kopien 231-23.
der Vollendung nahe; nur an einer Figur fehlten noch die
Engelsflügel, die aus getrennten Marmorstücken gemeißelt
und dann eingedübelt werden mußten. Im Oktober 1671
wanderten auch sie auf die Brücke. Dort richtete man die
Statuen in Etappen auf. Bei einer päpstlichen Inspektion am
21. September 1669 standen fünf Engel an ihrem Platz.

Für überlebensgroße Marmorstatuen von so originellem Entwurf und so komplizierter Ausführung war eine Arbeitszeit von zwei Jahren oder weniger eine gewaltige Leistung; sie war praktisch noch nie dagewesen. Sie beweist Berninis Organisationsgenie, vor allem wenn man bedenkt, daß acht verschiedene Künstler beteiligt waren. Leider erlebte Papst Clemens IX. die Aufstellung der ganzen Reihe *in situ* nicht. Er war jedoch so begeistert vom Fortgang der Arbeiten, daß er zwei Erinnerungsmedaillen in Auftrag gab, die die Brücke vollendet zeigten. Die eine prägte der päpstliche Münzmeister Alberto Hamerani; sie stellt die Brücke in perspektivischer Sicht dar mit der Engelsburg im Hintergrund.[38] Die andere Medaille war ungewöhnlich groß und verlangte zur Vorbereitung ein Wachsmodell. Sie stammte von dem jungen französischen Medailleur C. J. F. Chéron (1635-98). Sie war Chérons öffentliches Debüt und gilt in der Medaillenkunde als Meisterwerk. Die Vorderseite enthält ein großartiges, wunderbar einfühlsames Porträt des alten Papstes (an dem Bernini vielleicht mitgeholfen hat). Auf der Rückseite ist die Brücke mit allen zwölf Statuen wiedergegeben. Über ihr stößt »Fama« in die Trompete. Unter ihr lagert im Vordergrund »Vater Tiber«, während rechts daneben die Wölfin die Zwillinge Romulus und Remus säugt. Chéron war weiterhin als Bildnismedailleur tätig: Nach den Malern Pietro da Cortona 397 und Carlo Maratta porträtierte er Bernini selbst (1676) auf Befehl ihres beiderseitigen späteren Auftraggebers, König Ludwigs XIV.

235 Chérons bronzene Erinnerungsmedaille: Rückseite

236, 238

Die letzten Porträtbüsten

Die Beschäftigung mit Werken wie der Cornaro- und der Albertoni-Kapelle hat, wie wir annehmen dürfen, Berninis Religiosität noch vertieft. Das bestätigt die einige Jahre früher ausgeführte Halbfigur eines Laien, der wie verzückt, als habe er eine Vision, auf einen Altar schaut. Es war das Porträt des Gabriele Fonseca, eines portugiesischen Arztes, der bis 1654 Papst Innozenz X. behandelt hatte. Etwa zehn Jahre später scheint er den Entwurf einer ganzen Kapelle bei Bernini in Auftrag gegeben zu haben.[39] Er ist dargestellt, wie er sich aus einer rechteckigen Öffnung hinauslehnt und in die Kapelle schaut (neben seiner Frau, die von anderer Hand stammt). Sein Blick ist auf die Eucharistie auf dem Altar gerichtet. Oben hängt ein ovales Altarbild in einem schwarzen Marmorrahmen mit vergoldeten Beschlägen. Es wird von Bronzeengeln in Hochrelief getragen, während Zickzackreihen jubelnder Cherubim in Stuck vom Altarbild nach oben fliegen und sich über die Wölbung verteilen. Fonseca trägt eine kostbare, pelzgesäumte Robe. Die breit umgeschlagenen Ränder stauen sich vor seiner Brust und rund um die Handgelenke zu weitausladenden Schlaufen. Ängstlich umklammert er mit der rechten Hand einen Rosenkranz; den Vorderarm legt er bequem über dem Rand des Mantels auf die Brüstung, während er zu beten beginnt: »Gegrüßt seist du, Maria, voller Gnaden, der Herr ist mit dir […]« Auch beim Lebenden wären die Handknöchel vor Anspannung weiß gewesen – wie sie im Marmor erscheinen. Inbrünstig drückt er die linke Hand in einer Geste des Glaubens ans Herz; die knochigen Finger graben sich tief in die Falten der Robe und den Pelzrand. Der Kopf ist vorgestreckt; die weit offenen Augen unter gerunzelten Brauen blicken unverwandt auf den Altar. In seinem Testament flehte Fonseca Maria und ihre Engel um Fürsprache im Himmel an.[40] Es ist eines von Berninis überzeugendsten und ergreifendsten Porträts. Der Bildhauer muß den Arzt als verwandte Seele empfunden haben. Aus diesem Porträt wird deutlich, wie ernsthaft Bernini selbst bei seiner ständigen Teilnahme an der Messe um die eigene Errettung gebetet haben muß. Das Relief mag theatralisch sein, spricht aber eine echte, tiefe Empfindung aus.

Mit zunehmendem Alter wurde Berninis Frömmigkeit immer inniger. Das kommt nicht nur in seinen plastischen Werken zum Ausdruck, sondern auch in mehreren Zeichnungen von Heiligen, wie Hieronymus, Maria Magdalena und 390 Franziskus, die vor einem Kruzifix Buße tun. Die feinste Abstufung der fließenden, mit spitzer Feder festgehaltenen Umrisse charakterisiert Berninis späten Zeichenstil. Eine der schönsten Kompositionen, die er um 1670 zeichnete, ist *Die Vision vom Blut des Erlösers*. Sie illustriert graphisch eine Vision 237 der Maria Maddalena dei Pazzi, einer Florentiner Mystikerin des 16. Jahrhunderts, die Berninis Mäzen, Papst Clemens IX., 1669 kanonisiert hatte.[41] Die Komposition wurde als Stich

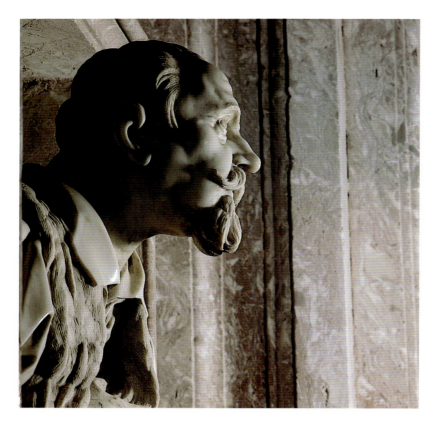

236, 238 Detail und Ansicht der Erinnerungsbüste des Gabriele Fonseca, San Lorenzo in Lucina, Rom

publiziert. Bernini malte sie für sich selbst und stellte sie bis zu seinem Tod am Fußende seines Bettes auf. Sie zeigt ein frei in der Luft schwebendes Kruzifix, das oben von Gottvater, unten links von der Jungfrau Maria und rechts von einem fliegenden Engel umgeben wird. Bewegend und ungewöhnlich ist es, daß aus allen Wunden Christi Ströme von Blut fließen, die sich unten in einem grenzenlosen Meer sammeln. Zwei Blutstrahlen aus der Seitenwunde fängt Maria in ihren ausgestreckten Händen auf, um sie dann flehend Gottvater darzubringen. Die Zeichnung wurde von Königin Christina von Schweden erworben. Sie hatte auf ihren Thron verzichtet, war zum katholischen Glauben übergetreten und nach Rom gezogen, wo sie der Papst begeistert aufgenommen hatte. Sie hielt hier hof und betätigte sich als große Förderin der Künste und bedeutende Sammlerin.

Ihr widmete Bernini sein letztes, tief religiöses Werk, wie Baldinucci berichtet[42]:

Bernini war bereits im 80. Lebensjahr. Schon etliche Zeit vorher hatte er seine innigsten Gedanken eher darauf gerichtet, die ewige Ruhe zu erlangen als seinen irdischen Ruhm zu vermehren. Ebensogroß war der Wunsch in seinem Herzen, Ihrer Majestät der Königin von Schweden, seiner besonderen Förderin, bevor er die Augen schließe, ein Zeichen seiner Dankbarkeit darzubringen. Um dem einen Wunsch zu entsprechen und sich auf das andere Verlangen noch besser vorzubereiten, machte er sich eifrigst ans Werk, eine Halbfigur unseres Erlösers Jesus Christus in mehr als Lebensgröße zu schaffen. Dieses Werk war, wie er sagte, sein liebstes, und es war das letzte, das die Welt aus seiner Hand empfing […][43] In dieses göttliche Bild legte er alle Kraft seiner christlichen Frömmigkeit und der Kunst überhaupt.

Für die heilige Darstellung, die, wie ihm vorschwebte, seine Laufbahn krönen sollte, wählte Bernini ein Halbfigurenformat, das auf die einige Jahre vorher geschaffenen Büsten zurückgeht: das Porträt Fonsecas und das Bildnis Papst Clemens' X. Altieri, das Bernini persönlich 1676 gemeißelt hatte.[44] Es unterscheidet sich von seinen früheren Papstbüsten insofern, als es Altieri in halber Länge zeigt, mit beiden Händen: die linke umklammert eine päpstliche Bulle, die rechte ist erhoben und geöffnet, als ob sie den Segen erteilen wolle. Es ist in hohem Relief gearbeitet, wurde aber nicht vollendet, da Clemens am 22. Juli 1676 starb. Bernini überließ die Plastik Altieris Neffen Kardinal Paluzzo. Sie ist – wie die unvollendeten Werke Michelangelos – technisch von großem Interesse; denn sie läßt uns verschiedene Arbeitsphasen erkennen, die normalerweise nicht sichtbar sind.[45] Die dramatische Form der Halbfigur hatte Bernini schon in seiner Jugend im Porträt des Kardinals Bellarmin im Gebet angewandt. Jetzt diente sie ihm als Motiv (invenzione) seiner Büste Christi; auch

381-38

92

237 *Vision des Blutes des Erlösers*, Stich nach einem Gemälde von Bernini, das eine Vision der Maria Maddalena dei Pazzi veranschaulicht

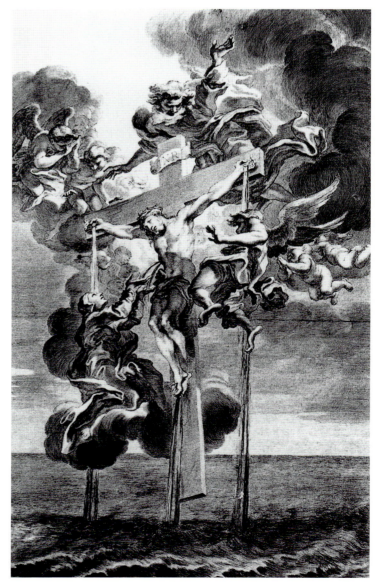

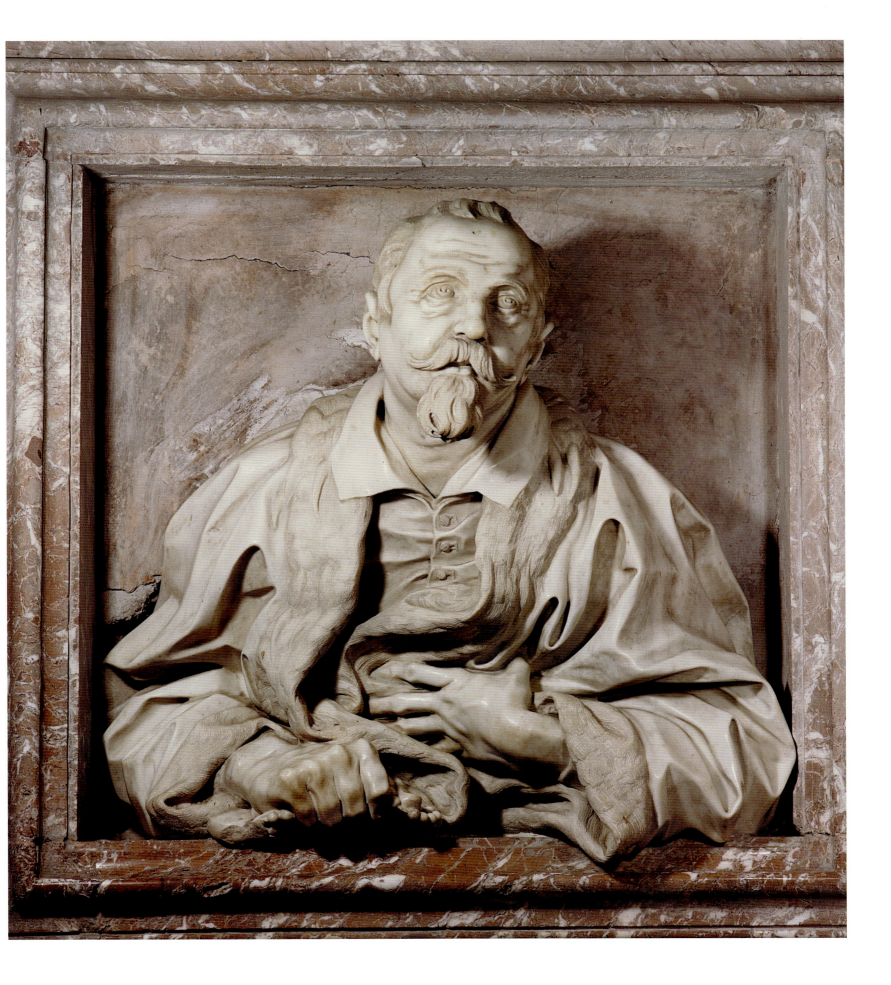

239 Selbstporträt des Künstlers, Royal Collection, Windsor Castle

sie konnte Bernini – diesmal aus eigener Schwäche – nicht vollenden. Vielleicht veranlaßte gerade der Gedanke, daß das vielversprechende Altieri-Porträt aufgrund fremder Umstände seiner Kontrolle entglitten und weithin unbekannt geblieben war, den alten Künstler dazu, die Idee für das heiligste aller Bilder wiederaufzunehmen.

Anders als seine berühmten Vorläufer Michelangelo und Bandinelli, die beide im Alter eine *Pietà* für ihr Grab geschaffen hatten, wählte Bernini das positivere Bild des Erlösers. In einer Kreidezeichnung probierte er die Geste des rechten Arms und der daraus folgenden Faltengebung aus. Jesus legt den Arm über die Brust und hebt die Hand – wenn auch nicht in ausdrücklichem Segensgestus – mit der Innenfläche nach außen. Die Linke ruht auf dem Herzen. In der rechten Skizze ist das Haupt Christi vorbereitet: von sanft gedrehtem Haar umrahmt, mit durchdringendem Blick (die Pupillen als dichte Kreise aus Kreide), geschlossenem Mund und geteiltem Bart.

Die Büste ist erst kürzlich identifiziert worden, vielleicht weil ihr die für Bernini typische Bravour der Oberflächenbe-

handlung fehlt und sie nicht mehr die Zartheit bekommen konnte, die dem Entwurf nach beabsichtigt war. Domenico Bernini fühlte sich zu ihrer Verteidigung zu der Bemerkung gedrängt, der kühne Entwurf müsse für die Schwäche der ausführenden Hand des Vaters entschädigen. Wie gut kann man sich den sterbenden Künstler vorstellen, wie er entschlossen, aber körperlich unfähig immer noch versuchte, die Büste zu vollenden – wie es ihm drei Jahre vorher beim Porträt Clemens' X. noch möglich gewesen wäre. Er hatte vermutlich ein Tonmodell geformt – eine Arbeit, die er noch bewerkstelligen konnte. Es war sicher ebenso glänzend wie ein spätes Selbstporträt, von dem nur der Kopf erhalten ist.[46] Doch als es an die Ausführung ging, versagten einfach die Kräfte. Bernini war nie bereit zu kapitulieren, und mit der Hartnäckigkeit des Alters veranlaßte er wahrscheinlich einen Untergebenen, die Büste aus dem Block herauszuarbeiten. Gewiß reizte es ihn nicht, einen fähigen Bildhauer heranzuziehen, der dann das Verdienst an dem Werk für sich allein beansprucht hätte.

Der Block ist etwa einen Meter breit, aber nur 30 cm tief; die Büste ist also ein Relief und keine Rundplastik. Die Vorderseite konnte nicht so tief und virtuos ausgehöhlt werden, wie es Bernini vielleicht gewünscht hatte. Sicher wollte er illusionistisch Tiefe andeuten. Auch dies beeinträchtigt den endgültigen Eindruck. Der Vorderarm folgt der Vorderseite des Blocks, und für die Hand stand nicht mehr als die Tiefe der Platte zur Verfügung. Die Hand ist seitwärts gewandt, als tauche sie aus dem Ärmel auf. Sie ist makellos gemeißelt, mit fein charakterisierten Fingern: vielleicht war Bernini hier noch selbst am Werk. In der Dreiviertelansicht von rechts, wenn der Kopf im Profil und die Handfläche von vorn zu sehen sind, kommt sie am besten zur Geltung. Die Handfläche liegt dann im Schatten, was ihre Anmut erhöht, und die üppigen, in tiefen Ringeln ausgebohrten Haare können sich voll entfalten. Die Flachheit, die bei der Vorderansicht stört, ist dann vermieden.

Das feierliche, aufwärtsgewandte Antlitz, die (wie in einer Vision) starrenden Augen, die pathetische (Übel abwehrende) Handbewegung – alles deutet darauf hin, daß Bernini an Jesus im Garten Gethsemane am Vorabend der Kreuzigung dachte, als er Gott bat:[47] »Vater, wenn du willst, so nimm diesen Kelch von mir! Aber nicht mein, sondern dein Wille geschehe!« Dann könnte die Vision, die Jesus sieht, beinahe Berninis eigenes Gemälde des Gekreuzigten sein.

Die Büste war für eine Betrachtung aus der Ferne und von unten bestimmt. Bernini entwarf – wie vorher beim Porträt Ludwigs XIV.[48] – einen über zwei Meter hohen Sockel, um sie von den neugierigen Fingern der Gläubigen zu entfernen. Der Sockel war aus Holz geschnitzt und reich vergoldet. Er trug oben ein Paar knieder Engel, die einen weiteren Sockel aus sizilischem Jaspis in der Luft hielten. Der Stein war in derselben blutroten Farbe (mit allen damit verknüpften Vorstellungen) gesprenkelt wie die Sargdecke am Grabmal Papst

199 Alexanders VII. und am Grab der Seligen Ludovica Albertoni.
Damit wurde die Büste einem Reliquiar oder Sakraments-
tabernakel angeglichen. Die Anordnung erinnert an einige der
frühen Entwürfe für die Sakramentskapelle in Sankt Peter.

Der große Kenner des Barock, Anthony Blunt, hat Berni-
nis Ziele in seinen letzten religiösen Werken beredt zusam-
mengefaßt:[49]

In diesen späten Arbeiten wendet Bernini vollständig den Illusionis-
mus seiner früheren Werke an, doch zu einem ganz besonderen
Zweck. Die marmornen Bettlaken, auf denen die Selige Ludovica
liegt, lassen den Betrachter den wirklichen Verlauf der Szene begrei-
fen und deshalb auch Ludovicas Verzückung – sie versetzen das
Ereignis also in die Welt derjenigen, die in der Kapelle stehen. Die
angespannten Muskeln in Fonsecas Händen überzeugen uns von
seiner Reue. Das über dem Meer unserer Sünden frei schwebende
Kreuz drückt den wunderbaren Charakter der Erlösung aus, die das
Thema der Komposition bildet. In seiner Frühzeit mag Bernini den
Illusionismus um seiner selbst willen angewandt haben, als Täu-
schung an sich. In diesen letzten Werken dient der Illusionismus
jedoch einem viel ernsteren Zweck: er soll zum Ausdruck bringen,
wie tief Bernini von seinem religiösen Glauben durchdrungen ist.

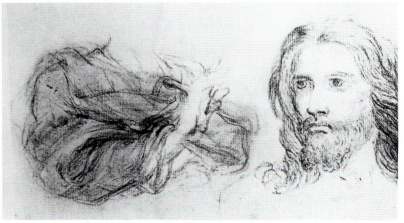

240, 241 Zwei vorbereitende Skizzen, Galleria Nazionale, Rom,
und die vollendete Büste Christi, Chrysler Museum, Norfolk, Va.

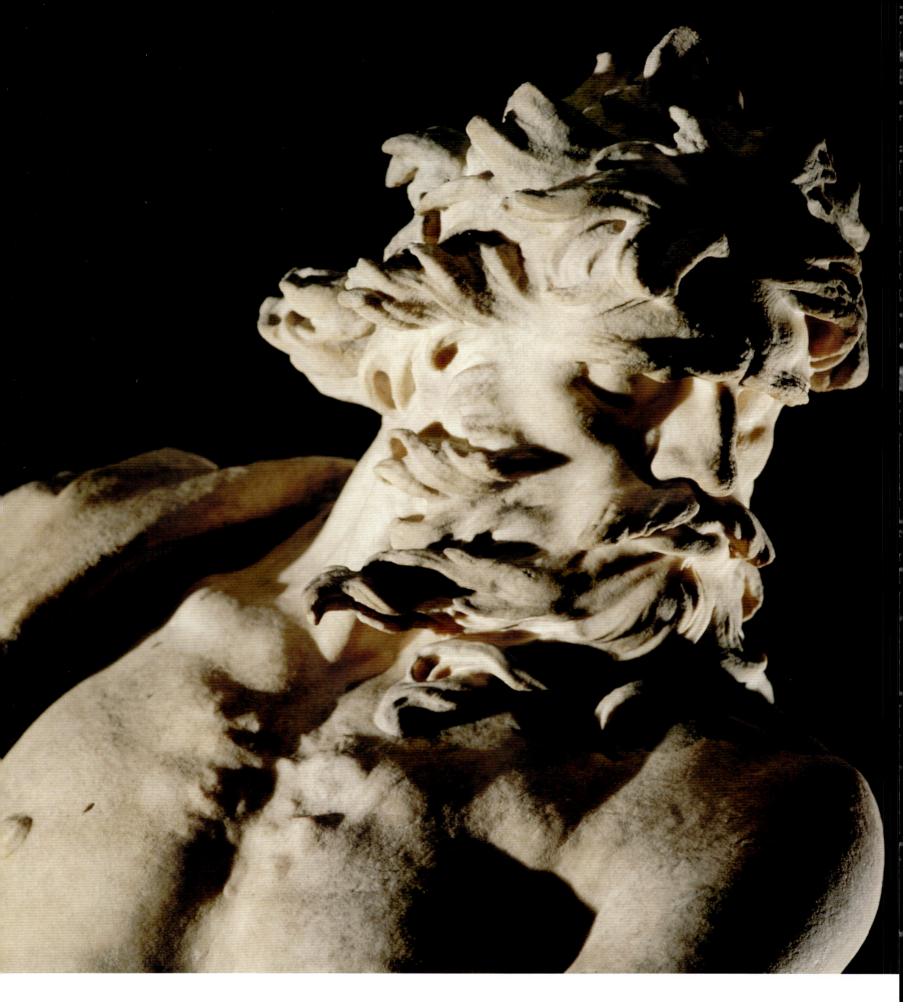

9. »Freund der Wasser«:
Berninis römische Brunnen

»Un amico delle acque«, »einen Freund der Wasser«, nann-
te sich Bernini einmal selbst; und das war er auch in sei-
nem unglaublichen Ideenreichtum für Brunnen. Brunnen
sind die Denkmäler, die er sich im weltlichen Rom gesetzt
hat. Mit ihrer genau durchdachten Lage und der auf den Platz
abgestimmten Darstellung hat er nicht nur die Piazza di Spa-
gna und die Piazza Barberini (vor ihrer ästhetischen Zerstö-
rung durch den modernen Verkehr) geformt, sondern auch der
Piazza Navona ihre einzigartige Gestalt gegeben, die sie zu
einem der Hauptanziehungspunkte der Stadt macht. Papst
Innozenz X., der nicht zu den Bewunderern Berninis zählte,
mußte sich geschlagen geben, als ihm ein Modell des *Vier-
strömebrunnens* vor Augen kam. »Die einzige Möglichkeit, die
Ausführung seiner Werke zu verhindern, ist, daß man sie gar
nicht ansieht«, stellte er widerwillig fest und gab darauf die
monumentale Fassung des Brunnens in Auftrag.

Zu Zeiten Berninis hatten skulpturengeschmückte Brun-
nen schon eine lange Geschichte hinter sich. In der Frühre-
naissance hatten Donatello mit seiner *Judith und Holofernes*
und Verrocchio mit seinem *Cupido und Delphin* kühne, in Bron-
ze gegossene Motive als Bekrönung marmorner Brunnen er-
dacht. Sie waren für den Palazzo Medici in Florenz und für die
Villa Medici in Careggi bestimmt gewesen. Mitte des 16. Jahr-
hunderts hatte Il Tribolo zwei noch prunkvollere Marmor-
brunnen mit Bronzeaufsätzen für Il Castello, die neuerbaute
Villa Großherzog Cosimos vor den Toren von Florenz, entwor-
fen. Sie alle sind klassische Beispiele des Kylix-Typs (nach
Kylix: griechische zweihenkelige, flache Schale auf hohem
Fuß) mit einer mittleren Röhre, von der Schalen in abneh-
mender Größe ausgehen. Die hohlen Bronzefiguren wurden
beim Guß in der Mitte mit einer Röhre versehen, durch
die das Wasser ausströmte. So konnte man durch das Wasser
die Bedeutung der Figuren bereichern und ihren Anblick
verschönern.

Daneben entstand ein anderer Brunnentypus mit einer
kolossalen Marmorstatue in der Mitte, die nicht so leicht für
ausströmendes Wasser durchbohrt werden konnte. Das Urbild
dafür war Montorsolis *Neptunbrunnen* für Messina. Ihm folgten
bald andere um den Meeresgott gruppierte Brunnen in den
Stadtzentren von Florenz (von Ammanati) und Bologna (von
Tommaso Laureti und Giambologna, dessen bronzener *Nep-
tun* ausnahmsweise keine Röhre aufwies). Häufig baute man

Brunnen auch in Grotten ein, um den Anschein zu geben, als
springe lebendiges Wasser aus dem Fels. Die Boboligärten in
Florenz und die Anlagen der nahen Villa Pratolino bieten
viele – zum Teil humoristische – Beispiele dafür. Oft sind sie
mit trickreichen Wasserspielen kombiniert, in der Art etwa,
daß Wasserstrahlen (die durch einen geheimen Wasserhahn
reguliert werden) plötzlich aus dem Kiesboden aufspritzen
und die Besucher von unten durchnässen. Frühe Reisende auf
der Grand Tour, wie Montaigne und Evelyn, waren oft hin-
gerissen vom hydraulischen Erfindungsreichtum und von der
Frivolität solcher Gartenkünste. In der Villa Il Castello erwar-
tete sie mit Ammanatis *Appenninbrunnen* eine – anscheinend
auf einer Insel inmitten eines Teichs versteckte – kolossale
Halbfigur, aus deren Kopf ständig Wasser rann. Ihr unmittel-
barer Nachfolger, Giambolognas Koloß *Der Appennin* aus den
1580er Jahren im Park von Pratolino, war so gigantisch, daß
man darin Räume und eine Grotte einbauen konnte.

Gegen Ende des 16. Jahrhunderts stellten die großen
päpstlichen und anderen römischen Adelsfamilien die leicht-
herzige, wenn auch gelehrt ausgedachte Palette dieser Brun-
nenkunst in ihren Villen rund um Rom dar, vor allem in der
Villa d'Este in Tivoli und der Villa Aldobrandini in Frascati.
Bernini muß von Kindheit an mit ihnen vertraut gewesen sein
und sich an ihren mechanischen Spielereien erfreut haben,
wie an Wasserorgeln oder Vögeln, die zu zwitschern aufhör-
ten, wenn plötzlich eine Eule schrie. Auch die zu seiner Zeit
im Großherzogtum Toskana gemachten diesbezüglichen
Erfindungen verfolgte er offensichtlich genau; als Vermittler
dienten ihm sein aus Florenz stammender Vater und der me-
diceische Hofbildhauer Pietro Tacca, der, in Giambolognas
Fußstapfen tretend, immer unheimlichere und überraschen-
dere Formen erdachte.

Bernini fand sich also inmitten einer lebendigen, heiteren
Tradition der Brunnenkunst, als er beauftragt wurde, das durch
die neuerdings wiederhergestellten Aquädukte nach Rom
geleitete Wasser für private Villen oder öffentliche Plätze
künstlerisch zu fassen. Vor ihm lag ein riesiges Repertoire an
Möglichkeiten, und oft fiel es ihm schwer, aus dem verlocken-
den Angebot die Lösungen herauszufinden, die ihn persön-
lich am meisten reizten. Aus den weitreichenden Versuchen
seiner Skizzenblätter geht das klar hervor. Bernini glaubte,
laut Baldinucci, wenn »ein guter Architekt Brunnen entwerfe,
solle er ihnen immer eine bestimmte reale Bedeutung geben
oder zumindest auf etwas Edles – sei es wirklich oder erfun-
den – anspielen«. Außerdem meinte er, »da Brunnen für die
Freude am Wasser gemacht seien, sollten sie immer so spie-

242 Kopf des Neptun, aus dem Brunnen *Neptun und der Triton*,
Victoria and Albert Museum, London

243 Ein Vorbild des 16. Jahrhunderts für Berninis *Neptun*: Stoldo Lorenzis Bronzefigur in den Boboligärten, Florenz

244, 245 Zwei frühe Stiche von Berninis Brunnen *Neptun und der Triton*; der erste mit der Umgebung im Garten der Villa Montalto, Rom; der zweite zeigt, wie Triton aus seiner Muschel Wasser spie.

len, daß man sie leicht sehen könne«.[1] Eine rasche Skizze von 1658 für einen ganz einfachen Brunnen, der vor der Kirche Santa Maria in Trastevere aufsteigen sollte, zeigt beispielhaft die wichtige Rolle, die Bernini bei seinen Brunnen dem Wasser zuerkannte: es sollte schön fallen und ein lebendiges Element zum Zusammenspiel des Ganzen beisteuern.

Der Brunnen mit Neptun und dem Triton

Als sich Bernini mit öffentlichen Brunnen zu beschäftigen begann, konnte er von einer Probearbeit in seiner Jugend profitieren – der in den frühen zwanziger Jahren gemeißelten Gruppe *Neptun und der Triton*, die man als Teil seiner großen mythologischen Serie auffassen kann. Sie stand auf einem als Katarakt gebildeten Brunnen über einem riesigen versenkten Fischteich *(peschierone)*, den 1579-81 Domenico Fontana für die neuangelegten Gärten der Villa Montalto entworfen hatte. Kardinal Alessandro Peretti Montalto, der die Villa von Papst Sixtus V. geerbt hatte, erteilte Bernini den Auftrag kurz vor seinem Tod im Juni 1623. Es ist umstritten, ob der Bildgegenstand aus Ovids *Metamorphosen* (I, 330-342)[2] oder – wie man früher annahm – aus Vergils *Äneis* (I, 133 ff.)[3] entnommen ist. Ovid schildert, wie Neptun auf Geheiß Jupiters die Sintflut beruhigt; er ruft Triton herbei und befiehlt ihm, in seine Muschel zu blasen, um die Fluten zum Zurückweichen zu bewegen. Vergil dagegen beschreibt, wie Neptun, um Äneas zu beschützen, den von Juno aufgeregten Winden befiehlt, still zu sein. Der ursprüngliche Schauplatz in der Montalto-Villa ist längst zerstört; er kann aber aus einem Stich rekonstruiert werden. Berninis Gruppe stand in der Mitte einer Balustrade auf einem Sockel; sie war flankiert von zwei ein-

fachen Kylix-Brunnen sowie *Orpheus* und *Merkur* als Nebenfiguren. Das Ensemble wurde durch ein feines Gitter parabelförmiger Wasserstrahlen zusammengehalten, die einen linearen und einen kinetischen Effekt hervorriefen.

Da die Gruppe aus Marmor war, konnte nur der unten sitzende Triton Wasser speien. Offenbar war die Skulptur gegenüber dem Teich, über den hinweg sie gesehen werden konnte, seitwärts verschoben: man erkennt Neptuns rechten Arm mit dem erhobenen Dreizack auf dem Stich links als dramatische Silhouette.

Den gleichen Blickwinkel wählte Louis Dorigny für seine Nahansicht der plastischen Gruppe, die auch den von Triton ausgesandten Wasserstrahl wiedergibt. So sahen sich die links um den Teich herumgehenden Besucher der strahlenden Frontseite statt der nichtssagenden Rück- und Seitenansicht gegenüber. Die Vorderseite war bewußt bezeichnet durch die Spitze des Muschelrands. Von diesem Standpunkt aus erscheint das Mantelende Neptuns als beziehungsreicher Scherz *(scherzo)*, denn es nimmt die Form eines stilisierten Delphinkopfs an. Da jedoch eine geradlinige Vorderseite fehlt, wird der Betrachter vom ovalen Muschelrand eingeladen, um die Gruppe herumzugehen und eine Fülle reizvoller Ansichten zu genießen, wie es auch bei den Gruppen Giambolognas im vorangegangenen Zeitalter des Manierismus der Fall gewesen war.

Berninis Gruppe wurde von einem viel früheren *Neptunbrunnen* inspiriert: der Bronzefigur von Stoldo Lorenzi in den Boboligärten in Florenz, die 1565-68 gegossen wurde. Die Stellung, in der Neptun mit seinem Dreizack die rebellischen Winde und Wasser bedroht, ist auffallend ähnlich.[4] Auch die Idee des Tritons, bei dem menschliche Beine durch einen doppelten Fischschwanz ersetzt sind, könnte von vier ähnlichen Marmorfiguren an demselben Brunnen Lorenzis angeregt sein: Sie waren als Karyatiden konzipiert, die das Becken des ursprünglichen Brunnens stützten, während sie heute in Felsenhöhlen unter der Insel, auf der die Neptunfigur steht, versteckt sind.

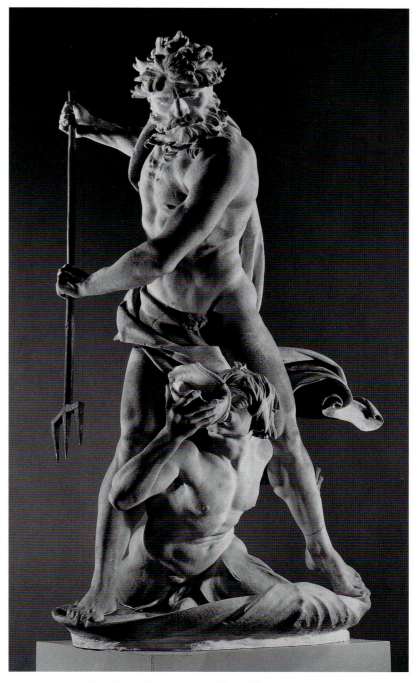

246 Polidoro da Caravaggio: *Neptun*. Stich von Hendrick Goltzius nach einem verlorenen Fresko.

247 *Modellino* (Fragment) der Figur des Neptun, Staatliche Eremitage, Sankt Petersburg

Das aus Ovid entnommene Motiv des Tritons, der zur Beendigung der Sintflut ins Muschelhorn stößt, kommt in einem Marmorbrunnen von Battista Lorenzi vor, der Anfang der 1570er Jahre in Florenz gemeißelt und kurz darauf für den Garten des Vizekönigs nach Palermo gesandt wurde.[5] Auch diesen Brunnen scheint Bernini – wahrscheinlich durch seinen Vater oder aus Zeichnungen oder Kleinbronzen – gekannt zu haben,[6] beeinflußte er ihn doch bei seinem späteren *Tritonbrunnen* bis hin zu Typus und Gestalt der riesigen Muschel. Andere Vorbilder für einen ins Muschelhorn blasenden und – wie bei Bernini – in der Muschel knienden Triton finden sich im Becken von Giacomo della Portas Brunnen von 1574 am Südende der Piazza Navona, des römischen Platzes, in dessen Mitte Bernini später den *Vierströmebrunnen* errichtete.[7] Die konische Spiralkomposition, in der Triton zwischen den weitgespreizten Beinen Neptuns erscheint, erinnert auch an Giambolognas Gruppe von 1562 *Samson erschlägt einen Philister*; sie war 1569 im Casino Mediceo in Florenz ebenfalls auf einen Brunnen gesetzt worden, ehe man sie 1601 nach Spanien exportierte. Für Berninis Neptun ist ein fragmentarischer *modellino* – der nur den Torso und das spiralförmige Gewand zeigt – in der Petersburger Eremitage erhalten. Er steht der Ausführung ziemlich nahe, ist aber stärker gedreht, während der rechte Arm höher gehalten wird; auch diese Züge erinnern an den *Samson* Giambolognas.

Dagegen scheinen Neptuns wildzerzaustes Haar – das überzeugend den Sturm veranschaulicht, den der Gott beruhigt –, sein breitbeiniger Stand und sein vom Wind geblähter Mantel von einem *Neptunfresko* des Polidoro da Caravaggio angeregt, das Bernini entweder noch im Original oder aus einem 1592 datierten Kupferstich von Goltzius kennenler-

248 *Neptun und der Triton*, Victoria and Albert Museum, London

nen konnte. Ihm entnahm er seine wichtige Diagonalansicht Neptuns von links.

Aus alledem wird deutlich: Berninis Leistung bei seinem *Neptun mit dem Triton* war weniger eine originelle Komposition als eine kunstvolle Verschmelzung vieler, aus verschiedenen Quellen stammender Anregungen zu einer homogenen Gruppe, deren fester kegelförmiger Aufbau durch eine offene Silhouette belebt ist. Zahlreiche, in den umgebenden Raum vorstoßende Elemente – Gliedmaßen, Attribute und Gewandteile – sind geschickt ausbalanciert. Berninis Hauptanliegen gilt dem Raum, den sein Meeresgott körperlich und psychologisch beherrscht. So bildet sein *Neptun mit dem Triton* den triumphalen Abschluß der Florentiner Tradition, eine

9-262

276

Gruppe aus zwei Personen durch eine Handlung zu verbinden. Sie umfaßt so illustre Beispiele wie Donatellos *Judith und Holofernes* (um 1460), Michelangelos *Sieg* und seine nicht realisierten Kompositionen der 1520er Jahre, schließlich Giambolognas *Samson erschlägt einen Philister* von 1562.

Zum Schluß noch ein Blick auf die spätere Geschichte von Berninis Neptungruppe. Sie war so hoch geachtet, daß man sie rund fünfzig Jahre nach ihrer Entstehung ins Innere der Villa versetzte, um sie vor weiteren Schäden durch Wasser und Witterung zu bewahren.[8] Vielleicht zu diesem Zeitpunkt wurden Formen von ihr abgenommen und ein Gipsabguß gefertigt, der später in die Farsetti-Sammlung und nach Rußland gelangte. Dort wird er zum letzten Mal 1871 in der Petersburger Akademie der bildenden Künste erwähnt.[9] Man könnte die Skulptur abgeformt haben, um die Herstellung einer Marmorkopie zu erleichtern, die das Original über dem Fischteich ersetzt hätte.[10] Später wechselte die Villa den Besitzer und fiel dann innerhalb von Monaten in die Hand eines Grundstücksspekulanten, der am 4. September 1784 bekanntgab, er wolle sie versteigern und die Skulpturen an den Meistbietenden veräußern. Im Mai 1786 wurden die Statuen einschließlich Berninis *Neptun mit dem Triton* auf 2 000 Zechinen geschätzt und an Thomas Jenkins verkauft.[11]

Die Brunnen der Barcaccia, des Triton und der Bienen

Am Fuß der Spanischen Treppe steht einer der merkwürdigsten und vielleicht gerade deshalb beliebtesten Brunnen der Welt.[12] Er zeigt das bizarre Motiv eines voll Wasser gelaufenen Schiffs. Welcher von beiden Bernini, Vater oder Sohn, für die Idee verantwortlich war, darüber herrschte schon während der Lebenszeit von beiden Verwirrung. Praktisch nahm die Form darauf Rücksicht, daß an diesem Punkt der Wasserdruck der Acqua Vergine zu niedrig war, um imposante Wasserspiele zu erlauben. Berninis *capriccio* nahm die Phantasie der Römer gefangen, und sie tauften es nicht »La Barca« (das Boot), sondern mit einer liebevoll abwertenden Endung »La Barcaccia«, was etwa »die verrottete alte Wanne« bedeutet. Tatsächlich wirken die geschwungenen, fleischigen Formen des Dollbords eines vermeintlichen Boots alles andere als schiffs- oder holzartig, sondern erinnern an den sinnlichen Ohrmuschelstil von Giambolognas Becken für seinen Brunnen mit *Samson erschlägt einen Philister* in Florenz[13]. Ein anderer Prototyp für die allgemein glatte, ovale Gestalt ist eine von Giacomo della Portas merkwürdigeren Schöpfungen, die sogenannte *Fontana della Terrina* (Terrinenbrunnen), der jetzt vor Santa Maria Nuova in Rom steht.[14] Er hatte ursprünglich keinen Rand und ähnelte daher einer bootförmigen Schale. Der Plan des Bernini-Brunnens stammt von 1627. In diesem Jahr wurden auch die Leitungen vom Aquädukt her verlegt und der Boden geebnet. Die Meißelarbeit in Travertinmarmor führte 1628/29 ein Steinbildhauer aus.

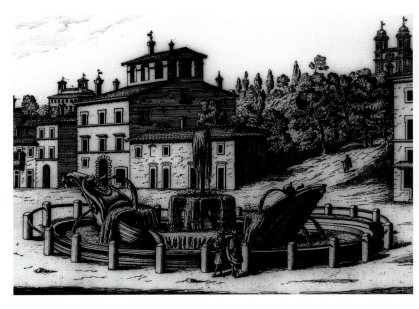

249 Stich von Falda des *Barcaccia*-Brunnens, Piazza della Santissima Trinità dei Monti, jetzt Piazza di Spagna, Rom. (Heute führt den Abhang rechts die Spanische Treppe hinauf.)

Der Vater Bernini wurde 1623 von Papst Urban VIII. zum Architekten der Acqua Vergine ernannt. Das Boot trägt an Bug und Heck das Wappen des Papstes und an beiden inneren Enden Urbans persönliches Emblem, eine Sonne mit Strahlen, aus der das Wasser fließt. Die Idee eines Schiffs als Mittelpunkt eines Brunnens war nicht ohne Vorläufer. Schon während der Hochrenaissance hatte Papst Leo X. ein nach antikem Vorbild in Marmor gemeißeltes Schiff – La Navicella – als Hauptmotiv eines Brunnens vor der Kirche Santa Maria in Domnica auf dem Caeliushügel errichten lassen.[15] Dieser Brunnen lieferte zudem die Idee eines auf Bodenniveau aufgestellten ovalen Beckens als Verkörperung des Meeres. Der kleine innere Brunnen an dem Punkt, wo man sich den Mast der *Barcaccia* vorstellen kann, ähnelt der *Navicella*. Es gab auch jüngere Schiffsnachbildungen inmitten von Brunnenbecken in den Gärten der Villa d'Este in Tivoli, der Villa Aldobrandini in Frascati (deren Schiff auch ein sanft geschwungenes, organisch wirkendes Dollbord wie die *Barcaccia* zeigte) und des Vatikans.

La Galera, die Galeere, der Brunnen des Vatikans, ist etwa vier Meter lang und voll aufgetakelt; das Wasser spritzt aus seiner Kanone.[16] Er war erst um 1620 durch den Flamen Giovanni Vesanzio (Jan van Santen) errichtet worden. Dieses kriegerische Urbild und eine Reihe päpstlicher Siege 1626/27 über verschiedene protestantische Truppen hatte Papst Urban vielleicht im Sinn, als er das folgende Distichon verfaßte:

Das päpstliche Kriegsschiff gießt nicht weiter Flammen aus, sondern süßes Wasser, um das Feuer des Krieges zu löschen.

Manch andere religiöse Symbolik kann mit der Idee des Schiffs verbunden werden, vor allem die, daß es die Kirche selbst verkörpert, mit dem Heiligen Petrus und seinen Nachfolgern am Steuer.

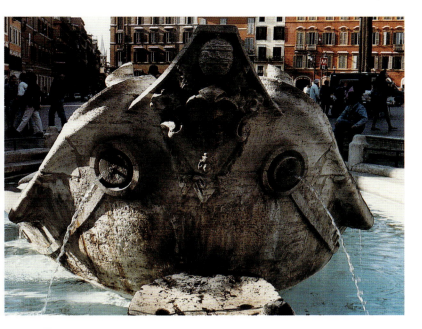

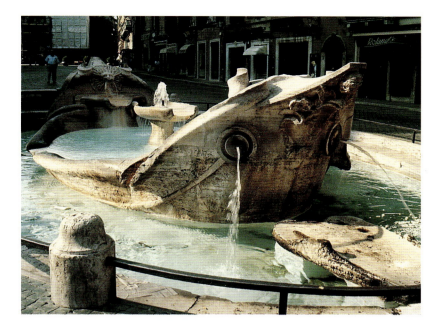

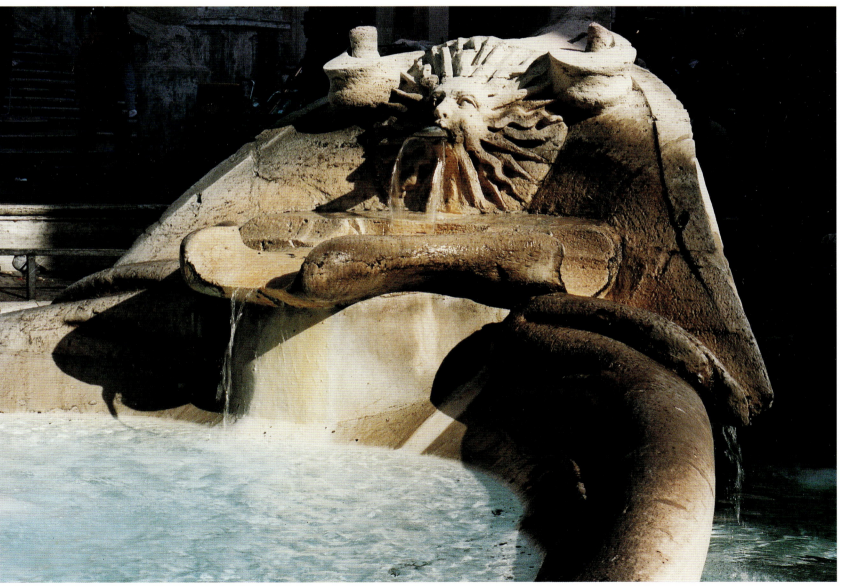

250, 251, 252 Der Brunnen der *Barcaccia*, Piazza di Spagna, Rom

253 Ausschnitt aus einem Stich Faldas von Berninis verlorenem *Tritonbrunnen* für die Villa Mattei.

254 Domenico Pieratti: Brunnen *Die Liebe öffnet ein Herz*, Giardino dell'Isolotto, Boboligärten, Florenz

255 Agostino Carracci: Detail des in die Muschel blasenden Tritons aus dem Deckenfresko im Palazzo Farnese, Rom

Der Gedanke der *Barcaccia* an sich war also nicht neu, gewitzt aber die Ausführung, da das Schiff bis zum Bord mit Wasser gefüllt ist und offensichtlich gerade sinkt. Die Hauptneuerung der Bernini-Werkstatt war die Kühnheit, mit der ein ursprünglich ländliches Motiv an eine herausragende Stelle im Stadtzentrum versetzt wurde, auch wenn die Spanische Treppe damals noch nicht bestand. Das Bodenniveau des Platzes hat sich inzwischen rund um den Brunnen gehoben, und so sieht er versunkener aus denn je. Alte Stiche zeigen ihn kräftig erhöht über dem schmutzigen Boden am Rand des noch offenen Hügels, an dem er angelegt wurde.

Drei oder vier Jahre später entstand bei Bernini die Idee eines Tritonbrunnens für die Villa Mattei. Wir kennen ihn heute nur noch aus einem Stich von Falda, der die Figur von hinten zeigt. Sie lehnte sich in stark ausgeprägtem Kontrapost zurück auf ihren linken Ellbogen und hob mit dem nicht sichtbaren rechten Arm eine Muschel an den Mund. Sie war von vier Drachen umgeben, die einen starken Wasserstrahl in ein rundes Becken mit rustikalem felsigen Rand spien.

Dieser Auftrag bot Bernini eine Generalprobe für seinen ersten freistehenden Brunnen auf einem öffentlichen Platz, für den 1642/43 ausgeführten Mittelpunkt der Piazza Barberini. Als Thema wählte er wieder den Triton.[17] Hier erreichte er eine prachtvolle, originelle Wirkung durch eine Kombina-

tion von Motiven aus den verschiedensten Quellen. Die Figur des Tritons selbst war praktisch kopiert von einem Hochrelief, das Stefano Maderno erst 1612 für den *Brunnen mit dem Adler* in den Vatikanischen Gärten geschaffen hatte. Von ihm übernahm Bernini die symmetrische, frontale Haltung der ganzen Figur. Mit beiden erhobenen Armen hält sie die Muschel, die alles an dem Kopf verbirgt bis auf das bärtige Kinn im scharf nach oben gewandten Gesicht. Madernos Triton sitzt rittlings auf einem großen Delphin, der wilde Wasserstrahlen aus seinen Nüstern ausschickt und aus einer Höhle zu schwimmen scheint, geradewegs auf den Betrachter zu. Dieses Abbild verband Bernini mit Elementen einer Statue von Battista Lorenzi in Palermo: sie lieferte ihm die Gestalt und Stellung der Muschel und den Einfall einer Schar von Delphinen, deren erhobene, zappelnde Schwänze sich zu einem Sockel für die Tritonfigur verschlingen, während sie ihre Köpfe nach außen strecken und so eine feste, weitausladende Basis für die Gruppe herstellen. Pieratti hatte 1625 ein Paar verschlungener Delphine als Untersatz seines Brunnens *Die Liebe öffnet ein Herz* in der Nähe des Isolotto in den Boboligärten in Florenz verwandt.[18] Das Motiv erinnert auch an einen Triton in Agostino Carraccis Deckenfresko im Palazzo Farnese, für den sich eine Vorzeichnung Annibale Carraccis erhalten hat. Es ist interessant, daß Bernini bei seinen Vorbereitungen für den Triton eine ganz ähnliche Skizze (jetzt im Metropolitan Museum in New York) der Figur von vorn zeichnete, die sogar die Trennung zwischen den Travertinblöcken zart vermerkte.[19]

Näher zur Hand hatte er den Brunnen eines französischen Emigranten, des Bildhauers Nicolas Cordier. Er ist längst verloren, aber sowohl durch ein Fresko als auch durch Stiche der Vatikanischen Gärten genau überliefert. 1610 wurde Cordier bezahlt für einen etwa einen Meter hohen »Putto mit einer

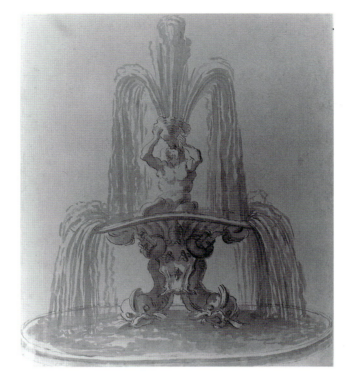

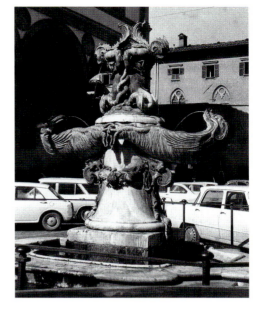

256 Berninis Zeichnung für den
Tritonbrunnen, Royal Collection,
Windsor Castle

257 Pietro Tacca: Brunnen auf der
Piazza Santissima Annunziata,
Florenz

258 Der *Tritonbrunnen*, Piazza
Barberini, Rom; Stich von Rossi

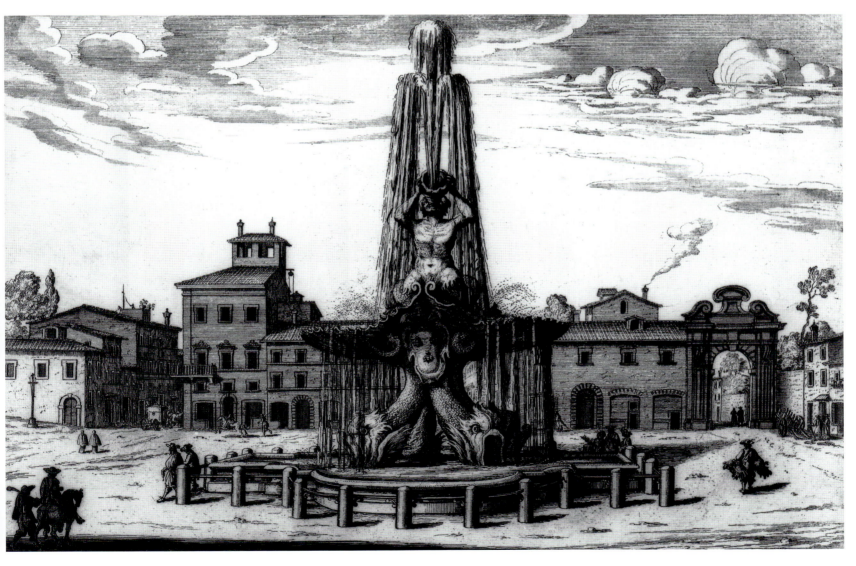

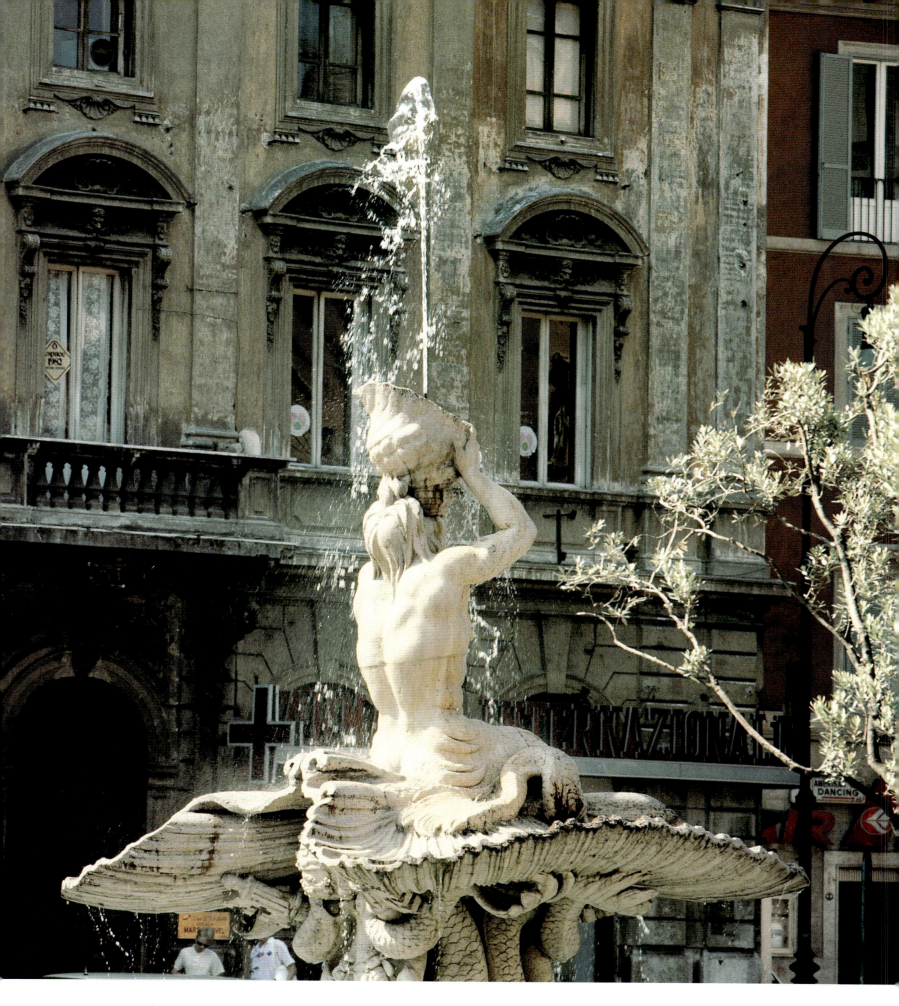

runden Muschel in der Hand, der Wasser in die Luft spritzt und über die Schwänze von vier Seedrachen gesetzt ist«.[20] Das Fresko zeigt den Brunnen zwar vereinfacht, läßt aber klar erkennen, daß der Putto ebenso in die Muschel blies wie vorher die Figur Lorenzis und später der Triton Berninis.

Bernini behielt die Zahl von vier Delphinen bei und öffnete zwischen ihnen einen im Grundriß kreuzförmigen Raum, so daß die Schwänze vier Beinen eines kunstvoll geschnitzten Tischs oder Throns ähneln. Oben stoßen sie zusammen und tragen phantasievoll gerahmte Kartuschen mit den päpstlichen Insignien der Tiara und der gekreuzten Schlüssel über dem Barberini-Wappen. Anstatt den Triton aber wie in den Vorbildern unmittelbar auf die Delphinrücken oder -schwänze zu setzen, entschloß sich Bernini, den Umfang seiner Gruppe gewaltig zu erweitern durch eine riesige, doppelt gewellte Muschel. Sie ist weit geöffnet und überragt rundum die ganze Gruppe; der Triton reitet auf ihrem Steg. Beides, die Muschel und der Reiter, erinnert an viele in Venedig und Mailand gegossene manieristische Salzgefäße in vergoldeter Bronze. Noch schlagender ähnelt die ganze obere Silhouette 257 den zwei Bronzebrunnen Pietro Taccas in Florenz, jetzt auf der Piazza Santissima Annunziata, die schon 1626 begonnen worden waren, aber erst nach langer Zeit, 1641, enthüllt wur-

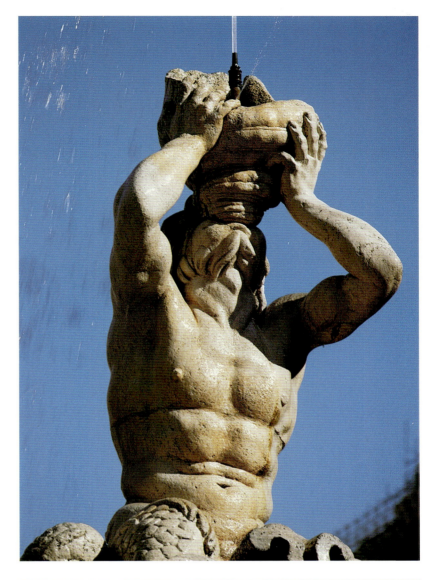

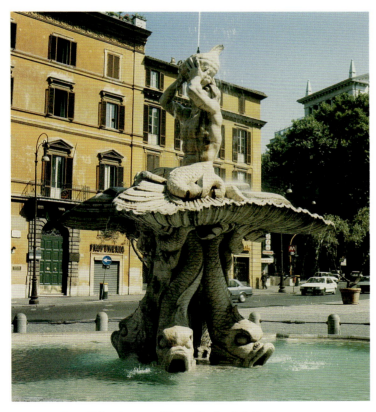

259-262 Der *Tritonbrunnen*, Piazza Barberini, Rom

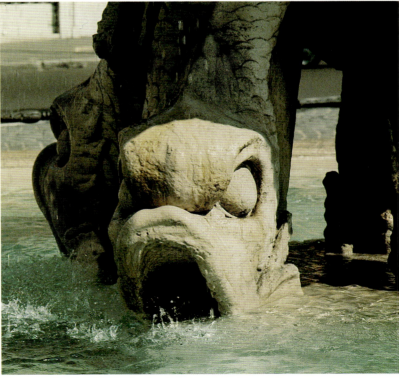

den. Bernini traf Tacca 1625 in Rom: Bei dieser Gelegenheit mögen sie auch Ideen über Brunnen ausgetauscht haben. Taccas merkwürdige, affenähnliche Ungeheuer tragen anstelle von Beinen doppelte Fischschwänze, und seine beiden Wasserbecken haben die Form auf dem Rücken liegender Stachelrochen, die die Köpfe heben und Wasser in die den Strahlen der Monster entgegengesetzte Richtung speien. Ihre Köpfe liegen in der Querachse, denn Taccas Brunnen sind rechteckig, nicht gleichseitig wie Berninis Lösung. Auch sind Taccas Sockel konische Marmorschäfte mit grotesken Bronzeappliken, die nicht zur Erzählung des Ganzen gehören wie Berninis Delphine, die zum Klang von Tritons Muscheltrompete zusammenströmen.

Der Grundriß von Berninis doppelt geschwungener Muschelschale läßt an das Becken mit Rand im Ohrmuschelstil an Giambolognas Brunnen *Samson erschlägt einen Philister* denken; es ist zwar in etwa quadratisch, hat aber abgerundete, kurvig eingekerbte Ecken. Sein Rand steigt und fällt unaufhörlich und schafft dreidimensionale Kurven. Die sinnlichorganische Weichheit von Giambolognas Brunnenrand wird an Berninis Muschelschale durch die Kanneluren zum Funkeln 256 gebracht. Eine ausdrucksvolle Zeichnung in Windsor zeigt, wie Bernini zuerst den Fall des Wassers beabsichtigte: es sollte in drei kräftigen Strahlen hochschießen, dann in die Muschel und von da aus sofort weiter in das untere Becken springen, in dem die Delphine anscheinend schwimmen. Eine andere kleine Zeichnung zeigt den Brunnen fast in der ausgeführten Form und gibt unten in schwarzer Kreide eine Anweisung für den Grundriß des Beckens.[21] »Berninis Originalität«, schreibt Howard Hibbard, »liegt im einfachsten Sinn darin, daß er diesen vertrauten Meeresgott auf einen römischen Platz verpflanzt und ihn auf eine freie Abwandlung des typischen geometrischen Brunnens eines Stadtplatzes setzt«.

Bernini scheint das Thema des Tritons nicht nur wegen seiner offensichtlichen Bezüge zum Wasser gewählt zu haben. Es beruht auch – wie im früheren Montalto-Brunnen –, wo 248 Triton mit Neptun verknüpft war, auf Ovids Erzählung vom Ende der Sintflut (*Metamorphosen* I, 330-342):

Der Beherrscher der Hochsee
Legt den Dreizack zur Seite und sänftigt die Wasser.
Dann ruft er Triton herbei, den bläulichen Gott, der über die Tiefe
Ragt, die Schultern bedeckt von hineingewachsenen Muscheln:
Blasen soll er in die tönende Schnecke und Fluten und Flüsse
Jetzt durch ein Zeichen zum Rückzug bewegen.
Er greift nach der hohlen Schneckentrompete […]
Hat sie einmal […]
Füllt ihr Ton die Gestade, wo Phoebus sich hebt und verschwindet.
So auch jetzt: es setzte der Gott sein Horn an die Lippen,
Die vom Barte noch feuchten, und blies, wie befohlen, zum Rückzug.
Und es vernahmen ihn alle Gewässer der See und der Erde:
Alle, soviele ihn hörten, gehorchten dem Klang der Trompete.[22]

Darüber hinaus war Triton, so unwahrscheinlich es heute erscheinen mag, ein Sinnbild für »durch literarische Studien

errungene Unsterblichkeit«; Hibbard führt die genauen Zitate dafür auf. Damit erinnerte der Brunnen den gebildeten Betrachter an Papst Urbans Verdienste in der lateinischen Dichtkunst.[23]

An der Gebäudeecke, wo die Via Sistina von der Piazza Barberini abgeht, entwarf Bernini auch einen Nebenbrunnen zum Trinken.[24] Heute steht er unlogisch von jedem Gebäude entfernt auf dem Pflaster am Fuß der Via Veneto, und wegen Wetter und Verschleiß sind nur noch die mittlere Biene und ein Stück der Muschelunterlage original. Eine Inschrift oben in der weit geöffneten Schale berichtet, daß der Brunnen auf Befehl Papst Urbans VIII. 1644 nur zwei Monate vor seinem Tod errichtet wurde. Bei einem so deutlichen Hinweis auf Urbans Namen konnte auf sein Wappen verzichtet werden.

263 Bernardo Buontalenti: Brunnen an der Via dello Sprone, Florenz; ein früheres Beispiel (um 1608) eines muschelförmigen Brunnens an einer Hausecke

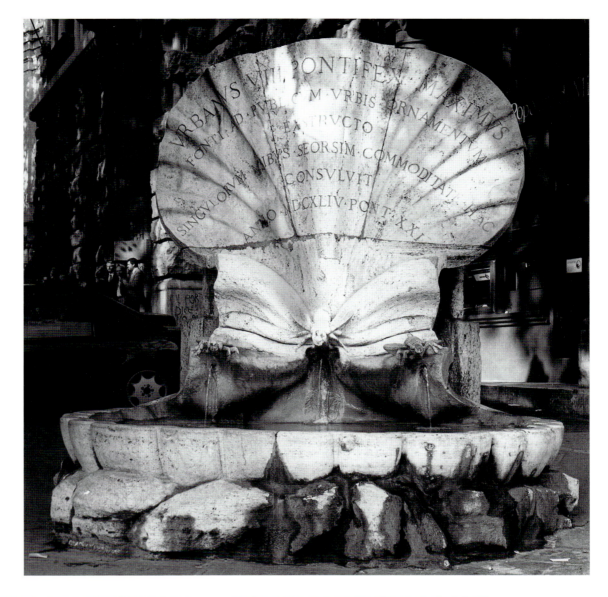

264 Der *Bienenbrunnen*,
ursprünglich von Bernini,
jedoch später weitgehend
ergänzt, Via Veneto, am
Beginn der Piazza Barberini,
Rom

265 Francesco Borromini:
Bienenbrunnen, Vatikanische
Gärten, Rom

266 Lieven Cruyl: Ausschnitt aus einer Zeich-
nung der Piazza Barberini, die den *Bienenbrunnen*
an seiner ursprünglichen Stelle an einer Straßen-
ecke zeigt

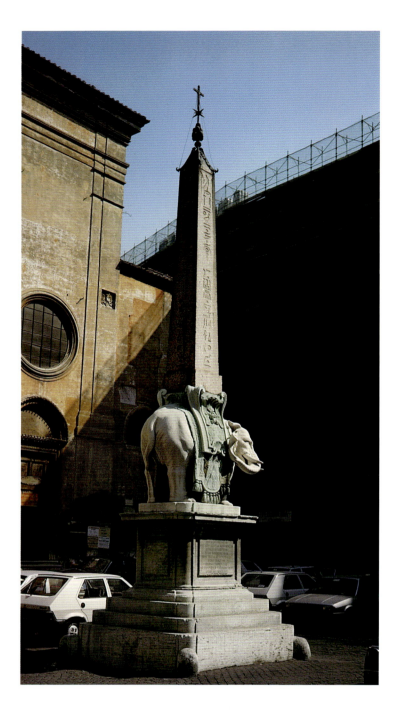

Statt dessen ließ Bernini eine Reihe Bienen frei nach unten zum Ausfluß des Brunnens krabbeln, als wollten sie trinken. Daher erhielt die Anlage den Namen *Bienenbrunnen*. Das Wasser in der waagerechten Hälfte der Muschel wirkt als Spiegel und reflektiert ein geripptes Lichtmuster auf die senkrechte Muschelhälfte. Dadurch wird das Ganze lebendig und bewegt.[25] Wiederum wandelte Bernini eine schon anderswo realisierte Lösung ab: einen von Madernos Werkstatt entworfenen, 1625/26 von Francesco Borromini gemeißelten Brunnen für die Vatikanischen Gärten. Hier sammelt sich um eine Höhle in einem von Bäumen umstandenen Hügel ein Halbkreis von wasserspeienden Bienen. Hinter beiden Brunnenschöpfungen stand der Gedanke, daß die Barberini-Bienen »Honigwasser« aussenden, wie ihr Herr, der Papst, »Honigworte« sprach und schrieb.[26] 265

Elefant und Obelisk

Der nächste Auftrag Papst Urbans VIII. an den Bildhauer paßte gut in Berninis Brunnenentwürfe, schien es sich doch zunächst um ein kapriziöses, zum Gartenschmuck gehörendes Thema zu handeln: einen auf dem Rücken eines Elefanten ruhenden Obelisken, der an der Brücke stehen sollte, die den Palazzo Barberini mit seinen Gärten verband.[27]

Ein alter ägyptischer Obelisk war 1632 von einer Stelle außerhalb der Porta Maggiore in die Stadt gebracht worden. Berninis anfänglicher Plan, ihn auf den Rücken eines Elefanten zu setzen, geht aus einer sorgfältig lavierten Zeichnung in Windsor Castle und einem in allen Einzelheiten ausgeführten Terrakottamodell (früher in der Sammlung Barberini) hervor. Die Verbindung dieser beiden Elemente kam schon Jahrhunderte früher in einer Holzschnittillustration in der *Hypnerotomachia Poliphili* (Venedig 1494) von Francesco Colonna vor, 271 270

267, 269 (Oben, gegenüber) *Elefant und Obelisk* auf der Piazza Santa Maria sopra Minerva, Rom. Dieses Werk wurde so angelegt, daß seine Diagonalansichten mit den Straßen korrespondieren, die auf den kleinen – neben dem Pantheon gelegenen – Platz vor der Kirche führen.

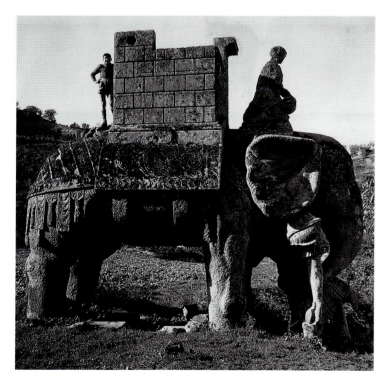

268 Lebensgroßer Steinelefant mit Burg im Garten des Vicino Orsini, Bomarzo

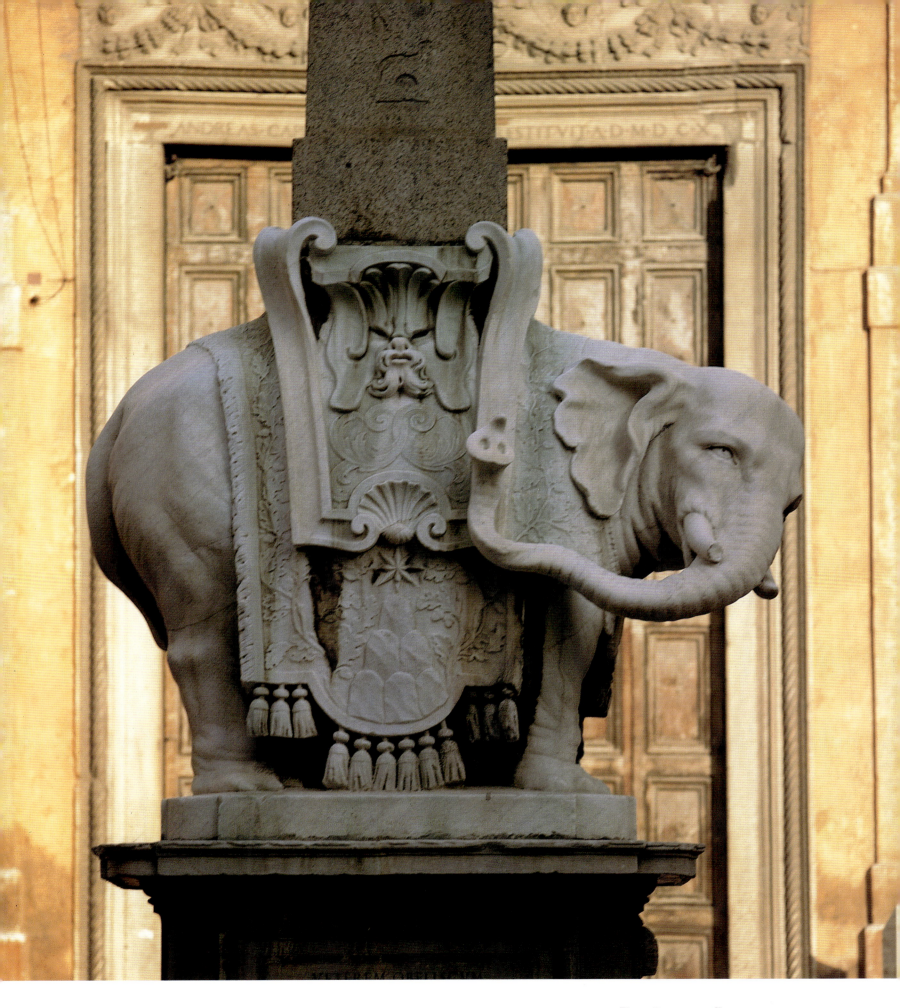

270 Elefant und Obelisk, aus der *Hypnerotomachia Poliphili*, Venedig 1494

271, 272, 273 Skizzen für den Obelisken, Royal Collection, Windsor Castle (links) und Chigi-Archiv, Biblioteca Vaticana. In der rechten Zeichnung hält Herkules den Obelisken in einer gefährlichen Schräge in der Luft.

die jedem humanistisch Gebildeten geläufig war. Berninis realistische Wiedergabe könnte durch ein Fresko des Elefanten Hanno angeregt sein, das Raffael 1518 gemalt hatte; es war verloren, aber in einem Stich von F. de Holanda überliefert.[28] 1630 war ein lebender Elefant in Rom ausgestellt worden. Auch römische Sarkophage mit dem Bacchuszug bilden hin und wieder Elefanten ab.[29] Als weitere Quelle kam das mittelalterliche heraldische Symbol des Elefanten mit der Burg in Betracht. Sicher kannte es Bernini aus dem lebensgroßen, in Stein gehauenen Beispiel, das in den berühmten, rätselhaften Orsini-Gärten von Bomarzo bei Rom stand. »Von all diesen Elefanten in der Kunst ist jedoch«, wie Hibbard mit Recht feststellt, »Berninis humoristisches Tier das liebenswerteste Exemplar«. Das Projekt für die Barberini, deren heraldische Bienen auf der Windsorzeichnung oben auf dem Obelisken unter dem Globus mit dem Kreuz (an ähnlicher Stelle wie auf dem Baldachin in Sankt Peter) zu sehen sind, zerschlug sich jedoch; vielleicht kam der Tod des Papstes dazwischen.

Dann schlummerte der Plan ein Vierteljahrhundert. Alexander VII. nahm ihn nach Berninis Rückkehr aus Paris wieder

auf, da 1665 im Garten des Dominikanerklosters von Santa Maria sopra Minerva ein kleiner Obelisk entdeckt wurde. Der Papst war fasziniert von den Hieroglyphen und beauftragte einen Gelehrten mit ihrer Deutung. Der Obelisk symbolisierte das Sonnenlicht und daher das Licht der Gelehrsamkeit. Hibbard berichtet dazu:[30]

Der Kern der geheimnisvollen Botschaft wird in einem zeitgenössischen Gedicht zum Ausdruck gebracht: »Der ägyptische Obelisk, das Symbol der Strahlen der Sonne (*Sol*), wird Alexander VII. durch den Elefanten als Geschenk überbracht. Ist das Tier nicht weise? Weisheit hast der Welt einzig (*solo*) du gegeben. Oh siebenter Alexander, darum erhältst du das Geschenk der Sonne (*Sol*)«.

Eine Serie von Zeichnungen in den Chigi-Archiven des Vatikans – darunter drei großartige eigenhändige Blätter – läßt Berninis Vorbereitungen erkennen. Wahrscheinlich schlug Padre Paglia vom Dominikanerkloster verschiedene logische, ansprechende Möglichkeiten vor, z. B. den Obelisken auf realistisch dargestellte Felsen zu setzen, die die Hügel des Chigi-Wappens verkörperten, oder auf die Schultern sitzender Karyatiden, die von Hunden begleitet würden (sie sollten auf die Dominikaner, *Domini canes*, die »Hunde des Herrn«, hinweisen).

Bernini selbst scheint anfangs mit dem entschieden verrückten (*pazzo*) Gedanken einer gigantischen Figur des Herkules gespielt zu haben, der entweder den Obelisken auf einen felsigen Hügel hob oder ihn frei schwebend in der Luft hielt. Die architektonische Festigkeit des Obelisken als Form

war dabei in Gegensatz gebracht zu seiner taumelnden Stellung – ein *scherzo*, ein visueller Spaß. Doch die Moral verbot solche Scherze, dem auch der monumentale Maßstab und die daraus resultierenden statischen Probleme entgegenstanden. Zwei Zeichnungen zeigen Berninis Rückkehr zu der passenderen Lösung, die er früher für Urban VIII. vorgesehen hatte. Er ersetzte die Barberini-Bienen durch das Chigi-Wappen und verlängerte die Quasten der Schabracke bis zum Boden, um die Standfestigkeit des schweren Obelisken zu erhöhen. Die Marmorteile meißelte Ercole Ferrata zwischen 1666 und 1667. Die Gruppe wurde auf einen hohen Sockel mit rühmenden und erklärenden Inschriften in die Mitte des kleinen Platzes vor der Kirche gestellt. Mit sicherem städtebaulichen Gespür gliedert sie die Piazza, auf der mehrere Straßen zusammenlaufen.

Piazza Navona: der Vierströmebrunnen und der Mohrenbrunnen

Zwischen den beiden Projekten für einen Obelisken auf einem Elefanten bot sich dem Künstler während des Pontifikats des ihm nicht geneigten Innozenz X. nochmals die Gelegenheit, einen Obelisken aufzurichten, und zwar an auffälligster Stelle

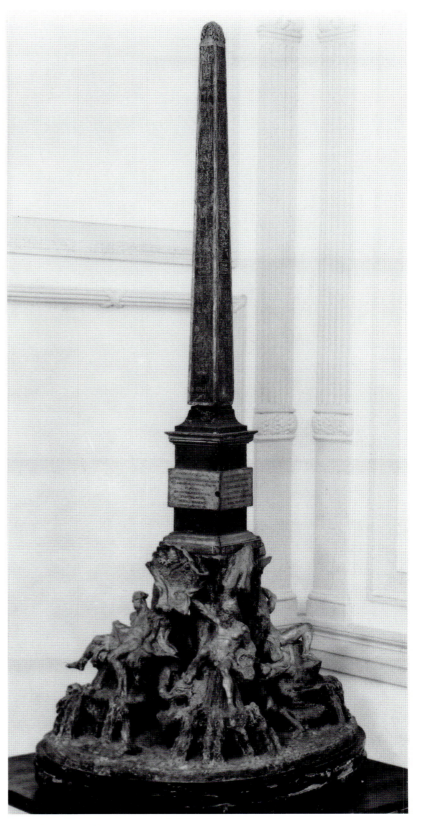

275 Modell in Holz und Terrakotta von Berninis *Vierströmebrunnen* (Privatsammlung), vielleicht das Original, nach dem eine Silberversion gegossen wurde.

274 Federzeichnung Alessandro Algardis mit dem Projekt des mittleren Brunnens auf der Piazza Navona, das zugunsten von Berninis Plan verworfen wurde, Accademia, Venedig

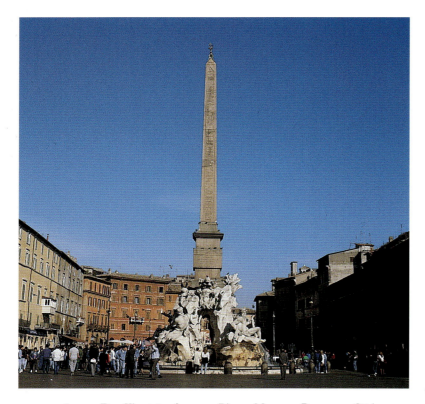

276, 277 Der *Vierströmebrunnen*, Piazza Navona, Rom, von Süden, mit Blick auf »Donau« und »Ganges«

und in dramatischer Einbindung über einem Brunnen.[31] Es galt einen neuen, von der Acqua Vergine abgeleiteten Wasserstrang zu fassen, der zwischen zwei schon an den Platzenden bestehenden Brunnen unmittelbar in die Mitte der Piazza Navona führte. Es war ein rechteckiger öffentlicher Platz im Herzen des alten Rom, der seit dem Jahr 86 n. Chr. bestand, als Kaiser Domitian ihn als Stadion für Wettrennen angelegt hatte. Die rundum laufenden Sitzbänke der Zuschauer hatten feste Fundamente für die umliegenden Gebäude und eine Unterlage für die Pflasterung geliefert, wenn auch der offene Raum inzwischen durch willkürlich hingesetzte mittelalterliche Bauten und einen armseligen Markt verbaut worden war.

Der Papst hatte sich entschlossen, den Platz der Verherrlichung seiner Familie, der Pamphili, zu widmen. Er hatte auf der langen Westseite der Piazza die Fassade des Familienpalastes erneuert (1644-50), hatte den Neubau der anschließenden kleinen Kirche Sant' Agnese als großartige Familienkapelle in Auftrag gegeben und den Wasserzufluß verstärkt. Mit diesem gewaltigen Programm betraute er seinen Lieblingsarchitekten Borromini, Berninis Rivalen. Um 1645-47, während die Wasserleitungen gelegt wurden, faßte man den Entwurf des Brunnens ins Auge. Innozenz' bevorzugter Bildhauer Algardi zeichnete einen Entwurf für den »Fluß Tiber« in der liegenden Stellung, die seit der Antike für Flußgötter verbindlich war.[32] Dieses Blatt oder ein ähnliches, das verloren ist, bezeichnete ein zeitgenössischer Biograph als die beste Lösung. Danach jedoch scheint Innozenz auf die Idee

274

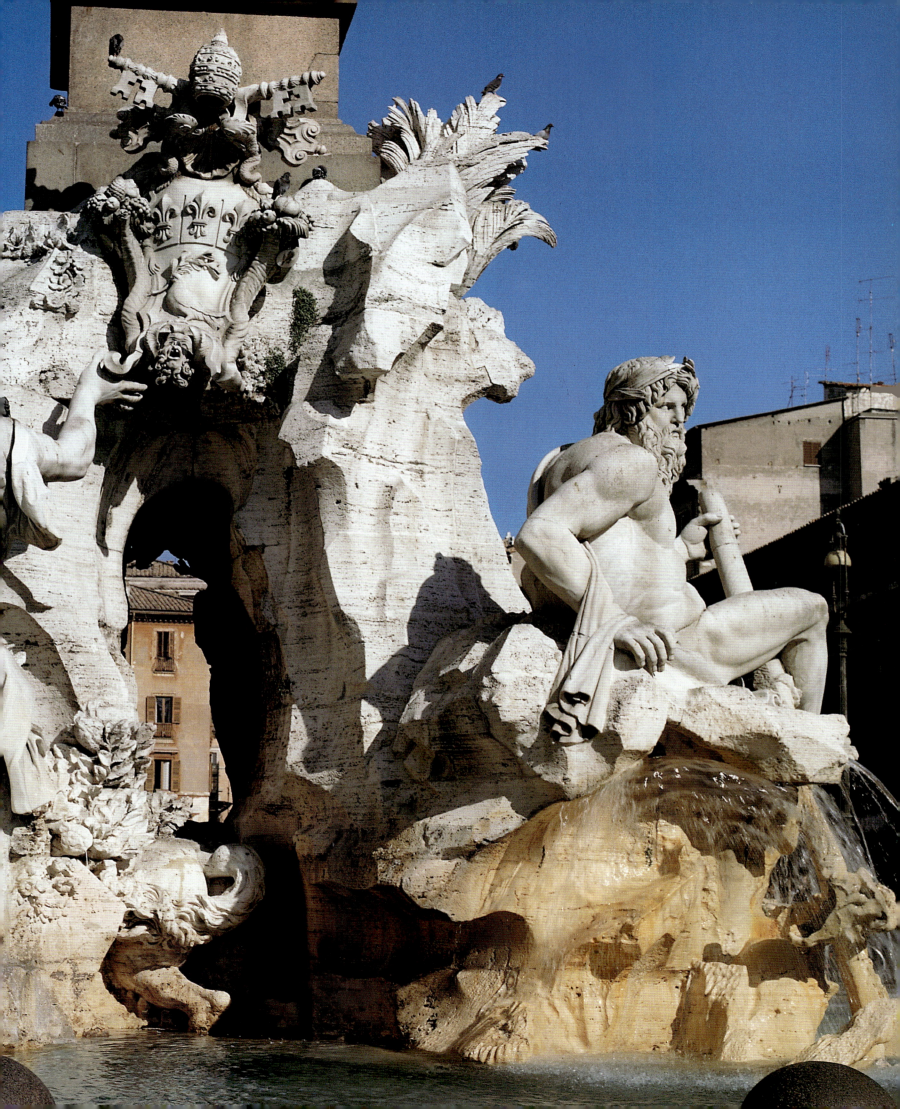

278 Der *Felsenbrunnen* in der Villa d'Este, Tivoli, ein mögliches Vorbild für den *Vierströmebrunnen*

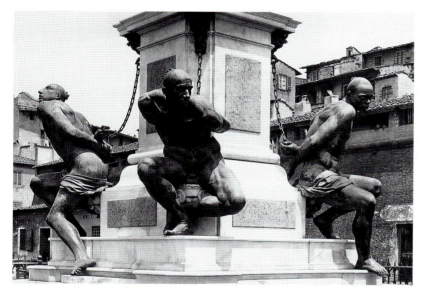

279 Pietro Tacca: bronzene Galeerensklaven rund um den Sockel der Statue Ferdinands I., Großherzog der Toskana, in Livorno

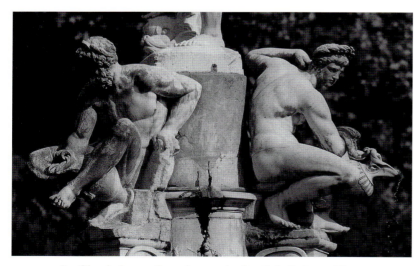

280 Giambologna: *Ozeanbrunnen* in den Boboligärten, Florenz; Detail mit den Flußgöttern

gekommen zu sein, einen Obelisken in die Anlage einzubeziehen. Am 27. April 1647 besichtigte er persönlich den Obelisken. Daraufhin legte Borromini, der mit den Wasserarbeiten beschäftigt war, einen Entwurf vor, der den Obelisken umgeben von vier Flußgöttern zeigte.

Was nun folgt, ist immer wieder mit leichten Variationen – je nach Parteinahme des Schreibers – erzählt worden. Der Papst, der sich verschiedenen rivalisierenden Entwürfen gegenübersah, schrieb einen begrenzten Wettbewerb aus; Bernini, den Innozenz persönlich nicht mochte, war nicht eingeladen. Andere Architekten und Bildhauer reichten, wie es üblich war, Präsentationszeichnungen – von denen einige erhalten sind – ein sowie Gipsmodelle oder Wachsfiguren auf hölzernen Aufbauten. Der durch Heirat zum Neffen des Papstes gewordene Prinz Niccolò Ludovisi, der Bernini gern hatte, überredete den Bildhauer dazu, selbst die Initiative zu ergreifen und trotz des päpstlichen Vetos ein Modell herzustellen. Bernini tat es, ließ es aber als Bravourstück in Silber gießen. Dieses Modell wurde mit stillschweigender Billigung von Donna Olimpia, der Schwägerin von Innozenz, in den Pamphili-Palast geschmuggelt und an einer Stelle postiert, an der der Papst in Begleitung der beiden Verwandten vorbeikommen und das Modell überraschend erblicken mußte. Der Trick funktionierte: Innozenz war überwältigt von dem großartigen Einfall und murmelte unwirsch das zweifelhafte Kompliment, das am Anfang dieses Kapitels zitiert wurde. In den Pamphili-Inventaren gibt es keine Spuren eines Silbermodells. Doch ein Silbermodell war im Besitz von Kardinal Mazarin, und es könnte ein Geschenk Berninis gewesen sein. In jedem Fall ist es jetzt verloren. Erhalten hat sich dagegen ein eindrucksvolles Modell mit Terrakottafiguren auf einem Holzgerüst, an dem viele skulpturale Details vergoldet sind. Das könnte das Modell gewesen sein, nach dem die Silberfassung gegossen wurde: seine bildhauerischen Qualitäten und sein dekorativer Reiz sind so groß, daß es gewiß den Papst hätte umstimmen und den Wettbewerb gewinnen können.

336

275

Was sind die Quellen für Berninis Entwurf? Eine Anzahl Skizzen und Zeichnungen helfen uns, die Entwicklung zu rekonstruieren. Die Grundidee, am Brunnen vier große Flüsse darzustellen – in der sich die mittelalterliche Vorstellung der vier Paradiesesflüsse widerspiegeln könnte –, stammt von Berninis verhaßtem Nebenbuhler Borromini. Vielleicht war der Bildhauer auch im Unterbewußtsein von Villengärten rund um Rom angeregt, besonders vom *Felsenbrunnen* in der Villa d'Este in Tivoli, der in einem Stich von Falda überliefert ist. Er bestand aus zwei künstlichen Hügeln, die auf vier felsigen Pfeilern ruhten. Aus ihnen strömte Wasser in eine Höhle mit kreuzförmigem Grundriß, in der sich ein Bassin befand. Ein senkrechter Wasserstrahl oben bildete einen starken vertikalen Akzent: das optische Äquivalent des Obelisken. Als zweite Quelle kommt die Villa Lante in Bagnaia in Betracht. Ein Brunnen in der Mitte ihres Wassergartens zeigt vier stäm-

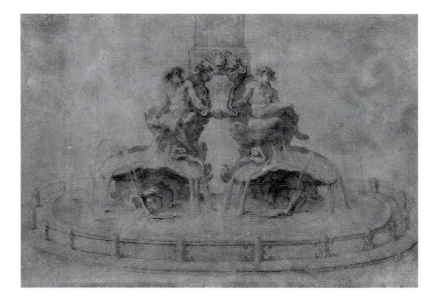

281, 282 Zwei frühe Skizzen für den *Vierströmebrunnen*. In der ersten (links) steht der Obelisk diagonal zum Sockel; in der zweiten (rechts) erscheint er frontal, und die Flußgötter halten ein päpstliches Wappen.

mige nackte Männerfiguren, die jeweils mit einem erhobenen Arm ein dreidimensional gegebenes Chigi-Wappen in die Luft halten. Hier konnte Bernini die großartige Wirkung eines leeren Raums voll Licht und Luft kennenlernen, der einen Durchblick auf eine entfernte plastische Gruppe ermöglichte. Dieses Motiv hatte er schon ansatzweise in seinem *Triton-brunnen* angewandt. Jetzt nutzte er es in großem Maßstab aus.

Liegende Flußgötter – die sich von jenen antiken Skulpturen herleiteten, die einst die problematischen dreieckigen Giebelenden der griechisch-römischen Tempel füllen muß-ten – waren ein Gemeinplatz in der Brunnenkunst. Sechs solcher kolossalen Liegefiguren waren aus dem antiken Rom erhalten; einige waren erst in der Hochrenaissance ausgegraben worden. Man hatte ihnen Ehrenplätze über Wandbrunnen eingeräumt, drei auf dem Kapitol, drei in den Vatikanischen Gärten. Michelangelo wurde von diesen zu seinen vier »Tageszeiten« und zu vier nicht ausgeführten »Flußgöttern« in der Neuen Sakristei von San Lorenzo in Florenz angeregt. Von Berninis Flußgöttern folgte schließlich nur der »Ganges« diesem ruhigen klassischen Typus. Die anderen drei Figuren sind eher sitzend als liegend gegeben und erinnern damit an die drei Flußgötter, die sich mit den Rücken an den Schaft von Giambolognas *Ozeanbrunnen* in den Boboligärten von Florenz lehnen, und an die vier bronzenen Galeerensklaven von Pietro Tacca in Livorno.[33]

Berninis Flußgötter nehmen extrem belebte Haltungen ein. Zwei von ihnen werfen die Arme in die Luft und erzeugen dramatische Silhouetten gegen den Himmel. Der Fluß »Donau« hält vorsichtig das Pamphili-Wappen am Felsen fest (ähnlich dem »Nil« auf der Nordseite). Der »Rio de la Plata« wird belebt durch Borrominis Fassade von Sant' Agnese hinter ihm. Die heftige Bewegung dieser Figuren ist ebenso cha-

rakteristisch für Bernini wie die Art, in der ihre Glieder in den umgebenden Raum vorstoßen, so als seien sie in Bronze gegossen. Dies war Bernini möglich, weil er die Extremitäten anstückte: am linken Bein des »Nils« z. B. ist die Naht durch ein mit Ornamenten verziertes Schmuckband verdeckt.

Alle Elemente dieses Brunnens lagen also in Berninis Geist bereit. Trotzdem fand er nicht sofort die endgültige Lösung, wie eine hinreißende Reihe von Zeichnungen beweist. Für die früheste Skizze wird ein Blatt aus der Chigi-Sammlung gehalten, auf dem ein Flußgott als Halbfigur aus einer Grotte in einem felsigen Hügel aufsteigt. Er streckt beide Arme seitwärts aus, um ein Paar volutenförmiger Wappenkartuschen zu halten. Die Figur erinnert an den Triton. Diesem früheren Brunnen ähnelt auch die Art, in der das Wasser nach unten in unsymmetrisch angeordnete, flache Muscheln und von da in ein rundes Becken am Boden fließt. Unmittelbar unter dem Flußgott durchbohrt eine kleine, unregelmäßige Öffnung den Hügel. Der Obelisk sitzt diagonal über dieser Komposition. Obgleich kein direkter Hinweis vorliegt, ist anzunehmen, daß sich die Anordnung auf allen vier Seiten wiederholen sollte. Dies hätte einen kreuzförmigen Grundriß für die untere Grotte ergeben wie am ausgeführten Werk. Die diagonale Stellung des Obelisken, wie sie der Barockarchitektur kühn entsprach, wurde schließlich zugunsten einer klassischeren Lösung aufgegeben.

Diese Idee belegt eine wundervolle weiche Kreidezeichnung mit zarter blauer, das Wasser andeutender Lavierung in der Royal Collection in Windsor Castle: der Obelisk ist um 45 Grad gedreht. Die päpstlichen Wappen erscheinen jetzt gut sichtbar frontal, und die Flußgötter sind aus ihren einzelnen Grotten aufgetaucht. Jetzt sind sie in voller Länge gegeben, wie sie bequem oben auf den felsigen Stützen des Hügels lagern. Unter ihnen fließt das Wasser in geschwungene Muschelschalen. Aus dem tiefen Schatten darunter tauchen große Delphine mit offenem Maul und wasserspeienden Nüstern auf. Bedeutsam ist die wagemutige Vergrößerung der vorher winzigen Öffnung in eine wahre Grotte unter dem

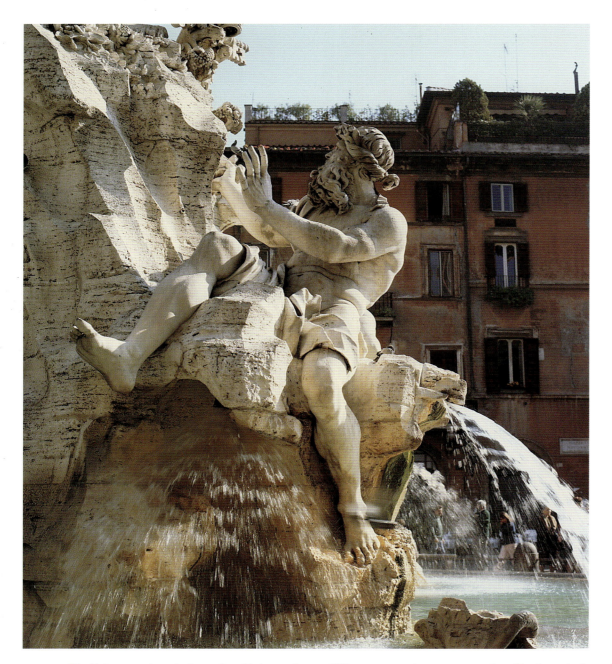

283, 284 Details des *Vierströmebrunnens*: der Flußgott »Donau« (links) und der Flußgott »Nil« (rechts)

Obelisken und zwischen den Felsen, deren Silhouetten mit der darüber liegenden Kartusche korrespondierten. Sie hätten die weiten Blicke über den Platz gerahmt. Es scheint so, daß das Schema nur auf der Rückseite, nicht seitlich wiederholt werden sollte; wenden sich doch Götter und Muschelschalen von den beiden Nebenseiten ab. Das war auf der Piazza Navona mit ihrer ohnehin stark betonten Längsachse problematisch.

275 Das vergoldete Terrakottamodell – und die nach ihm gegossene Silberversion – gibt die nächste Entwicklungsphase wieder. Nun ist Symmetrie auf allen vier Seiten angestrebt, und die Nebenachsen, denen das päpstliche Wappen fehlte, erhielten neue *dramatis personae* in Gestalt eines sich aufbäumenden Pferdes und eines knurrenden Löwen, der zur Wasserstelle kommt, um zu trinken. In einem Blatt mit sechzehn
285 eiligen Federskizzen wird die Querachse des Brunnens, für einen Betrachter, der auf die Fassade von Sant' Agnese blickt,

erprobt. Es ist wieder einer der erregenden Momente, in denen man dem Künstler sozusagen über die Schulter schauen und verfolgen kann, wie er sich mit den ästhetischen und mechanischen Problemen der gefährlich großen Höhle zwischen den Felsenstützen herumschlägt. In den mit der rechten Hand ausgeführten Schrägen nach links unten und rechts oben vermerkt er die stützenden Felsen, den Hügel darüber, in Schrägstrichen in stenographischem Zickzack auch die schwierige Aushöhlung. In einigen Skizzen ruft er sich selbst in die Wirklichkeit zurück: er notiert die Schichtung der Travertinblöcke für die Stützpfeiler und verfolgt, wie er die Lücke über ihnen schließen will. Auch die sitzenden oder lehnenden Posen der Flußgötter probiert er in vielen verschiedenen Möglichkeiten. Die Schrägen vereinheitlichen die Skizzen; sie wirken natürlicher als die früheren Einzelentwürfe der Seiten. Genau untersucht wird auch der Übergang von der breitgelagerten Basis zur Vertikale des Obelisken.

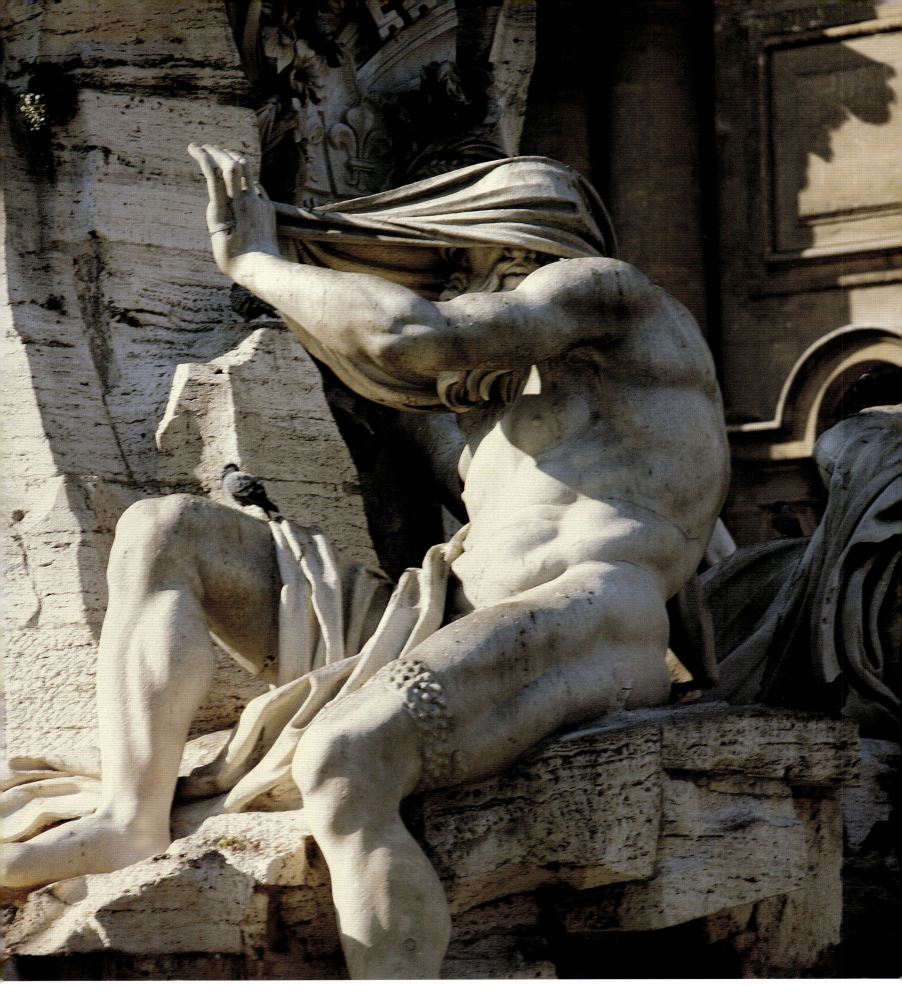

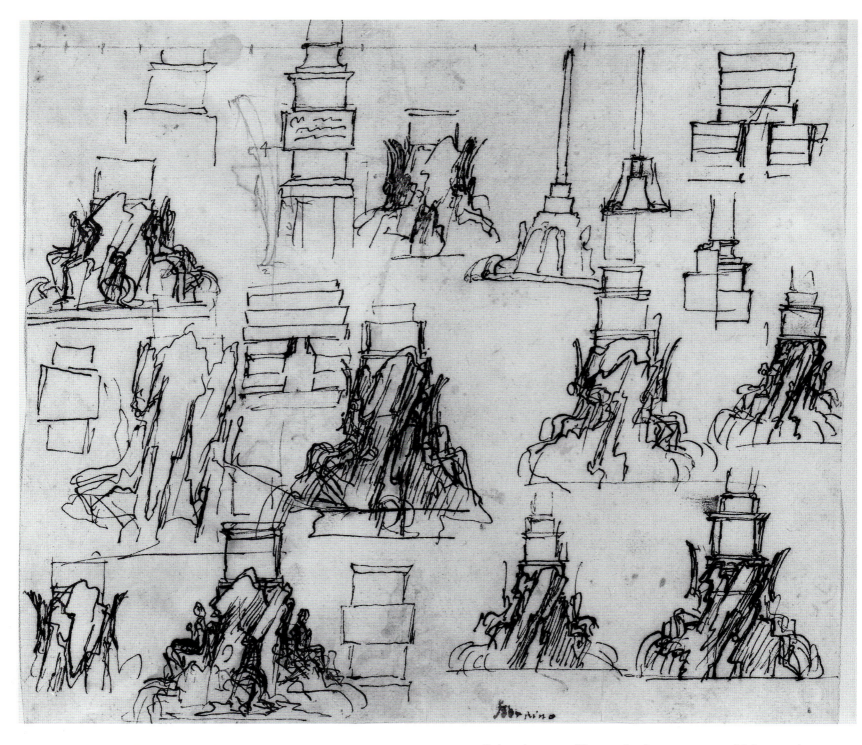

285 Blatt mit Federskizzen für den *Vierströmebrunnen*, in denen die Form des Brunnens und der stützende Unterbau variiert werden, Museum der bildenden Künste, Leipzig

Außerdem zeichnete Bernini einfühlsame Entwürfe in roter Kreide mit weißer Höhung auf grobem grauen Papier für mindestens zwei Flußgötter: den »Nil«, kenntlich an seinem teilweise verhüllten Haupt (ein Symbol für die Tatsache, daß die Nilquellen damals noch nicht entdeckt waren); und den »Rio de la Plata«, noch spiegelbildlich zur ausgeführten Statue. Sein schütteres Haar und seine entspannte Haltung erinnern an einen Flußgott von Naccherino an einem Brunnen in Palermo. Bernini könnte ihn durch seinen Vater gekannt haben, der einst in Neapel zusammen mit Naccherino gearbeitet hatte.

Die letzten Stadien der Vorbereitung gehen aus einem Holzmodell mit Tonfiguren hervor. Es zeigt das runde Becken mit seinem niedrigen Rand von einer Reihe Pfosten umgeben und den Felsenaufbau in denselben scharfkantigen, gletscherartigen Formen, in denen er dann in Travertin gemeißelt wurde. Von den vier Flußgöttern dieses Modells ist nur der »Rio de la Plata« erhalten. Er offenbart die gleiche konzen- 292

trierte Lebhaftigkeit wie ein größeres, etwas späteres Modell mit genauer ausgearbeiteten Details. Es befindet sich jetzt mit einem Gegenstück der Figur des »Nils« in der Cà d'Oro in Venedig. Diese beiden Modelle müssen 1649 entstanden sein. Denn die Mitarbeiter, die die riesigen Blöcke an Ort und Stelle meißelten, erhielten jeweils 740 Scudi zwischen Februar 1650 und Juli 1651. Antonio Raggi meißelte den Fluß »Donau« (mit erhobenen Armen, neben sich ein Pferd); Jacopo Antonio Fancelli den Fluß »Nil« (das Haupt unter einem Tuch verborgen, mit einer Palme neben sich); Claude Poussin den »Ganges« (mit einem großen Steuerruder, um den ein Drache seinen Hals windet, dessen Flügelspitze den linken Fuß des Gottes stützt); und Francesco Baratta den »Rio de la Plata« (ein negroider Typ mit dünnem Haar; unter ihm ein seltsames Gürteltier). Selbst die Pamphili-Wappen unter den päpstlichen Insignien passen sich dem Wasserthema an; sie sind in verlängerte Herzmuscheln gesetzt. Die Wappen der Nordseite werden von Gebinden aus Märtyrerpalmen, Rosen und Madonnenlilien flankiert, die der Südseite von fruchtbeladenen Füllhörnern. Für sie formte Bernini mit dem Griffel ein detailliertes Terrakottamodell als Handhabe für die ausführenden Bildhauer. Welcher der Gehilfen für die einzelnen

Details verantwortlich war, ist genau vermerkt. Bernini selbst legte angeblich letzte Hand an die Felsen und die Palmen wie auch an das Pferd und den Löwen. Ein Modell aus der Endphase für den Löwen ist sicher eigenhändig; denn wie hätte ein Gehilfe sonst die weit auseinanderliegenden Körperteile vorn und hinten (die Mitte ist nicht sichtbar) ausführen können. Auch bei dem Pferd erscheinen die Vorderbeine und das Hinterteil in zwei verschiedenen, diagonal anschließenden Felshöhlen.[34]

Dies gehört zu Berninis »Tricks«, den Betrachter um den Brunnen herumzulocken. Dem dienen auch die Gesten und Blicke der Flußgötter, die das Auge von unten nach oben schweifen lassen und zu der einzigartigen Vielfalt und Lebensfreude beitragen, die dieses Wassermonument ausstrahlt.

Der *Vierströmebrunnen* ist das Nonplusultra, der unüberbietbare Höhepunkt des freistehenden Brunnens in städtischer Umgebung. Seit jeher gilt er als Meisterwerk des Bildhauers und Städteplaners Bernini. Die Würde und Großartigkeit, mit denen er den freien Raum der Piazza Navona gliedert und beherrscht, sind nie übertroffen worden. Das erkannte auch der anfangs so widerwillige Auftraggeber Innozenz an und erwies dem Brunnen die Ehre, detailliert auf der

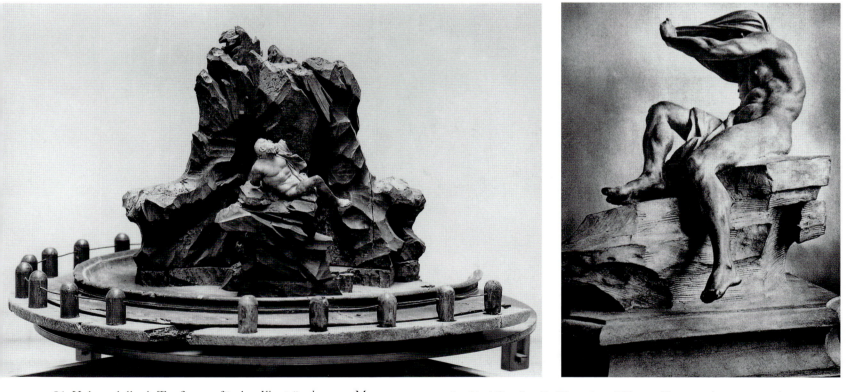

286 Holzmodell mit Tonfiguren für den *Vierströmebrunnen*, Museo Civico, Bologna

287 *Modellino* für die Figur des »Nil« am *Vierströmebrunnen*, aus der Sammlung Farsetti, Cà d'Oro, Venedig

288, 289 (folgende Seiten) Zwei Details aus dem *Vierströmebrunnen*, Piazza Navona, Rom: Pferd und Löwe

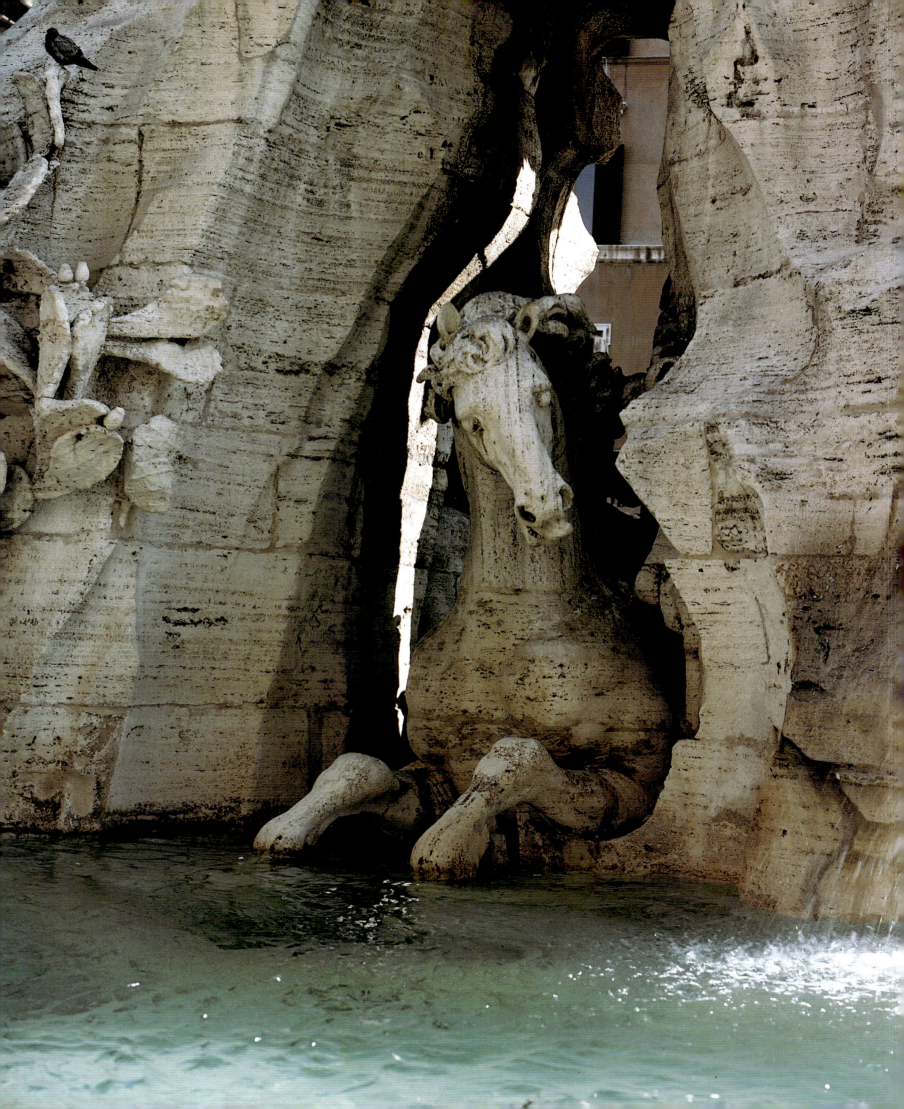

290, 291 Zwei Skizzen Berninis für einen Nebenbrunnen am Südende der Piazza Navona. In der ersten, in Feder und Tinte, Akademie, Düsseldorf, sieht man das päpstliche Pamphili-Wappen. Die zweite, Royal Collection, Windsor Castle, mit kaum sichtbarer blauer Lavierung zur Andeutung des Wassers, zeigt eine von Delphinen hochgehaltene Muschel. Diese wurde ausgeführt, später aber durch den *Mohrenbrunnen* ersetzt.

Rückseite einer päpstlichen Medaille dargestellt und für die Nachwelt verewigt zu werden – in der gleichen Form, in der die Päpste Urban VIII. und Alexander VII. Berninis Beiträge zu Sankt Peter würdigten. Ebenso ehrenvoll war es, daß dem *Vierströmebrunnen* in Faldas Stichwerk über die Brunnen Roms ausnahmsweise zwei Seiten eingeräumt wurden.

Am Südende der Piazza Navona steht ein von Giacomo della Porta Ende des 16. Jahrhunderts erbauter Brunnen auf kompliziertem geometrischen Grundriß.[35] Er wird von Tritonen bevölkert, die auf Zwillingsmuscheln blasen (Die Originale sind in die Villa Borghese verbracht und am Ort durch Kopien ersetzt worden). Nachdem das Zentrum des Platzes durch den *Vierströmebrunnen* so großartig betont worden war, schien es ratsam, diesen Brunnen – der zudem vor der Front des Palazzo Pamphili lag – durch ein neues Mittelstück in seiner Wirkung zu steigern. Auf Geheiß Innozenz' X. entwarf Bernini 1652 ein ornamentales Mittelmotiv. Es bestand aus einer spiraligen, rundum aufgerauhten Schneckenmuschel, die – recht unwahrscheinlich – von den ineinander verschlungenen Schwanzflossen dreier Delphine gehalten wurde. Die Delphine sind unterschnitten und ihre Mäuler standen in Wasserhöhe offen. Eine Zeichnung in Feder und Tinte in Windsor Castle offenbart die Lebendigkeit von Berninis Erfindung durch eine Vielzahl kurzer, runder Striche, während das vorn aufspritzende und hinten auf die Muschel zurückfallende Wasser durch blaue Lavierung angedeutet ist – zu zart, um in Reproduktionen sichtbar zu werden. Dies eine Mal jedoch hatte Bernini sich verrechnet: das Mittelstück

erwies sich als zu klein und wurde entfernt. Der Papst schenkte es 1653 seiner Schwägerin.[36]

Mit diesem Brunnen motivisch verbunden sind eine hervorragende Zeichnung und ein zugehöriges fragmentarisches Modell in Berlin. Sie zeigen ein Paar einander zugewandter Tritonen mit verschlungenen Schwänzen und Armen, die sich bemühen, vier Delphine in der Luft zu halten. Sie könnten Berninis zweite Idee eines Mittelmotivs wiedergeben; denn die Delphine sind von denjenigen abgeleitet, die in der Zeichnung von 1652 die Schneckenmuschel halten.[37]

Schließlich entwarf Bernini als Ersatz des zu klein befundenen Mittelmotivs einen kolossalen männlichen Akt, der über einer ähnlichen Schneckenmuschel steht, die – ins Riesenhafte vergrößert – jetzt auf der Seite liegt. Er packt mit der vorgestreckten Rechten den Schwanz eines großen Fischs, vielleicht eines Karpfens, während er hinten mit der Linken die Rückenflosse ergreift. Der Fisch wirft verzweifelt den Kopf zwischen den Beinen hin und her und speit Wasser aus dem Maul. Sein Gewicht wird von einem gebuckelten Auswuchs am Mund der Muschel getragen. Auf diese Weise bekommt auch der Mann zusätzlich zu seinen eigenen Füßen eine dritte Stütze. Sein entschiedener Kontrapost, das zerzauste Haar und der wilde Bart erinnern an Berninis frühere Gruppe *Neptun und Triton*, der Körper auch an *Pluto*, besonders in der Rückansicht. Doch am nähesten verwandt ist Giambolognas Statue des »Ozean« vom *Ozeanbrunnen* in Florenz, auf jenem Brunnen also, der Bernini zu seinen Flußgöttern am *Vierströmebrunnen* angeregt hatte. 53, 242 280

Originale Modelle von der ganzen Gruppe und vom Kopf der Hauptfigur haben sich erhalten. Das Kopfmodell ist wesentlich ausführlicher und wurde wahrscheinlich aus einem größeren, jetzt verlorenen Gesamtmodell herausgebrochen. Es ist beinahe eine Karikatur mit dicken, aufgeworfenen Lippen, Stupsnase und überhängenden Brauen und erinnert an den »Rio de la Plata« am *Vierströmebrunnen*. Wegen dieser

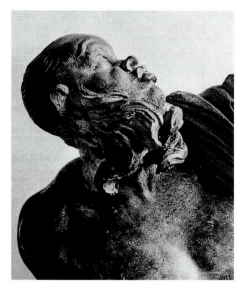

292 Kopf des *modellino* für den Flußgott
»La Plata«, aus der Sammlung Farsetti,
Cà d'Oro, Venedig

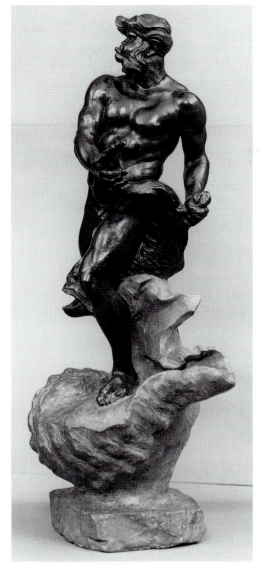

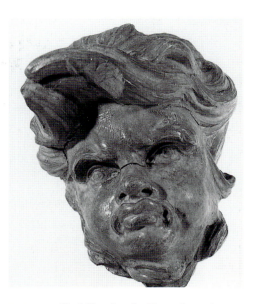

293, 294 *Modellino* für die Hauptfigur des
Mohrenbrunnens, Privatsammlung, und ein
Terrakottakopf zur Hauptfigur, Museo di
Palazzo Venezia, Rom

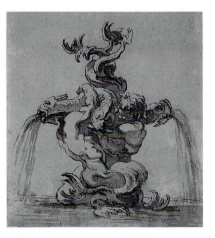

295 Entwurf für das Mittel-
motiv des *Mohrenbrunnens*:
zwei Tritonen halten vier
Delphine in die Luft, Royal
Collection, Windsor Castle

296 Der *Mohrenbrunnen*,
Piazza Navona, Rom

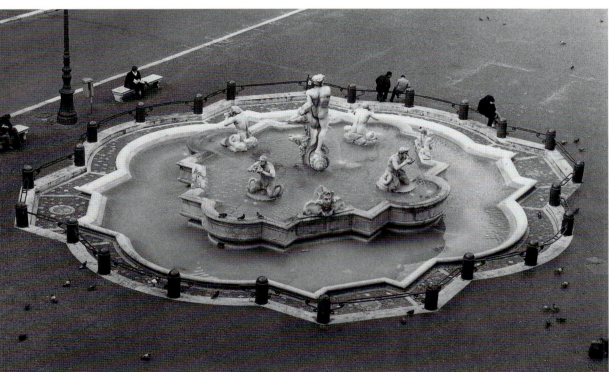

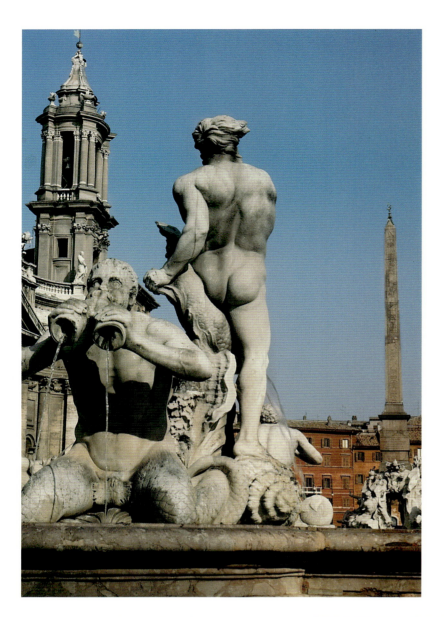

297, 298 Blick auf die Hauptfigur des *Mohrenbrunnens*, Piazza Navona, Rom. Die Ansicht links zeigt, wie Bernini die Figur auf die Glockentürme von Sant' Agnese und den *Vierströmebrunnen* abstimmte.

299 Skizze Berninis, wahrscheinlich für den Brunnen am Nordende der Piazza Navona: Neptun fährt auf einer großen Austernmuschel über das Meer, Royal Collection, Windsor Castle.

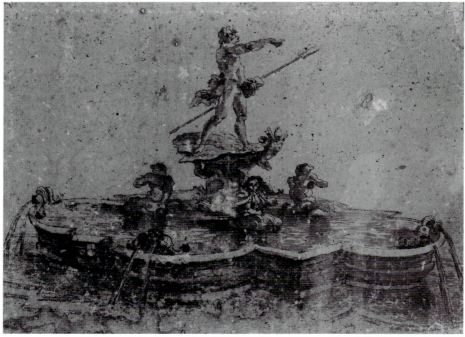

Gesichtszüge wird die Anlage *Mohrenbrunnen* genannt. Beide Köpfe könnten von den vier Trinkwasserbrunnen rund um den Isolotto in den Boboligärten inspiriert sein. Mit diesen Entwürfen erschöpfte sich Berninis Beitrag zu dem Südbrunnen der Piazza Navona. Denn die Meißelarbeit übertrug er zwischen 1653 und 1655 G. A. Mari und erhielt für seine persönlichen Bemühungen nur 300 Scudi von dem neuen Papst Alexander VII.

Bei dieser bemerkenswerten Gestaltung des Mittel- und des Südbrunnens verlangte das andere Ende der Piazza Navona buchstäblich eine Anpassung. Ein Becken hatte hier schon Gregor XIII. (1572-85) anlegen lassen. Heute umschließt der Nordbrunnen eine melodramatische Figur des 19. Jahrhunderts, einen mit einer Krake ringenden Neptun, der Jules Vernes würdig wäre. Eine eindrucksvolle Zeichnung Berninis zeigt das fortgeschrittene Stadium eines Brunnens, der entweder für den Südbrunnen, bevor der Plan mit dem Mohren interessant wurde, oder – wahrscheinlicher – für den Nordbrunnen bestimmt war. Er hat einen quadratischen Grundriß mit Ausbuchtungen und in der Mitte des Wassers vier auf Muscheln blasende Tritonen, in denen Giacomo della Portas Figuren aus dem 16. Jahrhundert modernisiert wiederkehren. Über ihnen steht breitbeinig und weithin gestikulierend Neptun auf einer Austernschale. Statt seinen Dreizack in

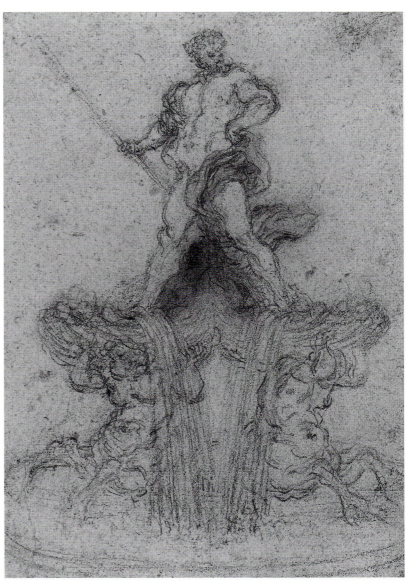

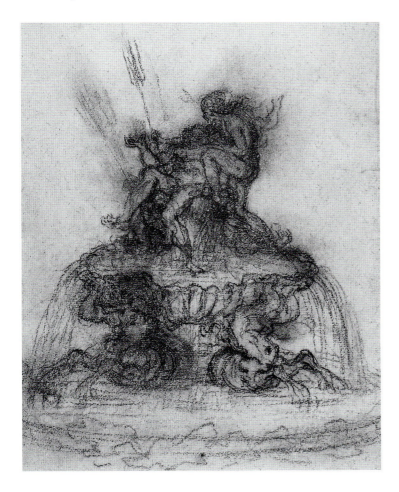

300, 301 Zwei offensichtlich aufeinanderfolgende Entwürfe in Kreide für einen Brunnen in Sassuolo, Royal Collection, Windsor Castle: sie zeigen Neptun auf einer offenen Muschel sowie Neptun und Amphitrite.

die Wogen zu stoßen, streckt er den Arm gebieterisch aus (wie Giambolognas *Neptun* in Bologna, jedoch mit der anderen Hand), während er Mantel und Dreizack in der gesenkten Linken hält. Die Muschel trägt vorn ein päpstliches Wappen. Vier Delphinpaare an den vorspringenden Rundungen des Bassins speien Wasser in ein äußeres, noch tieferes Becken. Aus diesem sollten vermutlich Tiere trinken und Bedienstete mit ihren Eimern Wasser schöpfen können, denn große Brunnen waren für praktischen Gebrauch bestimmt. Es bedeutet einen Verlust, daß das edle Projekt nie verwirklicht wurde.

Die Brunnen von Sassuolo

Das eben besprochene, fein ausgeführte Blatt ist über die flüchtige thematische Ähnlichkeit hinaus mit einer anderen skizzenhaften Zeichnung verwandt, die schnell und flüssig in

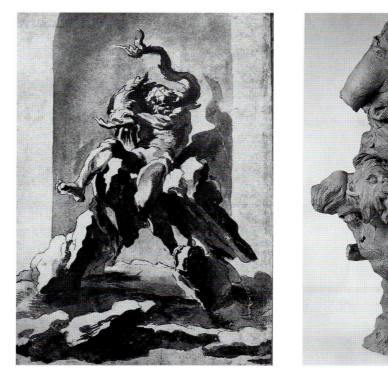

302, 303 Brunnen einer Meeresgottheit mit einem Fisch: eine Kreideskizze, J. Paul Getty Museum, Malibu, Kalifornien, und eine Präsentationszeichnung in Feder und Lavierung, Victoria and Albert Museum, London
304 Terrakottamodell einer auf einem Triton sitzenden Frau, wahrscheinlich in Verbindung mit den Plänen für Sassuolo entstanden, Fogg Museum of Art, Cambridge, Mass.

301 schwarzer Kreide angelegt wurde. Sie zeigt Neptun breitbeinig auf einer offenen Muschelschale stehend, die auf den gebeugten Rücken von zwei Seekentauren ruht. Es ist nicht klar, ob die Gruppe als freistehendes Monument oder für eine große Nische gedacht war. In jedem Fall scheint sie mit einem von drei Brunnen verbunden, die Bernini 1652/53 für Francesco d'Este, Herzog von Modena, als Folge seiner be-
106 geistert aufgenommenen Porträtbüste entwarf.[38] Diese Brunnen waren für Wandnischen im Atrium und Hof von Francescos Palast in Sassuolo bestimmt. Die Meißelarbeit wurde Raggi übertragen, der sie seinerseits lokalen Steinmetzen anvertraut haben mag; denn die Figuren sind mittelmäßig und jetzt in einem traurigen Erhaltungszustand.

Wie auch immer, Berninis vorbereitende Zeichnungen sind faszinierend, offenbaren sie doch unmittelbar seine rastlos arbeitende Phantasie. In einer weiteren Komposition ist Neptun nicht mehr stehend gegeben, sondern er steigt einen Felsen empor zu Amphitrite, die aufreizend vor ihm liegt, ein Bein ungezwungen ins Wasser streckend, das sich in einer Muschel unter ihr sammelt. Ständige Veränderungen der
300 Posen verwandeln die Gruppe auf einem der Entwürfe in ein Gewirr von Pentimenti, in dem auch der Dreizack an verschiedenen Stellen und in wechselnden Winkeln erscheint.

Die bevorzugte Stellung ist dann auf der Rückseite des Blattes geklärt. Die Haltung ähnelt der Figur der *Enthüllten Wahr-* 340 *heit*, an der Bernini eben mehrere Jahre lang gearbeitet hatte. Auch ein lebendiges Terrakottamodell einer wohlgebildeten, auf einem Triton sitzenden Frau dürfte mit diesem Projekt zusammenhängen.

Für die mittlere Nische des Palasthofs fertigte Bernini eine Probezeichnung in schwarzer Kreide und eine lavierte Federzeichnung mit einem Meeresgott, der, auf einem Felsentor sitzend, mit einem riesigen Fisch kämpft. Die Herkunft vom Flußgott »Donau« am *Vierströmebrunnen* ist unver- 283 kennbar. Die Kreideskizze zeigt besonders oben an den Windungen des Fischschwanzes Pentimenti. Das fortgeschrittenere lavierte Blatt hat die Feinheit einer Präsentationszeichnung und gehörte wohl zu jenen Stücken, die dem Herzog nachweislich zur Billigung vorgelegt wurden. Die asymmetrische Komposition ist durch sorgfältiges Austarieren von leeren und festen Partien auf jeder Seite der Vertikalachse ins Gleichgewicht gebracht. Diese Art der Abwägung ist mit Hilfe der gleichmäßigen vertikalen Einteilung angelegt, wie sie durch Falten des Papiers entsteht, das für den Bildhauer eine willkommene Erleichterung beim Zeichnen darstellt. So ergab sich eine Art Raster – ähnlich einer Quadrierung – als Hilfe für die Fertigung des *modellino* von Raggi, der in Modena aufbewahrt wird,[39] und später für die lebensgroßen Modelle oder für die Meißelung an Ort und Stelle.

Die Helldunkelwirkung und damit die Dramatik der Szene wurde in der zweiten Zeichnung noch gesteigert, indem Bernini das weiße Papier für die Glanzlichter aussparte, während er die Schatten durch zahlreiche Schichten der

Lavierung vertiefte. Die vibrierende Gruppe scheint starkes, direkt einwirkendes Sonnenlicht vorzutäuschen – vermutlich ein wohlberechneter Effekt, der auf die tatsächliche Situation in Sassuolo Rücksicht nahm. Das Blatt ist ein Triumph des Brunnenplaners wie des Zeichenkünstlers.

Auch später blieb die Nachfrage nach Brunnen Berninis ungebrochen. Es war unvermeidlich, daß er früher erprobte Ideen aufgriff und schon verwendete Elemente in neuen Zusammenhängen wiederholte. Eine solche Schöpfung war der Entwurf zu einem Wandbrunnen für Paolo Strada,[40] der den Hof seines Hauses an der Strada Nuova schmücken soll-te. Strada war »Privater Kammerherr« Papst Clemens' IX. und hatte 1667-69 in Anerkennung seiner Dienste das Recht zu einer großzügigen privaten Wasserentnahme aus der Acqua Felice erhalten. Bernini war in seiner offiziellen Funktion für die Wasserzuleitung in das Haus verantwortlich und scheint den Brunnen im Zusammenhang damit entworfen zu haben. Das Bargello-Museum in Florenz besitzt ein Terrakottamodell dieses Brunnens, das – obgleich es hervorragend gearbeitet ist – von einem Mitarbeiter Berninis zu stammen scheint; vielleicht war es zur unmittelbaren Vorlage beim Papst gedacht.[41] Die Komposition ist konzentriert auf eine offene doppelte Muschel mit ausgeprägten Rändern. Sie wird von zwei Delphinen getragen. Über der Muschel halten zwei Tritonen das bekrönende Wappen.

Der Einfluß von Berninis sprudelnder Phantasie auf die Geschichte des Brunnens kann gar nicht hoch genug bewertet werden. Seine lebenstrotzenden Schöpfungen bizarrer und trotzdem harmonischer Formen sind immer in den optischen Rahmen der Architektur eingebunden, auch wenn die Architektur durch Felsformationen verschleiert ist. Die Hauptansichten seiner Brunnen fügen sich meist, wie in der Renaissance empfohlen, den acht Kompaßrichtungen ein. Oft sind sie subtil auf die städtebauliche Situation abgestimmt.

Berninis Brunnen beherrschten die Entwicklung bis zum Ende des Barock und beeinflußten ganz Nordeuropa, bis sie die strenge Zeit des Klassizismus als überholt empfand. Sein Brunnenrepertoire war so weitgespannt – die Ideen des Manierismus einmal ergänzend, ein andermal ersetzend –, daß nach ihm nichts Neues zu erfinden übrigblieb. Sein Hauptverdienst bestand darin, daß er die seltsamen Formen, die sich seine Vorläufer für das Vergnügen einer kleinen Elite begünstigter Besitzer in den ländlichen Villen ausgedacht hatten, mitten ins Herz der Stadt verlegte, um dort Lärm und Langeweile zu vertreiben. Das ist Berninis Geschenk an das Volk der Ewigen Stadt.

305 Terrakottamodell für einen Wandbrunnen für Paolo Strada, Bargello, Florenz

306 Bernini als »Freund der Wasser« – eine einfache Skizze für einen Brunnen vor Santa Maria in Trastevere, Rom, Chigi-Archiv, Vatikanische Museen

10. Berninis Bauten:
der Bildhauer als Architekt

Bis zum Alter von 25 Jahren war Bernini wie jeder ehrgeizige, begabte junge Mensch ausschließlich damit beschäftigt, seine Kunst beherrschen zu lernen, sich aus der Werkstatt seines Vaters zu lösen (oder richtiger: allmählich ihre Führung zu übernehmen) und berühmt zu werden. Alle diese Ziele hatte er weit über seine kühnsten Träume hinaus erreicht. Er war zum Ritter ernannt worden dank seiner Verdienste um das Papsttum, und er war Präsident der Standesorganisation der Künstler. Dies alles verdankte er seiner Charakterstärke und seinem beruflichen Können. 1624 hatte ihm Papst Urban den Auftrag zur Erneuerung der Kirche und des Heiligtums der Heiligen Bibiana erteilt und damit seine Aufmerksamkeit auf das Randgebiet der Architektur gelenkt, in diesem Fall auf den Plan eines vollständigen architektonischen Schauplatzes für seine Mittelfigur hinter dem Altar. Der Baldachin von Sankt Peter war ebenso eine architektonische, den Raum einbeziehende wie skulpturale Aufgabe gewesen, auch wenn ihn Bernini, wie gezeigt wurde, zum Anlaß der ganzen bildhauerischen Ausgestaltung der Vierungspfeiler genommen hatte.

Berninis Persönlichkeit als *uomo universale* fand Bestätigung, als er 1629, gerade 30 Jahre alt, zum Nachfolger Carlo Madernos als Architekt des bedeutendsten Bauwerks der westlichen Welt, der Basilika von Sankt Peter, ernannt wurde. Im selben Jahr erhielt er nach dem Tod seines Vaters den wichtigen Posten eines städtischen Ingenieurs zur Überwachung der Wasserzufuhr durch die Acqua Vergine. So konnte er genauso wie dem kirchlichen Bereich des Vatikans auch dem weltlichen Rom seinen Stempel in Gestalt seiner herrlichen Brunnen aufdrücken. Seine vielfältigen Verpflichtungen regten ihn eher an, als daß sie ihn erschöpft hätten. Er befand sich ständig in höchster Aktivität, ein Zustand, der seine Familie und Freunde alarmieren mochte, seine Künstlerkollegen aber unentwegt in Atem hielt. Sein Ruhm wuchs unaufhörlich. Um so niedergeschlagener war er nach den wenigen Mißerfolgen, die er hinnehmen mußte. Sie hingen alle mit seiner architektonischen Tätigkeit zusammen.

Während des Pontifikats seines engen Freundes und Mentors Urban VIII., auf dessen Verlangen er sich mit der Malerei vertraut gemacht hatte und den er praktisch jeden Tag zur gleichen Zeit während des Essens sah, hielten sich skulpturale und architektonische Beschäftigung die Waage. Nach dem Einbruch jedoch, den ihm die anfängliche Abneigung von Papst Innozenz X. bereitete, trat seine architektonische

Tätigkeit immer mehr in den Vordergrund. Das brachte fieberhafte Geschäftigkeit mit sich. Wenn er künftig noch zum Meißel griff und eine seiner glänzenden Statuen selbst ausführte, bedeutete das für ihn eine willkommene körperliche Anstrengung und echte geistige und psychologische Erholung.

Der Petersplatz

Der abermalige Umschwung in seiner Karriere trat Anfang 1655 mit der Inthronisation Papst Alexanders VII. ein. Baldinucci erzählt dazu:

Die Sonne war nach Kardinal Chigis Erhebung zum Papst noch nicht untergegangen, da schickte er schon nach Cavalier Bernini. Mit Ausdrücken höchster Zuneigung ermunterte er Bernini, die gewaltigen Pläne auszuführen, die er zur weiteren Verschönerung von Gottes Tempel, zur Verherrlichung des Papsttums und zum Schmuck Roms geplant hatte. Folglich wünschte der Papst, ihn jeden Tag zu sehen, damit er Umgang habe mit den gelehrten Männern, mit denen er seine Tafel schmückte. Der Papst pflegte zu sagen, er sei erstaunt, wie Bernini allein durch die Kraft seines Genius zu dem Punkt der Diskussionen gelangen könne, den die anderen kaum durch langes Studium erreicht hätten. Der Papst ernannte Bernini zu seinem eigenen Architekten, was keiner der anderen Päpste getan hatte, da sie alle Familienarchitekten gehabt hatten, denen sie Posten geben wollten. Nach Alexander VII. war das nicht mehr der Fall. Wegen der Achtung, die seine Nachfolger für Berninis einzigartige Befähigung hatten, behielt er diese Stelle, solange er lebte.

Die Zeit der Finsternis war vorüber. Mit dem Stern im Wappen der Chigi war auch Berninis Stern wieder im Steigen. Fabio Chigis Wappen der vom Stern bekrönten Hügel war bald so allgegenwärtig in Rom (und in seiner Heimatstadt Siena) wie einst die Bienen der Barberini. Bernini hatte schon für Chigi, als er noch Kardinal war, zu arbeiten begonnen. Doch führte er diese Werke für den Papst in immer größerem Maßstab fort. Seine Aufmerksamkeit galt nicht mehr nur der von Raffael entworfenen Chigi-Kapelle, sondern der ganzen Kirche, in der sie lag, Santa Maria del Popolo. Dann wurde der Plan erweitert auf die benachbarte Porta del Popolo, den Hauptzugang Roms von Norden (also vom übrigen Europa), und den davorliegenden Platz.[1] Und als ob das noch nicht Arbeit genug gewesen wäre, wurde Bernini im Juli 1656, wie uns Baldinucci informiert,

vom Papst mit einer monatlichen Vergütung von 260 Scudi bedacht. Er begann und vollendete in angemessener Zeit die Kolonnade von Sankt Peter. Bei der Planung dieser großen baulichen Anlage wollte er – abweichend von Michelangelos Entwurf – einen ovalen Plan

307 Teil der Kolonnaden Berninis am Petersplatz in Rom

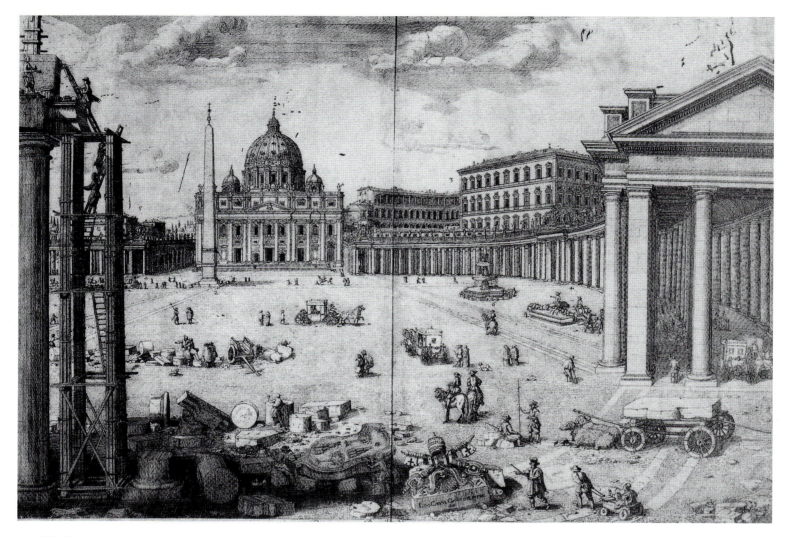

308 Die Kolonnaden im Bau, Stich nach Lieven Cruyl, 1668.
In der Mitte werden Säulen, im Vordergrund päpstliche Wappen
ausgehauen. Rechts liegt ein Marmorblock, der für ein Wappen
bestimmt ist, auf einem Ochsenkarren.

verwenden. Er tat es, um die Kolonnade näher an den Apostolischen
Palast heranzubringen und um den Anblick des Platzes von jenem
Teil des Papstpalasts, den Sixtus V. erbaut hatte und der mit der
Scala Regia in Verbindung stand, weniger zu verstellen.

Architektur und damit verbundene Skulptur waren Alexan-
ders Leidenschaften, nicht so sehr die Malerei. »In finanziel-
len und ökonomischen Fragen scheint Alexander«, wie
Krautheimer festgestellt hat, »sowohl ahnungslos wie leicht-
sinnig gewesen zu sein.«[2] Die politische Macht der Kirche war
1648 durch den Westfälischen Frieden empfindlich beschnit-
ten worden; die Macht in Westeuropa teilten sich jetzt Spani-
en und Frankreich. Der neue Papst mußte sich damit trösten,
zum Ruhme Roms, der Kirche und der Chigi den Bau von
Sankt Peter und seiner unmittelbaren Umgebung fortzu-
führen – und fast zu vollenden. Während sich Bernini und
Alexander im Innern, wo die Vierung mit dem Baldachin fer-
tig war, der aufwendigen Verherrlichung der *Cathedra Petri* am
Westende widmeten, wandten sie sich außen und im Osten

dem Platz vor der kürzlich (um 1620) vollendeten Fassade zu,
der ein unschickliches Durcheinander darstellte.

Es handelte sich um einen etwa rechteckigen, zum größ-
ten Teil ungepflasterten Vorhof. Nahe einem wiederherge-
stellten, außerhalb der Mitte gelegenen Brunnen hatte hier
Carlo Fontana 1586 mit großem technischen Geschick einen
ägyptischen Obelisken errichtet. Sonst ging der Platz formlos
in das enge, umliegende Stadtviertel des sogenannten Borgo
über. Ein Stich von Israel Silvestre aus den frühen 1640er Jah-
ren zeigt den Zustand des Ortes zu dem Zeitpunkt, als Alex-
ander VII. Bernini beauftragte, sich mit der Umgestaltung zu
befassen und dem Platz eine Form zu geben, die der wichtig-
sten Kirche der Christenheit würdig sei.[3] Alt-Sankt-Peter
hatte den Pilgern wenigstens in einer Vorhalle und einem
geschlossenen Atrium Schutz geboten. Bernini hatte anfangs
nur den Plan, den bestehenden »Platz« durch eine einfache
Arkadenreihe auf jeder Seite regelmäßiger zu gestalten; die
Arkaden sollten zur Kirche hin etwas auseinanderlaufen, um
die große Breite der Fassade optisch zu mildern. Ein noch
früherer Entwurf war abgelehnt worden, weil er die Menge
allzuweit von dem Fenster entfernt hätte, aus dem der Papst
den Segen zu erteilen pflegte. Vor Berninis Einschaltung
hatte man eine sechseckige oder ovale Form des Platzes erwo-

309 Kupferstich eines frühen Entwurfs Berninis für die Kolonnaden (1659). Er zeigt Grundriß und Aufriß eines Segments und eine Ansicht des Ganzen aus der Vogelperspektive, auf der in der Mitte der sogenannte »dritte Flügel« zu sehen ist.

gen, die der Längsachse der Kirche folgte. Sie sollte sich vom Fuß der Stufen aus allmählich nach außen öffnen. Auch in diesen Plänen war schon ein zweiter Brunnen vorgesehen, der dem bestehenden symmetrisch gegenüberliegen sollte. Außerdem war eine Kolonnade aus zwei oder drei Säulenreihen geplant, um an den vorhergehenden Zustand anzuknüpfen. Allmählich gelangte Bernini in engem Austausch mit dem Bauherrn zu seiner endgültigen Idee, das Oval um 90 Grad zu drehen, so daß seine Längsachse – nun parallel zur Kirchenfassade – der eleganten, schon vorher festgelegten Achse Brunnen – Obelisk – Brunnen bequemer Platz bietet.[4]

Das quergestellte Oval wurde von der Fassade und den breitangelegten Stufen abgerückt durch zwei gerade Flügel, die zur Kirche hin auseinanderlaufen. In zwei Zeichnungen, denen die in der Renaissance beliebte Analogie mit dem menschlichen Körper zugrunde gelegt ist, werden die Basilika als Haupt, die Stufen als Hals und Schultern und die ausbiegenden Segmente des Portikus als die umfassenden Arme

gezeigt. Sorgfältig untersuchten Bernini und Alexander VII. die senkrechten und waagerechten Sichtlinien, wie eine Reihe eiliger Kreideskizzen in der Vatikanischen Bibliothek beweist. Die genauen Einträge im persönlichen Tagebuch des Papstes bestätigen den Fortgang des Projekts und zeigen eindrucksvoll den fruchtbaren Austausch zwischen Künstler und Auftraggeber. Großen Wert legten beide auf die klare Sicht der Pilger auf die Benediktionsloggia, dieselbe, von der noch heute der Papst zu Weihnachten und Ostern seinen weltweit übertragenen Segen »urbi et orbi« in vielen Sprachen erteilt.

Als der geschwungene Grundriß einmal angenommen war, wurde aus praktischen Gründen von Arkadenbögen Abstand genommen zugunsten von Kolonnaden mit geradem Gebälk. Sie sind jetzt vierreihig: ein breiterer, befahrbarer Durchgang in der Mitte wird von zwei schmaleren Flügeln für Fußgänger gerahmt. Diese Kolonnaden bildeten die weiteste Toreinfahrt der Welt, die ganzen Prozessionen von Fürsten und ihren Begleitern einen – je nach Jahreszeit – trockenen oder kühlen Zugang gestatteten. Diese Absicht geht deutlich aus einem Stich von Lieven Cruyl von 1668 hervor. Der ganze Plan wurde schon 1659 bekanntgemacht in einem riesigen, von Bernini selbst entworfenen Stich, auf dem Engel den Ruhm Alexanders (und seines erwählten Künstlers) preisen.

310 *Heilige Agnes*, Bronzeabguß von Berninis verlorenem Modell für eine der Heiligenfiguren als Aufsätze der Kolonnaden, Privatsammlung

lich anmaßende Via della Conciliazione vom Tiberufer geradewegs in den Petersplatz hineinzuführen und damit – in Mißachtung des Charakters der alten Stadt wie aller historischen und ästhetischen Gesichtspunkte – zu zerstören, was ursprünglich ein geschlossener Platz sein sollte.

Alexander VII. und Bernini wären nicht sie selbst gewesen, hätten sie die Kolonnaden trotz der für die Säulen gewählten, strengen dorischen Ordnung als glatte, ungeschmückte Architektur geplant. Vielmehr wurde die Silhouette gegen den Himmel – Vorbildern der verehrten Antike wie der Renaissance folgend – mit einem Heer von Statuen besetzt, wie man es noch nicht gekannt hatte. Praktisch jede Person des katholischen Heiligenkalenders konnte auf den Säulenreihen auftreten – zwei über den Doppelpilastern der geraden Flügel und eine innen und außen über den ausstrahlenden vier Säulen der Rundungen –, um den Ankömmlingen den katholischen Glauben zu verkünden und die erschöpften Pilger zur Rast auf der Piazza, unter den Armen der »allumfassenden Mutter Kirche«, willkommen zu heißen. Es sind so viele Statuen – im ganzen 140 –, daß ihnen kürzlich ein ganzes Buch gewidmet wurde.[6] Ihre Silhouetten trutzig gegen den Himmel reckend, bilden sie »il gran Teatro del Vaticano«, das Heilige, Märtyrer, Päpste und Ordensgründer umfaßt.

Selbstverständlich war keine Rede davon, daß der Meister selbst auch nur eine dieser mehr als 2 m hohen Figuren ausgeführt hätte. Aber wie üblich machte er sich die Mühe, einen Teil der wichtigsten zu entwerfen. Das bezeugen einige Zeichnungen,[7] ein oder zwei *bozzetti* aus Terrakotta und eine Anzahl Bronzeabgüsse nach den Modellen, die man – wie beim Grabmal der Markgräfin Mathilde in Sankt Peter – zur 82 Erinnerung goß. Die meisten Statuen sieht man praktisch nur im Gegenlicht, so daß die Details verlorengehen. Ausgeprägte Haltungen, breite Gewandpartien und ausdrucksvolle Gesten mit rhetorisch ausgestreckten Händen oder Märtyrerpalmen – das wurde hier verlangt. Man stellte etwa zehn Bildhauer dafür ein. Am ausgiebigsten beschäftigt war Lazzaro Morelli (1619-90). Für ein vorbereitendes Holzmodell eines der ausschwingenden Flügel arbeitete er 50 Wachsfigurinen, und an den Kolonnaden selbst meißelte er zwischen 1662 und 1673 47 Statuen.

Sechs große geschwungene Kartuschen mit dem Chigi-Wappen und den päpstlichen Insignien darüber wurden für die Eingänge der geraden Arme und für die Pavillons am Anfang sowie in der Mitte der gerundeten Flügel benötigt. Man arbeitete sie nach zwei verschiedenen Modellen. Auf einem Stich von Cruyl ist vorn zu sehen, wie eine der Kartu- 308 schen, auf dem Erdboden liegend, gerade ausgehauen wird. Ein vorbereiteter Marmorblock für die nächste Kartusche wird rechts auf einem Ochsenkarren herbeigefahren. Diese Wappen wurden von den vornehmsten Heiligen gerahmt, z. B. von dem reizenden Paar der *Heiligen Katharina von Alexandrien* und der *Heiligen Agnes*. Sie waren unter den ersten, die

Bernini als geborener Dramatiker hatte die merkwürdige Idee, den Eingang an der breitesten Stelle des Ovals, der Kirchenfront gegenüber, durch einen unabhängigen dritten Flügel der Kolonnaden zu verstellen, so daß sich nicht wie heute der großzügige Blick auf den Platz geboten hätte. Der Zugang wäre vielmehr durch zwei schmale Korridore rechts und links von der Mitte erfolgt. Die geschwungenen Arme der Kolonnade sind dementsprechend keine reinen Halbovale, sondern 309 nur etwa Viertelkreise.[5] Auf dem großen Kupferstich, der Erinnerungsmedaille und ganz links im Stich von Cruyl kommt dieser dritte Flügel vor. Gebaut wurde er nicht. Das gab Mussolini in seinem Größenwahn die Möglichkeit, seine entsetz-

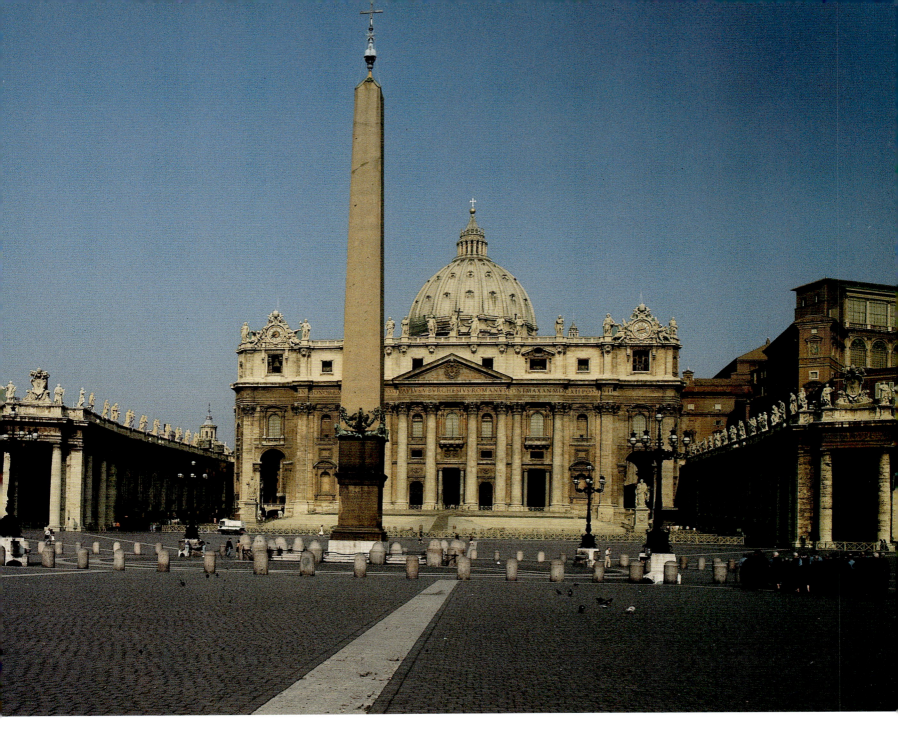

1662 nach Berninis eigenem Entwurf ausgeführt wurden, und stehen über dem Eingang zum rechten geraden Flügel, der auf die Scala Regia zuführt. Die Modelle dieser beiden, nach denen Morelli meißelte, gehörten zu den wenigen erhaltenen Prototypen, da sie in Bronze abgegossen wurden. Im folgenden Jahrzehnt ging es um gutes Teamwork und zügigen Fortschritt der Arbeit. Ein Qualitätsabfall in Entwurf und Ausführung war dabei unvermeidlich. Doch wie bei jeder großen öffentlichen Unternehmung zählt der riesige Erfolg des Ganzen mehr als die Qualität der Einzelelemente.

311 Blick auf einen Teil des Petersplatzes. Die unmittelbar an die Basilika anschließenden Arme der Kolonnaden, die parallel wirken, laufen in Wirklichkeit zur Kirche hin auseinander, um die Fassade schmaler erscheinen zu lassen.

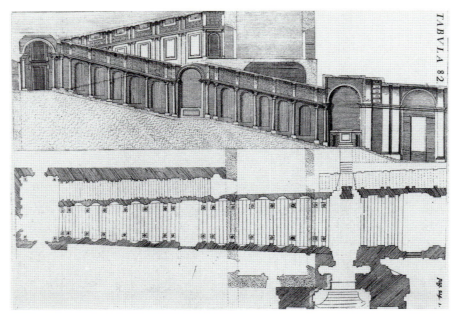

312, 313, 314 Die Scala Regia. Sie führt vom rechten geraden Flügel der Kolonnaden in den Vatikanischen Palast. Rechts Berninis Entwurf für die Rückseite einer Erinnerungsmedaille, 1663, Vatikanische Bibliothek. Auf dem ersten Treppenabsatz steht rechts *Die Vision des Kaisers Konstantin* (siehe Abb. 357), die auch von der Vorhalle der Kirche aus zu sehen ist.

Die Scala Regia

Nachdem 1662 der Bau der Kolonnaden und das Modellieren der Prototypen für die Figuren in Gang gebracht waren, wandte sich Bernini einem anderen, rein architektonischen Projekt zu, einer »Königlichen Treppe« neben der Basilika, die von der Kirche und vom Petersplatz aus hinauf in den Vatikanischen Palast führte. Baldinucci berichtet dazu:

Die Scala Regia ist ebenfalls ein wunderbares Werk Berninis und das schwierigste, das er je auszuführen hatte; denn er mußte die Wände der Scala Regia und der Capella Paolina stützen und beide Räume über die Wölbung der Scala Regia setzen [...]; die schöne Perspektive der Stufen, Säulen, Architrave, Giebel und Wölbungen bringt den weiten Eingang der Treppe und ihren engen Ausgang in wunderbare Harmonie. Bernini pflegte zu sagen, die Treppe sei das am wenigsten Fehlerhafte von allem, was er gemacht habe.

Die wichtigsten ästhetischen Entscheidungen galten der nötigen Proportionierung der Treppe, richtiger den inneren Säulenreihen auf beiden Seiten, die das Auge von der Tatsache ablenken sollten, daß sich die Treppe nach oben merklich verengte. Bernini arbeitete der Wirkung einer natürlich verstärkten Perspektive entgegen, indem er unten am Beginn der Treppe die flankierenden Säulen weiter von der Wand abrückte als oben am Ende. Auch die Höhe der Säulen wurde im oberen Abschnitt systematisch reduziert.[8] Außerdem führte er eine Anzahl natürlicher Lichter ein, und in das Ostfenster des mittleren Treppenabsatzes setzte er in farbigem Glas die Chigi-Sterne vor einem türkisfarbenen Hintergrund ein. Dies warf helles, aber geflecktes Licht schräg auf eine große

357 vor der Wand stehende Statue der *Vision des Kaisers Konstantin*, die so den Effekt einer himmlischen Vision erhielt.[9]

Eine von seiner Werkstatt vorbereitete Präsentationszeichnung in München zeigt einen Zustand unmittelbar vor dem endgültigen Entwurf für die obere Flucht vom Niveau der Basilika aus. Zwei trompetende Engel über dem Eingangsbogen präsentieren das Chigi-Wappen, während ihre Beine und Gewänder spielerisch vor der gerundeten Wölbung flattern.[10] Sie wurden schließlich verkleinert, und ihre vorragenden Glieder wurden in den Umriß des Bogens zurückgedrängt, um den Blick auf die reich kassettierte Decke nicht zu beein-

313 trächtigen. Eine sorgfältig ausgeführte Vorzeichnung für eine Erinnerungsmedaille hält die frühere Idee fest.

Berninis Kirchen

Als ob Bernini mit den großen Plänen für Sankt Peter und rund um die Kirche Santa Maria del Popolo nicht genug beschäftigt gewesen wäre, trug ihm Papst Alexander VII. auch noch den Entwurf für drei Kirchen auf: eine mitten in Rom und zwei in der näheren Umgebung.[11] Wie bei seinen Familienkapellen war Berninis Hauptanliegen, eine harmonische Einheit zwischen umgebendem Raum, Bau, bildhauerischer Ausstattung, Innendekoration und schließlich sogar der Einrichtung zu erreichen. Der Künstler war sich bewußt, daß die traditionelle Kreuzform, vor allem die des lateinischen Kreuzes mit einem langen Schiff, dieser Einheit entgegenstand, weil die äußersten Teile nicht mit einem Blick zu überschauen waren. Daher bevorzugte er Zentralbauten wie schon seine Vorgänger in der Hochrenaissance und vor allem Bramante bei seinem anfänglichen Plan für Sankt Peter. In ihnen wird eine mittlere Kuppel von einem Zylinder, Quadrat oder griechischen Kreuz mit kurzen Armen getragen.

Diesem traditionellen Repertoire fügte Bernini eine Ableitung des Kreises hinzu, das Oval, eine Architekturform, die seitdem als Inbegriff barocken Bauens gilt. In Rom bot das am besten erhaltene antike Bauwerk, das Pantheon, das längst christlich umfunktioniert worden war, die klassische Form des überkuppelten Zylinders an. Papst Alexander VII. war von diesem Bau fasziniert und verehrte ihn mehr als sein Vorgänger Urban VIII. (der Bronzeteile zum Guß des Baldachins von Sankt Peter herausgebrochen hatte). Er lenkte Berninis Aufmerksamkeit mehrmals auf den Plan, das Pantheon von seinen mittelalterlichen Anbauten zu befreien, die Fassade durch eine neue Platzanlage zu veredeln und schließlich den massiven, strengen Innenraum mit Stuckornamenten und Chigi-Wappen zu versehen. Bernini machte einige vorbereitende Skizzen, aber er war nicht mit Leib und Seele dabei, und trotz Alexanders Drängen wußte er eine ernsthafte Beschäftigung mit dem Projekt zu hintertreiben – mit der Begründung, »er habe nicht genug Talent dazu«.[12]

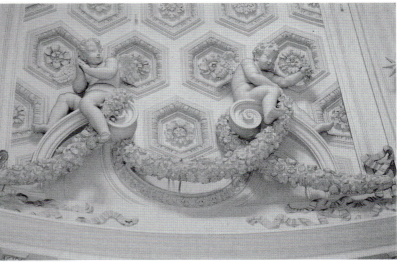

315, 316 Berninis Kirche der Himmelfahrt Mariä, Ariccia. Gesamtansicht der Fassade einschließlich der die Kirche umfangenden halbrunden Nebengebäude und (unten) Detail des Innenraumes: Kuppelansatz

Trotzdem war das Pantheon das entscheidende Vorbild für die Kirche der *Himmelfahrt Mariä in Ariccia*. Sie ersetzte eine zerstörte Dorfkirche am 1661 neuerworbenen Landsitz des Papstes wenige Kilometer südöstlich von Rom. Der Palast erhob sich an der Stelle einer alten Burg, die für Verteidigungszwecke auf einem vorspringenden Felsen über einer Schlucht gebaut war. Der Würde des neuen Eigentümers entsprechend beschloß man, den Ort durch eine eindrucksvolle Kirche aufzuwerten. Sie sollte hinter einem Platz mit zwei Brunnen der Palastfassade gegenüberliegen, das Ganze zu einer kleinen Stadtanlage verbindend.[13] Eine wohlüberlegte Gebäudereihe sollte die armseligen Dorfhütten dahinter dem Blick des Papstes verbergen. Die Asymmetrie der Lage zwang Bernini dazu, die Kirche schräg zur Hauptachse des Palastes zu stellen. Um diesen störenden Effekt optisch zu vermindern, entschied er sich für die Zylinderform des Baues, die

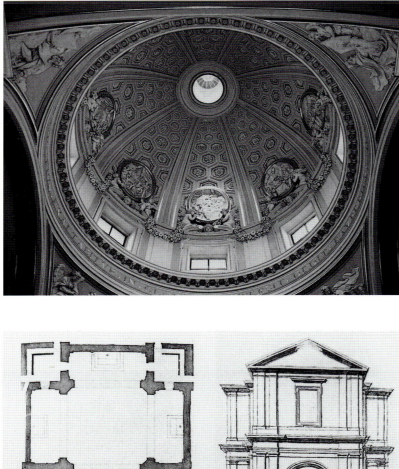

317, 318 San Tommaso di Villanova, Castel Gandolfo. Oben: Detail der Kuppel mit runden Stuckreliefs von Antonio Raggi; unten: Grundriß, Aufriß und Schnitt. Die Zeichnung links unten zeigt ein frühes Projekt mit einem Tambour, aber ohne Kuppel, und gibt die Schräge des Bodens an, auf dem die Kirche steht.

weniger richtungsgebunden als ein rechteckiger Grundriß war. Dennoch mußte das Gelände für die Kirche und die herumgeführten Anbauten weiträumig terrassiert werden. Dadurch gewann man eine Terrasse, die einen herrlichen Blick auf das in der Ferne auftauchende Rom gewährte. Die Kirche wird durch eine konkave Gebäudereihe hinterfangen: ein beliebtes Baumotiv Berninis, das er auch am Portal und Vorplatz seiner kurz vorher begonnenen römischen Kirche Sant' Andrea al Quirinale und bald danach in noch imposanterer Form in seinem großartigsten ersten Entwurf für die Ostfassade des Louvre anwandte.[14] 320 344

Am Außenbau von Ariccia beschränkte er sich auf dorische Strenge, um allein die Grundformen von Kubus und Zylinder sprechen zu lassen; das einzige barocke Element ist das Chigi-Wappen im Giebel. Um diese Lösung zu finden, brauchte der Künstler nicht lange, denn schon im Dezember 1661 besprach er sich mit dem Papst über den Entwurf von Medaillen, die die Gründung feiern sollten. Auf einer eleganten Medaillenrückseite unterstrich er die Rundheit der Kirche, indem er sie durch einen erhöhten, sonst unüblichen Rand isolierte und die konkave Umrandung statt dessen wegließ.

Im hell beleuchteten, vorwiegend weiß gehaltenen Inneren überrascht die Weite des zylindrischen, überkuppelten Raumes. Der plastische Schmuck ist auf ein Minimum am Ansatz der großen, durch sechseckige Kassetten belebten Kuppel beschränkt. Sie wird durch einfache Rippen gegliedert, die im reinen Kreis des hellen Oculus unter der Laterne zusammenlaufen. Am Rippenansatz erscheinen die unvermeidlichen Chigi-Hügel unter dem Stern. Zwischen ihnen schaukeln Cherubim und Seraphim auf gebrochenen Volutengiebeln und halten eine schwere, umlaufende Blumengirlande. Berninis persönliche Beschäftigung mit dem Projekt wird durch eine originale Federzeichnung für eines der Kuppelsegmente in Windsor Castle bewiesen. In einer Lünette außen ist der Chigi-Stern symbolisch durch die Inschrift »O Maria, bitte für uns« mit der Gottesmutter gleichgesetzt. Selbst die in konkave Wandnischen eingebetteten, ovalen Holzschränke im Inneren sind Teil des Gesamtentwurfs, indem sie die Einbindung der konvexen Kirche in die sie umgebenden konkaven Fassaden wiederholen.

In der gleichen Richtung außerhalb Roms liegt die Sommerresidenz des Papstes, *Castel Gandolfo*. Sie war, wie der Name sagt, ursprünglich ein Kastell am Rand eines Vulkankraters, von dem man einen wundervollen Blick auf den ruhigen, fast kreisförmigen Albaner See darunter hat. Alexander besichtigte die Anlage am 14. Oktober 1657 und notierte in seinem Tagebuch: »Wir haben uns über den Entwurf für die Kirche an diesem Ort geeinigt und darüber gesprochen, wie die Häuser des Weilers in Ordnung gebracht werden können […]«, und vier Tage später: »Mit Bernini zusammen, der viele Entwürfe machte«. Eine frühere Dorfkirche war vollständig zu restaurieren und dann wieder dem Heiligen Thomas von

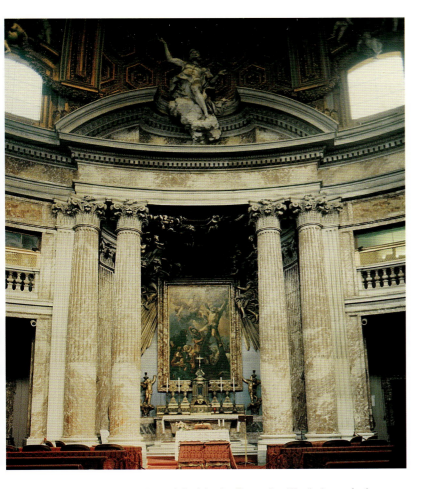

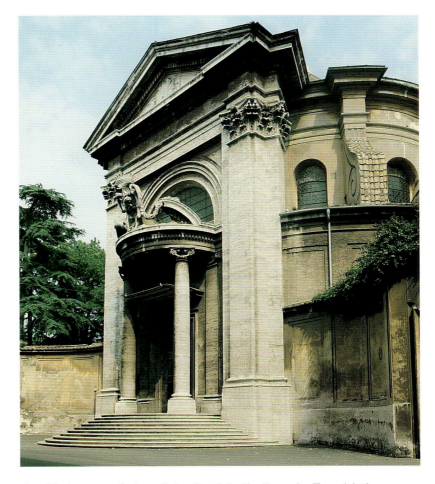

319, 320 Sant' Andrea al Quirinale, Rom: der Hochaltar mit dem
»auffahrenden Heiligen Andreas« und Blick auf die Fassade mit
dem Portal

Villanova zu weihen, der kurz vorher, 1658, kanonisiert wor-
den war. Sie liegt bühnenhaft am entgegengesetzten Ende
des rechteckigen Platzes, der sich von dem – auf einem
Hügelrücken errichteten – Papstpalast nach unten erstreckt.
Von beiden Seiten der Kirchenfassade aus erblickt man tief
unten den See. Hinter dem Chor läuft eine Dorfstraße ent-
lang. Es war also eine gestalterische Herausforderung nach
Berninis Geschmack.

Als Grundriß wählte er einen Zentralbau in Form eines
griechischen Kreuzes mit vier, wenig vorspringenden Armen,
der von einer hohen Kuppel bekrönt wird. Sie trägt eine auf-
wendige Laterne mit einer kleinen Zwiebelkuppel, über der
ein vergoldeter Globus mit Kreuz sitzt. So entsteht ein kom-
paktes Gebäude, dessen Kuppel als Wahrzeichen weit in die
Landschaft ragt. Das Innere ist reicher geschmückt als die
Kirche in Ariccia. Die Kuppel ist im Prinzip ähnlich geglie-
dert, doch die Rolle der Plastik wesentlich verstärkt. Nicht
nur tragen Puttenpaare am Ansatz der Kuppelsegmente große
Rundfelder mit Ereignissen aus dem Leben des Heiligen
Thomas, sondern auch die Pendentifs der Kuppel sind mit
den vier Evangelisten und ihren Symbolen in hohem Relief
geschmückt. Die übliche Ikonographie ist reizvoll abgewan-
delt: Lukas, der Schutzheilige der Maler, skizziert den Kopf

der Madonna auf einer Schreibtafel, die ihm ein Engel hält,
während Matthäus hingerissen scheint von dem, was ihm der
Engel, sein Symbol, zuflüstert. Raggi modellierte alle Figuren
1660/61; leider wurden sie im letzten Krieg beschädigt und
mußten ergänzt werden. Ein Werk Raggis ist auch der Hoch-
altar mit einer erregten Figur *Gottvaters* oben und Engeln in
verschiedenen Stellungen, alle in weißem Stuck vor einem
polychromen Hintergrund. Die Seraphim stützen ein ovales
Altarbild von Pietro da Cortona mit der *Kreuzigung*. Verläßt
man die Kirche, grüßt über dem Portal das Chigi-Wappen.

Wichtiger als diese ländlichen Kirchen (mit ihrer verein-
fachten und sparsamen Auswertung barocker Möglichkeiten)
und viel sorgfältiger von Bernini geplant und überwacht ist
sein Kirchenbau im Herzen Roms, *Sant' Andrea al Quirinale*.
Auch er wurde in Zusammenarbeit mit Alexander VII. ge-
plant. Doch diesmal mußte der Papst im Hintergrund bleiben;
denn die Kirche wurde vom Jesuitenorden verwaltet und
gehörte zu dessen Novizenhaus.[15] Außerdem wurde sie von
Fürst Camillo Pamphili finanziert, dem Nepoten des vorher-
gehenden Papstes. Tatsächlich hatte dessen Günstling Borro-
mini bereits einen großartigen Plan für die Kirche entworfen.
Er war aber aufgegeben worden, um nicht mit dem Quiri-
nalspalast, den Innozenz X. genau gegenüber hatte erbauen
lassen, zu konkurrieren.[16] Der neue Papst zog Bernini als
Architekten vor. Anfangs liebäugelte er mit einem fünfecki-
gen Plan, da die Jesuiten fünf Kapellen verlangten, verzichte-
te aber bald auf das ungewöhnliche Schema zugunsten seines

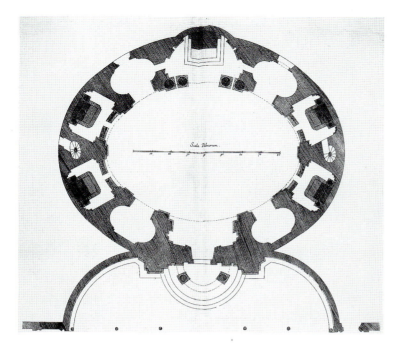

321 Sant' Andrea al Quirinale: Grundriß
322 Detail des Inneren von Sant' Andrea al Quirinale: das Pamphili-Wappen, das Schriftband mit der Widmungsinschrift und eine Figur der »Fama«, modelliert von Giovanni Rinaldi (1670)

geliebten Ovals. Anders als Borrominis nahegelegene, kleinere Kirche San Carlo alle Quattro Fontane, die ebenfalls annähernd eine Ovalform aufweist, stellte Bernini sein Oval parallel zur Straße und im rechten Winkel zur Achse der Kirche, ähnlich wie seine Kolonnaden vor Sankt Peter. Da als Vorplatz der Kirche nur ein kurzer Raum zur Verfügung stand, legte er statt einer normalen Eingangshalle außen nur einen halbrund vorspringenden Torbogen mit konvex ausstrahlenden Stufen an; er ist in konkave flankierende Gartenmauern eingebettet. Der Torbogen wird von einem gebrochenen Giebel mit Voluten bekrönt. Alle diese Formen schaffen eine Sinfonie dreidimensionaler Kurven, die in goldenem Travertinstein ausgehauen sind und von Licht und Schatten scharf modelliert werden. Hier nimmt Berninis unorthodoxe Architektur in ihrer gesteigerten Plastizität bildhauerischen Charakter an.

Das Innere mit seiner flachen, ovalen Kuppel erzeugt einen atemberaubenden Eindruck von Weite, der trotz des gewaltigen Größenunterschieds mit dem Pantheon vergleichbar ist. Anders als im Pantheon oder in der Kirche von Ariccia ist hier nichts von Strenge zu spüren. Im Gegenteil: Man glaubt in einen üppig verzierten Juwelenkasten eingetreten zu sein oder in ein mit Edelsteinen und vergoldeter Bronze bedecktes Sakramentstabernakel. Besucher sehen sich in der kürzeren Achse des ovalen Grundrisses einem zweiten ovalen Nebenraum gegenüber, der, durch ein eigenes Rundfenster oben erhellt, den Hochaltar beherbergt. Das in kräftigen Far-

ben gehaltene Altarbild mit der *Kreuzigung des Heiligen Andreas* von Il Borgognone wird von rotem Breccia-Marmor gerahmt und von großen vergoldeten Stuckengeln gehalten. Von hier wird das Auge durch eine Fülle goldener Strahlen (die von der verborgenen Laterne im Chor beleuchtet sind) und eine Schar in der Luft wirbelnder Cherubim zu einer monumentalen Figur des Heiligen Andreas geleitet, der mit ausgebreiteten Armen auf einer Wolkenbank kniet. 326

Inmitten des gebrochenen Giebels der riesigen Ädikula, die den Choreingang bildet, schwebt er zum Himmel auf. 319 Getrieben von einer mystischen Kraft, scheint er den Giebel auseinanderzusprengen.

Die Figur des Heiligen Andreas gehört zu den Gestalten Berninis, die höchste Ehrfurcht einflößen. Sein sehniges linkes Knie veranschaulicht die in dem alten Fischer verbliebene Kraft. Reflektiertes Licht betont das Vorstoßen dieses Beins, und diese starke Diagonale setzt sich fort im ausgestreckten Arm und in der geöffneten Hand. Sie unterstreicht die Emporwendung des Kopfes und den nach oben gerichteten, ekstatischen Blick. Ihr wirkt eine schwächere Diagonale entgegen, die von der kleinen Wolke links unten ausgeht und in der offenen linken Hand des Heiligen endet. In diesen Achsen ist die Form des Andreaskreuzes mit zwei schrägen, gekreuzten Armen angedeutet, an dem Andreas auf eigenen Wunsch, um sich von Christus zu unterscheiden, gekreuzigt wurde. So wird auf feine Weise das im Altarbild gemalte Andreaskreuz oben wiederholt.

Der Heilige scheint ins Paradies zu schauen. Sein verzücktes Gesicht ist hell beleuchtet wie von himmlischem Licht, in Wirklichkeit aber vom Okulus in der Mitte der Hauptkuppel. Die Richtung seines Aufstiegs wirkt so, als wolle er eben durch dieses helle Ovalfenster unsere irdische Welt verlassen

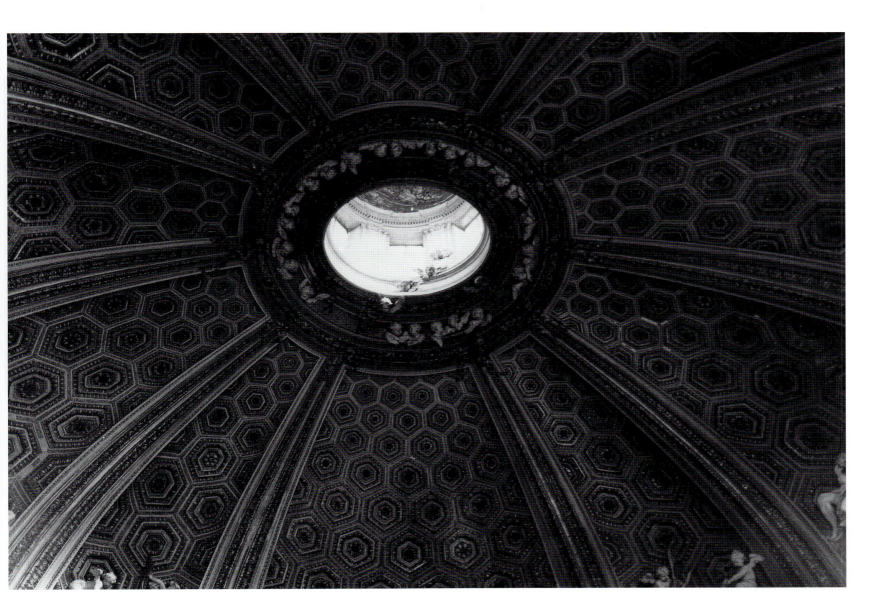

323 Sant' Andrea al Quirinale, Rom: Inneres der Kuppel mit
Laterne; sie ist von Cherubim umgeben, die den Weg für den
Aufstieg des Heiligen frei lassen.

und in den Himmel fliegen; diesen deutet Bernini durch die
goldenen Rippen und Kassetten seiner Wölbung an, die von
Kinderengeln bevölkert ist. Im goldenen Glanz der Laterne
(erzeugt durch Sonnenlicht, das durch gefärbtes gelbes Glas
fällt) blickt ein einzelner Cherub dem auffliegenden Märtyrer
entgegen und heißt ihn willkommen. Der Okulus ist von
einem Chor von Cherubim aus Stuck umringt. Hoch oben in
der Laterne schwebt in blendendem Licht die Taube des
Heiligen Geistes. Sogar die natürliche Äderung des rötlichen
Breccia-Marmors der flankierenden Säulen und Pilaster ist so
ausgewählt, daß sie die Richtung der aufsteigenden Diagonale
wiederholt. Der Fußboden der Kirche ist mit Strahlen
aus grauem Marmor eingelegt. Dem Eingang gegenüber zeigt
er die Wappen des Kardinals Sforza Pallavicino und der »Gesellschaft
Jesu« in kräftiger Farbigkeit. Über dem Marmorgiebel
des Eingangsportals schwebt ein Paar geflügelter

Figuren: die vorderste hält das Wappen von Fürst Camillo
Pamphili und ein Schriftband mit der rühmenden Weihinschrift;
die andere Figur ist »Fama«, die in eine lange Trompete
bläst. Der dunkle Giebel unter ihnen tritt zurück, so daß
man glaubt, sie flögen im Raum der Kirche. Aus einer Lünette
darüber leuchtet das Pamphili-Wappen in vollen heraldischen
Farben. Die Seitenaltäre enthalten nicht weniger als sechs
verschiedene Marmorfarben. Ähnliche Feinheiten sind im
ganzen Raum festzustellen.

Indem Bernini den gesamten Innenraum, die Beleuchtung,
selbst die Gestalt des Baus der inhaltlichen Deutung
dienstbar macht und Malerei, Bildhauerkunst und Architektur
zusammenspielen läßt, erreicht er – wie vorher in der kleineren
Cornaro-Kapelle – ein echtes »Gesamtkunstwerk«, das
volltönend seine religiöse Botschaft verkündet und so auch
den Geist des Besuchers mit dem aufsteigenden Heiligen
nach oben zieht.

188

324, 325, 326 Sant' Andrea al Quirinale, Rom: Zwei von Giovanni Rinaldi modellierte Engel, die das Altarbild von Il Borgognone halten, und (rechts) der zum Himmel aufsteigende Heilige Andreas (ausgeführt von Antonio Raggi)

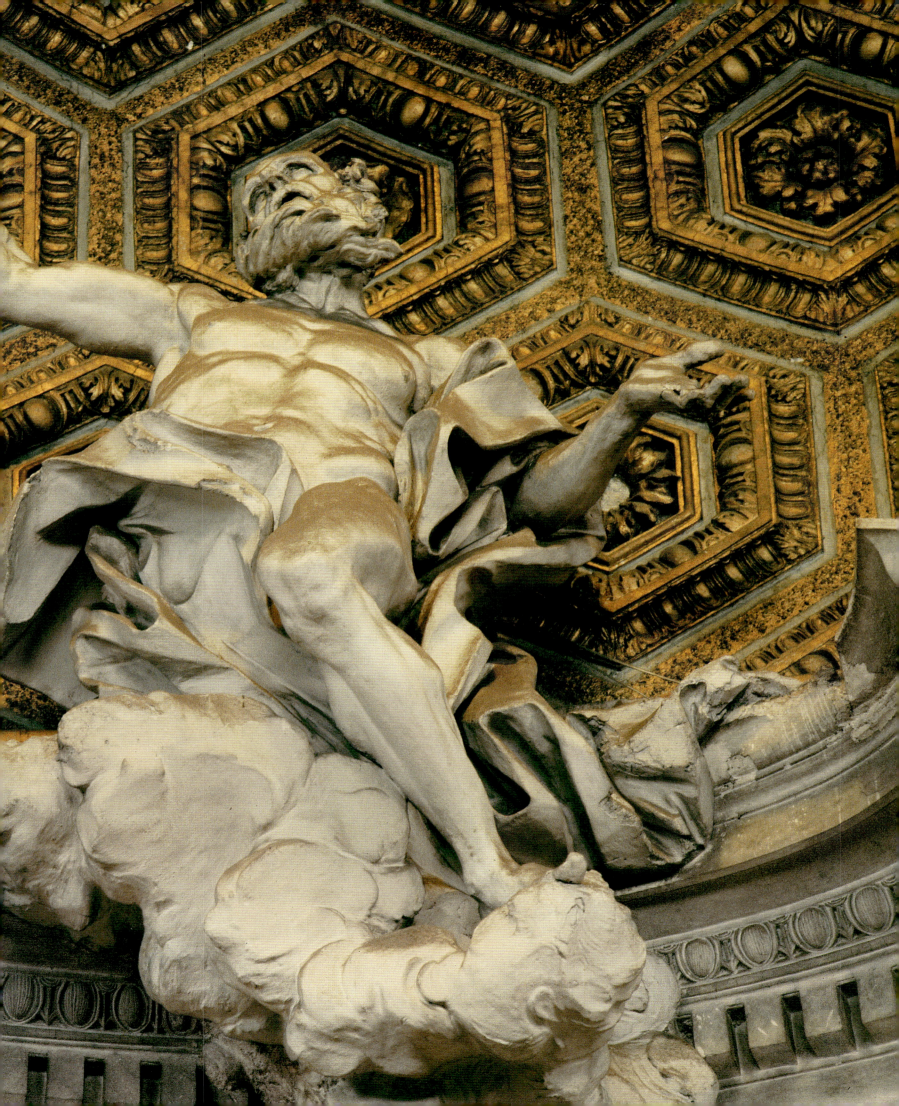

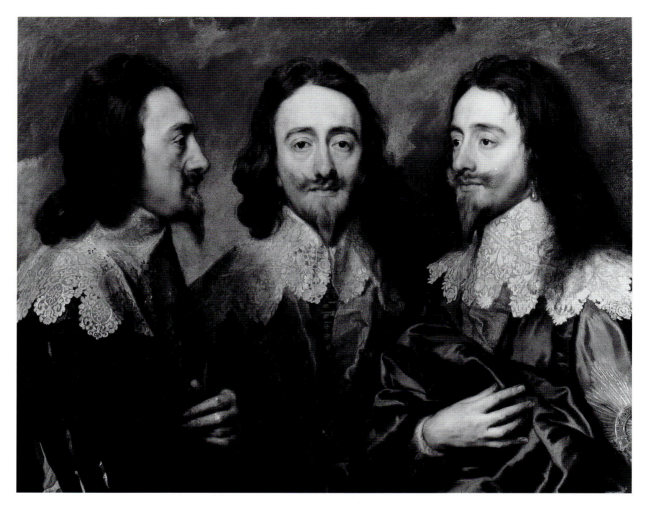

327 Anthonis van Dyck: *Tripelporträt Karls I.*,
Royal Collection, Windsor Castle

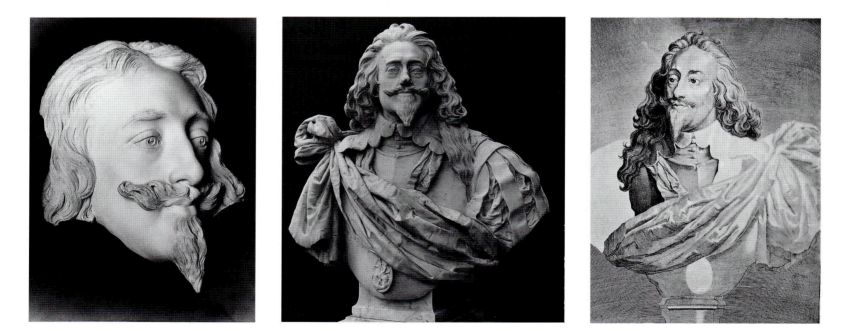

328, 329, 330 Drei Versionen von Berninis 1698 zerstörter Büste Karls I.: ein kürzlich entdeckter Gipsabguß
des Gesichts, Privatsammlung; eine Kopie des 18. Jahrhunderts, vielleicht von Francis Bird,
Royal Collection, Windsor Castle; und ein Stich von Robert van Voerst, British Museum, London

11. England und Frankreich: Bernini als Diener von Königen

Karl I. und Thomas Baker

Eine der berühmtesten Episoden in Berninis Laufbahn ist mit England verbunden, obgleich sie nur den päpstlichen Beziehungen mit Frankreich zu verdanken war. Bernini meißelte ein großartiges Porträt des Königs *in absentia*, nach einem Bild, das Karl in drei entscheidenden Ansichten, im Profil, von vorn und im Dreiviertelprofil, zeigte.[1] Dieses »Tripelporträt«, ein Meisterwerk an Spontaneität, wurde allein zu diesem Zweck – als Hilfsmittel für Bernini – vom größten Porträtisten der Zeit, Anthonis van Dyck, gemalt. Mitte 1635 erfuhren der König und die Königin, Bernini habe vom Papst die Erlaubnis zum Meißeln einer Büste erhalten und der Künstler selbst sei zur Ausführung bereit. Van Dyck, der gerade nach einjähriger Abwesenheit nach London zurückgekehrt war, machte sich sogleich an die Aufgabe. Sein Gemälde, selbst eine Kostbarkeit, blieb im Besitz Berninis und befand sich noch 1778 in seinem Palazzo.[2]

Ende August 1636 erhielt Königin Henrietta Maria die Nachricht, »das Werk des Cavaliero Bernino nähere sich nun der Vollendung«, und »sie sagte mit großer Freude, sie werde schreiben, um das dem König mitzuteilen«. Doch erst Monate später, im April 1637, wurde die Büste tatsächlich in Rom ausgestellt und darauf nach London geschickt.[3] Zum Teil galt die Aufmerksamkeit dem großen Kunstwerk. Darüber hinaus war es ein Stein im diplomatischen religionspolitischen Spiel der Barberini, das auf die Bekehrung Karls zum Katholizismus abzielte. Vielleicht konnte dieses schmeichelhafte Bild, wenn es dem König im fernen London zu Gesicht kam, den päpstlichen Wünschen förderlich sein.[4]

Kardinal Barberini schrieb darüber:

Doch das Werk von Cavaliere Bernino wird so große Ehre erringen, besonders weil es im Besitz Ihrer Majestät sein wird, obgleich ich zu sagen wage, es wird nicht verschmäht werden [durch den noch immer ketzerischen König, der aus Höflichkeit nicht namentlich genannt ist]; denn der Cavaliere Bernino sagte mir, er wisse nicht, wie man es besser hätte machen können. Aus diesem Grunde dankte ich ihm und sagte, ich wolle ihm nur dieses Lob für sein Werk erteilen, daß es die Summe seines Könnens sei. Man sollte ihm tatsächlich verzeihen, falls das Porträt nicht völlig ähnlich ist; denn um Ähnlichkeit zu erreichen, muß der Künstler das Original sehen. Aber wenigstens kann der Fleiß des Meisters nicht in Frage gestellt werden.

Barberinis Urteil könnte verdächtig sein, da er zur interessierten Partei gehörte. Doch von dritter Seite erntete die Büste allerhöchstes Lob, vom Agenten des Herzogs von Modena. Im zweiten von zwei Briefen an seinen Herrn bemerkte er überschwenglich, die Büste sei »mit solcher Erlesenheit und Meisterschaft gearbeitet, daß die Kunst niemals vorher ein so

schönes Werk hervorgebracht hat«. Ein anderer römischer Berichterstatter bestätigte, sie sei

wahrhaft schön, und Sie können sich nicht den einmütigen Beifall vorstellen, den sie überall erzielte. Ich glaube, es gibt keinen Kardinal, Botschafter oder Mann von Rang, der nicht gewünscht hätte, sie zu sehen. Auf der Stirn bleiben noch, der Natur des Marmors entsprechend, einige kleine Flecken, und jemand sagte, sie würden verschwinden, sobald Seine Majestät Katholik geworden sei [wörtlich »*immaculatus*«, »unbefleckt«].

Große Mühe verursachte der gefahrvolle Transport der gewagt unterschnittenen Marmorbüste bis zu ihrem Empfänger.[5] Zur Verpackung wurde George Con, ein katholischer Schotte, der zufällig nach London reiste, hinzugezogen, damit er den tadellosen Zustand beim Verlassen Roms bezeugen und das sachgemäße Auspacken am Bestimmungsort überwachen konnte (nicht anders als heute ein Museumsmann, der eine wertvolle Leihgabe als Kurier überbringt). Außerdem begleitete ein Beauftragter Berninis die sperrige Kiste mit ihrem kostbaren, zerbrechlichen Inhalt, für deren Gewicht zwei kräftige Maultiere nötig waren. Pässe und Zollerklärungen waren dank des diplomatischen Netzes der Barberini für jede Station vorbereitet. Trotzdem ging nicht alles glatt.

Berninis Diener mußte wohl manche unruhige Nacht auf der Kiste schlafend verbringen, damit sie nicht von Zolleinnehmern oder Übelwollenden herumgestoßen wurde. Den nervösen Barberini und dem englischen Hof war von jeder Etappe Bericht zu erstatten. Doch endlich, am Montag, dem 27. Juli 1637, kam die Kiste nach umständlicher Reise im königlichen Schloß von Oatlands an und wurde unter den allerhöchsten Augen des Königs und der Königin geöffnet. Als die erste Planke herausgebrochen war, rief der Verwalter der königlichen Statuen aus, die Büste sei ein Wunder.

Wenige Tage später wurde Barberini berichtet: »Die Befriedigung des Königs über die Büste übersteigt alle Worte; keine Person von Rang kommt zu Hofe, ohne daß sie der König selbst hinführte, um sie ihm zu zeigen.« Der Vertreter des Vatikans drückte Karl auch einige päpstliche Medaillen in die Hand und flüsterte taktvoll, sie könnten dem König wegen der Rückseiten gefallen (diese zeigten möglicherweise Berninis neueste Werke). Der König zog jedoch den Kopf des Mannes zu sich heran und antwortete: »Ich schätze sie wegen der Bildnisse des Papstes mehr als aus irgendeinem andern Grund.« Er zeigte sie den Umstehenden und steckte sie dann in seine Börse, sich mit einem Lächeln und einer Neigung des Hauptes zurückwendend. Die Königin schrieb einen liebenswürdigen Dankbrief an Barberini und bat um Empfehlung an Kardinal Mazarin. Den beiden Männern, die soviel Mühe mit

der Überbringung der Büste gehabt hatten, gab sie ein Geldgeschenk. Dies widersprach dem ausdrücklichen Willen des Kardinals; er wünschte, den Transport als persönliche Gunst von seiner Seite anzusehen. George Con, der Schotte, der von höherem Rang war, mußte auf seine Zuwendung verzichten: sie wurde der Summe zugeschlagen, die Berninis Diener aufgedrängt worden war.

Baldinucci berichtet folgende dramatische Geschichte: Der König war so erfreut über die Büste, daß er einen Diamantring im Werte von 6 000 Scudi oder 1 500 Pfund vom Finger zog und Berninis Diener mit den denkwürdigen Worten überreichte: »Kröne die Hand, die solch ein herrliches Werk geschaffen hat.« Eine so großzügige Geste hätte dem Charakter des kunstliebenden Monarchen entsprochen, doch sie war nicht im Sinne des Vatikans. Dessen Etikette verlangte, daß Bernini seine Belohnung von der katholischen Königin erhalte. So wurde auch verfahren – nach unendlichen Verzögerungen, die jedoch nicht Henrietta Marias Schuld waren. Im Januar 1638 bestätigte ein Vermittler, den Diamanten erhalten zu haben. Doch sein Plan, nach Rom zu reisen, stand nicht so unmittelbar bevor, wie die Königin angenommen hatte. Tatsächlich hatte der Ring nach sechs Monaten London immer noch nicht verlassen; denn der Bote schrieb nach Rom:

Gestern hatte ich Cavalier Berninos Belohnung in Händen, die ein wundervoller Diamant ist. Es gelang mir, ihn von einem Sachverständigen schätzen zu lassen, und er versicherte mir, er sei 1 000 Pfund oder 4 000 Scudi wert. Ich gab ihn dem Kammerherrn zurück, damit ich ihn später aus der Hand der Königin in Empfang nähme, wenn über den Termin für meine Abreise entschieden ist.

Jetzt verlor der höfliche, aber jähzornige Bernini die Geduld, und aufs neue mußte ihm der italienische Vermittler versichern: »Ich habe für den Cavaliere Bernino getan, was ich nicht für mich oder die Meinen getan hätte, selbst wenn es 1 000 Pfund beträfe. Ich habe seine Belohnung in Händen, und falls ich eine zuverlässige Person finde, bevor ich zurückkehre, will ich sie schicken.« Darauf wurde von Rom ein seltsamer Gegenvorschlag gemacht: Der relativ einfache Diamantring möge umgetauscht werden, nicht in Geld, sondern in etwas Gleichwertiges, aber Prunkvolleres und dem Anschein nach Wertvolleres, wie eine juwelenbesetzte Miniatur des Königspaars oder sogar ein silbernes Repräsentationsservice, das man in Rom in Auftrag geben könne, falls das Geld dafür überwiesen werde. Bernini selbst scheint hinter diesem Vorschlag gestanden zu haben, wahrscheinlich weil er einerseits keine Möglichkeit sah, das königliche Geschenk zu verkaufen, andererseits einen so wertvollen Ring selbst nicht tragen mochte. Doch der Vermittler lehnte rundweg ab, zweifellos weil er den Zorn des Königs über das unverschämte Ansinnen und die darin angedeutete Kritik an der königlichen Bezahlung fürchtete.

In diesem Zusammenhang ist die Belohnung interessant, die Bernini für seine Büste Ludwigs XIV. erhielt. Sie bestand

in einer Miniatur des Sonnenkönigs, die von dreizehn großen Diamanten in Erbsengröße sowie 96 mittleren und kleinen Diamanten umgeben war und einen Wert von 3 000 Scudi hatte. Aus dem Nachlaßinventar Berninis geht hervor, daß sie in einem großen Schrank stand und in einer vergoldeten Zinnschatulle aufbewahrt wurde, die mit schwarzem Samt ausgeschlagen war.[6] Berninis Sohn Paolo beging die Geschmacklosigkeit, sie nach dem Tod des Vaters (ohne die Miniatur) zu einer modischen Schmuckgarnitur für seine Schwiegertochter Laura umarbeiten zu lassen. Leider gibt es unter den anderen Juwelen im Nachlaßinventar keinen Hinweis auf den wertvollen Diamanten aus England. Vielleicht wurde er heimlich zu Geld gemacht, nachdem der Spender hingerichtet und jede Hoffnung auf einen Glaubenswechsel geschwunden war.

Am 25. September 1639 endlich gelangte der Diamantring in Berninis Hand, nachdem auch seine verständliche Bitte einige Monate vorher, ihn zu seiner Hochzeit zu bekommen, ergebnislos geblieben war. Der Wert des Rings war ein Vielfaches dessen, was Bernini zehn Jahre früher für seine Büste Scipione Borgheses erhalten hatte, und zweimal so viel, wie ihm der römische Senat zur gleichen Zeit für seine überlebensgroße Statue Urbans VIII. zahlte. Er überstieg auch das großzügige Honorar von 3 000 Scudi, das ihm der Herzog von Modena 1650 für seine noch kunstvollere Büste gewährte, und das oben beschriebene Dankgeschenk für die Büste des Sonnenkönigs.

Bevor der Diamant schließlich eintraf, hatte Bernini nochmals unerwartet Gelegenheit, von dritter Seite zu erfahren, wie hoch sein Werk in England geschätzt und wie sorgfältig es gepflegt wurde: 1638, als ihm Nicholas Stone der Jüngere einen Besuch abstattete. Es war ein unvergeßliches Erlebnis für den einfachen Studenten, als er sich mit dem größten Künstler seines Fachs in ganz Europa unterhalten durfte. Atemlos schrieb er in sein Notizbuch:[7]

Nachdem ich viermal in Sankt Peter gewesen war, ging ich am Freitagmorgen, den 22. Oktober, zu seinem Haus (mit einem jungen Maler, der italienisch sprach), wo ich hörte, daß er sich nicht wohl fühle. Ich schickte ihm den [Empfehlungs-]Brief hinauf. Nach kurzer Zeit bat er mich nach oben an sein Bett, wo er mir, als ich zu ihm kam, sagte, ich sei empfohlen an einen Mann, der nicht viel tun könne, und das übliche Kompliment zuerst. Doch danach erzählte er mir, nach zwei oder drei Tagen hoffe er wieder ausgehen zu können und ich solle wieder nach Sankt Peter kommen; ich würde dann erhalten, was ich wünschte. Da er in sehr guter Laune war, fragte er mich, ob ich den Marmorkopf gesehen hätte, der für den König nach England geschickt worden sei, und er sagte, ich solle ihm die Wahrheit sagen, was über ihn gesprochen würde. Ich sagte ihm, wen immer ich gehört hätte, der bewundere ihn, nicht nur wegen der Erlesenheit der Arbeit, sondern auch wegen der Gleichheit und großen Ähnlichkeit mit dem Gesicht des Königs. Er sagte, verschiedene Leute hätten ihm das erzählt, aber er könne es nicht glauben. Dann begann er sehr frei in seiner Unterhaltung zu werden und fragte mich, ob nichts abgebrochen sei beim Transport und wie er jetzt vor Gefahr bewahrt

werde. Ich erzählte ihm, daß, als ich ihn sah, alles ganz und heil gewesen sei, worüber ich mich nur wundern könne (sagte ich). Er habe ja (sagte er) ebensoviel Sorgfalt auf die Verpackung wie Fleiß auf die Arbeit verwandt. Ich erzählte ihm auch, daß er jetzt mit einer Hülle aus Seide aufbewahrt werde, und er wollte wissen, in welcher Form. Ich sagte ihm, es sei wie ein Beutel gemacht, zusammengehalten an der Spitze des Kopfs und unter dem Körper mit großer Sorgfalt durch eine Schnur zusammengebunden. Er antwortete, er habe Angst, das könne der Grund sein, daß etwas daran abbreche. Denn zu meiner Zeit, sagte er, als ich ihn machte, bedeckte ich ihn auf gleiche Weise, um ihn vor Fliegen zu schützen, doch bestünde gerade dadurch *große* Gefahr; denn wenn man die Hülle wegnimmt und sie bleibt hängen an irgendeiner kleinen Haarlocke oder an einem Stück des Bandes, wäre er augenblicklich verunstaltet, und es würde ihn zutiefst betrüben, hören zu müssen, daß etwas daran abgebrochen sei, denn er habe so viel Mühe und Fleiß darauf verwendet.

Es ist köstlich, die Ansichten des Bildhauers über die Risiken der Aufbewahrung zu hören, die man in England offenbar als die sicherste für das Meisterwerk ansah: in einem seidenen Beutel. Die Berechtigung von Berninis Sorge wird durch die Erfahrungen in modernen Museen bestätigt, wo längst – dank der Erfindung des Staubsaugers – das Abstauben mit Staubwedel aus den von Bernini genannten Gründen verboten ist.

Tragischerweise ist uns diese Glanzleistung – von der ihr Schöpfer sagte, er »wisse nicht, wie man sie besser habe machen können« – nur indirekt bekannt: aus einem unvollendeten Kupferstich und einer ausdruckslosen späteren Kopie eines englischen Bildhauers nach einem Gipsabguß. Es war ein Glücksfall, daß der Abguß hergestellt wurde, denn beim verheerenden Brand des Whitehall Palace von 1698 wurde das Original zerstört. Zwei Fassungen des Gipsabgusses sind kürzlich aufgetaucht. Aber keine dieser Kopien konnte die unendlichen Feinheiten an Haar, Bart und Schnurrbart und am Knoten der Schärpe adäquat nachbilden.

»Berninis Büste Karls I. bezeichnet den Zeitpunkt, an dem sein Ruf als größter Bildhauer der Epoche zur international anerkannten Tatsache wurde«, schreibt Ronald Lightbown, einer der begabtesten Forscher, die sich mit der Büste befaßt haben und dem sich der Autor zutiefst verpflichtet fühlt. Lightbown führt aus:

In einem Land, das an die glatten, unpersönlichen, im Grunde manieristischen Porträtbüsten des Königs von Le Sueur gewöhnt war, mußten die kraftvolle Modellierung und die tiefen Unterschneidungen mit ihren starken Helldunkelkontrasten, kurz all die Züge, die Bernini so meisterhaft beherrschte, wie ein freudiger Schock wirken. Wir können weiter vermuten, daß die Modellierung des Gesichts all jene Lebendigkeit und Lebhaftigkeit aufwies, die Fulvio Testi angesichts der Borghese-Büste ausrufen ließ: »Sie lebt und atmet wirklich!«. Die glänzende Erfindung, die Bewegung des Kopfes durch den diagonalen Schwung der Schärpe und die breit auf die linke Schulter fallenden Haare zu steigern, geht selbst aus den Kopien noch hervor. Außerdem lassen sie die Kunstfertigkeit erkennen, mit der durch die Rippe des Brustpanzers über der Schärpe und den Georgsanhänger des Hosenbandordens unter der Schärpe die zugrunde liegende Frontalität bei gleichzeitiger Betonung der Bewegung zum Ausdruck gebracht ist.

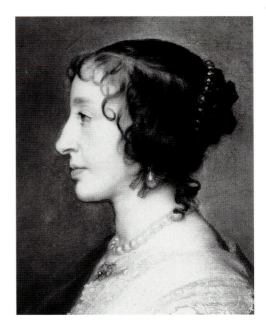

331 Anthonis van Dyck: *Königin Henrietta Maria*, Ausschnitt, Royal Collection, Windsor Castle

Bernini vertauschte Van Dycks zivile Tracht mit dem Harnisch. Er war unverzichtbares Standessymbol für jeden Herrscher der Zeit, und Bernini verwendete ihn später nochmals in seinen beiden berühmtesten weltlichen Büsten, den Porträts des Herzogs von Modena und des Sonnenkönigs. Den Stahl des Brustpanzers ließ er glatt wie bei einem Feldharnisch. Vielleicht sollte er nur als Folie für die feinen Gesichtszüge dienen, für das üppig gelockte Haar und die schimmernden Seidenstoffe des Bandes mit der Georgsplakette und des großzügigen Schultertuchs. Das Gegenbeispiel bietet Le Sueur, der unwillkürlich den Schmuck der Rüstung überbetonte, um die faden Gesichtszüge auszugleichen, die er nicht besser darzustellen vermochte. Der gewaltige Knoten des Tuchs auf Karls rechter Schulter war eine einzigartige Erfindung Berninis, die die Silhouette der Büste dramatisch unterbrach, die Asymmetrie unterstrich und das Auge des Betrachters auf die imposante Diagonale leitete, die die Komposition bestimmte. Sie erzeugte jenen Eindruck von Großartigkeit und Schneid, der zu dem König als Führer der Kavaliere so ausgezeichnet paßte.

106, 351

Lightbown schließt mit folgenden Erkenntnissen:

Berninis entscheidender Beitrag zu offiziellen Porträts dieses Typs bestand darin, daß er mit der feierlichen Strenge brach, indem er Bewegung, Ausdruck und ein freies Spiel von Licht und Schatten einführte, ohne die Würde des Dargestellten zu beeinträchtigen. Die Büste Karls I. gehört zu der Entwicklungsstufe Berninis, als er sich noch damit zufriedengab, den durch die Tradition gegebenen Typ der Büste des weltlichen Herrschers zu beleben, und nicht zu der späteren Stufe, in der Asymmetrie und gewaltige Faltenwirbel einen unvergleichlichen Eindruck von majestätischer Bewegung und unwiderstehlicher Erhabenheit erzeugen.

Trotzdem ist die Büste ein wichtiger Schritt auf dem Weg zum unvergeßlichen Porträt Ludwigs XIV.

351

Bereits zehn Tage nach Ankunft des Werks in Oatlands erhielt Kardinal Barberini die Nachricht, daß sich nun auch die Königin ein Porträt wünsche. Man kann diesen Wunsch wörtlich nehmen, aber auch als diplomatisch korrekt vorge-

brachte Bitte des – noch ketzerischen – Königs, auch ein Bildnis seiner geliebten Frau zu bekommen, nachdem er selbst so großartig porträtiert worden war. Die Sache verzögerte sich, offenbar wegen Henriettas Widerwillen gegen die Porträtsitzungen, die Van Dyck für die nötigen Ansichten ihres Kopfes brauchte. Schließlich wurden nur zwei hergestellt, und zwar – anders als beim König – auf getrennten Gemälden, was auf zwei verschiedene Sitzungen schließen läßt.

Die Königin bestand kokett darauf, jeweils andere Kleider, Mieder, Juwelen und Perlen anzulegen, vielleicht um Bernini eine Auswahl zu ermöglichen. Van Dyck hatte Berninis vollendete Büste des Königs als geplantes Pendant vor Augen, nach dem er sich ausrichten konnte. Große Aufmerksamkeit verwandte er daher auf das Auspuffen der Ärmel aus Seide oder Satin, die als Gegengewicht gegen den Schalknoten hätten dienen können. In der Profilansicht fügte er einen äußeren, lässig um die Schultern geworfenen Mantel hinzu, um die Silhouette à la Bernini zu beleben. Eine Gegenüberstellung der korrespondierenden Ansichten läßt erkennen, wie hervorragend die Büsten zueinander gepaßt hätten, wäre Bernini Van Dycks Anregungen gefolgt und – hätte er die Büste der Königin ausgeführt.

Ein Grund für die Verschleppung des Auftrags wird die Beschämung Henriettas gewesen sein, daß die Belohnung für die erste Büste und ihr offizieller Dankbrief den Künstler durch das Verschulden anderer immer noch nicht erreicht hatten. Die Angelegenheit löste am Hof Belustigung aus, wie eine Episode deutlich macht, die Kardinal Barberini im Juni 1638 erzählt wurde:

Am andern Tag, als ich die Königin in seiner Gegenwart drängte, sich gütigst porträtieren zu lassen, sagte der König: »Am Dienstag gehe ich auf die Jagd, und ich will Ihnen meine Frau für den Rest der Woche überlassen; überzeugen Sie sie und bewachen Sie sie gut.« Er sagte es in einer Weise, die den ganzen Hof zum Lachen brachte, und jeder riet mir, gut auf die Königin aufzupassen.

In einem anderen Brief vom selben Tag hieß es optimistischer:

Die Königin ist in Greenwich, und dank der Gnade Gottes erfreut sie sich guter Gesundheit. Wenn ich diesen Brief beendet habe, werde ich dorthin gehen, um den Cavalier Van Dyck zu treffen und zu sehen, ob es möglich sein wird, daß er ein einzelnes Porträt der Königin zum Gebrauch für den Cavalier Bernino macht.

Henrietta saß also dem Hofmaler vermutlich in der vertrauten Umgebung ihres geliebten Queen's House, das Inigo Jones einige Jahre vorher für sie gebaut hatte. Am 27. August wurde triumphierend berichtet: »Ihre Majestät hat endlich die Porträts zur Ausführung ihres Kopfes sehen lassen, und sie werden bei der ersten guten Gelegenheit geschickt werden.« Van Dyck stellte dem König später in diesem Jahr eine Rechnung über zwanzig Pfund für zwei Porträts der Königin »pour Monsr. Bernino« aus, die der Monarch knauserig auf fünfzehn Pfund herabsetzte. Doch erst am 26. Juni 1639 schrieb Henrietta tatsächlich aus dem Whitehall Palace an Bernini und

ersuchte ihn, eine Büste von ihr auf der Grundlage von zwei Porträts Van Dycks zu machen. Ihr Zögern ist durch die Tatsache erklärlich, daß der Diamantring immer noch nicht in Berninis Hände gelangt war und sie ihn vorher kaum um eine neue Gefälligkeit bitten mochte.

Der Brief, in ihrer Muttersprache Französisch geschrieben, ist erhalten; Bernini klebte ihn auf die Rückseite von Van Dycks Tripelporträt des Königs. Sein Inhalt ist aus einer Übersetzung in Berninis Biographie von Baldinucci bekannt. Baldinucci fügte taktvoll hinzu: »Die Unruhen, die kurz darauf im Königreich ausbrachen, waren die Ursache, daß nichts weiter wegen des Porträts der Königin geschah.« Welch ein Kunstwerk ist der Welt durch den beginnenden Bürgerkrieg verlorengegangen! Denn Bernini, immer begierig, »mit sich selbst zu wetteifern«, hätte seine königliche, französisch-italienische und katholische Auftraggeberin sicher mit all den weiblichen Reizen seiner Engel, Heiligen und christlichen Tugendallegorien ausgestattet und sich bemüht, sein bezauberndes, ein Jahrzehnt früher gemeißeltes Porträt der Maria Duglioli zu übertreffen.

Es gibt ein Nachspiel zur Büste des englischen Königs: Etwa gleichzeitig meißelte Bernini heimlich eine Porträtbüste von ebenso hinreißendem Schwung. Sie stellt den Engländer Thomas Baker (1606-58) dar. Er *könnte* Van Dycks Tripelporträt 1635 nach Rom transportiert und dadurch Berninis Bekanntschaft gemacht haben.[8] Es gibt aber keinen dokumentarischen Nachweis dafür, nur eine Behauptung von George Vertue von 1713, Mr. Baker sei »der Herr gewesen, durch den das Bildnis von Van Dyck nach Rom geschickt worden sei […], gemalt dafür, um König Karl, so gut er könne, nach dem Leben zu zeigen«. Vertue dürfte das erfunden haben, um das ziemlich rätselhafte Vorhandensein der Büste Bakers und die tatsächlich zusammenfallenden Daten des Bildertransports und der Reise Bakers zu erklären. Thomas entstammte einer wohlhabenden Familie von Landedelleuten, die unter König Heinrich VIII. zur Macht gekommen war und sich ein großes Haus in Sissinghurst (Kent) gebaut hatte. Sein Vater war 1605 Sheriff in Kent und errichtete ein anderes »großes Haus« in Leyton im Nordosten von London, das auf dem Wege zu weiteren seiner Güter in Suffolk lag. 1603 war er in Northampton von König Jakob I., der wegen seiner Ansprüche auf den Thron Englands nach Süden zog, geadelt worden. 1622 erbte Thomas als Minderjähriger von seinem Vater ansehnliche Besitztümer und Einkünfte in Lincoln, Sussex und Kent.

Im Oktober 1623 trat Thomas in das Wadham College in Oxford ein. Nach dem Tod seiner Mutter 1625 wurde eine wichtige Verbindung zum Hof hergestellt, als seine Schwester Elizabeth als »*Maid of Honour*« (Hofdame) zu Königin Hen-

332 Großaufnahme der Büste Thomas Bakers, die die technische Bravour des Künstlers zeigt, Victoria and Albert Museum, London

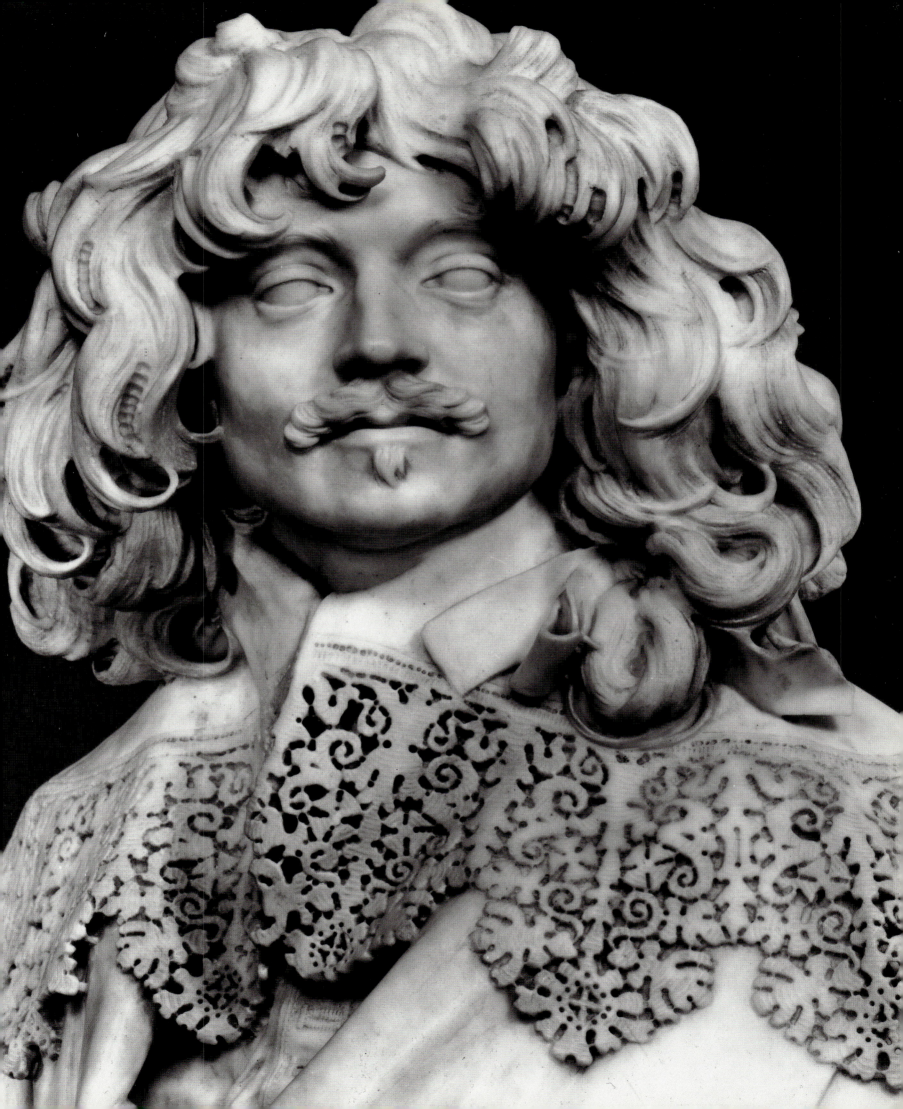

rietta Maria kam, nach Lightbown »die ehrenhafteste Form der Vormundschaft für ein Waisenmädchen von guter Geburt«. 1631-37 ging Thomas auf eine ausgedehnte Grand Tour nach Spanien, Frankreich und den Niederlanden, zuweilen in Begleitung von Verwandten. Er erreichte Rom 1636; am 16. November speiste er im Englischen College in Rom, wahrscheinlich, wie es üblich war, zu Beginn seines Aufenthalts. Hier, in gut katholischer Umgebung, muß er – als Kunstkenner und mit einer Schwester bei Hofe – spätestens von der Büste des Königs gehört haben, falls er noch nichts davon wußte.

Nach Berninis eigenem Bericht, den er 1665 in Paris Chantelou gab,

war unter den vielen Büsten, die er gemacht hatte, eine von einem Engländer, der – nachdem er die Büste des Königs von England gesehen hatte, die gerade von Bernini nach den Porträts Van Dycks geschaffen und zu ihm gesandt worden war – sich wünschte, Bernini möge auch eine von ihm meißeln. Er hörte nicht auf, ihn zu plagen, bis Bernini zustimmte; er versprach, ihm alles zu geben, was er wolle, sofern er [Bernini] es tue, ohne jemanden wissen zu lassen, was er tat, und der Engländer gab ihm dafür 6 000 Scudi oder 1 500 Pfund.

Dieser »astronomische« Preis blieb Bernini im Gedächtnis, war er doch das Anderthalbfache von dem, was er von Königin Henrietta Maria erhalten hatte. Der Engländer, dessen Namen Bernini diplomatisch vergaß, war gewiß Baker. Er sah die Büste des Königs vermutlich im Studio, fast vollendet, doch noch nicht fertig zur öffentlichen Ausstellung im April 1637.

Bernini erzählte die Geschichte mit einem wichtigen Unterschied, vielleicht diplomatischer, aber nicht unbedingt wahrer, wenige Jahre, nachdem sie sich zugetragen hatte, Nicholas Stone dem Jüngeren bei dessen denkwürdigem Gespräch mit dem Bildhauer am 22. Oktober 1638:

Nach diesem begann er uns zu erzählen: Hier war ein englischer junger Herr, der ihn lange Zeit zu überreden suchte, sein Bildnis in Marmor zu machen, und nach endlosen Verhandlungen und dem Versprechen einer großen Summe Geldes erklärte er sich bereit, es zu machen, weil es nach England gehen sollte, damit sie dort sähen, welcher Unterschied es sei, ein Bildnis nach dem Leben oder nach einem Gemälde zu machen. So begann er, seine Physiognomie zu modellieren, und fertig damit und bereit, in Marmor zu beginnen, geschah es, daß sein Auftraggeber, der Papst, davon hörte; er schickte den Kardinal Barberini, um es ihm zu verbieten. Der Herr sollte am nächsten Morgen zur Porträtsitzung kommen. In der Zwischenzeit verunstaltete er das Modell an verschiedenen Stellen, und als der Herr kam, begann er sich zu entschuldigen, es sei ein Mißgeschick mit dem Modell passiert, und daher wolle er nicht weiter daran arbeiten. So (sagte er) gab ich ihm sein Geld zurück und bat ihn, mir zu verzeihen. Da war der Herr sehr erregt, daß er so etwas erleben sollte, da er doch so oft gekommen sei und schon verschiedene Male Modell gesessen habe. Und von meiner Seite (sagte der Cavalier) konnte ich ihm nicht sagen, daß es mir im Gegenteil befohlen worden sei, denn der Papst wollte, daß kein anderes Bild von seiner Hand nach England gesandt würde als das Seiner Majestät. Dann fragte er den jungen Mann, ob er gut italienisch verstehe. Da begann er ihm zu erzählen, der Papst habe nach der Ausführung des früheren

Kopfes nach ihm gesandt und wolle ihn ein anderes Porträt in Marmor nach einem Gemälde für irgendeinen anderen Fürsten arbeiten lassen.

Das war, bedenkt man den Zeitpunkt des Gesprächs, wahrscheinlich die beabsichtigte Büste von Henrietta Maria. Dann erläuterte Bernini dem jungen Stone seine allgemeinen Ansichten über Marmorporträts:

Ich erzählte dem Papst (sagte er): Und wenn es das beste Bild von der Hand Raffaels wäre, würde er es nicht machen. Ich sagte Seiner Heiligkeit, es sei unmöglich, daß ein Bild in Marmor Ähnlichkeit mit einem lebenden Menschen habe. Dann fragte er wieder, ob er gut italienisch verstehe. Er antwortete dem Cavalier, vollkommen. Dann sagte er: Ich erzählte Seiner Heiligkeit, daß, wenn er in den nächsten Raum gehe und sein Gesicht ganz weiß mache, und auch die Augen, falls es möglich wäre, und komme wieder zurück, auch wenn er kein bißchen dünner noch ohne Bart wäre, allein wegen des Wechsels der Farbe würde ihn keiner erkennen. Sehen wir nicht dasselbe, wenn jemand in Angst gerät und ihn plötzlich eine Blässe überfällt? Sogleich sagen wir, er sei nicht derselbe Mann. Wie kann es dann möglich sein, daß ein Marmorbild der Natur ähnelt, wenn es nur eine Farbe hat, während doch im Gegensatz dazu ein Mann im Gesicht eine Farbe hat, eine andere im Haar, eine dritte in den Lippen, und seine Augen sind noch verschieden von all diesem? Daraus, sagte er (der Cavalier Bernini), schließe ich, es sei das unmöglichste Ding der Welt, ein Bildnis in Stein natürlich zu machen, daß es irgendeiner Person ähnele.

Trotz Berninis Beteuerungen des Gegenteils, oder vielleicht nach der Episode des päpstlichen Verbots und nach dem gescheiterten Auftrag für die Königin, bekam Baker seine bis ins letzte vollendete Porträtbüste: nach allgemeinem Urteil eines der größten Meisterwerke Berninis in Charakterdarstellung und technischer Bravour. Man wird den Eindruck nicht los, der Künstler habe den hartnäckigen englischen Dandy liebgewonnen, einen reichen jungen Mann von blendendem Aussehen, aus guter Familie und mit erlesenem Kunstgeschmack. Seine wallende Mähne war dem Meister eine willkommene Herausforderung, seine Virtuosität im Unterhöhlen des zerbrechlichen Carrara-Marmors mit dem Bohrer zu demonstrieren. Zur Heimlichkeit war man auf beiden Seiten gezwungen: der Bildhauer durch das ausdrückliche Verbot seines ständigen Auftraggebers; der Dargestellte mußte den Zorn seines Landesherrn über die Majestätsbeleidigung fürchten, weil er den päpstlichen – und königlichen – Bildhauer bemüht hatte, zwischen den Bildnissen des Königs und der Königin auch sein Aussehen in Marmor zu verewigen. Der Ruch des Verbotenen gab der Aufgabe für beide Seiten ihre Würze, und die gigantische Summe dafür hat einen Hauch von Bestechung.

Wie auch immer – die Büste war in jeder Hinsicht ein privater Auftrag, im Gegensatz zu den meisten anderen Porträtaufträgen der Zeit, die von weltlichen Standespersonen oder kirchlichen Würdenträgern kamen und zur öffentlichen Ausstellung und Propaganda bestimmt waren. Baker beanspruchte keine öffentliche Anerkennung; hier sah sich Bernini nicht

gezwungen, Rang und Macht zum Ausdruck zu bringen. Vielleicht gelang es ihm gerade deshalb, eine Atmosphäre von Frische und Spontaneität zu erzeugen wie bei keinem anderen Porträt. Wie hoch das Werk später in England nicht nur von seinem Eigentümer geschätzt wurde, geht daraus hervor, daß es der Hofporträtmaler Peter Lely erwarb; mit seinem Nachlaß wurde es 1682 versteigert.

Erste Kontakte mit Frankreich: Richelieu und Mazarin

Berninis Kontakte zu Frankreich begannen, bald nachdem er erwachsen geworden war, und dauerten bis an sein Lebensende.[9] Wie bereits erwähnt, war Maffeo Barberini, als er um 1621 *Apollo und Daphne* besichtigte, in Begleitung eines französischen Kardinals, François Escoubleau de Sourdis. Dieser war Erzbischof von Bordeaux, und die Porträtbüste, die er bei Bernini in Auftrag gab, befindet sich noch heute in der Kirche Saint-Bruno in Bordeaux.

Wegen der Unsicherheit der päpstlichen Kunstförderung, die sich mit jeder neuen Papstwahl ändern konnte, spielte Bernini in der Mitte seines Lebens mit der Idee, nach Paris zu übersiedeln, in die Hauptstadt des Landes, das immer deutlicher die Führerrolle in Europa übernahm. Zumindest als Rückversicherung, falls sich die Verhältnisse in Rom gegen ihn wenden sollten, scheint er den Gedanken erwogen zu haben. Im Grunde aber war seine beherrschende Rolle in der Kunstwelt Roms niemals ernstlich gefährdet, und so blieb er lieber hier, um die Verhältnisse eifersüchtig zu überwachen, anstatt alles durch einen – auch nur vorübergehenden – Umzug nach Paris aufs Spiel zu setzen. Im reifen Alter, als ihn König Ludwig XIV. persönlich einlud, im Wettstreit mit französischen Architekten die Haupt(Ost-)front des Louvre zu planen, reiste er tatsächlich nach Paris. Obgleich in dieser Hinsicht letztlich enttäuscht, erhielt er den Auftrag, die Büste Ludwigs XIV. zu meißeln und ein großartiges Reiterstandbild des Sonnenkönigs zu entwerfen. Beide Werke sind in Versailles erhalten. Diese Verbindung mit Frankreich hatte sich allmählich aus Berninis Treue zur Familie Barberini und aus seiner Freundschaft mit einigen ihrer Mitglieder entwickelt: nicht nur mit Papst Urban VIII., sondern auch mit seinen mächtigen Kardinalnepoten, besonders mit Antonio, der die päpstlichen Verbindungen zu Frankreich unterhielt. Als sich Antonio nach Urbans Tod in Rom ausgeschaltet sah, übersiedelte er nach Paris und übernahm dort hohe kirchliche Ämter.

Die engste Kontaktperson der Familie Barberini in Frankreich war der italienische Kardinal Mazarini, besser bekannt als Mazarin, der an den Verhandlungen mit dem englischen Hof beteiligt gewesen war. Ehe Mazarin im Dezember 1639 von Rom nach Frankreich ging, schlug er Kardinal Antonio Barberini den ehrgeizigen Auftrag vor, ein Porträt seines neuen Beschützers Richelieu in ganzer Figur zu schaffen. Bernini war fasziniert von der Aussicht auf eine so wichtige,

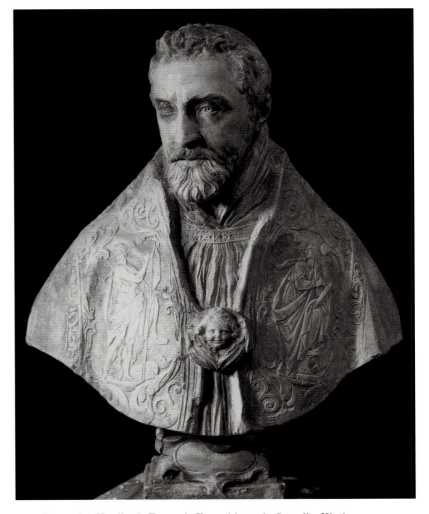

333 Büste des Kardinals François Escoubleau de Sourdis, Kirche Saint-Bruno, Bordeaux

einträgliche Aufgabe und erpicht darauf, die Sache in Gang zu bringen. Er erkundigte sich zunächst nach dem beabsichtigten Schauplatz für die Figur, um seine Komposition darauf abstimmen zu können. Im Juli 1640 plagte er Mazarins römischen Korrespondenten mit Bitten um Porträts von Richelieu. Als sie der französische Gesandte im September nach Rom mitbrachte – vermutlich das »Tripelporträt« von Philippe de Champaigne –, stürzte sich Bernini sofort auf die Arbeit. Wahrscheinlich begann er mit dem Kopf, weil Mazarin auch eine Büste Richelieus in Bronze wünschte.

Im Barberini-Haushalt jedoch gab es Ärger. Sowohl der Papst als auch sein Neffe fühlten sich diplomatisch beleidigt. Sie waren gekränkt, daß man sie bei dem Auftrag für »ihren« Meisterbildhauer übergangen und nicht ihre Erlaubnis eingeholt hatte. Urbans Beziehungen zu Richelieu waren zu diesem Zeitpunkt ohnehin gespannt, und der Papst war empört über die taktlose Wahl einer Statue in ganzer Figur, die damals mit der Vorstellung von Macht und Prestige verbunden war. Bernini entspannte die Situation, die auch für ihn gefährlich werden konnte, indem er sich im November dafür entschied, das Porträt »für den Augenblick« auf die Büste zu reduzieren, an der sich – wie Bernini überzeugend bemerkte –

335 Philippe de Champaigne: *Tripelporträt des Kardinals Richelieu*, National Gallery, London

334 Büste des Kardinals Richelieu, Musée du Louvre, Paris

der Kardinal in seinen eigenen Räumen erfreuen könne. Die Statue versprach er – bewußt vage – für »später« *(dopo)*. Die Büste stand schon fast fertig in seinem Studio.

Anfang Januar 1641 wurde sie in Rom ausgestellt und erntete einmütiges Lob als Wunder an »sprechender« Ähnlichkeit und Meisterwerk, das alle bisherigen Büsten des Bildhauers in den Schatten stelle.[10] Kardinal Antonio war besänftigt und machte sogar den Vorschlag, man solle Bernini eine Büste König Ludwigs XIII. arbeiten lassen, damit sich »ein so ruhmreicher Minister nicht von einem so allgemein bewunderten Fürsten unterscheide«.

Mazarin schien seinen Triumph mit Händen greifen zu können: Nicht nur sein Herr werde sich geschmeichelt fühlen, sondern ganz Paris werde platzen vor Neugier, und Berninis künstlerische Vorherrschaft werde wie in Rom so auch in

Frankreich ein für allemal gesichert sein. Zwei Beauftragte Berninis geleiteten das kostbare Werk im August 1641 nach Paris, und Mazarin war der erste, der es zu Gesicht bekam. Augenblicklich schrieb er an Kardinal Antonio, es »übersteige jede Vorstellung«, und er empfinde, daß »ein so schöner und vollkommener Kopf niemals vorher – auch von antiken Bildhauern nicht – geschaffen worden sei«. Und dem Künstler schrieb er etwas später: »Ich glaube wirklich nicht, daß ein dem Leben näherstehender, besser erdachter und feiner ausgeführter Kopf je aus Ihren Händen hervorgegangen ist.« Das war etwas geheuchelt; denn seinem eigenen Bruder bekannte Mazarin, die Büste sei Richelieu überhaupt nicht ähnlich. Darin mag er hastig der Stimme seines Herrn gefolgt sein. Unglücklicherweise ruft die Büste trotz ihrer unverkennbaren Qualitäten selbst heute noch die leichte Verachtung und Verwunderung hervor, die ihr Empfänger äußerte: er erkenne sich nicht darin!

Das war absurd, wenn man den Kopf mit anderen Porträts Richelieus vergleicht. Doch die Franzosen machten sich seine Anschauung zu eigen und lehnten die Büste ab, auch wenn

336 Claude Warin: Medaille des Kardinals Mazarin, 1648, British Museum, London

die Kritiker, um nicht ungerecht zu sein, die Mängel einstimmig nicht Bernini, sondern dem Porträt anlasteten. Das Tripelporträt Richelieus von Philippe de Champaigne ähnelt im Typus den für den gleichen Zweck bestimmten Porträts Karls I. von Van Dyck: heute gilt es als Meisterwerk.

335

327

Die unmittelbare Reaktion in Paris war nicht wirklich feindlich gegen Bernini, denn immer noch verfolgte man den Plan einer Statue und versuchte Van Dyck zu gewinnen, damit er ein neues Porträt mit überzeugenderer Ähnlichkeit male. Schließlich vereitelten der Tod Van Dycks und der Tod Richelieus beide Pläne. Bernini aber war verletzt durch die Berichte über die kritische Aufnahme seines Werks, und innerhalb von achtzehn Monaten hatte er ein neues Tonmodell hergestellt (das Original vielleicht auch nur abgewandelt), um die angeblichen Mängel seiner ersten Büste zu beheben; vermutlich auch nur aufgrund der alten Profile von Champaigne. In einem Brief vom April 1644 wurde dieser Kopf als »viel schöner und ähnlicher« bezeichnet. Er diente als Modell für zwei Bronzebüsten, die sich heute in Potsdam und Victoria (Australien) befinden.[11] Das letzte, was man in dieser Angelegenheit weiß, ist, daß im Inventar von 1706 »ein Porträt von Richelieu und seine Büste in Terrakotta« mit zwei Bildern Urbans VIII. in einem Raum im Piano nobile von Berninis Palast aufgelistet werden.[12]

Zu dieser Zeit näherte sich das Leben Urbans VIII. seinem Ende, und Bernini, der unter einem neuen Papst für seine Position in Rom fürchtete, erkundigte sich am 16. Juli 1644 bei Mazarin, der durch den Tod Richelieus zum mächtigsten Minister aufgestiegen war und die Außenpolitik bestimmte, welche Bedingungen ihn erwarteten, wenn er nach Paris auswandere. Umgehend antwortete sein alter Bewunderer und bot Bernini das Gehalt und den großen Titel des Architekten des Königs an, der die Aufgabe umfaßte, für die er am meisten in Paris gebraucht wurde: die Vollendung des Louvre-Palasts. Mazarin mag auch ein Grabmal Ludwigs XIII. in der königlichen Grablege von Saint-Denis im Sinn gehabt haben. Dieses großzügige Angebot war zwar verlockend für Bernini, aber er zögerte noch. Dennoch wollte er sich die Möglichkeit als Rückversicherung offenhalten, falls

er in Rom in Ungnade fallen sollte. Tatsächlich war Papst Innozenz X. aus der Familie Pamphili ein Feind der Barberini und entrüstet über ihre schamlose Ausplünderung der Kassen des Heiligen Stuhls. Die Sache war so ernst, daß der prominenteste Barberini freiwillig ins Exil ging.

Anfänglich erklärte Bernini seine Weigerung, Rom zu verlassen, mit seiner Verpflichtung, das Grab Urbans in der Peterskirche zu vollenden. Als 1646 beschlossen wurde, seinen Glockenturm an der Fassade von Sankt Peter niederzureißen, wandte sich der ins Mark getroffene Künstler aus einem Gefühl der Frustration und dem Wunsch nach Rache einer Allegorie zu, die, wie er fühlte, auf seine eigene Situation anwendbar war, der Skulptur *Die Zeit enthüllt die Wahrheit*.[13] Die Idee eines in der Luft schwebenden alten Mannes, der nur durch den Zipfel eines Schleiers gehalten wird, den er von der weiblichen Allegorie der »Wahrheit« wegzieht, scheint denkbar ungeeignet für eine Skulptur und höchstens als Relief realisierbar. Doch der besessene Bernini betrachtete gerade das Unausführbare als Herausforderung seines Könnens. Schließlich mußte sogar er sich geschlagen geben, und nur die üppige Frauenfigur wurde ausgeführt. Sie blieb in seinem Atelier bis zu seinem Tod. In seinem Testament vermachte er die schwerfällig geratene Gestalt jeweils dem erstgeborenen Sohn einer jeden Generation seiner Nachkommen als Erinnerung daran, daß »die schönste Tugend der Welt die Wahrheit sei, weil sie am Ende immer von der Zeit enthüllt werde«. Die Figur gehört noch heute seinen Erben, auch wenn sie seit 1914 als Leihgabe in der Galleria Borghese ausgestellt ist.[14]

147

125

Berninis *primo pensiero* (erster Gedanke) für die Komposition ist eine Versuchsskizze in verwischter schwarzer Kreide mit vielen Pentimenten. Sie zeigt die »Wahrheit« auf einem Segment der Erdkugel und noch auf ihrem großen Schleier liegend, den die über ihr schwebende »Zeit« von ihr abzieht. Bei dieser Männerfigur ist der Oberkörper nur angedeutet.[15] Eine schöne Kopie dieses Entwurfs, in der auch der schwebende »Vater Zeit« vollständig ausgeführt ist, macht deutlich, wie unbefriedigend die Szene gewesen wäre, es sei denn, sie wäre als Relief realisiert worden.[16] Im Juli 1647 hatte Bernini ein Modell für die anfangs geplante Zweifigurengruppe geformt und bat seinen Freund, den Herzog von Bracciano – dessen Büste er vor Jahren modelliert hatte –, diskret bei Mazarin vorzufühlen, wie dessen Reaktion auf eine Gruppe mit diesem Thema sei. Der Herzog rühmte vor dem Kardinal ihre Vorzüge (ein »Juwel«) und erklärte ihm, wie man sie eines bequemen und sicheren Transports wegen in getrennten Stücken meißeln und am Bestimmungsort zusammensetzen könne. Die »Zeit« sollte kunstvoll in der Luft schweben über »Säulen, Obelisken und Mausoleen«, die sie gerade umwürfe, um Aufstieg und Fall von Ländern sowie von menschlichen Bemühungen beim Vergehen der Zeit zu symbolisieren. Bernini könnte die Idee aus einem Kupferstich übernommen haben. Er dachte jetzt an ein Relief, obwohl er die Figuren

341

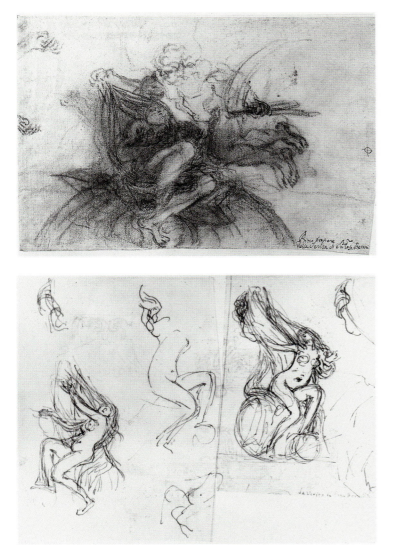

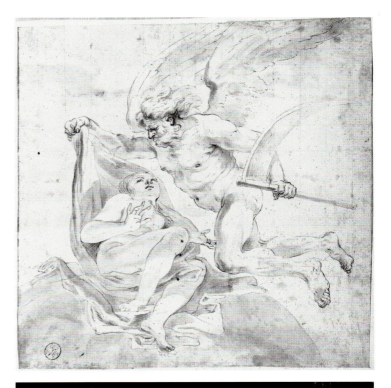

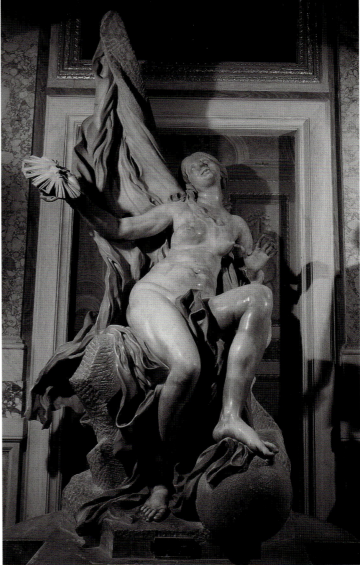

337, 338, 339 Skizzen für *Die Zeit enthüllt die Wahrheit*. Oben links: *primo pensiero* in schwarzer Kreide, Museum der bildenden Künste, Leipzig. Oben rechts: detaillierter ausgeführte Kopie in Feder und Lavierung, Musée du Louvre, Paris. Unten links: spätere Skizzen der »Wahrheit«, Museum der bildenden Künste, Leipzig

340 Die Statue der »Wahrheit«, Villa Borghese, Rom

nicht flacher machen wollte. Die »Wahrheit« sollte in ihrer ausgestreckten rechten Hand die Sonne halten, da sie das Tageslicht liebe, und ihre Füße auf den Globus setzen, um anzuzeigen, daß Wahrheit kostbarer als alles andere auf der Welt und wahrhaft göttlich sei, eine Idee, die Bernini Cesare Ripas *Iconologia* entnommen hatte.

Schließlich scheint sich Bernini den praktischen Zwängen gebeugt und aus der Not eine Tugend gemacht zu haben: er ließ die »Zeit« ganz weg als nunmehr entbehrlich, da er die »Wahrheit« als frei und entschleiert wiedergab. Dennoch blieb ein Marmorblock, der vermutlich für den »Vater Zeit« geplant gewesen war, als unliebsame Erinnerung auf der Straße vor Berninis Haus bis zu seinem Tod liegen.[17] In zwei anderen Federzeichnungen sind weitere Stellungen für die »Wahrheit« ausprobiert, jetzt fast aufrecht sitzend, während

341 Kleine Bronzebüste des Paolo Giordano Orsini, Herzog von Bracciano, nach einem Modell Berninis, Linsky Collection, Metropolitan Museum of Art, New York

342 Sorgfältig ausgeführte Kopie von E. Benedetti nach Berninis Skizze einer monumentalen, zur Kirche Santissima Trinità de' Monti hinaufführenden Treppe (Vorläuferin der Spanischen Treppe), mit einem Reiterdenkmal Ludwigs XIV. im Mittelpunkt, um 1660, Biblioteca Vaticana. Unten ist der *Barcaccia*-Brunnen zu sehen.

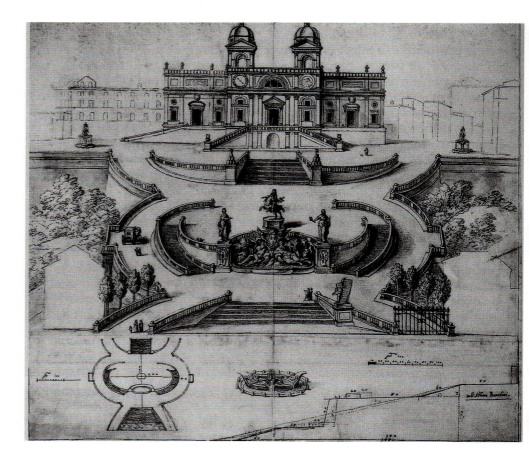

die »Zeit« nicht mehr vorkommt.[18] Auf der zweiten dieser Skizzen hat der Bildhauer die endgültige Haltung gefunden. Sie wird durch ein Terrakottamodell im Louvre[19] und die ausgeführte Figur bestätigt. Der Gesichtsausdruck der »Wahrheit« entspricht Berninis übrigen Frauenfiguren in Ekstase, als würde ihr eine Vision himmlischer Freude zuteil. Beson

80, 81 ders der *Erlösten Seele* und der *Heiligen Bibiana* steht er nahe.

Mazarin war entzückt von den rühmenden Zeilen des Herzogs von Bracciano und hoffte, wie er schrieb, Bernini wolle damit andeuten, daß nun die Zeit für eine Einladung nach Paris reif sei. Ein solcher Aufenthalt böte ihm die Gelegenheit, sein geplantes ehrgeiziges Projekt zu vollenden und es persönlich an seinen Bestimmungsort zu bringen. »Wenn Bernini sich entscheiden könnte, sich in diesen Breiten sehen zu lassen […], könnte er die hohe Wertschätzung kennenlernen, die er und sein Werk in Frankreich genießen.« Bernini war erschrocken und kam auf den einfachen Vorschlag zurück, die Skulptur zu einem guten Preis für Mazarin zu arbeiten, aber sich nicht, wie einmal beabsichtigt, in Frankreich niederzulassen.

Die Erklärung für Berninis Reaktion lag einfach darin, daß

276 er 1652 durch den Triumph des *Vierströmebrunnens* in den Augen von Papst Innozenz rehabilitiert war und sogar mehr

103 als ein Porträt Seiner Heiligkeit ausführen durfte. Mazarin besaß eine kleine silberne Nachbildung des Brunnens, der seine Pläne durchkreuzt hatte; sie war – mit echt fließendem Wasser – in der Mitte eines Tischs aufgestellt. Vielleicht war sie ein Trostpreis, den Bernini dem Kardinal schuldig zu sein

glaubte. War es etwa das Silbermodell, durch das Bernini den 275 Papst zu dem Auftrag verführt hatte? Mazarin bat ihn weiterhin um verschiedene Entwürfe, darunter Grabmäler für ihn selbst und seine Eltern. 1658 riet ihm Kardinal Antonio Barberini, der jetzt hohe kirchliche Ämter in Frankreich innehatte, bei Bernini Marmorbüsten von ihm, Mazarin, und dem französischen König in Auftrag zu geben. Aber die Sache zerschlug sich, und Bernini schuf kein Bildnis seines Freundes. Mazarin versuchte immer wieder vergeblich, den Bildhauer nach Frankreich zu locken, so 1655, 1657 und 1660. Gelegentlich nahm Bernini, als er älter und berühmter und seine Stellung in Rom immer sicherer wurde, einen unangenehm scharfen Ton ihm gegenüber an.

Trotz seiner enttäuschten Hoffnungen bestellte Mazarin bei dem schwer faßbaren Künstler Entwürfe für ein großes architektonisches Projekt, das die Franzosen in Rom auszuführen gedachten. Es sollte den Pyrenäenfrieden von 1659 verherrlichen, mit dem Frankreich seine Vormachtstellung in Europa befestigt und seine Überlegenheit über den Papst besiegelt hatte. Es war eine gewaltige, in Spiralen aufsteigende Treppe vor der Kirche Santissima Trinità de' Monti, ein Vorläufer der heutigen »Spanischen Treppe«.[20] Bernini hätte sich gern daran beteiligt, zumindest im Hintergrund, hätte es doch dem verkommenen Abhang, zu dessen Füßen sein und seines Vaters *Barcaccia*-Brunnen lag, eine Form gegeben und 250-25 den Brunnen aufgewertet. Doch der Papst genehmigte den Plan nicht, der für ihn und die Einwohner Roms – im Herzen ihrer Stadt – schlechterdings unannehmbar war: ein monu

mentales Reiterstandbild in Bronze von Ludwig XIV. mit einem sich triumphierend aufbäumenden Pferd. So provokativ hatte sich der diplomatisch gewandte Mazarin das Projekt nicht gedacht.

Nach dem Tod Mazarins 1661 warb Kardinal Antonio Barberini weiterhin für Berninis Talente in Paris. Schon aus einem Brief des Kardinals vom März 1656 geht hervor, daß er einen zweiten Abguß in Bronze von Berninis berühmtem Porträt Papst Urbans bestellt hatte (vermutlich dasjenige Exemplar, das jetzt im Louvre ist) und daß bereits ein bronzenes Kruzifix Berninis in seinen Händen war.[21] Antonio unterzeichnete mit »Affettuosissimo sempre«, ein ungewöhnliches Zeichen von Hochachtung für den Bildhauer, der offiziell nicht mehr als ein relativ niedriger Ritter des Christusordens war.

Das bronzene Abbild des alten Barberini-Papstes, den sein lebenslanger Künstlerprotegé aufs zarteste modelliert hatte, mußte in Frankreich sehr modern wirken. Die Freiheit der Komposition, die psychologische Vertiefung wie auch die täuschende Wiedergabe natürlicher Oberflächenstrukturen, der alten Haut, der wirren Haare an Kinn- und Schnurrbart – dies alles war in Frankreich gänzlich neu, wo man nur standardisierte und stark stilisierte Porträts kannte.

Im selben Jahr, 1656, bestellte Kardinal Barberini für einen von Bernini entworfenen Hochaltar in der Pariser Kirche Saint-Joseph des Carmes eine Gruppe des altehrwürdigen Themas der italienischen Skulptur, der *Maria mit Kind*.[22] An diesem Sujet hatte sich der Barockbildhauer überraschenderweise bisher nie versucht. Die reizende Figur wurde nach einem Modell Berninis von dessen bewährtem Mitarbeiter Antonio Raggi gemeißelt. Sie ist eine unverhohlene Kopie nach Michelangelos früher *Madonna* in der Liebfrauenkirche in Brügge. Vielleicht wurde diese berühmte »nordische« Quelle eigens von dem Kardinal ins Spiel gebracht, um die Franzosen zu erfreuen. In Italien könnte sie aus einem Abguß, einer Kopie oder Zeichnung bekannt gewesen sein.

Außerdem bestellte Kardinal Antonio bei Bernini Dekorationen für die von Franzosen gegründete Kirche Santissima Trinità de' Monti in Rom und Entwürfe für ein prächtiges Feuerwerk vor der Kirche zur Feier der Geburt des Dauphins 1661. Am 27. Oktober 1662 lud auch er seinen berühmten Freund ein, nach Paris zu kommen. Er hoffte damit Spannungen zwischen dem Vatikan und Frankreich zu entschärfen. Bernini antwortete, die Entscheidung darüber liege beim Papst. Daraufhin geschah nichts. Vermutlich wollte Alexander VII. den Künstler bei der Arbeit an seinen großen kirchlichen Bauprojekten in Rom festhalten, die damals in einer kritischen Phase waren.

Der Besuch in Paris: die Pläne für den Louvre

Was Mazarin sein Leben lang erträumt hatte, gelang Colbert 1665: Bernini betrat tatsächlich französischen Boden. Es ist

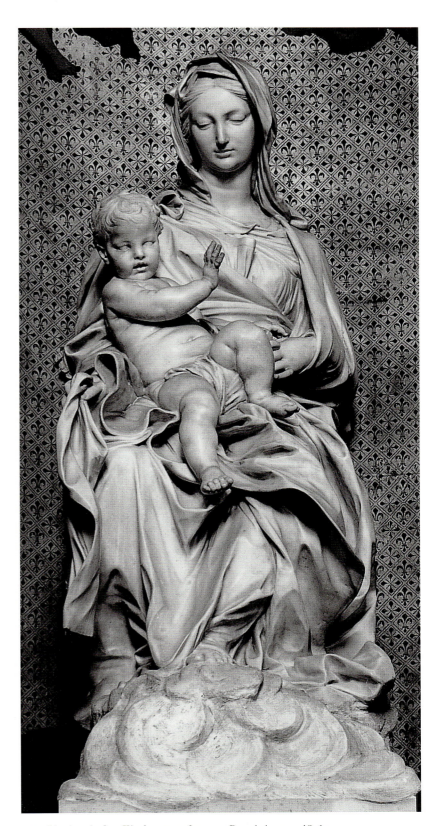

343 *Maria mit dem Kind*, entworfen von Bernini, gemeißelt von Antonio Raggi, Kirche Saint-Joseph des Carmes, Paris

eine erregende Episode in der Geschichte des 17. Jahrhunderts; sie wird um so lebendiger, als Tag für Tag über sie Buch geführt worden ist durch den königlichen Haushofmeister Paul Fréart, Sieur de Chantelou, der seine Erlebnisse mit Bernini zunächst für seinen Bruder festhalten wollte.[23]

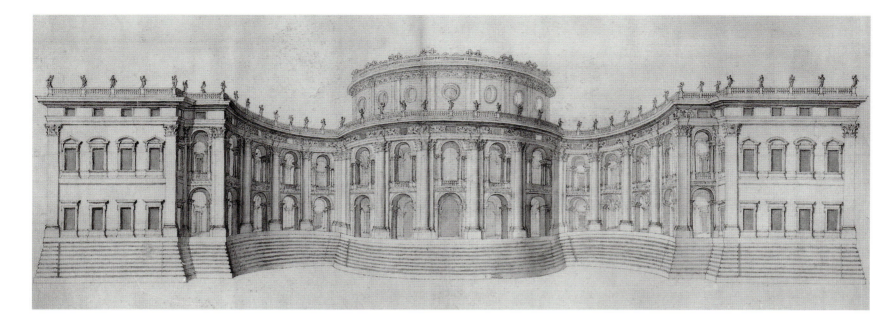

344, 345, 346 Berninis aufeinanderfolgende Entwürfe für die Ostfassade des Louvre, Paris, der erste und dritte im Musée du Louvre, Paris; der zweite im Nationalmuseum, Stockholm

Chantelou war eine ideale Wahl als persönlicher Begleiter Berninis. Er war kultiviert, doch nicht von zu hohem Rang, und hatte mehrere Jahre in Rom gelebt. Tatsächlich erinnerte er Bernini daran, daß er von ihm in Rom einige Zeichnungen bekommen habe. Er besaß eine ansehnliche Gemäldesammlung, darunter einige Bilder von Poussin: ein Paar von *Bacchanalen*, ein *Selbstporträt* und die zweite Serie der *Sieben Sakramente* (jetzt als Leihgabe des Herzogs von Sutherland in der National Gallery of Scotland, Edinburgh). Als Bernini am 25. Juli Chantelous Haus besuchte, ließ er sich auf die Knie nieder, um diese Meisterwerke eingehend zu studieren, und sagte, sie hätten ihn fühlen lassen, daß er nichts sei (*»che non sono niente«*). Poussin, den strengen, wenn auch farblich erlesenen Klassizisten, den man als das genaue Gegenteil eines barocken Künstlers wie Bernini betrachten könnte, verehrte dieser tief als »großen Maler von Historie und Mythen« (*»un grande storiatore e grande favolleggiatore«*). Chantelou besaß ferner eine umfangreiche Sammlung von Abgüssen nach der Antike, die er – auf Berninis Rat – der Akademie in Paris zur Belehrung von Kunststudenten überließ.

Das also war der Mann, der den älteren, weltberühmten italienischen Künstler als Gastgeber im Namen des Königs willkommen hieß: er sollte sich um dessen täglichen Bedürfnisse kümmern, als Zwischenträger dienen und auch ein Auge auf Berninis Arbeit haben. Sein Tagebuch ist ein einzigartiges Dokument nicht nur für die Geschichte der Kunst, sondern auch für den Hof Ludwigs XIV., für die französisch-italienischen Beziehungen und die verschiedene Mentalität der beiden Völker. Dem Fachmann für Skulptur liefert es einen exakten Bericht über Berninis Arbeitsmethode bei einer Porträtbüste, zumindest in seiner Spätzeit. Auch über Berninis bildhauerische Technik im allgemeinen ist vieles daraus zu entnehmen (siehe Kapitel 12).

Darüber hinaus geben Chantelous sorgfältig aufgezeichnete Gespräche mit Bernini, nachdem beide miteinander vertraut geworden waren, eine Fülle von Ansichten des Künstlers über bildhauerische Praxis wieder, über seine Vorgänger und Zeitgenossen – detaillierte Bemerkungen zu Michelangelo etwa –, kurz, über seine Kunstauffassung im allgemeinen. Bernini als Komödienautor war geübt als Erzähler und machte sich ein Vergnügen daraus, seinen faszinierten ausländischen Zuhörern seine Ideen auseinanderzusetzen. Er erzählte eine Anzahl Geschichten, denen man auch anderswo begegnet, so etwa, für wie schwierig, ja unmöglich er es halte, auf einem Gesicht in weißem Marmor den Eindruck natürlicher Farbe hervorzurufen – was er schon Nicholas Stone dem Jüngeren Jahre vorher zu erklären versucht hatte.

Der Aufenthalt in Frankreich sollte drei künstlerischen Aufgaben dienen: einem Neubau am Louvre (die Ursache für die Einladung), einer Porträtbüste des Königs (mühsam gemeißelt in Berninis Pariser Logis) und einem Reiterdenkmal Ludwigs XIV. auf einem sich aufbäumenden Pferd, das nach Berninis Rückkehr in Rom auszuführen war und das größtenteils von französischen Kunststudenten gearbeitet und erst nach Berninis Tod nach Frankreich geliefert wurde.

In seinem aufschlußreichen Buch über diese Periode in Berninis Schaffen gibt Cecil Gould folgende glänzende Zusammenfassung:[24]

Die Reise war das Ergebnis von persönlichen Verhandlungen zwischen dem jungen König von Frankreich, Ludwig XIV., und Papst Alexander VII. Colbert, dem Superintendenten der königlichen Bauten, war es nicht gelungen, einen seiner Ansicht nach fähigen Archi-

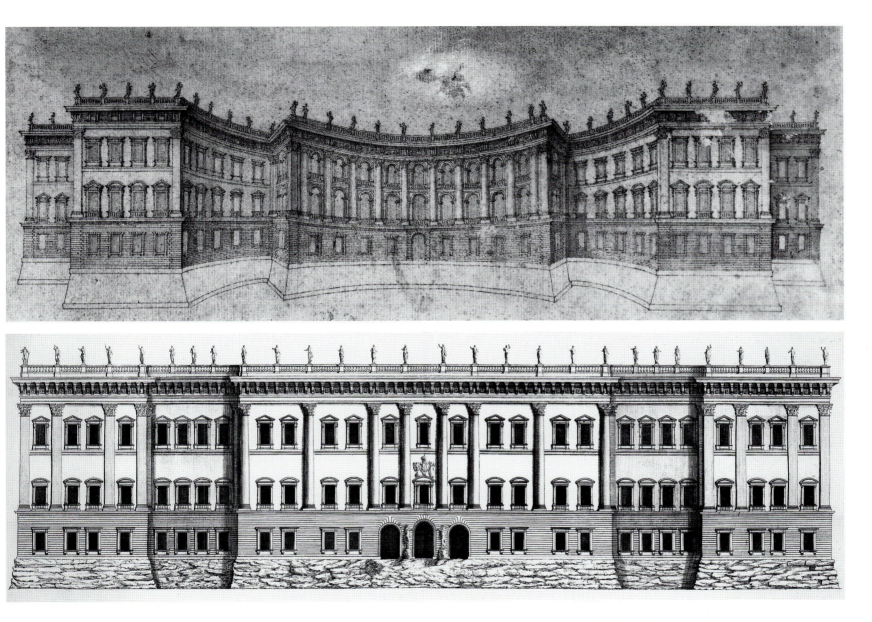

tekten zur Vollendung des Louvre zu finden. Nach Einsendung von Plänen verschiedener Italiener hatte der König den Papst gebeten, seinem eigenen Architekten und künstlerischen Leiter, Bernini, einen Besuch in Paris zu erlauben. Ludwig XIV. hatte auch an Bernini selbst eine persönliche Einladung geschrieben.

Ebenso klar faßt Gould die Ergebnisse der Unternehmung zusammen:

Die Ehren, die Bernini bei dieser Gelegenheit zuteil wurden, hatte noch kein Künstler vor ihm erfahren; sie schienen den erstaunten und neidischen Augen der Zeitgenossen nur für Mitglieder der königlichen Familie angemessen. Im Endeffekt jedoch erbrachte der Besuch, der etwas weniger als ein halbes Jahr dauerte, im Grunde nichts.

Doch das heißt den Ereignissen vorgreifen. Die Erwartungen in Paris waren 1665 hochgespannt.

Der diplomatische Hintergrund war in der Tat schwierig. Die Verbindungen zwischen Frankreich und dem Vatikan waren einige Jahre vor Mazarins Tod eingestellt worden. 1662

kam es durch ein kleines Ereignis in Rom zur Krise, und es ist anzunehmen, daß Antonio Barberinis erste Einladung an Bernini diese Spannung entschärfen sollte. Statt dessen gingen die Franzosen so weit, Avignon, eine Stadt des Papstes, als Druckmittel und Kriegsdrohung zu besetzen. In einer »Friedens«-Vereinbarung vom Februar 1664 wurde unter Zwang beschlossen, der »Papst solle als Entschuldigung eine Abordnung an Ludwig senden« (Gould). Der Leiter dieser delikaten Mission war ein Neffe des Papstes, Kardinal Flavio Chigi. Er war zufällig einer von Berninis wichtigsten Auftraggebern und konnte den französischen Hof zuverlässig über die laufenden Fortschritte an der *Cathedra Petri* und den Kolonnaden des Petersplatzes aufklären.

138, 307

Colbert war erst 1664 Superintendent der königlichen Bauten geworden. Er entschied, die bereits vorliegenden Pläne des Architekten Louis Le Vau für den Ostflügel des Louvre zurückzustellen und den großen François Mansart um

Entwürfe zu bitten. Doch erwies sich dieser als zu alt und wählerisch. So entschloß sich Colbert widerwillig, im Ausland Umschau zu halten. Im April wandte er sich unaufrichtigerweise mit der Bitte um Begutachtung von Le Vaus Plänen an Bernini und drei andere Künstler, ohne sie wissen zu lassen, daß sie miteinander im Wettstreit lägen. Doch Bernini war von Anfang an der Favorit für diesen wichtigen Auftrag.

Bernini schrieb innerhalb von zwei Wochen an Colbert, der offenbar persönlich an ihn herangetreten war, und nahm den Auftrag an. Er begann sofort ernsthaft mit der Arbeit, denn bereits nach drei Monaten, am 25. Juli 1664, trafen die Pläne in Paris ein: Sie müssen innerhalb von acht Wochen ent-

344 worfen und zur Präsentation gezeichnet worden sein. Berninis erster, höchst wirkungsvoller Entwurf von deutlich bildhauerischer Qualität enthielt einen mächtig vorgewölbten, konvexen Mittelteil, der eine große ovale Halle umschließen sollte. Er sprang kühn aus zwei weiten konkaven Seitenflügeln vor – eine Idee, die direkt aus Berninis zehn Jahre früher erbauter

320
315 Fassade für Sant' Andrea al Quirinale abgeleitet war, ebenso wie von seiner gerade entworfenen Kirche in Ariccia, bei der ein Halbkreis von Nebengebäuden den Rundbau der Kirche einrahmte.

Später behauptete Bernini Chantelou gegenüber, er habe keinen einzigen Blick auf Le Vaus Pläne geworfen, die er begutachten sollte, um selbst einen klaren Kopf zu bewahren. Doch der Mittelteil von Le Vaus Entwurf war eben eine solche konvexe, ovale Halle gewesen, die allerdings aus einer geraden Wand herausgewachsen war. Berninis Neuerung bestand darin, sie in konkave Formen einzubetten und dadurch zu steigern. Der ovale – oder runde – Grundriß der Mittelhalle war ein bewußter Bezug zu antiken Sonnentempeln, den Le Vau und Le Brun für Vaux-le-Vicomte, das Schloß des Finanzministers Fouquet, erfunden hatten. Es ist unwahrscheinlich, daß Bernini unabhängig von diesen unmittelbaren französischen Vorläufern gerade dieses Motiv gewählt hätte. In demselben Monat, in dem die Pläne eintrafen, war Kardinal Chigi in Paris und konnte sie zusammen mit Colbert durchgehen – Bernini gewiß schamlos lobend. Der König sandte ihm zum Dank eine juwelenbesetzte Miniatur.

Trotzdem waren Colberts Einwände so schwerwiegend, daß Bernini Anfang 1665 einen zweiten, weniger übertriebenen, doch immer noch neuartigen Plan vorlegen mußte. Dies-

345 mal sprang der Mitteltrakt – die kühne Anfangsidee umkehrend – *konkav* zurück. Auch er wurde stark kritisiert, weil er für ein funktionsfähiges Schloß zu unpraktisch sei und zudem teure Abbrucharbeiten und Rekonstruktionen an der bestehenden Cour Carrée des Louvrepalasts erfordert hätte. Doch der eigentliche Bauherr, Ludwig XIV., war begeistert davon, vielleicht weil er die Originalität und Dramatik des Plans spürte. Es wurde beschlossen, den Architekten zur Besichtigung des Schauplatzes und für weitere Diskussionen nach Paris zu holen.

Ein Eilkurier wurde nach Rom abgesandt, mit nicht weniger als 20 000 Scudi im Gepäck, einer horrenden Summe, die Berninis Reisespesen decken sollte. Er hatte die Instruktion, Bernini mit allen gehörigen Ehren nach Paris zu begleiten und dabei nicht nur die Hochachtung Ludwigs XIV. für den Künstler zu bedenken, sondern auch die außerordentliche Vornehmheit des Königs mit angemessenen Zeremonien zur Geltung zu bringen. Die Reise glich einem Triumphzug nach Norden, mit Stationen in Siena, der Geburtsstadt des Papstes (wo zwei Jahre vorher zwei Statuen Berninis in der Chigi- 209, 2▶ Kapelle aufgestellt worden waren),[25] und in Florenz, der Heimatstadt von Berninis Familie (wo ihn der Großherzog herzlich begrüßte). In Lyon wurde der Künstler auf Befehl des Königs wie ein Gesandter oder Fürst durch Vertreter Colberts in Empfang genommen. Bernini selbst vermerkte trocken, er werde behandelt wie ein reisender Elefant (vielleicht dachte er an seinen eigenen auf der Piazza Santa Maria 269 sopra Minerva). Dann ging es über Fontainebleau weiter nach Paris, wo ihn am Montag, dem 2. Juni 1665, Chantelou am Stadtrand mit einer eleganten, von sechs Pferden gezogenen Kutsche empfing. Von da an unterrichten uns Chantelous Tagebuch, der spätere Bericht von Berninis Sohn Paolo, der seinen Vater begleitete, und zahlreiche offizielle und private Briefe so ausführlich über die Ereignisse, daß sie hier nicht ausgebreitet werden sollen.[26]

Bernini wurde in einem vornehmen Appartement im Louvre nahe der Cour Carrée einquartiert, genau in dem Gebäude, für dessen Umbau man ihn hergeholt hatte. So konnte er aus erster Hand den altehrwürdigen, wenn auch altmodischen Stadtpalast kennenlernen und jeden Gesichtspunkt der künftigen Baumaßnahmen an Ort und Stelle erwägen. Am Abend seiner Ankunft begrüßte ihn Colbert – gegen den er offenbar sogleich eine Abneigung verspürte. Von einer abwertenden Karikatur, die Bernini mit »un cavalier francese« betitelte, hat man angenommen (z. B. Gould), sie stelle Colbert dar. Aber könnte es nicht eher Chantelou sein, der von viel niedrigerem Rang war?

Bereits nach zwei Tagen fuhr man ihn zur Audienz bei dem jungen König ins Schloß von Saint-Germain-en-Laye. Beide schienen sich sofort sympathisch zu sein. Im weiteren folgen wir Gould:[27]

Als Bernini mit seiner Begleitung ins Zimmer trat, lehnte der König in einer Fensternische. Bernini wiederholte, notgedrungen in Italienisch, was er schon Chantelou und vermutlich auch Colbert über die Gründe gesagt hatte, die ihn nach Frankreich geführt hätten. Er endete mit den Worten: »Ich habe, Sire, in Rom und auf der Fahrt von Rom hierher Paläste genug gesehen von Kaisern, Päpsten und regierenden Fürsten; aber ein König von Frankreich, ein König unserer eigenen Zeit, muß größer und prächtiger bauen.« Dann brachte er mit ausholender Gebärde sein sorgfältig einstudiertes Schlußwort vor: »Um eins muß ich bitten, meine Herren, Kleinigkeiten dürfen Sie nicht von mir fordern!«
Der König murmelte anscheinend zu seinem Nachbarn: »Sehr gut,

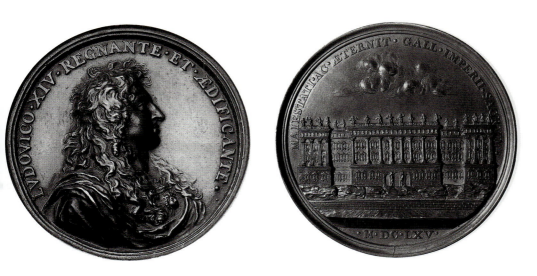

347, 348 Jean Warin: Gründungsmedaille für die Ostfassade des Louvre, 1665, British Museum, London

349 Karikatur von Bernini mit der Überschrift »un cavalier francese«, Corsiniana, Rom. Meist mit Colbert identifiziert; es könnte sich jedoch auch um Chantelou handeln.

nun sehe ich, daß er tatsächlich der Mann ist, den ich mir vorgestellt habe.« Und zu Bernini gewandt fuhr er fort: »Es wäre mir allerdings sympathisch, die Bauten meiner Vorfahren erhalten zu wissen. Aber groß muß der Neubau sein, und sollte das Opfer kosten, so will ich sogar den Abbruch des alten Louvre nicht unbedingt von der Hand weisen. An Geld soll es jedenfalls nicht fehlen.«

Das läßt darauf schließen, Bernini habe einen leisen Wink zum Abbruch der alten Gebäude gegeben. Alles war gut gegangen, bis auf die Herabsetzung der französischen Architektur, die den stolzen jungen Monarchen – nicht überraschend – etwas ärgerte. Berninis unverhüllte, taktlose Kritik an allem Französischen kränkte den französischen Nationalstolz und war letztlich die Ursache, daß sein ganzes Projekt zu Fall kam.

346 Zunächst ging Bernini mit Feuereifer an einen dritten, ganz neuen Entwurf, der auf die Umgebung und den quadratischen Grundriß des bestehenden Gebäudes Rücksicht nahm, trotzdem aber originell und großartig war. Die Fassade war gerade mit drei Risaliten. Über einem Felsensockel folgten ein rustiziertes Untergeschoß (wie in einem traditionellen italienischen Renaissancepalazzo), darauf das Piano nobile und ein hohes Obergeschoß. Die beiden oberen Stockwerke waren durch eine Kolossalordnung aus vorgesetzten Säulen und Pilastern verbunden, die die Risalite rhythmisch gliederten. Über ihnen lag ein stark vorspringendes Gesims, das von dramatisch ausladenden Konsolen getragen wurde, die kräftige »Stakkato«-Schatten warfen. Das Ganze wurde durch eine Balustrade abgeschlossen, über der sich eine Reihe von Figuren gegen den Himmel abhob. Das einzige plastische Element der Front waren – außer einem riesigen, von Engeln getragenen Wappen über dem Mittelfenster des Piano nobile – ein Paar Kolossalstatuen des *Herkules mit der Keule* über Felsensockeln, die, wie Bernini erklärte, das Hauptportal bewachen sollten. Sie erinnern auffallend an Cellinis bronzene Satyrkaryatiden an der Porte Dorée in Fontainebleau. Hier vertraute Bernini auf die Fähigkeit seiner gebildeten Zeitge-

nossen, in einer Architektur die enthaltene Symbolik »lesen« zu können.

Die Fassade war als Aufstieg auf den »Berg der Tugend« durch den König aufzufassen, der von Herkules geleitet wurde.[28] Auf einem Felsenuntergrund, der die ungezähmte Kraft der Natur darstellte (obwohl er selbstverständlich künstlich anzulegen war), sollte die Rustika des Untergeschosses schon etwas gezähmt, aber immer noch rauh und bedrohlich wirken. Der Felsensockel war inspiriert von demselben Motiv am *Vierströmebrunnen* und ein relativ verbreitetes Element in der Wiedergabe vorgetäuschter Naturgrotten in der Gartenkunst der Spätrenaissance. Das Neue in diesem Fall war das zivilisierte städtische Umfeld. Das Erdgeschoß sollte den bestehenden Bau einschließen, der nur mit roh behauenen Steinen zu verkleiden war. Die beiden gigantischen Herkulesfiguren neben dem Eingangsbogen spielten, erläuterte Bernini, auf Ludwigs fürstliche Tugenden der Kraft und harten Arbeit an (»*virtù e fatica*«).

276

Bernini schöpfte aus einem weiten Repertoire von Quellen, die alle die Macht seines Auftraggebers verherrlichten. Ludwig XIV. sollte, wenn er diesen Palast betrat und die Treppen zu den großen Empfangssälen und später zu den eleganten Wohnräumen hinaufstieg, wie erwähnt, als Herkules, der den Berg der Tugend erklimmt, verstanden werden, gleichzeitig aber auch als Apollo – als Sonnengott – auf dem Berg Parnaß, dem Wohnsitz der Musen (um dadurch anzudeuten, daß die Künste und Wissenschaften unter dem Schutz des Königs standen).

Ludwig war außerordentlich geschmeichelt durch diese deutliche Symbolik und erklärte glücklich, Berninis endgültiger Entwurf habe »etwas Großes und Erhabenes«. Am 20. Juni, als der König den Aufriß der Ostfront des Louvre genau studiert hatte, hörte man ihn – wie Gould berichtet –[29] fast zu sich selbst sagen:

»Das ist nicht nur die schönste Zeichnung, die jemals geschaffen wurde, sondern auch die schönste, die jemals gezeichnet werden

350 *Das Christkind mit den Leidenswerkzeugen*, Musée du Louvre, Paris. Dieses Relief wurde von Berninis Sohn Paolo mit Hilfe seines Vaters gemeißelt und der Königin von Frankreich geschenkt.

kann. Ich bin entzückt, daß ich den Heiligen Vater bat, mir den Signor Cavaliere zu überlassen. Kein anderer als er wäre dazu fähig gewesen.« Dann, zu Bernini gewandt: *»Ich habe tatsächlich große Hoffnungen in Sie gesetzt, aber Ihr Werk hat meine Erwartung übertroffen.«*

Die wesentlichen Züge des Entwurfs wurden in gedrängter Form in einer großen Medaille (Durchmesser mehr als 10 cm) festgehalten, die Jean Warin eilig 1665 zur Erinnerung an die Grundsteinlegung modellierte.[30] Wie vorhersehbar, beanstandete Bernini das zu hohe Relief, nahm aber seine Kritik zurück, als er hörte, dies sei Colberts ausdrücklicher Wunsch gewesen. Von sehr hohem Relief ist auch das Porträt Ludwigs auf der Vorderseite. Heute wird Warins Werk als ein Meisterwerk der modellierten (im Gegensatz zur geprägten) Medaille angesehen. Das in Gold gegossene Original bewertete Chantelou mit 500 écus, derselben Summe, die er an anderer Stelle als Wert eines Gemäldes *Moses am brennenden Dornbusch* von Veronese aufführte. Warin erhielt für seine Arbeit am 10. Dezember 1199 livres. Der erste Abguß wurde zwischen zwei Inschrifttafeln aus Kupfer in eine aus einem Marmorblock ausgehöhlte Vertiefung gelegt. Gerade als der König sie feierlich hineingetan hatte, befahl er sie nochmals herauszunehmen, um sie einem Höfling zu zeigen, der zu spät zu der Zeremonie gekommen war. Mühsam mußte die Medaille mit einem Zirkel wieder herausgehoben werden. Dann mauerte Bernini einen Quader über dem kostbaren Versteck fest.

Und dennoch verlief die weitere Entwicklung ganz anders, wie Gould zusammenfaßt:

Obwohl tatsächlich der Grundstein zu Berninis Louvre gelegt war, kam die Arbeit augenblicklich zum Stillstand. Die Kosten wären rie-

sig gewesen, hätte man doch nach dem letzten Entwurf außer den Neubauarbeiten fast das ganze bestehende Gebäude verkleiden müssen. Außerdem ist sicher, daß sich 1667, als die endgültige Entscheidung fiel, nicht nach Berninis Plan weiterzubauen, die Interessen des Königs entschieden Versailles zugewandt hatten. Für die Ablehnung von Berninis Entwurf sprachen aber noch andere Gründe, wie der verständliche Groll der französischen Architekten, daneben grundsätzliche, von Verleumdungen unabhängige Erwägungen. Schließlich wurde ein bescheidener und weniger kostspieliger Plan unter der Leitung eines Trios französischer Künstler am Louvre ausgeführt.

Die Büste des Sonnenkönigs[31]

Bei der entscheidenden Begegnung am 20. Juni – ihrem zweiten Treffen – gab der König Bernini den Auftrag, sein Porträt zu schaffen. Dieses Vorhaben entsprach einem verbreiteten Wunsch, seit Kardinal Barberini 1658 den Vorschlag gemacht hatte, bei Bernini ein Bildnis Ludwigs XIII. zu bestellen. Bernini hatte in weiser Voraussicht seinen zu dieser Zeit geschicktesten Bildhauer aus Rom mitgebracht, Giulio Cartari (ein Günstling Berninis, der sich nach dem Tod des Meisters überzählige Terrakottamodelle aussuchen durfte[32]). Dieser von dem Künstler seit langem erwartete Auftrag bot ihm die willkommene Gelegenheit, seine Hauptbegabung dem König im Angesicht des ganzen Hofs unter Beweis zu stellen. Von dem Moment der Zusage bis zu dem Augenblick rund dreieinhalb Monate später (5. Oktober), als der Künstler in Gegenwart Ludwigs XIV. mit einem Stück Kohle die Pupillen bezeichnete, sind jede Einzelheit der Ausführung wie auch die ständig fließenden Kommentare Berninis genau vermerkt.

Am Tag darauf schlug Colbert großspurig vor, eine Statue in voller Größe zu meißeln, nicht nur eine Büste. Das lehnte Bernini rundweg ab mit der Bemerkung: schon für eine gute Büste finde sich nicht genug Marmor in Paris, ganz zu schweigen für eine fast zwei Meter hohe Statue.

So fieberhaft war der 66-Jährige tätig, daß er manchmal an den Rand des Zusammenbruchs kam. Nachdem er am 14. Juli einen vollen Tag – seinen ersten – an dem Marmor gearbeitet hatte, war er ziemlich erschöpft. Colbert räumte ein, die Büste habe schon *»de majesté et resemblance«* (Majestät und Ähnlichkeit), fügte aber spitz hinzu, der Cavaliere möge sich schonen. Darauf erwiderte Bernini scharf, das sei gegen seine künstlerische Natur, die Arbeit sei für ihn die wichtigste Sache der Welt. Er nahm Colberts Rat nicht ernst, denn schon am 23. Juli arbeitete er wieder den ganzen Tag bis zum frühen Abend durch und war dann zu müde, um zum Essen auszugehen. Das Feuer künstlerischen Schaffens war immer charakteristisch für ihn gewesen, und wie viele produktive Künstler brauste er gegenüber jenen auf, die ihn zu seiner eigenen Schonung zu bremsen suchten: *»Lasciate mi star qui ch'io son innamorato«* (Laßt mich hier bleiben; ich bin verliebt [in mein Werk]).

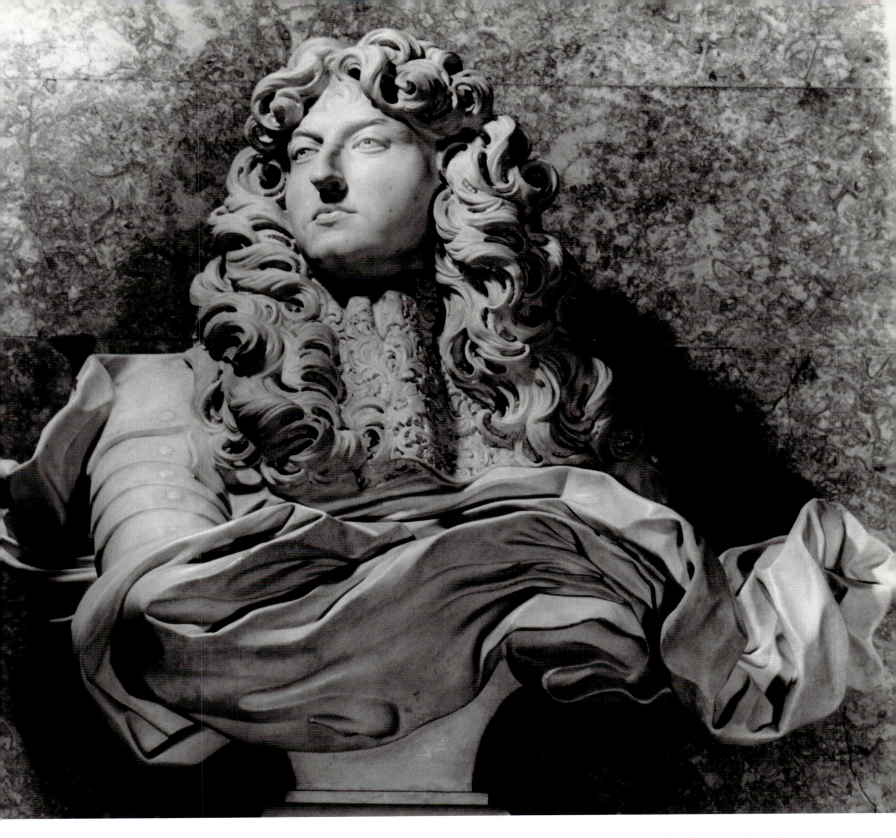

Zu seiner Erholung – so unglaublich es klingen mag – half er seinem Sohn Paolo, der noch Anfänger war und den Vater um der Erfahrung willen nach Paris begleitet hatte, bei dessen Marmorrelief *Das Christkind mit den Leidenswerkzeugen*. Es war ein sentimentaler religiöser Bildgegenstand im Stil Duquesnoys, Berninis flämischem Rivalen, der für seine reizenden Darstellungen nackter Kinder bekannt war. Bald konnte Bernini Paolos Versuche nicht mehr mit ansehen und griff »zur

351 Büste Ludwigs XIV., des Sonnenkönigs, Château de Versailles, Paris. Diese einzigartige Büste schuf Bernini in der kurzen Zeit von dreieinhalb Monaten 1665 in Paris, wovon Chantelous Tagebuch genauestens Zeugnis gibt.

Belehrung« ein. Er überarbeitete das Tuch, den Schleier der Maria, und klärte die Handlung des Kindes, das mit Nagel und Hammer (den Passionssymbolen) aus dem Zimmermannskasten seines Ziehvaters Joseph spielt.

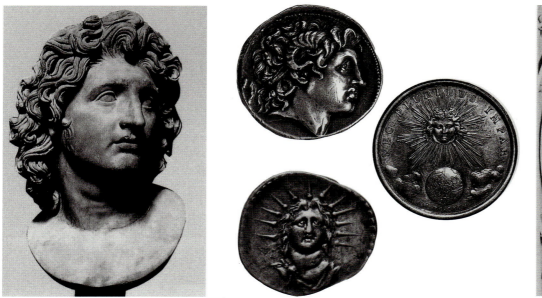

352, 353, 354 Alexander der Große als Vorbild für die Büste Ludwigs XIV. in einer hellenistischen Büste, auf einer antiken Münze und auf einem *denarius* Vespasians als Sol.

355, 356 Jean Warin: Rückseite einer Medaille Ludwigs XIV. von 1663. Sie zeigt die ausstrahlende Sonne und den Globus mit der Inschrift NEC PLURIBUS IMPAR. Rechts ein Stich Nanteuils mit dem Porträt Ludwigs XIV.

Nicht nur die leidenschaftlich vorangetriebene Arbeit, sondern auch der Druck, ständig unter Beobachtung zu stehen, begannen an Berninis Kräften zu zehren. Er mußte höflich auf naive Fragen von Amateuren antworten und sich die Kritteleien von Kollegen anhören, wie die des Stechers Nanteuil, der bemängelte, »die beiden Augensterne der Büste blickten nicht völlig einheitlich, und die linke Wange sei zu dick«.[33] Traurig stellte Chantelou fest, der Meister sei immer erschöpft und deprimiert am Ende eines langen Arbeitstages. Er erholte sich gelegentlich kurz, aber nur mit weiterer Arbeit, wie am Relief seines Sohnes mit dem *Christkind* (dem er, wie er sagte, ein »paar Liebkosungen« zuteil werden ließ) oder bei einer seiner wundervollen Zeichnungen – gewöhnlich Andachtsbilder – für Geschenke, wie dem *Heiligen Hieronymus* oder der *Jungfrau mit dem Kind und dem heiligen Joseph*. Er schuf sieben solcher Präsentationszeichnungen, darunter eine *Madonna* für die Gattin Chantelous und zwei Selbstbildnisse, eines für Chantelou, das andere für Colbert.[34]

Als Ludwig XIV. hörte, daß die Büste nach solch erstaunlich kurzer Arbeitszeit fertig sei, kam er zur Besichtigung. Bernini hatte den Tisch, auf dem sie aufgestellt war, mit einem kostbaren Teppich bedeckt, damit sich der blendende Marmor desto schöner abhöbe. Er bat den König, den Blick direkt auf einen der Umstehenden zu richten, damit er die Pupillen ein letztes Mal mit Kohle markieren könne, um sie später auszumeißeln. Wahrscheinlich wollte er damit Nanteuils Kritik begegnen. Dann murmelte er, die Büste sei vollendet, und fügte hinzu, er wünsche nur, sie sei besser geraten. Aber er habe mit so viel Liebe an ihr gearbeitet, daß er denke, sie sei

das am wenigsten schlechte Werk, das je aus seinen Händen hervorgegangen sei! Nach kurzem Dank an den König für seinen noblen Geist und seine Mitarbeit brach er vor aufgestauter Erregung und Erschöpfung in Tränen aus und verließ den Raum.

Später faßte er sich wieder, nachdem die Hofleute sein Benehmen dem König gegenüber entschuldigt hatten. Ludwig XIV., über den unpassenden Gefühlsausbruch des Italieners leicht verwundert, wandte sich nachsichtig dem Christusrelief Paolos zu und erklärte, um den bestürzten Vater aufzurichten, es könne nicht hübscher sein, obgleich es das Werk eines erst Achtzehnjährigen sei. Daraufhin sagte Gianlorenzo, es sei für die Königin bestimmt, und erläuterte seine Theorie, Frauen sollten während der Schwangerschaft schöne, anziehende Dinge betrachten (»*des objets nobles et agréables*«). Dann küßte ihn der König zum Abschied.

Berninis Büste enthält feine symbolische Züge. Sie werden offener in dem ungewöhnlichen Sockel ausgesprochen, der sofort nach der Vollendung des Porträts hergestellt wurde.[35] Alles kreiste um den einfachen Grundgedanken des »Sonnenkönigs«, war aber optisch noch mit einer anderen schmeichelhaften Vorstellung verknüpft: der zufälligen Ähnlichkeit Ludwigs XIV. (der in diesem jugendlichen Alter noch seine natürliche Löwenmähne besaß) mit Alexander dem Großen, der ebenfalls stets mit üppigem Lockenhaupt dargestellt wurde.

Die ausstrahlende Sonne war ein verbreitetes Sinnbild, das auch Urban VIII. und Königin Christina angenommen hatten. Ludwig XIV. eignete es sich 1662/63 an und machte es unsterblich. Diese Symbolik bildete die Grundlage des Postaments, auf dem Ludwigs Büste stehen sollte: Ein großer Globus aus Kupfer, auf dem die Landmassen vergoldet und die Meere in blauem Email eingelegt waren, trug ähnlich einer Medaille eine Beschriftung mit dem kurzen, gehaltvollen Motto: »*Picciola base*« (kleine Basis). Damit war gemeint, für einen so großen König wie Ludwig sei selbst die ganze Erde

als Basis zu klein. Der Sockel stand auf einem Postament, das kupferne, mit Kriegstrophäen geschmückte Draperien verkleideten, während das Ganze nochmals auf einem weitausladenden Unterbau stabilisiert war. Der Sockel sollte vor allem neugierige Besucher in gehörigem Abstand von der Büste halten, damit sie nicht beschmutzt würde.

Der venezianische Gesandte in Paris faßte den Eindruck, den die Büste noch heute vermittelt, in den kurzen Worten zusammen: »Der König scheint gerade einen Befehl [auf dem Schlachtfeld] zu geben; die Büste ist erfüllt von Bewegung, obwohl sie weder Arme noch Beine hat.« Wittkower beschließt seine glänzenden Ausführungen über die Büste mit der Feststellung: »In der ganzen Ikonographie Ludwigs XIV. wird man nicht ein einziges Porträt finden, in dem Größe und Königtum so überzeugend zum Ausdruck gebracht sind.«

Während die Büste ein Triumph war und eine Zeitlang seine neidischen Gegner zum Verstummen brachte, grenzte Berninis Kritik an allem, was er in Frankreich sah, an Ungezogenheit und beeinflußte seinen königlichen Gastgeber in ungünstiger Weise. Die Umbauarbeiten am Louvre wurden fortgesetzt, hatten aber einen Stand erreicht, in dem Berninis eigene schöpferische Kraft, wie er selbst empfand, nicht mehr benötigt wurde. Die nun auftauchenden praktischen Details – die ihm selbst lästig waren – konnte er ohne weiteres lokalen Architekten und Handwerkern überlassen. Nachdem er sich noch mit ein oder zwei anderen Projekten befaßt hatte, entließ man ihn am 20. Oktober nach Rom – begleitet von viel boshaftem Gerede, an dem sein eigenes unduldsames Verhalten nicht unschuldig war.

Das Reitermonument

Nachdem Bernini Paris verlassen hatte, siechte sein Louvreprojekt dahin, zum Teil wegen seiner funktionalen Mängel als Palast, zum größten Teil aber wegen der – verständlichen – Abneigung der einheimischen Architekten. 1667 wurde es offiziell aufgegeben. Während Berninis Fähigkeiten als Architekt, zumindest die Brauchbarkeit seiner Bauten, in Zweifel gezogen wurden, war sein Ruhm als Bildhauer unangefochten. Als Trostpreis und um ihn innerhalb der französischen Einflußsphäre zu halten, lud ihn Colbert wenige Monate später ein, eine Statue des Königs, den er nun so gut kenne, zu Pferde und in Marmor, in Lebens- oder Überlebensgröße zu schaffen. Sie könne auf dem Platz zwischen dem Louvre und den Tuilerien aufgestellt werden oder – wie Giambolognas und Francavillas Reiterdenkmal König Heinrichs IV., das bis zur Französischen Revolution auf dem Pont Neuf stand – auf einer neuen Brücke oder vor einem anderen Gebäude in Paris, das man dafür errichten werde.

342 Dieser Auftrag ging aus dem Plan hervor, den man seinerzeit für den Abhang unterhalb der Kirche Santissima Trinità de' Monti in Rom gefaßt hatte, der aber am dortigen Widerstand gescheitert war. Auch zwischen 1669 und 1672 wurde erwogen, Berninis Reiterstandbild an dieser früher vorgesehenen Stelle auf dem Treppenabsatz zu postieren. Wieder unterblieb der Plan, um Papst und Einwohner nicht zu kränken.

Bernini, ehrgeizig wie immer, schluckte seinen Stolz hinunter und nahm den Auftrag an. Er hatte 1662 ein nicht unähnliches Hochrelief begonnen: *Die Vision des Kaisers Konstantin* auf steigendem Pferd für den Treppenabsatz der Scala Regia, der vom Portikus von Sankt Peter aus sichtbar war. Es wurde nach Berninis Rückkehr aus Rom vollendet und Anfang 1669 aufgestellt. Der Papst enthüllte es am 1. November 1670. Vermutlich sollte dieses Werk fertig sein, ehe Bernini mit dem Reiterstandbild Ludwigs begann. So ist wahrscheinlich die Verzögerung zu erklären, die zwischen Colberts erstem Auftrag und seinem zweiten bestätigenden Brief vom Dezember 1669 lag. Darin war ausdrücklich verlangt, daß sich das Reiterstandbild genügend von der Statue Konstantins unterscheiden müsse, »so daß man wirklich sagen kann, es sei ein neues Werk von Ihrer Hand«. Inzwischen war ein riesiger Marmorblock in Berninis Werkstatt angeliefert worden. Colbert schloß sich dem vernünftigen Vorschlag des betagten Meisters an, er werde das vorbereitende Modell fertigen und nur den Kopf des Königs selbst meißeln. Das übrige sollten die vier Studenten der Bildhauerkunst an der neugegründeten französischen Akademie in Rom ausarbeiten. Bernini wolle sie überwachen – dafür werde er aus Paris honoriert –, und sie könnten unter seinem Adlerauge praktische Erfahrung sammeln. Das Delegieren größerer Bildhaueraufträge an spezialisierte Meister war seit langem – besonders auch bei Bernini – gängige Praxis.

357

Das Tonmodell – nicht weniger als einen dreiviertel Meter hoch – gehört nicht nur zu Berninis größten und detailliertesten *modelli*, sondern ist eines der erregendsten Modelle der Bildhauerkunst überhaupt. Es war nötig, alle Einzelheiten deutlich dreidimensional vorzuformen, da es von Anfängern ausgeführt werden sollte. Auch diente das Modell als Unterrichtshilfe, um Technik, Stil und Bravour des Meisters zu exemplifizieren.

4, 361

Es erfüllt in einzigartiger Weise Berninis Ziel, den Marmor als weich und formbar erscheinen zu lassen, kann man doch seine Werkzeuge und selbst die bloßen Finger Berninis spüren, wie sie über die schwellenden Oberflächen fahren und die kalligraphischen S-Formen von Schwanz und Mähne, von Ludwigs üppigem Lockenhaar wie den Faltenschwüngen des Mantels formen. Doch all diese Biegungen sind streng diszipliniert durch das darunterliegende Gerüst der Senkrechten und der dramatisch antwortenden Diagonalen. Trotz aller Beteuerungen des Gegenteils ist die Ähnlichkeit zur *Vision Konstantins* unverkennbar.

Die steigenden Pferde, die – unproblematisch für Maler – für Bildhauer ungemein schwer zu realisieren sind, wurden offensichtlich von zwei Fresken Raffaels und seiner Schule in

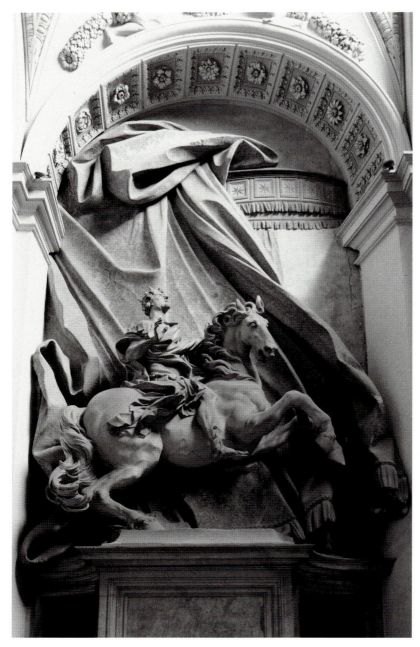

357 *Die Vision des Kaisers Konstantin*, Scala Regia, Rom

den Vatikanischen Stanzen inspiriert: von der *Zurückweisung Attilas* und der *Vertreibung Heliodors*.

Eine wunderbare Präsentationszeichnung in Feder und Sepia – in vielen Tonstufen effektvoll laviert, während die Glanzlichter im weißen Papier stehengelassen sind – war für die französischen Beamten und ihren königlichen Herrn bestimmt. Sie zeigt die 1671 erreichte letzte Entwicklungsstufe. Das Pferd galoppiert nicht über einen gefallenen Feind, wie es in Marmor- oder Steindenkmälern üblich war (um die für den Bauch des Tiers nötige Stütze zu motivieren) oder über Felsen (wie im Modell), sondern über die aufgerollten Fahnen besiegter Feinde.

Die Skulptur sollte über einem Felsenpostament schweben, das mit seinen verschiedenen Schichten und Vorsprüngen der Insel des *Vierströmebrunnens* und dem Sockel an Berni-

277

nis drittem Louvre-Entwurf ähnelte. Der König trägt einen antiken, nicht zeitgenössischen Panzer und hält einen Feldherrnstab. Wie die klassischen Imperatoren reitet er ohne Zügel und Steigbügel. In Verbindung mit dem gebieterischen Gesichtsausdruck weist alles auf die erhabene Mission des Königs hin, die schon in der Louvrefassade angedeutet wurde: Ludwig XIV. ist im Begriff, wie Herkules den »Berg der Tugend« zu erklimmen. Er zeigte ein strahlendes, an die Sonne erinnerndes Lächeln, wie die Zeitgenossen anmerkten (auf die wir uns verlassen müssen, weil nach Berninis Tod der Gesichtsausdruck verändert wurde).

346

Die Gruppe wurde aus einem riesigen Monolithen ausgehauen, »größer, als man je einen in der Stadt gesehen hatte«. Unter italienischen Bildhauern war es Ehrensache, nur Monolithen zu behauen. Das Anstücken (wie es beim *Heiligen Longinus* eigens verlangt worden war) galt als verpönt.

120

Die Marmorarbeit begann erst im Mai 1671. In der Zeit vorher müssen die Studenten aus einer Mischung von Ton und Gips ein originalgroßes *modello in grande* hergestellt haben, von dem sie beim Meißeln die genauen Maße abnehmen konnten. Im August 1673 war die Meißelarbeit fast fertig, im November war sie vollendet, vier Jahre nach der Auftragserteilung. Damals schrieb der Jesuit Padre Oliva, ein Freund Berninis, einem Pariser Bekannten folgende Lobeshymne:[36]

Ich ging gestern den berühmten Koloß anschauen, den Cavaliere Bernini gemacht hat, um den Ruhm des Allerchristlichsten Königs zu verewigen. An Masse übertrifft er alle Statuen in Rom und anderswo, soweit ich sie kenne, auch die, die wir von Phidias und Praxiteles bewundern. Das Pferd scheint sich zu bewegen, obgleich es aus Marmor ist, und zu wiehern, der König zu sprechen und zu lächeln, so lebenswahr wirkt er. Ich freue mich für die Stadt Paris über das, was man dort bald auf ihrem Hauptplatz wird erblicken können, ein Werk, wie es Europa noch nicht gesehen hat, und das man nie besser wird sehen können, nicht nur in dem, was es zeigt, sondern auch in der Art der Darstellung.

Trotz Berninis gegenteiliger Beteuerungen und auch wenn es einigen französischen Betrachtern – darunter dem König – weiterhin unbekannt blieb, wurden nicht nur die Komposition, sondern auch einige der großartigsten Partien und Details der *Vision des Kaisers Konstantin* sehr ähnlich.

Auch andere Anhänger Berninis rühmten das fertige Werk. Doch der mißtrauische Colbert wollte genaue Wiedergaben sehen, angeblich, um über den Standort entscheiden zu können und die Art des Sockels zu beurteilen. Man glaubt, die Zeichnungen für ihn in den zwei Ansichten der Vorder- und der Rückseite zu erkennen, die heute in Edinburgh aufbewahrt werden. Es sind herrlich ausgeführte Blätter auf farbigem Papier mit weißer Höhung. Sie überzeugten sogar Colbert und veranlaßten ihn, im Oktober 1673 in Paris den erforderlichen Marmor für den Sockel zu bestellen. Aber er scheute sich nicht, im nächsten Jahr die Zahlung von Berninis Honorar hinauszuzögern, obwohl die Gruppe vollendet war. Noch ein ganzes Jahr nach Berninis Tod (1680) mußten seine

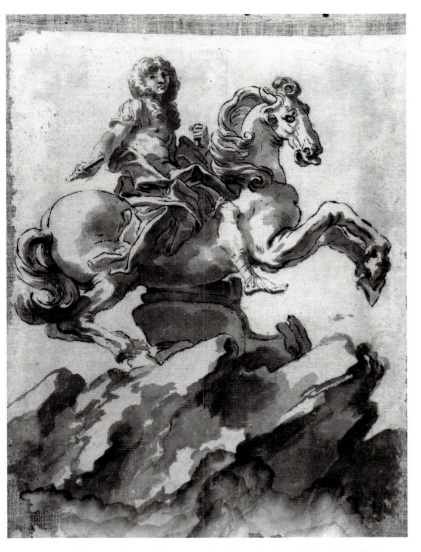

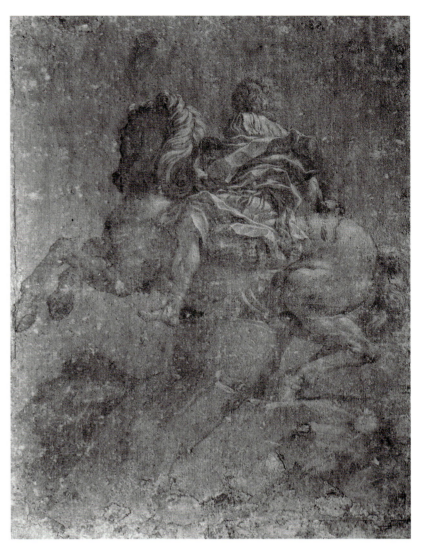

358 Präsentationszeichnung des Reiterdenkmals Ludwigs XIV.,
Museo Civico, Bassano del Grappa

359 Ansicht des Reiterdenkmals Ludwigs XIV. von hinten,
National Gallery of Scotland, Edinburgh

Erben die Franzosen drängen, die unförmige Statue endlich
abtransportieren zu lassen, da sie den Hof des Gebäudes ver-
stelle, das nicht mehr Werkstatt, sondern nun Privathaus war.

Colbert starb 1683, bevor der komplizierte und gefahrvolle
Schiffstransport der gigantischen Gruppe nach Frankreich am
15. Juli 1684 begann. Im Januar 1685 traf sie in Le Havre ein
und wurde zur Weiterbeförderung auf der Seine in ein kleine-
res Schiff verladen. Drei Monate später erreichte sie Paris,
wurde aber dort nicht aufgestellt, vielleicht weil man von pro-
fessioneller Seite meinte, sie eigne sich nicht für das Innere
der Stadt. So wurde sie in eine ländlichere Umgebung ver-
bracht, in die Orangerie des Schlosses von Versailles, wohin
Ludwig 1682 seinen Hof verlegt hatte. Der König bekam sie
erstmals am Mittwoch, dem 14. November 1685, nachmittags
zu Gesicht – siebzehn Jahre, nachdem der Plan gefaßt worden
war. Der 42 Jahre alte König, von Gicht und anderen Leiden
geplagt, fühlte sich von der heiteren, jugendlichen Allegorie

abgestoßen. Nun, da der Künstler und der Initiator Colbert tot
waren, fand sie vor dem reizbaren, in die Jahre gekommenen
Monarchen keinen Fürsprecher mehr. Ludwig war peinlich
berührt und äußerte herablassend, der »Mann und das Pferd
seien so schlecht gearbeitet, daß er wünsche, sie augenblick-
lich aus der Orangerie zu entfernen und abzubrechen«.

Es war eine seltsame Überreaktion eines Mannes, der erst
acht Jahre zuvor Chéron beauftragt hatte, eine Erinnerungs- 397
medaille an Bernini zu schneiden,[37] und der dessen frühere
Büste eben aus dem Louvre nach Versailles überführen ließ. 351
Wahrscheinlich wirkten sich der Zeitunterschied, der Wechsel
der Moden und Verhältnisse ungünstig aus. In Frankreich
stand bereits die Bildhauerschule von Versailles in Blüte. Sie
verdankte zwar manches ehemaligen Studenten der französi-
schen Akademie in Rom, auch persönlichen Schülern Berni-
nis. Aber als Reaktion auf das, was man jetzt die »Exzesse«
des Barockstils nannte, hatte sich klassizistisches Denken
durchgesetzt. Den Barockstil verkörperte Berninis Reiterbild-
nis tatsächlich in reiner Form. Daher muß es sofort die Augen
Ludwigs XIV. beleidigt haben, zumal sich auch dessen per-
sönlicher Geschmack grundlegend gewandelt hatte.

Seine Berater konnten ihn von der Zerstörung der Statue
abhalten und statt dessen überreden, sie an einen entlegenen

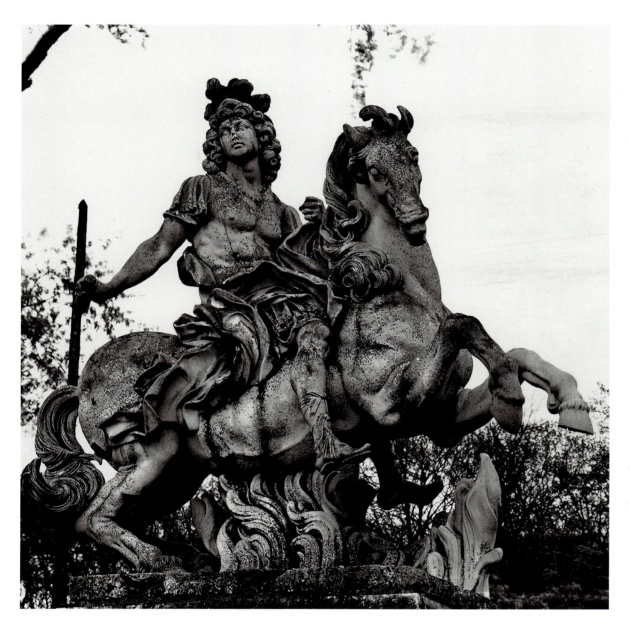

360 Das Reiterdenkmal Ludwigs XIV., 1687 durch Girardon in eine Statue des Marcus Curtius verwandelt, an seinem ursprünglichen Platz im Park von Versailles, heute Ecurie, Château de Versailles, Paris

361 Ausschnitt aus Berninis Terrakottamodell des Reiterdenkmals Ludwigs XIV., Villa Borghese, Rom. Siehe auch Abb. 4

Ort im Park zu verbannen, an eine Stelle jenseits eines Teiches, die gerade solch einen Koloß als Blickfang verlangte. Danach wurde sie nochmals hinter den See der Schweizergarden versetzt. Ihrer Form nach kam sie der Umwandlung in ein klassisches Sujet entgegen; daher mußte Girardon 1687 nur minimale Veränderungen vornehmen: Indem er einen Helm hinzufügte, im Gesicht das Lächeln und die Ähnlichkeit mit dem König beseitigte und die aufgerollten Fahnen der Basis durch Flammen ersetzte, verwandelte er sie in den stoischen Helden Marcus Curtius, der mit seinem Pferd in den feurigen Abgrund springt. Als Zeichen höchster Ironie bewahrte sie dieser Wandel der Identität und des Standorts vor dem Schicksal der elf späteren Reiterdenkmäler und anderen königlichen Porträtstatuen, die alle vom Pöbel in der Französischen Revolution 1792 zerstört wurden.

360, 398

Trotz seiner Herabwürdigung als Gartenplastik übte Ber-

ninis Reiterdenkmal beträchtlichen Einfluß auf nachfolgende Bildhauer aus. Le Bruns Wiederverwendung als *Denkmal für den Ruhm Ludwigs XIV*. kam einem Plagiat gleich. Er fügte nur einige unbedeutende sterbende Feinde auf dem Sockel ein. Das Monument wurde allerdings nicht in Marmor ausgeführt, sondern nur in reduziertem Maßstab in Form einiger Bronzestatuetten. Ferner waren vier der berühmtesten Reiterstandbilder der Schule von Versailles Berninis barocker Interpretation antiker Quellen verpflichtet[37]: Coysevox' Marmorgruppen des *Ruhms* und des *Merkur* (1701) und Guillaume Coustous *Pferde von Marly* (1745). Die größte Ehre wurde dem Monument jedoch zuteil, als Falconet um 1770 ein bronzenes Reiterstandbild Peters des Großen im Herzen von Sankt Petersburg schuf, das wie sein Vorbild von riesigen Ausmaßen war und noch überzeugender wirkte, weil es – als Bronzeskulptur – keiner Stütze bedurfte.

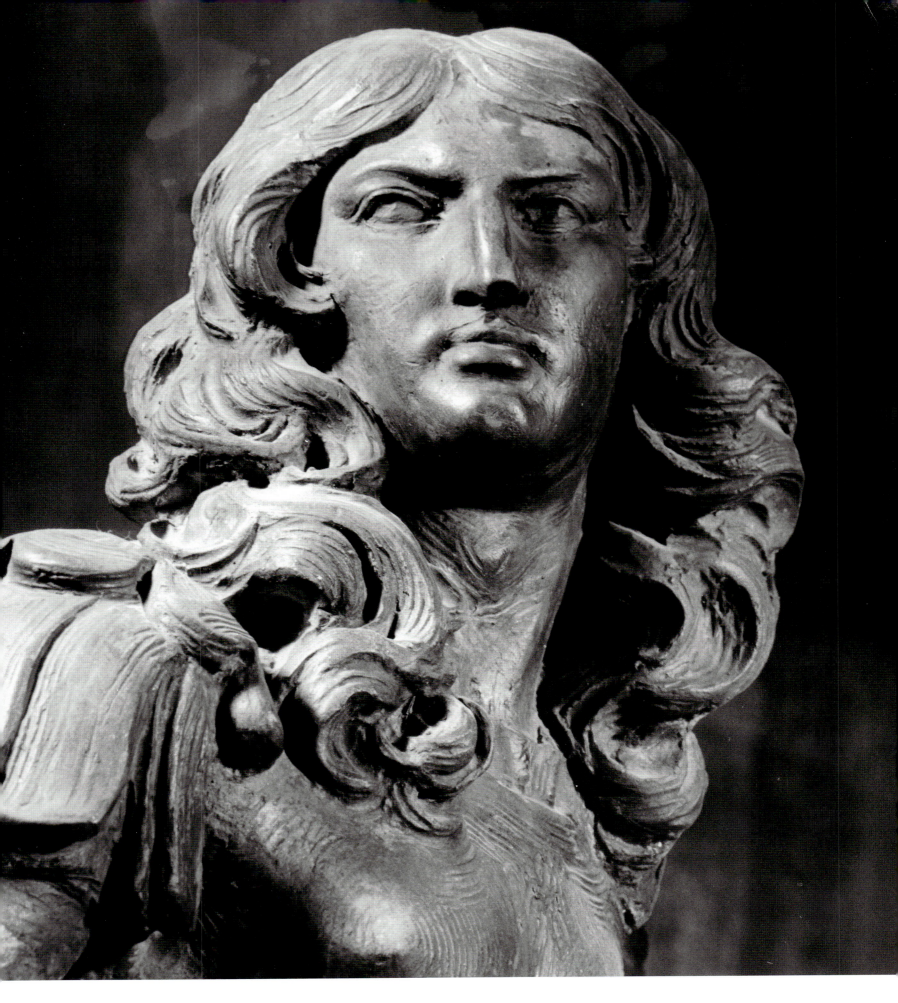

12. Genius des Barock: Talente und Techniken

Rom gehört zu den Städten mit der reichsten Sammlung an schriftlichem Quellenmaterial, und gerade hier stand Bernini jahrzehntelang im Mittelpunkt des Interesses. So verwundert es nicht, daß wir über seine Arbeitsmethoden auf den vielen verschiedenen Gebieten, auf denen er begabt und tätig war, ausgezeichnet informiert sind. In diesem letzten Kapitel soll daher kurz über seine Verwendung von Ton- und Terrakottamodellen gesprochen werden (soweit sie nicht bereits bei den einzelnen Aufträgen aufgeführt sind), über seine Technik des Meißelns in Stein (die Chantelou in seinem Tagebuch über den französischen Aufenthalt genau beschrieben hat), über seine Entwürfe für das Theater, für Münzen und Medaillen und schließlich über seine Präsentationszeichnungen.

Berninis Gebrauch von Modellen

In einem Dokument vom 17. April 1706 geben uns Berninis Söhne und Nachlaßverwalter folgenden erschütternden Bericht:

Im Studio lagen einige Köpfe und andere Körperteile aus Gips zusammen mit einigen Tonmodellen, die halb zerbrochen waren. Als man sie ins Lager bringen wollte, zerbrachen sie und gingen entzwei; sie sind nicht mehr dort. Ein Teil von ihnen wurde Sig. Giulio Cartari gegeben, einem Schüler des Cavaliere, da es Dinge von geringem Wert waren, [...] die beim Herumräumen von einem Raum in den anderen und wegen des langen Zeitraums von über 25 Jahren zerbrochen sind.[1]

Dies war das Schicksal der meisten Arbeitsmodelle oder *bozzetti* Berninis.

Es scheint heute unglaubhaft, daß Berninis Söhne – von denen der eine Bildhauer, der andere Biograph seines Vaters war – dessen Modellen so wenig Bedeutung beimaßen. Seit dem vorigen Jahrhundert werden solche Werkmodelle von Kunstliebhabern eifrig gesucht.[2] Schon die Medici-Großherzöge aber besaßen Sammlungen von Modellen, wie auch einige ihrer Höflinge. So ist es überraschend, daß für Berninis Modelle oder ihre Fragmente keine Nachfrage bestand (es sei denn, der Markt sei gesättigt gewesen, weil zu viele im Umlauf waren). Vielleicht hatten seine Erben sie auch zu hassen begonnen, denn das Zusammenleben mit ihrem genialen, aber besessenen Vater war bestimmt schwierig gewesen.

362 Terrakotta-*bozzetto* für den links knienden Engel am Altar der Sakramentskapelle in Sankt Peter, Fogg Museum of Art, Cambridge, Mass. Die Großaufnahme zeigt Berninis Modelliertechnik.

Einige der angesehensten und dekorativsten Tonmodelle (heute fast alle verloren) waren außerhalb der Werkstatt in Berninis Haus verteilt. Im Piano nobile standen zwei Terrakottabüsten seines liebsten Mäzens, Papst Urbans VIII., eine Büste seines nächstwichtigen Auftraggebers, des Kardinals Borghese, und eine des mächtigen Kardinals Richelieu.

Trotz des unverantwortlichen Vandalismus der Söhne haben sich von Bernini mehr Modelle erhalten als von irgendeinem anderen Bildhauer, ein Umstand, der zum Teil der liebevollen Fürsorge seines Schülers Cartari zu verdanken ist, zum Teil auch den späteren, allmählich immer sorgsamer werdenden Sammlern. Andere Schüler und Gehilfen hatten die Modelle behalten dürfen, nach denen sie bei großen, gemeinsam durchgeführten Aufträgen während Berninis langem Schaffen gearbeitet hatten. Auch einige Familienmitglieder der Päpste, für die er tätig war, vor allem die Chigi, besaßen Modelle ihrer eigenen Aufträge.[3]

Heute sind Berninis Modelle über die ganze Welt verstreut. Die größten Sammlungen befinden sich in drei Städten: in Rom, wo sie auf die drei Museen Palazzo Venezia, Museo di Roma im Palazzo Braschi und den Vatikan verteilt sind;[4] im Fogg Museum of Art in Cambridge (Massachusetts);[5] und in der Staatlichen Eremitage in Sankt Petersburg.[6]

Die Herkunft dieser Modelle war früher rätselhaft und ist erst seit kurzem geklärt. Die meisten stammen von Bartolomeo Cavaceppi (1717-99), dem berühmten Bildhauer und Restaurator von Antiken.[7] Er besaß eine große Sammlung von Modellen, darunter auch viele von Bernini. Mehrere davon verkaufte er an einen Besucher aus Venedig, Abate Filippo Farsetti (1703-74); und aus Farsettis Sammlung wurden sie 1799 an Zar Paul von Rußland veräußert. 1919 gelangten sie in die Staatliche Eremitage.[8] Zwei von Farsettis Bernini-Modellen blieben in Venedig und gehören jetzt dem Museum in der Cà d'Oro. 287, 292 Die übrigen hinterließ Cavaceppi der »Accademia di San Luca« in Rom, die sie schnöderweise an den Marchese Torlonia verkaufte. Von ihm kamen sie über verschiedene Händler in die Sammlungen des Palazzo Venezia und des Palazzo Braschi. Den Rest erwarb das Fogg Museum 1937.

Wozu dienten diese Entwurfsmodelle, und wieso wecken sie unser Interesse? Frühere Bildhauer entwarfen ihre Werke auf Papier, auch wenn diese Hilfe unbefriedigend bleiben mußte, wollte man das Problem der dritten Dimension lösen – das Grundproblem der Skulptur. Gelegentlich werden ab Donatellos Zeit kleinformatige Modelle in den Dokumenten erwähnt. Erhalten haben sich nur wenige aus dem 15. Jahrhundert, abgesehen von einigen Modellen für den Bronze-

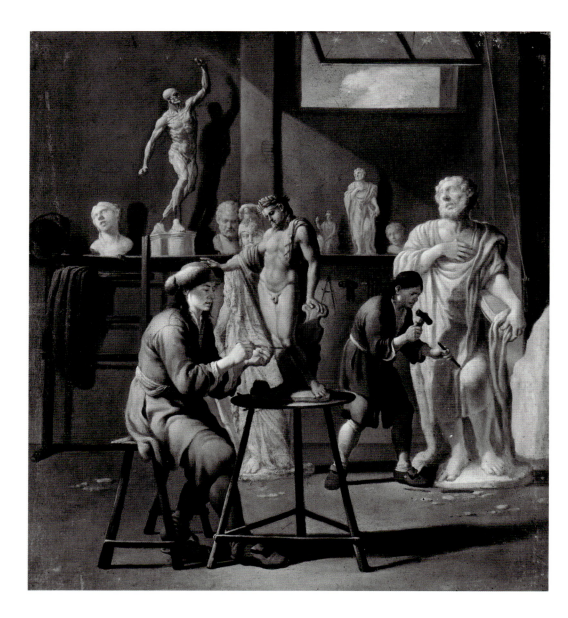

363 Das Michael Sweerts zugeschriebene Gemälde zeigt eine typische Bildhauerwerkstatt des 17. Jahrhunderts: Der Bildhauer beendet die Arbeit an einem Tonmodell, während ein Steinschneider eine Marmorstatue aushaut, deren *modello* unterhalb des Fensters steht, Hunterian Art Gallery, Glasgow University.

364, 365 Modell einer Hand und Platte mit zwei Putten mit Märtyrerpalmen, wie sie in Berninis Werkstatt aufgelistet wurden, Fogg Museum of Art, Cambridge, Mass.

guß. Erst von der Hochrenaissance an beginnt man mit Wachsmodellen zu arbeiten. Ein Beispiel ist die *Kreuzabnahme* – mit dem Kreuz und der Leiter aus Holz –, die Jacopo Sansovino modellierte, damit Perugino danach malen könne. Jacopo machte auch, wie wir wissen, Modelle für die Figuren in Andrea del Sartos Bildern, als er mit diesem ein Atelier teilte.

Michelangelo scheint seine bildhauerischen Ideen ebensoleicht auf dem Papier wie in Wachs oder Ton verfolgt zu haben. Seine frühen Federzeichnungen erinnern mit ihren Kreuzschraffuren und ihrer sorgfältigen Schattierung wirklich an seine Technik des Modellierens und Meißelns mit einem

Klauenmeißel, bei der er für jedes Steigen und Fallen der Oberfläche den Winkel zum Block wechselte. Er zeichnete auch überzeugend in Kreide, vor allem in seiner späteren Zeit. Andererseits haben seine erzählenden Bilder die Schärfe von Reliefskulpturen. Bedauerlicherweise hat Michelangelo selbst die meisten seiner Modelle zerstört, um seine Ideen vor Rivalen zu schützen.

Benvenuto Cellini modellierte seit seiner Ausbildung als Goldschmied nach Wachsmodellen. Das erhaltene Modell seiner *Perseusstatue* zeigt Spuren seiner geschickten Hand. Er gebrauchte auch Zeichnungen zur Vorbereitung seiner Skulpturen, wie die großartigen Blätter mit der *Satyrkaryatide* und der *Juno* für Fontainebleau belegen. Giambologna, der Hofbildhauer der Medici, der die florentinische und praktisch die europäische Bildhauerkunst von etwa 1570 bis zu seinem Tod 1608 beherrschte, scheint dagegen überhaupt nicht gezeichnet zu haben, jedenfalls nicht zur Erprobung seiner Ideen, sondern formte statt dessen Modelle.

Wir kennen Giambolognas übliche Praxis aus der Beschreibung seines Schülers Sirigatti, die in gedruckter Form

überliefert ist.[9] Am Anfang stand ein *primo pensiero* (erster Gedanke) oder *bozzetto* (Skizze) in Wachs, der, wenn nötig, über einem Drahtgerüst geformt wurde. Als nächste Phase der Komposition folgte ein etwas größerer *modellino* (kleines Modell) in Ton, der im Ofen zu Terrakotta gebrannt werden konnte. Er war detailliert genug, um Gehilfen zur Vergrößerung auf Originalgröße der beabsichtigten Skulptur zu dienen, ein Stadium, das *modello in grande* (großes Modell) genannt wurde (um es von den früheren Stadien, dem skizzenhaften *bozzetto* und dem größeren *modellino*, zu unterscheiden). Dieses originalgroße Modell war zu groß, um im Ofen gebrannt zu werden. Es wurde rund um einen hölzernen Kern geformt und mit Lappen oder Strohbündeln ausgestopft. Dann ließ man es an der Sonne zu *terra cruda* (ungebrannte Erde) trocknen. Sechs solche *modelli in grande* für Werke Berninis in Sankt Peter haben sich – neben einigen von Gehilfen modellierten Köpfen – erhalten.

Das Kind Bernini hatte vermutlich von seinem Vater Pietro gelernt, eine Statue nach dieser bewährten Florentiner Methode zu arbeiten. Gianlorenzo fand es aber nützlich, auf Michelangelos Praxis zurückzugreifen und erste bildhaueri-

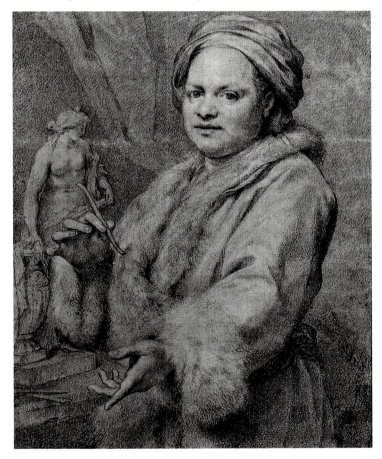

366 Zeichnung von Antonio Marron, die Bartolomeo Cavaceppi (1717-99) darstellt, einen römischen Bildhauer, der eine umfangreiche Sammlung von Terrakottamodellen besaß, darunter auch viele Modelle Berninis, Staatliche Museen zu Berlin.

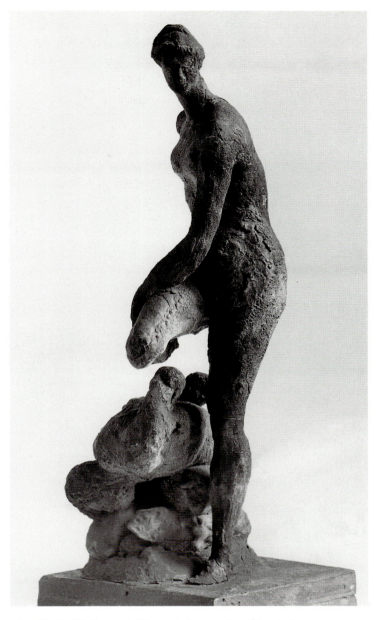

367 Ein in Wachs modellierter *primo pensiero* Giambolognas (1529-1608) für seine Gruppe *Florenz triumphiert über Pisa*, um 1565, Victoria and Albert Museum, London

sche Ideen in Zeichnungen auszuprobieren. In Feder und Tinte konnte man rasche Studien aufs Papier werfen, beispielsweise für das Skelett am Grabmal Urbans VIII. oder für den Felsensockel am *Vierströmebrunnen*. Dagegen eignete sich weiche schwarze Kreide, die man mit dem Daumen verwischen und durch Pentimenti abwandeln konnte, für Bildinhalte, die noch geklärt werden mußten. Bernini bevorzugte die Technik für Überlegungen zu komplizierten Gruppen, wie dem Brunnen mit *Neptun und Amphitrite* im Hof von Sassuolo. Modelle in Wachs sind von Bernini nicht erhalten.[10]

Für die nächste Phase des *bozzetto* oder *modellino* arbeitete Bernini in feuchtem Ton wie einst Giambologna; aber Berninis *bozzetti* sind noch skizzenhafter. In seiner reifen Zeit pflegte er einen Haufen Ton auf seiner Werkbank oder seinem Modelliertisch vor sich aufzuschichten, ihn rasch mit den

159-161

285

301

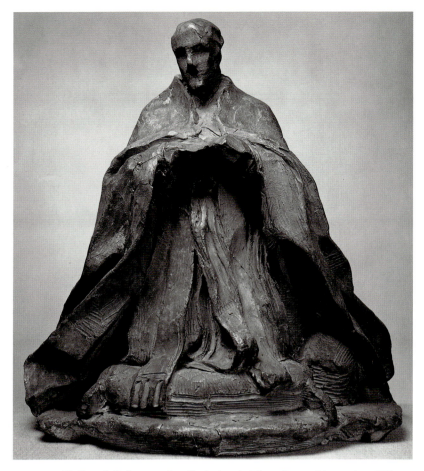

368 Berninis *bozzetto* für die kniende Figur Papst Alexanders VII. an dessen Grabmal, Victoria and Albert Museum, London

Händen – in einem Rausch schöpferischer Kraft – in die rohe Form zu bringen, dann die gebogenen Falten seiner typischen, »vom Wind zerzausten« Draperien mit einem hölzernen Modellierwerkzeug *(stecca,* Bossierholz) auszuhöhlen und manchmal etwas mit einem Spatel oder Hohlmeißel aus dem Block herauszuschälen. Wir haben diesen Prozeß bei seinen beiden Engeln für die Engelsbrücke verfolgt.

Das klassische Beispiel der frühesten Modellierstufe ist der Kopf Alexanders VII. auf dem wundervollen *bozzetto* für die kniende Figur des Papstes auf seinem Grabmal. Klar ist die Form der gleichseitigen Pyramide in der knienden Gestalt festgelegt und mit Leben und Atmosphäre erfüllt durch die breiten Ränder des geknitterten Pluviales und die unten ausgehöhlten, dunklen Öffnungen. Mit einem gezahnten Werkzeug sind verschiedene Ebenen geschaffen und abweichende Oberflächenstrukturen voneinander abgesetzt. Dann wurde der getrennt modellierte Kopf buchstäblich auf die Spitze geklebt. Bernini hielt ihn mit einem kleinen Stück feuchten Tons hinten am Nacken fest und konnte so den Kopf verschieben, bis er mit der Stellung ganz zufrieden war. Auf die Einzelheiten von Augen und Mund ging er hier nicht ein, und doch vermitteln allein die Neigung des winzigen Kopfes und die schattigen Augenhöhlen den Eindruck menschlicher Gegenwart so stark, daß es ans Wunderbare grenzt.

Bernini gab Papst Alexander als Träumenden wieder. Eine schwierigere Aufgabe stellte sich ihm – und wurde mit Bra-

184

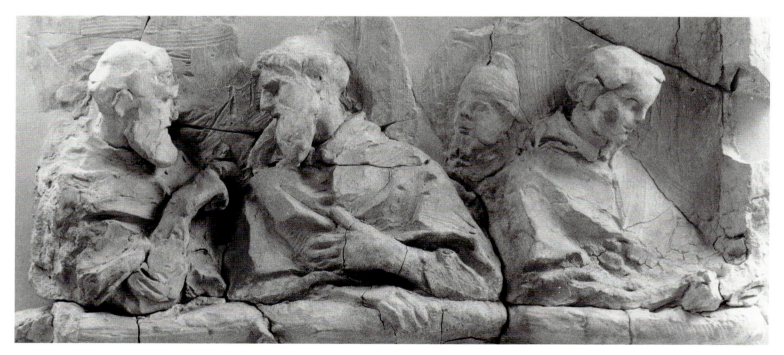

369 Vier Mitglieder der Familie Cornaro: Detail eines beschädigten, aber äußerst lebendig wirkenden *bozzetto* für ihre Kapelle mit der Verzückung der Heiligen Theresa in Santa Maria della Vittoria, Rom, Fogg Museum of Art, Cambridge, Mass.

vour gemeistert –, als er auf dem Höhepunkt seiner Karriere Mitglieder der Familie Cornaro, seiner Auftraggeber, porträtierte, während sie von »Theaterlogen« aus der *Verzückung der Heiligen Theresa* beiwohnen. Der Eindruck angeregten Gesprächs zwischen den zwei bärtigen Geistlichen links ist in einzigartiger Weise durch die Stellung ihrer Köpfe, ihre ineinanderversunkenen Blicke und die spontanen Handbewegungen erreicht. Solche Sparsamkeit der Mittel bei höchster Wirkung verrät den genialen Künstler. Die Cornaro-Kapelle ist ein klassisches Beispiel dafür, wie die Frische des *bozzetto* im vollendeten Werk verlorengehen kann. Zwar sind Komposition und Figuren gleichgeblieben (der im Mittelgrund des *bozzetto* auftauchende Doge der Cornaro-Familie ist an den rechten Rand gerückt, als wolle er gehen), aber infolge der Ausführung durch die Werkstatt ist jede Spontaneität abhanden gekommen. Die sprechende Idee im *bozzetto*, die Hand eines Prälaten über den gepolsterten Rand des Balkons in den »wirklichen« Raum des Betrachters greifen zu lassen, ist bedauerlicherweise verschwunden, während die kassettierte Wölbung und andere Einzelheiten der Architektur über Gebühr betont werden.

Schon 1550 hat Vasari in seinen *Lebensbeschreibungen der Künstler* festgestellt, solche Arbeitsmodelle vermittelten oft besser das Feuer der Phantasie eines Künstlers und die spontane Reaktion seiner gewandten Augen und Hände auf eine Idee als das vollendete Werk, das schließlich daraus hervorgehe, denn während des bewußteren und zeitraubenden Arbeitsprozesses bestehe in Farbe und noch stärker in Marmor die Tendenz, daß die Darstellung schal werde. Dagegen verleiht die von Bernini angewandte schnelle, summarische Modelliertechnik diesen kleinen Schöpfungen einen Grad an Lebensfülle, Bewegung und Monumentalität, der über ihre tatsächlichen Maße hinwegtäuscht.

Eines der ersten Modelle Berninis, das seine freie Behandlung bei völliger Beherrschung der gegebenen Möglichkeiten zeigt, ist das skizzenhafte Modell einer Frauenfigur für das Denkmal Carlo Barberinis (1630) in Santa Maria in Aracoeli in Rom. Die gedankenvolle Figur mit Helm ist eine Allegorie der »Triumphierenden Kirche«, woraus sich möglicherweise die zusammengepreßten Lippen erklären. Diese kleine, nur andeutende Tontafel ist Berninis Beitrag zu dem riesigen Denkmal (3,5 x 4,3 m), auf dem die Figur über einer architektonischen, lappig gerahmten Inschriftkartusche rechts oben auf dem Rand balanciert. Im ausgeführten Werk ist nur der aufgewehte Mantelzipfel, der dort den Wappenschild gestört hätte, auf die andere Seite verlegt. Die Spuren der Modellierwerkzeuge, die breite Streifen im feuchten Ton hervorgerufen haben, erinnern an die raschen Pinselstriche eines Malers auf der Leinwand – und Bernini selbst war ja ein fähiger, wenn nicht gar glänzender Maler.

Die Eindringlichkeit des Modells entsteht nicht nur aus der Sicherheit der Modellierung, sondern auch aus dem kla-

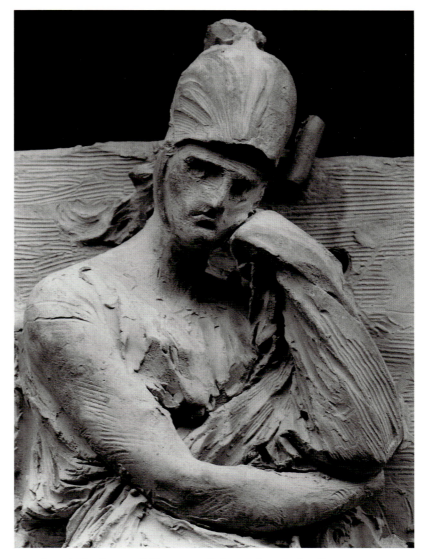

370 Ausschnitt des sorgfältig ausgearbeiteten *bozzetto* für die »Triumphierende Kirche« am Denkmal für Carlo Barberini von 1630 in Santa Maria in Aracoeli, Rom, Fogg Museum of Art, Cambridge, Mass.

ren Aufbau der Komposition, aus der die Ponderation und das Verhältnis der Glieder zueinander sofort ersichtlich sind. Die leichte Verunstaltung des Gesichts durch den Druck der Knöchel der geballten, im Mantel verborgenen Hand ist nur ein Zug in Berninis stenographischer Wiedergabe aufmerksam beobachteter Details. Das Modell ist ein klassisches Beispiel der intensiven Wirkung, die sich durch Übertragung einer Technik auf die andere erzielen läßt; gleichen doch die feinen parallelen, schattenwerfenden Rillen, die bei der Bearbeitung mit gezähnten Werkzeugen entstanden sind, den Schraffuren einer Zeichnung. Durch wechselnden Druck auf die Werkzeuge konnte die Tiefe der Rillen und damit der Schatten variiert werden.

Auf dem kleinen Entwurfsmodell für die Kolossalstatue des *Heiligen Longinus* ist die Rückseite mit einem gezähnten Werkzeug ausgehöhlt, da die Statue für eine Nische in der Vierung von Sankt Peter bestimmt war. Man konnte so den Ton gleichmäßig dick machen und die Gefahr von Rissen

beim Brennen zu Terrakotta verringern. Der zufällig erhaltene *bozzetto* in Cambridge gibt einen sehr frühen Zustand des Entwurfs, wenn nicht überhaupt den frühesten der Reihe wieder, aus der schließlich der Marmorkoloß hervorging. Außer diesem ist nur noch ein anderes, schwer beschädigtes Modell erhalten, das sachkundig im Museo di Roma wieder zusammengesetzt worden ist. 1982 kam es – zusammen mit Fragmenten von Antiken – als Füllung hinter einem Kamin in einem römischen Haus ans Tageslicht.[11] Es ist ein über 60 cm hohes, detailliert ausgeführtes Modell, in dem man genau den Verlauf der Falten nachvollziehen kann. Sie sind sorgfältig mit kurzen, flinken Schlägen eines gezahnten Modellwerkzeugs hervorgerufen, dessen Richtung ständig verändert ist. So werden die Bewegungen der Oberfläche und des vom Wind geblähten Gewandes erzeugt. Links in der unteren Hälfte erscheint schon der dramatische S-Schwung im Mantel, der die ausgeführte Statue so charakteristisch belebt.

Aus Unterschieden der Farbe und Behandlung kann man schließen, daß der *modellino* mindestens in zwei Teilen gebrannt wurde. Die Trennung verläuft in der Hüftgegend. Daraus mag sich erklären, daß er so schnell zerbrochen ist. Die Teilung erlaubte das Brennen in einem kleineren Ofen und reduzierte die Gefahr von Brennrissen. Außerdem entsprach sie dem Aufbau der endgültigen Statue, die zu groß und zu wenig standfest war, um aus einem Monolith gearbeitet zu werden. Sie wurde daher in vier Partien aufgeteilt, die dann verdübelt oder auf andere Weise verbunden wurden, wobei man die Schnittstellen kaschierte.

Die nächste Stufe nach dem skizzenhaften *bozzetto* und dem größeren, detaillierteren *modellino* war die Herstellung eines originalgroßen *modello* aus einer Mischung von Ton und Gips. Häufig wurde es übertüncht, um die Wirkung abschätzen und eventuell korrigieren zu können. Zuweilen wurden diese Modelle schon probeweise am beabsichtigten Ort aufgestellt, damit Künstler und Auftraggeber das endgültige Aussehen beurteilen konnten (so bei der *Cathedra Petri*).

Vom *modello in grande* nahm man die genauen Maße mit Hilfe eines rundum aufgebauten Gerüsts ab. Von diesem ließ man Senkbleie zu den herausragenden Punkten der Figur hinunterhängen, um dann waagerechte Messungen zu den wichtigen Stellen der Komposition vornehmen zu können. Diese Maße wurden durch Bohrungen in den Marmorblock übertragen. Dabei wurde um Bruchteile von Zentimetern vom endgültigen Maß abgewichen, um Bohrlöcher im ausgeführten Objekt zu verhindern und dem Bildhauer Spielraum zum Angleichen der Oberflächen zu lassen. Die Übertragung der Maße überwachte ein Vorarbeiter. Das Meißeln selbst (italienisch *abbozzare*) wurde nach alter Tradition einfachen Steinschneidern (*scarpellini*) und Lehrlingen übertragen, um Zeit und Talente des Meisters nicht zu vergeuden.

Nun zu den großen Modellen Berninis, die heute noch vorhanden sind: es wurde bereits beschrieben, daß an dem originalgroßen Modell der *Cathedra Petri*, das 1658-60 *in situ* aufgestellt wurde, ein Paar etwa anderthalb Meter hoher Engel neben den »Beinen« des Throns lehnten. Sie sind die frühesten von Berninis erhaltenen *modelli in grande*. Als das Ensemble für die endgültige Aufstellung noch einmal vergrößert werden mußte, waren auch diese Engel in einer Höhe von nun etwa 2,30 m, also in Überlebensgröße, neu zu modellieren. Das erforderte für Brust und Kopf das Arbeiten auf einer Plattform. Die Vergrößerungen weisen wie die früheren Engel die Spontaneität von *bozzetti* auf. Am praktischsten stellte man sie auf einem drehbaren Modellierstuhl mit einem Griffel, gezahnten Werkzeugen und den Fingern her. Wie ihre Beschädigung deutlich macht, waren sie nicht vollrund, sondern auf einem Holzsockel mit einer senkrechten hölzernen Stütze standfest aufgebaut. Für alle Teile, die besondere Unterstützung benötigten, vor allem die Flügel, war ein eisernes Gerüst angehängt, an dem als Füllmasse Rohrbündel angebunden waren. Über einem solchen Gerüst wurde der mit Stroh vermischte Ton aufgetragen, aus dem dann die Figur und ihr Gewand geformt werden konnten.

Es ist reizvoll, sich den nun fast siebzigjährigen Bildhauer vorzustellen, wie er den Arbeitskittel anzieht, die Ärmel aufkrempelt und auf die Plattform steigt. Ungeduldig greift er mit den Händen in den Eimer mit vorbereitetem Ton und klatscht ihn seinem sonderbaren Mannequin aus Holz, Eisen und Rohr an. Er wird die Masse erst in die Zwischenräume gedrückt und dann mehr Ton aufgeworfen haben. Nun glättete er mit den Handflächen und begann mit den Fingern die Furchen und Spalten der komplizierten Gewandmuster auszuhöhlen. Die runden, von üppigem Lockenhaar gerahmten Gesichter mit ihren riesigen, sprechenden Augen, der geraden Nase und den leicht gespitzten und geöffneten Lippen gehören zu seinen schönsten Schöpfungen, die den gleichen Ehrenplatz wie die nach ihnen gegossenen Bronzeengel neben dem Thron verdienen. Allerdings wurden die Modelle nicht als ganz endgültig angesehen, denn für den Guß wurden die Flügel abgeschnitten, wahrscheinlich um die Silhouette des Throns zu vereinfachen und seine dunkel patinierte Bronze klarer vom Hintergrund der vergoldeten Wolken abzuheben. Trotzdem war die Arbeit an diesen Engeln nicht umsonst, dienten sie Bernini doch als Grundschema der wahrhaft monumentalen und diesmal geflügelten Engel, die er wenige Jahre später, 1667, in Marmor für die Engelsbrücke meißelte.

Noch klarer wird die Konstruktionsmethode der *modelli in grande* an dem späteren Paar *Kniender Engel*, die im Frühjahr 1673 von einem französischen Assistenten unter Berninis Auf-

371 Der *bozzetto* für den Heiligen Longinus. Die Großaufnahme zeigt die freie Behandlung von Haar und Gesichtszügen und die punktierte Vergoldung an seiner Rüstung, Fogg Museum of Art, Cambridge, Mass.

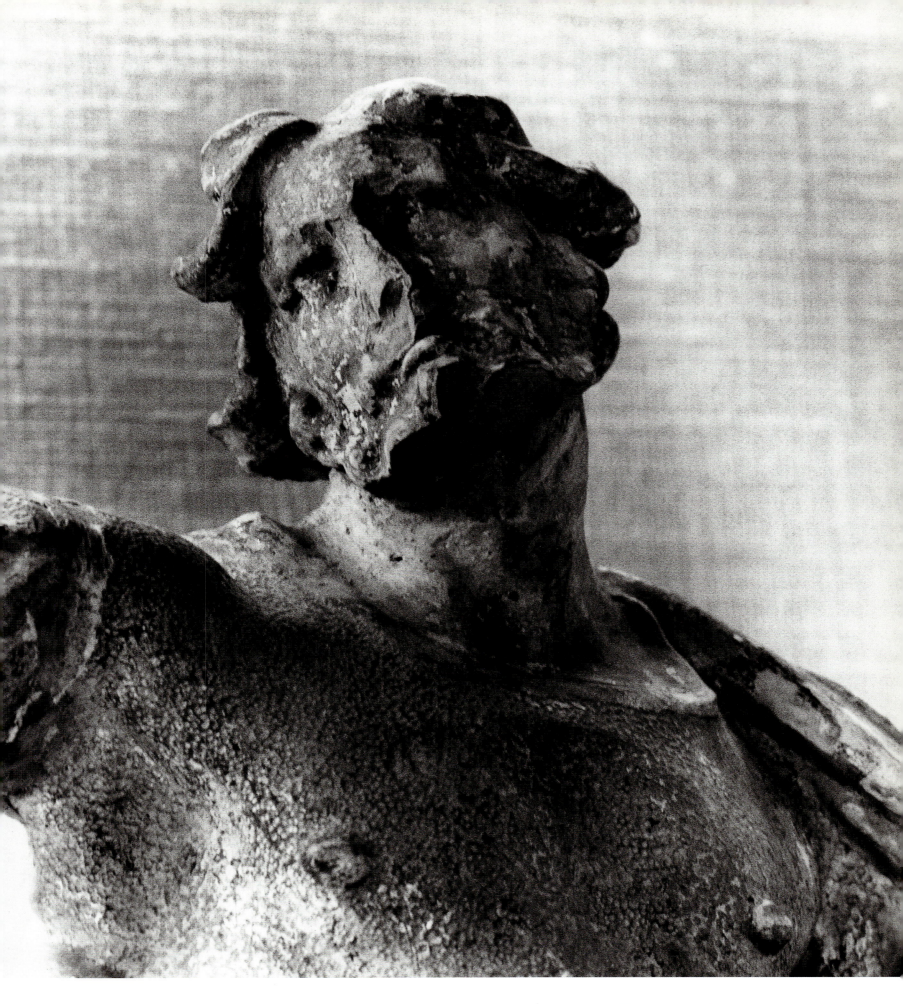

372, 373 Originalgroßer *modello* für den rechts knienden Engel am Altar der Sakramentskapelle in Sankt Peter, Pinacoteca Vaticana. Durch Beschädigung sind die Eisenstützen an den Flügeln und die zusammengebundenen Zweige in der Schulter zum Vorschein gekommen.

sicht für den Bronzeguß vorbereitet wurden. Sie sind der Höhepunkt einer Reihe wundervoller, flüssiger *bozzetti*, die der nun 75jährige Meister mit eigenen Händen für den Sakramentsaltar in Sankt Peter modelliert hat. Über der linken Schulter des rechts knienden Engels ist der Ton abgebrochen und hat ein Bündel fest mit Bindfaden zusammengehaltener Zweige enthüllt, die als Armknochen dienten. Seitlich war um die Zweige eine Schicht aus rohem Ton mit Stroh festgebunden, die etwa den Muskeln des Bizeps entsprach, während oben das Fleisch aus einer Mischung von Ton oder Stuck aufgelegt und mit Strohklammern befestigt war. Das Eisengerüst am Außenkontur der Flügel ist deutlich erkennbar. Diese zwei Modelle sind in einer kleinen Kirche bei Rom als fertige Kunstwerke für Andachtszwecke verwendet worden, ehe sie 1844 von dort in die Vatikanischen Museen gelangten.

Wenn wir uns noch einmal dem wohlerhaltenen *bozzetto* für den *Heiligen Longinus* im Fogg Museum of Art zuwenden, ist es interessant festzustellen, daß er mit einer Schicht Gips bedeckt wurde, die man vergoldete, und daß sein Harnisch punktiert ist, um eine besondere Struktur zu kennzeichnen. Das Stück war also eine wertvolle Erinnerung an die frühen Ideen Berninis und um seiner selbst willen ein begehrtes Werk. Viele erhaltene *bozzetti* sind ursprünglich so behandelt worden, wahrscheinlich um sie zu einem leuchtenden Mittelpunkt in einem dunklen Innenraum zu machen und dem wertvolleren Material Bronze anzugleichen oder sogar dem noch kostbareren der vergoldeten Bronze. Ein Besitzer des 17. Jahrhunderts wäre gewiß nicht von dem darunterliegenden Ton begeistert gewesen, selbst wenn er die Fingerspuren seines Schöpfers getragen hätte, von denen der Purist des 20. Jahrhunderts so entzückt ist.

Auch wenn für die meisten erhaltenen Modelle die Provenienz seit neuestem geklärt ist, bleibt immer noch das Problem, zwischen den eigenhändig von Bernini modellierten Stücken und den aus irgendeinem Grund von Mitgliedern der Werkstatt hergestellten unterscheiden zu müssen. Obgleich die spontane Flüssigkeit und zupackende Modellierung in vielen der nur andeutungsweise ausgeführten Modelle auf Berninis eigene, im Rausch der Inspiration arbeitende Hand hinweist, muß man bedenken, daß auch die Schüler versucht haben werden, diese Freiheit der Modellierung nachzuahmen. Das scheint bei zwei Modellen des Tritons in Detroit der Fall gewesen zu sein.

Das Problem wird noch größer bei sorgfältig ausgeführten *modellini*. Wie soll man erkennen, ob es sich um ein authentisches, zur Präsentation bestimmtes Modell von der Hand des Meisters handelt oder um eine Vorlage für die exakte Vergrößerung oder gar um eine verkleinerte Kopie nach einer vollendeten Marmorstatue? Die einzigen *modellini*, die mit den mythologischen Gruppen um 1620, den ersten Zeugnissen von Berninis überragender Begabung, in Verbindung zu bringen sind, fallen alle in diese zweifelhafte Kategorie, über deren genaue Bestimmung sich Forscher und Kunstliebhaber nicht einigen können. Drei Modelle – für Neptun, Pluto und David – sind in der Eremitage und haben immerhin den Vorzug der Herkunft von Cavaceppi bzw. Farsetti. Wahrscheinlich das früheste – und sicher das feinste – ist ein teilweise bekleideter Torso eines reifen, bärtigen Mannes, dem alle Extremitäten fehlen. Der Katalog der Farsetti-Sammlung enthält einen Eintrag, der auf ihn bezogen werden kann: »*Nettuno del Bernini*«.[12] Die Bruchstellen an Hals und Gliedmaßen lassen erkennen, daß das Modell vollrund war. Das ist ein gutes Zeichen, denn es verweist darauf, daß es *ex nihilo* gearbeitet wurde. Der Torso des *Neptun* scheint also wie das Fragment der größeren Terrakotta des *Longinus* der Rest eines echten *modellino* gewesen zu sein. Die schwierige Drehung des Brustkorbs und das vorn schräg geführte, hinten in einer Spirale auffliegende Gewand sind ausgezeichnet gemeistert und legen die Modellierung durch Bernini selbst nahe. In diesem frühen Schaffensstadium besteht kaum Gefahr, daß sich ein anderer Bildhauer bei einer so persönlichen Arbeit wie dem Modell für einen großen Auftrag eingemischt hätte.

Der genannte Torso *Plutos* in der Eremitage ist hohl, ein Umstand, der das Brennen in einem Ofen erleichtert hätte. Auch bei Berninis authentischen *bozzetti* oder *modellini* kommt diese Aushöhlung vor. Andererseits ist zu bedenken, daß Bernini für solch ein detailliert ausgeführtes Modell einen Gehilfen angestellt haben könnte, der Teilformen von vollrunden originalen Modellen abgenommen hätte, die sich nicht für das Brennen im Ofen eigneten, sondern nur für das Trocknen an der Sonne zu *terra cruda*. Nach Entfernung der Gipsformen, während der Ton noch formbar (in einem ledernen Zustand) war, könnte dann Bernini selbst einige letzte

146, 362

118

376

247

119

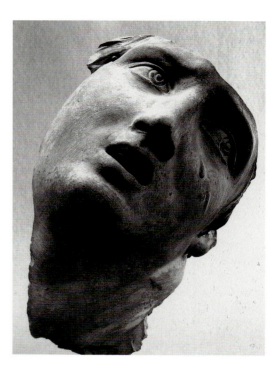

374 Kopf von einem originalgroßen *modello* für einen der Kirchenväter, die die *Cathedra Petri* tragen, Pinacoteca Vaticana

375 Terrakottagesicht der Proserpina von einem verlorenen *modellino* für *Pluto entführt Proserpina*, Cleveland Museum of Art

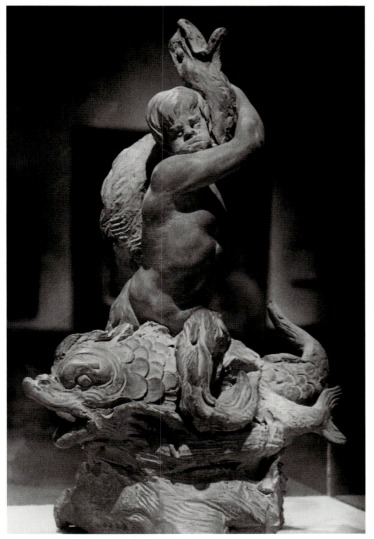

376 Modell eines Tritons mit Delphinen, eines von zwei Werken, die eher ein Schüler als Bernini selbst gearbeitet haben dürfte, Detroit Institute of Arts

Handgriffe an der Haut vorgenommen und die Oberfläche mit einem Schwamm überstrichen haben, um die poröse, atmende Weichheit menschlichen Fleisches nachzuahmen (ein Trick Giambolognas, von Sirigatti empfohlen).

Genau das gleiche kann man bei dem reizenden kleinen Terrakottagesicht der *Proserpina* annehmen (jetzt im Cleveland Museum of Art), die Tränen vergießt, weil sie von Pluto entführt wird. Es ist ein – offensichtlich wegen seiner Schönheit aufbewahrtes – Fragment eines sorgfältig ausgearbeiteten, hohlen Modells, das nach der Größe des Kopfes (rund 15 cm) etwa 1,20 m groß gewesen sein dürfte. Damit hätte es gerade die halbe Höhe der Marmorfigur aufgewiesen.

Das Gesicht der Proserpina kann auch ein Fragment nicht aus der ganzen Gruppe, sondern aus einem nur büstengroßen Detail gewesen sein, in dem ihr Gesichtsausdruck besser als in einem *modellino* des normalen, kleineren Maßstabs ausprobiert werden konnte. Vielleicht existierte ursprünglich auch ein entsprechender Kopf von *Pluto*. Originalgroße Modelle für 374 die Köpfe der vier Kirchenväter sind erhalten, ebenso ein *modello* für den Kopf des *Hieronymus* in der Chigi-Kapelle in 211 Siena. Solche isolierten Köpfe wie auch andere Teilstücke wohlbekannter Statuen aus Terrakotta oder Gips kommen häufig in Gemälden von Bildhauerwerkstätten vor oder in den 363 Inventaren von Künstlerateliers. Sie wurden vor allem von Malern für akademische Studien der Verkürzung und des Lichteinfalls verwendet.

Das dritte Modell in der Eremitage, das von Berninis 377 *David*, liefert einen weiteren Gesichtspunkt, um ein Modell als eigenhändig anzusehen. Es zeigt Variationen in Details, die der endgültigen Formulierung vermutlich vorausgingen. Von einem Kopisten jedoch wäre anzunehmen, daß er alles genau kopiert. Hier dagegen unterscheiden sich der Sockel, die Harfe Davids und die zurückgewiesene Rüstung König

Sauls beträchtlich von der Statue in der Galleria Borghese. Man hat dies als Beweis dafür angesehen, daß es sich tatsächlich um ein vorbereitendes Modell handelt. Es wirkt jedoch überhaupt nicht skizzenhaft, wie bei einem vollendeten Modell auch nicht zu erwarten. Hier ist zu erkennen, wie alle Spontaneität verlorengehen kann, wenn sich eine Komposition der Vollendung nähert – wie Vasari es beobachtet hatte.

154 Vier der großartigsten Modelle wurden 1923 auf einem Dachboden des Palasts der päpstlichen Familie Chigi in Rom aufgefunden und der Vatikanischen Bibliothek geschenkt.[13] Zwei sind verwandte, aufeinanderfolgende Entwürfe für die Allegorie der »Barmherzigkeit«, die links am Sarkophag Urbans VIII. an seinem Grabmal lehnt. Sie sind so eng mit der Geschichte dieses großen Projekts verbunden, daß sie bereits in Kapitel 7 behandelt wurden.

203, 210 Die anderen sind Modelle für das Statuenpaar *Daniel in der Löwengrube* und *Habakuk und der Engel*, das Papst Alexander VII. Chigi 1655 für die zwei noch offenen Nischen in der Familienkapelle in Santa Maria del Popolo in Auftrag gab (Kapitel 8). Olga Raggio erklärt die Wahl der inhaltlich verbundenen Figuren wie folgt:

> Bernini stellte die Geschichte der zwei Propheten dar, wie sie im Buch Vom Drachen zu Babel, der dritten Apokryphe zum Buch Daniel des Alten Testaments, erzählt wird. Dort wird berichtet, wie die Babylonier den Propheten Daniel in die Löwengrube werfen. Vom Hungertod rettete ihn der Prophet Habakuk, der auf wunderbare Weise durch einen Engel zu ihm gebracht wurde. Die Geschichte, die in der katholischen Liturgie am Dienstag vor Palmsonntag gelesen wird, galt als Präfiguration für die Auferstehung Christi und als Symbol der Erlösung durch die Eucharistie.

> Sogar die schon vorhandenen Nischen konnten als symbolisch für die Orte der Handlung gelten. Jeder Gläubige hätte in einer Grabkapelle diese Symbolik sofort verstanden.

Bernini war besessen davon, die Stellung Daniels zu verbessern. Das geht aus einer Serie herrlicher Kreidezeichnungen in Leipzig hervor, in denen der fast nackte Körper immer wieder ausprobiert wird. Die letzte Zeichnung ist auf der Stufe angelangt, die im Modell festgehalten wurde. »Daniels schlanker Körper scheint sich wie in einer Vision zu erheben, umhüllt von einem göttlichen Wind, während sein Mantel wie eine Flamme um ihn züngelt«, fährt Olga Raggio fort. Seine Hände wirken wie ein zum Himmel gewandter Pfeil, während das gebeugte Knie, der Kopf mit den fliegenden Haaren und der Gewandzipfel rechts die Gegenrichtung betonen. Der schläfrige Löwe füllt die Lücke hinter dem Fuß des Propheten aus. Canova muß ihn gekannt haben, so ähnlich sind seine schlafenden Löwen am Grabmal Clemens' XIII. in Sankt Peter. Die Achse des Daniel ist in Serpentinen geschwungen, während die Silhouette an Flammen erinnert. Damit entspricht die Figur – vielleicht nicht zufällig – einer Maxime Michelangelos. Das nackte Fleisch am Modell ist sorgfältig mit den Fingern geglättet und hat doch alle Frische eines ersten Entwurfs behalten.

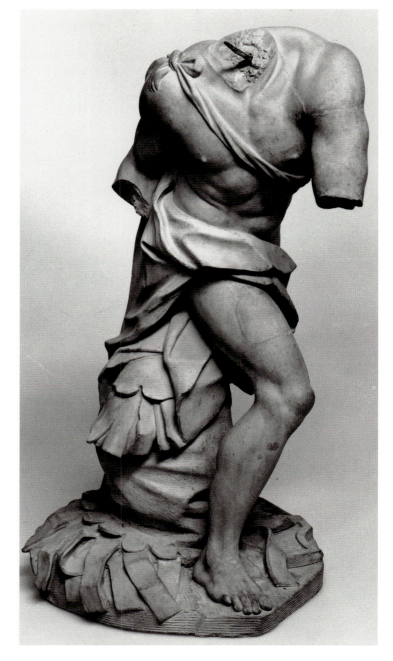

377 Präsentationsmodell für Berninis *David*, Staatliche Eremitage, Sankt Petersburg

Während beim *Daniel* wichtige Unterschiede zwischen Modell und Ausführung bestehen, sind bei *Habakuk* beide fast identisch. Auch ist das Habakukmodell (52 cm hoch) ein Stück größer als das Daniels (41,6 cm hoch).[14] Dieser Umstand läßt uns hier fast sicher den endgültigen *modellino* der Gruppe vermuten. Wieder urteilt Raggio ganz richtig:

> Habakuk ergibt sich in den Willen des Engels, der sich anschickt, ihn am Schopf zu fassen und zu Daniels Grube zu tragen. Die Spannung aufgrund der sich treffenden Blicke, der Gegensatz zwischen der wuchtigen Körperlichkeit des Propheten und der überirdischen Anmut des Engels, die Ausdruckskraft des Gewands, das kontrastierende Spiel der Diagonalen – dies alles hat sich aus Berninis früheren Darstellungen mystischer Erfahrungen, wie des *Heiligen Longinus* und der *Verzückung der Heiligen Theresa*, entwickelt.

378, 379 Kreidezeichnungen für *Daniel in der Löwengrube* in der Chigi-Kapelle, Santa Maria del Popolo, Rom, Museum der bildenden Künste, Leipzig

Weitere vollendete *modellini* Berninis und seiner unmittelbaren Umgebung haben sich in großer Anzahl erhalten, wahrscheinlich weil ihre anziehenden Bildgegenstände, die leicht wiedererkannt werden konnten, Grund genug waren für ihre Aufbewahrung – sei es als Sammelstücke um ihrer selbst willen, sei es als reizvolle Erinnerungen an Rom. Zwei köstliche Tierdarstellungen, der *Elefant mit dem Obelisken* auf der Piazza 269 Santa Maria sopra Minerva und der trinkende Löwe am *Vier-* 289 *strömebrunnen*, sind bei den betreffenden Werken besprochen worden. Beide haben eine fein geglättete Oberfläche und vollendete Details, die auf unvoreingenommene Betrachter faszinierend wirken mußten.

Der Bildhauer an der Arbeit: Bernini meißelt eine Büste

Chantelous unschätzbarer Bericht über Berninis Ausführung der Büste Ludwigs XIV. gibt uns die Möglichkeit, seine 351 Arbeitsmethode an einem einzigen Werk, dem Höhepunkt seiner Porträtkunst, nachzuvollziehen. In derselben Methode hat er seine unvergeßlichen Verkörperungen von Reife und

Alter, Kraft und Konzentration, Mattheit und Verzweiflung geschaffen, mit Augen, die den Betrachter nicht mehr loslassen, und wie zum Sprechen geöffneten Lippen.

Der Prozeß begann mit dem ersten Blick, den er auf den gutaussehenden jungen König warf. Von den etwa hundert Tagen, die bis zur Vollendung des Werks vergingen, arbeitete Bernini 48 Tage an der Büste, wenn man die halben Tage und zufällig registrierten Arbeitsstunden zusammenzählt (nicht gerechnet die grobe Zurichtung des Marmors und einzelne Hilfsarbeiten, die Cartari ausführte). Berninis anfängliche Forderung, die vielleicht übertrieben war, um den König durch die Größe und Kompliziertheit der Aufgabe zu beeindrucken, lautete auf zwanzig Sitzungen zu zwei Stunden. Tatsächlich war ihm schon eher in jenem Monat die Absicht des Königs zu Ohren gekommen, so daß er für einen Vorrat an Ton gesorgt hatte, in dem er Pose und Bewegung (*l'action*) einer solchen Büste vor der Bemühung um Ähnlichkeit (*la ressemblance*) ausprobieren konnte.

Bereits am Tage nach dem ausdrücklichen Auftrag zogen Bernini und sein Gehilfe durch Paris, um nach Marmorblöcken zu suchen, und fanden nur zwei nicht besonders gute Stücke. Am dritten Tag wurde der Bildhauer wieder nach Saint-Germain zu Ludwig XIV. beordert. Er beobachtete den König während eines Ballspiels, dann nach Tisch bei einem Gesandtenempfang, und zeichnete ihn einmal von vorn und einmal im Profil, damals wie heute die Standardansichten zur Vorbereitung eines Porträts. Keine von beiden ist erhalten; wahrscheinlich wurden sie in den nächsten Wochen häufig benutzt. Auch die vielen folgenden Skizzen auf Papier – von denen einige gewiß Karikaturen ähnelten, die nur die Grundzüge des Kopfes festhielten – sind alle verloren. Einige mögen so ausgesehen haben wie die wenigen spontanen Striche, die er Jahre vorher von Scipione Borghese hinwarf. Er habe sie gemacht, behauptete er, um gelegentlich sein Gedächtnis aufzufrischen, nicht um nach ihnen zu kopieren, denn sonst werde seine Büste eine Kopie nach einer Kopie werden. Die Wahl der anfangs skizzierten Ansichten des Kopfes ruft die Porträts Richelieus von Philippe de Champaigne und die Bildnisse Karls I. und der Königin Henrietta Maria von Van Dyck ins Gedächtnis zurück.

Nach diesen Notizen »zog« Bernini am folgenden Tag ein Tonmodell des Kopfs »hoch«: er arbeitete bis sieben Uhr abends daran, ging dann in die Kirche und machte anschließend einen Bummel an der Seine. Er verbrachte zwei weitere Arbeitstage mit dem Modell, bevor er abermals den König aufsuchte. Chantelou bemerkte überrascht, daß Bernini glücklich war, Ludwig XIV. in Bewegung und bei natürlichen Vorgängen zu beobachten, anstatt daß er ihm offiziell »Modell gesessen« hätte. Jahrhunderte später ließ Rodin seinen Modellen die gleiche Freiheit aus demselben Grund, um Spontaneität und lebenswahre Bewegung in seiner Darstellung einzufangen.

Einmal, als ihre Augen sich trafen, entschuldigte sich der Künstler: »*Sto rubando*« – »ich stehle [ihr Aussehen]«, und der geistvolle König antwortete sofort auf Italienisch: »*Sì, ma è per restituire*« – »Ja, doch nur, um sie mir zurückzugeben«. Darauf die höfliche Antwort: »*Però per restituire meno del rubato*« – »Aber ich werde viel weniger als das Gestohlene zurückgeben«. Solch witziges Wortgefecht läßt auf eine entspannte Atmosphäre und enge Beziehung zwischen dem jungen König und dem älteren berühmten Italiener schließen. Der König scheint Bernini tatsächlich verehrt zu haben, trotz seines niedrigen gesellschaftlichen Rangs und seiner häufigen Faux pas, die der König rasch zu vergessen pflegte (abgesehen von einigen taktlosen Attacken gegen französische Errungenschaften). Dies darf als Zeichen hoher Intelligenz von beiden Seiten gewertet werden.

Das Bearbeiten des Marmors begann am 6. Juli. Im allgemeinen wurde diese Arbeit von einem Mitarbeiter ausgeführt, in diesem Fall von Cartari und vielleicht Berninis Sohn Paolo. Doch der Meister beteiligte sich daran, um ein Gefühl für die besondere Art des Marmors zu bekommen. Es nahm den ganzen Tag in Anspruch. Bernini erkältete sich dabei, wie er später klagte, weil im Studio alle Fensterscheiben zerbrochen seien. In Wirklichkeit war es wohl mehr nervöse Erschöpfung, da er auch die Arbeiten am Louvre überwachte. Colbert ließ sich herab zu kommen, um das Modell anzusehen. Die vorbereitenden Arbeiten am Marmor schritten voran (14.-27. Juli). Bernini fuhr wieder hinaus, skizzierte den König im Ministerrat und verbesserte dementsprechend das Tonmodell. Tatsächlich scheint er mehr als ein kleines Modell geformt zu haben, um alternative Posen zu probieren. Die Modelle wurden mit feuchten Lappen zugedeckt, um sie außen formbar zu halten, während sie von innen langsam trockneten. Er arbeitete auch direkt an der Marmorbüste. Er versuchte, den König immer zur selben Tageszeit zu sehen, damit die Beleuchtung gleich sei, und blieb jeweils etwa eine Stunde. Dreizehn solcher offiziellen Sitzungen sind bezeugt.

Gegenüber einer Kritik, er zeige zu wenig Haar auf der Stirn, rechtfertigte er sich, die Augenbrauen gehörten zu den sprechendsten Teilen eines Kopfes, und Ludwig XIV. habe besonders edle Brauen, so daß es schade wäre, sie durch mehr Haar zu beeinträchtigen: Bildhauer hätten nicht den Vorteil von Malern, Dinge untereinandersetzen und durch Farben voneinander abheben zu können. Eine Woche später, um »das Gesicht zu wahren«, legte er jedoch diplomatisch (wie Chantelou befriedigt feststellte) eine Locke (*un flocon*) über die königliche Stirn. Dafür mußte er die Stirn um eine Winzigkeit zurücknehmen, wodurch zwangsläufig die Erhöhungen über den Brauen etwas mehr hervortraten. Dies wurde sofort durch Jean Warin kritisiert, der als Medailleur schon jahrelang, seit er der Kindheit entwachsen war, seine ganze Aufmerksamkeit fachmännisch auf das Profil des Königs konzentriert hatte.[15] Bernini rechtfertigte diese Abweichung vom königlichen Mo-

96

335
327, 331

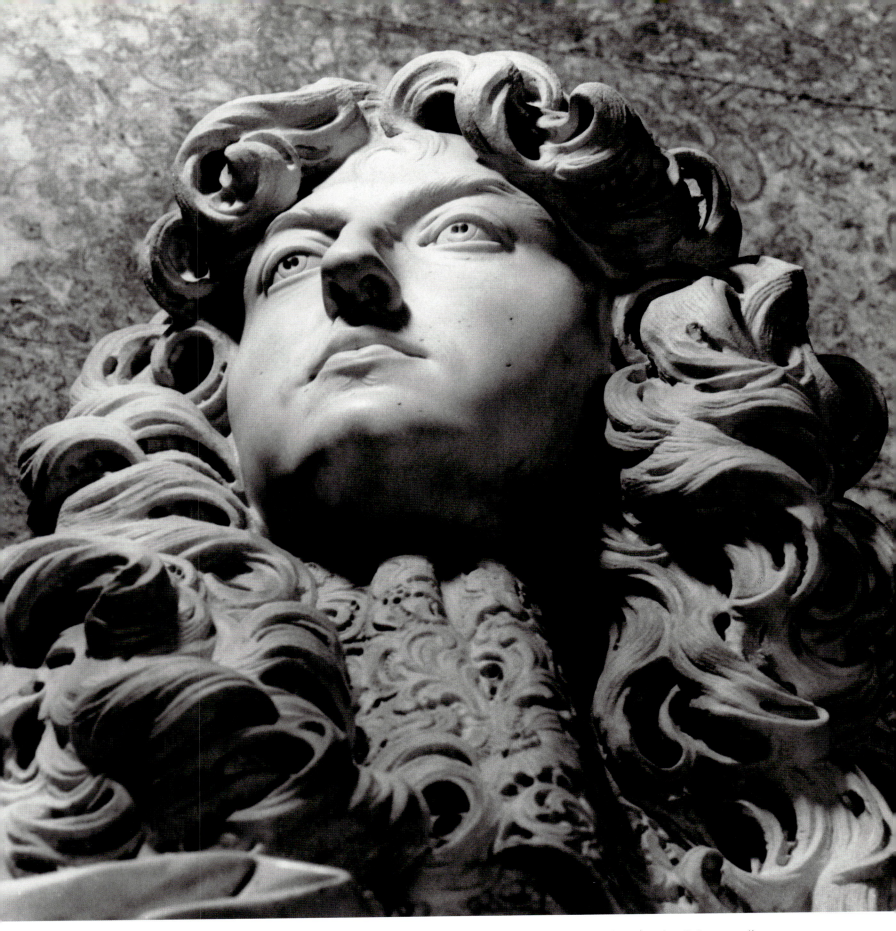

380 Büste König Ludwigs XIV. Die Großaufnahme zeigt die Virtuosität von Berninis Meißeltechnik. Er gebrauchte den Bohrer, um die Haarlocken zu unterschneiden, die Schatten in den Pupillen anzugeben und die Nachbildung eines Spitzenjabots zu meißeln, Château de Versailles, Paris.

dell mit der Begründung, daß er sich dem berühmtesten Profil der Antike anpassen müsse, dem Alexanders des Großen.[16]

Nach nur zehn Tagen harter Arbeit erschien die Büste laut Auskunft eines Höflings weit fortgeschritten. Am 29. Juli lobte sogar der normalerweise überkritische Colbert Berninis Fortschritt. Am nächsten Tag, als das Haar ausgebohrt war, riet eine Favoritin des Königs, Madame de Lionne, dem Bildhauer: »N'y touchez plus, il est si bien; j'ai peur que vous ne le gâtiez« (Berühren Sie es nicht mehr; es ist gut so; ich habe Angst, daß sie es sonst verderben).

Kurz vorher hatte der Künstler um ein Stück Taft gebeten, um die Draperie modellieren zu können. Er wünschte offenbar, dessen Aussehen bei starkem Wind zu beobachten, um ihn als fließenden Stoff einfangen zu können. Er hoffte, bekannte er Chantelou, es werde wie wirklicher »gros taffetta« aussehen, er wisse jedoch nicht, ob er Erfolg habe. Sicher warf er es um die Schulter des Tonmodells und tränkte den Stoff, wie es alter Werkstattbrauch war, mit Leimwasser oder verdünntem Ton, um die Falten, wenn sie trockneten, in ihrer komplizierten Stellung zu halten; das ausschwingende Ende stützte er mit einem Stock.

Nach wenigen Tagen begann er die Draperie in Marmor auszuarbeiten und verwendete dazu nur den Bohrer, ein leichtes Werkzeug, da der Marmor bröckelig (cotto) war und so die Gefahr bestand, daß er brach, falls Bernini – wie normal – den Meißel benutzte. Für diese lebhafte, vom Wind gepeitschte Draperie mit fast facettenartigen Kurven konnte er auf lebenslange Erfahrung zurückblicken: angefangen bei dem wie ein Delphinkopf wirkenden Mantelende des Neptun, über die pergamentartig geschwungenen Inschriftbänder in Sant' Andrea al Quirinale, die triumphale, geknotete Schärpe Karls I. bis zu dem herrlich gerafften Mantel des Herzogs von Modena. In Ludwigs XIV. frei fliegender und anscheinend selbständiger Draperie übertraf er sie alle in atemberaubender Bravour.

Nach jedem Treffen mit dem König pflegte er direkt am Marmor zu meißeln, während seine geradezu photographisch arbeitende Erinnerung noch frisch war (11. August). Die Ähnlichkeit war, was das Körperliche betraf, jetzt erreicht, bis hin zu den mit schwarzer Kohle eingezeichneten Pupillen, die später ausgemeißelt wurden. Gedächtnis und Vorstellung hatten viel dazu beigetragen. Jetzt begann die eigentliche Aufgabe, der Gesichtsausdruck, und sie mußte von beiden bewältigt werden: »Il faut que le Roi et moi finissons ceci« (»Der König und ich müssen das vollenden«). Am 12. August erklärte er Chantelou (der mit der normalen Werkstattpraxis vertraut und daher über Berninis Abweichung überrascht war), seine vielen Skizzen nach dem Leben habe er nur gemacht, um die Erscheinung Ludwigs XIV. völlig in seinen Kopf zu bekommen: »per insupparsi et imbeversi dell'imagine del Rè« (um mich einzutauchen und vollzusaugen vom Bild des Königs). Er erörterte dann die Schwierigkeiten beim Porträtieren in Marmor und fügte hinzu, in Bronze sei es noch schwerer, da Bronze entwe-

der nachdunkele oder, falls vergoldet, durch Spiegelung verunklärt werde.

Von da an hat Chantelou den Rest jenes Vorganges, das Gesicht mit dem Ausdruck zu vollenden, genau aufgezeichnet. Am 22. Arbeitstag wandte sich die Aufmerksamkeit Backen, Augen, Mund und Kinn zu und am 26. Tag der feinen, adlerartigen Nase. Diese betonte Bernini im Einklang mit zeitgenössischen Theorien, die menschliche Gesichtszüge mit der Erscheinung verschiedener Tiere und ihren Eigenschaften verbanden. Der Adler war zudem – brauchbar für Ludwig – ein Sinnbild Jupiters, des Königs der Götter. Chantelou dachte, daß Berninis eigenes Gesicht und besonders sein Auge etwas Adlerartiges habe.

Den Augen folgten in den nächsten zehn Tagen das Meißeln von Mund, Augenbrauen und Stirn, darauf die Nase und ein kleines Mal am Auge des Königs wie auch einige Härchen an der Unterlippe. Am 40. Tag war Bernini so weit gekommen, daß er den Meißel nicht länger brauchte, der nur noch Schaden angerichtet hätte. Er konnte daher die Marmorstütze wegnehmen, die die Draperie bisher festgehalten hatte. Sie wird den Stützen geglichen haben, die an der – nicht ganz vollendeten – Statue der »Wahrheit« zwischen den sonst gefährdeten Fingern stehengeblieben sind.

Das mühevolle Ausbohren des Spitzenmusters am Jabot des Königs (Bernini hatte drei zur Auswahl bekommen) wurde bis zuletzt aufgeschoben, da es mit einem leichten Handbohrer ausgeführt werden konnte. Das erforderte drei Tage konzentrierter Arbeit, in denen Bernini scherzte, wie lächerlich es sei, venezianische Spitze aus Marmor zu machen. Das Jabot wurde durch wiederholtes Bohren und Feilen sorgfältig von den danebenliegenden Locken abgehoben (»fouillé et dégagé«). Bernini bedauerte nur, daß er wegen der Bröseligkeit dieses besonderen Marmors nicht den Bohrer im Haar verwenden könne, der eine natürlichere Wirkung erzeugt hätte als die kleinen schwarzen Höhlen, die einen gefälligen, »impressionistischen«, ja sogar »pointillistischen« Effekt hervorrufen – den modernen Betrachter stören sie nicht.

Die Büste wurde nun auf einen hohen hölzernen Untersatz gestellt, um sie vorteilhaft zur Geltung zu bringen. Letzte Veränderungen nahm Bernini nach zwei endgültigen Sitzungen mit ihrem »Original« vor. Dann wurde das Gesicht, um es zu glätten, zart mit Bimssteinpuder auf Leinentüchern poliert: Marmor müsse mit Geduld bearbeitet werden, wie der Künstler seinem übereifrigen Auditorium erklärte. Am nächsten Tag durfte niemand kommen, um die Büste zu sehen, denn sie wurde in eine flache Mulde gelegt, um eine Eisenstange für den endgültigen Sockel einzuzementieren. Danach montierte man sie endgültig zur Vorführung auf einem hölzernen Ständer (sgabello) als vorübergehende Maßnahme, bis der aufwendige allegorische Sockel fertig sei, über den seit Wochen diskutiert wurde. Die allerletzten Handgriffe nahm Bernini, wie wir sahen, buchstäblich vor, als der König kam, um

das »vollendete« Werk zu bewundern; denn immer noch war er nicht ganz zufrieden mit der Richtung oder dem Ausdruck der Augen. Er hatte die Kühnheit, den König zu bitten, den Blick fest auf eine bestimmte Person zu richten, und verbesserte dann die Stellung der Pupillen mit schwarzer Kreide, wo später ein winziger Schatten ausgebohrt werden sollte.

Das Bemühen um Augen und Blick erläutert Wittkower:[17]

Das Auge hat für Bildhauer immer eine der größten Schwierigkeiten beim Modellieren des Kopfes dargestellt. Das liegt daran, daß von allen Teilen des menschlichen Körpers das Auge der einzige ist, dessen Erscheinung nur durch Farbe, nicht durch Form charakterisiert wird: ich meine die Iris mit der Pupille. Das Problem besteht darin, diesen farbigen Anblick in eine farblose bildhauerische Form zu übertragen [...] Besonderes Interesse verdient Berninis Behandlung des Auges [...] Seine Porträts und heroischen Figuren in ihrer betonten Entschiedenheit und Willenskraft haben immer das gemeißelte Auge, während er für einige seiner Heiligen und für seine allegorischen Figuren den Augapfel leer ließ. [...] So galt Berninis erste und letzte Sorge dem Blick, und dessen Festigkeit und Bestimmtheit ist einer der bemerkenswertesten Züge der Büste.
Bei einer Gelegenheit, als Bernini die Gesichtszüge des Königs beschrieb, sagte er, die Augenhöhlen seien groß, die Augen selbst hingegen klein, und zu anderer Zeit geht er so weit zu sagen, daß die Augen etwas tot schienen und der König sie kaum jemals weit öffne. Die Augen des Königs waren tatsächlich besonders klein. Das wird bestätigt durch andere Porträts, wie das ziemlich trockene Pastell von Le Brun aus wenig späterer Zeit. Und die getreuen Stiche von Nanteuil zeigen den König mit schmalen, fast orientalisch wirkenden Augen, die einen hängenden und beinahe schielenden Blick haben. Bernini [...] behielt die schmale Form der Augen bei; sie sind klein im Verhältnis zum Kopf, obwohl leicht größer als in Nanteuils Stich. Die magnetische Wirkung dieser kleinen Augen kommt nicht nur von dem konzentrierten Blick, sondern auch von der Größe der Augenhöhlen, die – so groß immer sie in Wirklichkeit waren – in der Büste noch übertrieben wurden durch die scharf definierte Modellierung. Die Höhle zwischen Augenbraue und Wange wird Teil des Auges selbst und ist tatsächlich sehr groß im Verhältnis zum übrigen Kopf. So konnte Bernini, ohne von der Wirklichkeit abzuweichen, das Auge zum beherrschenden Zug des Gesichts machen. Berninis Bemühungen, die Augen so groß wie möglich erscheinen zu lassen, spiegeln sich in Chantelous scharfer Antwort auf eine Kritik wider: »Am lebenden Modell hat es nichts zu sagen, wenn die Augen verhältnismäßig klein sind, aber die tote Masse braucht große Augen, um lebendig zu wirken.« Nicht aus diesem Grund allein betonte Bernini die Augen in seiner Büste und gab ihnen große Intensität [...] er hatte seine eigenen Ideen über einen wahrhaft königlichen Blick: er sollte *noblesse* und *grandeur* ausdrücken.

Berninis Meißeltechnik

Ich habe die Schwierigkeit gemeistert, Marmor wie Wachs zu machen
Gianlorenzo Bernini, 1673

Eine von Berninis bekanntesten Bemerkungen stammt aus der Entgegnung zu einer Kritik, die an dem flatternden Gewand und der windzerzausten Mähne des Reiterstandbilds Ludwigs XIV. geäußert wurde: »Nicht einmal den antiken

Bildhauern«, sagte er, »gelang es, Steine in ihren Händen so gefügig zu machen, als wären sie aus Teig« (»*rendere i sassi logi ubbediente alla mano come se stati fossero di pasta*«) – ein sehr italienischer Vergleich. Ob das ein der Steinbearbeitung gemäßes Ziel sei, bleibt eine umstrittene Frage.

In Baldinuccis Worten: »Es gab vielleicht niemals jemanden, der Marmor mit solcher Leichtigkeit und Kühnheit handhabe«. Und anderswo:

Wenn nicht mit architektonischen Projekten beschäftigt, arbeitete Bernini in Marmor normalerweise sieben Stunden hintereinander ohne Pause – eine ununterbrochene Anstrengung, die junge Gehilfen nicht durchhalten konnten. Wenn ihn jemand wegzureißen versuchte, widerstand er mit den Worten: »Laßt mich in Ruhe; ich bin verliebt (in mein Werk).« Er blieb dann so standhaft bei seiner Arbeit, daß er wie in Ekstase schien, und aus seinen Augen strahlte der Wunsch, seinen Geist zu verströmen, um dem Stein Leben zu geben. Wegen dieser intensiven Konzentration mußte immer ein junger Gehilfe neben ihm auf dem Gerüst sein, um zu verhindern, daß er hinunterfiel; er paßte nicht auf, wenn er sich bewegte. Die Kardinäle und Fürsten, die kamen, um ihm bei der Arbeit zuzusehen, pflegten sich ohne ein Wort hinzusetzen und ebenso schweigend wieder fortzugehen, um ihn nicht einen Augenblick abzulenken. So fuhr er in seiner Arbeit während der gesamten Dauer der Sitzung fort und war am Ende immer in Schweiß gebadet und in seinen letzten Jahren sehr erschöpft. Doch dank seiner ausgezeichneten Konstitution erholte er sich nach kurzer Rast.

Bernini tadelte sogar sein großes Idol Michelangelo, weil er es nicht vermocht habe, seine Figuren wie aus Fleisch erscheinen zu lassen (»*non avere avuto l'abilità di far apparire di carne le sue figure*«). Dagegen behauptete er von sich selbst, er habe es gemeistert, Marmor so formbar wie Wachs aussehen zu lassen, und habe damit in gewissem Grade die Bildhauerkunst der Malerei ähnlich gemacht. Baldinucci überliefert es wie folgt:

Obgleich manche die Draperien seiner Figuren als zu kompliziert und scharf kritisierten, hielt er das im Gegenteil für ein besonderes Zeichen von Geschick. Dadurch zeigte er, daß er die große Schwierigkeit überwunden habe, Marmor sozusagen biegsam zu machen und einen Weg zu finden, Malerei und Bildhauerkunst zu verknüpfen, was andere Künstler niemals getan hatten. Dies sei deshalb der Fall, sagte er, weil sie nicht den Mut hätten, Steine der Hand so gefügig zu machen, als seien sie aus Teig oder Wachs.

Die unvollendete Büste Papst Clemens' X., an der Bernini 1676 bis zum Tod des Papstes arbeitete und die er dann liegenließ, zeigt uns die vorletzten Stadien des technischen Vorgangs.[18] Ansichten von oben und unten lassen erkennen, daß der Künstler den Marmorblock in vollem Ausmaß ausnutzte. Kopf und Kragen bezeichnen die hintere Ebene des Blocks, während die drei unteren Fingerspitzen der Segenshand in derselben senkrechten Ebene wie die Spitze der Urkundenrolle liegen, die der Papst in der Linken hält: diese angenommene Ebene ist unmittelbar hinter der vorderen Ebene des Blocks zu denken. Unten steht am meisten das gekurvte Ende des Bandes vor, das das Abschneiden der Gestalt an der Taille verdeckt. Auf ihm ist der Name des Papstes aufgemalt,

381, 382, 383 Ansichten von der Seite, von oben und von unten von Berninis nicht ganz vollendeter Büste Papst Clemens' X., Palazzo Altieri, Rom. Sie zeigen, wie er die Tiefe und Breite des Marmorblocks ausnutzte.

der dann gewiß eingeritzt werden sollte. Während die Rückseite so roh gelassen ist, wie sie aus dem Steinbruch kam, ist die Unterseite sauber mit einem Spitzmeißel schraffiert, damit die aufgerichtete Büste einen festen Stand hatte.

Bernini benutzte diese Technik manchmal zum Mattieren der Oberfläche, wenn er einen Kontrast mit einer polierten Fläche schaffen wollte, z. B. beim Globus unter dem linken Fuß der *Enthüllten Wahrheit*. An dem Tuch zwischen dem polierten Fuß und dem Globus sind die durch einen Riefler (Raspel) erzeugten Streifen stehengelassen worden, um seine natürliche, gewobene Struktur zu kennzeichnen und jeweils die Richtung der Falten anzugeben. (Auch wenn der Effekt stärker sein mag, als Bernini erlaubt hätte, wäre die Figur an einen Kunden geliefert und nicht in der Abgeschlossenheit seines Hauses behalten worden.) Ähnliche Kontraste finden sich in vielen seiner Skulpturen, z. B. bei der *Heiligen Theresa*, wo die schraffierte Oberfläche der Wolken sich scharf vom spiegelnden Glanz des polierten Gewandes abhebt.

An beiden, der *Enthüllten Wahrheit* und der Papstbüste, kann man noch einen anderen faszinierenden Zug beobachten: die kleinen Marmorstreben zwischen gefährdeten Punkten, die immer erst in allerletzter Minute, meist erst an Ort und Stelle, behutsam weggeschliffen wurden. So ist die rechte Hand des Papstes noch durch eine kräftige Strebe von rechteckigem Querschnitt mit der Brust verbunden. Und auch die linke Hand der »Wahrheit« wird noch am Körper durch eine Stütze festgehalten, die von der linken Brustwarze zur Daumenspitze verläuft. Bei beiden werden die vier ausgestreckten Finger durch unbearbeitete Marmorstückchen zusammengehalten. So wird es bei jeder ausgestreckten Hand oder anderen vorspringenden Partie gehandhabt worden sein, wie etwa an der weitgeöffneten Linken des *Heiligen Longinus*.

Ein Vergleich dieser drei Hände zeigt an den Handtellern drei Möglichkeiten der letzten Verfeinerung. Die Hand des Papstes ist kräftig zu breiten Ebenen und plastischen Formen ausgebohrt. Der Ballen hebt sich deutlich von der eingeritzten »Lebenslinie« ab. Klar unterscheiden sich die Fettpolster der Finger von den verdickten Gelenken; die Einschnitte der Finger sind scharf eingegraben und mit einem Bohrer markiert. Die Handfläche des Longinus ist gleichmäßig mit geschwungenen Rillen bedeckt, die durch einen Spitzmeißel erzeugt sind und das Steigen und Fallen des Fleisches über der Knochenstruktur betonen. Der Handteller der »Wahrheit« zeigt die makellose Haut einer jungen Frau, rosig, glatt und weich, die Haut eines neugeborenen, unschuldigen Kindes symbolisierend. Der Marmor ist zu einer glatten, aber nicht hochpolierten Fläche abgeschabt, die bewundernswert die Poren einer natürlich atmenden Haut veranschaulicht.

Für bestimmte kleinteilige Arbeiten stellte Bernini spezialisierte Mitarbeiter wie Finelli oder später Cartari ein. Das Werk dieser virtuosen Schöpfer von Augentäuschungen und komplizierten Oberflächenmustern ist kürzlich durch die ver-

384

5

120

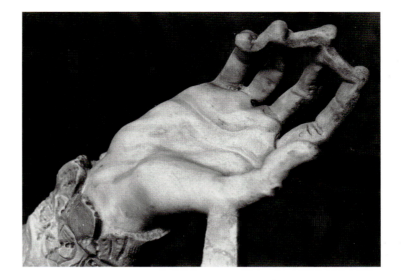

388 lorene Büste der Nichte Urbans VIII., Maria Barberini Duglioli, wieder gerechtfertigt worden. Sie hatte Tolomeo Duglioli aus Bologna geheiratet und starb 1621 im Alter von zwanzig Jahren. Dieses Werk von Bernini war früher nur aus der begeisterten Beschreibung von Nicodemus Tessin bekannt, die er nach einem Besuch im Palazzo Barberini 1688 niederschrieb. Jetzt können wir seine Bewunderung nachvollziehen dank zweier Photographien aus der Mitte des 19. Jahrhunderts, die erst 1970 wiederaufgetaucht sind. Sie wurden aufgenommen, als sich die Büste noch im Palazzo Sciarra, dem Wohnsitz einer Nebenlinie der Barberini, befand. Aus den Aufnahmen ist zu ersehen, wie unendlich fein die Details unterschnitten waren: die Locken, das Blumenbukett in der Frisur, vor allem die Durchbrucharbeit am gestärkten Kragen aus zartester Spitze und schließlich das Schmuckstück in Form der Barberini-Biene auf der Jacke, direkt über dem Herzen.

Als die Büste 1627 abgeliefert wurde, stellte man sie zur Sicherheit, wie aus Inventaren und zeitgenössischen Beschreibungen bekannt ist, in ein Gehäuse aus Eisendraht, um neugierige, vielleicht Schaden anrichtende Hände von den Locken und dem einzigartigen Spitzenkragen fernzuhalten. 1649 wurde das Gehäuse ersetzt durch eine aus Walnußholz gefertigte Vitrine (auf vier vergoldeten Beinen mit Barberini-Bienen) mit drei Glasscheiben. Sie sollten den Schmutz fern-

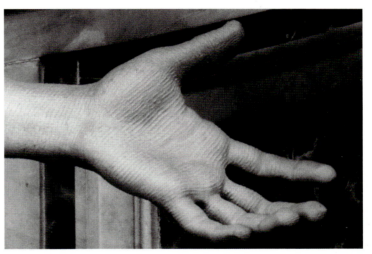

384 *Die enthüllte Wahrheit*, Villa Borghese, Rom. Ausschnitt der Füße, des Mantels und des Globus, der diverse Techniken der Vollendung zeigt, um unterschiedliche Oberflächenstrukturen wiederzugeben.

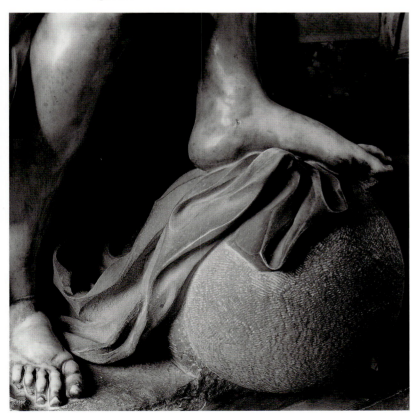

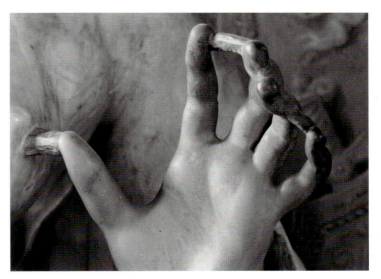

385 Die rechte Hand mit stehengebliebenen Marmorstützen an Berninis Büste Clemens' X. (siehe Abb. gegenüber).

386 Die linke Hand des *Heiligen Longinus*. Sie zeigt die sorgfältige Streifung der Oberfläche, mit der der Bildhauer anstelle der Politur seine Kolossalstatue in Sankt Peter vollendete (siehe auch Abb. 117-120).

387 Die linke Hand der *Enthüllten Wahrheit* mit stehengebliebenen Marmorstützen (siehe Abb. 337-340).

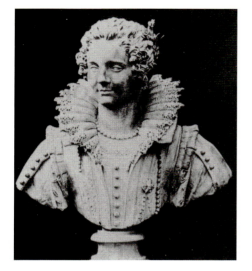

388 Alte Photographie der verschollenen Büste, die Bernini und Finelli mit größter Feinheit von der Nichte Papst Urbans VIII., Maria Barberini Duglioli, meißelten.

halten und alles Abstauben unnötig machen. Allerdings verminderte eine »halb zerbrochene« Scheibe die Wirkung der Schutzmaßnahme, wie den Quellen zu entnehmen ist.

Bernini und das Theater

Bernini, ein Florentiner Bildhauer, Architekt, Maler und Dichter, der etwas vor mir in die Hauptstadt gekommen war, gab eine öffentliche Oper (so nennen sie Schauspiele dieser Art), in der er die Bühne bemalte, die Statuen schnitt, die Maschinen erfand, die Musik komponierte, die Komödie schrieb und das Theater erbaute
John Evelyn, Tagebuch, 17. November 1644

Bernini war in der Tat unglaublich vielseitig. In erster Linie ein Künstler, der das Arbeiten in drei Dimensionen bevorzugte, konnte er Erzählungen und Porträts auch zweidimensional, in Zeichnung oder Farbe, wiedergeben. Das Arbeiten für die Bühne erforderte Denken in drei Dimensionen wegen der Bewegungen der Schauspieler. Selbst der flachen Bühne konnte man perspektivische Wirkung verleihen. Oft mußte der Hintergrund den Eindruck unendlicher Tiefe hervorrufen. Eine besonders schöne, in seinem Œuvre einzigartige lavierte Federzeichnung Berninis ist vielleicht eine Skizze für solch einen Hintergrund. Sie zeigt, von Felsen gerahmt und ohne Personen, einen Sonnenaufgang hinter dem Meer. Das Sujet erinnert an eine Passage bei Baldinucci:

Bernini war derjenige, der als erster jene schöne Bühnenmaschine erfand, die den Aufgang der Sonne darstellt. Es wurde so viel über sie gesprochen, daß König Ludwig XIII., der französische König ruhmreichen Angedenkens, ihn um ein Modell bat. Bernini schickte es ihm mit genauer Anleitung und schrieb am Schluß die Worte: »Sie wird arbeiten, wenn ich Ihnen hiermit meinen Kopf und meine Hände schicke.«

Laut Domenico Bernini wandte sich sein Vater im Alter von 37 Jahren (d. h. gegen 1635) dem Verfassen von Theaterstücken zu. Doch ein 1634 geschriebener Brief eines Dritten deutet darauf hin, daß er damals schon seit einigen Jahren Komödien dichtete.[19] (Die erste Erwähnung eines Stücks stammt von 1633.) Erhalten hat sich nur ein – offensichtlich unvollständiger – Text Berninis für eine Komödie. Sie handelt von einem Theaterdirektor, der sich als der Autor selbst herausstellt. Sonst hat man nur das Zeugnis seiner Biographen, ferner kurze Inhaltsangaben, die er Chantelou aus dem Gedächtnis erzählte, gelegentliche Briefe und zeitgenössische Berichte wie den Tagebucheintrag Evelyns. Baldinucci beschrieb ausführlich Berninis Tätigkeit auf diesem Gebiet, die ihn bei seinen römischen Mitbürgern ungeheuer populär machte:

Es überrascht in keiner Weise, daß ein Mann von Berninis Begabung in den drei Künsten, deren gemeinsame Grundlage die Zeichnung ist, in hohem Maße die Gabe zu ausgezeichneten und höchst erfinderischen Theaterproduktionen besaß, da sie sich von demselben Genius herleitet und die Frucht der gleichen Vitalität und Geistesgröße ist. Bernini war hervorragend in dramatischen Inszenierungen und im Verfassen von Stücken. Er veranstaltete in der Zeit Urbans VIII. und Innozenz' X. viele Aufführungen, die ihres Umfangs und Erfindungsreichtums wegen viel Applaus erhielten. Höchst bewundernswert schuf er beide, ernste wie komische Rollen in all den verschiedenen Stilen, die bis zu jener Zeit auf der Bühne dargestellt worden waren [...] durch die Kraft seines Genius. Manchmal kostete es ihn einen ganzen Monat, alle Rollen selbst durchzuspielen, um die anderen anleiten zu können und jedem einzelnen die für ihn passende Rolle zuzuteilen. Die Schärfe seines Witzes, das Bizarre seiner Vorhaltungen, durch die er Mißstände geißelte und schlechtes Benehmen kritisierte, waren so, daß man ganze Bücher darüber schreiben könnte [...] Diejenigen, die die Zielscheibe seines Witzes und Gespötts waren und meist den Aufführungen beiwohnten, fühlten sich nie gekränkt. Berninis Fähigkeit, seine Begabungen in den Künsten für die Erfindung von Bühnenmaschinen einzusetzen, ist meiner Meinung nach nie wieder erreicht worden. Wie man erzählt, ließ er es in dem berühmten Schauspiel *Die Überschwemmung des Tiber* so erscheinen, daß eine große Wassermasse von weither allmählich durch die Dämme brach. Als das Wasser durch den letzten Damm gegenüber den Zuschauern stürzte, floß es mit solcher Gewalt und Geschwindigkeit, daß großer Schrecken ausbrach und unter den Zuschauern keiner war – nicht einmal die Kenntnisreichsten –, der sich nicht rasch erhoben hätte, aus Furcht vor einer tatsächlichen Flut. Dann plötzlich, mit der Öffnung eines Schleusentors, floß alles Wasser ab.

Schauspiele mit der Überflutung bestimmter passender Arenen, um vermeintliche Seegefechte (*naumachie*) zu zeigen, oder Aufführungen von Wasserspielen im Freien waren nicht selten; zuweilen dienten der Hof des Palazzo Pitti in Florenz und die Piazza Navona in Rom dafür. Ein anderes Schauspiel Berninis wird von Baldinucci so beschrieben:

Ein anderes Mal ließ er es so erscheinen, als habe das Theater durch ein unvorhergesehenes Ereignis Feuer gefangen. Bernini führte einen Karnevalswagen vor, hinter dem einige Diener mit Fackeln gingen. Die Person, die den Trick ausüben sollte, berührte flüchtig

mit der Fackel die Bühnenausstattung, wie es manchmal geschah. Es schien so, als wollten sich die Flammen über die Kulissen ausbreiten. Die das Spiel nicht kannten, schrien dem Diener laut zu, aufzuhören und nicht Feuer an die Bühne zu legen. Kaum war durch die Handlung und den Schrei Furcht im Zuschauerraum aufgekommen, als man die ganze Bühne von künstlichen Flammen brennen sah. Unter den Zuschauern entstand echte Panik, so daß man den Trick aufdecken mußte, um sie vom Fliehen abzuhalten. Einmal verfaßte er zwei Prologe für ein Schauspiel, das in zwei Theatern aufgeführt wurde, die einander gegenüberlagen, so daß die Zuschauer das Spiel aus dem einen wie aus dem anderen Theater hören konnten. Die Zuschauer des regulären Theaters, die die wichtigsten und vornehmsten waren, sahen sich im anderen Theater durch Masken selbst im Bild dargestellt, und zwar so lebensnah, daß sie entzückt waren. Einer der Prologsprecher wandte sich nach außen, der andere nach innen. Es war reizend, am Schluß den Aufbruch der Leute zu sehen (in Kutschen, zu Fuß oder zu Pferde). Der Ruhm des Stücks *La Fiera* [der Jahrmarkt], das für den Kardinal Antonio Barberini während der Regierung Urbans VIII. aufgeführt wurde, wird für immer lebendig bleiben. Es gab dort alles, was man bei solchen Ansammlungen zu sehen gewohnt war. Dasselbe trifft für das Schauspiel *La Marina* [die Meeresküste] zu, das mittels einer neuen Erfindung verwirklicht wurde, und das des *Palazzo d'Atlante e d'Astolfo*, welches das Zeitalter in Erstaunen setzte.

Schließlich bemerkte Baldinucci:

Er sagte, er habe eine feine Idee für ein Stück, in dem alle Irrtümer, die beim Bedienen der Bühnenmaschinerie entstanden seien, aufgedeckt würden zusammen mit ihren Korrekturen. Und eine andere, noch nicht vorhandene Idee sei, die Damen auf der Bühne zum Altar zu führen. Er mißbilligte es, Pferde oder andere wirkliche Geschöpfe auf der Bühne auftreten zu lassen, weil er sagte, Kunst bestehe darin, alles so vorzutäuschen, daß es real erscheine.

Bernini hatte Erfahrung im Entwerfen flüchtiger Szenen und Apparate seit der Regierung Urbans VIII., als er in Sankt Peter einige Feiern zu festlichen Gelegenheiten organisieren mußte. Für die Kanonisierung des Florentiners Andrea Corsini 1629 errichtete er ein »Theater mit einer wunderschönen Perspektive mit Kolonnaden, vier Malereien […], verschiedenen Statuen von Propheten und theologischen Tugenden, alle vergoldet«; und für die Vierzig-Stunden-Andacht in der Capella Paolina von Sankt Peter machte er erstmals Gebrauch von einer verborgenen Lichtquelle für eine »Verherrlichung des Paradieses, die hell leuchtete, ohne daß man irgendein Licht sah, weil hinter den Wolken 2 000 Lampen brannten«. Diese vergänglichen, aber denkwürdigen Aufbauten dienten Bernini dazu, die Resonanz der öffentlichen Meinung zu erkunden und neue Ideen auszuprobieren, die er manchmal in dauerhafter Form verwirklichte. Zwei Zeichnungen geben aufwendige Entwürfe für Karnevalsfestwagen und für Kutschen wieder. Er erfand auch Feuerwerksdekorationen: die eine auf der Piazza di Spagna, um die Geburt der spanischen Infantin zu feiern (1651), und die andere 1661 für die Geburt des französischen Dauphin vor der Kirche der Santissima Trinità de' Monti.

389 Eindrucksvolle Zeichnung in Feder und Lavierung eines Sonnenaufgangs, eines bei Bernini ungewöhnlichen Bildgegenstands, der vielleicht als Hintergrund für eine seiner Theaterproduktionen gedacht war.

Präsentationszeichnungen, Medaillenentwürfe und Karikaturen

Bernini war einzigartig in den von ihm betriebenen Künsten, weil er höchste Gewandtheit im Zeichnen besaß

F. Baldinucci, 1682

Ein allgemeiner Überblick über Berninis Werk kann nicht den Anspruch erheben, jeder Facette seines gigantischen Schaffens gerecht zu werden. Das trifft vor allem für seine unzähligen Zeichnungen zu. Wie schon erwähnt, sind sie Gegenstand einer erschöpfenden deutschen Monographie von 1931 gewesen (Neuauflage München 1998). Die Blätter in Leipzig sind außerdem im Katalog einer großen Ausstellung in Amerika (1981) erfaßt. Die Stücke in der Royal Collection in Windsor Castle hat Anthony Blunt erforscht, und andere sind in den entsprechenden Sammlungen oder in Ausstellungskatalogen sorgfältig bearbeitet worden. Vorbereitende Skizzen für große Werke wurden an betreffender Stelle in den vorhergehenden Kapiteln besprochen, um zu zeigen, wie Bernini sie während des schöpferischen Prozesses benutzte. Baldinucci als kenntnisreicher Kunstliebhaber charakterisiert sie wie folgt: »In diesen Zeichnungen bemerkt man eine wunderbare Symmetrie, einen großen Sinn für Erhabenheit und eine Kühnheit des Strichs, die wahrhaft ein Wunder ist.«

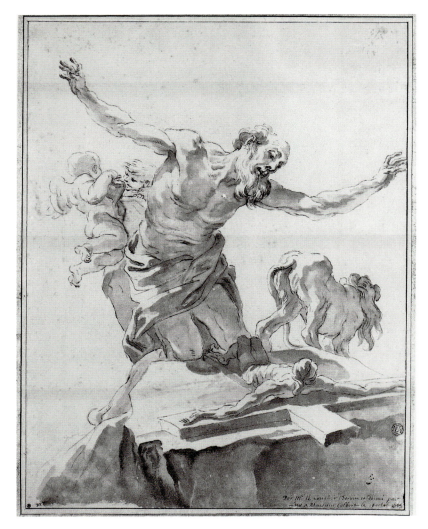

390 *Büßender Heiliger Hieronymus*, eine von Berninis gelegentlichen
Zeichnungen von büßenden Heiligen (oder Selbstporträts)
als Geschenke für Mäzene und Freunde: dieses Blatt schenkte er
Colbert, Musée du Louvre, Paris

In seinem Haus in Rom hatte Bernini, wie er Chantelou
erzählte, eine besondere Galerie, in der er auf- und ablief,
wenn er die meisten seiner Kompositionen erdachte. Wenn
ihm eine Idee kam, hielt er sie mit Kohle an der Wand fest. Er
fand es normal für einen phantasievollen Menschen, daß ihm
zu einem bestimmten Gegenstand ein Gedanke nach dem
anderen komme und er sie einen nach dem anderen aufzeich-
ne; daß er also nicht frühere Zeichnungen glätte oder korrigie-
re, sondern aus Freude an der Neuheit immer eine frische
hinzufüge. Nach Möglichkeit ließ er diese Ideen für einen
oder zwei Monate reifen; danach sah er sich in der Lage, die
beste auszuwählen. Wenn ihm das nicht gelang und er in Zeit-
druck war, pflegte er die Entwürfe durch verschiedene Brillen
zu betrachten, mit farbigen Gläsern oder mit Linsen, die ver-
größerten oder verkleinerten, oder auch in einem Spiegel, um
die großen Skizzen seitenverkehrt zu sehen. Solch eine Reihe
von Versuchen machte es ihm möglich, dem Reiz der puren
Neuheit zu entgehen und eine gültige Entscheidung zu tref-
fen. Vermutlich mußte von Zeit zu Zeit die Wand abgewa-
schen werden, um eine frische Oberfläche zu gewinnen.

Eine Kategorie von Zeichnungen, die bisher nur als eine
Art Lockerungsübung zur Entspannung während seines Pari-
ser Aufenthalts geschildert wurden, bilden die Präsentations-
zeichnungen. Er konnte ein solches wunderbares Blatt wie
den *Büßenden Heiligen Hieronymus* (Louvre)[20] an einem Abend
ausführen. Diese Zeichnung schenkte er Colbert, um ihn zu
besänftigen, und der Minister erbat sich daraufhin noch ein
Selbstporträt von ihm. Chantelou tat dasselbe. Beide wurden
befriedigt, und die Gattin Chantelous erhielt als Abschieds-
geschenk eine Zeichnung der Madonna. Bernini erzählte sei-
nem Pariser Begleiter, er fertige jedes Jahr in Rom drei Zeich-
nungen an (vermutlich als Weihnachtsgeschenke): für den
Papst, für die Königin Christina von Schweden und für den
Kardinal Chigi. Es müssen hochwillkommene Geschenke
gewesen sein. Sie sind erfüllt von geradezu selbstvergesse-
nem religiösen Feuer und zeigen meist heilige Eremiten, die
in dramatischen Posen der Selbsterniedrigung den Gekreu-
zigten anbeten. Die von Cherubim umgebenen Darstellun-
gen der Madonna und der Heiligen Familie wirken heiterer,
wenn auch streng religiös. Besonders reizvoll und typisch ist
ein signiertes Fresko im Chigi-Palast in Ariccia: Es zeigt den 391
Heiligen Joseph als alten Mann im Begriff, das nackte, in sei-
nen Armen strampelnde Jesuskind zu küssen. Ähnliche, noch
detaillierter ausgeführte Zeichnungen wurden gelegentlich
Stechern zur Illustration von Büchern überlassen, so die oben
besprochene Komposition *Das Blut des Erlösers*. 237

Bernini freute sich immer über neue Herausforderungen,
von denen eine das Zeichnen der Rückseite von Münzen und
Medaillen bedeutete. Hier war die harmonische Einpassung
der Komposition in das flache Rund des Metalls gefragt.
Außerdem wurde eine schlagkräftige Zeichnung verlangt, die
im kleinen Format der (täglichem Gebrauch ausgesetzten)
Münze oder im wenig größeren Durchmesser der Medaille
lesbar blieb.[21] Berninis Interesse könnte schon in der Kindheit
geweckt worden sein durch die »zwölf Goldmedaillen, so
viele er in der Hand halten konnte«, die ihm Papst Paul V. als
Dank für die spontan ausgeführte Zeichnung des Heiligen
Paulus schenkte. Bei seinem Tod besaß der Künstler 83 Mün-
zen und Medaillen, von denen 1706 bereits zwanzig fehlten,
»die man Enkelkindern als Spielzeug gegeben hatte, als sie
klein und krank waren«!

Berninis praktische Beschäftigung mit Medaillen begann
1626, als Urban VIII. die jährliche Medaille seines vierten
Regierungsjahrs dem Baldachin von Sankt Peter widmete.
Die Rückseite zeigt den vorletzten Entwurf, für den sie ein
wichtiges Beweisstück darstellt. Der Prägestempel wurde von
Spezialisten nach Berninis Vorzeichnung geschnitten. Andere
Rückseiten spiegeln die folgenden Werke Berninis wider: die
Fassade der Kirche Santa Bibiana (1627) und die Kanonisation
von Andrea Corsini (1629), für welche er die Festdekoration
entworfen hatte, für die die Medaille das einzige visuelle
Zeugnis darstellt. Es war das Jahr, in dem Bernini zum Archi-

391 Signiertes und 1663 datiertes Fresko im Palazzo Chigi in Ariccia mit dem Heiligen Joseph, der das Christkind anbetet.

392 Berninis Vorzeichnung in Feder und Lavierung für die Rückseite einer Medaille Alexanders VII., die das Ende der Pest in Rom verherrlichte, De Pass Collection, County Museum and Art Gallery, Truro

tekten von Sankt Peter ernannt wurde. Die Medaille von 1633 verherrlichte die Vollendung des Baldachins. Unter Innozenz X. wurden das Innere von Sankt Peter (1648) und der *Vierströmebrunnen* (1652) auf Medaillen verewigt.

Unter Papst Alexander VII. nahm Berninis Entwurfstätigkeit für Medaillen noch zu, und für mehrere Stücke sind eigenhändige Vorzeichnungen erhalten. Der Entwurf für die Pestmedaille von 1657 wurde schon im Zusammenhang mit der Allgegenwart des Todes in Berninis Zeit erwähnt. Im folgenden Jahr zeichnete er ein Paar aufs feinste ausgeführte Entwürfe für die Vorder- und Rückseite eines päpstlichen Silberscudo. Er zeigt vorn das Chigi-Wappen auf geschwungenem Schild, darüber die päpstlichen Insignien und, halb liegend, den Heiligen Petrus. Auf der Rückseite ist ein Soldat in römischer Rüstung dargestellt, der einem verkrüppelten Bettler ein Almosen reicht: vielleicht eine Anspielung auf den heiligen Tommaso di Villanova. Er war in diesem Jahr, 1658, heiliggesprochen worden und hatte sich ausdrücklich für 7, 318 großzügiges Almosengeben eingesetzt (Berninis Kirche in Castel Gandolfo ist ihm geweiht).

Berninis aufwendigster Entwurf für eine Medaillenrück-
394 seite stellt *Androclus und den Löwen* dar. Sie wurde von dem reichen Domenico Jacobacci in Auftrag gegeben, um Papst Alexander VII. zu ehren. Sie ist ungewöhnlich groß (Durchmesser 99 mm) und eindrucksvoll. Der Papst ließ daraufhin
395 einen – von Bernini entworfenen – Kupferstich drucken, auf dem zuseiten des Chigi-Wappens beide Ansichten der Medaille auf einem vorgetäuschten, von Putten in der Luft gehaltenen Schriftblatt abgebildet sind.

Mehrere andere Medaillen verherrlichen Berninis architektonische Werke, auch wenn sie vermutlich nicht von ihm entworfen wurden. Besonders interessant sind die Stücke, auf

393 Ein päpstlicher Silberscudo von 1658, geprägt nach Entwürfen Berninis, British Museum, London

denen der dritte, nicht ausgeführte Flügel der Kolonnaden auf dem Petersplatz dargestellt ist. Andere Medaillen erinnern an Berninis Kirche in Ariccia, an die Scala Regia, die 313 *Cathedra Petri* (zu ihr besitzt das Britische Museum eine Zeichnung und ein Wachsmodell auf Schiefer) und die neue Apsis von Santa Maria Maggiore – um nur die wichtigsten zu nennen. Berninis letzte Vorzeichnungen für Medaillenrückseiten sind auf einem Blatt in Düsseldorf erhalten: zwei Alternativentwürfe für eine Medaille, die die Kanonisation der Heiligen Petrus von Alcantara und Maria Magdalena dei Pazzi von 1669 feiert. Beide knien sich anblickend auf einer Wolke und verehren den oben erscheinenden Heiligen Geist.[22]

Die Medaille Chérons zur Einweihung der Engelsbrücke, 235 an der Bernini vielleicht beteiligt war, wurde bei dem betreffenden Auftrag besprochen. Bernini selbst ehrte man im 76. Lebensjahr in einer großartigen Medaille von Chéron, die 397 ihn als Meister der drei bildenden Künste und der Geometrie verherrlicht. Das Profilbild auf der Vorderseite könnte von

394, 395 *Androclus und der Löwe*, Medaille zu Ehren Papst Alexanders VII., bestellt von Domenico Jacobacci, Art Gallery of Ontario, und (unten) ein vom Papst in Auftrag gegebener Stich, der ein von Putten gehaltenes Schriftblatt mit der gleichen Medaille darstellt.

seiner verlorenen Selbstporträtbüste beeinflußt sein, die kurz nach seinem Tod in Frankreich erwähnt wird.

Die ihm eigene, besondere Kühnheit im Zeichnen offenbaren jene Skizzen, die wir Karikatur oder »überladene Striche« nennen. Sie verzerren aus Spaß die Erscheinung anderer in wenig schmeichelhafter Weise, ohne ihnen aber die Ähnlichkeit oder Großartigkeit – falls es, wie häufig, Fürsten sind – abzusprechen. Solche Personen pflegen sich gnädig über derartige Unternehmungen zu amüsieren, selbst wenn es ihre eigene Erscheinung betrifft und diese Zeichnungen bei anderen Personen von hohem Rang im Umlauf sind.

So schreibt Baldinucci über ein Nebenprodukt von Berninis Tätigkeit, das für uns heute zu den faszinierendsten gehört.[23] Der Erfinder dieser Gattung war er nicht; dieses Verdienst kommt Leonardo da Vinci zu. In Berninis Zeit übten auch die Carracci diese Form von Satire aus. Doch als Bernini seiner selbst immer sicherer wurde, begann er fast süchtig nach dieser Art Frechheiten zu werden. Sie leiteten sich aus seiner Gewohnheit ab, das Wesentliche an Dingen, Situationen und Menschen zu erfassen, wie etwa an Scipione Borghese. Leider sind nur wenige bezeichnet (um die betreffenden Namen zu verheimlichen und weil damals jeder die Sache durchschaute), so daß wir die Zielscheiben seines bissigen Humors nicht zu identifizieren vermögen. Oder wir können nichts damit anfangen, weil sie zu vage beschriftet sind. In der Karikatur »*un cavalier francese*« wollte Cecil Gould den unaufrichtigen Colbert erkennen. Aber es könnte sich ebensogut um einen kleinen Seitenhieb gegen seinen Freund Chantelou handeln. Außer einer Anzahl buffoartiger Kleriker, die entweder besonders dick oder besonders dünn, schielend und mit Brillen festgehalten sind, stellt seine kühnste – und gemeinste – Schmähzeichnung den armen Papst Innozenz XI. dar, einen kränklichen alten Mann, der seine Geschäfte – damals nicht ungewöhnlich – vom Bett aus erledigte. Bernini machte aus ihm einen kauernden Grashüpfer mit einer riesigen Mitra, die einem monströsen Insektenkopf gleicht, wie er klein inmitten seines Bettzeugs auf einem riesenlangen Bett hockt und, an Kissen gelehnt, mit Spinnenfingern seine päpstlichen Befehle erteilt.

396 Berninis Karikatur Papst Innozenz' XI., Museum der bildenden Künste, Leipzig

Nachwort
Bernini der Mensch – Leben, Tod und Ruhm

Cavalier Bernini war nicht nur der beste Bildhauer und Architekt seines Jahrhunderts,
sondern – um es kurz zu sagen – der bedeutendste Mann überhaupt

Kardinal Pallavicini

»Bernini war von mittlerer Statur, hatte eine leicht dunkle Gesichtsfarbe und schwarzes Haar, das im Alter weiß wurde«, erzählt uns Baldinucci und fährt fort:

Sein Auge war temperamentvoll und lebendig mit durchdringendem Blick unter schweren Augenbrauen. Sein Benehmen war heftig, seine Sprechweise sehr wirkungsvoll. Wenn er Befehle gab, erschreckte er schon durch seinen Blick. Er neigte sehr zu Zorn und war schnell wütend. Denjenigen, die ihn dafür tadelten, pflegte er zu antworten: dasselbe Feuer, das ihn mehr als andere verzehre, treibe ihn auch, härter zu arbeiten als andere, die nicht von solchen Leidenschaften erfüllt seien. Diese natürliche Leidenschaft verursachte ihm schlechte Gesundheit bis zum Alter von vierzig Jahren. Deswegen konnte er keine Sonnenstrahlen vertragen, ohne Schaden zu nehmen, und nicht einmal Reflexe der Strahlen; sie bereiteten ihm oft Migräne. Mit zunehmendem Alter kühlte sich diese übermäßige Hitze ab, und er erlangte einen Zustand vollkommener Gesundheit, der bis zu seiner letzten Krankheit andauerte. Seine Gewohnheit, mäßig zu essen, half ihm, seine gute Gesundheit zu erhalten. Normalerweise ließ er nichts für sich zubereiten außer einem kleinen Gericht Fleisch und einer großen Menge Früchte. Er pflegte im Spaß zu sagen: die Gier nach Früchten sei die Erbsünde der in Neapel Geborenen. Mit einer so ausgeglichenen Lebensweise hielt er sich selbst so kräftig, daß er nicht zu ermüden schien. Bernini sagte von sich, wenn er alle Zeit zusammenzähle, die er mit Essen und Schlafen, also in Untätigkeit verbracht habe, komme in seinem ganzen Leben nicht mehr als ein voller Monat zusammen. Außerdem übernahm er nie eine Aufgabe, die auch von anderen getan werden konnte.

Zum Ansehen übergehend, das Bernini bei seinen Zeitgenossen fand, fährt Baldinucci fort:

Bernini wurde immer hochgeachtet und sogar verehrt von den Großen. Er wurde so großzügig bezahlt, daß eines sicher scheint: es gab keinen Künstler – wie hervorragend auch immer –, dessen Werke so reich belohnt worden wären. In früheren Berichten haben wir von den Ehren gesprochen, die er von den Großen empfing: von den Besuchen der Päpste und Ihrer Majestät der Königin von Schweden wie auch vieler Kardinäle. Wir wollen hinzufügen, daß Bernini ständig italienische und nordeuropäische Fürsten empfing, die sich von dem Wunsch, seine Werke zu sehen, in sein Haus gezogen fühlten. Kardinal Maffeo Barberini (später Urban VIII.), Kardinal Fabio Chigi (später Alexander VII.), die Kardinäle Antonio Barberini, Rapaccioli, Chigi und Rinaldo d'Este besuchten ihn mehrfach. Der Letztgenannte schätzte selbst eine Linie von Berninis Hand so hoch, daß er folgendes tat: Als er ihn einmal nach Tivoli mitnahm – um zu sehen, ob der Entwurf für einen Brunnen in seinem berühmten Garten gut ausgeführt worden sei –, schenkte er ihm einen Ring mit fünf Diamanten für eine leichte Retuschierung eines bestimmten *stuccos*,

und danach belohnte ihn Kardinal d'Este mit einer Silberschale von demselben Wert. Seine Heiligkeit, Innozenz XI., der regierende Papst, zeigte, wie hoch er Bernini schätzte, als er, die Ausgaben und Zuweisungen für den Palast empfindlich beschneidend, mit von Liebe und großer Achtung erfüllten Worten befahl, Berninis Bezüge unverändert zu lassen.

Dieser Bericht über die Bernini entgegengebrachte Achtung wird in zahllosen anderen Quellen bestätigt. Urban VIII. sagte zu ihm: »Sie sind für Rom gemacht und Rom für Sie (»*Voi Siete fatto per Roma e Roma per voi*«); er nannte ihn »einen seltenen Mann, einen erhabenen Geist und geboren durch göttlichen Ratschluß, um dieses Jahrhundert durch den Ruhm Roms zu erhellen« (»*Huomo raro, ingegno sublime, e nato per dispositione divina, e per gloria di Roma a portar luce al secolo*«). Und als der Bildhauer an einem seiner Anfälle an Depression erkrankt war, bekannte er, »am liebsten würde er Bernini einbalsamieren, um ihm ewiges Leben zu verleihen« (»*haverebbe voluto imbalsamare e rendere eterno il Bernino*«).

Baldinucci schließt:

In seinem Testament vermachte Bernini Seiner Heiligkeit dem Papst ein großes Gemälde Christi von seiner Hand. Ihrer Majestät der Königin von Schweden hinterließ er das schöne Marmorbild des Erlösers; [...] Seiner Eminenz Kardinal Altieri ein marmornes büstengroßes Porträt von Clemens; Seiner Eminenz Kardinal Azzolino, seinem freundlichsten Schirmherrn, eine Büste seines Förderers Innozenz' X. Da er in Marmor nichts Weiteres hatte, vermachte er Kardinal Rospigliosi ein Gemälde von seiner Hand. Er mahnte aufs strengste, daß seine schöne Statue der Wahrheit in seinem Haus verbleibe. Es ist das einzige Werk seines Meißels, das seinen Kindern als Eigentum blieb.

Die Umstände von Berninis Sterben und die religiöse Inbrunst, mit der der Künstler in den letzten vierzig Lebensjahren dem Tod entgegengeblickt hatte, schildert Baldinucci ergreifend. Dann berichtet er, wie Berninis vornehme Bewunderer seinen Tod aufnahmen:

Es würde zu lange dauern, den Kummer zu erzählen, den dieser Verlust ganz Rom brachte. Ich will nur sagen, daß Ihre Majestät die Königin, deren erhabener Geist aus langer Erfahrung die hervorragenden Gaben eines so großen Mannes kannte, ihm außerordentliche Ehre erwies. Es schien ihr, daß mit Berninis Tod die Welt den verloren habe, der in einmaliger Weise dazu bestimmt war, unser Jahrhundert ruhmreich zu machen. Am Tag von Berninis Tod schickte der Papst der Königin durch seinen privaten Kammerherrn

ein vornehmes Geschenk. Die Königin fragte den Kammerherrn, was man in Rom über das Vermögen erzähle, das Bernini hinterlassen habe. Als sie hörte, es sei etwa 400 000 Scudi wert, sagte sie: »Ich würde mich schämen, wenn er mein Diener gewesen wäre, und er hätte so wenig hinterlassen.«

Der Pomp, mit dem der Leichnam unseres Künstlers zur Kirche von Santa Maria Maggiore getragen wurde, wo seine Familie ihren Begräbnisplatz hatte, entsprach der Würde des Verstorbenen und den Mitteln und der Liebe seiner Kinder, die ein äußerst vornehmes Begräbnis anordneten und sowohl Kerzen als auch Almosen in großem Maßstab verteilten. Die Talente und Federn der Gelehrten verausgabten sich im Verfassen von Lobreden, Sonetten, lyrischen Gedichten, gelehrten lateinischen Versen, und eine außerordentlich geistreiche Poesie zum Ruhme Berninis wurde in der Landessprache geschrieben und öffentlich ausgestellt. Dann versammelte sich der gesamte römische und nordeuropäische Adel in der Stadt. Es war, kurz gesagt, eine so zahlreiche Menge, daß man die Bestattung des Leichnams hinausschieben mußte. Bernini wurde in einem Bleisarg in dem [...] Grab bestattet, an dem seines Namens und seiner Person gedacht wird.[1]

Dieses Grab lag unter einer einfachen Marmorplatte, die mit seinem Wappen versehen war, jedoch an herausragender Stelle in unmittelbarer Nähe der Altarstufen.

Die Erinnerungsmedaille von Chéron trug auf der Rückseite das Motto: »Einziger seiner Art in Einzeldingen, doch einzigartig in allem« (»*Singularis in singulis, in omnibus unicus*«). Baldinucci nannte ihn 1682 zusammenfassend »einen Mann, der in den Künsten der Malerei, Bildhauerkunst und Architektur nicht nur groß, sondern außerordentlich war. Er zählte zu den glänzendsten und berühmtesten Meistern der Antike und der Neuzeit. Ihm fehlte wenig zu seinem Glück, abgesehen von der Zeit, in der er lebte«.

Bewundert wurde er offensichtlich auch in Intellektuellenkreisen. Am 29. Januar 1633 berichtete der berühmte Dichter Fulvio Testi einem Freund, dem er die »Salons« beschrieb, die er in seinem Haus für Literaten, geistreiche Köpfe und Männer von Welt abhalte, es sei ihm gelungen, Bernini zu überreden, über Karneval ihre Gesellschaft zu zieren, und er nannte ihn »jenen berühmten Bildhauer, den Michelangelo unseres Jahrhunderts in Malerei und Skulptur«.

Die Engländer scheinen den großen Mann amüsiert zu haben, ließ er sich doch von dem verrückten Thomas Baker überreden und bestechen, trotz päpstlichen Verbots sein Porträt zu meißeln. Freundlich empfing er auch, wie wir sahen, den jungen Nicholas Stone, der am 22. Oktober 1638 zu unpassender Zeit, als Bernini krank im Bett lag, mit einem Dolmetscher bei ihm erschien. Vier Tage später vertraute Stone überwältigt seinem Notizbuch an: »Ich wartete auf Cavalier Bernini in Sankt Peter (am Dienstag); er erwies mir die Gunst, mir die Statue zu zeigen, die er in der Kirche in Arbeit hatte, und erzählte mir, eine Weile müsse er da arbeiten; doch wenn er fertig und wieder zu Hause sei, wäre ich willkommen, meine Zeit mit den übrigen Schülern dort zu verbringen.«[1] Sechs Jahre später, 1644, als John Evelyn Rom

332

besuchte, schrieb er, seine Beobachtungen zusammenfassend: »Für Bildhauer und Architekten fanden wir, daß Bernini und Algardi in größter Achtung standen«. Bernini hätte es nicht gefreut, seinen Namen in einem Atemzug mit dem seines führenden Rivalen und fast gleichaltrigen Zeitgenossen zu hören. Es ist aufschlußreich, sie hier gleichwertig nebeneinander erwähnt zu finden. Günstig sollte für Bernini werden, daß Algardi zehn Jahre später, 1654, durch seinen Tod aus dem römischen Kunstleben ausschied.

102, 2[?]

Das einzige Gebiet, in dem sein Ruhm weniger gefestigt schien, war die Architektur. Wiederholt warf man ihm Inkompetenz und Nachlässigkeit im Zusammenhang mit dem abgebrochenen Glockenturm und einigen Rissen am Tambour der Kuppel von Sankt Peter vor. Sofort nach seinem Tod, 1680, wurden die Vorwürfe laut wiederholt, und Berninis Sohn Domenico und Filippo Baldinucci hatten große Mühe, sie als unbegründet zurückzuweisen.

125

Doch wie war sein persönlicher Charakter? Wie war Bernini als Mensch? Hier hielten seine rühmenden Biographen offensichtlich etwas mit der Wahrheit zurück. Er war berüchtigt für seinen ungehemmten Ehrgeiz und die bedenkenlose Wahl der Mittel, um seine Nebenbuhler auszuschalten. Passeri schrieb über ihn: Er war wie der Drachen vor dem Garten der Hesperiden, der jeden zurückstieß, der die goldenen Äpfel der päpstlichen Gnade zu erlangen suchte, und spie Gift und scharfe Pfeile des Hasses auf den Pfad, der zum Besitz höchster Gunst führte. (»*Quel dragone custode vigilante degl'Orti Esperidi pressava che altri non rapisse li pomi d'oro delle gratie pontificie, e vomitava da per tutto veleno e sampre spine pungentissime d'aversione per quel sentiero che condeceva al possesso degli alti favori*«). Andere, weniger vom Glück Begünstigte, nannten ihn einen »bösartigen und listigen Mann« (»*uomo tristo ed astuto*«).

1638 geschah in seinem Privatleben ein Unglück, als Bernini versuchte, seinen jüngeren Bruder, den Bildhauer Luigi, aus Leidenschaft zu ermorden. Er lauerte seinem Bruder früh am Morgen auf, als dieser im Begriff war, das Haus seiner eigenen Geliebten Costanza zu verlassen, die ihren Besucher in unzweifelhafter Aufmachung verliebt ans Tor begleitete. Gianlorenzo verfolgte Luigi bis zu ihrer gemeinsamen Werkstatt in Sankt Peter und ging mit einer Eisenstange auf ihn los. Zum Glück brach er ihm nur einige Rippen. Schlimmer war, daß er einen Diener zu der wankelmütigen, doppelt untreuen Costanza (sie hatte erst ihren Ehemann Matteo, Berninis Gehilfen, betrogen, dann den Künstler selbst mit seinem Bruder) sandte, der ihr mit einem Rasiermesser das Gesicht zerschneiden sollte. Der Diener fand sie im Bett und führte seinen Auftrag aus. Gianlorenzo hingegen verfolgte Luigi mit dem Schwert in der Hand bis zu ihrem eigenen Wohnhaus. Dort trat er eine Tür ein, die seine Mutter Angelica vor ihm verschlossen hatte, und raste weiter zu der nahen Kirche Santa Maria Maggiore, in die sich Luigi geflüchtet hatte. Auch hier

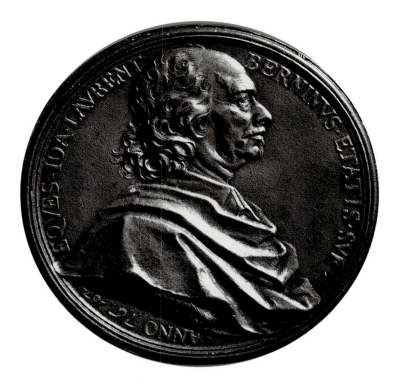
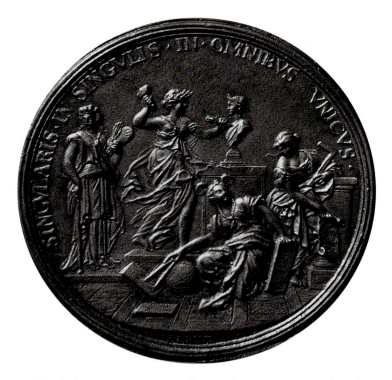

397 C. J. F. Chéron: Medaille zu Ehren Berninis im Alter von 76 Jahren; Rückseite mit allegorischer Darstellung der drei bildenden Künste und der »Geometrie« bei der Arbeit, Victoria and Albert Museum, London

trat er die Tür ein, mußte aber schließlich die Verfolgung aufgeben. Eine gerichtliche Untersuchung folgte unvermeidlich. Aus den Prozeßakten kennen wir die ganze unerfreuliche Angelegenheit. Bernini wurde zu einer hohen Geldstrafe von 3 000 Scudi verurteilt, was dem Honorar für eine seiner fürstlichen Porträtbüsten entsprach. Auf Anordnung von Papst Urban wurde erstaunlicherweise die Anklage fallengelassen und die Bezahlung der Strafe dem Künstler erspart, während der arme Diener in die Verbannung gehen mußte. Luigi war so klug, sich nach Bologna zurückzuziehen, um an einem Projekt der Bernini an der dortigen Kirche San Paolo Maggiore zu arbeiten. Vielleicht als Wiedergutmachung für die frühe Untat löste Gianlorenzo später seinen Bruder aus – als dieser in Sankt Peter der »Sodomie« angeklagt worden war –, indem er für Papst Clemens X. die Statue der Seligen Ludovica Albertoni umsonst meißelte.

Die über den Sohn entsetzte Mutter des Künstlers lieferte sich auf Gnade und Ungnade dem Kardinal Francesco Barberini (dem Leiter der Kommission für die Arbeiten in Sankt Peter und daher Berninis unmittelbarem Dienstherrn) aus und flehte ihn an, die Strafe zu mildern und mit ihrem ältesten Sohn zu sprechen, der, wie sie sagte, anmaßend gehandelt habe, als sei er der »Herr der Schöpfung« (»*padron del mondo*«). Sicher sei es aus verletztem Stolz und reinem Draufgängertum geschehen. Später verfiel Bernini in eine tiefe Depression, wie der Gesandte des Herzogs von Modena am 28. Mai 1639 berichtete. Papst Urban setzte ihm zu und verlangte, er müsse sein anstößiges Liebesleben aufgeben und heiraten. Im Alter von 42 Jahren vermittelte ihm ein Priester

an der Chiesa Nuova – unverdient, wie man sagen muß – eine vollkommene Frau: fast zwanzig Jahre jünger als er und angeblich das schönste Mädchen von Rom. Entzückt erzählte Bernini dem nachsichtigen Urban, er hätte sie nicht schöner machen können, wenn er sie selbst in Wachs modelliert hätte. Caterina Tezio (1617-73) war, wie er fand, »makellos sanftmütig [das mußte sie sein – vielleicht hatte sie im stillen Angst vor ihm], klug und überhaupt nicht launisch, schön, aber nicht affektiert, und eine so vollendete Mischung aus Ernst, Freundlichkeit, Großzügigkeit und harter Arbeit, daß man von ihr sagen könne, sie sei ein Geschenk, das der Himmel für irgendeinen großen Mann aufgespart habe«. Berninis Abscheu vor Costanza geht aus dem Umstand hervor, daß er einen Schläger heuerte, um sie zu verunstalten. Aus dem gemeinsamen Porträt in seinem Hause, das er gemalt hatte, als er »heftig verliebt« war, schnitt er ihren Kopf heraus. Ihre Porträtbüste verbannte er nach Florenz, und vielleicht stellte er sie, wie oben erwogen wurde, in der verhaßten Gestalt der Medusa dar als ewige Mahnung und Warnung an sich selbst. Seine Heirat gab ihm den Vorwand, aus dem Familienhaus, in dem er vielleicht nicht mehr willkommen war, auszuziehen in einen stattlichen Palazzo, der seinen Reichtum widerspiegelte. Er lag in der Via della Mercede, nahe der Ecke zwischen dem Collegio della Propaganda Fide und Sant' Andrea delle Fratte. Hier blieb er bis zu seinem Tod wohnen. Es ist das Haus, dessen Inhalt im Inventar seines Nachlasses so lebendig beschrieben wird. Seine Ehe mit der liebreizenden Caterina hatte, wie vorherzusehen, ihre Höhen und Tiefen, scheinbar mehr wegen seines wilden Temperaments und Eigensinns als wegen verbotener Affären.

Diese Extreme des Verhaltens rührten wahrscheinlich nicht nur aus einem feurigen südlichen Temperament und seiner Erziehung in der rauhen Atmosphäre einer Bildhauerwerkstatt her, sondern aus einer manisch-depressiven psycho-

logischen Veranlagung, wie sie häufig bei genialen Naturen vorkommt und meist als »künstlerisches Temperament« entschuldigt wird. Sie wurde durch seine spektakulären Erfolge in frühem Lebensalter verstärkt, die auch einer ausgegicheneren Natur zu Kopf gestiegen wären. Außerdem war Bernini verwöhnt durch einen mächtigen Schirmherrn, Maffeo Barberini, der bereit war, seiner überragenden Begabung wegen sogar Verbrechen in Kauf zu nehmen. Mit einem Wort, sein Charakter hatte moralisch unter seinen künstlerischen und weltlichen Erfolgen gelitten. Die traumatischen Erlebnisse von 1638/39 bewirkten aber eine Umkehr; er wandelte sich zu einem außerordentlich frommen Katholiken, der seine Energien von Liebesabenteuern fort zu religiösen Übungen wandte. Berninis tiefer Fall und seine offensichtlich ernste Reue in den nächsten vierzig Jahren machen ihn uns sympathisch als fehlbaren Menschen.

In die Bewunderung für Bernini mischten sich Gefühle der Abneigung, verbunden mit Neid gegen den Schützling der Päpste, der reich honoriert wurde aus den päpstlichen Kassen, die das Volk durch eine außerordentlich hohe Besteuerung füllen mußte. Dasselbe Schicksal ereilte ironischerweise Papst Innozenz X., der sich doch anfangs gegen die Übertreibungen seines Vorgängers in Kunstaufträgen standhaft gewehrt hatte. Die Kritik an diesen Mißständen entlud sich in Rom in bissigen Sonetten, die nachts heimlich an eine antike Statue geheftet wurden, die im Volksmund der »Pasquino« hieß (daher das Hauptwort »Pasquill«) und noch heute in der Nähe der Piazza Navona steht. Nachdem 1651 die Wasser des *Vierströmebrunnens* zu spielen begonnen hatten und rühmende Bücher und Sonette und sogar eine Komödie unter dem Adel kursierten, schlug die *Plebs Romana* zurück, und die steinernen Lippen des Pasquino verkündeten: »Was wir wollen, sind nicht Obelisken und Brunnen; Brot wollen wir, Brot und immer wieder Brot!« (»*Noi volemo altro che guglie e fontane: pane volemo, pane, pane, pane!*«). Ein gebildeterer Kritiker übersetzte es dem Papst, einen biblischen Satz parodierend, schlicht so: »Befiehl diesen Steinen, zu Brot zu werden« (»*Dic ut lapides isti panes fiant*«) (Bernini hatte einmal stolz behauptet, er könne Steine so weich wie Teig aussehen lassen – trotzdem wurden sie nicht eßbar).

Als Bernini in Frankreich war und ein gewisser Herr von Ménars seine mythologischen Gruppen rühmte und sogar höher als jene der Antike stellte, seufzte er, laut Chantelou, mit der gebotenen Bescheidenheit: »Ach […] mein Ruhm steht und fällt mit meinem Stern, der mir auf Lebenszeit eine gewisse Achtung sichert. Sobald ich tot bin, hört diese Aszendenz auf. Dann wird mein Ansehen sinken oder gar plötzlich ins Gegenteil umschlagen.« Es war eine wahre Vorahnung. Er hatte so lange gelebt und das Kunstleben Roms so fest im Griff gehabt – zum Teil durch sein Genie, zum Teil durch seine rücksichtslose Unterdrückung möglicher Rivalen –, daß nach seinem Tod das Pendel nach der anderen Seite ausschla-

gen mußte. Das war am stärksten in Frankreich spürbar. Ludwigs Ablehnung des Reiterdenkmals war schon ein Anzeichen gewesen. Der Geschmack hatte sich gewandelt. Unter Ludwig und seinem Hofmaler Le Brun entstand eine neue Bildhauerschule und begann, Versailles mit ihren Statuen zu überschwemmen. Sie arbeitete streng nach den Regeln der antiken Skulptur und vermied alles, was jetzt als die Übertreibungen von Berninis spätem Stil verstanden wurde. In Rom und Florenz behauptete sich der Barockstil – mit leichten Veränderungen – ein Dreivierteljahrhundert länger als in Frankreich. Dann wurde er auch hier überrannt durch die griechische Strenge Canovas und den durch Winckelmann theoretisch begründeten Klassizismus.

In England tadelte Sir Joshua Reynolds in seinen *Discourses on Art*, die er in der im Werden begriffenen Royal Academy vortrug, Bernini aus verschiedenen Gründen.[2] Zuerst warf er ihm den individuellen Gesichtsausdruck des *David* vor:

Die Erfindung muß auch im Ausdruck Sorge tragen, sich nicht in Besonderheiten zu verlieren. Den Figuren sollte nur solch ein Ausdruck gegeben werden, der ihre Situation allgemein hervorruft. Doch das ist nicht genug; jede Figur sollte auch den Ausdruck haben, den Personen ihres Ranges allgemein annehmen. Die Freude oder der Schmerz eines würdigen Charakters darf nicht in derselben Weise ausgedrückt werden wie eine ähnliche Leidenschaft auf einem vulgären Gesicht. Nach diesem Prinzip dürfte Bernini zu tadeln sein. Dieser Bildhauer, in vieler Hinsicht bewundernswert, hat einen sehr gemeinen Ausdruck seiner Statue des David verliehen, die dargestellt ist, wie sie gerade den Stein aus der Schleuder wirft. Um den Ausdruck der Energie hervorzurufen, gibt Bernini den David wieder, wie er sich auf die Unterlippe beißt. Dieser Ausdruck ist alles andere als allgemein und noch weniger würdig. Er wird ihn in einem oder zwei Fällen gesehen haben; und er verwechselte Zufall mit Allgemeinheit.

Gerade das war der Zug, den Bernini mit Mühe vor dem Spiegel dem eigenen verzerrten Gesicht nachgebildet hatte.

Reynolds, der Berninis Ziele gänzlich mißverstand, wählte für seine Kritik genau die technischen Errungenschaften aus, auf die Bernini am stolzesten war:

Die Narrheit des Versuchs, Steine laufen oder in der Luft flattern zu lassen, ist so offensichtlich, daß er sich von selbst verbietet; und doch schien gerade dieses Ziel der große Ehrgeiz vieler modernen Bildhauer zu sein, besonders Berninis. Sein Herz war so erfüllt davon, diese Schwierigkeiten zu meistern, daß er es ständig versuchte, obwohl er dabei alles aufs Spiel setzte, was in der Kunst [d. h. der Bildhauerkunst] wertvoll ist. Bernini gehört zu den hervorragendsten modernen Bildhauern, und daher ist es Aufgabe der Kritik, die üblen Wirkungen eines so machtvollen Beispiels zu verhindern. Von seinem ganz frühen Werk von Apollo und Daphne erwartete die Welt mit Recht, es werde mit den besten Werken des alten Griechenland wetteifern; doch er wich bald vom richtigen Pfad ab. Und obgleich in seinen Werken etwas liegt, das ihn immer aus der gemeinen Herde herausheben wird, scheint er in seinen späteren Leistungen seinen Weg verloren zu haben. Anstatt dem Studium jener idealen Schönheit zu folgen, mit dem er so erfolgreich begonnen hatte, wandte er sich einer unklugen Suche nach Neuheit zu; versuchte, was nicht im

Bereich der Kunst liegt, und bemühte sich, die Härte und Starrheit seines Materials zu überwinden. Er hätte es, wie man vermuten kann, sogar erreicht, da er diese Art von Gewändern als natürlich erscheinen ließ. Doch allein die schlechte Wirkung und Verwirrung, die dadurch entstand, daß er sie von den Figuren, zu denen sie gehören, loslöste, hätte ihm ein hinreichender Grund sein sollen, von dieser Praxis abzulassen.

42, 248 Die gleiche Lehre zog Reynolds aus *Neptun mit dem Triton*:

Wir haben in unserer Akademie, glaube ich, kein Werk Berninis, ausgenommen den Abguß eines Neptunkopfs. Das genügt, um uns als Beispiel zu dienen für den Unsinn, der in seinem Versuch liegt, die Wirkungen des Windes darzustellen: Die Haarlocken, die nach allen Richtungen wegfliegen, sind kein äußerer Eindruck, aus dem man entnehmen kann, was das Objekt darstellt oder wie sich diese fliegenden Locken von den Gesichtszügen unterscheiden. Sind sie doch alle von derselben Farbe, von gleicher Festigkeit und ragen vor mit gleicher Stärke. Dieselbe Verwirrung, die hier das Haar erzeugt, schafft das fortfliegende Gewand, welches das Auge aus demselben Grund unweigerlich mit den Hauptteilen der Figur vermischen und verwechseln muß.

Reynolds' Ablehnung der so entscheidenden Ziele Berninis und seiner ganzen Kunstauffassung wie auch Winckelmanns Tadel auf dem Kontinent gaben den Ton an für eine Reihe von Gegnern, auch wenn einige durch antikatholische Vorurteile beeinflußt gewesen sein müssen.

Der heftigste Kritiker Berninis in England war John Flaxman, ein klassizistischer Bildhauer von bescheidenem künstlerischen Rang. In seiner *Address on the death of Thomas Banks* (eines anderen englischen Bildhauers, der 1805 gestorben war) ließ er einen Schwall von Beschimpfungen auf Berninis bewußte Vermischung von Bildhauerkunst und Malerei los, die nach Flaxmans Meinung ganz getrennt bleiben und verschiedene Ziele verfolgen sollten. Seine Sprache ist so maßlos, sein Wissen so unvollkommen, daß man seine Ausführungen heute nur mit Schmunzeln lesen kann:

In Rom (dem Zentrum, von dem die Künste jahrhundertelang ausgegangen sind) verunreinigte vor rund 150 Jahren der Geschmack Berninis, des neapolitanischen Bildhauers, [die Kunst] und siegte über die florentinischen und römischen Schulen. [...]
Bevor er zwanzig Jahre alt war, entwarf er nicht nur, sondern meißelte auch eine Marmorgruppe in natürlicher Größe von Apollo und Daphne in dem Moment, in dem die Nymphe sich in einen Lorbeerbaum verwandelt. Die überaus feinen Charaktere der Figuren, der lebhafte Ausdruck, die glatte Bearbeitung des Materials und die zarte Ausführung des Blattwerks fesselten den Publikumsgeschmack so, daß M. Angelo vergessen, die antiken Statuen übersehen und nichts anderes mehr mit Vergnügen betrachtet wurde, als was der neue Favorit geschaffen hatte. [...]
Die Haltungen seiner Figuren sind stark verdreht, die Köpfe geneigt in falscher Grazie; das Benehmen ist affektiert oder entstellt von niedrigen Leidenschaften; die armen, vulgären Gliedmaßen und Körper sind mit Draperien von so vorspringenden oder fliegenden Falten belastet, daß sie zugleich das Ungeschick des Künstlers und die Festigkeit des von ihm bearbeiteten Materials zeigen.

Flaxmans Ansichten sind kennzeichnend für die klassizistische Generation, für die Bernini »ein vergiftender Einfluß war, der den öffentlichen Geschmack für die nächsten hundert Jahre verdarb«.

Rudolf Wittkower faßt wie folgt zusammen:

Was Winckelmann, der Verkünder der klassizistischen Lehre, begonnen hatte, vollendete Ruskin, der das Mittelalter wiedererwecken wollte. Ruskin hielt es für »unmöglich, in bezug auf falschen Geschmack und unedles Gefühl tiefer zu sinken«. Als ob diese Opferung des Ruhms eines großen Künstlers auf dem Altar dogmatischer Ideen nicht genug gewesen wäre, betrachteten diejenigen, die in neuerer Zeit fanatisch »Materialtreue« und »funktionelle Kunst« befürworteten, Bernini und alles, wofür er stand, als den personifizierten Antichrist.

Gegen diese extrem »moderne« Ansicht konnte Wittkower auf eine kluge Einwendung eines der größten Bildhauer des 20. Jahrhunderts, Henry Moore, von 1951 verweisen: »Materialtreue sollte kein Kriterium für den Wert eines Werks sein – sonst wäre ja ein Schneemann, den Kinder gemacht haben, auf Kosten eines Rodin oder eines Bernini zu loben«. Dies enthüllt laut Wittkower

mit unwiderlegbarer Logik den Trugschluß des Tadels. Es dürfte kein Zufall sein, daß Henry Moore, als er diese Zeilen schrieb, außer Rodin als erstes Berninis Name einfiel; denn grundlegende Tendenzen der modernen Skulptur – wenn auch selbstverständlich nicht ihre Formensprache – nahm der große Barockkünstler vorweg. Seine Vision des Raums, sein Versuch, den Betrachter körperlich und gefühlsmäßig in die »Aura« seiner Figuren hineinzuziehen, entsprechen genau modernen Konzeptionen. Es scheint, daß Ähnlichkeiten der Grundauffassung die Bereitschaft erzeugt haben, ihn mit neuen Augen zu sehen.

So kam es, daß sich unmittelbar nach der Mitte des 20. Jahrhunderts dank der Auffassung eines großen Bildhauers und der Initiative eines bedeutenden Kunsthistorikers die Lage zu Gunsten Berninis umzukehren begann. Wittkowers Monographie von 1955 war ein Meilenstein, um Publikum und Fachwelt zur gerechten Würdigung Berninis zurückzuführen.

Im katholischen Italien, Berninis Geburtsland, war es etwas leichter, Vorurteile auszuräumen. Schon zu Jahrhundertbeginn erfüllte diese Aufgabe dort Stanislao Fraschetti, der 1910 einen luxuriösen Band mit einem voll dokumentierten, gut illustrierten historischen Bericht über Berninis Schaffen auf allen Gebieten herausgab.[3] Es war vielleicht das Ergebnis eines neuerwachten Interesses an dem Künstler, das sich aus Anlaß seines 300. Geburtstags 1898 entwickelt hatte; man brachte aus berechtigtem Bürgerstolz eine marmorne Plakette und Büste außen an seinem Haus in der Via della Mercede an. Seitdem blieb Bernini in Italien trotz der modernen Kunstströmungen populär. Zwei Jahre vor Wittkower, 1953, druckte der Verlag Mondadori ein preiswertes Handbuch über ihn in Italienisch von Valentino Martinelli. 1965 erschien das Pinguin-Taschenbuch mit dem hervorragenden

398 Lithographie von Jacottet (1890) mit der neuen Eisenbahnlinie in Versailles: Sie verläuft direkt hinter Berninis Reiterstatue Ludwigs XIV., die in einen *Marcus Curtius* verwandelt und am Ende des Parks von Versailles aufgestellt worden war.

399 Bleiabguß der Reiterstatue neben der Glaspyramide von I. M. Pei im Hof des Louvre

Text von Howard Hibbard. Von da an leuchtete Berninis Stern nach so vielen Jahren der Dunkelheit wieder hell am Firmament der großen Künstler aller Zeiten.

Zwei praktische Folgen dieses neuerwachten Ansehens des Bildhauers sollen noch erwähnt werden. In Frankreich, wo sein Ruhm durch die Ablehnung des Sonnenkönigs seinen ersten Rückschlag erlitten hatte, betraf sie eben jene Reiterstatue Ludwigs XIV., die der Brennpunkt der Kritik gewesen war. Für Jahrhunderte stand sie unbemerkt am äußeren Ende des Schloßparks von Versailles. Der Tiefpunkt ihrer Mißachtung war erreicht, als man in unmittelbarer Nähe der Statue Bahngleise anlegte. Nachdem das Denkmal beide Weltkriege (ungeschützt!) heil überstanden hatte, wurde es beschädigt und durch politische Sgraffiti verunstaltet, was ironischerweise zu seiner Rettung führte. Heute ist die Gruppe gut restauriert in den königlichen Ställen *(Grand Ecurie du Roi)* ausgestellt. Nachdem sie seit den 1980er Jahren in den Blickpunkt der Medien gerückt war, widerfuhr ihr die Ehre, in einer Bleikopie neben der funkelnden Glaspyramide von I. M. Pei im Hof des neuen Grand Louvre präsentiert zu werden – nicht einen Steinwurf von der Fassade entfernt, mit der sich Bernini so intensiv beschäftigt hatte. Eine Broschüre mit dem zutreffenden Titel »*Une statue déplacé*« (wörtlich »heimatvertrieben«) gibt Zeugnis von der bemerkenswerten, überraschenden Wendung ihres Schicksals.[4]

Einen letzten Sieg über seine Kritiker errang Bernini 1992 in seinem Heimatland, als die Banca d'Italia eine neue Banknote zum hohen Nennwert von 50 000 Lire herausgab. Sie zeigt auf der Vorderseite Berninis ausdrucksvolles Gesicht in mittlerem Alter neben seinem *Tritonenbrunnen*. Auf der Rückseite erscheint eine Montage aus seinem Medaillenentwurf für die Scala Regia, aus dem Querschnitt dieser Treppe und der Reiterstatue Kaiser Konstantins. Damit werden Italiener und Italienreisende täglich an Berninis einzigartige Begabung erinnert und ehren ihn als herausragenden Künstler nicht nur Italiens, sondern der Welt.

360

400 Die neue 50 000-Lire-Banknote von 1992 von G. Pino, die Bernini und einige seiner Werke zeigt

Anmerkungen

1955 publizierte Wittkower den vollständigen Werkkatalog der Skulpturen Berninis; er erschien zuletzt 1990 in vierter, revidierter Auflage (siehe Bibliographie). Die Katalognummern sind in allen Auflagen gleichgeblieben. Zur einfacheren Benutzung werden sie hier stets zitiert, wenn ein Werk Berninis genannt ist.

Einleitung: »Padre Scultore«, Pietro Bernini und seine Werkstatt

1 Pope-Hennessy 1963, siehe Anm. zu Taf. 137, 138; Bernini 1989.
2 Pope-Hennessy 1963, Taf. 138, besonders *Himmelfahrt Mariä* in der Pinacoteca, Bologna und im North Carolina Museum of Art.
3 Pope-Hennessy 1963, Abb. 151, 156.
4 Bernini 1989, Taf. XIII und S. 93, Abb. 24 a.
5 Pope-Hennessy 1963, Taf. 137; Bernini 1989, Taf. XVI, S. 94, Abb. 27 a.
6 Pope-Hennessy 1963, Taf. 114.
7 Siehe unten S. 231, Abb. 333.
8 Hier nicht behandelt; siehe Wittkower, Nr. 16 und Bernini 1989, S. 97, Abb. 37 a.

1. Vater und Sohn: Zusammenarbeit von Pietro und Gianlorenzo

1 Wittkower, Nr. 1.
2 Wittkower, Nr. 2.
3 Lavin 1968, S. 229-232; Scribner 1991, S. 50 f.; Schlegel 1978, Nr. 3, S. 8-10. In zeitgenössischen Urkunden werden drei weitere mit Bernini verbundene Werke erwähnt; sie scheinen alle verloren: Ein Paar sitzender Putten, die durch ein Tuch zusammengehalten wurden, gehörte der Familie Barberini (»*Due putti nel Naturale nudi a sedere con un pannino che li cingie*« – Barberini-Inventare zwischen 1629 und 1640); eine Marmorgruppe im Besitz der Ludovisi, die ein weinendes Kind zeigte, das auf einem Blumenbett saß und von einer Schlange gebissen wurde (»*Puttino di marmo piangente a sedere in una mappa di fiori morzicato da una vipera*« – Ludovisi-Inventar 1633). Es kann kaum identisch sein (wie Lavin 1968, S. 232, Anm. 67, vermutete, Schlegel 1967, aber ablehnte) mit der jetzt in Berlin aufbewahrten Gruppe, die ein von einem Delphin gebissenes Kind zeigt; denn ein Delphin war nicht mit einer Schlange zu verwechseln, und das Kind sitzt nicht auf einem Blumenbett. Auch ist der Übeltäter in keiner Weise verborgen, so daß die Gruppe nicht als Allegorie des Betrugs aufgefaßt werden kann, wie Bellori sie später beschreibe.
4 Birgit Laschke, *Fra Giovan Angelo da Montorsoli: ein Florentiner Bildhauer des 16. Jahrhunderts*, Berlin 1993, S. 63, Taf. 49-51.
5 Siehe Wittkower 1990, S. 138 f., Taf. 108, 109.
6 Es wurde dort um 1732 von E. Parrocel (bekannt als »le Romain«) skizziert und sorgfältig als »in casa Bernini« bezeichnet, siehe Borsi, Acidini Luchinat und Quinterio 1981, unnumerierte Taf.
7 Olga Raggio, »A New Bacchic Group by Bernini«, in: *Apollo* 108, 1978, S. 106 ff.
8 Mark S. Weil, »Un fauno molestato da cupidi: forma e significato«, in: Fagiolo dell'Arco 1967, S. 73-90.
9 Der eingewanderte flämische Bildhauer François Duquesnoy griff später ähnliche Bildgegenstände auf, die dann zu seinem Markenzeichen wurden.
10 Federico Zeri, *Mai di traverso*, Mailand 1982, S. 95 f.; ders., *Dietro l'immagine*, Mailand 1990, S. 268-272, Abb. 34-37; Gonzales-Palacios 1991, S. 102 f., Nr. 3; A. Bacchi, *Scultura del '600 a Roma*, Mailand 1996, Taf. 203-206.
11 Sloane 1974, S. 551 f.; Martinelli 1962, S. 267-288.

12 Martinelli 1962, S. 287, Dok. XXIX (Bericht der Steinmetze Giuseppe di Giacomo und Paolo Massone und Kompagnon für Dienste zwischen Januar 1618 und dem letzten Tag des Juli 1619) »*il lavoro dell' hornamento del giardino secreto la metà della balustra a mano manca dinanzi il Palazzo et altro […] per le tre fontanelle fatte a cunchiglia di trevertino in tagliate a bacelli con suoi piedi sotto la balaustra*«.
Ob man schon früher bemerkt hat, daß dieses Dokument auf die Balustrade mit Brunnen in Cliveden zu beziehen ist, ist mir nicht bekannt.
13 Wittkower, Nr. 3.
14 Siehe Preimesberger 1985, S. 1-7, Taf. 1-4.
15 M. G. Ciardi Duprè, »Per la cronologia dei disegni di Baccio Bandinelli fino al 1540«, in: *Commentari* XVII, 1966, S. 154-158, Abb. 16, Anm. 32.
16 C. de Tolnay, *Michelangelo, III, The Medici Chapel*, Princeton, N. J. 1970, Taf. 286-289.
17 Wittkower, Nr. 4.
18 Jetzt im Dommuseum in Florenz.
19 Siehe Lavin 1968, S. 233 f.; A. F. Radcliffe u. a., *The Thyssen-Bornemisza Collection: Renaissance and later sculpture*, London 1992, Nr. 18.

2. Volljährig: die ersten Porträts

1 Siehe *Antichi Maestri Pittori* (Ausst. Kat.), Turin 1992, Nr. 7, S. 100-109; ich danke Dr. Giancarlo Gallino für die freundliche Überlassung der Photographie und die Reproduktionserlaubnis.
2 R. Borghini, *Il Riposo*, Florenz 1584, S. 21 f. Sie liefern uns einen Prüfstein für die ausgezeichnete Qualität der toskanischen Porträtkunst, an der Gianlorenzos Bemühungen zu messen sind. Sie können uns davor bewahren, seine anfängliche Brillanz auf diesem anspruchsvollen Gebiet der Skulptur zu nachsichtig zu beurteilen. Siehe J. Pope-Hennessy, »Portrait Sculptures by Ridolfo Sirigatti«, in: *Victoria and Albert Museum Bulletin* I, 2, 1965, S. 33-36.
3 A. Grisebach, *Römische Porträtbüsten der Gegenreformation*, Leipzig 1936; Riccoboni 1942, Taf. 121, 126, 149, 160, 163.
4 Wittkower, Nr. 2.
5 Lavin 1968, S. 224-227.
6 Lavin 1968, S. 237, 246, Dok. 18; H. Olsen, *Statens Museum for Kunst, Aeldre Udenlandsk Skulptur*, Kopenhagen 1980, S. 19 f., Taf. 84.
7 Wittkower, Nr. 5.
8 Wittkower, Nr. 6 (1).
9 Olsen (wie Anm. 6), S. 20, Taf. 83.
10 Françoise de la Moureyre-Gavoty, *Institut de France: Paris, Musée Jacquemart-André, Sculpture Italienne*, Paris 1975, Nr. 194.
11 Siehe den Eintrag des Verfassers und den Essay von Charles Scribner III in: Christie's, New York, »An Important Sculpture by Bernini«, Kat. Aukt. 10. Januar 1990, Los 201.
12 So gab Bernini 1665 ausführliche Erklärungen, als er in Paris an der Büste König Ludwigs XIV. arbeitete, und Chantelou zeichnete in seinem Tagebuch dessen Bemerkungen auf; siehe unten S. 237-245, auch zur Literatur.
13 Giambologna brauchte sein ganzes Leben, um solche Ehren zu erreichen. Er war 70, als er 1599 den gleichen Orden des »Ritter Christi« erhielt. Er feierte die Auszeichnung mit einer kleinen Selbstporträtbüste.

3. Die großen mythologischen Gruppen: Äneas, Proserpina und Daphne

1 Wittkower, Nr. 8, »*per una statua da lui fatta de novo*«; Kauffmann 1970, S. 30-38.
2 Vergil, *Äneis*, II, 707 ff.

3 Äneas' unglückliche Ehefrau Creusa (Tochter des Königs Priamus von Troja) könnte nicht mit ihm Schritt halten und kommt deshalb in dieser kompakten Gruppe nicht vor.
4 Leonardo da Vinci hatte in seinem mehr als ein Jahrhundert zurückliegenden *Traktat über die Malerei* ausgeführt, wie Jugend, Reife und Alter leicht unterschieden werden könnten und im Fall aller Tiere einschließlich des Menschen sorgfältig wiedergegeben werden sollten: »Alle Teile jedes Tiers sollten mit dem Alter der ganzen Figur übereinstimmen.« Bei jungen Wesen (hier Ascanius) zeigen sich wenig Muskeln oder Adern auf den Gliedern, die meist rund oder glatt sind, während erwachsene Männer (hier Äneas) eine stärkere, muskulöse Erscheinung aufweisen und alte Menschen (hier Anchises) eine Haut haben, die runzlig, faltig und geädert ist und viele Muskeln zeigt. Berninis Skulptur liefert eine treffende Illustration zu Leonardos Lehrbuch. Beide Künstler waren sich einig, daß diese Kennzeichen gleich wichtig für die genaue Beschreibung von Menschen und Tieren in der Skulptur wie in der Malerei sind.
5 Er ersetzte, wie beschrieben wurde, eine von Cordier begonnene Statue, die dann Gianlorenzo überlassen wurde, der daraus seinen *Heiligen Sebastian* meißelte.
6 Sie könnte auch symbolisch auf seine Eigenschaft als »*Pater familias*« anspielen.
7 Faldi 1954, S. 26 f., Nr. 32.
8 Preimesberger 1985, S. 7-10.
9 Schon der Name ihres Borghese-Auftraggebers, Scipione, bedeutet im Lateinischen »Stab, Stütze«, und diese Rolle sah man den Kardinalnepoten auch bei seinem ältlichen Onkel Paul V. spielen. Die körperliche Stütze, die Äneas für seinen Vater darstellt, symbolisiert Scipiones moralische Unterstützung vom Papst, während die Anwesenheit des kleinen Ascanius auf die Kontinuität zwischen den Generationen der Kirche und auf den Zuwachs an Macht hinweist, den vereinte Anstrengungen brächten. Maffeo Barberini, Gianlorenzos Beschützer und Kardinalkollege Scipiones, schrieb gerade in dieser Zeit, wie notwendig es sei, die Macht der katholischen Kirche auszudehnen; er könnte dem Besteller und dem Künstler gegenüber Andeutungen über seine Behandlung dieses besonderen Themas gemacht haben.
10 Wittkower, Nr. 11 (2); Giuliano 1992, S. 209, Abb. (Modell in Privatsammlung und Marmorstatue im Louvre).
11 Wittkower, Nr. 9; siehe unten S. 180-182.
12 Wittkower, Nr. 10; Faldi 1954, Nr. 33; Kauffmann 1970, S. 43-50.
13 Jetzt verloren; siehe S. 39.
14 Faldi 1954, S. 30.
15 Ein Beispiel ist Bartolommeo Ammanatis Gruppe *Herkules und Antäus* auf dem Brunnen im Garten der Medicivilla II Castello.
16 Im Garten der Villa Il Boschetto, San Pietro di Lavagno bei Verona: Paola Rossi, *Girolamo Campagna*, Verona 1968, S. 26 f., Taf. 16.
17 Lavin 1981, S. 57-61.
18 Es ist die visuelle Entsprechung der Figur, die in der Rhetorik als »Chiasmus« bekannt ist.
19 Diese zweite Komposition mit Zerberus könnte auch durch eine monumentale Bronzegruppe von *Pluto und Proserpina* beeinflußt sein, die im allgemeinen Vincenzo de' Rossi zugeschrieben wird. Sie befand sich im Casino der Gärten eines Hauses, das der Familie Salviati in Borgo Pinti, Florenz gehörte (jetzt als Dauerleihgabe des National Trust im Victoria and Albert Museum, London). Eine reduzierte Fassung in Bronze besitzt das

Museo Nazionale del Bargello in Florenz. Hier hat der Zerberus, der in der lebensgroßen Gruppe seit langem fehlt, seinen ihm zukommenden Platz unter der Proserpina; er schnappt nach ihren Füßen, die verführerisch vor ihm herunterhängen. Die Skulptur ist zwar nicht genau dokumentiert, muß aber 1591 vorhanden gewesen sein: Damals wird sie im Inventar des Besitzes des Kardinals Ferdinando de' Medici aus seiner Villa in Rom aufgeführt. Das Inventar wurde aufgestellt, nachdem Ferdinando 1587 nach Florenz zurückgekehrt war, um Großherzog der Toskana zu werden. Pietro Bernini könnte während seiner Lehrzeit in Florenz die monumentale Version kennengelernt oder, nachdem er 1580 nach Rom gegangen war, dort die Statuette gesehen haben. Vielleicht hat er sich einer dieser Fassungen erinnert, als Gianlorenzo dreißig Jahre später den gleichen Bildgegenstand darstellen mußte. Vgl. Antonia Boström, »A bronze group of the Rape of Proserpina at Cliveden House in Buckinghamshire«, in: *Burlington Magazine* CXXXII, 1990, S. 829-840.

20 Das ist überraschend und dürfte zum Teil daran liegen, daß Photographien von den richtigen Standpunkten aus fehlen. Es ist aber auch symptomatisch für die Tendenz der traditionellen Kunstgeschichte, Manierismus und Barock durch die schematisch angenommene Wasserscheide des Jahrs 1600 zu trennen und jedem dieser beiden Stile radikal verschiedene Ziele zuzuschreiben, anstatt die Gemeinsamkeiten in vielen Punkten zu sehen. Besonders in der Bildhauerkunst mit ihren größeren praktischen Schwierigkeiten als bei der Malerei lassen die Praktiker immer das Bestreben erkennen, das Werk ihrer Vorgänger genau zu studieren, um daraus Nutzen für ihre eigenen Lösungen zu ziehen.

21 Avery und Radcliffe 1978, Nr. 210.

22 Italo Faldi, »Il mito della classicità e il restauro delle sculture antiche nel XVII secolo a Roma«, in: Giuliano 1992, S. 222 f.

23 Winner 1985, S. 193-207.

24 Später in seiner Laufbahn befaßte sich Bernini im Auftrag Papst Alexanders VII. mit dem Plan, die *Rossebändiger* zu seiten eines aus der Via Pia hinausführenden Triumphbogens aufzustellen. Das geht aus einer Zeichnung in Berlin hervor, siehe Winner 1985, Abb. 14.

25 Giuliano 1992, S. 2-7, 74-83.

26 Wittkower, Nr. 18; Faldi 1954, Nr. 35; Kauffmann 1970, S. 59-77.

27 Man muß bedenken, daß ursprünglich, als die Gruppe an einer Wand stand, nur eine Längsseite des Sockels sichtbar war. Die zweite Kartusche, die von einem stilisierten Adler gehalten wird, wurde erst 1785, als man die Gruppe in die Raummitte rückte, durch Lorenzo Cardelli hinzugefügt, um die andere Seite aufzuwerten.

28 Der lateinische Originaltext in der Sockelkartusche lautet: »*Quisquis amans sequitur fugitivae gaudia formae, Fronde manus implet, baccas seu carpit amaras*«.

29 Chantelou 1981, S. 36, 12. Juni 1665.

30 Siehe S. 231.

31 Kauffmann 1970, Taf. 34, 34 a. Es werden Vorbilder in der deutschen Kunst angeführt, bei denen man sich jedoch beim besten Willen nicht vorstellen kann, daß Bernini sie gekannt hat: eine schöne Zeichnung *Der Tod und das Mädchen*, 1525 von Hans Leu, und eine Bronzegruppe von Peter Flötner für einen Brunnen im Schloß von Trient, für die ein kleines Bronzemodell in Nürnberg existiert, das für den Gebrauch als Tischbrunnen mit einer Röhre durchbohrt ist. Der Vergleich mit diesem Modell in seiner schwerfälligen Komposition und banalen Art der Wiedergabe läßt am besten die Lebendigkeit und den inhaltlichen Reichtum von Berninis Schöpfung erkennen.

32 Das Thema kommt auch in flachem Relief auf einer anonymen italienischen Plakette vor, die lose mit dem »Orpheus-Meister« in Verbindung gebracht wird (J. Pope-Hennessy, *Catalogue of Italian Plaquettes from the Kress Collection*, London 1965, Nr. 309, Abb. 280).

33 H. Utz, »Skulpturen und andere Arbeiten des Battista Lorenzi«, in: *Metropolitan Museum Journal* 7, 1973, S. 37-70, bes. S. 59 f.

34 Preston Remington, »Alpheus and Arethusa: a marble group by Battista Lorenzi«, in: *Bulletin of the Metropolitan Museum of Art*, 1933, S. 61-65.

35 In einer Fußnote bemerkt Remington: »Es ist vermutet worden, Bernini habe die Gruppe gekannt [...] und seine Komposition auf ihr aufgebaut«.

36 Kenseth 1981, S. 195-202, Abb. 17-27, mit einer aussagekräftigen Folge von Photographien von umlaufenden Standpunkten.

37 Montagu 1985, S. 26.

38 Montagu fährt fort: »Sowie bei der *Heiligen Bibiana*, bei den Engeln am Altar von Sant' Agostino und im Porträt der Maria Duglioli Barberini. In dieser – verlorenen – Büste war der Spitzenkragen so durchbohrt, daß man durch ihn hindurchsehen konnte. Die Spitzen waren so fein durchbrochen, daß es unglaubhaft schien, sie ausbohren zu können, ohne daß sie brachen; so fein, daß sie durch einen Metallkäfig oder eine Glasvitrine geschützt werden mußten.« Zu dieser Büste siehe S. 267 f., Abb. 388.

39 Wittkower, Nr. 17; Falda 1954, Nr. 34; Kauffmann 1970, S. 51-58.

40 Durch einen jetzt unbekannten Bildhauer (vielleicht Rustici, den Mitarbeiter Leonardos). Er stellte auch viele Gruppen mit unbändigen Kindern und Flußgöttern als ganz ausgearbeitete Terrakottastatuetten zum Schmuck von Wohnhäusern her, siehe C. Avery, *Fingerprints of the Artist: European Terra-Cotta Sculpture from the Arthur M. Sackler Collections*, Cambridge, Mass. 1980, S. 46-49, hr. 9.

41 Chantelou 1981, S. 58: »*Le Cavalier a dit qu'il s'est servi, pour tâcher d'y réussir, d'un moyen qu'il a trouvé de lui-même, qui est que, quand il veut donner l'expression à une figure qu'il voulait représenter, il se met dans l'acte même qu'il se propose de donner à cette figure, et se fait dessiner dans cet acte par un qui dessine bien*«.

42 Haskell und Penny 1981/82, S. 221, besonders ihre Feststellung: »Bereits 1622 wurde einem englischen Besucher erzählt, der *Fechter* sei eine der zwei Hauptskulpturen der Villa Borghese«.

43 Preimesberger 1985, S. 10-13, zu einer ausführlichen Analyse dieses und anderer Einflüsse auf Berninis Interpretation und Komposition. Meine Zitate im Text sind daraus entnommen.

44 Preimesberger 1985, S. 12 f.

45 Kenseth 1981, S. 194 ff.

4. Papst Urban VIII. Barberini als Mäzen

1 Wittkower, Nr. 19 (1) und (1 a).

2 Wittkower, Nr. 19 (2 a); siehe unten S. 89.

3 Das ist klar zusammengefaßt von R. Preimesberger und M. Mezzatesta unter »Bernini« in: *Dictionary of Art*, London 1996, 3, S. 834: »Berninis Karriere als Architekt begann bescheiden 1624 mit dem Bau der Fassade von Santa Bibiana in Rom. Trotz des geringen Umfangs zeigt das Projekt schon die Verbindung von Tradition und Originalität, die seine Architektur so einflußreich nicht nur in Rom, sondern für den Verlauf der Barockarchitektur in ganz Europa machen sollte. Die Fassade besteht aus einer offenen Bogenstellung unten mit einem palastartigen Obergeschoß. Das Mittelmotiv des oberen Stockwerks ist eine Ädikula mit einem Giebel, der dramatisch die Silhouette der Seitenflügel durchbricht, die mit einer Balustrade abgeschlossen sind«.

4 Wittkower, Nr. 20.

5 Bernini konnte den Kunstgriff bei Jacopo Sansovinos *Madonna del Parto* in Sant' Agostino in Rom gelernt haben, wo eine Muschelnische klug als eine Art Heiligenschein für die eine oder andere Figur dient, je nach dem Standpunkt, den der Beschauer einnimmt. C. Avery, *Florentine Renaissance Sculpture*, London 1970, Abb. 122.

6 Zu den Dokumenten siehe Pope-Hennessy 1963, Kat. S. 126 ff.: Der Marmorblock zu 60 Scudi – derselbe Preis wie für den Block des *David* – stellte 10 % der gesamten Kosten von 600 Scudi dar.

7 Wittkower, Nr. 33.

8 Siehe Malatesta 1982, Nr. 2-4: Den bisher bekannten sechs Abgüssen kann nun noch ebenso überzeugend ein siebter hinzugefügt werden. Den hier abgebildeten verdanke ich der freundlichen Erlaubnis von Mssrs. A. Vecht, Amsterdam.

9 M. Visonà, »Stefano Speranza, uno scultore fra Albani e Bernini«, in: *Paragone (Arte)* XLVI, 1995, S. 81-109.

10 Wittkower, Nr. 34.

11 Lavin 1981, S. 72-77, Nr. 6.

12 Wittkower, Nr. 26.

13 Siehe unten S. 255.

14 I. Lavin, »Bernini's Memorial Plaque for Carlo Barberini«, in: *Journal of the Society of Architectural Historians* XLII, 1, 1983, S. 6-10.

15 Wittkower, Nr. 27.

16 Wittkower, Nr. 37.

17 Wittkower, Nr. 38.

5. Päpste und Prälaten: die reifen Porträts

1 Wittkower Nr. 13. Die Tatsache, daß Maffeo Barberini nichts anderes als Kardinal war, bestätigt ein Dokument von Ende 1622: Lavin 1968, S. 240.

2 Sir Joshua Reynolds, W. Cotton (Hg.), *Notes on Pictures*, London 1859, S. 7.

3 Sie wurden schließlich der »Bruderschaft zur Auferstehung«, die die Kirche San Giacomo degli Spagnuoli gehörte, an dritter Stelle vermacht; siehe Lavin 1993/94, S. 193.

4 Lavin (1993/94, S. 205 f.) weist darauf hin, daß Gianlorenzo die normalen »Vier letzten Dinge« auf zwei Allegorien reduzierte: auf die eines Mannes und einer Frau, in denen er psychologische und geistige Zustände gegenüberstellte. Erstaunlich nahe stehen seine Bildwerke den vier Köpfen in ovalen Rahmen »Tod«, »Fegefeuer«, »Hölle« und »Himmel« des deutschen Stechers Alexander Mair (1605). Die Büsten ähneln auch einer zusammengehörigen Folge winziger Köpfe in farbigem Wachs von einem Bernardi Azzolino; er trat 1618 in die Malerzunft in Rom ein, dürfte also Bernini als deren Präsidenten bekannt gewesen sein.

5 Wittkower, Nr. 15. Pietro Bernini meißelte eine (oder beide) der Allegorien »Religion« und »Weisheit«, die das Grab flankierten. Seit seinem Abbruch 1843 ist alles bis auf die Büste verloren.

6 Wittkower, Nr. 14.

7 I. Lavin, »Bernini's bust of Cardinal Montalto«, in: *Burlington Magazine* CXXVII, 1985, S. 32-38.

8 Er stand auf dem Esquilin an der Stelle der heutigen Stazione Termini von Rom.

9 S. Rinehart, »A Bernini Bust at Castle Howard«, in: *Burlington Magazine* CIX, 1967, S. 437-443; C. Avery, in: G. Jackson-Stops (Hg.), *The Treasure Houses of Great Britain* (Ausst. Kat.), National Gallery of Art, Washington D. C., New Haven und London 1985, S. 271, Nr. 192; M. Baker, »Bernini's bust of Monsignor Carlo Antonio del Pozzo«, in: *National Art-Collections Fund Review*, 1987, S. 99-101. Zur Büste von Francesco Barberini siehe Ulrich Middeldorf, *Catalogue of Sculpture in the Kress Collection*, London 1976, S. 80 f. (K-1828).

10 Wittkower, Nr. 36; zu den kleinen Bronzefassun-
gen siehe G. Rubsamen, *The Orsini Inventories*,
Malibu, Calif. 1980, S. 45, Nr. 72.

11 Brief Fulvio Testis vom 29. Januar 1633 an Graf
Francesco Fontana; siehe Wittkower, Nr. 31.

12 Brauer und Wittkower 1931, Taf. 11.

13 Brauer und Wittkower 1931, Taf. 146 a.

14 Jetzt in der Galleria Nazionale d'Arte Antica,
Rom, die sich zufällig im Palazzo Barberini befin-
det: Wittkower, Nr. 19 (2 a).

15 Myron Laskin, Jr. und Michael Pantazzi (Hg.),
Catalogue of the National Gallery of Canada,
Ottawa, *European and American Painting, Sculpture,
and Decorative Arts*, vol. 1: 1300-1800, Ottawa
1987, S. 30-32; siehe auch *Vatican Splendour* 1986,
S. 76 f., Nr. 14.

16 Einer von ihnen war für den Palazzo Barberini
bestimmt. Ein anderer wurde 1643 für das Rat-
haus in Camerino bestellt; Bernini erhielt dafür
300 Scudi. Diesen Auftrag handelte wahrschein-
lich ein gewisser Kardinal Giovi aus, der dem
bedeutenden Projekt von Urbans Grab vorstand
und der selbst eine Marmorfassung in seiner Villa
in Rom besaß (Wittkower, Nr. 19 (6) und (2b)).
Sie befand sich dort, ehe sie 1902 in die Vatikani-
sche Bibliothek übertragen wurde (Biblioteca
Apostolica Vaticana, Museo Sacro, Nr. 227): Witt-
kower, Nr. 19 (2) und (2 b); siehe auch *Vatican
Collections* 1983, S. 84, Nr. 26; *Vatican Splendour*
1986, S. 78, Nr. 15.

17 Wittkower, Nr. 19 (4); Louvre, Nr. 1544, siehe
Catalogue des Sculptures, II, Paris 1922, S. 152 f.;
Bandera Bistoletti 1985, Taf. 44.

18 Vom Autor bei einem Besuch 1974 entdeckt. Die-
ser feine, zeitgenössische Abguß kann mit einem
verlorengegangenen aus Santa Maria di Monte
Santo (Wittkower, Nr. 19 (4 a)) identisch sein. Er
wurde wahrscheinlich im späten 19. Jahrhundert
durch den neunten Herzog von Marlborough
erworben. Dieser war zum Katholizismus über-
getreten und stellte zwei Marmorbüsten von Kar-
dinälen in den Palast auf, um dem Inneren, das bis
dahin überwiegend profane Skulpturen beher-
bergt hatte, eine betont »römische« Atmosphäre
zu verleihen.

19 Wittkower, Nr. 19 (5).

20 Siehe Kap. 11.

21 Wittkower, Nr. 51 (2). Er vermachte sie schließ-
lich einem gemeinsamen Freund von ihm und der
Königin Christina von Schweden, Kardinal Azzo-
lino, der als sein »*protettore cordialissimo*« beschrie-
ben wird.

22 Wittkower, Nr. 65, 78 a; siehe S. 265 f.

23 Wittkower, Nr. 35.

24 Wittkower, Nr. 41.

25 Wittkower, Nr. 54.

26 Siehe unten S. 225 ff., 231 ff.

27 Alle drei, der Großherzog der Toskana, der Her-
zog von Bracciano und die Königin Christina von
Schweden, reagierten begeistert.

28 F. Hartt, *Michelangelo: the Complete Sculpture*, Lon-
don 1969, S. 156, Nr. 15; S. 276, Nr. 34.

**6. Architekt von Sankt Peter: der Baldachin und
die Cathedra Petri**

1 Chantelou 1981, Eintrag vom 23. August 1665;
zum gesamten Baldachin siehe Wittkower,
Nr. 21.

2 Royal Collection, Windsor Castle: Blunt und
Cooke 1960, Nr. 23; bisweilen Borromini zuge-
schrieben, den Bernini bestimmt beim Entwurf
des Aufsatzes unterstützte.

3 Montagu 1989, S. 70.

4 Albertina, Wien; siehe Kauffmann 1970,
Taf. 51.

5 Victoria and Albert Museum, London, ca. 60 cm
hoch (A.2-1974); siehe Montagu 1989, S. 52,
Abb. 59.

6 Philipp Fehl, »The Stemme on Bernini's Bal-
dacchino in St. Peter's: a Forgotten Compliment«,
in: *Burlington Magazine* CXVIII, 1976, S. 484-491,
Abb. 35, 40, 43, 48.

7 Wittkower, Nr. 28-29.

8 Joachim von Sandrart, A. R. Peltzer (Hg.),
*Academie der Bau-, Bild- und Mahlerey-Künste von
1675*, München 1925, S. 286; siehe unten S. 255 f.

9 R. Battaglia, *Crocifissi del Bernini in S. Pietro in
Vaticano*, Rom 1942; Wittkower, Nr. 57; *Vatican
Collections* 1983, Nr. 33; *Vatican Splendour* 1986,
S. 96, Nr. 24-25; Montagu 1996, S. 121 f.,
Abb. 154-156.

10 Royal Collection, Windsor Castle (5634); Blunt
und Cooke 1960, S. 27, Nr. 66.

11 Aukt. Christie's, London 4. Juli 1989, Los 107.

12 Ein Alternativmodell mit dem lebenden Christus
am Kreuz wurde ebenfalls hergestellt, aber in
geringerer Zahl, siehe Wittkower, Nr. 57 (3) und
Schlegel 1978, S. 5-9, Nr. 5.

13 Finberg 1919, S. 176.

14 Wittkower, Nr. 61.

15 W. Weaver, »A Seat for St. Peter«, in: *The Connois-
seur*, September 1982, S. 112 f.; *Bernini in Vaticano*,
1981, S. 261, Nr. 264; und *Vatican Treasures* 1993,
S. 165 f., Nr. 66.

16 *Vatican Treasures* 1993, S. 165, Nr. 65.

17 Der hölzerne »Behälter« wurde unter Innozenz
X. durch eine kostspieligere Version in Bronze
ersetzt, die 1646 von Del Duca gegossen wurde.
Sie wurde offenbar des Metalls wegen einge-
schmolzen, als der alte Thron eine prächtigere
Hülle erhielt.

18 Lavin 1981, S. 174-193.

19 Siehe unten S. 119-126.

20 An den Körpern dieser Figuren sind weitgehende
Reparaturen in Stuck vorgenommen worden; die
Füße und Flügel sind aber authentisch: Mezza-
testa 1982, Nr. 7, Anm. 14.

21 Das Modell und der ausgeführte »Behälter« tra-
gen zwei Nebenszenen aus dem Neuen Testa-
ment, an denen der Heilige Petrus beteiligt war:
Christus übergibt ihm die symbolischen Schlüssel
der Kirche, und Christus wäscht den Jüngern vor
dem Letzten Abendmahl als Zeichen seiner
großen Demut die Füße: Mezzatesta 1982,
Abb. 35, 36.

22 In der Pinakothek der Vatikanischen Museen,
siehe *Bernini in Vaticano* 1981, Nr. 111, 112. Der
Raum am Ende des Rundgangs der Pinakothek,
in dem alle großen Modelle ausgestellt sind, ist
oft geschlossen; man muß einen Aufseher bitten,
ihn aufzuschließen.

23 Siehe S. 256.

24 Wittkower, Nr. 61 (7).

25 Wittkower, Nr. 78; Borsi 1984, S. 348 f., Nr. 74;
Laura Falaschi, »Il Ciborio del Santissimo Sacra-
mento in San Pietro in Vaticano«, in: Martinelli
1996, S. 71-136, 275-289.

26 Lavin 1981, S. 316-335. Nr. 89-93.

27 Staatliche Eremitage, Sankt Petersburg (1867).
Ich danke Frau Irina Grigorieva, Konservatorin
der europäischen Zeichnungen, für die Überlas-
sung der Photographie, beschafft dank Mithilfe
meines langjährigen Freundes und Kollegen Dr.
Sergei Androssov.

28 B. Boucher, *The Sculpture of Jacopo Sansovino*, New
Haven und London 1991, II, Nr. 16, Taf. 111.

29 Ein ziemlich fehlerhafter Probeabguß für diese
Statuette befindet sich in der Walters Art Gallery,
Baltimore (54.2281; Schenkung C. Morgan Mar-
shall 1942); siehe M. Weil, »A statuete of the
Risen Christ designed by Gianlorenzo Bernini«,
in: *Journal of the Walters Art Gallery* XXIX-XXX,
1966/67, S. 6-15; Mezzatesta 1982, Nr. 14; C.
Snow, »Examination of a Bernini Bronze«, in:
Journal of the Walters Art Gallery XLI, 1983, S. 77-
79; J. Spicer, »A second Bernini bronze for the
Walters«, in: *The Walters: Monthly Bulletin*, Novem-
ber 1992, S. 4 f.

30 Hauptsächlich in Windsor und Leipzig.

31 Siehe Lavin 1978, S. 398-405.

7. Die Papstgräber: Bernini und der Totentanz

1 Vgl. den Letzten Willen und das Testament von
Gianlorenzo Bernini: »Ich überlasse die Anord-
nungen für mein Begräbnis meinen unterzeich-
nenden Erben und erinnere sie daran, daß der
arme Verstorbene nötiger Messen und für ihn
gesprochene Gebete braucht als das äußerliche
Gepränge eines Begräbnisses« (laut Übersetzung
des Verfassers nach Borsi, Acidini Luchinat und
Quinterio 1981, S. 60).

2 Wittkower, Nr. 30; Lavin 1981, S. 62-71, Nr. 2-5.

3 Brauer und Wittkower 1931, S. 22-25.

4 Pope-Hennessy 1963, S. 97 f., Taf. 99, 100.

5 Ein ausführlicher Bericht über das Grab und die
Bezüge seiner Ikonographie, von denen einige
unten in meinem Text genannt sind, bei Philipp
P. Fehl, »L'umiltà cristiana e il monumento son-
tuoso: la tomba di Urbano VIII del Bernini«, in:
Fagiolo 1987, S. 185-207.

6 Della Portas einst auf dem Giebel angeordnete
Allegorien sind in Abb. 148 nicht zu sehen; siehe
Riccoboni 1942, Taf. 114, 115; sie wurden nicht so
verwendet. Heute befinden sie sich im Palazzo
Farnese.

7 Riccoboni 1942, Taf. 9.

8 C. de Tolnay, *Michelangelo, I, The Youth of Michel-
angelo*, Princeton, N. J. 1969, S. 38 f.; sie kann
wiedergegeben sein in Bandinellis Zeichnung für
ein Monument Clemens' VII. (jetzt im Louvre;
ein Detail daraus auf Taf. 247).

9 Riccoboni 1942, Taf. 98.

10 Tolnay (wie Anm. 8), Taf. 249; F. Santi, *Vincenzo
Danti Scultore*, Bologna 1989, Taf. 1.

11 Beziehungsweise, siehe Venturi 1937, X, 3,
S. 676, Abb. 552 und S. 680, Abb. 555.

12 John Evelyn, *The Diary*, A. Dobson (Hg.), London
1906, I, S. 185, 17. November.

13 L. O. Larsson, »Gianlorenzo Bernini and Joseph
Heinz«, in: *Konsthistorisk Tidskrift* 1/2, 1975,
S. 23-26.

14 Olga Raggio, in: *Vatican Collections* 1983, Nr. 27,
schreibt beredt: »Der Stand der Barmherzigkeit
ist ein gedrehter *contrapposto*. Sie hält ein großes
Kind, das an ihrer linken Brust trinkt, während sie
den Kopf einem kleinen Jungen zuwendet, der
rechts von ihr steht. Er lehnt sich gegen eine nach
unten gehaltene Fackel und scheint sich die Trä-
nen abzuwischen. Auf der anderen Seite der
Barmherzigkeit krabbeln zwei Kleinkinder auf
dem Boden, umarmen und küssen sich. 1980/81
wurde ein dicker Anstrich aus schwarzer Farbe
entfernt. Einige Spuren einer früheren Wasser-
vergoldung wurden jedoch stehengelassen, eben-
so der in Blattgold aufgelegte Saum am Gewand
der Barmherzigkeit. Die Rückseite der Gruppe ist
unvollendet. Der Künstler bearbeitete den Ton
mit den Fingern und mit Modellierwerkzeugen.
Er schuf lebendige, kraftvolle Kontraste zwischen
der tief unterschnittenen, mit scharfen Kanten
versehenen, geknitterten Draperie und den zar-
ten Oberflächen der nackten Körper: sie sind ent-
weder durch feine Pinselstriche auf Hochglanz
gebracht – wie an der rechten Schulter der Barm-
herzigkeit – oder durch Aufstreichen von Ton-
wasser mit einem körnigen Film überzogen – wie
am Fleisch der beiden küssenden Kinder.
Die Technik und großartige Frische der Gruppe
hat genaue Parallelen in der Behandlung einiger
Tonskizzen Berninis, die sich jetzt im Fogg Art
Museum in Cambridge befinden, besonders mit
dem *bozzetto* zu einer behelmten weiblichen Figur
zum Denkmal für Carlo Barberini«.

15 Siehe S. 90 f.

16 Brauer und Wittkower 1931, Taf. 13 b.
17 Lavin 1981, Nr. 3-5: Die drei waren ursprünglich auf einem einzigen Blatt, aber zwei sind abgeschnitten worden.
18 Chantelou 1981, S. 190, als er die Leichenfigur Ludwigs XII. in Saint-Denis sah.
19 D. Bernini, Vita, 1713, S. 171 ff.: »la divozione della buona morte«.
20 Ibid.: »Quel passo a tutti era difficile, perchè a tutti giungera nuovo, perciò si figurava spesso volte di morire, per poter con questo esercizio assuefarsi, e disporsi al combattimento del vero«.
21 I. Lavin, »Bernini's Death«, in: Art Bulletin LIV, 1972, S. 184.
22 H. Knackfuß, Holbein, London 1899, S. 90-105, Abb. 71-79.
23 Blumenthal 1980, Nr. 45.
24 Blumenthal 1980, S. 152, Nr. 72.
25 De Courcy McIntosh (Hg.), Florentine Drawings of the Seventeenth and Eighteenth Centuries from the Musée des Beaux-Arts de Lille (Ausst. Kat.), The Frick Art Museum, Pittsburgh, Pa. 1994.
26 Wittkower, Nr. 43; G. A. Popescu, »Bernini e la stilistica della morte«, in: Fagiolo 1987, S. 173-184.
27 Wittkower, Nr. 43; ursprünglich war es an einer Säule.
28 Hesekiel, XXXVII, 1-37. Wittkower, Nr. 46; Blunt 1978, S. 73; Lavin 1980, S. 22-49, 188-192.
29 Stich von Giorgio Ghisi nach G. B. Bertano, beide aus Mantua: S. Massari (Hg.), Incisori Mantovani del '500, Giovan Baltista, Adamo, Diana scultori e Giorgio Ghisi, dalle collezioni del Gabinetto Nazionale delle Stampe e della Calcografia Nazionale, Rom 1980, Nr. 202.
30 Marcello Aldega und Margot Gordon, Italian Drawings XVI to XVIII Century (Ausst. Kat.), New York und Rom 1988, S. 50, Nr. 29. Ich danke den Besitzern für ihre freundliche Erlaubnis zur Reproduktion der Photographie.
31 Siehe C. Avery im Katalogeintrag für Aukt. Christie's, London 15. Dezember 1972, Los 311, mit früherer Literatur. Anschließend vom Victoria and Albert Museum, London erworben.
32 Brauer und Wittkower 1931, Taf. 113 a und 113 b.
33 Siehe unten S. 144-151.
34 Brauer und Wittkower 1931, Taf. 121 und 193 b; Wittkower, Nr. 81 (34); Bernini in Vaticano 1981, S. 259, Nr. 262; Marc Worsdale, »Bernini studio drawings for a catafalque and fireworks«, in: Burlington Magazine CXX, 1978, S. 462-466.
35 Lavin 1993/94, Taf. 219.
36 Arts Council of Great Britain, Italian Bronze Statuettes (Ausst. Kat.), Victoria and Albert Museum, London 1961, Nr. 187 a-d; Five College Roman Baroque Festival, 1974; Roman Baroque Sculpture, (Ausst. Kat.), Smith College Museum of Art, Northampton, Mass. 1974, Nr. 7-9; Borsi, Acidini Luchinat und Quinterio 1981, S. 108: »Quattro testine di gettito di bronzo con li suoi piedi di pietra, quali erano li vasi della carrozza«.
37 Wittkower, Nr. 77.
38 Zollikofer 1994. Seinen sorgfältigen Untersuchungen fühle ich mich tief verpflichtet.
39 Siehe S. 254.
40 Wittkower, Nr. 77
41 Zollikofer 1994, S. 15-20.
42 Zollikofer 1994, S. 42 f.
43 Wittkower, Nr. 65 (4).
44 Wittkower, Nr. 64.
45 Wittkower, Nr. 56; Mezzatesta 1982, Nr. 17.

8. Mystische Vision: die späten religiösen Skulpturen

1 Blunt 1978, S. 67.
2 Blunt 1978, S. 71.
3 Judith Bernstock, »Bernini's Memorial to Maria Raggi«, in: Art Bulletin LXII, 1980, S. 243 ff.; Lavin 1980, S. 67-70.

4 Ein Vorbild für Berninis Lösung findet man in Antonio Rossellinos Monument für Antonio Nori in Florenz, wo ein Prunktuch von einem Miniaturbaldachin vor drei Seiten eines Achteckpfeilers weitgehend schlaff, mit nur wenigen Falten versehen, heruntherhängt. Darüber erscheint in einer Aureole aus schwarzem Marmor eine Vision der Maria mit dem Kind. Siehe Lavin 1980, Abb. 125.
5 Blunt 1978, S. 72, weist darauf hin, daß der Pfeiler ursprünglich aus rauhem Travertin bestand und nicht wie heute mit poliertem Marmor verkleidet war. Der Kontrast der Materialien war also damals noch ausgeprägter.
6 Das ist die Statue, die Bernini zu seinem Äneas in der Flucht aus Troja anregte.
7 Blunt 1978, S. 73; Lavin 1980, S. 22-49; Wittkower, Nr. 46.
8 Es gibt zahlreiche Beispiele. Hier seien nur die berühmtesten erwähnt: die Kapelle des Kardinals von Portugal in San Miniato al Monte, Florenz, von den Brüdern Rossellino; und die Chigi-Kapelle in Santa Maria del Popolo, Rom, von Raffael und seiner Schule, mit der sich Bernini später in seiner Laufbahn selbst zu befassen hatte; unten S. 153 ff.
9 Wittkower, Nr. 48; W. Barcham, »Some new documents on Federico Cornaro's two chapels in Rome«, in: Burlington Magazine CXXXV, 1993, S. 821 f.
10 Theresa, Vita, Kap. XXIX, § 12-13; E. A. Peers, Saint Teresa of Jesus: The complete Works, London und New York 1963, I, S. 192 ff.
11 Wie Lavin 1980, S. 139, dargelegt hat.
12 Die Worte tauchen auch in der Dedikationsinschrift an Kardinal Federico Cornaro von 1652 auf.
13 Lavin 1980, Taf. 183-191.
14 Lavin 1981, Nr. 10-13.
15 Androssov 1992, S. 59, Nr. 16.
16 Wittkower, Nr. 76; Blunt 1978, S. 79 f.; S. K. Perlove, Bernini and the Idealization of Death: The Blessed Ludovica Albertoni and the Altieri Chapel, University Park, NB und London 1990; Careri 1995, S. 51-86.
17 Es geschah, um das Verbrechen der »Sodomie« (Homosexualität) zu sühnen, dessen sein Bruder Luigi 1670 angeklagt war.
18 Die Fenster sind ca. 2,10 m hoch und 1,20 m breit.
19 Lavin 1981, Nr. 86.
20 Androssov 1992, Nr. 24.
21 Mezzatesta 1982, Nr. 10.
22 Zum Beispiel Stefano Madernos Heilige Cäcilia in Santa Maria in Trastevere, nur wenige hundert Meter von San Francesco a Ripa entfernt.
23 Wittkower, Nr. 58; Lavin 1981, S. 164-173, Nr. 32-36.
24 J. Shearman, »The Chigi Chapel in S. Maria del Popolo«, in: Journal of the Warburg and Courtauld Institutes XXIV, 1961, S. 129 ff.
25 Lorenzo Lotti, genannt Lorenzetto, 1490-1541: siehe Venturi, Storia X, I, 1935, S. 302-316, Abb. 230, 231; Pope-Hennessy 1963, S. 44, Abb. 44.
26 Lavin 1981, Nr. 32-36.
27 Lavin 1981, S. 149-157, Nr. 28-30.
28 Wittkower, Nr. 63; Lavin 1981, S. 228-240, Nr. 59-62.
29 Borsi 1984, Abb. 204-213.
30 Jetzt in Termini Imerese, siehe Wittkower, Nr. 63; zu einer ausführlichen Untersuchung dieses und anderer Modelle siehe Giancarlo Gentilini und Carlo Sisi, La scultura: bozzetti in terracotta (Ausst. Kat.), Palazzo Chigi Saracini, Siena 1989, Nr. 61, S. 229-237, Farbtaf. XVIII.
31 Wittkower, Nr. 72; M. Weil, The History and Decoration of the Ponte S. Angelo, University Park, NB und London 1974; D'Onofrio 1981.
32 Paulus war von Pietro Taccone, 1464, und Petrus von Lorenzetto, 1530: siehe Riccoboni 1942, S. 14, 76, Taf. 17; D'Onofrio 1981, Taf. 30, 45, 57.

33 D'Onofrio 1981, Taf. 44.
34 Es war die Überschrift »Jesus von Nazareth, der König der Juden« (deren lateinische Initialen I. N. R. I. lauten), die Pontius Pilatus geschrieben hatte, damit sie ans Kreuz angeheftet würde. Sie erregte Anstoß bei den Hohenpriestern; doch Pilatus weigerte sich, sie zu ändern, mit den berühmten Worten: »Quod scripsi, scripsi« (Was ich geschrieben habe, das habe ich geschrieben).
35 Ausgenommen die beiden am Ende an der Engelsburg: der Engel mit dem Schwamm und der Engel mit dem Speer. Sie konnten von der Straße, die am Ufer entlangführt, leicht von hinten gesehen werden.
36 Dieses Ansichtsprinzip ist im Fall von Berninis originalen Engeln, die von der Brücke entfernt wurden, geändert: Sie wurden schließlich, als seien sie als symmetrisches Paar gemeint, auf jeder Seite des Chorraums von Sant' Andrea delle Fratte aufgestellt, in Berninis eigener Kirche, keine fünfzig Meter von seinem Haus entfernt. Zu den Zeichnungen siehe Brauer und Wittkower 1931, Taf. 120 a, 120 b.
37 Siehe Lavin 1978; Androssov 1992, Nr. 21-23; J.-R. Gaborit, The Louvre, European Sculpture, London 1994; Barberini 1991, S. 47 f.; Mezzatesta 1982, Nr. 8, 9.
38 D'Onofrio 1981, S. 92 f., Taf. 53, 54.
39 Wittkower, Nr. 75; Careri 1995, S. 22-50.
40 Scribner 1991, S. 114.
41 Blunt 1978, S. 81; Martinelli 1996, S. 191 f., 225 f., 307 f.
42 Wittkower, Nr. 79; I. Lavin, »Bernini's Death«, in: Art Bulletin LIV, 1972, S. 159 ff.; I. Lavin, »Afterthoughts on Bernini's Death« in: Art Bulletin LV, 1973, S. 429-436; J. C. Harrison, The Chrysler Museum, Handbook of the European and American Collections. Selected Paintings, Sculpture and Drawings, Norfolk, Va. 1992, S. 46, Nr. 37.
43 Hierzu erklärt Baldinucci: »Er meinte es als Geschenk für die Königin, doch in dieser Absicht hatte er keinen Erfolg. Die Meinung der Königin über die Statue und ihre Bewunderung für sie waren so groß, daß sie – da ihre Verhältnisse keine vergleichbare Gegengabe erlaubten – sich eher entschloß, sie zurückzuweisen, als von der königlichen Großzügigkeit in Berninis Geist im geringsten abzuweichen. Bernini war daher gezwungen, sie ihr in seinem Testament zu hinterlassen«.
44 Emilio Altieri (1590-1676), zum Papst gewählt 1670. Es sollten drei Büsten geliefert werden: eine für das Zimmer seines adoptierten Neffen, Kardinal Paluzzo Albertoni-Altieri (den Besteller der Albertoni-Kapelle); eine für das Refektorium der Santissima Trinità de' Convalescenti e dei Pellegrini; und eine für die Bibliothek des Palazzo Altieri, wo sich die einzig erhaltene noch befindet. Siehe Wittkower, Nr. 78 a; Martinelli 1959, S. 204-227; Martinelli 1965, S. 282-286.
45 Bemerkenswert sind die stehengebliebenen Marmorstützen als Halterung des rechten Arms und zur Verklammerung der schlanken Fingerspitzen. Man pflegte die Stützen der Sicherheit wegen erst wegzunehmen, wenn das Werk an Ort und Stelle stand; siehe S. 266.
46 Ein Marmorexemplar wurde ausgeführt und zusammen mit einer schönen Kopie der Büste Christi 1681 für Pierre Cureau de la Chambre nach Paris gesandt: siehe Lavin 1973, S. 429, Anm. 8.
47 Lukas XXII, 42.
48 I. Lavin, »On the Pedestal of Bernini's Bust of the Savior«, in: Art Bulletin LX, 1978, S. 548 f.
49 Blunt 1978, S. 81.

9. »Freund der Wasser«: Berninis römische Brunnen

1 Baldinucci 1966, S. 147: »che, essendo fatte le fontane

per lo godimento dell'acqua doveansi quelle sempre far cadere in modo, che potessero esser vedute«.

2 Siehe S. 188.
3 »Daß, ihr Winde, auch ohne meine Befehle es wagt, zu
 Mischen Erde und Himmel und solche Massen zu türmen?
 Ha, euch soll –! Doch besser, ich zähme das Toben der Wellen!
 Künftig büßt ihr den Frevel mir nicht mit so billiger Strafe,
 Eilet flugs von dannen und meldet eurem Gebieter:
 Ihm nicht gab des Meeres Gewalt und den mächtigen Dreizack,
 Sondern mir das Geschick. [...] .
 Spricht's und sänftigt die brausende Flut, noch eh er gesprochen,
 Scheucht die geballten Wolken und läßt die Sonne erstrahlen«.
 (Übersetzung Wilhelm Plankl, Verlag Reclam, Stuttgart 1989).
4 Der Hohlguß hat innen eine Röhre und läßt Wasser aus den Zacken des Dreizacks herausspritzen, eine unlogische Anspielung auf die klassische Sage, nach der vom Dreizack höchstens Wasser abgetropft, niemals aber aus seinen Zacken herausgeschossen sein könnte. Die dehnbare Stärke der Bronze ermöglichte es Lorenzi, seine Figur in voller Aktion mit weitgespreizten Beinen zu geben, während Bernini, der auf Marmor zurückgriff, zwischen den Beinen seiner Statue den kauernden Triton einfügen mußte, um der Figur physischen Halt zu geben.
5 Hildegard Utz, »Skulpturen und andere Arbeiten des Battista Lorenzi«, in: *Metropolitan Museum Journal* 7, 1973, S. 60 f., Taf. 6, 7.
6 Avery und Radcliffe 1978, Nr. 41.
7 Die verwitterten Originale befinden sich jetzt im Giardino del Lago im Park der Villa Borghese: D'Onofrio 1986, Abb. 126.
8 Monsieur La Rocque, ein »amateur des arts« (entsprechend dem Titel eines Buchs, das er 1783 über seine Grand Tour von 1775-78 veröffentlichte), nannte die Gruppe »sehr erfindungsreich ausgedacht« und fügte hinzu: »Bernini übertraf sich selbst in der breiten Behandlung der Ausführung«. Er billigte die zu ihrer Erhaltung ergriffenen Maßnahmen.
9 Androssov 1992, S. 52.
10 Ein anderer Gipsabguß hatte viel früher (vor 1731) dem englischen Bildhauer Francis Bird gehört.
11 Thomas Jenkins, ein erfolgreicher Bankkaufmann und Kunsthändler, der in Rom wohnte, verkaufte den *Neptun mit dem Triton* innerhalb von Monaten an Sir Joshua Reynolds, der an den Herzog von Rutland schrieb: »Ich habe einen großen Kauf bei Mr. Jenkins gemacht – eine Statue des Neptun, in einer Gruppe vereint mit einem Triton, die als Brunnen in der Villa Negroni (früher Montalto) war. Sie ist fast acht Fuß hoch und gilt als Berninis größtes Werk. Es wird mich etwa siebenhundert Guineas kosten, ehe ich in ihren Besitz gelange. Ich kaufe sie auf Spekulation und hoffe, sie für tausend verkaufen zu können«. Sie erreichte London 1787 und wurde in Sir Joshuas Kutschenhaus bewundert, unter anderem von dem jungen Bildhauer Nollekens, der sie ebenso schön fand wie Werke Michelangelos und Giambolognas. Sie wurde auf dem Haymarket ausgestellt, wo Sir Joshua habgierig 1500 Guineas für sie verlangte. Es fand sich jedoch kein Käufer, und seine Testamentsvollstrecker mußten sich mit bloßen 500 Pfund zufriedengeben. Damals erwarb sie Lord Yarborough. Nach einer Reihe von Besitzerwechseln gelangte sie 1906 nach Brocklesby Park; dort kaufte sie 1950 schließlich das Victoria und Albert Museum. Pope-Hennessy 1964, S. 596-600, Nr.

637: Sie kostete den Staat 15 000 Pfund unter Mithilfe des National Art-Collections Fund, weit weniger in realem Wert, als Reynolds 1786 für sie bezahlt hatte. Allerdings hatte sie beträchtlichen Schaden genommen, während sie dem englischen Wetter ausgesetzt gewesen war.
12 Wittkower, Nr. 80 (1); D'Onofrio 1986, S. 356-370.
13 Avery 1987, S. 214, 240 f.
14 D'Onofrio 1986, S. 130-133.
15 D'Onofrio 1986, S. 160-163.
16 Arduino Colasanti, *Le Fontane d'Italia*, Mailand 1926, S. 182; D'Onofrio 1986, S. 510-518.
17 Wittkower, Nr. 32; D'Onofrio 1986, S. 371-384.
18 Claudio Pizzorusso, *A Boboli e altrove, sculture e scultori Fiorentini del Seicento*, Florenz 1989, S. 35 f., Abb. 15.
19 Montagu 1989, S. 30, Abb. 35.
20 Sylvia Pressouyre, *Nicolas Cordier*, Rom 1984, S. 419-424, Taf. 212-217.
21 In der Biblioteca di Archeologia e Storia dell'Arte, Rom, Sammlung Lanciani.
22 Übersetzung Hermann Breitenbach, Verlag Artemis, Zürich und München 1987; Hibbard 1965, S. 112.
23 Hinzu kam folgendes, wie Hibbard (1965, S. 112) feststellte: »Das Bild dürfte noch vielschichtiger gewesen sein, da Delphine fürstliche Wohltaten symbolisierten und die Bienen des Barberini-Wappens als Embleme göttlicher Vorsehung anerkannt waren. So erscheint der Triton als Symbol einer aufgeklärten päpstlichen Regierung unter göttlicher Leitung«.
24 Wittkower, Nr. 80 (2) und (3). Das Konzept eines muschelförmigen Brunnens, der rund um eine Hausecke vorspringt, erinnert an Buontalentis Brunnen vor der spitzen Ecke an der Einmündung des Borgo San Jacopo in die Via dello Sprone in Florenz, der um 1608 datiert wird.
25 Die untere horizontale Muschelschale mit gewelltem Rand kann auch eine Erinnerung an die ähnliche riesige Herzmuschel in den Boboligärten sein, in die Stoldo Lorenzis *Neptun* das Wasser aus seinem Dreizack spritzt, oder an die Schale von Francesco del Taddas und G. F. Susinis *Fontana del Carciofo* (Brunnen der Artischocke), die auf der Terrasse hinter dem Palazzo Pitti zwischen geschwungenen Stufen steht.
26 1638, als er in einer Beschreibung genannt wird, hatte Bernini auch einen ähnlichen Brunnen im Vorhof des Palazzo Barberini geschaffen, der jetzt leider verloren ist: »Eine offene Muschel, in die aus einer Sonne Wasser sprühte; rund um diese Sonne flog eine große Biene [Apone], um ihren Durst zu stillen und dann ihrerseits ›Honigwasser‹ auszusenden«. Die Biene war rund 60 cm breit! Zwei ganze und zwei halbe Schildkröten spien Wasser in ein niedrigeres Becken, und die Nische war mit fiktiven Felsmassen ornamentiert.
27 Wittkower, Nr. 71.
28 Siehe *Burlington Magazine* CXXV, September 1983, Taf. 55: MS *Os Desenhos dos Antiguallias*, folio 31v., Bibliothek des Escorial.
29 Zum Beispiel der »Pashley-Sarkophag«, Fitzwilliam Museum, Cambridge (G. R. 1-1835).
30 Hibbard 1965, S. 213.
31 Wittkower, Nr. 50; D'Onofrio 1977, S. 450-503.
32 Montagu 1985, S. 91, 483, Taf. 74; vgl. Taf. 75.
33 Avery 1987, S. 215-218, 229.
34 Galerie der Accademia di San Luca, Rom; siehe Gonzales-Palacios 1991, Nr. 4; Angela Cipriani, »Un documento per il leone della Fontana dei Fiumi«, in: Fagiolo 1987, S. 139-148.
35 D'Onofrio 1977, S. 504-511.
36 Sie stellte es auf einem Brunnen im Garten der Villa Doria Pamphili auf dem Janiculus auf. Die originale, sehr verwitterte Muschel wird in den Privaträumen des Palazzo Doria Pamphili im Zentrum Roms aufbewahrt.

37 Zwei andere *bozzetti* in Detroit – jeder mit nur einem auf Delphinen reitenden Triton, der eine Seeschlange bzw. eine Herzmuschel in die Luft hält – sind zierlicher und scheinen eher später verworfene Ideen für Figuren wiederzugeben, die Giacomo della Portas vier, rund um den Brunnenrand verteilte Statuen ersetzen sollten. Man hält sie heute nicht mehr für eigenhändige Schöpfungen des Meisters. Siehe unten S. 259, Abb. 376.
38 Wittkower, Nr. 80 (5).
39 Im Museo Estense, siehe J. Bentini (Hg.), *Sculture a Corte: terracotte, marmi, gessi della Galleria Estense dal XVI-XIX secolo* (Ausst. Kat.), Rocca di Vignola, Modena 1996, S. XVI.
40 Wittkower, Nr. 80 (6).
41 Da der Besitzer des Palastes an der Via della Panetteria 15 gewechselt hat, ist das Wappen in das der Familie Antamoro verwandelt worden.

10. Berninis Bauten: der Bildhauer als Architekt

1 Siehe oben S. 153-157.
2 R. Krautheimer, *The Rome of Alexander VII, 1655-1667*, Princeton, N. J. 1985, S. 13.
3 S. Boorsch, »The Building of the Vatican«, in: *Metropolitan Museum Art Bulletin* 40, Winter 1982/83, S. 28.
4 Borsi 1984, S. 64-96, mit vollständiger Wiedergabe der Grundrisse, Aufrisse etc.
5 Borsi 1984, S. 88, Diagramm.
6 V. Martinelli, *Le statue berniniane del Colonnato di San Pietro*, Rom 1987.
7 Lavin 1981, S. 208-218, Nr. 49-55.
8 Borsi 1984, S. 178-183, 338, 358 f. dokumentarischer Anhang F.
9 Siehe unten S. 245 f.
10 Borsi 1984, S. 178, Abb. 244.
11 Wittkower, Nr. 62; Borsi 1984, S. 101-131, 332-338.
12 Borsi 1984, S. 101.
13 Der Eindruck der Einheit ist leider weitgehend zerstört durch eine moderne Straße; nur außerhalb der Hauptverkehrszeiten kann man sie noch empfinden.
14 Für seinen »Architektenpapst« entwarf Bernini auch die Fassade der Klosterkirche in dem Ariccia benachbarten Galloro neu, die erst kurz vorher, 1624, erbaut worden war. Große Bündel von Pilastern über hohen Sockeln tragen unter weit vorragenden Giebel, ein typisch bildhauerisches Element, das der sonst flachen, ungeschmückten Fassade Kraft und Festigkeit verleiht: ein tief beeindruckender Entwurf von klassischer Einfachheit.
15 Borsi 1984, S. 101-114, 332; Wittkower, Nr. 62 (3); Careri 1995, S. 87-101.
16 Jetzt offizielle Residenz des Präsidenten der Italienischen Republik und Sitz wichtiger Staatsministerien.

11. England und Frankreich: Bernini als Diener von Königen

1 Lightbown 1981, zum folgenden Bericht über die drei Büsten für England.
2 Von König Georg IV. 1822 erworben.
3 Wittkower, Nr. 39.
4 Siehe S. 226.
5 Lightbown 1968.
6 Borsi, Acidini Luchinat und Quinterio 1981, S. 113.
7 Finberg 1919, S. 170.
8 Wittkower, Nr. 40; Pope-Hennessy 1964, S. 600, Nr. 638.
9 Sachkundig neu untersucht durch M. Laurain-Portemer, »Fortuna e sfortuna di Bernini nella Francia di Mazzarino«, in: Fagiolo 1987, S. 113-138; mein Bericht ist dieser hervorragenden Zusammenfassung von Frau Laurain-Portemers früheren Studien tief verpflichtet.
10 Wittkower, Nr. 42 (1).
11 Wittkower, Nr. 42 (2); siehe R. Wittkower, »Two

Bronzes by Bernini«, in: *Art Bulletin of Victoria* I, 1970/71, S. 11-18; Laurain-Portemer (wie Anm. 9), S. 120, Abb. 4.

12 Borsi, Acidini Luchinat und Quinterio 1981, S. 111.

13 Wittkower, Nr. 49.

14 Borsi, Acidini Luchinat und Quinterio 1981, S. 42; Faldi 1954, S. 39-41, Nr. 37.

15 Lavin 1981, S. 101, Nr. 14.

16 Laurain-Portemer (wie Anm. 9), S. 126, Abb. 5.

17 Borsi, Acidini Luchinat und Quinterio 1981, S. 42, 105: »*Un sasso che stava in strada fu venduto per scudi centoventi alli 8 gennaro 1689 [...]*«

18 Lavin 1981, S. 102 f., Nr. 15, 16.

19 Laurain-Portemer (wie Anm. 9), S. 129, Abb. 6.

20 Laurain-Portemer (wie Anm. 9), S. 134, Abb. 8.

21 Wittkower, Nr. 19, 4, Abb. 20; Gould 1982, S. 7; Bandera Bistoletti 1985, S. 43 f., Anm. 14, Abb. 44-46.

22 Wittkower, Nr. 53.

23 Chantelou 1981.

24 Gould 1982, S. 1 f.

25 *Büßender Heiliger Hieronymus* und *Heilige Maria Magdalena*, siehe S. 157-161 und Abb. 209, 212.

26 Der interessierte Leser sei daher auf Cecil Goulds spannendes, flüssig geschriebenes Buch selbst verwiesen: *Bernini in France, an Episode in Seventeenth-Century History*, Princeton, N. J. 1982, und auf die ebenso aufschlußreiche Edition Anthony Blunts von Paul Fréart de Chantelou, *The Diary of the Cavaliere Bernini's Visit to France*, Guildford 1986.

27 Gould 1982, S. 33 f.

28 Lavin 1993/94, S. 241-256.

29 Gould 1982, S. 39.

30 Mark Jones, *A Catalogue of the French Medals in the British Museum, Volume Two, 1600-1672*, London 1988, S. 224-226, Nr. 239 (Farbtaf.). Jones gibt die hierfür wichtigen Auszüge aus Chantelou und anderen Quellen.

31 Wittkower, Nr. 70.

32 Siehe unten S. 251.

33 Gould 1982, S. 103.

34 Gould 1982, S. 39.

35 Lavin 1993/94, S. 256-266.

36 Hoog 1989, S. 37. Diese Monographie über das Reiterdenkmal behandelt ausführlich die Geschichte, die kritische Aufnahme und das weitere Schicksal der Gruppe bis heute.

37 Hoog 1989, Abb. 31, 36.

12. Genius des Barock: Talente und Techniken

1 Borsi 1980, S. 107, 120.

2 Charles Avery, »Terracotta: the fingerprints of the sculptor«, in: Avery 1988, S. 4-18.

3 Raggio 1983.

4 Barberini 1991; Barberini 1994; Bianca di Gioia 1991; *Bernini in Vaticano* 1981, S. 108-154; *Vatican Collections* 1983, S. 80 ff.; Raggio 1983; *Vatican Splendour* 1986, S. 90-93.

5 Norton 1914; Opdycke 1938; Lavin 1978.

6 Früher Leningrad, UdSSR. Siehe Androssov 1992, S. 52-78, Nr. 13-29.

7 Barberini 1994.

8 Androssov 1992, S. 139, 153.

9 Raffaello Borghini, *Il Riposo*, Florenz 1584, S. 184. Siehe Charles Avery, »Giambologna's sketch-models and his sculptural technique«, in: Avery 1988, S. 79-86; siehe auch Lavin 1967; Grazia Agostini, »La ›pratica‹ del bozzetto«, in: *La Civiltà del Cotto* (Ausst. Kat.), Impruneta 1980, S. 114-121; Elena Bianca di Gioia, »Bozzetti e modelli: breve nota sulla loro funzione e sulle tecniche in uso tra XVI e XVII secolo«, in: *Archeologia nel Centro Storico* (Ausst. Kat.), Castel Sant'Angelo, Rom 1986, S. 161-165.

10 Der normalerweise verläßliche deutsche Künstler-Historiker Sandrart erinnerte sich, er habe im Studio Berninis 22 Modelle für den *Heiligen Longinus* gesehen, die aus Wachs gewesen seien. Mit dem Material dürfte er sich aber geirrt haben; denn das einzige erhaltene Modell des Longinus ist aus Ton: Joachim von Sandrart, A. R. Peltzer (Hg.), *Academie der Bau-, Bild- und Mahlerey-Künste von 1675*, München 1925, S. 286. Zum *bozzetto* Alexanders VII. im Victoria and Albert Museum, London (A.17-1932) siehe Pope-Hennessy 1964, Nr. 639.

11 Es erwies sich als das Haus eines wenig bekannten Bildhauers der Generation nach Bernini, Francesco Antonio Fontana, der es von 1696 bis zu seinem Tod 1707 bewohnte. Er hatte in den 1660er und 1670er Jahren für die bedeutende Familie Chigi gearbeitet und Antiken angekauft. Siehe Elena Bianca di Gioia, »Bozzetti barochi dallo studio di F. A. Fontana«, Eintrag Nr. 12 in: *Archeologia del Centro Storico* (Ausst. Kat.), Castel Sant'Angelo, Rom 1986, S. 171-179; dies., »Un bozzetto del ›San Longino‹ di Gian Lorenzo Ber-

nini ritrovato nella bottega di Francesco Antonio Fontana«, in: *Antologia di Belle Arti*, N. F. Eintrag Nr. 21, 22, 1984, S. 65-69; dies. 1990, S. 40-43.

12 Farsetti besaß interessanterweise auch einen originalgroßen Gipsabguß der ganzen Gruppe des *Neptun mit dem Triton*.

13 Sie waren dick übermalt, um Bronze zu ähneln, und wurden 1988 sorgfältig gereinigt. Wahrscheinlich waren es einige der Terrakotten aus dem Besitz von Kardinal Flavio Chigi (1641-93), die 1692 in einem Inventar der Sammlung im Casino bei den Quattro Fontane beschrieben wurden: siehe Raggio 1983.

14 Beide Modelle befanden sich zwar in der Sammlung Chigi, bilden aber überraschenderweise kein genaues Paar. Kardinal Flavio scheint sie zu verschiedenen Zeiten erworben zu haben. *Habakuk* war 1666 in seinem Besitz; doch *Daniel* gelangte erst 1692 in die Sammlung, zu derselben Zeit wie die aufeinanderfolgenden Modelle für die »Barmherzigkeit« am Grabmal Urbans VIII.: siehe Raggio 1983, S. 379, Anm. 20, 21.

15 Mark Jones, »Jean Warin«, in: *The Medal* 11, Sommer 1987, S. 7-23; siehe bes. Abb. 26, ein Doppelporträt Warins, das ein klassisches Profil Ludwigs als kleinen Knaben zeigt.

16 Siehe S. 244, Abb. 352-354.

17 Wittkower 1951, S. 9-12.

18 Wittkower, Nr. 78 a.

19 Donald Beecher und Massimo Gavolella, »A Comedy by Bernini«, in: Lavin 1985, S. 63-113.

20 Brauer und Wittkower 1931; Lavin 1981.

21 Luigi Michelini Tocci und Marc Worsdale, »Bernini nelle medaglie e nelle monete«, in: *Bernini in Vaticano* 1981, S. 281-309.

22 Kunstmuseum, Düsseldorf; siehe Tocci und Worsdale (wie Anm. 21), S. 303, Nr. 314.

23 I. Lavin, »Bernini and the Art of Social Satire«, in: Lavin 1981, S. 26-54.

Nachwort: Bernini der Mensch – Leben, Tod und Ruhm

1 Finberg 1919, S. 171.

2 R. Lavine (Hg.), *Sir Joshua Reynolds: Discourses on Art*, New York 1961, S. 58, 161 f.

3 Stanislao Fraschetti, *Il Bernini: la sua vita, la sua opera, il suo tempo*, Rom 1900.

4 Hoog 1989.

Bibliographie

ANDROSSOV 1992
Sergei Androssov, *Alle origini di Canova: le terracotte della collezione Farsetti* (Ausst.-Kat.), Rom und Venedig 1992.

AVERY 1987
Charles Avery, *Giambologna: the Complete Sculpture*, Oxford 1987.

AVERY 1988
Charles Avery, *Studies in European Sculpture II*, London 1988.

AVERY UND RADCLIFFE 1978
Charles Avery und Anthony Radcliffe, *Giambologna, Sculptor to the Medici* (Ausst.-Kat.), London 1978.

BACCHI 1996
Andrea Bacchi, *Scultura del '600 a Roma*, Mailand 1996.

BALDINUCCI 1966
Catherine und Robert Enggass, *The Life of Bernini by Filippo Baldinucci*, University Park, Pa. und London 1966.

BANDERA BISTOLETTI 1985
Sandrina Bandera Bistoletti, »Bernini in Francia: lettura di testi berniniani: qualche scoperta e nuove

osservazioni. Dal *Journal* di Chantelou e dai documenti della Bibliothèque Nationale di Parigi«, in: *Paragone (Arte)* XXXVI, Nr. 429, November 1985, S. 43-76.

BARBERINI 1991
Maria Giulia Barberini, *Sculture in Terracotta del Barocco Romano: Bozzetti e modelli del Museo Nazionale del Palazzo di Venezia* (Ausst.-Kat.), Rom 1991.

BARBERINI 1994
Maria Giulia Barberini, »I bozzetti ed i modelli dei secoli XVI-XVIII della collezione di Bartolomeo Cavaceppi«, in: Maria Giulia Barberini und Carlo Gasparri, *Bartolomeo Cavaceppi, scultor romano (1717-1799)* (Ausst.-Kat.), Rom 1994, S. 115-137.

BERNINI 1713
Domenico Bernini, *Vita del Cavalier Gio. Lorenzo Bernini*, Rom 1713.

BERNINI 1989
Scramasax, *Pietro Bernini: un preludio al Barocco* (Ausst.-Kat.), Florenz 1989.

BERNINI IN VATICANO 1981
Comitato Vaticano per l'anno Berniniano, *Bernini in Vaticano* (Ausst.-Kat.), Vatikan 1981.

BIANCA DI GIOIA, 1990
Elena Bianca di Gioia, *Museo di Roma: Le Collezioni di Scultura del Seicento e Settecento*, Comune di Roma, Nr. 28, Rom 1990.

BLUMENTHAL 1980
Arthur A. Blumenthal, *Theater Art of the Medici* (Ausst.-Kat.), Hanover, N. H. und London 1980.

BLUNT UND COOKE 1960
Anthony Blunt und H. L. Cooke, *The Roman Drawings of the Seventeenth and Eighteenth centuries in the Collection of Her Majesty the Queen at Windsor Castle*, London 1960.

BLUNT 1978
Anthony Blunt, »Gianlorenzo Bernini: illusionism and mysticism«, in: *Art History* I, 1978, S. 67-89.

BOORSCH 1982/83
Suzanne Boorsch, »The Building of the Vatican«, in: *The Metropolitan Museum of Art Bulletin* 40, Winter 1982/83, S. 1-64.

BORSI 1984
Franco Borsi, *Bernini*, New York 1984.

BORSI, ACIDINI LUCHINAT UND QUINTERIO 1981
Franco Borsi, Cristina Acidini Luchinat und Fran-

cesco Quinterio, *Gian Lorenzo Bernini: Il testamento; La casa; La raccolta dei beni*, Florenz 1981.

BRAUER UND WITTKOWER 1931
Heinrich Brauer und Rudolf Wittkower, *Die Zeichnungen des Gianlorenzo Bernini*, Berlin 1931.

CARERI 1995
Giovanni Careri, *Bernini: Flights of Love, the Art of Devotion*, Chigaco, Ill. und London 1995.

CHANTELOU 1981
Paul Fréart de Chantelou, *Journal de Voyage du Cavalier Bernin en France*, hrsg. von Ludovic Lalanne mit Anmerkungen von Jean Paul Guibbert, Clamecy 1981.

FAGIOLO DELL'ARCO 1967
Maurizio und Marcello Fagiolo dell'Arco, *Bernini: una introduzione al gran teatro del barocco*, Rom 1967.

FAGIOLO 1987
Marcello Fagiolo (Hg.), *Gian Lorenzo Bernini e le arti visive*, Rom 1987.

FALDI 1954
Italo Faldi, *Galleria Borghese: le sculture del secolo XVI al XIX*, Rom 1954.

FINBERG 1919
A. J. Finberg, »The Diary of Nicholas Stone, Junior«, in: *The Walpole Society* VII, 1918/19.

GIULIANO 1992
Antonio Giuliano, *La collezione Boncompagni Ludovisi: Algardi, Bernini e la fortuna dell'antico* (Ausst.-Kat.), Rom 1992.

GONZALES-PALACIOS 1991
Alvar Gonzales-Palacios, *Fasto Romano: dipinti, sculture, arredi dai palazzi di Roma* (Ausst.-Kat.), Rom 1991.

GOULD 1982
Cecil Gould, *Bernini in France: An Episode in Seventeenth-Century History*, Pinceton, N. J. 1982.

HASKELL UND PENNY 1981
Francis Haskell und Nicholas Penny, *Taste and the Antique*, New Haven und London 1981.

HIBBARD 1965
Howard Hibbard, *Bernini*, Harmondsworth 1965.

HOOG 1989
Simone Hoog, *Le Bernin Louis XIV, une statue ›déplacée‹*, Paris 1989.

KAUFFMANN 1970
Hans R. Kauffmann, *Giovanni Lorenzo Bernini: die figürlichen Kompositionen*, Berlin 1970.

KENSETH 1981
Joy Kenseth, »Bernini's Borghese Sculptures: Another View«, in: *Art Bulletin* 63, Juni 1981, S. 191-202.

LAVIN 1967
Irving Lavin, »Bozzetti and Modelli: Notes on Sculptural Procedure from the Early Renaissance through Bernini«, in: *Akten des 21. Internationalen Kongresses für Kunstgeschichte 1964: Stil und Überlieferung*, 1967, S. 93-104.

LAVIN 1968
Irving Lavin, »Five new youthful sculptures by Gianlorenzo Bernini and a revised chronology of his early works«, in: *Art Bulletin* 50, 1968, S. 223-248.

LAVIN 1973
Irving Lavin, »Afterthoughts on Bernini's Death«, in: *Art Bulletin* LV, 1973, S. 429-436.

LAVIN 1978
Irving Lavin, »Calculated Spontaneity: Bernini and the terracotta sketch«, in: *Apollo* CVII, 1978, S. 398-405.

LAVIN 1980
Irving Lavin, *Bernini and the Unity of the Visual Arts*, New York und London 1980.

LAVIN 1981
Irving Lavin u. a., *Drawings by Gianlorenzo Bernini from the Museum der Bildenden Künste Leipzig, German Democratic Republic* (Ausst.-Kat.), Princeton, N. J. 1981.

LAVIN 1985
Irving Lavin (Hg.), *Gianlorenzo Bernini: New Aspects of His Art and Thought, A Commemorative Volume*, University Park, Pa. und London 1985.

LAVIN 1993/94
Irving Lavin, *Past-present: Essays on Historicism in Art from Donatello to Picasso*, Princeton, N. J. 1993 (Verweise auf die italienische Ausgabe *Passato e presente nella storia dell'arte*, Turin 1994).

LIGHTBOWN 1968
Ronald Lightbown, »The Journey of the Bernini bust of Charles I to England«, in: *The Connoisseur* CLXIX, 1968, S. 217-220.

LIGHTBOWN 1981
Ronald Lightbown, »Bernini's Busts of English Patrons«, in: *Art, the Ape of Nature: Studies in Honor of H. W. Janson*, New York 1981, S. 439-476.

MARTINELLI 1959
Valerio Martinelli, »Novità Berniniane, 3: Le sculture per gli Altieri«, in: *Commentari* X, 1959, S. 204-227.

MARTINELLI 1962
Valerio Martinelli, »Novità Berniniane, 4: ›Flora‹ e ›Priapo‹, i due termini già nella Villa Borghese a Roma«, in: *Commentari* XIII, 1962, S. 267-288.

MARTINELLI 1965
Valerio Martinelli, »Note sul Clemente X di G. L. Bernini«, in: *Commentari* XVI, 1965, S. 282-286.

MARTINELLI 1994
Valerio Martinelli, *Gian Lorenzo Bernini e la sua cerchia*, Neapel 1994.

MARTINELLI 1996
Valerio Martinelli (Hg.), *L'Ultimo Bernini 1665-1680: Nuovi argomenti, documenti e immagine*, Rom 1996.

MEZZATESTA 1982
Michael P. Mezzatesta, *The Art of Gianlorenzo Bernini* (Ausst.-Kat.), Fort Worth, Tex. 1982.

MONTAGU 1985
Jennifer Montagu, *Alessandro Algardi*, New Haven und London 1985.

MONTAGU 1989
Jennifer Montagu, *Roman Baroque Sculpture: the Industry of Art*, New Haven und London 1989.

MONTAGU 1996
Jennifer Montagu, *Gold, Silver and Bronze, Metal Sculpture of the Roman Baroque*, New Haven und London 1996.

NORTON 1914
Richard Norton, *Bernini and other studies in the history of art*, New York und London 1914.

D'ONOFRIO 1977
Cesare d'Onofrio, *Acque e fontane di Roma*, Rom 1977.

D'ONOFRIO 1981
Cesare d'Onofrio, *Gian Lorenzo Bernini e gli angeli di Ponte S. Angelo: storia di un ponte*, Rom 1981.

D'ONOFRIO 1986
Cesare d'Onofrio, *Le Fontane di Roma*, Rom 1986.

OPDYCKE 1938
Leonard Opdycke, »A group of models for Berninesque sculpture«, in: *The Bulletin of the Fogg Museum of Art, Harvard University* VII, 1938, S. 26-30.

POPE-HENNESSY 1963
John Pope-Hennessy, *High Renaissance and Baroque Sculpture*, London 1963.

POPE-HENNESSY 1964
John Pope-Hennessy, *Catalogue of Italian Sculpture in the Victoria and Albert Museum*, London 1964.

PREIMESBERGER 1985
Rudolf Preimesberger, »Themes from Art Theory in the Early Works of Bernini«, in: Lavin 1985, S. 1-18.

RAGGIO 1983
Olga Raggio, »Bernini and the Collection of Cardinal Flavio Chigi«, in: *Apollo* 117, 1983, S. 368-379.

RICCOBONI 1942
Alberto Riccoboni, *Roma nell'arte, la scultura nell'evo moderno*, Rom 1942.

SCHLEGEL 1978
Ursula Schlegel, Staatliche Museen Preußischer Kulturbesitz: *Die Bildwerke der Skulpturengalerie Berlin: Band 1, Die italienischen Bildwerke des 17. und 18. Jahrhunderts in Stein, Holz, Ton, Wachs und Bronze mit Ausnahme der Plaketten und Medaillen*, Berlin 1978.

SCRIBNER 1991
Charles Scribner III, *Gianlorenzo Bernini*, New York 1991.

SLOANE 1974
Catherine Sloane, »Two Statues by Bernini in Morristown, New Jersey«, in: *Art Bulletin* LVI, Dezember 1974, S. 551-554.

TORRITI 1975
Pietro Torriti, *Pietro Tacca da Carrara*, Genua 1975.

VATICAN COLLECTIONS 1983
Metropolitan Museum of Art und Musei Vaticani, *The Vatican Collections: the Papacy and Art* (Ausst.-Kat.), New York 1983.

VATICAN SPLENDOUR 1986
Catherine Johnston, Gyde Vanier Shepher und Marc Worsdale, *Vatican Splendour: Masterpieces of Baroque Art* (Ausst. Kat.), Ottawa 1986.

VATICAN TREASURES 1993
Giovanni Morelli (Hg.), *Vatican Treasures: 2000 Years of Art and Culture in the Vatican and Italy* (Ausst.-Kat.), Mailand und New York 1993.

VENTURI 1937
Adolfo Venturi, *Storia dell'Arte Italiana, X, La scultura del Cinquecento*, Mailand 1937.

WINNER 1985
Matthias Winner, »Bernini the sculptor and the classical heritage in his early years: Praxiteles', Bernini's, and Lanfranco's *Pluto and Proserpina*«, in: *Römisches Jahrbuch für Kunstgeschichte* 22, 1985, S. 195-207.

WITTKOWER 1951
Rudolf Wittkower, »Bernini's bust of Louis XIV« (The Charlton Lectures on Art 33), London 1951.

WITTKOWER 1961/1975
Rudolf Wittkower, »The Vicissitudes of a dynastic monument: Bernini's equestrian statue of Louis XIV«, in: Rudolf Wittkower, *Studies in the Italian Baroque*, London 1975, S. 84-102.

WITTKOWER 1990
Rudolf Wittkower, *Bernini: the sculptor of the Roman Baroque*, Mailand 1990 (letzte Ausgabe der Monographie von 1955, vorher revidiert 1966 und 1981).

ZOLLIKOFER 1994
Kaspar Zollikofer, *Berninis Grabmal für Alexander VII. Fiktion und Repräsentation*, (Römische Studien der Bibliotheca Hertziana, Bd. 7), Worms 1994.

Register

Photonachweis